# CURIOSITÉS DE L'ARCHÉOLOGIE
## ET DES BEAUX-ARTS.

La Bibliothèque de poche sera composée des volumes suivants qui paraîtront de mois en mois :

    I. Curiosités littéraires.
    II. Curiosités bibliographiques.
    III. Curiosités biographiques.
    IV. Curiosités des traditions, légendes, usages, etc.
    V. Curiosités de l'Archéologie et des Beaux-Arts.
    VI. Curiosités philologiques, géographiques et ethnologiques.
    VII. Curiosités militaires.
    VIII. Curiosités des origines et des inventions.
    IX. Curiosités historiques.
    X. Curiosités anecdotiques.

Les cinq premiers volumes sont en vente; les cinq autres sous presse ou en préparation.

Paris. — Typographie Cosson, rue du Four-Saint-Germain, 43.

# BIBLIOTHÈQUE DE POCHE

PAR UNE

SOCIÉTÉ DE GENS DE LETTRES ET D'ÉRUDITS.

## CURIOSITÉS DE L'ARCHÉOLOGIE
### ET DES BEAUX-ARTS.

PARIS,
PAULIN ET LE CHEVALIER, ÉDITEURS,
RUE RICHELIEU, 60.

1855.

# TABLE DES CHAPITRES.

## ARCHITECTURE.

|  | Pages |
|---|---|
| Villes de l'antiquité | 1 |
| Villes du moyen âge | 3 |
| Édifices religieux | 11 |
| Habitations. Palais | 37 |
| Théâtres | 55 |
| Ponts. Puits. | 61 |
| Matériaux. Construction | 68 |

## SCULPTURE.

| | |
|---|---|
| Statues. Bas-reliefs. Portes sculptées. | 98 |

## PEINTURE.

| | |
|---|---|
| Procédés divers de peinture. | 172 |
| Peinture chez les anciens. | 199 |

Pages

Variétés d'effets. Différences d'invention. Anachronismes. Impiétés naïves. Tableaux miraculeux. Tableaux gigantesques et microscopiques. . . 206
Peintures singulières. Trompe l'œil. . . . . . . 222
Peintures licencieuses. . . . . . . . . . . 232
Modèles. Portraits. Peintures satiriques . . . . 240
Collections d'objets d'art. Musées . . . . . . 271
Prix d'objets d'art et d'antiquités . . . . . . 306
Mosaïques. . . . . . . . . . . . . . . . 329
Céramique. Émaux. Ornements d'or et d'argent. . 341
Verrerie. Vitraux peints. . . . . . . . . . . 369
Broderies. Tapisseries. Toiles peintes. . . . . 379
Numismatique. . . . . . . . . . . . . . . 391
Sceaux. Glyptique. Gravure. . . . . . . . . 411
Sépultures . . . . . . . . . . . . . . . . 425
Inscriptions. . . . . . . . . . . . . . . . 443
Erreurs archéologiques . . . . . . . . . . . 462

FIN DE LA TABLE DES CHAPITRES.

# CURIOSITÉS DE L'ARCHÉOLOGIE

## ET DES BEAUX-ARTS.

## ARCHITECTURE.

### VILLES DE L'ANTIQUITÉ.

Suivant Denys d'Halicarnasse, les anciens mettaient plus d'attention à choisir des situations avantageuses que de grands terrains pour fonder leurs villes. Elles ne furent même pas d'abord entourées de murailles. Ils élevaient des tours à une distance réglée ; les intervalles qui se trouvaient de l'une à l'autre tour étaient appelés μεσοπύργιον ou μεταπύργιον ; et cet intervalle était retranché et défendu par des chariots, par des troncs d'arbres, et par de petites loges pour établir les corps de garde. Festus remarque que les Étrusques avaient des livres qui contenaient les cérémonies que l'on pratiquait à la fondation des villes, des autels, des temples, des murailles et des portes ; et Plutarque dit que Romulus, voulant jeter les fondements de la ville de Rome, fit venir de l'Étrurie des hommes qui lui enseignèrent de point en point toutes les cérémonies qu'il devait observer, selon les formulaires qu'ils gardaient pour cela aussi religieu-

sement que ceux qu'ils avaient pour les mystères et pour les sacrifices. Denys d'Halicarnasse rapporte encore qu'au temps de Romulus, avant de rien commencer qui eût rapport à la fondation d'une ville, on faisait un sacrifice, après lequel on allumait des feux au devant des tentes ; et que, pour se purifier, les hommes qui devaient remplir quelque fonction dans la cérémonie sautaient par-dessus ces feux, ne croyant pas que, s'il leur restait quelque souillure, ils pussent être employés à une opération à laquelle on devait apporter des sentiments si respectueux. Après ce sacrifice, on creusait une fosse ronde, dans laquelle on jetait d'abord les prémices de toutes les choses dont les hommes mangent légitimement ; on y jetait ensuite quelques poignées de la terre du pays d'où était venu chacun de ceux qui assistaient à la cérémonie, à dessein de s'établir dans la nouvelle ville, et on mêlait le tout ensemble.

La fosse qui se faisait du côté de la campagne, à l'endroit même où l'on commençait à tracer l'enceinte, s'appelait chez les Grecs ὄλυμπος, à cause de sa figure ronde, et chez les Latins *mundus*, pour la même raison. Les prémices et les différentes espèces de terre que l'on jetait dans cette fosse, apprenaient quel était le devoir de ceux qui devaient avoir le commandement dans la ville. Ils étaient engagés à donner toute leur attention à procurer aux citoyens les secours de la vie, à les maintenir en paix avec toutes les nations dont on avait rassemblé la terre dans cette fosse, ou à n'en faire qu'un seul peuple.

On consultait en même temps les dieux pour savoir si l'entreprise leur serait agréable, et s'ils approuveraient le jour que l'on choisissait pour la mettre à exécu-

tion. Après toutes ces précautions, on traçait l'enceinte de la nouvelle ville par une traînée de terre blanche qu'ils honoraient du nom de terre pure. Et nous lisons dans Strabon, qu'à défaut de cette espèce de terre, Alexandre le Grand traça avec de la farine l'enceinte de la ville de son nom qu'il fit bâtir en Égypte. Cette première opération achevée, les Étruriens faisaient ouvrir un sillon aussi profond qu'il était possible avec une charrue dont le soc était d'airain. On attelait à cette charrue un taureau blanc et une génisse de même poil. La génisse était sous la main du laboureur, qui était lui-même du côté de la ville, et le taureau était du côté de la campagne. Ceux qui suivaient la charrue dans les bords de l'enceinte qu'elle ouvrait, avaient soin de renverser du côté de la ville les mottes de terre que le soc de la charrue avait tournées du côté de la campagne. Tout l'espace que la charrue avait ouvert était inviolable. On relevait la charrue aux endroits qui étaient destinés à mettre les portes de la ville, pour n'en point ouvrir le terrain.

## VILLES DU MOYEN AGE.

Quelques villes du moyen âge sont des cités romaines qui se sont lentement relevées de leurs ruines au x$^e$ et au xi$^e$ siècle; d'autre, des villes secondaires qui se sont formées vers la même époque autour d'une abbaye ou d'un château. Les unes et les autres ont pris leur forme

et leur plan dans des temps encore malheureux, au milieu de difficultés inouïes ; et une fois nées, elles ont grandi avec leurs difformités originelles que l'on a vainement tenté de corriger. Mais ce n'est pas d'après de telles villes qu'il faut juger le moyen âge. Il en est d'autres moins importantes et moins nombreuses assurément, moins riches en belles constructions, qui néanmoins révèlent bien mieux ses véritables goûts, ses véritables tendances ; ce sont les *villes neuves* bâties tout d'un coup, en une seule fois, sous l'empire d'une seule volonté.

Dans la seconde moitié du xiii<sup>e</sup> siècle, temps de paix et de prospérité, un petit coin d'une contrée du midi de la France, du Périgord et du Limousin, se couvrit rapidement de ces villes neuves appelées *bastides* dans l'ancienne langue du Midi.

Montpazier est du nombre (1). Située sur un plateau très élevé que domine à l'horizon la masse imposante du château de Biron, cette petite ville se présente sous la forme d'un parallélogramme rectangle de 400 mètres de longueur et 220 mètres de largeur. Elle n'avait point de fossés à cause de sa situation, mais seulement un mur flanqué de tours carrées ; point de pont de bois, mais seulement des portes de bois, précédées et suivies de herses. Partout l'arrangement primitif, très régulier, des maisons, a été conservé. Son plan ressemble à celui d'un potager. Quatre grandes rues de même largeur se croisent au centre de la ville, et laissent entre elles un espace libre qui forme le marché, la place publique, le forum en minia-

---

(1) C'est un chef-lieu de canton du département de la Dordogne, arrondissement de Bergerac. On y compte 1,200 habitants. C'est là qu'est né Bernard de Palissy.

ture de la petite cité. Au lieu de faire façade en arrière des rues, les maisons, au nombre de vingt-deux, qui bordent la place, s'avancent portées sur de larges ogives et ouvrent à la voie publique, un passage couvert où deux chariots peuvent facilement se croiser (6 mètres); le long de la place centrale, les rues sont donc couvertes par les maisons; elles offrent aux habitants un abri contre le soleil et contre la pluie. Ces galeries ne sont pas, il est vrai, aussi élégantes que celles de la rue de Rivoli, mais du moins elles sont assez profondes pour que le soleil y laisse un peu d'ombre, et pour que le vent n'y fouette pas la pluie trop avant; il y bien dans tout cela un certain cachet de bizarrerie; mais c'est original, c'est pittoresque, et surtout c'est commode. La place, étant interdite aux voitures, est plantée d'arbres.

Comme les maisons qui entourent la place couvrent exactement les rues, elles se rejoignent par leurs angles à leur étage supérieur; mais, au rez-de-chaussée, on a pu, au moyen d'encorbellements, abattre ces angles; de sorte que l'on débouche directement dans l'espace réservé par des passages obliques de 1 mètre 65 centimètres. Rien de plus pittoresque et aussi de singulier comme cet arrangement et la physionomie de ces rues découvertes, sous lesquelles le regard s'étend jusqu'aux portes de la ville.

Les encorbellements des angles de la place changent de forme et de hauteur, presque à chaque maison, parce qu'on a laissé à chacun la liberté de varier selon son goût, les détails de construction et les rares ornements de sa demeure. A cela près, rien dans cette ville de Montpazier n'a été donné à la fantaisie. Toutes les rues sont tracées au cordeau et parfaitement droites; toutes se

coupent à angle droit, toutes ont des dimensions déterminées selon leur importance. Ainsi, les quatre grandes rues, qui sont les principales artères de la ville, ont 8 mètres de largeur, justement comme nos routes départementales. Les autres ont 7 mètres 50 c. et 5 mètres 65, selon qu'elles se trouvent dans la longueur ou dans la largeur de la ville. Bien plus, on a mesuré rigoureusement sa place à chaque maison, et certes, nous n'en sommes pas encore là, malgré notre manie de régularité. L'homme qui a tracé sur le terrain le plan de Montpazier, comme un architecte trace celui d'un édifice, calculait tout, de manière à loger dans un espace donné le plus grand nombre possible d'habitants et à les loger le plus commodément possible. Il fit donc en sorte que toutes les maisons présentassent leur pignon sur une rue et qu'elles aboutissent par leur autre extrémité à une voie d'un ordre secondaire, à une ruelle. Ces ruelles ont 2 mètres 30 c. lorsque, partageant en deux l'intervalle compris entre les rues, elles courent d'un bout à l'autre de la ville, deux mètres seulement derrière les maisons des petits côtés de la place.

La profondeur des emplacements se trouvait réglée à 19 mètres; l'ingénieur n'eut plus qu'à fixer leur largeur qui est de 8 mètres environ ou, plus exactement encore, 24 pieds, l'espace que peuvent couvrir des solives de moyennes grandeurs.

Pour que chaque maison pût s'emparer de tout le terrain qui lui avait été attribué, il aurait fallu, puisque l'on se servait de toiture à pignon sur rue, recevoir les eaux pluviales dans les rigoles placées sur les murs mitoyens. Mais c'était cher, c'était même d'une construction difficile, à cause de la profondeur excessive des emplace-

ments. On préféra pourvoir toutes les maisons de leurs quatre murs et laisser entre chacune d'elles un étroit intervalle de 0ᵐ 25 à 0ᵐ 35. On ne savait donc pas dans le vieux Montpazier ce que c'était qu'un mur mitoyen.

Chaque maison était isolée et formait une *insula*, ce qui empêchait les incendies de faire de grands ravages. Toutefois, car il faut tout dire, ces intervalles, qu'on ne sait comment nommer, sont habituellement assez malpropres, quoique les eaux s'en écoulent sans difficulté.

Comme la ville de Montpazier se trouve en quelque sorte orientée, l'église n'a dérangé en rien la régularité ni l'harmonie de son plan (1).

— Le moyen âge a presque son Pompei, une ville encore debout mais abandonnée et déserte.

Les Baux, aujourd'hui pauvre bourg des Bouches-du-Rhône, était autrefois une ville florissante, séjour d'une cour d'amour, domaines de puissants seigneurs qui donnaient des podestats à toute la Provence (2). Aujourd'hui c'est une vaste solitude.

Sa position est des plus pittoresques ; comme presque toutes les villes du moyen âge, elle est perchée au som-

---

(1) La découverte, pour ainsi dire, de ces curieuses villes du moyen âge, est due à M. Félix de Verneilh, l'un des plus utiles correspondants du Comité des arts et monuments. — Il a consigné ses observations dans les *Annales archéologiques*, tome VI.

(2) Les barons des Baux ont été seigneurs de Marseille, princes d'Orange, et ils ont prétendu longtemps aux titres de rois d'Arles et de comtes de Provence. Leur baronnie fut enclavée dès le xiv⁰ siècle dans ce dernier comté, jusqu'au temps où Louis XIV l'en détacha pour en faire don au prince de Monaco.

met d'un rocher de difficile accès. On y parvient après avoir tournoyé longtemps dans une pente escarpée.

La roche sur laquelle la ville est construite, est un calcaire très tendre qui se taille avec facilité, mais se décompose et tombe en efflorescence à l'air, d'une manière bizarre, formant ainsi des cavités plus ou moins profondes et de l'aspect le plus varié. Sa mollesse et sa compacité ont donné sans doute aux premiers habitants du bourg l'idée de se tailler une ville dans le roc vif, au lieu d'élever des maisons et des murailles en entassant pierres sur pierres. L'ancien château, dont les restes occupent une partie considérable dans l'emplacement de la ville, est en grande partie construit, ou plutôt travaillé de cette manière. Des tours ont été faites en évidant de grands carrés de roc : les murailles sont des tranches de pierre d'un seul morceau, coupées à même le sol qu'on a déblayé à l'intérieur. Un grand nombre de chambres et même de maisons ont été pratiquées de la même manière (1). Il est impossible de décrire les ruines étranges que forment ces masses énormes en s'éboulant. En général, c'est par la base que manquent d'abord ces tours, ces maisons monolithes; la couche inférieure de la roche se décomposant plus nettement que les supérieures, elles tombent tout d'une masse sans presque changer de forme. Une grande tour, dont le soubassement s'est brisé et qui s'appuie comme un grand arbre coupé au pied, sur une autre masse de rochers, présente l'aspect le plus pittoresque. Dans quelques parties on reconnaît des réparations anciennes, un travail de ma-

---

(1) En Touraine, toutes les habitations du village de Vouvray sont aussi pratiquées dans les rochers qui servent d'encaissement à la Loire.

çonnerie par lequel on a consolidé des tranches de roche qui menaçaient ruine.

Rien de plus extraordinaire que cette ville, qui pourrait contenir au moins six mille âmes et dans laquelle on a peine à trouver un habitant. Beaucoup de maisons ont des façades élégantes dans le style de la renaissance et du xv<sup>e</sup> siècle ; mais les fenêtres sont brisées, les toits à moitié détruits, les portes sans serrure. Une demi-douzaine de mendiants composent toute la population. On remarque sur un mur cette inscription : POSTE AUX LETTRES. Mais qui peut écrire aux Baux ? Il n'y a pas même un cabaret. On dit que la plus belle maison de la ville se louerait pour dix francs l'année, si on pouvait en découvrir le propriétaire. Les mendiants errants et les bohémiens, qui poussent quelquefois leurs excursions jusque-là, enfoncent d'un coup de pied une porte vermoulue et s'établissent pour quelques jours dans un de ces manoirs antiques, qu'ils quittent bientôt pour reprendre leur course vagabonde.

Le spectacle d'une ville romaine, dont il ne reste plus que les substructions, parle bien moins à l'imagination que celui de cette ville habitable et qui n'est point habitée. Il y a là la différence entre une catastrophe racontée et un désastre dont on est le témoin (1).

Une autre singularité a été signalée par M. Bourquelot, pour la ville de Provins, dont il est l'historien.

« Ce qui donne à la ville haute, dit-il, un aspect tout particulier qu'on ne trouve pas autre part, ce sont les nombreux caveaux, les substructions, qui en font presque une ville souterraine. Chaque maison est composée

---

(1) Mérimée, *voyage dans le Midi de la France*, page 327, in-8°.

de deux parties : la partie supérieure, la plupart du temps en bois et mal construite ; la partie inférieure, vaste salle voûtée, soutenue par des piliers élégants, et souvent présentant une issue d'où l'on passe comme d'un vestibule dans des galeries qui se prolongent à de grandes distances, se croisent et vont aboutir, s'il faut en croire la tradition, à un centre commun sous la place du châtel. »

Ce n'est guère que dans les temps modernes qu'on songea à donner de la régularité aux villes, et qu'on soumit le plan de leurs rues aux lois du parallélisme et de l'alignement. Les villes construites au xviie et au xviiie siècle en sont la preuve. Rochefort par exemple, ainsi que Lunéville et Nancy ; Paris, lui-même, se serait ressenti dès le siècle dernier des bons effets de ce système, si le projet qu'avait Mme de Pompadour de faire rebâtir la Cité tout entière eût été exécuté. Ce ne fut qu'une utopie, un plan, comme le projet qui cent ans auparavant avait tendu à faire reconstruire régulièrement la capitale de l'Angleterre.

Après l'incendie de Londres, en 1666, Wren imagina un système général de reconstruction de la ville. Son plan présentait de longues et larges rues, coupées à angles droits ; des projets d'églises, de places, de monuments publics dans de belles positions. Des portiques variés, selon les quartiers, servaient de points de vue en divers lieux aux rues principales. Ce plan fut gravé en 1724.

Au parlement, il fut longtemps discuté entre ses partisans et ceux qui voulaient rebâtir sur l'ancien plan. Un tiers-part fut pris, et Londres manqua l'occasion d'être la plus belle de toutes les villes.

Un rédacteur du *Journal des Débats*, dans un feuille-

ton paru le 17 octobre 1828, trouve que c'est un bonheur pour cette active capitale, et la raison qu'il donne ne manque pas de justesse. Après avoir parlé du projet de Chr. Wren, qui, dit-il, ne tendait à rien moins qu'à diviser régulièrement la cité de Londres par des rues de 90 pieds de large, décorées uniformément et tendant toutes vers une immense place centrale, au milieu de laquelle se serait élevée l'église de Saint-Paul, il ajoute : « La Cité est le quartier de cette capitale qui, par le voisinage de la Tamise, devient forcément et exclusivement l'habitation de tous ceux qui se lient au commerce. Or, on peut se figurer, d'après cette disposition, combien il y aurait eu peu d'harmonie entre le luxe de la ville toute royale, toute monumentale, que voulait élever Wren, et les occupations toutes commerciales des habitants qui n'auraient pas pu la quitter. »

## ÉDIFICES RELIGIEUX.

De tous temps, c'est dans les édifices consacrés au culte de la Divinité que les hommes ont apporté le plus de soin et de recherches ; ils les ont toujours ornés des produits des beaux-arts les plus riches et les plus merveilleux. C'est pour les temples que le génie de l'architecture, chez tous les peuples, a développé toutes ses ressources. Voici dans quels termes Hérodote décrit le plus ancien des grands temples :

« Au milieu de chaque enceinte de la ville de Baby-

lone, on voit un enclos de murailles dont l'un enferme le palais du roi, et l'autre le temple de Jupiter-Bélus. Il y a au milieu de ce temple une tour solide, qui a un stade d'épaisseur et autant de hauteur; sur cette tour une seconde; il y en a huit ainsi les unes sur les autres. On monte à chaque tour par des degrés qui vont en tournant par le dehors; et au milieu de chaque escalier, il y a une retraite et des siéges de repos. Dans la dernière tour, il y a un grand temple où l'on voit un lit de parade, et auprès une table d'or. »

L'épithète de solide, qu'Hérodote donne à cette tour, nous apprend qu'elle était massive, et les escaliers placés en dehors confirment cette opinion; l'auteur ne dit point si elle était ronde ou carrée; il est vraisemblable que, le terrain du temple de Bélus étant carré, on a donné la même forme à la tour : cet usage était celui de l'Égypte. Les Égyptiens ne nous ont laissé aucun monument public dont l'élévation ait été circulaire; la base dont la hauteur était égale à la largeur, présentait un bâtiment considérable, puisque le stade babylonien était de 41 ou 42 toises de Paris, ce qui fait environ 250 pieds courants, suivant la mesure donnée par d'Anville sur le temple de Bélus; mais cette première tour étant surmontée de sept autres tours, dont les proportions de hauteur et de largeur doivent avoir été diminuées successivement, on doit par conséquent supposer cette partie plus que doublée, augmentée même d'une trentaine de pieds, ce qui doit avoir produit une hauteur totale d'environ 530 pieds. Cette tour était orientée comme les pyramides égyptiennes (1).

(1) *Histoire de l'Académie des Inscriptions et Belles-lettres*, tome 31.

Selon Macrobe, la statue qui donnait son nom au temple de Sérapis, importée en Égypte de la côte du Pont par le premier des Ptolémés, et placée sur le trône même d'Osiris, mari d'Isis et monarque céleste de l'Égypte, était de telle dimension que ses bras touchaient aux murs du temple, monument cependant d'une grande étendue, puisque Théodoret le considère comme le plus grand temple existant à cette époque, et qu'Ammien le place immédiatement après le Capitole, en le peuplant de statues qui semblaient vivantes « *simulacra spirantia.* » L'art égyptien avait épuisé dans la construction de ce temple et dans les combinaisons favorables au prestige de cette idole, toutes les ressources du génie sacerdotal. Placé sur un tertre nommé de Racotis, élevé de main d'homme et auquel on parvenait par cent degrés, le temple reposait sur une suite continue de voûtes où se trouvaient pratiquées des issues secrètes, et de sombres réduits pour les initiations : flanqué de cours et de constructions pour des gardiens et des initiés, et pour la célèbre bibliothèque dite d'Alexandrie, il s'élevait majestueux au milieu d'un portique à quatre rangs de galerie. Il était construit en marbre et soutenu par de riches colonnes : ses murs étaient revêtus intérieurement de lames d'or, d'argent et de cuivre, superposées, de manière sans doute à varier la décoration, selon l'importance des solennités. Quant à la statue, elle était placée à l'occident, mais de telle sorte qu'au moyen d'une combinaison basée sur le cours du soleil, à tel jour, à telle heure, la lumière de cet astre venait se refléter sur la bouche de Dieu, et produisait instantanément sur le peuple, convoqué à heure fixe, une illusion qui faisait crier au prodige. L'aimant jouait en outre, selon Rufin et Prosper,

un grand rôle dans ce mécanisme théâtral en faisant mouvoir et tenant en suspension un simulacre du soleil d'un fer très délié, et même un char de fer avec ses chevaux, effet miraculeux pour nous-mêmes, à plus forte raison pour un peuple fort étranger sans doute à la vertu magnétique de ce moteur : aussi l'Égypte entière, dit Prosper Tito, considérait-elle ce temple que n'avaient pas atteint jusque-là les prohibitions des empereurs, comme la colonne qui soutenait encore l'édifice ébranlé de l'idolâtrie.

Tout le monde connaît les chefs d'œuvre de l'architecture grecque, tout le monde a lu la description du grand temple d'Éphèse, du Parthénon, du temple de Jupiter Olympiens. Tous les voyageurs ont dit les dimensions colossales de celui de Girgenti, que le peuple a surnommé le temple des géants.

A Rome, l'architecte Mutius avait construit un temple à la Vertu et à l'Honneur. Saint Augustin en parle et fait connaître que la première partie était dédiée à la Vertu, et la seconde à l'Honneur. Vitruve ajoute que ce temple n'avait pas de *posticum* ou porte de derrière, comme la plupart des autres, cela voulait dire que non-seulement il faut passer par la vertu pour parvenir à l'honneur, mais que l'honneur oblige encore de repasser par la vertu, c'est-à-dire de persévérer et d'en acquérir de nouvelles.

Le genre de temple appelé *hypæthre*, était découvert dans le milieu et tout autour de l'enceinte, intérieurement, régnait un péristyle. Le temple de Jupiter-Olympien, à Athènes, était *hypæthre*.

L'ordonnance appelée diastyle, comportait des en-

trecolonnements ayant le diamètre de trois colonnes. » Cette disposition avait l'inconvénient que les architraves se rompaient à cause de la grandeur des intervalles, mais aux aræostyles qui devaient avoir un entrecolonnement de quatre diamètres, on ne pouvait mettre des architraves en pierre, on était contraint de coucher des poutres tout du long.

« Les temples des dieux, dit Vitruve, doivent être tournés de telle sorte, que, pourvu qu'il n'y ait rien qui l'empêche, l'image qui est dans le temple regarde vers le couchant ; afin que ceux qui iront sacrifier soient tournés vers l'orient et vers l'image, et qu'ainsi en faisant leurs prières, ils voient tout ensemble et le temple et la partie du ciel qui est au levant, et que les statues semblent se lever avec le soleil, pour regarder ceux qui les prient dans les sacrifices.

» Si néanmoins cela ne se peut faire commodément, le temple doit être tourné de telle sorte que du lieu où il sera, l'on puisse voir une grande partie de la ville, ou s'il est proche d'un fleuve, comme en Égypte, où l'on bâtit les temples sur les bords du Nil, il regardera vers la rive du fleuve. La même chose sera aussi observée si l'on bâtit le temple proche d'une grande rue, car il le faudra tourner en sorte que tout le monde puisse le voir et le saluer en passant (1). » (Liv. IV, ch. 5.)

(1) Perrault ajoute : « Non-seulement les anciens, mais les canons de l'Église ordonnaient que les temples et les églises eussent la face tournée vers le couchant. La restriction que Vitruve apporte ici pour se dispenser de cette loi quand la situation des lieux y répugne beaucoup, commence aussi à être suivie en notre temps où l'on s'accommode aux lieux autrement qu'on ne faisait autrefois. L'église de Saint-Benoît à

Les édifices sacrés des anciens étaient polychromes, et non-seulement à l'intérieur, comme l'étaient plusieurs églises du moyen âge, mais encore au dehors. Le temple de Thésée offre partout des traces de peinture ; il y en a sur les propylées, et l'on en retrouve encore des vestiges sur les débris du Parthénon : un examen approfondi de ces ruines a prouvé que les colonnes étaient jaunes, les triglyphes bleus, les frontons et les métopes rouges, certaines draperies, des reliefs rouges, etc. Ces peintures étaient appliquées par couches, à l'encaustique. C'est donc par une erreur profonde qu'on se représente ces monuments de marbre étincelants de blancheur au soleil ; cette blancheur disparaissait sous le coloriage. *Bronsted*, dans les *Voyages et recherches dans la Grèce*, 2ᵉ livraison, 1830, pag. 145, confirme ainsi ce que nous venons de dire : « Cette méthode de peindre les monuments s'appliquait surtout aux temples construits avec des pierres grises, monotones et sans apparence, telles que les montagnes de la Grèce en produisent le plus souvent. Cependant, ajoute-t-il, les temples bâtis du marbre le plus solide et offrant la surface la plus lisse, par exemple ceux d'Athènes, de Sunium, etc., étaient aussi fortement enduits de couleurs, du moins dans les parties hautes, depuis l'architrave jusqu'au haut de l'entablement, comme chacun peut s'en convaincre en examinant le temple de Thésée, le Parthénon, etc. »

Pendant que le midi de l'Europe nous conservait les

Paris, qui fut appelé Saint-Benoît le *bétourné*, bien tourné (1), donnait un exemple de la grande affection de cette exposition de la face du temple au couchant.

(1) Cette église occupait le nº 96 de la rue Saint-Jacques.

chefs-d'œuvre de l'art antique, le sol d'une partie des Gaules et celui des pays septentrionaux est encore couvert des monuments grossiers des Celtes, monuments qu'on retrouve les mêmes au commencement de tous les peuples. Près de Campos, non loin de Rio de Janeiro, est une pierre d'une assez grande élévation appelée : *A pedra dos gentils*, la pierre des païens.

On lit dans l'Écriture : « Vous dresserez sur le mont Hébal au Seigneur votre Dieu, un autel de pierres où le fer n'aura pas touché, de pierres brutes et non polies, et vous offrirez sur cet autel des holocaustes au Seigneur votre Dieu (Deut., c. 27, v. 5 et 6); et dans l'Exode, c. 20. v. 25 : « Si vous me faites un autel de pierres, vous ne le bâtirez point de pierres taillées, car vous souillez si vous employez le ciseau. »

On sait que les Hébreux marquaient par des pierres les lieux témoins de grands événements, tel est le monument composé de douze pierres brutes que Josué fit placer au milieu du lit du Jourdain.

Dans un mémoire adressé à l'Académie des inscriptions et belles-lettres, le voyageur Fourmont dit qu'il a vu en Grèce une grotte de 16 pieds de long sur 10 de large; quatre pierres faisaient le devant, le derrière et les deux côtés; elle n'était couverte que d'une seule pierre; toutes étaient brutes et de couleur noire.

On le voit, c'est là un dolmen et de ceux très rares, clos de toutes parts, que les Anglais nomment *kist-vaen*, coffre de pierres. Il en existe un de ce genre dans les Pyrénées-Orientales, dans un endroit appelé le Plan de l'Arca, le plateau du Coffre. Dans le dolmen de *Primelen* (Finistère) se trouve une fontaine.

On sait que beaucoup de ces monuments celtiques

ont conservé jusqu'à nos jours une destination religieuse au moyen des signes du christianisme qui y ont été gravés, ou qu'on leur a superposés. Un des plus remarquables exemples de cette transformation se voit auprès de Carnac. Quelques-uns n'ont même pas reçu l'investiture du clergé et ont continué à être l'objet d'un culte fervent. On cite celui qui se voyait à *Orcival* (Puy-de-Dôme). Une superstition populaire en avait fait le tombeau de la Sainte Vierge; il a été détruit par les innombrables pèlerins qui, tous, regardaient comme un devoir d'en emporter un fragment.

On connaît assez les grottes aux Fées, suites de Dolmens, rapprochés les uns des autres et formant de longues *allées couvertes;* les *pierres branlantes*, dont la plus grosse se trouve à Perros-Guyrech (Côtes-du-Nord), elle a près de 14 mètres de long sur 7 d'épaisseur. A sa face inférieure elle présente une sorte de mamelon qui repose sur un énorme quartier de rocher, sa masse a été évaluée à 500,000 kilogrammes, et cependant un homme seul peut la mettre en mouvement. Celle qu'on voit au Mont-la-Côte, à quelques lieues de Clermont, est l'objet d'un culte de la part des paysans qui la croient apportée là par la Vierge.

Parmi les *cromlechs*, ou enceintes sacrées formées d'un certain nombre de *peulvans* ou *menhirs*, disposées régulièrement, soit en cercle, soit selon la forme elliptique, etc., le plus considérable est celui dont on voit encore des traces dans le Wiltshire, à Abury; les avenues qui y conduisaient s'étendent à environ un mille de chaque côté. Il se composait, outre ces deux grandes allées, d'un vaste cercle de 500 mètres de diamètre. Dans l'intérieur se trouvaient deux sanctuaires, formés

chacun de deux cercles concentriques ; l'une des avenues se terminait elle-même par un double cromlech.

Après ces monuments, il faut citer ceux connus sous le nom d'*alignement*, et restés inexplicables pour les antiquaires. Le plus gigantesque, le plus prodigieux de tous, est celui de Carnac, bourg du Morhiban, situé à 12 kilomètres d'Auray, près de la mer. Dans la direction de l'ouest à l'est, on voit onze rangées de rochers granitiques, s'étendant sur 3000 mètres de longueur avec 94 mètres de largeur. Les antiquaires ont beaucoup varié sur l'évaluation de leur nombre, depuis 1200 jusqu'à plusieurs milliers. Ce sont pour la plupart de véritables menhirs, dont la hauteur varie de 1 à 7 mètres et qui sont plantés la pointe en bas.

M. Talairat, de Brioude, dans un article de la *France littéraire* (oct. 1822, pag. 141, 142), après avoir, lui aussi, soutenu que ces monuments celtiques, «grossiers, informes, gigantesques,» ont une évidente analogie avec ceux qui existent dans le haut Thibet, entre dans quelques détails sur la forme des dolmens qui se trouvent dans l'arrondissement de Brioude, et sur leur usage supposé : « La dalle, dit-il, qui les recouvre, porte une rainure à son bord, et j'ai constamment remarqué qu'elle incline vers l'orient. Cette rainure servait-elle à épancher le sang de la victime sur le coupable que l'on voulait purifier? Et l'inclinaison à l'orient était-elle un souvenir religieux du point de départ? c'est ce que je laisse à la discussion des savants antiquaires. J'ai pareillement observé, sur plusieurs points, que les pierres du monument n'appartenaient pas à la localité; qu'elles avaient été transférées de très loin, et j'ai vainement cherché à deviner par

quels moyens on a pu les transporter et surtout les élever pour les mettre en place (1). »

A l'époque où Napoléon projetait une descente en Angleterre, il avait formé un camp dans la lande de Tramesse, près de Pontivy (Morbihan); pendant le séjour des troupes dans cette plaine, un *menhir* planté sur le bord du chemin fut cubé et pesé. Pour procéder à ces opérations avec exactitude, on revêtit complétement d'argile cette pierre colossale, et on lui donna artificiellement la forme d'un polyèdre régulier. Le mesurage, déduction faite de l'argile, donna le volume du *menhir*; le poids d'un fragment détaché du sommet mit à même de calculer le poids total de la masse.

Lorsque ces opérations furent terminées, on grava une inscription indiquant le volume et le poids du menhir, les noms des autorités civiles de Pontivy, ainsi que ceux des chefs du camp de Tramesse. Cette inscription et diverses pièces de monnaie de l'époque furent enfouies sous le menhir à une grande profondeur avec toutes les précautions nécessaires pour prévenir leurs détérioration. Mais on négligea de dresser procès-verbal de l'opération.

Le menhir a 4 mètres de hauteur 1$^m$,20 d'épaisseur, 2$^m$,30 de largeur; il est planté en terre par le bout mince.

De ces enceintes aux formes si diverses, qui furent consacrées par le paganisme, arrivons aux sanctuaires dans lesquels le christianisme s'établit d'abord.

La *basilique*, bourse et tribunal à la fois, lieu public d'affaires et de mouvement, fut choisi par les premiers

(1) Albert Lenoir. — Articles des *monuments anciens et modernes* de Gaillabaud.

chrétiens à leur sortie des catacombes pour leur servir de temples (1). C'est là qu'ils tinrent leurs premières assemblées publiques ou églises (*ecclesiæ*); le nom en resta au monument. Voilà pourquoi non-seulement les premières églises chrétiennes portèrent le nom de basiliques (2), mais pourquoi encore elles en adoptèrent la forme. Plus tard, le nom de *basilique* paraît avoir été réservé aux églises de fondation royale, basilique vient du mot grec (βασιλικός, royal); c'est ainsi que l'emploie Grégoire de Tours. On appelle cathédrale (du mot cathedra, siége) la principale église d'un évêché où siége l'évêque.

Le modèle le mieux conservé de la disposition des églises primitives est l'église de Saint-Clément (3) à Rome, du v<sup>e</sup> siècle; elle se compose d'un anti-portique ou porche, formé de quatre colonnes, par lequel on entrait dans la cour, ou atrium. Cet atrium, à ciel découvert, était entouré d'un péristyle de colonnes, sous lequel les pénitents et les relaps, à genoux, demandaient des prières aux passants.

(1) Les basiliques que construisirent les chrétiens, quand ils purent se permettre de bâtir des monuments durables, s'élevèrent pour la plupart hors des murs, sur des points qui donnaient entrée aux principales catacombes. Les sanctuaires étaient ainsi placés au dessus des lieux sanctifiés par le corps des martyrs qu'on y avait déposés après les supplices.

(2) On peut juger de la forme des *basiliques* romaines par le fameux plan de Rome sur marbre, qui servait de pavé au temple de Romulus, et dont les fragments revêtent les parois latérales de l'escalier qui conduit aux musées du Capitole.

(3) Nibby, dans sa *Dissertation sur la forme des monuments anciens*, prend aussi Saint-Clément comme type de basilique.

L'une des nefs latérales des bas côtés, servait à placer les catéchumènes et les nouveaux convertis, l'autre nef était destinée à recevoir les femmes.

Dans la nef principale, un enceinte fermée d'un petit mur en marbre, à hauteur d'appui renfermait les acolytes, les exorcistes et autres fonctionnaires des ordres mineurs.

Au chevet de l'église, le sanctuaire du presbytère terminé en hémicycle, contient au pourtour les bancs des prêtres et le siége épiscopal, au centre s'élève l'autel isolé et au devant est placée la confession. L'autel est recouvert d'un tabernacle ou *ciborium* élevé sur quatre colonnes. Un pupitre en marbre, sert à la lecture de l'Épître. Un ambon (1) est destiné à la lecture de l'Évangile, il est accompagné d'une colonne de marbre sur laquelle se place le cierge pascal.

Au moyen âge les plans des églises varièrent à l'infini, on en connaît encore de triangulaires, carrés, en croix grecque, en croix latine, à double croix, pentagones, hexagones, heptagones, octogones, ennéagones, décagones, endécagones, dodécagones. Il y en a encore d'autres dont on ne peut donner une idée précise qu'au moyen d'un dessin, une petite église du midi est circulaire en dedans, triangulaire en dehors.

La plus immense construction du moyen âge était l'église de l'abbaye de Cluny, qui atteignait la longueur de 555 pieds, et dont on peut voir la description et le plan figuré dans l'histoire que M. P. Lorrain a faite de ce magnifique monastère.

(1) Ce pupitre et cet *ambon* tenaient la place qu'avait occupée dans les *basiliques* judiciaires les chaires de marbre où plaidaient les avocats.

Un ancien historien de l'abbaye de Glastonbury donne la description d'une église en bois construite très anciennement. Elle avait, dit-il, 60 pieds de longueur sur 26 de largeur, et était bâtie de fortes branches, revêtues et tressées de baguettes dans le genre des claies modernes. La Société royale des antiquaires de Londres a publié une description de l'église de Green-Sted en Essex. La nef est entièrement composée de poutres de gros chênes fendus, et grossièrement taillés des deux côtés ; elles sont toutes placées debout les unes contre les autres, et arrêtées dans le pied et dans le haut par une espèce de seuil auquel elles sont fixées par des chevilles en bois. Tel était l'état primitif de cette construction si singulière, qui subsiste encore toute entière, quoiqu'extrêmement rongée de vers, et détériorée par l'effet du temps. Elle a 29 pieds 9 pouces de longueur, 14 pieds de vide, et 5 pieds 6 pouces de hauteur sur les côtés qui supportaient le toit ou la voûte primitive ; c'est une église saxonne.

Les tours du Munster de Saint-Pierre, de Cologne, consacré le 27 septembre 873, n'étaient qu'en bois. Ces constructions sans solidité et qui par conséquent, ne semblent pas faites pour un culte qui se croit éternel, même pour un monde sûr de sa durée, cédèrent la place à des monuments moins destructibles, lorsque après l'an mil, les terreurs qui s'étaient emparées de toutes les nations, en prévision de la fin du monde, eurent tout à fait cessé. Alors seulement on se mit à construire pour l'éternité. M. Mérimée pense comme nous, et explique ainsi l'insuffisance des monuments chrétiens antérieurs au vi° siècle, et la splendeur de ceux qui furent élevés à partir de cette époque. Après nous avoir parlé des si-

nistres prophéties qui jetaient le découragement chez les peuples déjà ruinés par les révolutions continuelles, les guerres et les pillages, il ajoute : « la pensée d'avenir était éteinte en quelque sorte, et les fondateurs d'un édifice, loin de songer à la postérité, semblaient préoccupés de la crainte de ne pouvoir le terminer eux-mêmes. Point de ces grandes constructions entreprises sur de vastes plans, conduites avec une sage lenteur, suivies avec un désir constant de perfection, depuis la pose du fondement, jusqu'au couronnement du faîte. On sentait le besoin d'achever à la hâte... » En note, à propos de la réaction que suivit l'an mil, et qui, les prophéties funestes étant démenties, fut si favorable aux grandes constructions, M. Mérimée explique encore comment par leur habileté à exploiter la terreur, déclarée vaine enfin, les moines et les prêtres contribuèrent pour beaucoup, à cette splendeur renaissante, grâce à l'argent qu'ils avaient amassé et qu'ils y employèrent (1).

M. Vitet dit aussi quelque part : « A partir de l'an mil, le besoin de bâtir se répandit dans la chrétienté, comme une fièvre. Il fallut tout reconstruire, tout remettre à neuf. »

Une publication récente (2) nous fait connaître à quelles sources multiples le clergé puisait les sommes nécessaires pour ses gigantesques constructions. — Les comptes de l'œuvre de la cathédrale de Troyes au XIV$^e$

---

(1) *Annuaire de la Société de l'Histoire de France*, 1838, page 288.

(2) *Notice sur plusieurs registres de l'OEuvre de la cathédrale de Troyes*, par J. Quicherat, répétiteur général à l'École des chartes. — Extrait du XIX$^e$ vol. des *Mémoires de la Société royale des antiquaires de France*.

siècle font mention des seize chapitres de recette suivants.

1° Argent des chapes des chanoines nouvellement reçues.—C'était le droit d'entrée des élus.

2° Argent des cens et revenus concédés à l'église pour le fait de l'œuvre.

3° Recette de l'apport des reliques pour les douze mois de l'année.

4° Recette de l'escrin desdites reliques, offrandes déposées dans un tronc appliqué sur l'armoire aux reliques.

5°. Recette des quêtes faites dans les églises du diocèse de Troyes par les curés.

6° Recette des quêtes faites dans les paroisses de la ville.

7° Recette faite par des quêteurs, avec ou sans reliques. Le produit en était affermé pour le diocèse à un particulier, qui payait 20 livres par an. Dans ce chapitre figure le produit des quêtes dans d'autres diocèses.

8° Recette des anniversaires en argent.

9° Recette des anniversaires en blé.

10° Recette des chapitres généraux.

11° Recette des poêles des morts, autrement dit argent des taxes perçues pour les pompes funèbres.

12° Recette des legs faits en argent ou en robes et effets, legs spéciaux pour les besoins de l'œuvre.

13° Recette des offrandes des messes du Saint-Esprit, tous les lundis.

14° Recette des confréries de bourgeois qui se réunissaient à la cathédrale.

15° Recette extravagante ou extraordinaire comprenant le casuel des messes, le fruit des amendes, le pro-

duit de la vente des vieux matériaux, ou des provisions emmagasinées et devenues inutiles.

Au xv⁰ siècle, on vit les membres d'un chapitre se renfermer volontairement dans une petite maison, louer les maisons canonicales, et se mettre au pain et à l'eau pour employer leurs revenus à la construction de la cathédrale. — Le chapitre persévéra pendant 104 ans dans ce sacrifice.

A Rouen, une tour de la cathédrale fut commencée en 1485, sous l'épiscopat de Robert de Croix Mare, et achevée en 1507. Elle fut appelée Tour de Beurre, parce qu'Innocent VIII, à la sollicitation du cardinal d'Estouteville, permit de manger du beurre et des œufs pendant le carême à ceux qui contribuèrent à la dépense de cette construction.

Ce nom se retrouve à Bourges, où on appelle tour de beurre la tour méridionale de la cathédrale (1506-1532), à cause des permissions accordées aux membres de la confrérie de la Tour. Mais dès le xv⁰ siècle de bons impôts suppléaient au zèle des fidèles sans doute refroidi. Charles VII avait accordé 12 deniers par minot de sel vendu pour la réparation des églises de Notre-Dame de Pontoise, de Notre-Dame de Montfort, de Notre-Dame de Cléry (1); et la *tour de beurre* de Bourges fut bâtie moins par les cotisations des fidèles que par un droit prélevé sur les sels vendus dans les généralités de Languedoc et de Normandie.

La construction et la disposition des différentes églises offrent des singularités de diverses sortes dont nous allons parler maintenant.

(1) *Lettres du* 30 *décembre* 1440. — *Archives Joursanvault*, 1. 156.

Pluche, dans le *Spectacle de la Nature*, parle d'un phénomène singulier qui se produisait, dit-il, dans l'église de Saint-Nicaise de Reims. Quand on sonnait la cinquième cloche de cette église, le premier pilier butant, bien qu'à dix pieds de distance de la tour et près de quarante pieds plus bas que la cloche, et n'ayant avec elle aucun rapport apparent, se mettait en branle en même temps que la cloche, en suivait tous les mouvements et ne s'arrêtait que lorsque la cloche cessait de sonner.

Autrefois, une couronne royale de plomb doré entourait le clocher de Saint-Jean-au-Marché, à Troyes, aux deux tiers de sa hauteur; une ancienne tradition voulait que ce fût un don de Louis le Bègue à l'époque de son sacre. Les paroissiens l'offrirent, en 1255, pour contribuer à la rançon de François I$^{er}$.

A Plougoumelen (Morbihan), on trouve une chapelle remarquable par une fontaine abondante, ouverte dans le mur oriental, à l'extérieur, et dont le trop-plein s'écoule dans un large bassin. Cette fontaine est un lieu de pèlerinage fréquenté à certaines époques de l'année ; on attribue à son eau la propriété de guérir les maladies de la bouche.

Dans la chapelle de Saint-Adrien, commune de Baud (Morbihan), on trouve une fontaine près de la chapelle et deux autres fontaines dans la chapelle même, l'une dans le chœur à gauche, l'autre dans le bras droit du transsept.

On connaît très peu d'exemples d'une singularité observée à Guérande, dans l'église du Guerno (Morbihan), à Vitré et à l'église paroissiale de Saint-Paul ; c'est la chaire extérieure, en pierre, et comprise dans la maçon-

nerie de l'église.—Au Guerno, la chaire est placée vers le milieu de la façade et fait saillie sur le mur appuyé sur une console en nid d'hirondelle ; le prédicateur y accédait de l'intérieur de l'église par une porte aujourd'hui maçonnée. Auprès de la chaire est un tout petit bénitier engagé dans le mur. Le vendredi saint, la foule accourue des environs était si grande au Guerno, que l'église ne pouvait la contenir; alors on prêchait la Passion dans cette chaire du cimetière. M. Cayot-Delandre, à qui nous empruntons cette note, donne dans son *Morbihan* la quittance donnée à la fabrique de l'église par un prédicateur pour un de ces sermons prononcé en 1677.

On voit une chaire de ce genre à Sainte-Eustorge de Milan, très ancienne église. C'est de là que saint Pierre, martyr, réfutait les hérétiques de son temps.

La chaire de la cathédrale d'Ulm présente un motif de décoration que l'on ne rencontre d'habitude dans aucun monument analogue : c'est un petit escalier pyramidal qui la surmonte, en tournant dans un berceau de trèfles. Qu'a prétendu l'artiste en plaçant ces degrés inaccessibles au-dessus de la tête du prédicateur? A-t-il voulu exprimer par-là que la pensée humaine exaltée par l'éloquence religieuse, ne tient plus à la terre qu'en l'effleurant, et n'a-t-il pas voulu lui frayer vers le ciel un chemin symbolique (1)?

Un autre monument singulier, est la chapelle de Saint-Colomban, à Locminé. Ce saint est invoqué pour les fous furieux. Il existe dans la chapelle deux caveaux, dans lesquels on enchaînait les aliénés des deux sexes, qu'on y retenait plusieurs jours pour leur procurer la

(1) Fortoul. *De l'art en Allemagne.*

guérison. Cet usage a cessé peu d'années avant 1830, par ordre du ministre des cultes.

C'est près de l'autel de ce saint que sont affichées les litanies où on lit :

Saint Columban, patron de Locminé, priez pour nous.

Et peu après :

Saint Columban, patron des imbéciles, priez pour nous (1).

Le comble de l'église de Saint-François, à Assise, présente une particularité remarquable et peut-être unique. De grands arcs en maçonnerie reproduisent dans tous les sens, mais sur des proportions surbaissées, les dispositions des nervures de l'église, et servent aussi à porter la couverture sans le secours des ferrures et autres combinaisons de charpentes qu'elles remplacent, par la pente qui a été donnée à leur extrados ; les bois se réduisent aussi à une pente de faîtage et de pannes portant les chevrons, excepté dans la croupe qui surmonte l'abri (2).

L'architecture arabe, si remarquable par son élégance, a aussi produit ses curiosités. Une des plus remarquables, est la mosquée de Cordoue.

D'après des calculs approximatifs de Moralès, Murphy, De la Borde, etc., le nombre des colonnes qui se trouvent dans l'intérieur, paraît être de 850 ; mais on comprend que ce chiffre n'est pas rigoureux, car il est assez difficile de le fixer exactement, par suite des modi-

(1) *Le Morbihan*, de M. Cayot-Delandre.
(2) *Monuments anciens et modernes*, par M. Gaillabaud.

fications de tous genres qu'a subies le monument. Déjà même au temps des Arabes, dit M. Girault de Prangey, leur nombre, ainsi que celui des portes, était diversement exprimé ; un auteur en comptait 1293, un autre 1417, un troisième 1419, en y comprenant les 119 de la chapelle qui précède le sanctuaire (1). Les fûts de ces colonnes sont remarquables par la variété incroyable de leurs proportions et la richesse extraordinaire de matières dont quelques-unes sont composées ; la plupart des fûts sont antiques et enlevés aux monuments romains de l'Espagne, de la Gaule et de l'Afrique (2). Les chapiteaux sont en partie antiques et en partie arabes. Quant aux bases, s'il en existe, elles sont cachées par le pavé actuel, plus élevé que l'ancien. Un grand nombre des chapiteaux portent à faux sur les fûts.

Le trait principal et caractéristique de la mosquée de Cordoue, consiste dans la forme et la disposition de ses arcades et le nombre des nefs qui partagent l'ensemble du monument.

On y compte dix-neuf nefs allant du nord au sud, qui sont coupées par trente-cinq autres nefs. Les arcades qui reposent sur ces colonnes sont les unes à plein cintre,

(1) « Une seule partie de l'édifice s'est conservée dans sa disposition primitive ; c'est une chaire formant une enceinte de quarante pieds carrés, dans le centre de la mosquée, mais tellement masquée par le nouveau chœur, qu'on la remarque à peine, bien qu'elle soit intacte. » *Revue Britannique*, juin 1839, page 99.

(2) Si l'on en croit Moralès et Ruano, chroniqueurs cordouans, plusieurs de ces colonnes avaient servi à la construction d'un temple de Janus, érigée sur le même emplacement, et elles me parurent, en effet, par leurs proportions, d'un caractère plutôt Romain que Maure. (*Id. Ibid.*) »

les autres en fer à cheval, les dernières à trois, cinq, sept, neuf et onze lobes; il y a deux rangs de ces arcades superposés. A environ 5m06 du sol actuel s'élève la première arcade, séparée de la seconde de 2,50; la hauteur de chaque voussoir est à peu près de 0,95.

Abdérame traça, dit-on, lui-même, le plan de la mosquée de Cordoue, et l'on ajoute qu'il y travaillait de ses mains une heure par jour.

La charpente était en bois appelé alerce par les uns, mélèze par les autres, d'une odeur très suave, incorruptible, croyait-on, et facile à sculpter. Le pavé du sanctuaire où était déposé le Koran, lieu de pélerinage très fréquenté du temps des Arabes, est creusé de plusieurs pouces dans son pourtour, par le frottement des genoux des pélerins.

Parmi les curiosités de l'architecture, il n'y a rien de plus extraordinaire que les temples monolithes des Égyptiens et les immenses monuments creusés dans le rocher par les Indiens.

Amasis fit apporter de la ville d'Eléphantine une espèce d'édifice d'une seule pierre, et il employa trois années à ce transport qui fut exécuté par deux mille bateliers. La longueur de ce morceau était d'environ 9 mètres, la largeur de 6 mètres. Le vide intérieur était de plus de 3 mètres de large.

Il y avait dans la ville de Butos, un temple d'Apollon et de Diane. Dans l'enceinte consacrée à Latone, on voyait un temple fait d'une seule pierre en hauteur et en longueur, les côtés étaient égaux; chacune de ces dimensions était de 40 coudées, la couverture de la partie supé-

rieure était une autre pierre, ayant un entablement de 4 coudées (1).

Les Indiens eux aussi ont leurs temples monolithes, et en ce genre, ils ont dépassé tout ce qu'on peut imaginer de plus merveilleux. A Ellora, ils ont sculpté dans la montagne un gigantesque ensemble d'édifices qui entourent un temple de Siva également taillé dans le roc, le tout ne forme qu'un seul bloc de pierre, et comprend un vaste pavillon d'entrée avec deux ailes, la chapelle de Naudi et le grand temple. — La hauteur est de 104 pieds, la longueur de 401 pieds, la largeur de 150. On communique du pavillon à la chapelle, et de la chapelle au pont par deux ponts pris également dans la masse, ainsi que les sculptures dont les murailles sont chargées, et que des éléphants gigantesques et des obélisques.

Dans le temple de Chalembron, on voit des pilastres de pierre liés entre eux par des chaînes mobiles qui ont été travaillées dans le même bloc que chacun des pilastres auxquels elles tiennent par leur premier chaînon à chaque extrémité. Chaque chaînon formé en anneau a 6 pouces et demie de largeur extérieure, et 1 pouce et demie d'épaisseur; les anneaux sont au nombre de vingt-neuf pour chaque chaîne (2).

Nous possédons de fort intéressantes descriptions des couvents du moyen âge en Occident, et on ne sait souvent qu'admirer le plus dans le génie de leurs constructeurs ou de leur talent à élever les édifices ou de leur habileté à choisir l'emplacement, même lorsqu'ils vont

(1) *Histoire de l'Académie des Inscriptions et Belles-lettres*, tome 31, article de M. de Caylus.
(2) *Histoire de l'Académie des Inscriptions et Belles-lettres*, tome 31.

construire sur le rocher du mont Saint-Michel une des merveilles de l'art chrétien. Mais rien n'égale en étrangeté les *météores* de la Grèce, dont M. Didron a fait une si intéressante étude.

La vaste plaine de Pharsale est environnée de toutes parts de hautes montagnes dans lesquelles sont placés les couvents appelés les météores dont nous lui empruntons la description (1).

« Les météores, rochers, arbres de pierre tant ils sont élancés, droits et minces, sont pour la plupart tronqués à la tête. Ces colonnades irrégulières, ces fûts enracinés en terre sans ordre ni symétrie, produisent l'effet de ruines colossales. Sur les aiguilles, restées debout, se dressent, comme une statue sur une colonne triomphale, les monastères, lesquels, de cette haute position sur des montagnes à pic, prennent le nom de météores ($\mu\epsilon\tau\grave{\alpha}$ $\dot{o}\rho\acute{\alpha}\omega$). Chaque couvent est la tête dont le rocher est le tronc, la fleur dont il est la tige. Coupés à pic et hauts de 120, 150 et 180 pieds, depuis le point abordable de la base jusqu'au sommet, ces rochers sont inaccessibles. On ne peut comprendre comment le premier homme a pu y monter.

Autrefois vingt-quatre de ces aiguilles étaient couronnées de couvents; aujourd'hui dix-huit monastères sont abandonnés ou détruits et six seulement sont occupés.

Pour les moines qui les habitent et les voyageurs hardis, une échelle descend de la cime ou à peu près. Appliquée contre le flanc du rocher, dont elle épouse les

---

(1) *Annales archéologiques*, 1er vol., page 173. Art. de M. Didron.

ondulations, les renfoncements et les saillies, elle est mobile ; lorsqu'on y monte, elle bat le roc avec bruit comme la voile qui frappe contre le mât d'un vaisseau. A mi-hauteur cette échelle est sciée en deux : la partie inférieure pend attachée au rocher ; la partie supérieure se relève d'en haut au moyen d'une barre de fer, et, pont levis vertical, ferme tout accès aux voleurs. Au météore nommé le Barlaam, l'échelle se relève par l'extrémité inférieure et coupe la route à la base même. Ce bas de l'échelle vient se rattacher par une barre de fer à l'entrée de l'escalier taillé dans le roc et qui mène au sommet du rocher. Il faudrait avoir escaladé nos clochers de Strasbourg ou de Reims par les échelles extrêmes qui atteignent leur plus haute cime pour s'exposer sur ces échelles flottantes des météores.

Cependant, aux voyageurs que prendrait un étourdissement facile et fort concevable, les moines descendent un filet de cordes attaché à un câble que déroule un fort cabestan mis en action par les moines eux-mêmes. Le filet est descendu à terre ; on vous y enferme en ramassant les mailles de circonférence qu'on passe au-dessus de votre tête dans un crochet de fer. Ce crochet, attaché au bout d'un câble, saisit le filet ; on tourne le cabestan, on enroule le câble, et vous voilà enlevé de terre, comme en ballon, au-dessus de la plaine et des villages voisins. Le cabestan, tourné rapidement par dix religieux, reprend tout le câble qu'il avait déroulé et vous apporte aux pieds de la communauté rassemblée tout entière, qui vous souhaite la bien-venue et vous délivre du filet.

Le mont Athos est une autre merveille, la montagne tout entière n'a qu'une population monastique, répartie en un grand nombre de couvents. Le seul couvent de

Vatopedi renferme, dans l'intérieur de ses murailles, dix-huit églises, chapelles et oratoires; à l'extérieur, il est entouré de onze autres. Dix-neuf cellules sont disséminées dans la campagne, et chacune d'elles a sa chapelle. Enfin, dans la Skite, ou village monastique de Saint-Démétrius, situé à une demi-heure du couvent qui en est propriétaire; il y a cinquante maisons et par conséquent cinquante oratoires, plus une église générale. Et on sait que le mont Athos n'est lui-même qu'un vaste monastère qui en renferme un grand nombre d'autres.

Voici quelques détails sur la vie que mènent les moines du mont Athos, nous les extrayons de la relation du voyage qui y fit Villoison, publiée pour la première fois par la *Revue de Bibliographie* (1844).

« Ces ermites cénobites mangent et vivent ensemble, travaillent tous à tricoter des bas de laine. Il y en a plusieurs parmi eux qui ont été de riches marchands... On entend beaucoup de grenouilles au mont Athos, et on y voit beaucoup de moines qui ont mal aux pieds et aux jambes, à force de se tenir debout à l'église, où il fait froid six mois. Si les moines mangeaient de l'air, ils seraient éternels..... J'oubliais de dire qu'au mois d'août, fête de la Vierge, il y a souvent cent mille pélerins au mont Athos, au monastère τῶν Ἰβήρων, qui couchent dans les champs, et qu'il y en a qui donnent jusqu'à 10 et 12,000 francs. »

A la fin de cet article sur les édifices religieux, nous devons dire quelques mots des *labyrinthes*.

Les labyrinthes connus dans la haute antiquité, ne doivent pas être confondus avec ces promenades d'allées étroites, mais découvertes, formées par de petits boulingrins à fleur de terre, plantées de manière à exprimer un

dessin replié souvent sur lui-même et fort compliqué, en sorte qu'on y pouvait faire plusieurs milles en peu d'espace ; mais il faut entendre un palais où se rencontrent un nombre infini de portes et de fausses issues, qui ramènent toujours au même point et au même égarement (1). Le labyrinthe d'Égypte fut le premier, et celui de Crète le second (2); le troisième fut celui de Lemnos (3); le quatrième a été construit en Italie (4).

L'immense labyrinthe d'Égypte (5) était divisé en divers quartiers et en divers nomes ou gouvernements, au nombre de seize, tous avec un vaste palais et un nom particulier ; il comprenait des temples pour tous les dieux de l'Égypte, dont un de Némésis, au milieu d'une enceinte de seize autres temples; en outre, plusieurs pyramides de quarante coudées. C'est après s'être épuisé de fatigue à parcourir tant d'édifices, qu'on arrivait enfin au labyrinthe proprement dit, à ce palais d'une complication de voies et de détours inextricable. A

(1) Pline a décrit les trois principaux, liv. XXXVI, ch. 13.
(2) Voir ce qu'en dit Ovide, *Metamorphoses*, liv. VIII, ch. 3, et Virgile, *Énéide*, liv. V, vers 588, etc.
(3) Ce n'était guère qu'une grotte à stalactites, réservée au culte des Cabires.
(4) Il se trouvait sous la ville de Clusium ; il avait été bâti par Posenna, et c'était l'une des plus vastes hypogées étrusques, dont Pline ait parlé, desquelles, de son temps déjà, on cherchait vainement les restes.
(5) Voir pour ce labyrinthe, le plus célèbre de tous, la description qu'en donne Pomponius Méla, liv. I, ch. 9, et ce qu'en dit le P. Kircher dans son *OEdipus Ægypt.*, tome II, part. 2, page 306. Il ne faut pas le confondre avec celui des *Douze*, qui fut construit vers 660, et qui devait son nom aux douze souverains qui se partageaient le gouvernement oligarchique de l'Égypte.

l'entrée, on trouvait des salles à manger très élevées ; au-dessus, des portiques dont les escaliers avaient tous quatre-vingt-dix gradins. Au dedans de ces salles, étaient des colonnes de porphyre, des simulacres de dieux, des statues de rois, des effigies monstrueuses. Quelques-uns des palais dont nous venons de parler étaient construits de façon qu'on n'en ouvrait point les portes sans faire rétentir au dedans un tonnerre terrible. La majeure partie de cet édifice se traversait dans les ténèbres ; le mur d'enceinte de tout le labyrinthe était soutenu, à différentes distances, d'une pile extérieure en forme d'aile ; aussi l'ensemble de ces arcs-boutants était-il nommé le *ptéron*. Au reste, le labyrinthe était aussi excavé en dessous, et comprenait une longue suite d'habitations souterraines (1).

## HABITATIONS. PALAIS.

Pour donner une idée des habitations antiques et de celles des premiers temps du moyen âge, nous allons citer un passage qui, par la description qui s'y trouve, fait très bien comprendre ce que les unes avaient été

---

(1) Il subsiste encore quelques débris de ce labyrinthe de Mendès. Tous les autres ont complétement disparu. Au moyen âge, on ne peut guère citer dans ce genre de construction que le labyrinthe Woodstock, auquel le roi d'Angleterre, Henri II, confia le mystère de ses amours avec Rosemonde, et qui servit de scène au roman de Walter Scott, *Woodstock ou le Cavalier*.

par ce qu'étaient devenues les autres. Nous l'empruntons aux *Annales bénédictines de Mabillon* (1), sous la date de 814, dernière année du règne de Charlemagne. C'est le palais des ducs de Spolète qui y est décrit, sans que rien de ce qui concerne les pièces principales, disposées selon l'usage antique, y soit omis.

1° Une avant-cour dite *proaulium* ;

2° Une pièce destinée à recevoir et saluer les arrivants, *salutatorium* (2) ;

3° Une très grande salle, *consistorium* ;

4° Une salle de banquet dite *trichorum*, parce qu'elle contenait trois rangs de tables pour autant de classes différentes de convives ;

5° Des appartements d'hiver, *zetæ hyemales* (3) ;

6° Des appartements d'été, *zetæ æstivales* ;

7° *Epicaustorium et triclinia ambitoria*, pièce entourée de siéges dans laquelle les grands, placés sur trois rangs, venaient respirer les odeurs de l'encens et autres parfums qu'on y brûlait ;

8° Des bains chauds, *thermæ* (4) ;

---

(1) *Annal. Benedict.*, tome II, p. 410, § 18.

(2) C'était le lieu de la maison des patriciens où s'assemblaient les clients «turba salutantum» comme dit Virgile.

(3) Dans ces appartements d'hiver, les tuyaux de l'hypocauste, que nous appellerions aujourd'hui un calorifère, répandaient partout une douce chaleur. (Voir pour ce système de chauffage, la 4ᵉ lettre de Winckelman à Bianconi.) Ce que Sidoine Apollinaire dit de ces hypocaustes, prouve que c'était réellement notre chauffage à la vapeur. (Voir Ampère, *Hist. litt. avant le XIIᵉ siècle*, tome II, page 261, et *Encyclopédie du XIXᵉ siecle*, le mot *Poêle*, par Ed. Fournier.)

(4) Les *Thermes* étaient placés au devant de la noble demeure, afin qu'ils pussent, autant que les lieux le permet-

9° *Gymnasium*, lieu destiné aux exercices de l'esprit et du corps;

10° Une cuisine, *coquina*;

11° Un évier, ou puisard pour l'écoulement des eaux de la cuisine;

12° *Hippodromum*, ou manége, lieu destiné à exercer les chevaux.

Dans l'enceinte de l'abbaye de Saint-Étienne, à Caen, Guillaume le Conquérant s'était fait bâtir un palais, dont il restait encore quelques parties notables dans le siècle dernier. Ducarel en donne ainsi la description : « Parmi les salles qui subsistent encore, on peut regarder comme la plus singulière, celle qui est désignée sous le nom de grande chambre des gardes. Celle-ci, dont le plafond-voûte forme un arc magnifique, est vaste et bien proportionnée ; sa longueur est de 160 pieds, et sa largeur de 90. Les fenêtres à l'est et à l'ouest sont décorées de pilastres cannelés, et à chaque extrémité de cette salle, il y a deux rosaces en pierre, garnies de vitraux peints, du travail le plus soigné. On voit, du côté du nord, deux cheminées bien conservées, ainsi qu'un banc de pierre à l'entour de cette salle. Le plancher est pavé de briques de six pouces carrés, vernissées, chargées de divers écussons, généralement désignés comme les armes des familles normandes qui accompagnèrent le duc de Normandie dans sa descente en Angleterre. L'intervalle entre chaque rang de ces briques est pavé de

mettaient, communiquer avec un courant d'eau du voisinage. Sidoine Apollinaire, dans sa description du château de Léontius, dit que les thermes y étaient soutenus de nombreuses colonnes de rouge antique et que les toits en étaient dorés.

briques en rosace, et le milieu représente une espèce de labyrinthe, d'environ 10 pieds de diamètre, si artistement contourné, qu'un homme, en suivant toutes ses sinuosités, peut faire plus d'un mille avant d'arriver au point de départ (1). Le reste du plancher est pavé de divers carreaux, formant des échiquiers. En sortant de cette salle, on entre à gauche dans une autre plus petite, nommée la chambre des barons, de 24 pieds de large, sur 27 pieds de long, pavée de la même espèce de briques, vernissées comme les premières, mais avec la différence qu'au lieu d'armoiries, elles représentent des figures de cerfs et de chiens en chasse. Les murs de cette salle semblent avoir été décorés d'écussons, dont quelques-uns se voient encore. Ducarel pense que ce pavé a été fait dans les dernières années de Jean Sans-Terre. La porte était chargée de sculptures. Sous ces salles, il y en a d'autres dont les voûtes sont supportées par de belles colonnes, et qui servaient à coucher les personnes de service.

Ducarel indique encore d'autres salles, une chapelle dont il ne donne pas la description.

On voyait aussi un vaste bâtiment octogone, en forme de coupole, aux quatre angles duquel s'élevaient quatre colonnes servant de cheminées (2), qui étaient terminées

---

(1) Il se trouve à la cathédrale de Chartres une dalle sur laquelle s'enroule en lignes infinies, un semblable labyrinthe.

(2) On n'en connaît pas de plus anciennes. Voir Hallam, *l'Europe au moyen âge*, tome IV, page 187. Boissy d'Anglas, toutefois, dans un article du *Journal de Paris*, de juillet 1787, a voulu prouver l'existence des cheminées chez les anciens, contrairement à ce qu'avait dit Backmann dans son *Histoire des Inventions*.

par une pyramide aiguë, percée d'une multitude de trous pour donner passage à la fumée. Ce bâtiment recevait le jour d'une vaste ouverture octogone, formée au sommet de la voûte. Les moines désignaient cet édifice sous le nom de cuisine de Guillaume le Conquérant.

A une maison de la ville d'Assise, on remarque à droite une petite porte dont le seuil est élevé de quelques pieds au-dessus du sol du rez-de-chaussée; on l'appelait la porte des morts, parce que, suivant un usage très ancien, elle ne s'ouvrait que pour la sortie des habitants morts dans la maison. — Leroux d'Agincourt en a observé de semblables, en Italie, à Gubbio et à Pérouse, et en Hollande, au village de Brook près d'Amsterdam : on y faisait passer les jeunes mariés le premier jour de leur union, en les prévenant que cette porte ne s'ouvrirait plus que pour leur sortie de cette maison et du monde.

Ces portes réservées au passage des morts, étaient, s'il faut en croire quelques antiquaires, connues des anciens, qui leur donnaient le nom de sandapilariæ, formé de sandapila qui signifie bière, cercueil de bois (1).

La plupart des maisons des xiv° et xv° siècles, présentent des chambres très vastes, des portes basses et des fenêtres étroites.

On y remarque comme pièce principale, une salle spacieuse et fort élevée, lambrissée dans son pourtour et dans son plafond, ou tendue en tapisserie. Cette pièce était accompagnée d'une chambre ou deux sans cabinet ni dégagements; quelques autres chambres dont la nécessité ou la commodité déterminaient l'établissement,

(1) Leroux d'Agincourt, *Histoire de l'art.*

composaient toute la dépendance des plus beaux appartements de grandes maisons.

Les personnes les plus riches et les plus distinguées par leur rang et par leur naissance, vivaient en famille, de sorte que le maître, la maîtresse, les enfants, les domestiques se trouvaient réunis dans une même chambre, qui servait à la fois de cabinet d'étude, de salon, de chambre à coucher, de salle à manger et même de cuisine.

Le grand Condé, dans le temps de la tenue des états de Bourgogne, avait rendu visite à plusieurs magistrats de Dijon, qui l'avaient reçu dans cette chambre ménagère. Étant de retour à la cour, le prince dit à Louis XIV: Votre province de Bourgogne est bien riche, les cuisines y sont tapissées.

La description suivante du manoir d'un gentilhomme campagnard, empruntée à un auteur contemporain, peut donner une idée de l'intérieur et de l'ameublement des logis de ces époques.

« Dedans la sale du logis (car en avoir deux cela tient
» du grand) la corne de cerf ferree et attachee au plan-
» cher, où pendoient bonnets, chapeaux gresliers, cou-
» ples et lesses pour les chiens, et le gros chapelet de
» patenostres pour le commun. Et sur le dressorier ou
» buffet à deux etages, la saincte Bible de la traduction
» commandée par le roy Charles le quint, y a plus de
» deux cès ans, les quatre fils Aymon, Oger le Danois,
» Melusine, le Calendrier du berger, la Légende dorée
» ou le roman de la Roze. Derrière la grand'porte, force
» longues et grandes gaules de gibier, et au bas de la sale
» les bois cousus et entraucz dans la muraille, demie-
» douzaine d'arcs avec leurs carquois et flesches, deux

## HABITATIONS. PALAIS.

» bonnes et grandes rondeles auec deux espees courtes
» et larges, deux halebardes, deux piques de vingt-deux
» pieds de long, deux ou trois cottes ou chemises de maille
» dans le petit coffret plein de son, deux fortes arba-
» lestres de passes auec leurs bandages et garrot dedans
» et en la grand'fenestre sur la cheminée, trois hacque-
» butes (c'est pitié, il faut à ceste heure dire harque-
» buses); et au ioignant la perche pour l'esperuier,
» et plus bas à costé le tonnellet, esclotoueres, rets,
» filets, pantieres, et autres engins de chasse, et sous
» le grad bac de la sale large de trois pieds, la belle
» paille fresche pour coucher les chiens, lesquels pour
» ouyr et sentir leur maistre pres d'eux, en sont meil-
» leurs et vigoureux. Au demeurant, deux assez bones
» chambres pour les suvenans et estragers, et en la
» cheminee de beau gros bois verd, lardé d'vn ou deux
» fagots secs, qui rendent vn feu de longue durée (1). »

Nous allons compléter ce tableau par un passage de la *Cronica de don Pero Nino conde de Buelna, por Gutierre Diez de Games* (Madrid, 1782), passage dans lequel le séjour que fit Pero Nino chez un seigneur normand, au commencement du xvᵉ siècle, se trouve décrit avec de curieux détails : « Il y avait près de Rouen un noble chevalier qu'on appelait Mosen Arnao de Tria (il faut lire monsieur Regnault de Trie), qui avait été grand amiral de France. Il envoya prier le capitan Pero Nino de venir le voir. Pero Nino accepta l'invitation e se rendit à un lieu nommé Girafontayna (Fontenay), où était l'amiral. Celui-ci le reçut bien et le pria de rester avec lui quelques jours pour se reposer des fatigues de

---

(1) *Description des maisons de Rouen*, par M. de la Quer-rière, tome 1ᵉʳ. liv. 37; 2 vol. in-8º.

la mer. L'amiral était vieux et infirme (*caballero vigio y doliente*) ; brisé par les fatigues, ayant toujours vécu dans les combats, il ne pouvait plus faire la guerre ni fréquenter la cour. Vivant retiré à Girafontayna, sa résidence, il s'y entourait de tous les agréments de la vie ; son habitation était aussi belle, aussi bien meublée qu'un hôtel de Paris. L'amiral avait ïù ses pages, avec tous les serviteurs qu'exige le service d'un seigneur de son rang, et un chapelain qui lui disait tous les jours la messe. Derrière le château, coulait un ruisseau qui arrosait de délicieux jardins, et derrière s'étendait un étang fermé, où l'on pouvait pêcher tous les matins assez de poissons pour nourrir trois cents personnes. La pêche avait lieu en mettant le bassin à sec, au moyen d'une écluse et d'un canal de vidange ; puis, le choix du poisson fait, un canal supérieur remplissait de nouveau le bassin au bout de quelques heures. L'amiral entretenait aussi une meute de quarante à cinquante chiens pour chasser et des valets pour en avoir soin : plus de vingt chevaux de selle, destriers, coursiers, palefrois, etc. Quant au gibier, il y avait dans ses bois la grosse et la petite bête, cerfs, daims et sangliers. Sa fauconnerie n'était pas moins bien garnie en nobles faucons de race. Ce vieux chevalier avait aussi pour femme la plus belle dame qu'il y eût en France, fille du seigneur de *Belangas*, du meilleur lignage de Normandie. Rien ne lui manquait de tout ce qui fait l'ornement ou l'entourage d'une grande châtelaine. Sa maison, quoique dans la même enceinte, était distincte de celle de l'amiral. Les deux habitations ne communiquaient que par un pont-levis jeté de l'une à l'autre. Il serait trop long de décrire le luxe de cette belle dame. Elle était servie par des demoiselles de con-

dition élégamment vêtues, qui n'avaient d'autre occupation que de se parer elles-mêmes et de faire compagnie à leur maîtresse ; car elle avait en outre plusieurs autres cameristes. Je veux, dit le chroniqueur, vous conter l'ordre qui régnait dans la maison de la châtelaine. Elle se levait le matin avec ses damoiselles et se rendait avec elles dans un bosquet voisin, chacun portant son livre d'heures et son chapelet pour dire ses prières en silence. Ayant ainsi fait leurs dévotions, ces dames revenaient au château en cueillant des fleurs et des violettes, entraient dans la chapelle et entendaient la messe ; on leur servait ensuite le déjeuner, c'est-à-dire des volailles, des alouettes et d'autres oiseaux rôtis sur un plat d'argent, avec du vin. Celles qui avaient appétit mangeaient ce qui leur plaisait ; mais madame déjeunait rarement, à moins qu'elle ne prît un morceau pour faire plaisir à quelqu'un qu'elle avait invité. Après le déjeuner, madame et ses damoiselles montaient à cheval sur les plus beaux palefrois des écuries de l'amiral, accompagnées de chevaliers et gentilshommes, hôtes du château ; elles s'en allaient prendre un peu l'air dans la campagne, où elles tressaient des guirlandes de verdure, pendant qu'un chanteur leur faisait entendre des *lais*, *virelais*, *rondeaux*, *complaintes*, *ballades* et *chansons*, car les Français excellent dans l'art de chanter. »

La ville de Bourges renferme et conserve religieusement un des plus beaux spécimens de l'architecture civile du xv<sup>e</sup> siècle. L'hôtel de Jacques Cœur forme un parallélogramme irrégulier, dans lequel on pénètre de la rue qui porte aujourd'hui son nom, par un large passage voûté et par une petite porte accolée à la grande. De ce côté, l'aspect en est élégant et remarquable par

sa décoration. Du côté de la campagne, au contraire, il est sévère et d'une extrême simplicité. Mais c'est dans la cour intérieure que la sculpture a prodigué des ornements sans nombre: elle est formée par le grand corps de logis, appuyée sur le mur gallo-romain, qui donne du côté de la campagne, et par la chapelle qui se trouve en face sur la rue, au-dessus des portes d'entrée. Celle-ci se relie au principal bâtiment par des ailes formant, au rez-de-chaussée, une galerie ouverte sur la cour. Au premier, une galerie éclairée par de nombreuses fenêtres et dont les voûtes en bois, représentent, dit-on, la cale d'un vaisseau renversé; c'est tout simplement l'ogive en accolade, si commune dans les monuments de cette époque. — Du reste, l'architecte s'est fidèlement asservi aux irrégularités du terrain. Elles se reproduisent dans toutes les dispositions de cette demeure; et les distributions intérieures, avec leurs angles aigus ou obtus et leurs différences de niveau, nous sembleraient aujourd'hui incommodes et disgracieuses. Mais la symétrie est, en fait d'architecture, un mérite qu'on a compris fort tard; avant tout, on voulait éviter la monotonie.

La galerie à cintres surbaissés, ouverte sur la cour, rappelle les palais d'Italie. Au-dessus des portes, des bas-reliefs annoncent la destination de chaque pièce. Ici un prêtre avec son enfant de chœur, suivi d'un mendiant, ou les préparatifs du service divin, indiquent l'escalier de la chapelle. Plus loin, des arbres fruitiers, le pommier, l'oranger, l'olivier, le palmier, sont sculptés au-dessus de l'entrée d'une vaste pièce qui devait servir de salle à manger, comme pour exprimer qu'on y réunissait les produits de l'Europe et de l'Asie. Au-dessus de

la porte des cuisines, une vaste cheminée est entourée de serviteurs qui préparent un repas.

Presque en face de la chapelle, une riche tourelle, celle qui donne accès à l'ancienne salle à manger, aujourd'hui la Cour d'assises, renfermait l'escalier principal remplacé par un escalier moderne. Extérieurement, douze encadrements gothiques représentent différents personnages du peuple, serviteurs de la maison, fileuses, colporteurs ou messagers, mendiants; puis, au sommet, deux figures, qui sont évidemment celles de Jacques Cœur et de Marcée de Léodépart. Jacques, revêtu d'un camail, brodé de cœurs et de coquilles, tient à la main gauche un marteau de maçon ou de monnoyeur, et de la droite, il semble offrir un bouquet à sa femme.

Du côté de la rue, au-dessus de la porte d'entrée, au-dessous de l'ogive qui éclairait la chapelle, sous un baldaquin en pierre d'une richesse de détails remarquables, se trouvait une statue équestre, qui n'a été brisée qu'à la révolution de 1789.

Aucun édifice ne porte une plus forte et plus évidente empreinte de personnalité que l'hôtel de Jacques Cœur. Partout, à l'intérieur comme à l'extérieur, dans les moindres détails, au milieu des sculptures des portes, des fenêtres ou des frises, sur les feuilles de plomb qui servent de faîtages aux toitures (1); jusque sur les clous des

(1) « Les toits du palais, dit M. Mérimée, ont conservé quantité d'ornements et de statuettes en plomb, exécutés avec beaucoup de soin, malgré la hauteur à laquelle ils étaient placés. On doit noter, ajoute-t-il, la forme des tuyaux de cheminée qui représentent des colonnes en faisceaux avec un chapiteau de feuillages frisés : assurément cela vaut mieux que les tuyaux de tôles qui déshonorent nos plus beaux monuments. » *Revue de Paris*, tome LVIII, page 49.

vantaux, on retrouve ses coquilles et ses cœurs. A la façade, dans une élégante et riche balustrade à jour, le ciseau du sculpteur a gravé sa célèbre devise : A vaillans cuers riens inpossible (1). Son image est au sommet de la tourelle de l'escalier. La galère, symbole de sa fortune, est sculptée sur la pierre, peinte sur les vitraux; dans les bas-reliefs, on lit d'autres devises, qui font allusion à la prudence et à l'habileté du marchand, comme ces mots significatifs : Dire. Faire. Taire. Ou ceux-ci; expression triviale de la prudence indispensable dans les grandes affaires : En bouche close n'entre mousche.

Presque toute la décoration intérieure a disparu; on regrette surtout la vaste et magnifique cheminée de la grande salle, au rez-de-chaussée, aujourd'hui la Cour d'assises; il y avait dans cette salle, destinée aux festins, une tribune pour les musiciens. Cependant, il reste encore de massives cheminées, de précieuses sculptures, et même à la voûte de la chapelle, sur un fond d'azur aux étoiles d'or, de beaux anges largement peints, avec des robes blanches, des chevelures d'or, des ailes vertes et des banderolles où se lisent principalement des versets du Cantique des cantiques. L'une des cheminées qui subsistent est surmontée d'une scène bizarre ; c'est une sorte de tournoi burlesque, où des manants, montés sur des ânes, avec des cordes pour étriers, des bâtons pour lances, des pâtres pour assistants, remplacent les chevaliers bardées de fer. Au haut de la grande tour à base gallo-romaine, qui est au milieu de la façade extérieure, du côté de la campagne, au-dessous de la *guette*, se trouve

---

(1) C'était la devise des barons de Saint-Fargeau, que J. Cœur avait adoptée.

une pièce où, dit-on, devait être placé le trésor. On n'y pénètre que par un escalier de dégagement qui a son issue en dehors de la cité ; elle est fermée par une porte en fer, qui ne s'ouvre qu'au moyen d'une serrure extrêmement compliquée.

Les sommes consacrées à une telle construction durent être énormes. A en croire La Thaumassière, il en coûta 135,000 livres, seulement pour les murailles. Un poëte latin du temps, Antoine d'Ast, qui vint à Bourges vers 1450, prétend que l'édifice avait déjà coûté cent mille écus d'or, et que cependant il n'était pas encore achevé (1).

Au xviie siècle, les familles parlementaires déployèrent un luxe inouï. On en jugera par un exemple pris au hasard, et dans une famille qui n'avait qu'une illustration médiocre.

« C'est dans l'hôtel d'Amelot de Brisseuil, maître des requêtes, dit Germain Brice (2), que les curieux se donnent le loisir de considérer les belles choses qui peuvent décorer une maison, parce que tout ce qui s'y trouve mérite d'être examiné soigneusement.

» La porte, d'abord, donne une idée de tout le reste. Elle est ornée, dans le fond, de deux renommées assises, faites par Renaudin, avec de très beaux bas-reliefs sur les battants de menuiserie, qui représentent les quatre vertus. En dedans, sur cette même porte, il y a un grand tableau de sculpture, qui fait voir Romulus et Rémus, allaités par la louve, de l'ouvrage du même sculpteur ;

(1) *Histoire du Berry*, par M. L. Raynal.
(2) Cet hôtel, qui fut plus tard occupé par l'ambassadeur de Hollande, se voit encore au n° 51 de la *rue Vieille-du-Temple*, tout près de la rue des Blancs-Manteaux.

3

toutes les murailles du côté de cette première cour sont chargées de *cadrans* au soleil d'une invention toute singulière (1). De là on passe par un vestibule pour aller dans la cour de derrière, qui est beaucoup plus grande ; les faces des bâtiments qui y règnent sont ornées d'architectures. Ensuite on doit aller vers l'escalier dont le plafond est ouvert en lanterne, où il y a une balustrade dorée et des ornements de sculpture avec un tableau au milieu où est l'Aurore peint de la main de Person. Après, on entre dans la grande salle, ouverte de tous côtés ; mais ce qu'il y a de plus remarquable, ce sont les tableaux sur les trumeaux entre les croisées, qui représentent des tempêtes et des troupeaux, qui sont d'un nommé Bourzon, très habile dans ces sortes de pièces. Ce qui mérite d'être considéré avec plus d'attention est le plafond, au milieu duquel il y a un grand tableau de d'Origni, qui était un excellent maître, accompagné d'une gorge ou d'une frise, chargée d'ornements de stuc sur un fond d'or, dont le travail est merveilleux. On y voit des vases antiques ornés de triomphes, accompagnés de sphinx, de brasiers, de masques et en un mot de toutes sortes de grotesques d'une bizarrerie et d'une imagination tout à fait belle. Une grande corniche règne tout autour de cette salle, chargée de sculpture. Dans le fond est la cheminée, de la même manière, toute dorée, avec une Minerve assise sur un grand trophée. Ensuite, on entre dans une antichambre, où il y a de grands miroirs et des meubles magnifiques en broderie sur un velours de couleur de rose ; de là dans la chambre, dont le plafond et les ornements sont encore plus beaux et plus riches

(1) Ils existent encore. On en retrouve de pareils dans la plupart des grandes demeures du xviie siècle.

que tout ce que l'on a déjà dit. Il y a sur les portes des bas-reliefs de Sarazin, qui fut bien aise de voir de ses ouvrages dans un lieu où il y avait tant de belles choses. Les meubles sont de velours brodés d'or et d'argent, et la pièce de tapisserie du fond de l'alcôve est estimée vingt-cinq mille écus. Le parquet de l'estrade est de marqueterie, où, au milieu de divers ornements, sont les armes du maître du logis. A main gauche est la chapelle, qui est petite à la vérité, mais en récompense embellie autant qu'elle le peut être de toutes les choses qui y conviennent ; les tableaux qui y sont ont été peints par La Fosse.

« A main droite, on entre dans le cabinet, la dernière pièce de cet appartement, la plus belle et la plus magnifique de toutes. Ce cabinet est garni d'une menuiserie parfaitement bien dorée, sur les panneaux de laquelle sont des vases avec des festons de fleurs d'après nature, et divers petits oiseaux qui volent autour, de la main de Van Bouck, un des plus habiles peintres de son temps dans ces sortes d'ouvrages ; le plafond est un sujet tiré de la fable, peint par Dorigny, aussi bien que le Sommeil de l'alcôve.

» Tout le reste de l'hôtel était décoré avec cette richesse, y compris une grande galerie, une bibliothèque, etc. ; les appuis des fenêtres étaient de cèdre incrusté d'ébène et d'ivoire (1). »

Nous possédons de nombreux détails sur les maisons de campagne des anciens, et en particulier sur celle de

(1) *Description nouvelle de Paris*, 1701, par Germain Brice. — Pour les grandes habitations du xviie siècle, décrites avec les plus curieux détails, il faut consulter les notes du *Palais Mazarin*, par M. L. de la Borde.

Pline le Jeune, dont on trouve la description dans une de ses lettres à Apollinaire, où il parle de sa maison, située en Toscane, auprès de la petite ville appelée aujourd'hui Borgo San-Sepolcro.

« Ma maison est composée de beaucoup de corps de logis j'y ai jusqu'à un atrium, ou vestibule, à la manière des anciens. En avant du portique, est un parterre entrecoupé de plusieurs allées et bordures de buis ; il se termine par un talus en pente douce, où sont représentées et taillées en bois différentes figures d'animaux, opposées les unes aux autres... De là on passe à la promenade couverte, faite en forme de cirque, dont le milieu est occupé par des buis et des arbustes taillés et façonnés en cent figures différentes. Le tout est enclos de murs, revêtus par étages et par intervalles d'une palissade de buis. Il faut voir ensuite le tapis vert, aussi beau par la nature que le reste l'est par l'art...

» Pour revenir au corps de logis, l'extrémité du portique aboutit à une salle de festin, dont les portes ont vue, d'une part, sur l'extrémité des parterres, et les fenêtres, de l'autre, sur les prairies et les champs. Elles voient encore les côtés du parterre, quelques avant-corps de bâtiments, et la cime des arbres, dont est environné l'hippodrome. A peu près vers le milieu du portique et un peu en retraite de celui-ci, est un appartement tournant autour d'une petite cour, qu'ombragent quatre platanes, au milieu desquels est un bassin de marbre, avec des eaux jaillissantes. Cet appartement est composé d'une chambre à coucher, aussi impénétrable au jour, qu'inaccessible au bruit, d'un salon d'amis, dont on use journellement, d'un portique, qui donne sur la petite cour, et qui a la même vue que le précédent, d'une autre

chambre, voisine de l'un des platanes, dont elle reçoit l'ombre et la verdure. Ce lieu est revêtu de marbre jusqu'à hauteur d'appui ; le reste des murs est orné de peintures, qui ne le cèdent point à la beauté du lambris ; ce sont des feuillages, au milieu desquels se jouent des oiseaux de toute couleur. Le bas est occupé par un bassin, l'eau s'y répand d'une coupe, autour de laquelle sont disposés plusieurs jets, qui produisent un murmure des plus agréables.

» D'un coin du portique, on passe dans une vaste pièce, qui est vis-à-vis la salle à manger ; elle a vue d'un côté sur le parterre, de l'autre sur la prairie ; ses fenêtres donnent immédiatement et plongent sur un canal où se précipite en écume une nappe d'eau...

» La pièce dont je viens de parler est excellente l'hiver, parce que le soleil y entre de toute part ; si le ciel est couvert, on échauffe l'étuve voisine, dont l'influence remplace celle du soleil.

» On trouve ensuite la pièce des bains, qui sert à se déshabiller ; elle est grande et fort gaie, et donne entrée à la chambre fraîche, où l'on trouve une vaste baignoire en marbre noir. Dans le milieu est creusé un bassin, où l'on descend, si l'on veut se baigner plus à l'aise et plus chaudement. Tout près est un puits, dont l'eau froide sert à corriger la chaleur du bain. A côté de la salle fraîche est la salle tempérée, que le soleil échauffe beaucoup, moins cependant que la salle chaude, qui est fort en saillie. On descend dans cette dernière par trois escaliers, dont deux sont exposés au grand soleil, le troisième en est plus éloigné, sans être plus obscur. Au-dessus de la pièce où l'on se déshabille, est le jeu de paume, où l'on peut prendre différents genres d'exercices. Près du bain

est un escalier qui mène à la galerie souterraine, et auparavant à trois cabinets, dont le premier a vue sur la cour des quatre platanes, le second tire son jour du côté du tapis vert, le troisième donne sur les vignes... Au bout de la galerie, et sur la longueur même, on a pris une chambre, d'où l'on découvre l'hippodrome, les côteaux de vigne et les montagnes. On y a joint une autre pièce fort exposée au soleil, surtout l'hiver.

» Du côté du midi se voit une galerie haute; vers le milieu une salle de festin. Sous la galerie une sorte de grotte, qui est l'été comme une véritable glacière. De là part un portique qui mène à deux petits corps de logis, en face, se développe l'hippodrome, ombragé par des platanes autour desquels se développent des allées circulaires qu'embellissent le buis, découpé en chiffres, les arbres fruitiers, les lauriers et les roses.

» A l'extrémité, une treille soutenue par quatre colonnes de marbre de Caryste, ombrage une salle de festin champêtre, dont la table et les lits sont de marbre blanc; de dessous les lits, l'eau s'échappe en différents jets, comme pressée par le poids des convives; elle est reçue dans un bassin de marbre poli, qu'elle remplit sans jamais déborder, au moyen d'un tuyau de décharge invisible. Quand on mange en ce lieu, les plats les plus forts et le principal service se rangent sur les bords du bassin; les mets les plus légers se servent sur l'eau et voguent autour sur des plats faits en forme de barques ou d'oiseaux. En face, jaillit une fontaine qui reçoit et renvoie sans cesse la même eau; après s'être élevée, cette eau retombe sur elle-même et, parvenue à des issues pratiquées, elle se précipite pour s'élancer de nouveau dans les airs. La salle champêtre et la pièce dont je vais par-

ler, sont en regard et s'embellissent de leur aspect réciproque. Cette dernière est très belle et brille des plus beaux marbres : les portes, les fenêtres hautes et basses sont de toutes parts couronnées de verdure. Auprès est un autre petit appartement, qui semble s'enfoncer dans la même chambre et cependant en fait partie : on y trouve un lit. Malgré la multiplicité des fenêtres, le jour y est modéré, presque caché par l'épaisseur d'une treille, qui monte en dehors le long des murs et arrive jusqu'au comble. Ce lieu a aussi sa fontaine, qui disparaît dès sa source : des siéges de marbre placés en divers endroits, ici comme dans la pièce précédente, invitent à se délasser de la promenade ; auprès de chaque siége sont de petits bassins ; tout le long de l'hippodrome, vous trouvez des ruisseaux dont l'eau, docile à la main qui la conduit, serpente en murmurant dans les rigoles qui la reçoivent et sert à entretenir la verdure par des irrigations, soit d'un côté, soit de l'autre, soit partout à la fois. »

## THÉATRES.

Anciennement les Romains ne bâtissaient leurs théâtres qu'en bois (1) et ils ne servaient qu'une fois. Pompée, le premier fit bâtir un théâtre de pierre, et Tacite

(1) Les spectateurs y étaient debout alors, comme dans nos anciens parterres. Marcus-Émilius Lepidus fut le premier qui fit bâtir un théâtre avec des siéges.

remarque qu'il en fut blâmé par le sénat (1). Pline nous fait connaître jusqu'à quel point le luxe se développait dans ces constructions éphémères. Scaurus (gendre de Sylla) étant édile fit ce célèbre théâtre, d'une magnificence digne, non d'un édifice de passage, mais même d'un monument destiné à subsister éternellement. Cet édifice présentait trois étages de colonnes, au nombre de trois cent soixante, et cela dans une ville qui n'avait pu voir sans indignation six colonnes de marbre du mont Hymette, dans la maison d'un de ses plus considérables citoyens. Le premier étage était de marbre, le second de verre, genre de luxe inouï jusqu'alors et depuis ; l'étage du haut était de tabletterie incrustée d'or. Les colonnes du bas avaient trente-huit pieds de haut, et il y avait partout, entre les colonnes, des statues dont le nombre total montait à trois mille (2). Cette vaste enceinte contenait un emplacement où pouvaient tenir quatre-vingt mille spectateurs. Ainsi, le théâtre de Scaurus comprenait le double d'espace de celui de Pompée, qui ne contenait, au large, que quarante mille

---

(1) Ce théâtre de Pompée, qui fut dédié l'an de Rome 699, était une imitation très agrandie du théâtre de Mitylène. Il pouvait contenir 40,000 spectateurs, comme l'a dit Pline. Restauré sous Tibère, Caligula, Claude, il était encore entier du temps de Théodoric, qui le répara une dernière fois. On en trouve quelques restes dans les caves du palais Pio, bâti vers le milieu de la courbe que décrivait son enceinte.

(2) C'était l'usage d'orner ainsi les théâtres. Les Romains, en cela, imitaient les Grecs. Notre fameuse *Vénus, de Milo*, avait certainement figuré dans la décoration du théâtre de Mélos, l'un des plus fameux de la Grèce, selon Pausanias, et non loin des ruines duquel on l'a trouvée en 1820.

personnes, et qui avait été construit dans un temps où la ville était infiniment accrue; le reste de l'appareil de ce théâtre était tel, en étoffes attaliques, en peintures, en ornements de la scène, que le superflu en ayant été reporté à sa maison de campagne de Tusculum, pour ses délices privées, et le feu ayant été mis à cette maison de campagne, dans un mécontentement de ses esclaves, il en fut brûlé pour dix millions (1).

« Caïus Curion, dit encore Pline, voulant surpasser Scaurus par quelque chose d'extraordinaire, mit en jeu les ressources de l'invention pour en venir à son honneur, et l'expédient dont il s'avisa fera juger des mœurs de l'époque, celle-là même où la mode était venue de s'appeler *des gens de l'ancien temps*. Curion imagina de faire construire deux théâtres publics, en bois, tous les deux fort spacieux, et il les fit suspendre et tourner en équilibre, à part l'un de l'autre, chacun sur leurs gonds particuliers, comme une porte à deux battants; tellement que le matin, aux jeux de l'avant-midi, ces deux théâtres se trouvaient réciproquement adossés, afin que d'une scène on ne pût entendre ce qui se déclamait sur l'autre; mais aux jeux du reste du jour les théâtres faisant une conversion sur eux-mêmes se regardaient tout à coup, et leurs cornes extérieures se réunissaient pour former un amphithéâtre commun: transportant en un clin d'œil, échafauds, bancs et spectateurs, pour leur faire voir un combat de champions combattant à outrance, combat où le peuple romain, par le risque qu'on lui faisait courir, jouait lui-même le rôle de gladiateur (2). »

(1) Pline, *Histoire naturelle*, liv. XXXVI.
(2) *Ibid.*

Au théâtre antique de Balbura (Asie mineure), le milieu du théâtre est interrompu par un rocher élevé, laissé dans son état naturel et qui semble, au milieu des gradins, avoir été destiné à porter un trône, peut-être la statue d'un dieu. — Sur le devant du théâtre, à la place d'une avant-scène, est une plate-forme de la même hauteur, revêtue d'un haut mur en maçonnerie, de forme polygonale, et soutenue par des *arcs-boutants* (1).

On voit sur un mur de Pompeï des affiches de théâtre semblables à celles dont on se sert de nos jours pour attirer le public : « Combat et chasse pour le 5 des nones d'avril ; les mâts seront dressés. » — « Vingt paires de gladiateurs combattront aux nones. » — « Combat de gladiateurs, les voiles seront tendues. » — « La troupe de gladiateurs de Numerius Popidius Rufus donnera une chasse à Pompeï, le 4e jour des calendes de novembre et le 12e des calendes de mai. On y déploiera les voiles. Ottavius, chargé du soin des jeux. Salut. »

Les affiches, ordinairement, indiquaient en outre les noms et les signes particuliers aux gladiateurs, le nombre de ceux qui devaient combattre et la durée de la représentation. Souvent aussi, comme les toiles peintes de nos bateleurs, elles représentaient les scènes principales qu'on se proposait de donner au public. C'était l'éditeur des jeux qui les faisait rédiger et publier.

On sait que les amphithéâtres romains ont servi à des représentations données par les rois de la première race. Chilpéric construisit à Soissons et à Paris sur les an-

---

(1) *Voyage en Asie Mineure*, par M. Ch. Texier.

ciennes arènes, des cirques où il donna des spectacles au peuple (1).

Les arènes de Bourges servirent encore à la triomphante et magnifique monstruosité du Mystère des SS. Actes des apôtres, en 1536, représentation qui dura quarante jours (2).

Quelques théâtres antiques eurent une destinée singulière; ainsi celui de Marcellus, qu'Auguste avait bâti. Au moyen âge, les Pier-Léoni en firent une forteresse, qui servit aussi aux Savelli pendant les guerres civiles. Plus tard, les Massimi, dont la famille le possède encore, comblèrent les arcades avec des constructions grossières; et en le rendant tant bien que mal habitable, le décorèrent du nom pompeux de palais. La façade, modèle exquis de l'union des ordres ionique et dorique superposés, a été imitée par M. Frary pour la construction du joli théâtre d'Avignon.

Le théâtre Farnèse, à Parme, établi porte à porte avec le musée dans le même édifice, le vieux palais ducal, est à coup sûr la plus vaste salle de spectacle qu'aient vu construire les temps modernes (3). On a, sans doute, fort exagéré sa contenance dans certaines relations de fêtes et de mariages, qui semblent cependant officielles; mais on peut hardiment la fixer à environ 5 à 60,00 spectateurs. Le théâtre Farnèse fut bâti, au

(1) *Gesta Franc.* Apud Duchesne, liv. V, chap. XVIII.

(2) V. sur tous les cirques et amphithéatres romains bâtis dans les Gaules, un travail de Ch. Magnin dans l'*Annuaire de la Société de l'histoire de France*, 1840.

(3) Ce n'est plus qu'une ruine. La pompeuse inscription *Theatrum orbis miraculum*, a été enlevée comme trop menteuse aujourd'hui.

commencement du xvii<sup>e</sup> siècle, par l'architecte Giam-Battista Alcotti, lorsque le grand-duc de Toscane, Cosme II de Médicis, allant visiter à Milan le tombeau de saint Charles Borromée, fut reçu à Parme par le duc Ranuccio Ier, qui lui offrit des fêtes magnifiques. On y célébra, depuis, les noces d'Édouard, fils de Ranuccio II, avec Isabelle d'Este. Ce théâtre est d'une construction très singulière ; il est moitié cirque ancien, moitié salle de spectacle moderne, et peut servir aux deux usages. On pourrait, par exemple, y donner un tournoi, puis y représenter une comédie. Du reste, la grandeur de ses proportions n'est que la moindre partie de son mérite ; l'architecture, élégante et noble, ni trop sévère ni trop futile, est en parfaite harmonie avec la distribution de l'édifice.

La salle, de forme ovale, est entourée de douze rangs de gradins, au-dessus desquels sont deux ordres d'architecture dorique et ionique de trente-six pieds de haut, dont les entrecolonnements contiennent des loges. Ce sont les premières qui furent établies dans un théâtre moderne.

Le théâtre Farnèse est bâti en bois, à l'intérieur comme à l'extérieur ; celui de Bologne, au contraire, seul en son genre il est vrai, est construit tout en pierre. Antonio Galli Rabieno en fut l'architecte en 1763. Ses cinq rangs de loges en pierre ne sont pas d'une construction heureuse. La salle n'est pas sonore ; et, à cause du trop de solidité des matériaux, il est impossible de la remanier, comme on ferait pour une salle ordinaire. Le seul avantage qu'on y trouve, c'est que les incendies sont moins à craindre. Or, il est bon de dire que c'est en effet la peur du feu qui a motivé cette singulière construc-

tion. La salle de pierre remplace une salle de bois incendiée (1).

## PONTS. PUITS.

Le pont du Tage, près d'Alcantara, fut fait par Julius Lacer; il a toujours passé pour le plus beau et le plus grand qui soit dans le pays. Ce pont est tout de pierre, et est élevé de 200 pieds au-dessus de l'eau ; il a 670 pieds de largeur. Il n'est composé que de six arches, qui ont 84 pieds d'ouverture chacune ; et quant aux piles, elles ont chacune 27 à 28 pieds en quarré. Au-dessus du même pont se voit un arc de triomphe, qui, apparemment, fut encore construit par C. Julius Lacer : il est constant, du moins, qu'il fut élevé en même temps que le pont, et les inscriptions antiques qui y restent, marquent expressément que la province qui avait fait faire l'un et l'autre, les consacra tous deux à l'honneur de Trajan.

Mais quelque chose que l'on puisse dire de ce pont sur le Tage, il est certain, néanmoins, que celui du Danube (2) était encore beaucoup plus considérable, puisqu'il ne s'en est jamais fait de si grand ni de si somptueux en aucun lieu. Il avait plus de 300 pieds de hauteur, et

(1) V. *Lettres de Paciaudi* au comte de Caylus, p. 306.
(2) Les ruines s'en voient dans la Basse-Hongrie. C'est Apollodore de Damas, l'architecte de la colonne Trajane, qui l'a fait construire. Il ne dura que quelques années. Adrien le fit détruire par crainte des barbares auxquels il pouvait donner passage.

était composé de 20 piles et de 21 arches. Les piles avaient deux fois autant d'épaisseur que celles du pont du Tage, et les arches deux fois autant d'ouverture ; de sorte que toute la longueur du pont du Danube était d'environ 800 toises, sans comprendre les culées : ce qui ne peut passer que pour merveilleux, surtout si l'on considère que le Danube était si profond et si rapide dans toute cette étendue du pont, qu'il fut impossible d'y faire des batardements pour fonder les piles ; et qu'au lieu de cela, il fallut jeter dans le lit de la rivière une quantité prodigieuse de divers matériaux, et par ce moyen former des manières d'empatements qui s'élevassent jusqu'à la hauteur de l'eau, pour pouvoir ensuite y construire les piles, et tout le reste du bâtiment (1).

Dans la plaine de Persépolis, le Beud-Amir passe sous un pont de 13 arches, et forme immédiatement une énorme cascade qui doit être d'un effet saisissant. Le pont, placé ainsi sur le bord d'un précipice, est des plus singuliers.

Près d'Ispahan, le pont de Doulfa a deux étages, dont le premier sert pour les voitures et les chevaux, et le second, élevé sur les deux trottoirs, est réservé aux piétons. De plus, chaque arcade de ce second pont est percée de manière à livrer un passage étroit aux piétons à *son rez-de-chaussée*.

Les ponts au moyen âge étaient presque toujours fortifiés. Il en reste encore quelques-uns en cet état. Le pont Lamentano, près de Rome, porte une bastille crénelée sur son arche centrale : le vieux pont de Cahors est défendu par trois tours, dont une placée sur l'arche

---

(1) Félibien, *Vie des architectes.*

du milieu; le pont de Lutri a ses quatre piles surmontées chacune d'une tour carrée; et enfin en Corse, le pont jeté sur le Tavignano, affecte la forme d'un Z, « parce que l'on pensait que cette disposition devait rendre plus difficile une surprise, telle qu'en auraient pu tenter des hommes à cheval et se lançant au galop pour forcer le passage. » On avait crénelé les parapets du pont de Vérone.

On admire encore de nos jours le pont du Saint-Esprit, sur le Rhône, un des plus grands qui aient jamais été construits, car sur 5 mètres 40 centimètres de largeur, il a 840 de longueur et 26 arches. Commencé en 1265, terminé en 1309 et toujours entretenu avec soin, il a déjà duré cinq siècles et demi, malgré l'impétuosité du Rhône.

La construction des principaux ponts du moyen âge a, comme celle de tous les monuments de ce temps, son histoire et aussi sa légende pleine d'intérêt. On sait qu'il s'était formé une confrérie sous le nom de frères pontifes, qui avait pour but de bâtir des ponts ou d'établir des bacs, de donner assistance aux voyageurs et de les recevoir dans des hôpitaux, sur les bords des rivières (1). Petit Benoît, connu sous le nom de saint Bénézet, berger d'Alvilard, dans le Vivarais, né en 1165, étant âgé de douze ans, reçut à plusieurs reprises et de Dieu même, dit la légende, l'ordre d'aller construire un pont à Avignon. Soutenu par sa conviction, l'enfant se rend dans cette ville et y arrive pendant que l'évêque prêchait; tous les esprits étaient en émoi : une éclipse de soleil répandait la terreur dans la cité : Bénézet élève la

(1) V. *Histoire des hôtelleries*, etc., par Fr. Michel et Édouard Fournier, tom. I, p. 321.

voix dans l'église et dit qu'il vient bâtir un pont. Les magistrats municipaux veulent imposer silence au jeune inspiré : mais le peuple prend fait et cause pour lui, et l'espérance succédant à la crainte, la construction du pont est décidée et commencée. Chacun y contribue de ses mains, ou de sa bourse ; Bénézet dirigeait les travaux et prodiguait les miracles pour stimuler la pieuse ardeur des ouvriers.

Le pont d'Avignon avait dix-huit arches ; commencé en 1176, il s'est achevé en 1188. Mais le schisme de Benoît XIII et de Boniface IX lui fut fatal. Ce dernier, qui occupait Avignon, fit, pour sa sûreté personnelle, démolir quelques arches en 1385. En 1410, les habitants firent sauter la tour qui défendait la tête du pont. En 1602, la chute d'une arche, qu'on négligea de relever, entraîna celle de trois autres; en 1670 à la suite d'un hiver des plus rigoureux, d'autres arches tombèrent sous l'effort des glaçons amoncelés contre la pile.

Saint Bénezet avait encore bâti les vingt arches du pont de Lyon, à la Guillotière ; les frères pontifes édifièrent le pont Saint-Esprit, dont quelques arches ont de 30 à 36 mètres d'ouverture. Jean de Thianges, prieur de Saint-Pierre, en posa la première pierre en 1263. Les offrandes des fidèles en firent tous les frais, et il fut achevé en 1309 (1).

(1) Les ponts furent ainsi presque tous bâtis à l'aide d'aumônes ou de dons pieux. « On peut voir dans les écrits de Pierre le Chantre, dit M. Ch. Magnin et dans ceux de Pierre de Flamesbourg, pénitencier à l'abbaye de Saint-Victor, à Paris, que les confesseurs étaient autorisés à imposer, comme surcroît de pénitence, une aumône pour l'établissement des ponts et bacs et pour l'ouverture et l'entretien des routes. » (*Revue des deux mondes*, 15 juillet 1832.)

« Les ponts, dit M. Édouard Fournier (1), qui n'avaient pas eu les frères pontifes pour bâtisseurs, ou dont la construction n'avait pas eu d'avance la sanctification des aumônes de la pénitence, étaient souvent regardés par le peuple comme des ponts maudits. C'était, disait-on, l'œuvre du diable ou celle des enchanteurs ses suppôts. Tous avaient leur légende, presque partout la même et dans laquelle le diable jouait d'ordinaire le rôle principal. Par exemple, à Bonnecombe, près Rhodez, aussi bien qu'à Saint-Cloud, à Beaugency, et en d'autres lieux encore où la construction du pont était attribuée au même infernal architecte, on disait tout bas ce conte, que nous donnerons ici, d'après le récit de Monteil, au chapitre X du tome I de son *Histoire des Français des divers États*. Il suit la traduction de Bonnecombe, qu'il avait, dit-il, recueillie lui-même sur les lieux : « Le maire
» qui n'était pas sorcier, mais que les sorciers avaient
» engagé à entrer en négociation avec le diable, convint
» avec lui qu'aussitôt qu'il aurait terminé ce pont, dont
» la commune avait grand besoin, il lui donnerait la pre-
» mière créature qui passerait dessus. C'était un homme
» fin que ce maire, comme vous allez voir. Le jour con-
» venu, loin d'aller se cacher dans le monastère, il se
» présenta hardiment le premier, au grand effroi de tout
» le peuple, devant l'entrée du pont ; mais il lâcha un
» chat qu'il avait dans sa large manche. Le diable s'en
» alla tout honteux, tout confus, tirant le chat par la
» queue et faisant la plus laide grimace. »

Le Mançanarès est un petit fleuve d'Espagne, sur lequel Philippe II a fait faire un pont de 1100 pieds de

(1) *Histoire des Ponts de Paris*, 1ᵉʳ article, *Moniteur* du 26 janvier 1853.

long. Un Espagnol dit qu'il faudrait vendre le pont pour acheter de l'eau.

Dans quelques temples des anciens, dans un grand nombre de nos églises, on avait creusé des puits. Il y en avait un donnant de l'eau salée, dans le temple d'Erechtée ; dans celui de la crypte de saint Jérémie, à Lyon, furent jetés des chrétiens martyrisés sous Septime-Sévère.

« Pausanias, dans son *Attica*, chap. 26, parle d'un puits taillé dans le roc, qui se trouvait sous le temple d'Érechtée, dans la citadelle d'Athènes et qui, dit-on, contenait de l'eau salée, et rendait un son semblable au mugissement des flots agités par les vents du midi. Ce puits, dont l'existence demeura ignorée, et qui se trouvait fermé depuis peut-être plus de 1000 ans, fut découvert en 1823, par des Français. Le manque de munitions et plus encore celui d'eau fraîche avaient forcé les Turcs à capituler. Les Grecs, devenus maîtres de la forteresse, craignant pour eux-mêmes les effets d'une semblable privation, et ayant remarqué quelques filets d'eau qui filtraient au pied du rocher, firent faire une fouille en cet endroit. Bientôt on parvint au haut d'un escalier de 150 marches, taillé en effet dans le roc, et aboutissant à une chambre carrée, dans laquelle se trouvait un puits d'une eau très abondante et très belle (1). »

Au XIII<sup>e</sup> siècle, on croyait encore, comme au temps du poëte Lucrèce, que les tremblements de terre étaient dus à des courans souterrains. Arnolfo, pour construire le dôme de Florence, fit creuser des puits profonds dans l'intérieur de l'édifice, et s'écria, dit-on, en s'adressant à son

---

(1) *Monthly-Magaz.*, mars 1825, p. 170.

monument : « Je t'ai préservé des tremblements de terre, » Dieu te préserve de la foudre ! »

Clément VII, après le sac de Rome, s'était réfugié avec sa cour à Orviéto. L'eau étant devenue très rare dans cette ville, San-Gallo y construisit un puits tout en pierre de taille sur une étendue de 25 brasses, deux escaliers en spirale, pratiqués l'un au-dessus de l'autre dans le tuf, conduisait jusqu'au fond les bêtes de somme qu'on employait à puiser l'eau ; par l'une de ces pentes, elles arrivaient jusqu'au pont où on les chargeait, et remontant par l'autre escalier, elles sortaient sans être obligées de rebrousser chemin par une porte différente et opposée à la porte d'entrée.

On voit encore à Dijon la décoration du fameux puits de la chartreuse, connu sous le nom de puits de Moïse, qui avait 22 pieds de diamètre. Au milieu s'élevait, sur une pile en maçonnerie, une croix richement ornée portée sur un piédestal encore debout, chef-d'œuvre de la sculpture du xiv$^e$ siècle (1), un édifice circulaire protégeait le monument contre les injures de l'air.

On voit à l'île Barbe, près de Lyon, un puits attribué à Charlemagne ; une espèce de pont jeté par dessus permet d'y puiser sans descendre jusqu'à sa margelle.

A Sienne, un petit puits très profond, appelé Pozzo di Diaira, a pendant longtemps donné à croire aux Siennois qu'une rivière fabuleuse, la Diana, coulait au fond.

(1) C'est le célèbre *ymagier* hollandais Claux Fluter qui avait fait les figures, dont la plus apparente, celle de Moïse, fait donner au puits le nom sous lequel il est connu. D'abord, il s'était appelé *Puits des Prophètes.*

## MATÉRIAUX. CONSTRUCTION.

Le passage suivant de Vitruve fait connaître quelle importance les anciens mettaient au choix des matériaux de leurs grands édifices.

« Il y avait un berger nommé Pixodorus qui menait souvent ses troupeaux aux environs d'Ephèse, dans le temps que les Ephésiens se proposaient de faire venir de Paros, de Proconnèse, d'Héraclée ou de Thasus les marbres dont ils voulaient construire le temple de Diane. Un jour qu'il était avec son troupeau en ce même lieu, il arriva que deux béliers qui couraient pour se choquer passèrent l'un d'un côté et l'autre de l'autre sans se toucher, de sorte que l'un alla donner de ces cornes contre un rocher dont il rompit un éclat qui lui parut d'une blancheur si vive, qu'à l'heure même laissant ses moutons dans la montagne, il courut porter cet éclat à Ephése, où l'on était en grande peine pour le transport des marbres ; et on dit qu'à l'instant on lui décerna de grands honneurs : car son nom de Pixodorus fut changé en celui d'Evangelus, porteur de bonne nouvelle, et à présent encore le magistrat de la ville va tous les mois à la carrière pour lui sacrifier, et s'il y manque, on le condamne à l'amende (1). »

Les carrières exploitées par les Romains en Italie étaient celles de pierre rouge auprès de Rome, celles qu'on appelle *Palliensses, Fidenates* et *Albanes* (2), toutes

---

(1) Vitr. liv. X, chap. vii, traduction de Perrault.
(2) La pierre d'Albe fut la première employée, elle servit pour les murailles des tombeaux de Servius Tullius, de

de pierres tendres, d'autres médiocrement dures à Tivoli, à Amiterne et les Soractines, le tuf rouge et le noir dans la terre de Labour, le blanc dans l'Umbrie, dans le Picentin et proche de Venise, il se coupait avec la scie comme le bois, les carrières Amiternes dans le territoire des Tarquiniens. Ces pierres conservaient leur fraîcheur pendant des siècles. Les fondeurs en bronze les employaient aussi pour faire leurs moules.

Du temps de Néron on trouva en Cappadoce une pierre de la dureté du marbre et d'ailleurs blanche et transparente, ce qui la fit nommer phengite, c'est-à-dire resplendissante. Il en avait reconstruit le temple de la Fortune ; tellement que même les portes, et autres ouvertures, étant fermées, la clarté du jour pénétrait dans ce temple par les murailles. Nous lisons dans Juba, qu'on trouve aussi en Arabie une pierre transparente dont on fait des vitres (1).

Anciennement, le seuil des portes, et les portes mêmes à deux battants des temples, étaient de bronze. Pline raconte que Cnéus Octavius fit construire au cirque de Flaminius un double portique, qui fut appelé corinthien, eu égard aux chapiteaux de bronze des colonnes, et que, en vertu d'un sénatus-consulte, le temple de Vesta fut entièrement revêtu d'une couverture de bronze de Syracuse ; que les chapiteaux des colonnes du Pan-

Caius Bibulus, de Barbatus, des premiers Scipion. Les colonnes étaient en travertin qui est, comme on sait, un calcaire des environs de Tivoli. Le *tabularium* du Capitole et le temple de Jupiter Latialis, dont les débris ont servi à élever les murs du couvent des Passionistes sur le mont Albano, étaient aussi en pierre d'Albe.

(1) Pline, *Histoire naturelle*, liv. XXXVI.

théon étaient également de ce bronze, et qu'ils furent posés par Marcellus.

L'incrustation des Romains, lit-on dans un curieux article de *l'Encyclopédie*, était une sorte d'enduit dont les murs, les planchers, les toits, les pavés, les frises et autres parties des temples, des palais et des bâtiments étaient couverts comme un pain l'est de croûte.

On distinguait quatre espèces d'incrustations principales ; l'une d'elles s'exécutait avec des feuilles de marbre appliquées sur la surface des murs ; les maisons des grands en furent parées sur la fin de la république. Cornelius Nepos veut que Mamurra, chevalier romain, surintendant des architectes de Jules César dans les Gaules, soit le premier qui revêtit sa maison du mont Cœlius de feuilles de marbre sciées en grandes et minces tables. Lépide et Lucullus l'ayant imité, cette invention s'accrut merveilleusement par d'autres citoyens également riches et envieux, et surtout par les empereurs.

On ne se contenta plus d'exposer à la vue le marbre en œuvre ; on commença, sous Claude, à le peindre ou à le teindre, et sous Néron à le couvrir d'or et à le mettre en compartiments de couleurs, qu'on diversifiait, pommelait, mouchetait, et sur lesquels on faisait des figures de toutes sortes de fleurs, de plantes et d'animaux.

« Il fallait, dit Pline, que le marbre numidien lui-même fût chargé d'or, et le synnadien (*marbre de Phrygie*) teint en pourpre...

» Pour ce qui est de la teinture des marbres, cet art était déjà monté à une telle perfection, que les ouvriers de Tyr et de Lacédémone, si supérieurs dans la teinture de la pourpre, portaient envie à la beauté et à l'éclat de la couleur purpurine qu'on donnait aux marbres.

» Les Romains décoraient encore leurs bâtiments en dedans et en dehors avec de l'or et de l'argent purs...

» La dorure en feuilles du temple de Jupiter Capitolin, par Domitien, coûta seule plus de douze mille talents ; c'est-à-dire plus de trente-six millions de nos livres. Plutarque, après avoir parlé de cette dorure somptueuse du Capitole, ajoute : si quelqu'un s'en étonne, qu'il visite les *galeries*, les *basiliques*, les bains des concubines de Domitien, il trouvera bien de quoi s'émerveiller davantage. »

La mode s'établit chez les particuliers de faire dorer les murs, les planchers et les chapiteaux des colonnes de leurs maisons.

C'était une chose ordinaire à Rome du temps de Properce de bâtir avec le marbre de Ténare et d'avoir des planchers d'ivoire sur des poutres dorées.

L'autre incrustation d'or consistait en lames solides de ce métal, passées par les mains des orfèvres et appliquées aux poutres, lambris, solives des maisons, portes des temples et maçonnerie d'amphithéâtres. Cet usage d'incrustation de lames d'or était très commun sous l'empire de Domitien.

Toutefois, rien ne ressemble en ce genre à la magnificence presque incroyable que déploya Néron, en faisant revêtir intérieurement de lames d'or tout le théâtre de Pompée, lorsque Tiridate, roi d'Arménie, vint à Rome, et même pour n'y demeurer qu'un seul jour ; aussi ce jour, tant à cause de la dorure de ce théâtre, que pour la somptuosité de tous les vases ou autres ornements dont on l'enrichit, fut appelé le jour d'or.

Quant aux lames d'argent, Sénèque nous raconte que les femmes de son siècle avaient leurs bains pavés d'ar-

gent pur, en sorte que le métal employé pour la table leur servait aussi de marchepied.

On en était venu jusqu'à enchâsser dans le parquetage des appartements des perles et des pierres précieuses; et Pline dit à ce sujet qu'il ne s'agissait plus de vanter les vases et les coupes enrichis de pierreries, puisque l'on marchait sur des bijoux que l'on portait auparavant seulement aux doigts.

Un autre genre d'inscrustations consistait en ouvrages de marqueterie et de mosaïque, dont on décorait aussi les palais et les maisons particulières. Dans ces sortes d'incrustations, différentes en forme et en matière, on employait aux ouvrages deux sortes d'émaux, les uns et les autres faits sur tables d'or, de cuivre ou autres métaux propres à recevoir couleurs et figures par le feu. Quand ces émaux étaient de pièces ou tables carrées, on les appelait *abacos*; quand elles étaient rondes, on les nommait *specula* et *orbes*.

Un homme se croyait pauvre si tous les appartements de sa maison, chambres et cabinets, ne reluisaient d'émaux ronds ou carrés d'un travail exquis, si les marbres d'Alexandrie ne brillaient d'incrustations numidiennes, et si la marquetterie n'était si parfaite qu'on la prît pour une vraie peinture.

Les anciens employaient beaucoup la terre cuite à la construction et à l'ornement de leurs édifices. Vitruve raconte que les briques faites à Calente, en Espagne, à Marseille et à Pitane, ville d'Asie, nageaient sur l'eau lorsqu'elles étaient sèches. C'est aussi ce que dit Valère-Maxime (1).

(1) L'usage de bâtir en briques les murs et les piliers des

Plusieurs monuments à Athènes étaient aussi en brique : le mur qui regardait le mont Hymette, les murailles du temple de Jupiter, bien qu'en dehors les architraves et les colonnes fussent de pierre.

A Aralli, le palais des rois attaliques, celui de Crésus à Sardes, à Halycarnasse, le palais du roi Mausole, avaient des murailles en brique ; ce dernier revêtu de marbre.

A Utique, le magistrat ne permettait pas d'employer la brique qu'il ne l'eût visitée et qu'il n'eût connu qu'il y avait cinq ans qu'elle était moulée.

A Rome, au temps d'Auguste, il fut défendu de bâtir avec de la brique, parce que l'emploi de ces matériaux aurait donné aux murs mitoyens plus de largeur que ne le permettaient les règlements. Sous les derniers empereurs, la brique reparut, mais à la condition qu'on la combinerait avec la pierre tendre. On bâtissait les murs avec un rang de celles-ci alternant avec un rang de celle-là. C'était le mode de construction le plus employé sous Gallien.

Le dôme de Sainte-Sophie fut aussi construit en briques; Justinien envoya à Rhodes quatre de ses confidents : Troïlus, Basile et Coloquinthe, pour veiller à la confection de celles qu'on devait employer. Elles étaient faites avec une terre particulière à cette île, et si légère que douze d'entre elles ne pesaient pas plus qu'une brique ordinaire. Chacune d'elles portait cette inscription :

> C'est Dieu qui l'a fondé,
> Dieu lui portera secours (1) !

temples et des basiliques s'introduisit avec celui des placages de marbre dont nous venons de parler.

(1) Au moyen-âge, il fut d'usage de mettre ainsi sur les briques des inscriptions ou des emblèmes; ceux-ci passèrent

La légèreté de ces briques était telle qu'on pensa que le dôme avait été construit en pierres ponces. On les avait posées par assises régulières, et de douze en douze assises on avait posé des reliques, et les prêtres avaient fait des prières, *pro ecclesiæ structura et firmitate.* Ce qui n'empêcha pas la solidité du dôme bénit de céder au tremblement de terre qui eut lieu dix-sept ans après. La moitié de la coupole s'écroula, écrasant de ses débris l'ambon et la table sainte toute ornée de saphirs, de sardoines, de rubis et de perles ; plusieurs colonnes perdirent leur aplomb et les murailles latérales s'entr'ouvrirent. Tout fut bientôt réparé avec moins de richesse peut-être, mais plus de solidité. On fit venir de Rhodes des briques pareilles aux premières et marquées d'un sceau semblable, et pour leur donner le temps de faire corps avec le mortier, on laissa les échafaudages et les étais pendant une année entière (1).

A Athènes, du temps de Vitruve, on montrait encore comme une chose curieuse par son antiquité les toits de l'Aréopage faits de terre grasse, comme à Rome on conservait dans le temple du Capitole la cabane de Romulus couverte de chaume.

A Saint-Etienne-le-Rond, à Rome, temple converti en église vers 470, on voit l'arrachement des reins des voûtes qui couvraient la première enceinte du temple. La

---

pour cabalistiques et suivant les *Anecdotes* du P. Martene, citées par Ducange au mot *lateres*, défense fut faite en 1154 par édit royal « d'employer de ces briques marquées de caractères magiques. » Cet usage y est qualifié de coutume judaïque.

(1) *Sainte-Sophie*, par Ch. Texier, Revue française, 2ᵉ sé- XI, 54, 276.

maçonnerie de ces voûtes était allégée au moyen de petits vases ou tubes de terre cuite, évidés et enfilés verticalement les uns dans les autres, en sorte que chacune de leurs files formait un arc vertical ; ces tubes ont 6 à 7 pouces de longueur sur environ 3 pouces de diamètre et leur surface extérieure est cannelée en spirale pour donner plus de prise au mortier qui les unissait les uns aux autres.

Une porte antique qui se voit en Sicile a des jambages en pierre de taille et le cintre de l'arc est formé de trois rangs de vases ou tubes de terre cuite enfilés les uns dans les autres. On voit aussi de ces vases disposés sur deux rangs dans la cime d'une calotte qui couvrait un édifice antique dont les restes se voient près de la Torre de'Schiavi non loin de Rome, hors de la porte Majeure sur la voie Prénestine (1).

Au village d'Aronice, près de Denderah, en Égypte, les murs de plusieurs maisons sont bâtis avec des vases de terre entassés les uns sur les autres.

Une voûte en quart de cercle pratiquée sous les gradins du cirque de Caracalla ou de Gallien, près de Rome, offre le même artifice ; les interstices laissés entre les rangs d'amphores superposées sont remplis par un mortier de pouzzolane coulé très-liquide, en sorte que le tout forme un corps solide à la fois et léger.

Au VI<sup>e</sup> siècle, en construisant la coupole de Saint-Vital à Ravenne, on introduisit dans sa partie inférieure des amphores debout et au-dessus d'autres vases de

---

(1) Vitruve (Liv. V, ch. 10) voulait qu'on lambrissât de poteries les voûtes des bains qui n'étaient faites qu'en bois de charpente.

terre cuite enfilés horizontalement et montant par une ligne spirale jusqu'au sommet de la voûte ; la partie inférieure de la même voûte est construite avec plusieurs rangs des mêmes vases, placés perpendiculairement les uns au-dessus des autres, en sorte que la pointe de celui de dessus entre et s'enclave dans l'orifice de celui de dessous. Le reste de la coupole depuis les arcs des fenêtres jusqu'au sommet, est formé d'un double rang de vases plus petits, ou plutôt de tubes. — Ceux-ci, posés presque horizontalement et enfilés l'un dans l'autre, étant allongés en pointe à l'une de leurs extrémités, forment une ligne spirale qui, commençant au-dessus des fenêtres, va, en s'élevant insensiblement, aboutir à la clef. Vers les reins de la voûte cette spirale est fortifiée par un second cordon de ces mêmes tubes, ainsi que par plusieurs rangs d'urnes plantées debout; le tout est recouvert, tant en dedans qu'en dehors, d'un mortier qui donne à cette maçonnerie extrêmement légère, une solidité qui, depuis douze siècles ne s'est pas démentie.

Les amphores ont 22 pouces de haut, sur 8 de diamètre, leur orifice supérieur a 3 pouces 1/2 de diamètre et est accompagné de deux anses. L'extrémité inférieure est terminée en pointe.

On trouve encore ce procédé employé à Ravenne, à l'ancien baptistère de la cathédrale et à l'église beaucoup plus moderne de Sainte-Marie in Porto.

Pour les fondations du forum de Nerva, on avait employé des blocs carrés de pépérin liés ensemble par des bandes de bois faites en queue d'aronde, et qu'on a retrouvés très-bien conservés dans les ruines du monument.

Les colonnes doriques du temple de Segeste, resté inachevé, offrent une sorte d'enveloppe qui est la pierre réservée pour la cannelure, ce qui indique qu'elle se faisait après la construction du monument, afin que ce travail répondît mieux à l'effet qu'il devait produire.

Dans l'ancien monastère de Cividale du Frioul, existe un oratoire qu'on attribue à Gertrude, duchesse de Frioul, dans le v⁰ siècle. — A la naissance de la voûte du chœur règne une corniche en stuc ornée de fleurons, les boutons qui forment le centre des fleurs sont autant de bulles de verre que leur teinte sombre fit prendre longtemps pour du bronze.

La pierre qui a servi à bâtir les principaux monuments de Londres a été extraite d'un coteau de Normandie. L'ancienne église Saint-Paul, entr'autres, avait été construite avec des matériaux apportés de Caen, et Henri I$^{er}$ exempta de tous droits de péage les bâtiments qui en apporteraient.

Un incendie arrivé au xvıı⁰ siècle fit reconnaître que dans les murs de face de l'église de Montmajour les maçons avaient mis des fagots en place de pierres.

Vasari rapporte qu'à Florence il voûta une salle si vaste qu'il fut réduit à la garnir d'armatures de bois revêtues de nattes de cannes qu'il couvrit de stuc et de fresques, comme si elles eussent été construites en pierres.

« Le mastic qu'on employa pour la construction de Sainte-Sophie était préparé avec de l'eau d'orge, de la chaux et du ciment. Pour asseoir les premières fondations des piliers, on plaça au fond des fouilles un lit de mortier et d'écorces de saules, de cinquante pieds de longueur, d'une largeur égale et de vingt pieds de haut,

cette sorte de béton acquit en se séchant la dureté du fer (1). »

Lorsque, sur le conseil de Filippi Brunelleschi, les magistrats de Florence eurent réuni, en 1420, des maîtres dans l'art de bâtir, appelés de toutes les parties de l'Italie, de la France, de l'Allemagne, de l'Angleterre, de l'Espagne, pour ouvrir un concours à l'effet d'élever la coupole de Santa-Maria del Fiore, les avis les plus bizarres se firent entendre; on alla jusqu'à proposer d'élever une montagne de terre qui servirait d'échafaudage et dans laquelle on jetterait une grande quantité de monnaies pour que l'appât du gain engageât le peuple à débarrasser l'intérieur de l'édifice, lorsqu'il serait terminé (2).

L'arc de triomphe bâti hors de la porte Saint-Antoine, sous le règne de Louis XIV, l'avait été d'après une méthode pratiquée par les anciens; les pierres posées à sec et sans mortier avaient de dix à douze pieds de long sur trois ou quatre de largeur et deux d'épaisseur, on les remuait avec une grande facilité au moyen d'une machine simple pour obtenir des joints bien droits et éviter que les pierres ne fussent en danger, vu leur grande longueur, d'être cassées par l'énorme pesanteur de l'édifice, on avait imaginé de les frotter l'une contre l'autre, en les mouillant. Cette opération les rendait polies et dressées très-promptement par la force que leur poids donnait au frottement; de la sorte, les joints étaient imperceptibles (3).

On lit dans un manuscrit inédit, écrit au commencement du xviii<sup>e</sup> siècle :

---

(1) *Sainte-Sophie,* par Ch. Texier, Revue française, tome XI, pag. 52.
(2) Vasari. — *Vie des Peintres.*
(3) *Les Dix livres de Vitruve.* Note de Perrault, p. 44.

« En l'année 1497, les chanoines de la cathédrale
» d'Amiens, s'étant aperçus que le deuxième pilier de
» cette église qui est dans le chœur à gauche, et qui suit
» un des quatre piliers principaux de la croisée, mena-
» çait ruine et qu'il succombait sous le pesant fardeau
» qu'il soutenait, résolurent de le faire démolir depuis
» le chapiteau et d'en faire construire un autre. Le coup
» était hardi et semblait même impossible sans un se-
» cours particulier de Dieu : ainsi, selon qu'il avait été
» arrêté dans le chapitre, le 29 mai de cette année, et
» pour demander à Dieu sa protection dans cette entre-
» prise également dangereuse et difficile et qui pou-
» vait avoir des suites terribles, il se fit le dimanche,
» 2 juin suivant, une procession générale où fut portée
» l'image de la Sainte Vierge; la procession sortit par la
» porte de la croisée du côté de l'Évêché, passa devant
» Saint-Michel et rentra par la grande porte : les entre-
» preneurs et les ouvriers y assistèrent ayant tous un'
» cierge à la main, ainsi qu'à la grand'messe qui se cé-
» lébra dans le chœur, ayant été exhortés auparavant
» de mettre leur conscience en état. Dieu bénit leur tra-
» vail, qui eut un heureux succès ; mais cinq ans après,
» les deux piliers voisins ayant paru avoir souffert lors
» de la démolition et du rétablissement du pilier ci-des-
» dessus, crainte d'accident, on fut obligé, le 28 avril
» 1502, de les fortifier en dehors par des arcs-boutants
» (clefs de fer) et par d'autres ouvrages en dedans, de
» manière que rien n'a branlé depuis. »

Il y a 120 ans que ce passage a été écrit, et tout est au-
jourd'hui dans un aussi bon état (1).

(1) *Bulletin Archéologique du comité des arts et monu-
ments*, 4ᵉ vol., 212. — *Communication de M. Ed.-Quesnet.*

Parigi, achitecte florentin (mort en 1636), employa un singulier moyen pour remettre d'aplomb le mur façade du palais Pitti, qui penchait de plus de huit pouces du côté de la place ; ayant fait pratiquer plusieurs ouvertures dans le mur, il y fit passer des chaînes qu'il fixa au dehors avec de grandes clefs ; il adapta ensuite à l'extrémité des chaînes, qui passaient dans l'appartement, de fortes vis et, en les resserrant également, parvint à remettre l'édifice en équilibre.

Vauvitelli, architecte, mort en 1773, exécuta la célèbre opération des cercles qui furent placés autour de la coupole de Saint-Pierre pour arrêter le progrès des lézardes qui s'y étaient manifestées. Lui-même a laissé une description des moyens qui furent employés.

En 1621, pendant la guerre entre les Français et les Espagnols, un vaisseau génois, chargé de marbre, qu'il portait aux ennemis, échoua sur la côte de Calais. Le marbre fut confisqué et le roi permit aux habitants de l'employer à l'ornement de l'église paroissiale. On fit venir des artistes habiles, qui firent de ce marbre un des plus beaux retables d'autel qu'il y ait en France ; la façon seule coûta vingt mille livres aux habitants (1).

Un édit de Louis XIV, du 30 octobre 1660, ordonne, pour hâter l'achèvement du Louvre, d'enlever tous les matériaux de construction nécessaires partout où ils se trouveront, en les payant raisonnablement, et défend aux particuliers d'entreprendre aucun nouveau bâtiment et d'employer aucuns ouvriers ou mettre en œuvre

---

(1) Millin. — *Monuments français.*

aucuns matériaux à Paris et à dix lieues à la ronde sans permission expresse de sa majesté à peine de 10,000 livres d'amende, et aux ouvriers sous peine de prison, pour la première fois, et de galères pour la seconde (1).

Dans un chapitre de son Tableau de Paris, où il maltraite beaucoup les entrepreneurs de bâtiments et les maçons, Mercier nous apprend un singulier nom donné à une coupable industrie. Il explique comment, dans un mur qu'il faut payer comme étant en pierre de taille dans toute son épaisseur, le maçon malhonnête emploie des carreaux de pierre de trois pouces d'épaisseur, qu'il met debout de chaque côté du mur, de manière à ce que deux de ces carreaux ressemblent parfaitement à une pierre de taille; « l'œil est trompé, si le mur doit avoir 20 pouces d'épaisseur, en un seul morceau de pierre, il n'en a que 6 en deux morceaux; et si le morceau en pierre vaut 6 livres, les deux morceaux ne valent que 20 ou 30 sols. Il reste un vide de 14 pouces entre les deux carreaux. Quelquefois, le dangereux maçon laisse le vide par économie; mais quand il a un reste de pudeur, il le remplit avec des débris de cheminées ou par de petits morceaux de moellons liés avec du mortier ou du plâtre.

« Ce délit punissable est appelé, en terme de maçonnerie, *faire de la musique*. C'est en faisant de la musique de cette sorte que les entrepreneurs parviennent à avoir une voiture pour aller à l'Opéra; et Gluck n'a pas tant gagné en traçant les lignes de sa musique sublime. »

On ignore encore, on ignorera sans doute toujours, par quels procédés les Celtes parvenaient à transporter

(1) *Bulletin du Comité des arts et monuments*, t. II, p. 718.

et à dresser les énormes pierres qui formaient ces monuments étranges qu'ils nous ont légués. Tous les peuples anciens ont employé des matériaux de dimensions prodigieuses. — On connaît les obélisques des Égyptiens et les colonnes de leurs temples.

Le linteau de la porte du trésor d'Atrée, qui se voit encore à Mycène, se compose de deux pierres énormes ; l'une d'elles a pu être cubée ; elle a 8$^m$,15 de long sur 6$^m$,50 de profondeur, compris l'équarrissage, et 1$^m$,22 d'épaisseur ; ce qui donne un cube de 64$^m$,63, dont on peut évaluer le poids à 168,684 kilogrammes (1).

Dans les monuments des anciens Péruviens, on voit des pierres de 20 mètres de longueur sur 6 de largeur et 2 d'épaisseur.

Les Indous ont employé aussi des pierres énormes.

Vitruve nous fait connaître les moyens ingénieux employés par Ctésiphon, architecte du temple d'Éphèse, pour le transport des colonnes monolithes de cet édifice. Au moyen de boulons en fer fixés aux deux extrémités de chaque colonne et d'un châssis en bois, il la faisait rouler comme on fait aujourd'hui des rouleaux de jardin en pierre ou en fonte.

Son fils, Melagènes, pour transporter les architraves, employa le même moyen, après avoir enchâssé les bouts de chaque pierre dans des roues de charpente de douze pieds.

Paconius, pour amener au temple d'Apollon une base longue de 12 pieds, large de 8 et épaisse de 6, en fit le centre d'un tambour, autour duquel il enroula un câ-

---

(1) *Monuments anciens et modernes*, par M. Gailhabaud.

ble qui se dévidait, tiré par des bœufs, et faisait rouler la masse entière.

La statue de Néron fut traînée par vingt-quatre éléphants.

Winkelmann dit qu'on ne trouve aucun édifice antique où l'on ait employé des blocs de marbre d'une grandeur aussi étonnante qu'à l'arc de triomphe érigé à Ancône en l'honneur de Trajan. L'embasement de l'arc jusqu'au pied des colonnes est d'un seul morceau.

M. Letronne a savamment combattu l'opinion longtemps adoptée que les Égyptiens avaient au service de leurs grands travaux une mécanique aussi perfectionnée pour le moins que celle des modernes. Les renseignements que nous venons de donner sur la simplicité de leurs procédés prouvent qu'il a pleinement raison ; nous allons le laisser nous en donner d'autres. Il vient de nier la complication des moyens mécaniques qu'on prête aux Égyptiens, et il ajoute (1) : « S'ils avaient eu de telles ressources, les Grecs en auraient eu connaissance...... Or, que la mécanique des Grecs fût encore à cette époque dans l'enfance, cela résulte des moyens grossiers qu'employa Ctésiphon, l'architecte du premier temple d'Éphèse, commencé au temps de Crésus et d'Amasis. N'ayant pas de machines pour élever les énormes architraves de ce temple à la grande hauteur où elles devaient être portées, il fut réduit à enterrer les colonnes au moyen de sacs de sable formant un plan incliné, sur lequel les architraves étaient roulés à force de bras. Ce passage de Pline est une autorité historique en faveur de l'usage que les Égyptiens eux-mêmes faisaient du plan

---

(1) *Revue des Deux-Mondes*, 1ᵉʳ février 1845, p. 538-539.

incliné pour porter les lourds fardeaux à un niveau élevé ; car il est impossible que s'ils avaient eu un moyen plus perfectionné et moins pénible, les Grecs de ce temps ne l'eussent point connu. C'est à l'aide de ce procédé que purent être élevés facilement les blocs des colonnes de la salle hypostyle de Karnak qui ont 21 mètres de haut et 10 mètres de tour, ainsi que leurs énormes architraves... Une application du même procédé, c'est-à-dire un plan incliné en spirale, à peu près tel que l'avait conçu Hugot, a fourni le moyen de dresser les obélisques, et cela sans autre secours, comme les Indiens d'aujourd'hui, que celui des leviers d'une multitude de bras habilement combinés..... En effet, dans aucune peinture égyptienne, on n'aperçoit ni poulies, ni moufles, ni cabestans, ni machines quelconques; si les Égyptiens en avaient eu l'usage, on en trouverait la trace dans un bas-relief du temps d'Osortasey, qui nous représente le transport d'un colosse : on le voit entouré de cordages et tiré immédiatement par plusieurs rangées d'hommes attachés à des câbles ; d'autres portent des seaux pour mouiller les cordes et graisser le sol factice sur lequel le colosse est traîné. La force tractive de leurs bras était concentrée dans un effort unique, au moyen d'un chant ou d'un battement rhythmé qu'exerçait un homme monté sur les genoux du colosse. Si 1,000 hommes ne suffisaient pas, on en prenait 10,000, autant qu'on en pouvait réunir sur un point et pour une même action. Ce bas-relief remarquable fait tomber bien des préjugés, en nous montrant que la mécanique des Égyptiens, comme celle des Indiens actuels et des Mexicains, qui sous Montézuma transportaient des masses énormes sans machines d'aucune sorte, a dû consister dans l'emploi

de procédés très simples, indéfiniment multipliés et coordonnés habilement par une longue habitude de traîner de très lourdes masses. »

Les Goths n'ignoraient pas les moyens de faire des choses étonnantes dans le même genre, et le tombeau élevé dans la ville de Ravenne au roi Théodoric, par sa fille Amalasonthe, en était une preuve, puisque son dôme avait été taillé dans un seul bloc aussi considérable que la chapelle monolithe de Saïs, l'un des plus curieux travaux d'Amasis, et dont Hérodote parle avec beaucoup d'admiration (1). Le bloc du tombeau d'Amalasonthe est, par son plan, octogone à l'extérieur, circulaire dans son intérieur ; il a 34 pieds de diamètre hors œuvre et 29 dans œuvre ; il forme une calotte de 6 pieds 1 pouce d'exhaussement intérieurement, et de 7 pieds et demi extérieurement. On lui a conservé 3 pieds d'épaisseur, et on a réservé sur le sommet un dé ou socle de 9 pouces de hauteur : ces 3 pieds 9 pouces, joints aux 6 pieds 1 pouce du renfoncement de la calotte, donnent 12 pieds 10 pouces pour l'épaisseur totale de la pierre, qui, multipliés par le produit des 34 pieds en carré qu'elle devait avoir au moins en la tirant de la carrière (2), produisent un cube de 14,367 pieds. Cette nature de pierre doit peser au moins 200 livres le pied cube ; par consé-

(1) Elle avait 21 coudées (11 mètres) de long ; 14 coudées (7 mètres 38) de large et 8 de haut ou 344 mètres cubes qui devaient former un poids de 2 millions de kilogrammes et environ 500,000 (le double de l'obélisque de Louqsor), après avoir été taillé et évidé.

(2) Cette carrière était en Istrie. Pour amener le bloc aux environs de Ravenne, où était le tombeau, il fallut donc lui faire traverser l'Adriatique, et, une fois apporté, l'élever sur les murs de face à 40 pieds de hauteur.

quent le bloc sur la carrière devait, selon les calculs de Soufflot, peser 2,280,000 livres et 940,000 livres après avoir été taillée (1).

« La famille Bresca jouit encore du juste privilége qui lui fut accordé par Sixte-Quint de fournir de palmes les églises de Rome le jour des Rameaux. Voici l'origine de ce privilége, que nous rapportons d'après la tradition, et en prévenant que nous n'avons pu découvrir aucune trace de l'anecdote dans les historiens contemporains les mieux informés. La fresque des chambres de la bibliothèque du Vatican, qui la représente, semble toutefois devoir le confirmer (2). Lorsque Fontana, à l'aide du mécanisme qu'il avait inventé, se préparait à élever l'obélisque de Saint-Pierre (3), il réclama le plus profond silence afin que ses ordres pussent être distinctement entendus! L'inflexible Sixte publia un édit par lequel il annonçait que le premier spectateur qui profèrerait un cri serait sur-le-champ puni de mort, quel que fut son rang ou sa condition. Au moment où les cordes mises en mouvement avaient, comme par miracle, soulevé l'énorme masse et qu'elle était presque établie sur sa base, que le pape, par des signes de tête, encourageait

(1) *Histoire de l'Académie des Inscriptions et belles-lettres*, tom. XXXI, p. 23-40 article de Caylus, fait en partie d'après les renseignements de Soufflot.

(2) Le professeur Ranke l'a aussi consacré par le récit qu'il a donné dans son *Histoire de la papauté aux XVIe et XVIIe siècles*.

(3) Il s'agissait de l'enlever de la base sur laquelle il reposait depuis 1500 ans, près de la sacristie de l'ancienne église de Saint-Pierre, puis de le poser à la place qu'il occupe encore ; cette dernière opération, la seule qui soit décrite ici, n'eut lieu qu'après les mois de chaleur.

les travailleurs, et que Fontana, parlant seul, commandait une dernière et décisive manœuvre, un homme s'écrie tout à coup d'une voix retentissante : *acqua alle corde* (de l'eau aux cordes), et, sortant de la foule, il s'avance, et va se livrer au bourreau et à ses gens qui se tenaient près de la potence dressée sur la place. Fontana, regardant avec attention les cordes, voit qu'elles sont en effet si tendues qu'elles vont se rompre; il les fait rapidement mouiller; elles se resserrent aussitôt, et l'obélisque est debout aux applaudissements universels. Fontana court au secourable crieur, l'embrasse, le présente à Sixte-Quint, demande et obtient une grâce déjà accordée. Bresca eut en outre une pension considérable et cette fourniture héréditaire des palmes de Rome. Depuis les fêtes de Pâques de l'année 1587, un navire est parti constamment avec sa sainte cargaison; la Providence elle-même a semblé prendre soin de la bénir d'avance, car de ces deux cent soixante-un navires, pas un seul n'a fait naufrage (1). »

Lorsqu'en 1595 le cardinal Frédéric Borromée fit reprendre les travaux de la façade du dôme de Milan, on se décida à faire les colonnes de granit dit miliarolo, qui se trouve près de Baveno, sur le lac Majeur; et, malgré leur dimension extraordinaire, il fut décidé de les faire d'un seul bloc. Latuada, dans sa description de Milan, prétend que chaque colonne devait revenir à 22,000 écus, et que les frais de transport de la carrière à Milan étaient évalués à 40,000 livres. Aussitôt que la première colonne fut achevée, on chargea l'architecte Fabio Mangone des soins du transport; mais il prit mal ses me-

---

(1) Valery, *Voyages en Italie*, tom. III, p. 409.

sures, et le poids énorme fit rompre le train sur lequel on l'avait placée, de sorte qu'elle se brisa en trois pièces.

Cet accident fit renoncer au premier projet, malgré l'offre d'un colonel allemand d'employer son régiment au transport des autres colonnes. On n'y revint que plus tard, et les colonnes employées ont 10m70 de fut. La dépense qu'elles ont occasionnée est portée sur les registres à 56,000 livres milanaises.

Pour le transport des matériaux de l'église de Matfra en Portugal (1730), on vit souvent des chariots attelés de 80 bœufs (1).

La cuve qui est devant la Vénus de Quinipily (Morbihan), fut traînée sur des rouleaux par quarante paires de bœufs.

M. E. Viollet-Leduc a donné une planche de signes gravés sur les pierres des constructions militaires ou résidences royales de Coucy, de Paris, d'Avignon et de Vincennes, et M. Didron en a dressé une seconde de signes analogues que portent deux de nos plus grandes églises, la cathédrale de Strasbourg et la cathédrale de Reims. En comparant les deux planches, on saisira de suite la physionomie diverse des monuments où les signes ont été recueillis. Sur l'ancienne planche, celle des châteaux de Coucy et de Vincennes, des palais de Paris et d'Avignon, on voit des figures géométriques fort simples; peu de lettres, peu de croix, quelques instruments de travail, mais des dards, des bidents et tridents, une cerpe, un poignard, des écussons avec chef,

---

(1) Radynski, *les Arts en Portugal*.

pal et bande. Nous avons affaire à des gens d'orgueil, d'ignorance et de force brutale.

Sur les murs des cathédrales, il n'en va plus ainsi : beaucoup de lettres, un alphabet presque complet en caractères fort variés, la croix tressée avec des lettres ou surmontant des formes géométriques très nombreuses et très compliquées. L'amour du ciel se traduisant par des rayonnements d'étoiles, des croissants de la lune, des disques du soleil, quelquefois surmontés ou divisés par la croix. L'amour de la nature, la source de la vie errante exprimés par des feuilles, des fleurs, des fruits, une barque à la voile, une ancre détachée, la roue d'une voiture. Les habitudes de la vie ordinaire et du travail par des marteaux, une enclume, des équerres, des pioches, une bêche, une herse, une maisonnette, des clefs, des semelles, des chaussures vues en plan et en élévation, des hauts-de-chausses, un bonnet ordinaire et probablement une mitre. Ces ouvriers et ceux qui les occupent savent lire... Cette complication, ces raffinements dans les marques géométriques, semblent indiquer, dans les ouvriers des cathédrales, une science plus avancée que ceux des monuments militaires.

La cathédrale de Strasbourg est un des édifices qui offrent le plus grand nombre de marques différentes et ce grand nombre, dû à la différence des époques où se sont exécutées les constructions qui composent ce monument complexe, la plupart des marques, faites de croix entremêlées de lettres et de lignes, sont du XIV$^e$, surtout des XV$^e$ et XVI$^e$ siècles, on les voit gravées sur la pierre de la tour et des bas côtés ; les autres appartiennent à la plus ancienne partie du chœur et au dôme. Si la cathédrale de Strasbourg était d'un jet et d'un même siè-

cle, comme le château de Coucy par exemple, ou celui de Vincennes, il est certain qu'au lieu de 242 variétés constatées, on en trouverait probablement que cinquante ou cent tout au plus. Chaque ouvrier avait sa marque et cent tailleurs de pierre travaillant à la fois et dans le même atelier, sans compter les gâcheurs de mortier, les maçons proprement dits, les poseurs et autres ouvriers, c'est beaucoup. Cependant, sur les magnifiques murs d'Aigues-Mortes, et cela rapidement, en une heure et demie, des voyageurs (1) ont trouvé 237 variétés, toutes de la même époque. Cela supposerait déjà 237 ouvriers, taillant simultanément des pierres pour les murs d'Aigues-Mortes ; mais il est probable que la moitié à peine a été découverte. Si donc chaque ouvrier avait sa marque à lui, et signait constamment de cette marque les pierres qu'il taillait, il faut conclure que quatre ou cinq cents tailleurs de pierre étaient occupés à la fois à équarrir les blocs pour cette belle enceinte. L'aspect de ces murailles ne dément nullement ce résultat : tout est de la même époque et comme d'un seul jour. Une église est un édifice nécessaire ; mais on en construit d'abord le sanctuaire, les parties essentielles pour les offices, surtout pour la célébration de la messe. Le reste se fait petit à petit ; quelquefois cent, deux cents, trois ou quatre cents ans après, comme la plupart de nos cathédrales en donnent la preuve. Il n'est pas de même d'une forteresse : quand elle est indispensable, il la faut de suite. Coûte que coûte, le temps presse, et l'on prodigue l'argent pour avoir un grand nombre d'ouvriers et pour en finir de suite. De nos jours, en quatre ans, on aura

(1) M. Didron.

pu fortifier entièrement Paris, tandis qu'on aura mis plus de cinquante ans à bâtir la Madeleine, près de cent ans à terminer le Panthéon. Ce qui arrive de notre temps se passait également alors; sur le continent, le château et les tours de Nuremberg, on trouve 157 marques différentes, et la seule porte de Spithler Thor en offre 54 ; on voit qu'il en est partout de même, en Allemagne comme en France.

Si l'on recueillait, avec un soin scrupuleux, d'abord toutes ces variétés de marques et ensuite le nombre de signes qui appartiennent à chacune de ces variétés, on aurait, en procédant avec sagesse et sur tout le monument où se trouvent ces marques, le nombre approximatif des tailleurs de pierre attachés à chaque édifice et la somme d'ouvrage fait par chacun d'eux, le nombre des tailleurs de pierre connu, on pourrait en inférer à peu près celui des autres ouvriers chargé de la pose des assises et des autres travaux. Il y a entre les diverses classes d'ouvriers attachés à un édifice, une proportion à peu près nécessaire.

Au moyen âge, nous avons des familles d'artistes, et la cathédrale de Strasbourg a précisément été construite et ornée par Erwin de Steinbach, par son fils et sa fille. Le génie est rarement héréditaire. Mais pour le métier, c'est le contraire: on est presque toujours maçon de père en fils. Nous pensons donc qu'il ne serait pas impossible de donner, à l'inspection des signes lapidaires, quelques indices de parenté, de famille, d'amitié. Sur les dessins de M. Viollet-Leduc, ces feuilles dont la queue seule varie, ces trois glands qui ne diffèrent que par l'attache, ces croix dont le pied seul n'est pas le même, ces lettres qui s'ingénient à modifier leurs jam-

bages ou leurs traverses, ces figures géométriques équivalentes de forme sinon de position, tous ces signes divers et semblables à la fois pourraient bien avoir entre eux une certaine parenté.

Assurément en tout ceci, l'hypothèse domine ; mais le bon sens et une saine réflexion peuvent élever la conjecture jusqu'à la probabilité.

On se trompe gravement, quand on affirme que ces signes servaient à l'appareil, à la pose des pierres. Toutes ces marques sont disséminées sans aucun ordre d'assise, soit en longueur, soit en hauteur ; beaucoup de pierres, au surplus, n'en portent pas de trace sur les surfaces visibles, parce que la marque est gravée sur la face engagée, preuve invincible que ce sont des marques de tailleurs de pierre pour le chantier, des marques de tâcherons et non d'appareilleurs pour la pose.

Cependant, il existe des signes lapidaires qui sont des marques d'appareils, et l'un des plus curieux exemples est donné par la cathédrale de Reims. Au portail occidental du sublime édifice, les voussures et les jambages des portes sont hérissés de sculptures taillées à même dans le bloc ; pour que l'appareilleur, en asseyant sa pierre, ne fît pas une erreur et ne mît pas une statuette à la place d'une autre, on lui fixait l'étage où il devait la poser. Avec ces marques, on commence d'abord par distinguer entre elles les portes, qui sont au nombre de trois. Puis, en prenant une porte, celle de gauche, par exemple, on distingue la gauche de la droite. Puis, en s'arrêtant à un jambage, on distingue les assises entre elles. Ainsi un croissant et un T sont affectés comme marques distinctives à toute la porte centrale. A la porte gauche, c'est un dard et un couperet ; mais le cou-

peret est pour le jambage droit, et le dard pour le gauche. Étudions un peu cette porte.

A la première assise de gauche, la pierre porte un dard et deux semelles ; à la sixième assise, un dard et six semelles. Le dard qui reste fixe, force le poseur à mettre sa pierre à gauche ; la semelle qui varie en nombre, l'oblige à la mettre à la première, à la troisième, à la quatrième assise, suivant qu'à côté du dard sont gravées une, trois ou quatre semelles. Au jambage droit c'est le couperet qui reste fixe ou unique, pour indiquer la droite, tandis que la semelle varie comme à gauche, pour montrer l'assise. La pierre marquée d'un couperet et de sept semelles est au septième rang.

Même système pour la porte droite. C'est une pioche qui désigne le jambage de droite, un A celui de gauche, et une semelle encore marque l'étage. Une pioche et une semelle sont à la première pierre de gauche, un A et trois semelles sont à la troisième pierre de droite.

Même système encore pour la porte centrale, la grande porte proprement dite. Le jambage gauche est marqué d'un croissant, le jambage droit d'un T renversé ; mais, à gauche comme à droite, un disque partagé par une croix, une espèce de soleil désigne la rangée. Un croissant et un soleil sont gravés sur la première pierre du jambage gauche ; un croissant et deux soleils sur la seconde pierre du même jambage. La première pierre du jambage droit porte un T renversé ; la quatrième, quatre soleils et un T renversé. Rien n'est plus simple.

Le système employé pour les jambages est appliqué aux voussures ; mais, pour distinguer les voussures des jambages, chaque pierre porte trois signes au lieu de deux que nous venons de constater. A la voussure de la porte

gauche, côté droit, on voit, pour la première assise, un losange, une clef et une semelle ; pour la deuxième assise ou deuxième voussure, un losange, une clef, et deux semelles, la semelle est toujours là pour marquer le rang. Au côté gauche de la même voussure, une roue, une clef, une semelle pour le premier voussoir ; une roue, une clef, quatre semelles pour le quatrième. A la voussure de la porte droite, côté droit et premier voussoir, un soleil, une maisonnette, une semelle ; au deuxième voussoir, un soleil, une maisonnette, deux semelles.

Avec ces précautions, l'appareilleur n'a pu se tromper, et n'a pas mis, comme à la cathédrale de Paris, un mois avant l'autre, juillet avant juin, le lion avant l'écrevisse.

De tous les signes lapidaires que l'on relève en France, en Suisse, en Allemagne, en Belgique et en Grèce, il y il y en a que l'on retrouve partout, et les lettres sont de ce nombre ; mais il y en a d'autres que l'on ne voit que sur un seul monument, comme la forme d'une cruche sur les murs du clocher vieux de la cathédrale de Chartres. Cette cruche, si on la voyait ailleurs, fût-ce en Allemagne et avec d'autres signes pareils à ceux de Chartres, on pourrait dire avec raison qu'il a dû y avoir entre la Bauce et l'Allemagne un rapport quelconque (1).

L'utilité de l'étude de ces signes a été approuvée récemment par M. Didron. A Vaison, la chapelle de Saint-Quinin est circulaire en dedans, triangulaire en dehors ; on en avait conclu que l'extérieur n'était pas contemporain de l'intérieur. M. Didron, après un examen attentif, reconnut la contemporanéité des deux parties de l'édi-

---

(1) *Annales archéologiques*, t. III, art. de M. Didron.

fice, et ne conserva plus de doute dès qu'il eut remarqué des signes lapidaires absolument semblables de formes, de dimensions et de dispositions dans la partie circulaire et dans la partie triangulaire (1).

Le monument dont la construction a duré le plus longtemps chez les anciens, est le temple de Jupiter olympien. Il fut commencé sous Pisistrate, environ 530 ans avant Jésus-Christ, par les architectes Antistatès, Calæschron, Antimalchidès et Porinon, à qui le chef d'Athènes en confia la construction. Après sa mort, ses fils en firent continuer les travaux. Dans la suite, ils rencontrèrent tant d'obstacles qu'ils furent obligés de les interrompre, et le temple resta plusieurs siècles inachevé. C'était le modèle le plus parfait que les anciens eussent pu donner d'un temple digne de la majesté du maître des dieux. Suivant Dicéarque, ce qui avait été exécuté, captivait l'admiration. Persée, roi de Macédoine, entreprit de le finir, mais il ne put en venir à bout. Cependant 356 ans environ après la mort de Pisistrate, 174 ans avant Jésus-Christ, sous Anthiochus Epiphane, roi de Syrie, l'architecte romain Cossutius conçut le magnifique édifice d'ordre corinthien qui porta le nom d'Olympium.

Antiochus fit les plus grands efforts pour le terminer, mais malheureusement il mourut, 164 ans avant Jésus-Christ, sans avoir pu y parvenir. Sylla, 78 ans après, pilla ce temple, il en emporta même des colonnes et des chambranles de portes en bronze pour embellir le temple de Jupiter Capitolin à Rome. Plus tard, Auguste et les rois ses alliés y firent travailler. Lorsque

(1) *Annales archéologiques*, tom. II, art. de M. Didron.

Caligula fit transporter au Capitole la statue de Jupiter, le temple n'était point encore achevé. Il était réservé à Adrien d'y mettre la dernière main ; ce fut lui qui le dédia à Jupiter Olympien, et qui lui érigea une statue colossale, 670 ans après que Pisistrate en eut jeté les premiers fondements.

Le temple d'Éphèse fut quatre cents ans sans être achevé ; on laissa sécher pendant quatre ans la colle dont les pièces de bois de la porte étaient jointes.

Quant aux grands monuments du moyen âge, il faudrait les citer presque tous ; un grand nombre n'est même pas encore achevé, et ne le sera sans doute jamais.

La construction de Saint-Pierre de Rome dura cent quarante-cinq ans, sous le règne de dix-neuf ou vingt papes, et sous la direction de dix ou douze architectes.

Quelques monuments, au contraire, ont été construits avec une grande rapidité. — Saint Paul de Londres présente en ce genre un exemple peut-être unique.

Cette église fut bâtie en trente-cinq ans, de 1671 à 1710. L'histoire de son érection présente cette particularité, que ceux qui concoururent à sa fondation en virent aussi l'achèvement ; ainsi l'architecte Christophe Wren (1), l'entrepreneur ou maître maçon Thomas Strong et l'évêque Henric Loinpton, qui avaient ensemble posé la première pierre, en placèrent encore la dernière sur le lanternon qui surmonte la coupole. — Ce vaste édifice a donc été commencé et achevé par un seul

(1) Il fut inhumé dans l'église qu'il avait bâtie, avec cette inscription sur une simple dale : « *Si monumentum quæris, circumspice.* »

architecte, sous la direction d'un seul maître maçon, pendant la vie d'un seul évêque.

Ocelciali, capitan-pacha sous Sélim II et Amurat III, mort en 1577, fit construire à Tophana une mosquée dont les fondements furent jetés et élevés jusqu'aux premières croisées en une seule nuit par les esclaves des galères du sultan.

L'Église de Mafra, en Portugal, est une imitation en miniature de Saint-Pierre de Rome; elle a à peu près 65 mètres de long et est incrustée intérieurement de marbre blanc et rose; elle contient un nombre considérable de statues et d'objets d'art. — On trouve dans le *Cabineto istorico* (8ᵉ vol.) des détails sur sa construction poussée avec une grande activité. — Dès qu'elle fut commencée, le roi ordonna des travaux dans beaucoup de villes et de contrées de l'Europe, telles que Rome, Venise, Milan, la Hollande, la France, Liége et Gênes. Dans l'une on fit des cloches et des carillons, des ouvrages en bronze à Liége; le tableau du maître-autel fut fait à Rome.

Les travaux durèrent quinze ans; le roi y employait par jour de 20 à 25 mille personnes, en comprenant dans ce nombre les individus qui travaillaient dans les carrières à pierre. — En l'année 1730, il n'y eut pas moins de 45 mille personnes qui furent inscrites comme employées aux travaux de cet édifice. — Le roi fit acheter 1276 bœufs pour transporter les pierres des carrières sur le lieu des constructions; il y eut des jours où l'on voyait sur les chemins 2500 chariots se rendant à Mafra et transportant des pierres ou des matériaux.

Le théâtre de la porte Saint-Martin, à Paris, construit

5

comme salle provisoire de l'Opéra, a été élevé et disposé pour les représentations en 50 jours.

La coupole de la Halle au blé de la même ville, en fer forgé et coulé et en cuivre, a été faite en un an ; elle a 122$^m$,46 de circonférence et près de 33 mètres d'élévation au-dessus du pavé.

## SCULPTURE.

### STATUES. BAS-RELIEFS. PORTES SCULPTÉES.

Chez les anciens et au moyen âge, les produits de l'art statuaire ont été innombrables ; les villes de la Grèce les comptait par centaines, à Delphes (1), à Olympie, à Rome, on trouvait *un peuple de statues* (2). Vainqueur des Etoliens, Marcus Fulvius fit paraître à son triomphe 287 statues de bronze et 230 statues de marbre. Ptolémée Evergète, vainqueur du roi de Syrie, emmena avec lui 2500 statues. Le théâtre de Scaurus en contenait 3000 ; Néron fit apporter de Delphes à Rome jusqu'à 500 statues de bronze, et déjà Delphes avait été pillé et Né-

(1) On y voyait entre autres les statues d'or du rhéteur Gorgias, de Phryné, et celle d'une esclave lydienne, présent de Crésus.

(2) Démétrius de Phalères, à lui seul, en vit élever 360 en son honneur. Les Grecs étaient si prompts à décerner aux gens qui leur avait rendu quelques services cette sorte d'hommage, que dans l'Eubée, on aima mieux élever une statue à Démosthène que de lui payer un talent qu'on lui devait pour une de ses harangues.

ron en laissa. On a retiré des ruines de la villa d'Adrien, dit Winkelmann, depuis 250 ans, des statues qui ont enrichi tous les cabinets de l'Europe, et il y reste encore des découvertes à faire pour nos derniers neveux. Dion écrit que de son temps on ne pouvait plus compter les statues de Rome, et Sidoine Apollinaire dit que dans certaines villes le grand nombre de statues qui encombraient les places publiques, facilitait aux malfaiteurs le moyen de se cacher. Rhodes en avait, dit-on, 30000. Après bien des désastres soufferts par Rome, Cassiodore écrivait à Théodoric, que le nombre des statues de cette ville égalait presque celui des habitants.

On sait quelle profusion de sculptures le moyen âge a placée au dedans et au dehors de ses églises, celles de Chartres et de Reims le prouvent; le dôme de Milan a 3500 statues; le tombeau de saint Augustin, à Pavie, du xiv<sup>e</sup> siècle, a 480 figures, sans compter celles d'animaux.

Chez les Indiens et les Chinois, même profusion. Mendez Pinto, dit que dans le seul temple de Pocassar, dédié à Taubinaret, en Chine, il a compté jusqu'à 1,200 statues, outre 24 serpents de bronze fort grands, dont chacun avait une statue de femme assise sur le dos, et que sous une tente soutenue par douze piliers de bois de camphre, on voyait un trône avec un lit, sur lequel était couchée une grande statue d'argent, nommée Abicau Nilaneo, qui signifie santé des rois, et qu'à l'entour de cette même statue, on voyait 34 idoles représentant des enfants de cinq à six ans, rangés en deux files, agenouillés en adoration.

Il est peu de substances susceptibles d'être travaillées et de recevoir une forme dont on ne se soit servi dans l'antiquité pour faire des statues. L'argile et le bois fu-

rent d'abord employés. Varron dit que la plastique fut anciennement très cultivée en Italie, principalement en Etrurie : que Tarquin l'Ancien, voulant dédier un simulacre de Jupiter dans la capitale, avait fait prix avec Turianus et l'avait fait venir de Frégelles. Ce Jupiter était de terre, c'est pourquoi on avait coutume de l'enluminer de vermillon ; les quadriges du faîte du même temple étaient pareillement de terre et de la façon de Turianus ; enfin, ce même artiste fit l'Hercule qui subsistait du temps de Pline dans la ville de Rome, et qui, parce qu'il fut fait de terre, a retenu le nom d'*Hercules fictilis*. Telle était donc la matière dont on fit longtemps les statues des dieux les plus exquises : et Rome, disait Pline, n'avait point à rougir de la mémoire de ceux qui adoraient de tels dieux et qui n'avaient pas même assez d'or ni d'argent pour s'en faire des divinités.

On montrait, du temps de Pline, en divers lieux, de ces anciens simulacres ; les vieux faîtes ornés de figures étaient fréquents à Rome et dans les villes municipales ; leur ciselure était admirable : le mérite de leur exécution, joint à la considération de leur antiquité, les avait rendus plus respectables que l'or (1).

La statue de Jupiter Olympien, de Phidias, avait le visage d'or et d'ivoire, mais le corps de plâtre et de terre cuite, parce que les guerres entre les Athéniens et les Mégariens empêchèrent de l'achever.

Au temps de Pausanias, on voyait encore des divinités d'argile dans quelques temples. On a trouvé des statues de terre cuite à Pompéï. On peignait les statues en rouge, ainsi que l'étaient celle de Jupiter à Phigalie et celles du dieu Pan.

- (1) Pline, *Histoire naturelle*, liv. XXXV.

Les bas-reliefs en terre cuite étaient employés aux frises des temples. Vitruve et Pline nous l'apprennent ; et César ayant envoyé une colonie à Corinthe pour faire sortir de ses cendres cette ville infortunée, ordonna des fouilles dans les décombres de ses édifices, et en fit tirer, avec les ouvrages de bronze, tous ceux en terre cuite. Vitruve parle des statues de poterie dont on surmontait les frontons des temples *arœostyles*. C'était, dit-il, une mode venue de Toscane, les temples de Cérès et d'Hercule, à Pompéï, sont décorés de la sorte (1). Au moyen âge, on a employé les statues de terre cuite, particulièrement dans la cathédrale de Séville, où elles ont parfaitement résisté à toutes les intempéries. On faisait aussi en argile ou en plâtre les masques de théâtre en usage à Rome. On en a trouvé quelques-uns à Herculanum, avec les moules pour les faire. Le *cretea persona*, dont parle Lucrèce (lib. IV, v. 297), n'est pas autre chose qu'un de ces masques de plâtre.

Les nègres de la côte de Guinée, après avoir fait fabriquer par leurs femmes des statues d'argile de Tissa, dieu du mauvais principe, cherchent à leur donner de la solidité avec les plumes collées dont ils les ornent.

Au siècle de Pausanias on voyait encore des statues de bois dans les lieux les plus renommés de la Grèce ; telles étaient, entre autres, les figures qui se trouvaient à Mégalopolis en Arcadie ; une Junon, un Apollon et

(1) Les plus curieux monuments étrusques que l'on conserve en ce genre sont le bas-relief de Leucothoë tenant Bacchus enfant sur ses genoux, et celui qui représente des soldats allant sacrifier. Ils sont tous deux à Rome. Le premier, avec sa draperie serrée, rangée en plis parallèles et tombant d'aplomb, est tout à fait dans le style éginétique.

les Muses, une Vénus et un Mercure de la main de Damophon, un des plus anciens artistes. La statue de l'Apollon de Delphes, envoyée en présent par les Crétois, était de bois et faite d'un seul tronc d'arbre. A Argos, Pausanias a vu dans le temple de Castor et Pollux les statues des deux frères, d'Hilaïre et de Phœbé, leurs femmes, avec les chevaux de ces demi-dieux, le tout en ébène et en ivoire.

Le philosophe Diagoras a été placé par Clément d'Alexandrie parmi les plus grands et les plus sages philosophes de l'antiquité, parce que, manquant un jour de bois, il alluma le feu de sa cuisine avec une statue d'Hercule.

Hérodote parle de statues colossales en bois qui existent en Égypte.

Le luxe, avant de faire dédaigner le bois pour la sculpture, le voulut d'abord doré ; on a des statues égyptiennes en bois qui l'ont été. Pausanias a vu à Corinthe deux Bacchus de bois, dorés, à l'exception des visages peints en rouge avec du minium ; la statue de Pallas, à Égyre, était en bois doré.

On a fait des statues de bois de buis, — de cèdre ; il servait souvent de noyau aux statues d'or et d'ivoire ; — de chêne, — de citre, — de cyprès, — d'ébène ; les anciennes statues d'Égine étaient de ce bois ; — d'érable, — de figuier, — de hêtre, — d'if, — de liége ; Antonio Filarète fit pour l'église Degli Ermini de Florence un crucifix en liége qui se portait dans les processions du temps de Vasari ; — de lotus, — de myrte ; la statue de Minerve Poliade à Athènes était de ce bois ; — d'olivier, — de saule et d'osier ; on citait un Esculape de Sparte et une Junon de Samos faits d'osier. C'était avec les bran-

ches de ces deux arbres qu'on faisait ces statues colossales nommées Argées qu'on jetait tous les ans dans le Tibre. Les immenses colosses dans lesquels les Germains brûlaient leurs prisonniers en l'honneur de Teutatès étaient aussi tressés en osier ; — de palmier, — de pêcher, — de peuplier, — de pin, — de poirier sauvage ; la Junon de Mycènes en était, ainsi que celle de Samos ; — de sapin, — de tilleul, — de vigne, surtout la vigne sauvage et celle de Chypre ; selon quelques auteurs, la Diane d'Éphèse était de ce bois ; on en a fait aussi des Bacchus et des Priape. — Plus tard on s'en est servi pour faire les portes du baptistère de Ravenne.

A Bergame on voit sur la sépulture de Colleoni, à Santa-Maria-Maggiore, ce guerrier monté sur un grand cheval de bois doré (xv$^e$ siècle).

A Ravenne on conserve un crucifix de bois très ancien, couvert artistement de toile fine imitant la peau humaine.

A Burgos on en voit un couvert réellement d'une peau d'homme.

A Saint-Cernin de Toulouse un Christ en bois plus grand que nature, sculpté au xii$^e$ siècle, a le visage formé d'une plaque d'argent travaillée au repoussé.

Tous les métaux connus ont été employés pour la statuaire. Les Grecs ont fait des statues d'or et d'argent ; Pausanias en a vu de cette espèce au temple du Prytanée à Athènes. Au triomphe de Pompée et à celui de Lucullus on porta des statues d'or et d'argent de Mithridate et de Pharnace : la première avait 6 pieds de haut et l'autre était accompagnée d'images et de chars d'or et d'argent.

Diodore de Sicile a écrit la description du char qui,

après la mort d'Alexandre, porta le corps de ce prince de Babylone à Alexandrie. « A chaque angle de la voûte qui couvrait ce char il y avait, dit-il, une Victoire d'or portant un trophée. A l'entrée de la voûte il y avait des lions d'or qui regardaient ceux qui entraient ; entre chaque couple de colonnes on avait placé une acanthe d'or qui serpentait insensiblement jusqu'aux chapiteaux... L'extrémité des essieux du char était d'or et représentait une tête de lion portant entre ses dents un fer de lance (1). »

Les statues entièrement d'or et d'argent transportées à Rome par les généraux victorieux y furent bientôt imitées. La première dont parlent les historiens est la statue équestre d'or qu'on plaça dans le lieu le plus élevé du Capitole, avec l'inscription *A Cornélius Sylla, empereur fortuné.*—Ce fut en faveur d'Auguste qu'on fit la première statue d'argent. Plus tard Auguste fit fondre toutes les statues de cette espèce qu'on lui avait érigées et en fit frapper de la monnaie, dont il consacra le produit aux portiques d'Apollon Palatin. On en érigea une d'argent du poids de mille livres, de l'empereur Claude, sur une colonne placée auprès de la tribune aux harangues, et une d'or, haute de 10 pieds, au Capitole, en face du temple de Jupiter. Caligula ordonna lui-même qu'on lui érigeât des statues de cette espèce, et il fut décrété

---

(1) Ce char, le plus magnifique de ceux que les Grecs appelaient *Harmamaxa,* avait eu pour constructeur Hiéronymus, auquel, selon Athénée, il acquit une juste célébrité. Il a été recomposé d'après la description de Diodore, par J. Chrétien Ginzoff, inspecteur royal de la construction des voitures en Bavière. Il l'a figuré dans son ouvrage *sur les chars et chariots des Grecs et des Romains,* Munich, 1817, 2 vol. in-4°.

d'en élever une à Livie. Domitien voulut que toutes les siennes placées au Capitole et leurs chars fussent en ces métaux précieux. Vitellius fit représenter en or son cher favori Pallante ; pour Vespasien, il se fit donner la valeur de celle qu'on avait délibéré de lui dresser. Titus voulut avoir dans son palais une statue de Britannicus en argent. Le sénat vota une statue d'or à Marc-Aurèle ; Faustine, sa femme, en eut une d'argent dans le temple de Vénus. Celle d'or qu'on éleva à Commode était du poids de mille livres.

Nerva réprima ce luxe extravagant, et Pertinax ne put le renouveler malgré son goût pour le faste. Toutefois, il faisait promener sa statue en or sur un char tiré par des éléphants. Macrinus défendit de faire des statues d'argent excédant le poids de cinq livres, et d'or au-dessus de trois livres.

Le sénat décerna une statue d'or à Aurélien après sa mort, et plusieurs statues d'argent. La statue en argent de Théodose fut placée sur une colonne en face de Sainte-Sophie. Eudoxie en eut une pareille et Arcade en éleva une à Théodose (1).

Au moyen-âge ce luxe fut encore imité, mais plus souvent pour la représentation de Dieu ou des saints. Cependant Aimoin raconte que Richard II, ayant voulu donner sa statue d'or aux moines de Saint-Germain-des-Prés, ceux-ci la refusèrent comme entachée de paganisme (2).

On voyait, dans l'église de Cluny les douze Apôtres

---

(1) On appelait *obrizum*, l'or très-pur passé plusieurs fois au feu. L'électrum était un mélange naturel ou artificiel d'un cinquième d'or et de quatre cinquièmes d'argent.

(2) Apud Duchesne, t. II, p. 658.

en argent et la Vierge, de grandeur naturelle. Un inventaire de Clairvaux, de 1517, mentionne deux statues de Notre-Dame et de saint Bernard, d'argent doré, enrichies de pierreries et hautes de quatre pieds.

La ville de Paris avait coutume de faire aux rois de France de riches présents à l'occasion de leur sacre.

L'une des pièces les plus remarquables en orfèvrerie figurait un char de triomphe soutenu par quatre dauphins et traîné par des lions dont le corps municipal de Paris fit hommage à Charles IX, le lendemain de son entrée solennelle, en 1571 ; le groupe principal, orné de devises et de bas-reliefs, était surmonté de deux colonnes chargées de la statue du roi et porté sur un piédestal représentant diverses batailles, « le tout fait, suivant la relation du temps, de fin argent doré d'or de ducat, cizelé, buriné et conduict d'une telle manufacture que la façon surpassait l'étoffe. » La statue que la même ville offrit à Charles-Quint semblerait mériter aussi quelque distinction. C'était un Hercule d'argent massif, couvert d'une peau de lion d'or de sept pieds de hauteur et du poids de 100 marcs. Ces proportions, si elles sont exactement rapportées, supposeraient une délicatesse exquise d'exécution. Il fallait, sans doute, une assez grande connaissance de l'art pour produire une figure d'or et d'argent de sept pieds, qui n'aurait pesé que cinquante livres (1).

Benvenuto Cellini qui parle de cet Hercule (2) a fait des statues d'argent pour François Ier.

La cathédrale de Milan possède deux statues de grandeur naturelle en argent, représentant saint Charles

---

(1) *Cérémonies du sacre*, par Leber.
(2) *Traité de l'Orfèvrerie*, chap. XIII.

Borromée et saint Ambroise, revêtus d'habits pontificaux et ornés de pierres précieuses: La bordure de la chappe de saint Ambroise est décorée par de petits ovales isolés, dans lesquels sont représentées quelques actions de sa vie. Son bâton pastoral a au sommet six petites niches qui contiennent chacune une figure exécutée par Charles Grossi, tandis que la figure entière du saint est un ouvrage fait au marteau par l'orfèvre Policarpe Sparoletti; elle est estimée du poids de 2,000 onces; on lit sur la base une inscription qui rappelle la donation que la ville de Milan fit de cette statue à la cathédrale, en 1698. — La statue de saint Charles est un présent des orfèvres, en 1640.

Devant la maison de Notre-Dame-de-Lorette on voit deux anges en argent données par le duc d'Epernon; un enfant en or, figurant Louis XIV naissant, porté par un ange en argent qui pèse 700 marcs et l'enfant 48, donné par Anne d'Autriche. La statue en argent du grand Condé, donnée par lui.

Au *Gésù* à Rome, sous le grand autel, se voit le tombeau de saint Ignace, de bronze doré. Sa haute statue est d'argent massif, en partie doré, ornée de pierreries et reposant sur un linceul orné de même.

Les statues en bronze les plus anciennes se voyaient à Samos; c'étaient trois figures chacune de six coudées, agenouillées et soutenant un grand bassin. Hérodote nous apprend que les Samiens avaient employé à la construction de ce monument la dixième partie du bénéfice qu'ils tiraient de leur commerce maritime à Tartesse. C'est après la mort de Pisistrate que les Athéniens placèrent dans le temple de Pallas, le premier quadrige de bronze, et cependant Romulus avait fait placer sa

statue couronnée par la Victoire sur un char attelé de quatre chevaux, le tout d'airain ; le char et les chevaux étaient un butin enlevé à la ville de Camerinum, au dire de Denis d'Halicarnasse.

Pline dit : *Histoire naturelle*, livre 34 : « Autrefois le
» bronze consistait en un mélange d'airain et d'or, et,
» quelque précieuse que fût une telle matière, le prix
» du travail la passait toujours. »

« Le modèle de la perfection en ce genre, c'est, sans
» contredit, l'airain de Corinthe ; mélange toutefois dû
» au seul hasard, et auquel donna lieu la prise et l'in-
» cendie de Corinthe. Ce métal a été merveilleusement
» recherché de plusieurs, au point que Verrès, celui
» contre qui Cicéron obtint un condamnation, ne fut
» point proscrit pour autre cause par Antoine, sinon
» pour avoir mis obstinément l'enchère sur des vases
» de Corinthe qu'Antoine voulait avoir... »

L'airain de Corinthe est de trois sortes, savoir : le blanc qui approche beaucoup de l'argent par son éclat, et en qui le mélange de l'argent a prévalu ; le vermeil, en qui a prévalu le mélange d'or : et un troisième, en qui le mélange de l'or, de l'argent et du cuivre s'est rencontré en proportions égales. Il y en a bien une quatrième sorte, mais du mélange de laquelle on ne saurait assigner les proportions. Ce quatrième bronze dépose le nom de Corinthien pour prendre celui d'*hépatizon*, ou couleur de foie, étant en effet de cette couleur, laquelle en fait le prix. On l'estime beaucoup moins que l'airain de Corinthe; mais beaucoup plus que le bronze Eginète, et que le bronze Déliaque, qui ont longtemps eu la plus grande vogue.

« Après le bronze Déliaque, le bronze Éginétique avait

le plus de vogue. Il était ainsi nommé de l'île d'Egine, que ne produit pas un atome de cuivre, mais que l'art de bien combiner ce métal dans la fonte rendit justement célèbre... »

Myron employa toujours du bronze d'Egine, et Polyclète, du bronze de Délos. Sortis d'une même école, ils furent rivaux dans le même art ; et la matière même de cet art exerça leur émulation.

On distinguait encore le bronze de Chypre, celui de Tartessus dans la Bétique, ceux de Cordoue ou de Marius, de Salluste, qu'on trouvait dans les Alpes; de Livius qu'on tirait des Gaules.

L'*Aurichalcum* était un alliage de cuivre et d'or, estimé pour son brillant et sa dureté, pour empêcher le bronze de s'altérer et lui donner une belle couleur, on le frottait avec du marc d'olive (*amurca*), ou avec du bitume.

L'étain est cité par Homère parmi les métaux du bouclier d'Achille.

La statue de Mamurrius à Rome était de plomb.

Le sculpteur Aristonidas, voulant représenter Athamas repentant et revenu de sa fureur après avoir précipité son fils Léarque, mêla du cuivre au fer, pour exprimer par la rougeur du métal, la honte et la confusion du personnage. Cette statue existait du temps de Pline à Thèbes. Dans la même ville et à la même époque; se voyait l'Hercule de fer du statuaire Alcon, qui ne vit dans cette matière que le symbole de la constance du héros dans les travaux qu'il surmonta ; et à Rome, on voyait deux coupes de fer dédiées dans le temple de Mars vengeur (1).

(1) Pline, *Histoire naturelle*, liv. XXXIV.

On avait fait aussi, a-t-on dit, une statue d'aimant, sans doute de fer aimanté, représentant une Vénus qui attirait une statue de Mars en fer (1).

Les Grecs travaillèrent l'ivoire dans la plus haute antiquité ; Homère parle de poignées d'épées et de meubles de cette matière ; les trônes des rois, les chaises curules des Romains étaient d'ivoire. Dans la Grèce, on voyait plus de cent statues d'ivoire et d'or, la plupart fabriquées dans les temps les plus reculés de l'art et plus grandes que nature. La Minerve du Parthénon avait trente-huit pieds de hauteur. Le corps de la statue et la tête de Méduse de l'égide étaient d'ivoire. La tunique était d'or.

Un petit bourg, en Arcadie, possédait un bel Esculape en ivoire, et un temple bâti sur la route de Pellène, en Achaïe, renfermait une Pallas de la même matière (2). A Cyzique, au royaume de Pont, il y avait un temple dont les joints étaient ornés de moulures d'or, et dont l'intérieur était décoré d'un Jupiter d'ivoire, couronné par un Apollon de marbre. Il y avait une Vénus d'ivoire et nue entièrement, faite par Pygmalion de Chypre, de même que la statue de Minerve qu'on voyait à Rome dans le forum d'Auguste et celle de Jupiter dans le temple de Metellus ; on voyait à Tivoli un Hercule d'ivoire et des

(1) Cela rappelle le joli conte de Fred. Langbein, dans lequel une image de sainte Ursule exerce sur un petit saint de fer son voisin le même pouvoir *aimanté* que la statue de Vénus exerçait sur celle de Mars.

(2) Pour travailler l'ivoire, on l'assouplissait à la vapeur de l'eau bouillante. Selon Dioscoride, il devenait maniable comme de la cire quand on l'avait fait bouillir pendant six heures avec de la racine de mandragore.

statues de même matière, fort anciennes, représentant des Victoires (1) dans l'île de Malte. Il y avait à Cyzique, en Arcadie, une Cybèle d'or, dont le visage était fait de dents d'hippopotame.

Les os ont été employés aussi, notamment ceux de chameau. Le palladium passait même pour être fait avec les os de Pélops.

Les Romains ont employé l'ivoire à toutes sortes d'usages. De leurs monuments en cette matière ceux qui sont parvenus en plus grand nombre, jusqu'à nous, sont les dyptiques.

Il faut considérer comme ouvrages de verre les émeraudes monstrueuses dont parlent diverses histoires. La colonne d'émeraude dans le temple d'Hercule à Tyr, dont parle Hérodote et Pline ; la statue colossale du dieu Sérapis, haute de neuf coudées, faite d'une seule émeraude qu'Appien dit avoir existé de son temps dans le labyrinthe d'Egypte ; la statue, d'une seule émeraude, haute de quatre coudées, faite par Dipœné et Scyllis, que Cédrénus dit avoir existé encore à Constantinople sous le règne de l'empereur Théodose. Passeri dit qu'il possédait un bas-relief antique en verre, long de trois pieds, représentant un Taurobole.

Les anciens faisaient encore des statues d'ambre, petites à la vérité, mais d'un assez grand prix ; on les nommait aussi électrum : on en consacra une statue à Auguste. — D'encens, d'aromates et de gomme, on fit une statue de Sylla, qu'on brûla à ses funérailles. — Empédocle, vainqueur aux jeux olympiques, distribua

---

(1) L'un des derniers spécimens de la sculpture *chryséléphantine* est la statuette de Léda, faite par Pradier, pour la loterie des artistes.

au peuple un bœuf fait de myrrhe. On cite une statue d'Hercule, faite en poix, par Dédale.

Il est question, dans les auteurs anciens, de grandes figures faites en pâte de farine, en foin, en laine, — elles servaient aux sortiléges ; celles qu'on nommait *neuropastes* et *oscilles* se remuaient par le moyen de fils comme nos marionnettes ; on les mettait aussi en mouvement avec du vif-argent (1).

Jacopo della Quercia, chargé par les Siennois d'élever au-dessus d'une pyramide en bois la statue équestre de Giovanni Ubaldini, pour les funérailles solennelles qu'ils voulaient lui faire, imagina de former le squelette du cheval et du cavalier de morceaux de bois assemblés soigneusement et entourés de foin et d'étoupes étroitement liés avec des cordes et recouverts d'un ciment composé avec de la terre, de la colle, de la pâte et de la bourre de laine, le tout couvert d'une couche de peinture.

D° Beccafumi, lors de la première venue de Charles-Quint en Italie, prépara pour son entrée à Sienne une statue équestre de l'empereur en carton, soutenue par un groupe de trois provinces vaincues étendues sous le cheval. Ce groupe devait être mis en mouvement à l'aide de roues poussées par des hommes cachés dans le piédestal et suivre le cortége ; il ne put servir qu'au retour de Tunis.

N'oublions pas le lion de beurre que fit Canova tout enfant, pour être servi sur la table du seigneur Falieri, premier personnage de Possagno, bourg natal du grand

(1) Voir la très curieuse *Histoire des marionnettes,* par M. Ch. Magnin, et l'article de M. Édouard Fournier sur ce livre, *Illustration*, 26 juin 1852.

sculpteur. Un biographe allemand dit, sans rire, que ce lion de beurre était la preuve sans réplique de la tendance du goût de Canova pour le *moelleux* dans l'exécution.

Les statues de l'immense salle de Gênes, consacrées aux hommes qui avaient bien mérité de la république, dont la dernière était celle érigée par le sénat au duc de Richelieu, et si agréablement célébrée par Voltaire :

> Je la verrai, cette statue
> Que Gêne élève justement
> Au héros qui l'a défendue.

Ces patriotiques statues furent brisées par les démagogues de 1797; elles ont été remplacées par des statues provisoires encore debout, représentant les Sciences et les Vertus, statues de paille, couvertes de percale, improvisées pour le bal offert par la Ville à Napoléon, lors des fêtes pompeuses qui accompagnèrent la perte de la liberté génoise. Il est fâcheux que dans cette circonstance les Italiens n'aient point conservé leur usage de prendre des personnages vivants pour suppléer aux statues, ainsi qu'il se pratiqua lors des cérémonies du couronnement de Léon X, où l'on vit une nymphe débiter de sa niche une pièce en son honneur (1).

M. Du Mège a vu en Normandie des fragments de figures formés avec du stuc extrêmement résistant. A Toulouse, la statue sépulcrale, couchée et armée, de Athon ou Othon, retirée du cloître de la Daurade, est en stuc. On a répandu cette matière comme du plâtre dans un moule; puis on a bourré le tout avec des fragments de pierres, de marbre, de briques, etc. Il y en a de pareilles sur un tombeau de l'église des Jacobins (2).

(1) Valery, *Voyage en Italie*,, III. 382.
(2) *Description du musée de Toulouse.*

« A l'égard de l'invention des moules de gypse, dit Pline (1), appliqués et calqués sur la face même de la personne, et dans lesquels la cire contracte l'empreinte fidèle de tous les traits, cette invention était due à Lysistrate de Sicyone, frère de Lysippe. Ce fut ainsi qu'il accoutuma les artistes à saisir la ressemblance: jusqu'alors on avait cru remplir le vœu de l'art, lorsqu'on avait fait un simulacre le plus flatté et le plus beau possible. Il inventa aussi l'art de multiplier un simulacre par lui-même, en prenant l'empreinte de ce simulacre dans un creux composé d'une pâte propre à calquer fidèlement l'effigie et qui, en se séchant, devenait moule. Cette invention prit tellement, que les statuaires s'accoutumèrent à ne plus faire aucun simulacre de matière dure, sans en tirer par cette voie la copie exacte en argile.

La cire a dû être une des premières matières employées par la sculpture; les anciens faisaient faire en cette matière les portraits de leurs ancêtres.

Sous le règne des Médicis, à Florence, se développa l'art de faire des figures de cire (2). Conseillé par le peintre Andrea Veroccchio, Orsino y introduisit des améliorations notables. Lorsque Laurent de Médicis eut été blessé à Santa-Maria-del-Fiore, ses amis et ses parents résolurent d'élever son image en plusieurs endroits, pour rendre grâces à Dieu qui l'avait préservé de la fin

(1) Pline, *Histoire naturelle*, liv. XXXV.
(2) Dans la collection d'objets d'art donnée par le peintre Wicar à la ville de Lille, se trouve un buste en cire que l'adorable beauté de ses formes a fait attribuer à Raphaël. *L'Illustration* en a donné une bonne gravure (n° du 22 mars 1852). On peut lire dans le même recueil (22 mai 1852) un article de M. Édouard Fournier sur la *Céréoplastie*.

tragique de son frère Julien. Orsino, sous la direction d'Andrea, fit alors trois figures en cire de grandeur naturelle, dont il forma la carcasse de pièces de bois entrelacées de joncs coupés en deux; et recouvertes de draperies cirées et jetées avec un tel art, que rien ne pouvait approcher davantage de la nature. Les têtes, les mains, les pieds, en cire plus épaisse, étaient vides et peints à l'huile; les cheveux, les sourcils, la barbe étaient arrangés de telle sorte qu'on croyait voir, non des figures de cire, mais des hommes bien vivants; l'une de ces figures, couverte des habits que portait Laurent lorsque, blessé à la gorge, il se montra au peuple, était conservée dans l'église des religieuses de Chiarito. Une autre était placée devant la Madone de Santa-Maria-degli-Angeli à Assise.

En 1655, madame de Thianges donna en étrennes au duc du Maine une chambre toute dorée, grande comme une table; au dessus de la porte, il y avait en grosses lettres, *Chambre du sublime;* au dedans un lit et un balustre, avec un grand fauteuil dans lequel était assis M. le duc du Maine fait de cire, fort ressemblant; auprès de lui, M. de Larochefoucauld auquel il donnait des vers pour les examiner; autour du fauteuil, M. de Marcillac, et Bossuet; à l'autre bout de l'alcôve, madame de Thianges et madame de Lafayette lisaient des vers ensemble. Au dehors du balustre, Despréaux, armé d'une fourche, empêchait sept ou huit mauvais poètes d'approcher; Racine était auprès de Despréaux, et un peu plus loin Lafontaine, auquel il faisait signe d'avancer; toutes ces figures étaient de cire, en petit, et chacun de ceux qu'elles représentaient avaient donné la sienne.

Enfin on a fait des statues de neige. — Pierre de Mé-

dicis employa pendant un hiver, Michel-Ange à faire des statues de neige.

Une statue de ce genre avait été élevée dans un carrefour de Paris, pendant un rude hiver sous le règne de Louis XIII avec ce quatrain :

> Passants, qui par ici passez,
> Souvenez-vous des trépassés
> Et priez Dieu qu'il gèle fort,
> Car s'il dégèle, je suis mort.

Pendant le rude hiver de 1789, les monuments de neige se multiplièrent à Paris. — Une statue de jeune fille portait cette inscription :

> Fille à marier avant le dégel.

Dans le rigoureux hiver de 1784, Louis XVI ayant écrit au contrôleur général de donner tous les secours nécessaires pour alléger la misère du peuple, les Parisiens lui érigèrent, comme cadeau d'étrennes, une statue de neige au coin de la rue du Coq. Le piédestal portait entre autres inscriptions :

> Louis, les indigents, que ta bonté protége,
> Ne peuvent t'élever qu'un monument de neige;
> Mais il plaît davantage à ton cœur généreux
> Que le marbre payé du pain des malheureux.

Chez les Perses, des montagnes entières servaient de champ à des bas-reliefs immenses.

Celui qui se trouve près de Bi-Sutoun est à une hauteur de plus de 50 mètres au-dessus de la base du rocher. Pour le dessiner, il faut s'en rapprocher en esca-

ladant quelques-uns des blocs qui encombrent le pied de la montagne, ce qu'on ne peut faire que jusqu'à une certaine hauteur, et il reste encore à une élévation assez grande pour qu'il soit nécessaire de se servir d'une longue-vue. L'escarpement du rocher a été fait de main d'homme. — La longueur du bas-relief est de 7m85c. Il consiste en une suite de neuf prisonniers qui ont les mains liés entre eux par une chaîne ou une corde passée au cou; leurs vêtements diffèrent les uns des autres, et la figure qui occupe le troisième rang, porte une pipe sur laquelle sont gravés des caractères cunéiformes; devant les captifs et la face tournée de leur côté, est un personnage plus grand, qui porte une couronne, tient un arc de la main gauche, et élève la droite en signe de commandement; il foule à ses pieds un individu qui élève ses bras vers lui en suppliant; derrière, sont deux gardes tenant un arc et une lance. Dans la partie supérieure de ce cadre, le corps passé dans un anneau attaché à des ailes, une image que l'on désigne ordinairement sous le nom de *Ferouer*, semble planer au-dessus de la scène qui est représentée. — Ce bas-relief est accompagné d'inscriptions cunéiformes extrêmement étendues; elles sont gravées sur sept colonnes contenant chacune quatre-vingt-dix-neuf lignes de 1m85c de longueur. Au-dessus des figures, sont encore plusieurs petites tablettes chargées de caractères semblables.

Près de là, on trouve une partie de rocher taillée et polie, sur une étendue de 80 mètres en longueur, et 25 centimètres en hauteur, de manière à former un immense cadre au devant duquel s'avance une terrasse de la même dimension, et formée de quartiers de rochers arrachés au flanc de la montagne; c'était un cadre des-

tiné sans doute, à perpétuer le souvenir sculpté de quelque grande action (1).

M. Callier dans son *Voyage en Asie Mineure et en Arabie*, parle d'autres bas-reliefs de cette espèce qui se voient à trois heures de Beyrouth, et qui semblent être des souvenirs de la conquête de ces contrées par Sésostris et par les Perses. Les inscriptions y sont en caractères cunéiformes. Ces monuments sont sans doute ceux dont parle Hérodote, quand à propos des conquêtes de Sésostris en Asie, il dit avoir vu lui-même des images de ce roi, sculptées dans le rocher en Phénicie et ailleurs. Le voyageur anglais M. Bonomi a reconnu positivement sur ces rocs sculptés, le cartouche du grand Rhamsès (Sésostris) et M. Raoul-Rochette donne comme irrécusable l'identité des bas-reliefs retrouvés par M. Callier et de ceux dont a parlé Hérodote (2).

M. Ch. Texier a trouvé dans l'Asie Mineure, près de Tavia, au bord de l'Halys, un monument de même nature. « Il doit, écrit-il à M. Dureau de la Malle, se placer au premier rang des monuments antiques connus. C'est, ajoute-t-il, une enceinte de rochers naturels, aplanis par l'art, et sur les parois de laquelle on a sculpté une scène d'une importance majeure dans l'histoire de ces peuples. Elle se compose de soixante figures dont quelques-unes sont colossales. On y reconnaît l'entrevue de deux rois qui se font mutuellement des présents. »

Les anciens fondeurs ont eu recours à un artifice que nous fait connaître un des monuments de la plus haute antiquité, c'est un buste de femme, du cabinet d'Herculanum. La tête est coiffée sur le front et jusqu'au oreil-

---

(1) Flandin, *Voyage en Perse*.
(2) *Séance publique de l'Institut*, 2 mai 1834.

les de cinquante boucles qui semblent faites d'un fil d'archal à peu près de l'épaisseur d'un tuyau de plume à écrire. Ces boucles sont soudées sur le côté et rangées les unes sur les autres, ayant chacune quatre ou cinq anneaux. Une autre tête du même cabinet, celle d'un jeune homme, est garnie de soixante-huit boucles soudées, outre celles de la nuque qui ne sont pas détachées et qui ont été fondues avec la tête. Un autre buste du cabinet, de la meilleure époque de l'art connu sous le nom de Platon, a des boucles soudées aux tempes.

Chez les Egyptiens, les Grecs et les Romains on incrustait des yeux de matières différentes, des yeux d'argent, des pierres fines pour imiter la couleur de l'Iris comme à la Pallas de Phidias et à celle du temple de Vulcain à Athènes, qui avait des yeux bleus. Parmi les bronzes de Velléia il y a une tête de femme avec des yeux d'albâtre et un petit Hercule avec des yeux d'argent.

Le lion de marbre placé près du tombeau du roi Hermias, dans l'île de Chypre avait des yeux d'émeraude. La tête colossale de l'Antinoüs de la villa de Mondragone près de Frascati fait voir une espèce particulière de ces yeux, la prunelle est faite de marbre Palombino, et sous le bord des paupières, ainsi qu'aux points lacrimaux on voit la trace d'une plaque d'argent très-mince, dont, selon toutes les apparences, la prunelle était entièrement couverte; cette plaque d'argent est découpée tout autour, depuis le devant de la prunelle jusqu'au cercle de l'iris; au centre de cette partie colorée de l'œil il y a un trou plus profond tant pour marquer l'iris que pour indiquer la prunelle, ce qu'on aura fait avec deux différentes pierres précieuses, afin de repré-

senter les diverses couleurs de l'œil. — Une statue de muse, plus grande que nature, conservée à Rome, offre le même travail.

Au musée du Vatican comme à ceux *Degl'Ufizi* à Florence, et *Degli Studi* à Naples, on voit parmi les antiques un grand nombre de statues, et des bustes plus nombreux encore, où les prunelles des yeux sont figurées. Il y en a d'autres à Rome, tels qu'une tête de Minerve et un admirable Bacchant, qui ont des yeux imités, non pas seulement sur le marbre, mais avec des émaux, comme dans les animaux empaillés, et ceux qui mettaient des prunelles à leurs statues étaient les grands sculpteurs, Michel-Ange, Donatello et les autres grands maîtres.

On donnait aux statues des cheveux et des barbes d'or. On sait que Denis fit ôter celle d'Esculape, disant qu'il ne convenait pas qu'il en portât, son père, Apollon, n'en ayant pas.

Il se trouve au Capitole un buste de Lucile, femme de l'empereur Lucius Verus, dont la chevelure en marbre noir est adaptée à la tête, de manière qu'on peut aisément l'en détacher.

Caylus cite parmi les statues de Pompéï une Pallas et une Vénus, chacune de 7 à 8 pouces de hauteur. Les ongles des mains et des pieds, les boucles du casque, et le bord du vêtement de la Minerve sont incrustés en argent ; la Vénus a des bracelets d'or à ses bras et à ses jambes formés avec des filets de ce métal, ainsi qu'une statue de prêtre gravée dans son recueil d'antiquités.

Pausanias parle d'une statue avec des ongles d'argent ; Hérode Atticus fit élever à Corinthe une quadrige dont

les coursiers étaient dorés et avaient des sabots d'ivoire. Le diadème de l'Apollon Sauroctone de la villa Albani est d'argent.

Les cavités des yeux de l'Antinoüs du musée devaient recevoir des pierres précieuses enchâssées dans des lames de métal, dont on aperçoit des traces le long des paupières inférieures. On trouve dans Spon l'inscription sépulcrale d'un M. Rapilius Sérapio, dont le métier était de mettre des yeux aux statues.

Le buste de Néron, au musée du Louvre, présente des cavités carrées et ovales placées au bas des rayons de sa couronne, qui indiquent qu'on y avait autrefois enchâssé des pierreries.

Cicéron parle dans son discours contre Verrès, *De Signis*, d'une statue d'Apollon qui portait sur la cuisse le nom du sculpteur Myron, inscrit en petits caractères d'argent.

Les jours de grande cérémonie, les anciens habillaient leurs dieux de riches étoffes. A Rome, on donnait un habit de triomphateur au simulacre d'Hercule, pendant les cérémonies du triomphe.

Pausanias cite une Junon-Lucine, couverte d'un voile léger qui ne laissait voir que son visage, ses mains et ses pieds, de marbre.

En Phrygie, tous les dieux étaient revêtus de robes brodées.

L'Esculape de Tytano, était couvert d'une robe et d'un manteau de laine blanche; près de lui, Hygeia, était enveloppée d'une robe de soie et de cheveux, hommage des femmes reconnaissantes de leur guérison.

Denis le Tyran dépouilla la statue de Jupiter d'un riche manteau, estimé 85 talents d'or, que Hiéron avait fait

faire des dépouilles des Carthaginois, et donna à la place au dieu, un manteau de laine, disant que l'autre était trop pesant pour l'été et trop froid pour l'hiver.

La Minerve de Phidias fut dépouillée de même de son manteau d'or.

Les jours de fête, dit Columelle, on voyait dans les vestibules des maisons privées, les statues des membres de la famille, ornées de robes prétextes, d'habits triomphaux et d'inscriptions fastueuses.

Au moyen âge et de nos jours encore, les statues dans les églises, recevaient et reçoivent des vêtements plus ou moins riches, une madone, en Espagne, a, dit-on, 365 robes, une pour chaque jour.

La statue de la Justice, élevée par Côme I$^{er}$, à Florence, est en porphyre; ayant paru un peu grêle, elle fut drapée, après coup, d'un manteau de bronze qui lui descend des épaules.

Outre les couronnes dont les Romains ornaient leurs statues aux jours de fête, ils leur mettaient aussi des anneaux aux doigts, des bracelets et des colliers. La statue de Marie d'Espagne, comtesse d'Alençon, à Saint-Denis, a au doigt un débris de bague de cuivre (1).

Autrefois, on mettait des chapeaux de violettes aux statues du grand porche de la cathédrale de Sens, le jour de la dédicace (2).

A la Sainte-Chapelle de Bourges, on habillait les statues des douze apôtres, les jours de grande fête.

De l'habitude d'habiller les statues des dieux de riches

(1) *Bulletin archéologique du commerce des arts et manufactures*, II. 543. Note de M. Quantin.

(2) *Les Tombeaux de Saint-Denis*, par M. le baron de Guilhermuy.

étoffes, est venue celle de peindre le vêtement des statues de marbre.

Un exemple remarquable de cet usage est une Diane, trouvée à Herculanum, en 1760. Cette statue, qui a paru à Winkelmann remonter au premier temps de l'art, a les cheveux blonds; sa tunique est blanche, ainsi que la robe, au bas de laquelle il y a trois bandes qui en font le tour; la bande d'en bas est étroite et couleur d'or; la seconde, un peu plus large, est couverte de laque, ornée de festons et de fleurs blanchâtres; la troisième est aussi couleur de laque.

La statue que le Corydon de Virgile voulait ériger à Diane, devait être de marbre, avec des brodequins rouges.

Les cheveux de la Vénus de Médicis étaient dorés, ainsi que ceux d'une tête d'Apollon, du cabinet du Capitole.

La belle Pallas de marbre, grande comme nature, retirée d'Herculanum, était dorée, et l'or y était appliqué en feuilles si épaisses, qu'il a été facile de l'enlever.

Chez les Romains, on peignait la face de Jupiter en vermillon les jours de fête; et encore du temps de Pline, les censeurs étaient spécialement chargés de veiller à cette opération.

Chez les Ethiopiens cette couleur était exclusivement réservée aux dieux (1).

Nos églises sont encore remplies de statues coloriées, les sculptures des tympans eux-mêmes portent encore les traces des couleurs que le temps a presque entièrement détruites.

Les anciens conservaient des types consacrés pour la représentation de leurs dieux. Onatas d'Égine, contem-

---

(1) Pline, *Histoire naturelle*, liv. XXXIII.

porain de Polygnote, chargé par les Pergaméniens de leur faire une statue d'Apollon pour remplacer l'antique statue de bois qu'ils adoraient, reproduisit celle-ci en bronze. On lit sur une Vénus du musée capitolin : « Ménophante la faisait d'après la Vénus de Troade. » Il circulait partout des imitations sculptées, peintes, ciselées, gravées sur des pierres ou des médailles qui reproduisaient les statues exécutées par les grands maîtres, objets de la vénération comme de l'admiration des peuples, et qu'on faisait sans cesse reproduire plus ou moins librement par d'habiles artistes. Nous aurons occasion de signaler le même usage chez les Grecs modernes, à l'article « peinture ».

Parmi les Grecs anciens, l'école d'Égine était l'école de la tradition ; la Glyptothèque de Munich possède les fameux marbres du temple de Jupiter panhellénien d'Égine, découverte en 1811 aux abords du temple, à quelques pieds de terre. La Minerve tient le bouclier d'une main, la lance de l'autre ; la tête de la déesse est couverte d'un casque qui repose sur une chevelure dont les petites boucles sont rangées par étages ; sa robe à plis droits et symétriques rappelle le travail antérieur des statues de bois; ses yeux sont fendus en amande, légèrement relevés par les coins, comme ceux des autres statues du même temple ; on les dirait empruntés à l'art chinois. Sur les lèvres, dont les segments sont minces et durs et dont les extrémités sont également tirées en haut, s'épanouit un sourire qui erre aussi sur toutes les autres figures ; enfin, comme dans celle-ci, le menton est étroit et aigu (1).

(1) *De l'Art en Allemagne*, par M. H. Fortoul, 2 vol. in-8°, II, 51.

« L'histoire, dit Vitruve (1), fournit à l'architecte la matière de la plupart des ornemens d'architecture dont il doit sçavoir rendre raison. Par exemple, si sous les mutules et les corniches au lieu de colonnes il met des statues de marbre en forme de femmes honnestement vestues que l'on appelle *cariatides*, il pourra apprendre à ceux qui ignorent pourquoi cela se fait ainsi, que les habitans de Carie, qui est une ville du Péloponèse, se joignirent autrefois avec les Perses, qui fesoient la guerre aux autres peuples de la Grèce, et que les Grecs, ayant par leurs victoires glorieusement mis fin à ceste guerre, la déclarèrent ensuite aux Cariates; que leur ville, ayant été prise et ruinée, et tous les hommes mis au fil de l'épée, les femmes furent emmenées captives, et que, pour les traiter avec plus d'ignominie, on ne permit pas aux dames de qualité de quitter leurs robes accoutumées, ni aucun de leurs ornemens, afin que non-seulement elles fussent une fois menées en triomphe, mais qu'elles eussent la honte de s'y voir en quelque façon mener toute leur vie, paroissant toujours au même estat qu'elles estoient le jour du triomphe, et qu'ainsi elles portassent la peine que leur ville avoit méritée. Or, pour laisser un exemple éternel de la punition que l'on avoit fait souffrir aux Cariates et pour apprendre à la postérité quel avoit esté leur châtiment, les architectes de ce tems-là mirent au lieu de colonnes ces sortes de statues aux édifices publics.

» Les Lacédémoniens firent la même chose après la bataille de Platée; ils bastirent du butin et des dépouilles des ennemis une galerie qu'ils appellèrent *Persique*,

---

(1) Liv. 1, chap. 1ᵉʳ, *Traduction de Perrault*.

dans laquelle des statues en forme de Perses captifs avec leurs vêtements ordinaires soutenaient la voûte (1), afin de punir cette nation par un opprobre que son orgueil avoit mérité, et de laisser à la postérité un monument de la vertu et des victoires des Lacédémoniens, rendant ainsi leur valeur redoutable à leurs ennemis, et excitant le peuple à la deffense de la liberté par l'exemple de leurs concitoyens. »

Cette idée de représenter ainsi des captifs avait été cruellement imitée à la Bastille.

On l'avait mise à exécution sur le fronton du bâtiment qui séparait la grande cour de la cour du Puits et pour une horloge devenue célèbre.

L'horloge du château donne sur la grande cour : on y a pratiqué un beau cadran ; mais devinera-t-on quel en est l'ornement, quelle décoration on y a jointe? Des fers parfaitement sculptés ; il a pour support deux figures enchaînées par le cou, par les mains, par les pieds, par le milieu du corps ; les deux bouts de ces ingénieuses guirlandes, après avoir couru tout autour du cartel, reviennent sur le devant former un nœud énorme, et pour prouver qu'elles menacent également les deux âges, l'artiste, guidé par le génie du lieu ou par des ordres précis, a eu soin de modeler un homme dans la force de l'âge, un autre accablé sous le poids des années (2).

Andrea Brustolini, vers le milieu du xviie siècle, ayant à représenter à Venise, dans les sculptures de la bibliothèque qui joint l'église Saint-Jean et Saint-Paul, le triomphe du Catholicisme, plaça, pour soutenir les

(1) Millin, *Monuments français.*
(2) Les figures d'hommes ainsi posées se nomment *Atlandides.*

arcs-boutants de la salle, les images colossales de vingt-quatre des plus fameux hérésiarques sculptées en plein bois de châtaignier. Ce sont Luther, Erasme, Mélanchton, Bèze, Pomponace, Calvin, Ochin, Anne Dubourg, etc. Ils sont couverts de haillons, chargés de chaînes, et leur visage exprime le remords et le désespoir (1).

Sur une urne sépulcrale, conservée à la villa Albani, on voit représenté un garde-manger où il y a une femme assise et une jeune fille debout avec des animaux éventrés et accrochés, de même que plusieurs autres provisions de bouche.

On voyait autrefois à Rome une urne sépulcrale sur laquelle était représenté un sujet obscène, dont l'inscription grecque, en partie effacée, laisse encore lire les mots correspondants à ceux-ci : « Il ne m'importe. » Sur une autre, on voyait quelque chose de pis encore avec le nom du défunt.

Les femmes lacédémoniennes gardaient dans leurs chambres à coucher les statues de Circé, de Narcisse, d'Hyacinthe ou de Castor et Pollux pour avoir de beaux enfants.

Des artistes recommandables se sont quelquefois amusés à faire de la sculpture microscopique. Chez les Grecs, Théodore fit le labyrinthe de Samos et coula sa propre statue en airain, ouvrage admirable tant pour la grande ressemblance du personnage que pour la finesse de l'art. De la main droite il tenait une lime, et de la gauche il portait avec trois doigts seulement un petit char à quatre chevaux, si délicat et si petit qu'une simple mouche, également factice, couvrait de ses ailes tout cet attelage,

---

(1) Montfaucon, *Diarium Italicum*, page 50.

y compris le conducteur. Ce petit chef-d'œuvre particulier a été transféré à Préneste par Sylla (1). Alicrates faisait des fourmis dont on pouvait à peine apercevoir les pieds.

Jérôme Faba, prêtre calabrais, sculpta en bois toutes les pièces nécessaires aux mystères de la Passion avec une ténuité telle, qu'elles pouvaient tenir à l'aise dans une coquille de noix. Il fit aussi un carrosse à quatre chevaux, avec quatre personnes à l'intérieur, un cocher sur le siége, le tout gros comme un grain d'orge. Ces frivolités furent offertes à François Ier et à Charles-Quint.

Max Misson (2) dit avoir vu à Munich, salle des Antiques du palais électoral, un noyau de cerise sur lequel on distinguait cent quarante têtes humaines très bien sculptées.

A Copenhague, on voit un noyau de cerise sur lequel se trouve non plus cent quarante têtes, mais deux cent vingt têtes aussi distinctement sculptées (3).

A la renaissance, Properzia de Rossi cisela sur un seul noyau de pêche la passion de Jésus-Christ, les apôtres, les bourreaux et d'autres personnages. Le Raggio sculpta en relief sur une coquille tous les cercles et divisions de l'enfer du Dante.

Holbein exécuta pour Henri VIII un chapelet sur le-

---

(1) Pline, *Histoire naturelle*, liv. XXXIV.— Ce petit chef-d'œuvre fut renouvelé par un horloger d'Angleterre nommé Bowerick.

(2) *Nouveau Voyage en Italie*, etc., La Haye, 1702, in-12, tome I, page 110.

(3) Sur ces merveilles lilliputiennes, voir le *Microscope à la portée de tout le monde*, traduit de l'anglais d'H. Baker, par le P. Pézénas, 1754, in-8°, page 328.

quel il représenta tous les mystères de la vie de Jésus-Christ.

Gibbons, sculpteur anglais, mort en 1721, sculptait des fleurs en bois qui s'agitaient lorsqu'une voiture passait; il fit une plume qu'on ne distinguait pas d'une plume naturelle.

Octavien Janelli a fait quatre petits camées sur buis, qui représentent très distinctement, avec grâce, naturel, perspective, une chasse dans une forêt; — un amour portant une grosse coquille de mer, et Junon descendant du ciel sur un char attelé de paons; — un Christ flagellé, traduit devant Pilate, dont la dimension est de la moitié d'une noix; et le dernier, le plus extraordinaire et le plus riche en figures, des arabesques dans le style de Raphaël. — L'auteur de ces chefs-d'œuvre est mort à vingt-cinq ans, en 1660 (1).

Les colosses, ces statues que Pline compare à des tours et qualifie de monstres de l'art, étaient multipliés chez les anciens. On ne consacra d'abord les monuments de cette espèce qu'aux dieux de la première classe, dans l'idée de désigner par là leur puissance, pratique dont Lucien se moque à son ordinaire en disant que Jupiter ne pourra pas assister au conseil des dieux, parce que s'il s'asseyait pour y présider, il occuperait tant de place, qu'il n'en resterait plus pour les autres.

La description du palais et du temple attribués à Sémiramis, présente plusieurs colosses, et entre autres un simulacre de Jupiter de 40 pieds de hauteur. — On voit, dans Daniel, que les temples des Babyloniens étaient remplis de statues d'une grandeur énorme. Tou-

(1) Valery, *Voyage en Italie*, tome II, page 418.

tes les contrées de l'Asie présentent encore de ces monuments monstrueux. Les Chinois en ont en bronze ; une idole à Siam a 40 brasses de haut ; aux Indes, au Japon, on en voit de pareils. A la porte d'une mosquée de Kaboul, en Tartarie, sont deux statues gigantesques en attitude de combattre ; et à Kampon est une idole, couchée dans le temple, longue de 150 pieds et dont la tête en a 20 de tour. Le père Gerbillon en mesura une qui avait 50 pieds chinois.

Les colosses égyptiens existent encore en partie. Sésostris fit donner 30 coudées de hauteur à sa statue et à celle de sa femme ; celles de ses quatre enfants, qui les accompagnaient, en avaient 20.

Rhamsinite fit élever, à Memphis, deux statues de 25 coudées, un colosse du temple de Thèbes avait 50 pieds de hauteur. Celui qui fut transporté à Rome, et placé dans le grand cirque, sous Auguste, était de 125 pieds, sans le piédestal.

Parmi les immenses travaux élevés à Thèbes par le roi Memnon, les anciens citaient avec une admiration particulière les statues colossales de ce prince, non moins remarquables par l'énormité de leurs proportions que par leur haute antiquité ; mais l'une d'elles offrait surtout un phénomène plus merveilleux encore, en produisant, à certaines heures de la matinée, un bruit sonore dont la cause ignorée n'avait pas manqué d'éveiller une curiosité superstitieuse.

Déjà célèbre sous les pharaons, puisque les Perses s'étaient, disait-on, efforcés de la détruire, la statue vocale de Memnon devint, sous la domination des Grecs, l'objet d'une curiosité plus générale, et qui s'accrut encore du temps des Romains. Jusque-là, pourtant, cette cu-

riosité paraît s'être attachée plutôt aux proportions gigantesques du monument, à son antiquité et à sa position à l'entrée d'un immense palais, qu'aux sons harmonieux qui l'ont rendue si célèbre. Toutefois, les anciens, divinisant le personnage, en avaient fait le fils de Titon et de l'Aurore, et le modèle d'une piété filiale si profonde, que la statue, encore empreinte de ce sentiment, saluait sa mère, au lever du soleil, par des sons articulés.

Ce monument existe encore.

Environ à une lieue de la rive occidentale du Nil, vis-à-vis de Louqsor et à quelques centaines de pas des ruines de Médinet-Abou, s'élèvent, au milieu de la plaine, deux statues colossales, représentées assises, les deux mains sur les genoux, et le visage tourné vers l'Orient.

Ces colosses sont connus dans le pays sous les noms de *Châma* et *Tâma*. Châma est le colosse du sud, et Tâma celui du nord ; c'est à ce dernier que l'on attribuait le don de la voix ; il se trouve sur le premier plan de notre dessin. Tous deux se ressemblent à la fois sous le rapport de l'art et par les dimensions, à quelques légères différences près. Ils sont formés d'une espèce de brèche siliceuse, composée d'une masse de cailloux liés entre eux par une pâte de même nature, et d'une telle dureté, que cette pierre dut offrir à la sculpture de plus grandes difficultés que celles que présente le granit.

La hauteur totale de chaque colosse, depuis les pieds jusqu'au sommet de la tête, est de 15 mètres 59 centimètres, ou 48 pieds, non compris le piédestal de 12 pieds, ce qui donne au monument entier 60 pieds d'élévation. La longueur du doigt du milieu de la main est de 4 pieds 5 pouces. Le piédestal et le colosse réunis pèsent

1,303,992 kil. ou 2,614,995 liv. La hauteur totale est celle d'une maison de Paris, à cinq étages.

Le grand sphinx, taillé dans un mamelon du rocher calcaire qui sert de base aux pyramides de Gizeh, est le plus colossal qu'aient sculpté les Egyptiens, la tête a de proportion 2$^m$,55 de hauteur du bas du menton au sommet de la coiffure, la longueur du corps dont la croupe est en partie enfoncée sous les sables, est de 39 mètres; et sa hauteur totale, depuis la base sur laquelle sont étendues ses pattes jusqu'à l'extrémité de la tête, a environ 17 mètres (1). Les fouilles opérées à la base du colosse ont fait voir qu'il contenait entre ses pattes un petit temple et ses accessoires (2); les pieds de la statue du roi Osimandué avaient 7 coudées de longueur.

Pour les statues colossales : « Les statuaires égyptiens écrit Diodore de Sicile, après avoir dégrossi la pierre et lui avoir imprimé la règle et la mesure fixe, la sciaient en deux par le milieu, et se partageaient ensuite l'ouvrage; de sorte qu'il y avait deux maîtres qui travaillaient à une seule et même figure; c'est ainsi que l'on prétend que Téléclès et Théodore de Samos exécutèrent en bois une statue d'Apollon érigée à Samos en Grèce, Téléclès en fit la moitié à Ephèse, Théodose l'autre à Samos. »

Le fameux Antinoüs du Capitole est composé de deux morceaux joints sous les hanches et la ceinture.

(1) C'est Belzoni qui fit cette découverte; il trouva aussi sous le sphinx des vestiges de communications souterraines, qu'il supposa aboutir à l'intérieur de la grande pyramide, à trois cents pas de laquelle est placé le colosse.

(2) Aujourd'hui la tête, dont la face est presque entièrement écrasée, et une partie du cou, dépassent seules le niveau du terrain, le reste est enfoui.

Pausanias dit qu'il y avait en Laconie des colosses fort anciens, hauts de 30 coudées. Xercès en fit enlever un de Milet. Les Arcadiens firent une collecte pour ériger un colosse de bronze de Jupiter à Mégalopolis. Plusieurs villes concoururent pour en élever un de 18 pieds à Hyblis. Après la guerre d'Arcadie, les Eléens en élevèrent un de 27 pieds.

La statue de Jupiter olympien placée dans le petit bois d'Altis proche d'Olympie, était le chef-d'œuvre de Phidias; Strabon observe que ce Jupiter, quoiqu'assis, touchait à la voûte du temple, de sorte que s'il eût voulu se lever, il l'eût fait tomber. La statue était d'ivoire couverte d'une draperie en or. Le dieu était assis sur un trône d'or enrichi de pierres précieuses, d'ivoire et de bois de cèdre, et il tenait en main une Victoire pareillement d'ivoire et d'or.

Vitruve raconte (*Préface du 2ᵉ livre*), que Dinocrate, architecte macédonien, après avoir usé de ruse pour approcher d'Alexandre et être aperçu de lui, ayant enfin été distingué par le roi, qui l'interrogea aussitôt sur son nom et sur son état, lui répondit : « Je suis l'architecte Dinocrates, macédonien, qui apporte à Alexandre des pensées et des desseins dignes de sa grandeur. J'ai fait le mont Athos en forme d'un homme qui tient en sa main gauche une grande ville, et en sa droite une coupe qui reçoit les eaux de tous les fleuves qui découlent de cette montagne pour les verser à la mer. » Alexandre ne rejeta ce projet qu'à cause de la difficulté d'approvisionner les habitants de cette colonie. Dinocrates fut plus tard, chargé de bâtir Alexandrie.

Dans le genre colossal, il faut citer encore l'Apollon Capitolin, haut de trente coudées, qui avait été transporté

d'Apollonie, ville de Pont, par Lucullus, et qui avait coûté aux Apolloniates cinq cents talents ; le Jupiter dédié par l'empereur Claude et qu'on nommait le Jupiter pompéïen, à cause de la position qu'il occupait au Champ-de-Mars près du théâtre de Pompée ; et le Jupiter de quarante coudées fait à Tarente, par Lysippe.

« Une merveille dans ce colosse, dit Pline, c'est qu'on pouvait le faire remuer avec la main, et que les plus grands efforts du vent ne pouvaient le renverser, tant l'équilibre de la masse avait été saisi avec justesse. L'artifice de cet équilibre consistait, disait-on, dans une colonne placée à dessein par Lysippe au voisinage et qui brise le vent du côté où s'il eût soufflé directement sur le colosse, il l'aurait renversé ; c'est pourquoi tant de précautions à prendre pour le transporter et le mettre en place, indépendamment de sa hauteur excessive, détournèrent Fabius Verrucosus de le faire enlever en même temps que l'Hercule qu'il fit transporter à Rome, et qui fut placé au Capitole. »

Le colosse le plus fameux et le plus admiré, fut celui du Soleil à Rhodes. Il était de la façon de Kharès, dit l'Indien, disciple de Lysippe. Il avait 60 coudées de hauteur : on fut douze ans à le faire, et il coûta 300 talents, somme énorme qu'avait produite la vente de l'appareil de guerre abandonné par le roi Démétrius (*Polyorcète*), lorsque, dégoûté de la longueur du siége de Rhodes, il se fut retiré de cette île. Ce colosse, après avoir été sur pied cinquante-six ans, fut renversé par un tremblement de terre ; mais, tout gisant qu'il était, on l'admirait encore ; peu d'hommes pouvaient embrasser son pouce ; ses doigts étaient plus longs et plus larges que bien des statues entières. Les crevasses occasionnées à ses

membres par sa chute représentaient de vastes cavernes. On apercevait dans l'intérieur des morceaux de roches d'un volume excessif, que l'ingénieur préposé à dresser en pied ce colosse y avait introduits pour l'équilibre de toute la masse ; cette statue resta ainsi étendue à terre près de neuf cents ans, jusqu'à ce que les Sarrasins la vendirent à un marchand, qui, selon Cédrenus, employa neuf cent chameaux à faire voiturer les débris de ce colosse. On voyait dans la même ville cent autres colosses moindres que celui du Soleil, mais dont chacun aurait suffi à illustrer la ville où on l'eût placé. Dans ces cent et un colosses, n'étaient point compris les cinq colosses de dieux, dont Bryaxis était l'auteur. L'Italie a fabriqué aussi des colosses ; au moins voyait-on dans la bibliothèque du temple d'Auguste, un Apollon étrusque de 50 pieds de haut, depuis l'extrémité du pouce du pied sur la pointe duquel il posait, ouvrage dont le bronze était une merveille, et pour lequel le travail du statuaire avait déployé un art inappréciable. Ce fut Spurius Carvilius qui fit fabriquer le Jupiter colossal du Capitole, avec les plastrons, genouillères et casques d'airain pris sur les Samnites vaincus ; énorme statue qu'on apercevait même de la partie du mont Albin où se trouvait le Jupiter latial. Carvilius fit faire sa propre statue des limailles et rognures du colosse ; il la plaça devant les pieds de Jupiter.

Nulle statue de ce genre n'a égalé le Mercure que, du temps de Pline, le gaulois Zénodore éleva dans la cité des Arvernes. « Il demeura dix ans à le faire, et cet ouvrage coûta quatre cent fois 100,000 sesterces. Après avoir fait ses preuves dans son art, par ce mémorable essai, Zénodore fut appelé à Rome par Néron, où il représenta ce

prince sous les traits d'un colosse de 110 pieds de haut, et lorsque la mémoire de Néron fut abolie, à cause de ses crimes, ce même colosse fut consacré au Soleil (1). » On en admirait le modèle en argile dans l'atelier de Zénodore.

On voyait encore en 1204, dans le forum de Constantinople, une statue colossale de Junon, de telle dimension, qu'il fallut un charriot traîné par quatre bœufs pour transporter sa tête à l'endroit où elle devait être fondue pour être convertie en monnaie, par les croisés vainqueurs des Grecs.

Seroux d'Agincourt parle d'un colosse en bronze, placé à Barletta, petite ville de la Pouille, qu'on croyait fondue à Constantinople, envoyée de cette ville en Italie, submergée dans un naufrage, et retrouvée en 1494.

Vainqueur de Bologne, Jules II commanda à Michel-Ange sa statue colossale pour la mettre, en bronze, au portail de San-Petronio ; assise, elle avait près de 9 pieds ; debout, elle en aurait eu près de 17. Le pape, avant de rentrer à Rome, vit le modèle presque achevé, la main droite était élevée et avancée. La seconde n'était pas terminée. A l'artiste qui proposait de lui faire tenir un livre, Jules II répondit : « Placez-y plutôt une épée, « je ne suis pas un lettré. » Apercevant que la main droite se levait avec fierté : « Donne-t-elle des bénédictions ou des malédictions, » demanda-t-il : « Saint-Père, répondit Michel-Ange, elle menace Bologne et l'avertit de vous être fidèle. Plus tard, la statue du pontife guerrier fut renversée, brisée par ses ennemis, vainqueurs à leur tour ; les morceaux vendus au duc Alphonse de Ferrare, furent fondus en une pièce d'artillerie qu'on appelle la Julienne.

(1) Pline, *Histoire naturelle*, liv. XXXIV, chap. 7.

Un colosse qu'il ne faut pas oublier, c'est la statue
de saint Christophe, haute de vingt-huit pieds qui se
voyait à Notre-Dame près de la porte. Elle y avait
été placée par suite d'un vœu d'Antoine des Es-
sarts, au XIV° siècle, et elle ne fut renversée qu'en
1784.

Le *Jupiter fluvius*, que Jean de Bologne sculpta vers
1570, pour la villa Pratolino, près de Florence, où on
la voit encore, est un des colosses les plus remarquables,
dus à l'art moderne. Un bloc de rocher placé à l'extré-
mité d'une pièce d'eau semi-circulaire lui sert de base.
Le dieu assis et penché en avant s'appuie d'une main
sur la tête d'un monstre de laquelle jaillit sous sa pres-
sion une vaste nappe d'eau. L'autre main s'accroche au
rocher, et toutes deux, grâce à cette heureuse disposition,
servent d'arcs-boutants. La masse calculée du colosse
est d'une proportion d'au moins vingt et un mètres.
Dans l'intérieur sont plusieurs salles, et la tête est un
joli belvédère auquel les deux yeux servent de fenêtres.
Les élèves de Jean de Bologne se gâtèrent la main à
sculpter ce colosse. Quand ils revinrent à l'atelier, ils
gardèrent quelque temps l'habitude d'exagérer les formes
et la saillie des muscles.

Cent trente ans après la mort de Charles Borromée,
une statue lui fut élevée par Cerani aux frais du peuple
de Milan, au lieu même où il était né, près d'Arona.
Elle est de bronze, et à 66 pieds de hauteur ; son pié-
destal, de granit, a 46 pieds : l'élévation totale est par
conséquent de 112 pieds. La tête, les pieds et les mains
sont en fonte, tout le reste est forgé. Saint Charles pa-
raît donner sa bénédiction ; l'expression de la physio-
nomie est douce et mélancolique, l'attitude simple et

belle, et les proportions si justes, que l'on ne s'aperçoit des dimensions colossales de cette figure qu'en la comparant à d'autres objets. L'intérieur contient un massif de maçonnerie qui monte jusqu'au cou, et qui soutient l'enveloppe extérieure au moyen de crampons et d'armatures en fer. Pour parvenir jusqu'à l'espèce de plateforme formée par le sommet du massif de maçonnerie, il faut monter avec une échelle jusqu'à l'un des plis de la robe du saint, par lequel on s'introduit dans la statue, et s'aider, pour faire son ascension, des barres de fer qui le soutiennent. On pourrait se croire dans une cheminée. Arrivé au sommet, on est éclairé par une petite fenêtre placée derrière la tête ; le nez est assez grand pour qu'on puisse s'y asseoir commodément.

La statue la *Bavaria*, placée dernièrement au devant du Walhalla bavarois, a 13 mètres de hauteur, le piédestal en a 7. Un escalier en spirale pratiqué à l'intérieur permet d'arriver jusqu'à une ouverture pratiquée sous les cheveux et d'où l'on aperçoit une immense campagne. Ce colosse, fait de six ou sept pièces, est tout en bronze et par conséquent bien supérieur, même pour la matière, au saint Charles Borromée dont la tête seule est fondue, tandis que le corps est en lames de cuivre travaillées au marteau, qu'il faut vernir tous les dix ans. La Bavaria est due au sculpteur Swanthaler.

« L'art, dit Winkelmann, fut employé de très bonne heure à immortaliser la mémoire des personnes en conservant leur figure ; et, la carrière étant ouverte indistinctement, chaque Grec pouvait aspirer à cet honneur ; il était même permis de placer dans les temples les statues de ses enfants, comme nous le voyons par la mère du fameux Agathocle, qui voua à un temple la figure de

son fils dans son enfance. L'honneur d'une statue était à Athènes dans ce temps-là ce qu'est aujourd'hui un titre stérile ou une croix sur la poitrine. C'est de la sorte que les Athéniens témoignèrent à Pindare leur reconnaissance pour la louange qu'il ne leur avait donnée pour ainsi dire qu'en passant dans une de ses odes qui s'est conservée ; ils ne se contentèrent pas de lui adresser de vagues compliments, mais ils lui firent ériger une statue dans un endroit public, devant le temple de Mars.

L'histoire nous a conservé le nom d'un athlète de Sparte, Eutélidas, auquel on avait dressé une statue à Elis dès la 38ᵉ olympiade, et probablement cette statue ne fut pas la première qu'on éleva dans les jeux moins fameux, comme ceux de Mégare : on dressait une pierre sur laquelle était gravé le nom du vainqueur ; on avait soin, non-seulement que les statues des vainqueurs ressemblassent aux originaux, mais on apportait la même attention pour les chevaux qui avaient remporté le prix dans les courses ou les représentations d'après nature (1).

Non-seulement le vainqueur avait une statue sur le

(1) Cet usage se retrouve aussi à Rome. « Ce qu'il y a de certain, écrit le P. Paciaudi, le 12 novembre 1760, au comte de Caylus, c'est qu'on avait la coutume à Rome de conserver l'image de ces braves chevaux, sur les médaillons que l'on distribuait dans les jeux du cirque. Maintenant, ajoute-t-il, on peut dire qu'on les représentait aussi dans des bronzes séparés et solides. » Sur les monuments grecs, ces chevaux sont représentés la queue coupée et les rênes courtes. Les Latins les appelaient *pernices*. Spon, au tome II de son *Voyage d'Italie et de Dalmatie*, donne, d'après les monuments, le catalogue de leurs noms.

champ de la bataille, mais on lui en élevait encore dans sa patrie. Quelques vainqueurs des jeux olympiques des premiers temps, où les arts ne florissaient pas encore dans la Grèce, reçurent les honneurs des statues longtemps après leur mort. Rien n'est plus singulier que la démarche d'un vainqueur olympique, qui fit faire sa statue avant d'avoir remporté le prix, tant il était sûr de la victoire que l'oracle de Jupiter Ammon lui avait prédite. »

Lucien, qui vivait au temps de Trajan, dit qu'il existait encore de son temps une loi par laquelle il n'était pas permis aux athlètes vainqueurs au jeux olympiques de se faire dresser des statues plus grandes que nature; et que les juges qui présidaient aux jeux les faisaient briser lorsqu'on en présentait de cette espèce. Il paraît par une inscription antique que l'usage d'honorer les athlètes vainqueurs par des statues a duré jusqu'au temps des empereurs Valentinien, Valens et Gratien, environ jusqu'en l'année 370 de l'ère chrétienne.

Si les athlètes ne pouvaient se faire élever des statues colossales dans le stade, ils s'affranchissaient de cette réserve dans leurs villes. Aussi Alexandre, en voyant plusieurs d'une grandeur démesurée à Milet, dit d'un ton moqueur : « Où étaient donc ces grands corps quand les barbares subjuguèrent votre ville ? »

Néron fit briser toutes les statues d'athlètes et de comédiens qui se voyaient à Rome. C'était jalousie de métier.

Dans l'île de Naxos on érigea des statues à un certain Bisès, qui avait été le premier à donner la forme de tuile au marbre penthélésien pour en couvrir les édifices.

A Rome on érigea de bonne heure des statues (1) au mérite. Du temps de la république, pendant les troubles des Gracques, les statues des rois se voyaient encore au Capitole; Caïa Cécilia, femme de Tarquin l'Ancien, avait fait mettre la sienne dans un temple.

La hauteur des statues honorifiques y fut d'abord fixée à trois pieds.

Les hommes de talent subalterne, les comédiens, les cochers, eurent aussi leurs statues.

Le premier flûteur qui réunit sur le même instrument les modes dorien, lydien et phrygien, se vit décerner l'honneur d'une statue. A Rome, on en décerna aux édiles qui avaient diverti le peuple par des jeux publics. Messaline en érigea une à l'histrion Menester. Martial fait mention de la statue équestre de Scorpus, très habile à conduire les chars à quatre chevaux.

Les habitants de Ségeste en Sicile firent ériger une statue à un certain Philippe, quoiqu'il ne fût pas leur concitoyen, étant Crotoniate, uniquement à cause de sa grande beauté; il fut bientôt révéré comme un héros, et on lui faisait des sacrifices.

Aristonicus, habile joueur de balle, obtint l'honneur d'une statue à cause de ce talent.

Hérode Atticus fit élever des statues à quelques-uns de ses affranchis qu'il aimait.

On érigeait aussi des statues pour le culte familier qu'on rendait aux siens.

(1) On avait, toutefois, commencé par élever des colonnes honorifiques, comme celle de Duilius, près des Rostres. La plus ancienne statue, selon Pline et Tite-Live, doit être celle d'Attius Navius. Elle remontait au règne du premier Tarquin.

Didon, dans Virgile, honorait dans sa maison l'image de marbre de Sichée, son mari. Dans Apulée, une jeune mariée, Charites, ayant perdu son époux, soulage son désespoir en lui dressant dans sa maison une statue sous la figure de Bacchus, instituant des cérémonies pour l'honorer en secret. Ces traits de l'amour conjugal, poussés jusqu'à une superstition religieuse, sont encore, dit-on, fréquents parmi les femmes des Ostiakes. — Une d'elles a-t-elle perdu son mari, elle fait aussitôt fabriquer une idole qu'elle habille des vêtements du défunt, la place tous les jours devant ses yeux pour s'exciter à pleurer, et pendant une année entière elle la fait coucher avec elle; mais, ce terme expiré, l'idole est dépouillée, jetée dans quelque coin et oubliée ainsi que le mari.

Une inscription antique nous apprend que Lucius Anthimius et Scribonia Félicissima, sa femme, érigèrent en divinité domestique Minutius Anthimianus, leur fils, après sa mort. Pisistrate ayant consacré par une statue l'amour qu'il portait au jeune Charmis, la plaça dans l'académie auprès de l'autel où l'on allumait le flambeau sacré dans les courses publiques, afin qu'elle fût regardée comme un dieu protecteur de ce lieu.

Ces sortes de petites statues, placées dans les laraires et honorées comme des dieux tutélaires de la maison et de la famille, sont très fréquentes dans l'histoire romaine. Suétone nous apprend qu'on voyait à Rome plusieurs petites images d'Épicure, qui partageaient le respect qu'on rendait aux pénates. La mère de Germanicus se consola par là de la perte de ce fils. Vitellius n'eut pas honte d'y placer les images de ses favoris, Narcisse et Pallante. Marc-Aurèle honora ainsi celles de ses précepteurs; Alexandre Sévère multiplia à l'infini les images

sacrées de sa chapelle domestique : non-seulement il y plaça les images des bons princes, mais aussi celles de plusieurs personnages qui avaient eu une grande réputation de sagesse ou de science, ou de courage, tels qu'Abraham, Orphée, Apollonius, Achille, Cicéron, Virgile, et même celle de Jésus-Christ. Silius Italicus honorait dans son laraire celle de Virgile. Le sénat ordonnait quelquefois de placer parmi les dieux pénates les statues des princes honorés de l'apothéose. Dion rapporte un décret de cette espèce en faveur de Drusille : — Sous Antonius, il fut arrêté que chaque citoyen, de quelque condition qu'il fût, qui n'aurait pas mis de ces images dans sa maison, serait tenu pour sacrilége.

Après des succès douteux sur les Daces, Domitien voulut qu'on lui érigeât des trophées, et aussitôt l'empire romain fut couvert de ses statues et de ses bustes en or et en argent. Il est vrai que le sénat les fit détruire après sa mort (1).

On érigeait fréquemment des statues aux femmes.

Hérodote dit qu'à Saïs, en Égypte, on voyait dans le palais des rois une vingtaine de statues représentant des reines et des concubines de rois.

De pareils monuments étaient communs en Grèce ; on cite la statue de Télésille, un casque à la main ; des statues de femmes et d'enfants à Trézène, en souvenir de l'abandon fait des leurs par les Athéniens pour combattre Xercès; celle de Cynisque qui la première concourut aux jeux olympiques, celle de l'une des héroïnes qui avaient repoussé Cléomènes loin des murs d'Argos ; celle consacrée par Érasus à une femme qui l'avait sauvé du

(1) Celles très rares qui nous sont parvenues de cet empereur sont toutes mutilées.

poison. Arsinoë, sœur et femme de Ptolémée, avait sa statue sur l'Hélicon.

Les courtisanes célèbres par leur beauté et leur esprit reçurent de pareils honneurs ; on éleva des statues à Aspasie, à Laïs dans le temple de Vénus, auprès de Corinthe, à Phryné, nous l'avons dit, dans l'enceinte sacrée du temple de Delphes. Anithie, l'obligeante intermédiaire des amours faciles, Glycère, si habile à faire les guirlandes de fleurs, Corinne, Sapho se virent sculptées par les plus habiles artistes.

A Rome ce fut longtemps un rare honneur, prodigué sous l'empire aux plus infâmes impératrices. Tibère alla jusqu'à faire élever des statues aux délateurs. Jamais, dit Pline (1), la sculpture n'avait été plus avilie.

Artémise ayant repoussé les Rhodiens, et pris leur ville par surprise au moyen de leur propre flotte, dont elle s'était emparée, éleva un trophée dans la ville conquise avec deux statues de bronze dont l'une représentait la ville de Rhodes, l'autre sa propre image, imprimant sur le front de la première les stigmates qui marquent la servitude. Les Rhodiens n'osant par un scrupule religieux détruire ce trophée, s'avisèrent, pour en ôter la vue, de bâtir tout autour un édifice fort élevé qu'ils appellèrent *Abator*.

Quelquefois on élevait des statues individuelles à un grand nombre d'hommes qui s'étaient distingués, en commun, par une action éclatante.

On voyait dans l'enceinte du temple d'Apollon à Delphes 31 statues de bronze élevées en l'honneur des chefs des villes grecques qui eurent part à la victoire d'Ægos-Potamos.

(1) Liv. XXXV, ch. 11.

Onatas avait fait les statues des huit guerriers qui s'étaient offerts à tirer au sort pour combattre Hector.

Alexandre fit faire par Lysippe 24 statues équestres de ses gardes à cheval qui avaient perdu la vie en défendant celle de leur roi au passage du Granique.

Au nombre des plus anciennes statues érigées à Rome, on met celles de Tullus Clœlius, de Lucius Roscius, de Spurius Nautius et de Caïus Fulcinius, dans la place Rostrale, tous quatre députés de Rome chez les Fidénates, et tués par eux dans l'exercice de leur légation. La république romaine avait coutume de rendre de tels honneurs à tout député romain mis à mort contre le droit des gens ; et l'on en voit un second exemple dans les statues de Publius Junius et de Titus Coruncanius, que Teuta, reine d'Illyrie, avait fait mourir ; on décerna à ces députés des statues de trois pieds : Cnéus Octavius fut tué dans cette ambassade célèbre, où il traça un cercle avec sa baguette autour du roi Antiochus, et le força de lui rendre une réponse positive avant de sortir de ce cercle. Un décret porta qu'il lui serait élevé une statue sur la place Rostrale. Une statue fut décernée à Caïa Teracia, autrement Suffetia, vierge vestale, avec cette addition au décret, qu'elle la ferait placer en tel endroit de la ville qu'elle voudrait choisir : addition non moins honorable pour elle que le monument même. Son mérite envers la république était, comme portent les paroles mêmes des annales, d'avoir fait présent au peuple du champ Tibérin.

On éleva aussi dans Rome une statue à Pythagore et une à Alcibiade dans les deux coins de la place des Comices pour obéir à un oracle d'Apollon Pythien. Il avait ordonné aux Romains, qui le consultaient à l'occasion

de la guerre des Samnites, d'ériger dans une place publique une statue au plus brave des Grecs, et une autre au plus sage (1).

A Rome, les clients élevaient fréquemment des statues à leurs patrons, surtout lorsque la clientelle comprenait une ville, une province, une corporation d'ouvriers ; c'est ainsi qu'ont été dressées les statues équestres des Balbus, trouvées à Herculanum.

L'empereur Antonin fit poser la statue de Faustine, assise sur une chaise d'or, dans un endroit du théâtre, d'où il pouvait l'apercevoir lorsqu'il assistait aux spectacles.

Souvent on collait des placards injurieux sur les statues. Après la mort d'Agrippine on attacha pendant la nuit un sac à la statue de Néron, pour indiquer qu'il méritait d'y être enfermé et noyé comme parricide.

Les statues des empereurs renversés de leurs trônes avaient le même sort : celles de bronze étaient ensuite converties en vases destinés à des usages méprisables.

Quelquefois on faisait des statues satiriques ; Bupalus et Athénis, sculpteurs, punirent la vanité du poète Hypponax, en faisant sa caricature. L'athlète Théogène fut ridiculisé par une statue de bronze dans l'attitude d'un homme qui tend la main à tous les passants, parce qu'il allait toujours demandant à manger sans être rassasié.

On mettait souvent sous les statues des inscriptions mensongères dictées par l'ignorance ou la vanité. Dion Chrysostôme nous apprend que cet usage s'était introduit à Rhodes, ville peuplée de statues ; il dit que les

---

(1) Pline, *Histoire naturelle*, liv. XXXIV.

magistrats, pour épargner la dépense d'en faire de nouvelles, ne faisaient que mettre un nouveau nom à la place de l'ancien qu'on effaçait. Pausanias raconte que les Athéniens ôtèrent les noms de Miltiade et de Thémistocle du socle de leurs statues qui étaient dans le Prytanée, pour les attribuer ensuite à un thrace et à un romain. A côté de ces images illustres ainsi déshonorées, celle du pancratiaste Autolycus garda son nom. Monicus, destructeur de Corinthe, donna des noms arbitraires à plusieurs statues de cette ville. Dion Chrysostome assure en avoir vu une avec le nom d'Ænobarbus. Cicéron nous raconte qu'on prit une des statues que Metellus avait apportées de Macédoine pour en faire un Scipion.

Les empereurs romains commirent fréquemment cet attentat, surtout à l'égard des simulacres du cirque, tantôt en mettant leurs têtes à la place de l'ancienne (1), tantôt en se contentant de n'y changer que les titres. C'est ainsi qu'une statue d'Oreste fut métamorphosée en statue d'Auguste; celle que Julie avait élevée à cet empereur auprès du théâtre de Marcellus, fut convertie en statue de Tibère.

Les anciens en élevaient de votives pour se rendre les dieux favorables ou pour les remercier; le tyran Périandre voua aux dieux une statue d'or s'il remportait le prix des chars aux jeux olympiques; superstitieux observateur d'un vœu que le manque d'argent l'empêchait d'accomplir, il imagina une fête publique dans la-

(1) Caligula faisait ainsi substituer sa tête à toutes celles des dieux ou des héros. Après sa mort on fit justice de ce sacrilége en décapitant toutes les statues ainsi profanées. Si bien que les têtes de cet empereur, qui devraient être très communes, sont fort rares.

quelle il enleva aux femmes assemblées leurs bijoux et en fit fondre une statue; il s'acquitta ainsi envers les dieux.

Les statues votives n'avaient pas toutes pour objet de demander aux dieux la victoire dans les jeux publics ou sur les champs de bataille. Le temple de Jupiter Capitolin possédait deux statues en or de la Fortune, données par le sénat en reconnaissance de la naissance de la fille que Néron avait eue de Poppée. Celle de Minerve, aussi en or, accompagnée de celle du même empereur, qu'on voyait dans le temple de cette déesse, était un monument de la bassesse des grands qui avaient voulu la remercier par là du meurtre d'Agrippine.

Les vœux s'étendaient même à faire consacrer les images des animaux qui avaient eu quelque part aux prodiges ou aux malheurs qu'on voulait expier. Les Philistins, infestés par des rats, en fabriquèrent en or. La sauterelle de cuivre, trouvée dans les ruines d'Industria est sans doute un monument de cette espèce (1).

On voyait un bœuf de bronze, offert par les Caristiens de l'Eubée, et par les Platéens après que l'expulsion des barbares leur eut rendu la liberté de cultiver leurs champs. On y voyait le loup, consacré par les Delphiens eux-mêmes, en mémoire de celui qui avait tué le voleur réfugié dans une forêt après avoir pillé le trésor du temple.

Lorsque les Romains eurent chassé les Carthaginois

---

(1) Paris avait de même son serpent et son loir d'airain qui le préservaient de l'incendie, selon une tradition rapportée par Grégoire de Tours. (Voir *l'Histoire des Ponts de Paris*, par M. Édouard Fournier, Moniteur, 26 et 27 janvier 1852.)

de l'Espagne, ils envoyèrent à l'oracle de Delphes des figures de leurs dieux, faites de mille livres d'argent enlevé aux vaincus, et en même temps une couronne d'or de 200 livres.

Chez les Français, les monuments élevés par la reconnaissance nationale ont été longtemps très-rares.

Millin donne la description du monument élevé à Jeanne d'Arc, sur le pont d'Orléans (1), par Charles VII, en 1458. « Il était placé sur l'ancien pont du côté de
« la ville, et en fut enlevé à l'occasion des ouvrages de
» charpente que l'on y fit en 1745, pour empêcher sa
» ruine. Les protestants aux seconds troubles, en 1567,
» en avaient brisé les figures, à l'exception de celle du
» roi, quoique Du Haillan écrive qu'elles furent abattues
» par hasard d'un coup de canon. Elles furent refondues
» le 9 octobre, trois ans après, aux dépens de la ville,
» par un nommé Hector Lescot, dit Jacquinot, et replacées
» sur leurs bases le 15 mars de l'année suivante 1571 (2).

» Tous les membres de ces figures forment un jet sé-
» paré, et on croit que ce sont les secondes qui aient été
» fondues en France. »

Ce monument, porté sur un piédestal en pierre haut de neuf pieds avec autant de largeur, est composé de quatre figures de bronze, à peu près de grandeur

---

(1) Millin, *Antiquités nationales.*

(2) La Fontaine, qui vit le monument rétabli, en parle ainsi dans une lettre à sa femme, du 30 août 1660 : «..... Je vis la Pucelle ; mais, ma foi, ce fut sans plaisir : je ne lui trouvai ni l'air, ni la taille, ni le visage d'une amazone. L'infante Gradafilé en vaut dix comme elle... elle est à genoux devant une croix, et le roi Charles en même posture vis-à-vis d'elle. Le tout fort chétif et de petite apparence. C'est un monument qui se sent de la pauvreté de son siècle. »

naturelle, et d'une croix de même métal. La Vierge est assise au pied de la croix, sur un rocher du Calvaire en plomb, qui réunit toutes les figures ; elle tient sur ses genoux le corps de Jésus-Christ étendu ; au dessus de la tête du Sauveur, à quelque distance, est un coussin qui porte la couronne d'épine ; à droite est la statue du roi Charles VII, et à gauche celle de Jeanne d'Arc ; l'une et l'autre à genoux sur des coussins qu'on a ajoutés au nouveau monument. Ces deux figures, qui ont les mains jointes, sont armées de toutes pièces, à l'exception des casques qui sont posés un pied en avant ; celui du roi est surmonté d'une couronne ; l'écu des armes de France est entre les deux appuyé sur un rocher, sans aucun support, sans couronne ni autre ornement. La lance de la Pucelle est étendue en travers de ce monument. Cette fille célèbre, en habit d'homme, est distinguée seulement par la forme de ses cheveux, qui sont attachés avec une espèce de ruban, et qui tombent au-dessous de la ceinture (1). Derrière la croix est un pélican qui paraît nourrir ses petits de son sang ; ils sont renfermés dans un nid ou panier, et étaient autrefois en haut de cette même croix, au pied de laquelle, sur le devant, on a ajouté un serpent tenant une pomme.

Le piédestal qui sert de base est entouré de cartouches et de tables de marbre.

Le cheval de bronze, qui portait la statue de Louis XIII, et qu'on voyait à la Place Royale, à Paris, fut fondu par Daniel de Volterre, et d'un seul jet. Il devait servir pour

(1) M. Walkenaër, se fondant sur une parole de Jeanne, rapportée par de Laverdy, doute que la statue primitive elle-même représentât fidèlement la Pucelle (*Biographie univ.*, tome XXI, page 517.)

porter la statue de Henri II; mais Daniel n'eut pas le temps de terminer cet ouvrage (1).

Les fastueuses inscriptions de la statue élevée à Louis XIV, par Lafeuillade, sur la Place des Victoires, donnèrent lieu à l'inscription satirique suivante, dirigée contre l'artiste et aussi contre le monarque :

> Quand Louis, autrefois toujours victorieux,
> Domptait ses ennemis, à toute heure, en tous lieux,
> L'illustre D'Aubusson, pour le combler de gloire,
> De ses faits à l'airain confia la mémoire ;
> Il mit la renommée au dos de ce guerrier,
> Qui semble le vouloir couronner de laurier.
> L'attitude ambiguë où l'ouvrier l'a mise,
> Convient bien maintenant à la France soumise ;
> Car à voir la couronne, on ne peut deviner,
> Si la déesse l'ôte, ou veut la lui donner.
> *Nescis an tollat an ponat.*

Une statue équestre de Louis XIV étant arrivée dans une ville de province, le maire harangua la statue, et les échevins haranguèrent le cheval.

Pombal fit ériger à Joseph V une statue colossale, et fit placer son médaillon à la base ; plus tard, ce médaillon fut enlevé et ne fut replacé qu'en 1833.

Après avoir satisfait aux honoraires de son médecin qui l'avait guéri d'une maladie dangereuse, Antoine Coysevox lui dit : Vous m'avez rendu la vie à votre manière, je veux vous immortaliser à la mienne, en faisant votre buste en marbre. Ce portrait est un des plus beaux qu'il ait faits : il l'appelait l'ouvrage de l'amitié. Le sculp-

---

(1) On a sur cette statue une curieuse notice de M. Anat. de Montaiglon, publiée d'abord dans le journal *le Théâtre*. Paris, Dumoulin, 1851, 16 pages.

leur Valerio fit pour le duc de Florence la statue en marbre du nain Morgante, et l'on ne vit, dit-on, jamais portrait de monstre plus ressemblant. Il fit aussi celle du nain le Barbino.

Il existe à Naples une très ridicule statue de Canova, représentant Ferdinand Ier en Minerve ; rien de plus grotesque que cette figure de vieillard avec son grand nez bourbonnien, affublé du casque et de la tunique de Pallas. Un bas-relief du XVIIe siècle, en plomb, représente Louis de Marillac, maréchal de France, sous le costume de la même déesse.

On connaît le bizarre effet de Louis XIV, en perruque, avec le costume romain. J'ai entendu de braves gens s'écrier en le voyant : « Ça doit être bien ancien, car dans ces temps-là on ne portait pas encore de souliers. » Les dames anglaises ont, par souscription, élevé une statue à Wellington « en Achille » prétend-on, c'est-à-dire tout nu. Pendant quelque temps on trouvait chaque matin, appendue près de la statue une culotte avec cette invitation : « Mets-la donc ! »

A diverses époques, on a fait des statues d'animaux dont quelques-unes sont célèbres. C'est ainsi que Moïse fit élever le fameux serpent d'airain. A Corinthe, on avait placé la statue de la jument Phidole, qui, dans la course, après avoir jeté bas son cavalier au moment du départ, continua sa carrière, et arriva la première au but. Les Ambraces firent faire le simulacre d'un âne qui, se trouvant par hasard au milieu des embûches que les Molossiens leur avaient dressés, se mit à braire en suivant une ânesse, ce qui éveilla les citoyens, et jeta ainsi l'épouvante parmi les ennemis, qui furent défaits. Les Athéniens firent faire par Iphicrate une lionne de

bronze sans langue qu'ils placèrent à côté d'une statue de Vénus, pour honorer le courage d'une courtisane, qui portait le nom de cet animal, et qui, soumise à la torture par les partisans d'Hippias, comme complice du meurtre d'Hipparque, se coupa la langue pour ne pas trahir le secret.

Pline parle ainsi du fameux taureau de Périllus : « Personne ne parle de Périllus avec éloge. Plus bar-
» bare que le tyran Phalaris lui-même, il lui présenta
» ce taureau d'airain dont telle était l'artificieuse cons-
» truction, qu'en enfermant un homme dedans, et en
» allumant un brasier dessous, ce taureau devait ren-
» dre des mugissements. Phalaris, cruel une fois avec
» justice, en fit faire la première épreuve sur Périllus
» même. Ainsi fut puni un artiste qui avait fait cet abus
» d'un art tout humain, et consacré jusque-là à rendre
» l'effigie des dieux et des hommes (1). »

A Rome, des taureaux d'airain, de bronze doré, furent érigés à des vainqueurs pour avoir rétabli la paix, comme à Valérius, ou bien à de riches particuliers qui avaient aidé à nourrir le peuple romain dans les années de disette, tels que L. Minutius. Il suffit de rappeler la louve qui avait nourri Romulus et Rémus.

Auguste, étant sorti de sa tente pour visiter les navires, la nuit qui précéda la bataille d'Actium, rencontra un paysan avec son âne. Interrogé, cet homme dit se nommer Fortune, et son âne, Victorin. Ce fut pour Octave un présage de succès, et victorieux, il fit placer à Nicopolis les images en bronze de l'âne et de l'ânier.

Dans les temps modernes, les Florentins, imitant la

---

(1) *Histoire naturelle*, liv. XXXIV.

pratique des anciens, ont placé au fond du portique qui forme le rez-de-chaussée du palais Pitti, l'image d'une mule qui, suivant le distique qu'on lit sur sa base, servit avec autant de courage que d'assiduité à la construction de ce palais, ne refusant aucun des services auxquels on l'employa.

Plus d'une fois la superstition s'empara des statues des animaux comme de celles des hommes. C'est ainsi que les Juifs adorèrent le serpent d'airain et qu'Ezéchias fut obligé de le faire briser. C'est ainsi que dans le siècle dernier on voyait à Vérone porter en procession l'image d'une ânesse qui n'était sans doute qu'un monument de quelque fait ou événement arrivé dans cette ville et oublié depuis. La tradition populaire en avait fait l'image de l'ânesse sur laquelle Jésus-Christ fit son entrée dans Jérusalem, et la disait transportée miraculeusement par l'Adriatique et par l'Adige jusqu'à Vérone. On l'appelait *la Muleta*.

Les statues ont toujours joué un grand rôle dans l'histoire des superstitions.

Et d'abord l'intervention céleste se manifestait par la manière dont on les possédait. Les dieux eux-mêmes en donnaient. Telle était celle de Pallas, qui fut à Troie le sujet de la grande contestation entre Ajax, Ulysse et Diomède.

La statue de Diane d'Éphèse passait pour être tombée du ciel.

Parrhasius se vantait qu'Hercule lui était apparu, et qu'il l'avait peint tel qu'il l'avait vu.

Sous le porche de l'église de Sainte-Marie *in Cosmedin*, contre le mur qui forme son extrémité septentrionale, on a incrusté un grand masque antique, en marbre

blanc dont la bouche est ouverte et singulièrement fatiguée par le toucher des passants qui y mettent la main. On a pensé qu'autrefois il était à l'ARA MAXIMA, dédiée à Hercule, et qu'on faisait prêter serment dans la bouche de ce masque, avec la persuasion qu'elle se fermerait et retiendrait la main de qui oserait faire un faux serment; le peuple a cru à cette fable, et le nom de *Bocca della verità*, en est resté à l'église, ainsi qu'à la place qui la précède.

Mitius Argien, ayant été tué dans une émeute populaire, une statue de bronze se renversa sur le meurtrier et l'écrasa. Les Thessaliens ayant jeté dans la mer la statue de Théagènes, parce qu'en tombant elle avait écrasé un homme, le territoire de cette cité subit pendant quelques années une grande stérilité; on consulte l'oracle de Delphes, qui répond qu'il faut rappeler la statue proscrite; repêchée et remise en place avec des honneurs divins, elle acquiert la réputation de guérir les maladies et de délivrer de la misère; les peuples du voisinage y accourent en foule, et se font faire des copies de cette statue miraculeuse.

Olympiodore rapporte, comme tradition populaire, que, lorsque Alaric voulut envahir la Sicile, il fut repoussé par une statue enchantée qui lançait perpétuellement du feu par un de ses pieds, et de l'eau par l'autre.

Les Athéniens prétendaient enlever aux Eginètes certaines statues faites avec le bois des oliviers coupés sur le territoire de l'Attique. Cette entreprise sacrilége est arrêtée par un tonnerre épouvantable, un tremblement de terre et par l'aveuglement des ravisseurs qui s'entretuent. Les statues cependant se mettaient à genoux, et depuis demeurèrent dans cette posture.

A la prise de Carthage par les Romains, Apollon, dé-

pouillé de son manteau d'or, se vengea de son spoliateur en lui faisant tomber les deux mains.

Les statues donnaient aussi de bons et de mauvais présages. Celle d'Hiéron de Sparte laissa tomber ses yeux au moment où le prince qu'elle représentait perdit la vie à Leuctres. A l'instant où Hiéron, tyran de Syracuse, rendait le dernier soupir, la colonne de bronze élevée en son honneur se renversa. — Non-seulement elles apparaissent en songe, comme la statue de Minerve à Caramandre, comme le colosse de bronze des Amphyctions à Philippe de Macédoine, mais elles deviennent pour ainsi dire vivantes. Alexandre s'avance contre Thèbes, et quelques statues des temples de la ville se couvrent d'une sueur abondante. Le conquérant dirige son armée vers la Perse; mais il hésite, parce qu'il voit la statue d'Orphée à Libéthra se couvrir de sueur.

A Héliopolis, quand le dieu voulait rendre ses oracles, sa statue d'or s'agitait, et si les prêtres tardaient à la prendre sur leurs épaules, elle suait et s'agitait de nouveau. Quand le grand-prêtre arrivait pour la consulter, aux premières questions, si le dieu était contraire à l'entreprise, elle reculait; s'il l'approuvait, elle poussait ses porteurs en avant. « Enfin, dit le Pseudo-Lucien (1), le prodige que j'avais raconté, je l'ai vu, les prêtres ayant pris la statue sur leurs épaules, elle les laissa à terre et s'éleva toute seule vers la voûte du temple. »

La statue fatidique de la *Fortune jumelle* d'Antium se remuait d'elle-même avant de rendre ses oracles, et indiquait à ses prêtres la direction qu'ils devaient prendre (2).

(1) *De Dea Syra*, 16.
(2) Macrob. *Saturn.*, lib. I, chap. 23. — M. Ch. Magnin,

A Rome, les statues avaient les mêmes priviléges. Celle de la Fortune des femmes encouragea la mère et la femme de Coriolan par des paroles de bon augure ; l'approche d'Annibal fit suer du sang aux dieux des Romains, et celle de la Fortune laissa tomber sa couronne. Pareils miracles lors du départ de César marchant contre Pompée. La victoire de Pharsale fut annoncée par une palme qui se détacha de la mosaïque du temple de la Victoire pour embrasser le piédestal de sa statue. Séjan fut averti de sa disgrâce par de la fumée qui sortit de sa statue et la présence d'un gros serpent dans le creux du bronze. La ruine de Camalodunum, colonie romaine en Angleterre, fut annoncée par la chute subite de la statue de la Victoire qui abandonnait la place aux ennemis. Un peu avant la mort de Caracalla, le Mars triomphal représentant cet empereur tomba de lui-même. Durant les factions d'Othon et de Vitellius, la Victoire qui était sur un char au Capitole laissa aller les rênes qu'elle tenait dans ses mains ; les statues de Vitellius se brisèrent plusieurs fois. Lorsque Vespasien commença la guerre judaïque, la statue de César annonça la victoire des Romains en se tournant d'elle-même vers l'orient.

Les chrétiens aussi ont leurs statues miraculeuses et très nombreuses. C'est à l'église Ara cœli à Rome que se vénère le miraculeux *sacro Bambino*, qui se porte aux mourants, petite figure en bois que la légende dit avoir été

qui cite la plupart de ces faits dans son *Histoire des Marionnettes*, ch. 1, y voit avec raison la preuve des connaissances névroplastiques des anciens et des secours singuliers que la mécanique, toute grossière qu'elle fût, prêtait ainsi aux prestiges des prêtres.

taillée dans un arbre du jardin des Oliviers par un pèlerin de l'ordre de Saint-François et coloriée et vernissée par saint Luc après trois jours de jeûne et pendant un songe du sculpteur. La pompeuse procession du *Bambino* a lieu chaque année après vêpres, le jour de l'Epiphanie. Cet enfant Jésus, portant peut-être pour quelques millions de perles et de pierreries sur son maillot, est tiré de la crèche où depuis Noël il était théâtralement exposé entre Auguste et la sibylle : par trois fois on le montre au peuple en haut du majestueux escalier d'Ara Cœli, fait du marbre enlevé au temple de Romulus, et couvert alors de la foule prosternée et émue (1).

Un crucifix, à Ravenne, sua du sang lors de l'approche des Français.

Frère André d'Aurea, mort en 1672, avait commandé une statue pour une de ses pénitentes; celle-ci ne trouva pas la figure assez belle, et le frère fut obligé de garder la statue pour son compte; mais le lendemain la statue avait changé de visage.

Elisabeth, femme de Philippe II, ayant commandé une statue de la Vierge à Becerra, et ayant trouvé mauvaises les deux premières que le sculpteur lui présenta, l'artiste vit la Vierge en rêve: elle lui ordonna de prendre la bûche qui était dans son foyer et d'en faire une statue ; il obéit, parvint cette fois à satisfaire la reine, et son œuvre obtint une grande célébrité.

Parmi les statues objets d'un culte superstitieux, une des plus curieuses est sans contredit la Vénus de Quinipily, dans le Morbihan. Son histoire nous est racontée par M. Cayot Delandre en ces termes.

(1) Valery, *Voyage en Italie*, liv. III, pag. 75.

« Elle était originairement placée sur la montagne de Castennec, que l'on tourne à Blavet, auprès du pont de Saint-Nicolas, dans la commune de Bienzy ; elle était l'objet d'un culte que les habitants ne cessèrent de lui rendre qu'à la fin du xvii<sup>e</sup> siècle. On lui présentait en hommage de nombreuses offrandes ; les malades la touchaient avec une foi superstitieuse dans son pouvoir de les guérir ; les femmes, après leurs couches, se baignaient dans une vaste cuve de pierre placée à ses pieds ; enfin les jeunes garçons et les jeunes filles qui désiraient se marier, se livraient devant elle à des actes indécents.

» Vers le milieu du xvii<sup>e</sup> siècle l'évêque de Vannes, scandalisé de ces pratiques de superstition et d'idolâtrie, joignit ses plaintes à celles de quelques missionnaires qui parcouraient alors le pays de Baud, et déterminèrent Claude de Lannion, gouverneur des villes de Vannes et d'Auray, propriétaire du château de Quinipily, à mettre fin à ces abus en faisant précipiter la statue dans le Blavet. Peu de temps après, des pluies considérables étant venues désoler le pays, les habitants des environs attribuèrent ce fléau au sacrilége du comte de Lannion ; ils se réunirent, retirèrent la statue de la rivière, la rétablirent à sa première place, puis recommencèrent à se livrer à leurs actes d'idolâtrie.

« M. de Rosmadec, alors évêque de Vannes, ayant appris ces faits, résolut de faire cesser pour jamais le scandale et pressa Claude de Lannion de faire briser la statue. Le gouverneur y envoya des maçons escortés de tous ses domestiques ; mais ces gens, soit qu'ils fussent arrêtés par la vénération qu'ils se sentaient eux-mêmes pour la statue, soit qu'ils craignissent l'opposition des paysans du voisinage, se contentèrent de lui entamer un bras

et une mamelle, et la renversèrent de nouveau dans la rivière. Peu de temps après, le comte de Lannion ayant fait une chute de cheval, les habitants prétendirent que cet accident était une punition du ciel ; la statue ne fut cependant pas retirée de l'eau. Ce ne fut que longtemps après, le 5 juin 1696, que Pierre de Lannion, qui avait succédé à son père, acheta de Charles Carrion, notaire et procureur de l'abbaye de Lauvaux, au prix de 28 livres, la statue qui avait été jetée dans le Blavet, et la grande cuve qui était encore sur son champ. Il la fit transporter à son château de Quinipily « comme une pièce cu-
» rieuse et antique ; il l'a fait depuis retailler et ôter ce
» qu'elle avait d'indécent dans sa forme. Quand on retira
» cette statue de la rivière, il s'y trouva beaucoup de
» paysans qui comblèrent M. de Lannion de louanges,
» lui promettant beaucoup de prospérités pour un si
» grand bienfait, qui allait rendre les peuples heureux
» par de bonnes années et par la guérison de leurs
» maux. Mais, voyant depuis qu'il l'avait fait mettre dans
» un endroit où ils ne pouvaient avoir d'accès, ils per-
» suadèrent au procureur fiscal de Pontivy de faire un
» procès à M. de Lannion pour la remettre en sa place.

» M. le duc de Rohan prétendit que cette statue avait
» été prise dans l'enclave de sa seigneurie ; il en de-
» manda le rétablissement. Il s'opposa à l'enlèvement du
» bassin, et ce ne fut qu'après jugement des requêtes du
» palais à Rennes que M. le comte de Lannion fut pai-
» sible possesseur de la statue et du bassin. »

Le transport de cette large cuve s'effectua sur des rouleaux. Il ne fallut pas moins de quarante paires de bœufs, dit-on, pour la traîner au château qui est éloigné de deux lieues et demie de la montagne de Castennec.

Cette cuve contient 33 hectolitres et demi ; la statue, haute de 2 mètres 15 centimètres, fut placée au-dessus de la cuve dans la cour du château, dans laquelle les paysans pénétraient furtivement pour lui offrir leurs sacrifices et implorer sa puissance.

Dans la nef de Saint-Ambroise, à Milan, est placé sur une colonne le fameux serpent d'airain, que l'on a été jusqu'à prendre pour celui que Moïse éleva dans le désert, ou du moins comme fait du même métal, et sur lequel les savants ont énormément disserté. Le peuple est persuadé qu'il doit siffler à la fin du monde, et le sacristain l'ayant un jour dérangé en l'époussetant, il y eut un mouvement général d'épouvante, lorsque le reptile menaçant parut tourné du côté de la porte ; il fallut aussitôt le remettre droit, afin de calmer la terreur de ceux qui croyaient déjà l'avoir entendu.

La légende de saint Thomas d'Aquin, rapporte que le saint priant devant un crucifix, on entendit celui-ci proférer ces paroles : *Bene scripsisti de me, Thoma* (1).

Dans l'église del Carmine, de Naples, est exposé, le lendemain de Noël, le miraculeux crucifix, qui, lors du siége de 1439, plia la tête, afin d'esquiver un boulet de canon ; crucifix vénéré du peuple napolitain, qui, ce jour-là, court en foule l'adorer, et auquel les magistrats vont en corps offrir leurs hommages.

A Berne, la grande image du Goliath en bois, découpure plate et coloriée, nichée dans une tour isolée, produit sur le voyageur une impression singulière. C'est une œuvre barbare du xv<sup>e</sup> siècle, au sujet de laquelle on raconte la légende suivante : Un seigneur, dit-on, avait

(1) C'est le crucifix qu'on garde dans la cathédrale de Pise.

fait présent à la cathédrale d'une somme d'argent considérable, qui fut employée à l'achat de vases d'or et d'argent. On eut l'idée de placer ce trésor sous la garde d'un saint; le choix tomba naturellement sur saint Christophe, en raison de sa force prodigieuse. Un tailleur d'images exécuta donc une représentation gigantesque de ce saint, et on la plaça près du tabernacle où étaient enfermés les vases sacrés. Mais bientôt, en dépit de l'image, les vases furent volés. Le peuple murmura contre le saint. On jugea prudent d'exiler l'image, et on la transporta dans la tour de Lombach, située à quelque distance de la ville. L'année suivante, l'ennemi assiégea la tour et s'en rendit maître. Nouvelles clameurs contre le saint de bois; nouvelle nécessité de le transporter ailleurs. Cette fois on lui ôta définitivement ce nom, dont il était indigne; de chrétien, le personnage devint infidèle, on l'appela Goliath. Par dérision, on le chargea d'une longue hallebarde et d'un sabre de bois; puis on l'exposa comme curiosité sous une tour isolée de la ville. A quelques pas, en face, sur une fontaine, est une petite statue de David, qui, armé de la fronde, nargue et menace sans cesse le géant méprisé (1).

Au milieu du mouvement général qui remuait les esprits au commencement du xi<sup>e</sup> siècle, l'art, jusqu'alors renfermé dans le cloître, réclama le bénéfice de la sécularisation; il courut se jeter dans les bras de la société laïque. La sculpture ne fut pas la dernière à s'émanciper. Tandis que les chansons de gestes et les grandes épopées venaient au monde, elle répandait à pleines mains, sur les innombrables chapiteaux de nos derniè-

(1) *Mag. pitt.*, octobre 1847.

res églises romanes, les figures les plus capricieuses, les scènes les plus étrangères à la sévérité du lieu saint.

Saint Bernard écrivait à Guillaume, abbé de Saint-Thierry : « A quoi servent dans les cloîtres, sous les yeux des frères et pendant leurs pieuses lectures, ces ridicules monstruosités, ces prodiges de beautés difformes ou de belles difformités ? Pourquoi ces singes immondes, ces lions furieux, ces monstrueux centaures, ces animaux demi-hommes, ces tigres tachetés, ces soldats qui combattent, ces chasseurs qui sonnent de la trompe ? Ici une seule tête s'adapte à plusieurs corps ; là, sur un même corps, se dressent plusieurs têtes ; tantôt un quadrupède porte une queue de serpent ; tantôt une tête de quadrupède figure sur le corps d'un poisson. Quelquefois c'est un monstre avec le poitrail d'un cheval et l'arrière-train d'une chèvre. Ailleurs, un animal cornu se termine en croupe de cheval. Il se montre enfin partout une variété de formes étranges, si féconde et si bizarre, que les frères s'occupent plutôt à déchiffrer les marbres que les livres, et passent des jours entiers à contempler toutes ces figures, bien mieux qu'à méditer sur la loi divine... Grand Dieu ! si vous n'avez honte de semblables inutilités, comment, au moins, ne pas regretter l'énormité de la dépense ? »

Ainsi parlait au xii$^e$ siècle le grand abbé de Clairvaux. A l'autre extrémité du moyen âge, au commencement de ce xvi$^e$ siècle, où les satyres et les bacchantes, entrés insolemment dans le sanctuaire chrétien, affichaient leurs postures au moins équivoques, jusque sur les siéges réservés aux pontifes, nous trouvons un sermon qui fut prononcé par l'abbé du monastère de Formback, en Bavière, et qui reproduit les principaux arguments de saint

Bernard, contre l'ornementation fantastique des églises.

Angelus Rumplerus (c'est le nom de l'abbé, et nous n'essayons pas de le traduire) gouverna les moines de Formback, de 1501 à 1513. Le saint homme se plaint vivement que les nouvelles églises soient devenues des lieux de curiosité plutôt que de prière. Comme saint Bernard, il critique avec sévérité les lions et les lionnes; il condamne les dragons : les animaux, quels qu'ils soient, lui déplaisent fort (1). Mais son blâme s'étend aussi, nous devons en convenir, à des objets plus graves, et les termes par lesquels il réprouve certaines représentations licencieuses, sont eux-mêmes d'une telle énergie, que nous devons renoncer à les reproduire.

Entre saint Bernard et l'abbé de Formback, nous aurions pu citer les curieux vers, dans lesquels le prieur Gauthier de Coinsi reprochait aux curés, vers 1230, de donner à Ysengrin et à sa femme la préférence sur l'image même de la Vierge. Ainsi, on devra reconnaître que la portion sévère du clergé ne cessa, pendant toute la durée du moyen âge, de protester contre la tendance des artistes laïques à substituer aux légendes sacrées la fantaisie de leur imagination (2).

Les fabliaux, le lai d'Aristote, celui de Virgile aussi en grande faveur au moyen âge, ont exercé maintes fois le talent des sculpteurs. De toutes les sculptures représentant le lai d'Aristote, la plus élégante et la plus spirituelle est certainement celle qui se trouve à Lyon, au-

---

(1) Dès l'année 692, le concile de Constantinople avait défendu toutes les figures d'animaux, les allégories, etc., et ordonné de les remplacer par des figures historiques.

(2) *Annales archéologiques*, tome III, article du baron de Guilhermy.

dessous d'une riche console sur la grande façade de l'église primatiale de Saint-Jean. Ce bas-relief date du xive siècle. La scène se passe au milieu du verger, sur un fond de feuillage; une chèvre et un lapin broutent dans l'herbe épaisse. Aristote, le corps vêtu d'une ample robe de philosophe, le menton garni de la barbe longue, attribut obligé des maîtres en sapience, la tête coiffée d'une espèce de calotte, se traîne péniblement, d'un air humilié, sur les pieds et sur les mains; un mors lui comprime la bouche, une selle lui couvre le dos. La jeune fille, jolie et souriante, vêtue de pure chemise, est montée sur ce singulier palefroi : un simple bandeau retient sa belle chevelure. De la main gauche, elle serre la bride; de la droite, elle porte un fouet composé de plusieurs cordes réunies et dont elle se sert avec malice pour activer la marche embarrassée de sa grave monture. Dans les angles de la console, de petites figures, finement touchées, représentent deux fois Alexandre auprès de sa maîtresse.

Quant au fabliau de Virgile, il n'était pas possible de lui trouver une disposition plus favorable que celle du fût d'une colonne (1). Aussi au cloître de Cadouin, le sculpteur a-t-il fait de cette colonne la tour habitée par la belle dame romaine qui avait séduit le poète. Il lui a donné pour chapiteau une couronne de créneaux et de machicoulis comme celle d'un donjon du moyen âge. Les figures ont beaucoup souffert; cependant on peut suivre encore les détails du fabliau. Au pied de la tour, Virgile, étudiant dans son cabinet un rituel magique, reçoit la visite d'un diablotin en grand costume, queue, griffes et peau hé-

(1) On peut en voir une version fort curieuse dans un manuscrit de la biblioth. imp. (xiiie s.), n° 6186, fol. 149, v°.

rissée de poils. C'est comme la préface du conte. La science cabalistique du poète ne le sauvera pas; plus haut est suspendu un grand panier qui a presque la forme d'une barque (1), la corde, qui le tient en l'air, se noue autour d'un meneau d'une fenêtre à croix de pierre, comme il en existe encore un si grand nombre dans nos anciennes villes. La figure de Virgile a été mise en pièces; à peine reste-t-il au mur quelques lambeaux de vêtements et le fragment d'une main cramponnée à la corde. Deux jeunes femmes élégamment vêtues, la dame romaine et sa camériste, se montrent à deux fenêtres latérales : leurs têtes manquent; mais leur posture, spirituellement accusée, indique à merveille qu'elles raillent de toutes leurs forces le pauvre prisonnier. Au-dessus d'une des fenêtres, une troisième femme sort tout entière par une ouverture de la tour, et s'accroche par les bras aux machicoulis; dans cette position périlleuse, que la curiosité lui aura fait prendre, son regard plonge sur le théâtre de l'aventure. A côté de la corbeille, du haut d'un balcon en saillie, un personnage en robe et manteau, qui ne peut être que l'empereur Auguste, assiste à la mystification du poète. Sur le devant du balcon, il y a quatre oiseaux, un grand et trois petits, qui ont été peints en rouge et en violet. On ne peut dire si le griffon, qui s'allonge auprès d'une des fenêtres, est une gargouille, ou bien un témoin fantastique de ce bizarre événement (2).

(1) Cette aventure est sculptée en bas-relief sur une tablette d'ivoire, décrite par Montfaucon (*Antiq. expliq.*, tome III, page 111).

(2) *Iconographie des fabliaux*, par le baron de Guilhermy. *Annales archéologiques*, tome 6e, page 145.

Dans la chapelle de Brandivy, commune de Grandchamp (Morbihan), on voit sculptés sur les stalles en bois (1) les sujets suivants :

Un renard est dans une chaire ; un auditoire de poules l'écoute dévotement ; le prédicateur a réussi à donner à son attitude un air de componction et de bonhomie très expressive ; on voit que la bête hypocrite a grand intérêt à convaincre les ouailles. Les deux pattes de devant appuyées sur le bord de la chaire, le corps à demi penché en avant, il débite évidemment un éloquent sermon sur la nécessité de s'en remettre à lui. avec toute confiance du soin de protéger la gent volatile ; son discours paraît faire une grande impression sur l'auditoire (2).

Dans la deuxième stalle, le prédicateur, emporté par ses penchants, a saisi une poule, et l'emporte serrée entre ses dents ; une troupe de poules le poursuit.

La troisième stalle présente la moralité de l'histoire ; le fourbe y subit le châtiment qu'il a mérité. Les poules l'ont atteint, elles l'ont mis à la broche, et se disposent à le faire rôtir ; déjà le feu est allumé ; quelques-unes d'entre elles apportent du bois pour l'alimenter ;

---

(1) Pour les sujets profanes qui figuraient ainsi dans les églises, voir Langlois, *Stalles de la cathédrale de Rouen*, et l'abbé De la Rue, *Essai sur la ville de Caen*, page 97, 98.

(2) En voyant cette étrange sculpture, on se rappelle une des plus spirituelles caricatures qui furent faites sur le ministère Calonne. Le ministre, figuré par un singe, est en chaire ; des oisons, le peuple corvéable, sont au bas. « Nous sommes ici, dit le singe, pour savoir à quelle sauce vous devrez être mangés. — Mais nous ne voulons pas être mangés, crie un oison. — Vous sortez de la question, réplique le ministre. »

une autre a placé sa patte sur la poignée de la broche et va la faire tourner ; enfin un coq, les ailes étendues, arrive tenant dans ses pattes un soufflet (1).

En 1329, Pierre du Quignet ou de Cugnières, avocat du roi Philippe de Valois, plaida au parlement contre la juridiction temporelle du chapitre de Notre-Dame de Paris. Par vengeance, on donna son nom à une laide petite figure du Jubé, placée au-dessous de l'enfer et contre le nez de laquelle on éteignait les cierges, comme il est dit au prologue du IV° livre de Rabelais et dans les *Contes d'Eutrapel* (2).

Il existe au vieux clocher de Chartres *l'Ane qui vielle*, âne qui joue d'un instrument à corde, et une truie qui file ; sur le portail de la cathédrale de Saint-Pol-de-Léon, on voyait aussi une truie à mamelles gonflées, assise et filant avec une quenouille.

Parmi les figures sculptées sur les *miséricordes* des stalles de Saint-Spire de Corbeil et sur les crédences de l'église des Mathurins de Paris, on voyait un évêque tenant la marotte à la main, un moine ayant des oreilles d'âne au capuchon et tenant aussi la marotte.

Parmi les riches et nombreuses sculptures qui ornent la chaire de la cathédrale de Strasbourg, il y en avait une qui fut enlevée en 1764 représentant un moine couché aux pieds d'une nonne dans une posture obscène. Schad décrit d'autres sculptures scandaleuses qui étaient placées sur les colonnes et les piliers.

A l'abbaye de Saint-Loup, en Champagne, une stalle représente sainte Gudule occupée à tisser tandis qu'un

(1) *Le Morbihan*, par M. Cayot Délandre, un vol. in-8°.
(2) 1732, in-12, tome I, page 42. — *V.* aussi *la Grande nef des fols*, 1499, fcl. 36.

démon cherche à éteindre avec un soufflet sa lampe qu'un ange rallume incessamment à l'aide d'un cierge.

A Saint-Saturnin de Toulouse, sur une stalle de la fin du xvie siècle, on voit Calvin prêchant sous la forme d'un porc, avec cette inscription « *Calvin le porc.* »

Dans la chapelle de Saint-Sébastien, commune du Faouët, on voit une filière de la charpente remarquable par des sculptures curieuses dont une danse composée de huit personnages et conduite par le diable; le joueur de cornemuse vient le dernier.

La renaissance introduisit les dieux du paganisme dans les églises (1) et les tombeaux. En France la cathédrale de Dijon offre le plus remarquable exemple de cette alliance bizarre. — Au tombeau de Tours, on voit les travaux d'Hercule et de Samson réunis. — Un monument exécuté sur les dessins de Philibert Delorme, pour clore le parvis de l'église de Nogent-sur-Seine, élevée par ordre de Henri II, à la sollicitation de Diane de Poitiers, représente Bacchus, Diane, Vénus et Cérès.

En Italie, les exemples de ce genre sont fréquents. A Rotterdam, le tombeau du vice-amiral Lambert, élevé en 1625, par ordre des états-généraux, est décoré des statues de Neptune et de Bellone (2).

Les Grecs, et les Romains à leur exemple, fermaient quelquefois leurs temples avec des pentures de bronze. Le temple de Jupiter, à Olympie, en fournissait un exemple.

(1) Ils s'y étaient glissés auparavant, mais par hasard sans doute. Je n'en veux pour exemple, qu'un bas-relief de l'église du village de Graville en Normandie où Jupiter, sa foudre en main, se trouve positivement représenté.

(2) *Bulletin monumental* de M. de Caumont, 13e vol.

Ces portes gravées ou ciselées représentaient, dit Pausanias, la chasse du sanglier d'Erymanthe, et les exploits d'Hercule contre Diomède, roi de Thrace, et contre Géryon, dans l'île d'Erythrée ; ce même héros se dispose dans plusieurs endroits à soulager Atlas, à nettoyer les étables d'Augias et les champs des Eléens. Sur les portes de derrière, Hercule combat une amazone et lui arrache son bouclier ; tout ce que l'on raconte de la biche et du taureau de Gnosse, de l'hydre de Lerne, des oiseaux du fleuve Stymphale et du lion de la forêt de Némée est gravé sur ces portes.

Cicéron parle dans son discours contre Verrès, *De signis*, des portes du temple de Pallas, à Syracuse, ciselées en or et en ivoire, qui surpassaient tous les ouvrages de ce genre.

Les plus anciennes portes de bronze aujourd'hui existantes, sont celles de l'église d'Atrani, près d'Amalfi. Elles datent de 1087.

Seroux d'Agincourt nous a laissé une description de la porte de Saint-Paul hors les murs, « elle est construite en bois, dit-il ; du côté du vestibule d'entrée elle est entièrement recouverte de lames ou de feuilles de bronze de trois lignes d'épaisseur environ ; la totalité de sa surface est divisée en six parties égales dans le sens de sa largeur, et en neuf sur sa hauteur ; ce qui produit 54 compartiments ou panneaux légèrement renfoncés et renfermant des sujets, des figures ou des inscriptions. » Ces figures ne sont pas en relief ; elles ne sont que dessinées par des contours et des traits gravés en creux dans le fond de bronze, et remplis ensuite de filets d'argent, que le temps et la cupidité ont détruits pour la plupart. Les caractères des légendes, en langue grec-

que, inscrites sur chaque panneau pour en expliquer le sujet, sont exécutés de la même manière. Cet ouvrage passe pour avoir été exécuté à Constantinople au xie siècle.

Douze panneaux représentent l'histoire de la Vierge et de Jésus-Christ, depuis la salutation angélique jusqu'à l'assomption et la descente du Saint-Esprit. Vingt-quatre panneaux représentent les apôtres, et près de chacun d'eux, son supplice ou sa mort. Douze panneaux représentent les prophètes ; on voit encore deux inscriptions, deux croix et deux aigles.

La porte principale de l'église de Sainte-Sabine, sur le mont Aventin à Rome, est un ouvrage du xiiie siècle. La superficie est divisée en trente-deux panneaux, ornés chacun d'un bas-relief sculpté dans le bois même et représentant des sujets de l'ancien et du nouveau Testament.

Anastase, dans la Vie du pape Honoré Ier, nous apprend que ce pontife avait fait revêtir en argent la principale porte de la basilique de Saint-Pierre. Les Sarrazins, dans une de leurs incursions, en 846, ayant ruiné et dépouillé ces portes, Léon IV les fit rétablir et couvrir de nouveau de lames d'argent sculptées en relief. Enfin, longtemps après, ces portes se trouvant altérées et presque détruites par le temps et la cupidité, Eugène IV leur substitua, en 1445, celles en bronze qu'on admire encore aujourd'hui, dont les bas-reliefs, relatifs à la réunion des Églises grecque et romaine, ont été exécutés par Antoine Filarète et Simon, frère de Donatello, sculpteur florentin.

Andréa travailla vingt-deux ans à ses portes du baptistère de Saint-Jean-Baptiste à Florence, et Lorenzo Ghi-

berti mit quarante ans à faire celles que Michel-Ange déclara dignes d'être les portes du Paradis.

Au Castel-Nuovo de Naples, on voit un boulet de canon resté dans les portes de bronze de l'arc de triomphe d'Alphonse I$^{er}$.

Le temps nous a heureusement conservé un assez grand nombre de portes en bronze du moyen âge. Il serait facile d'en énumérer une centaine dans les différents pays de l'Europe, en France, en Allemagne, en Espagne, en Italie, en Russie. L'Angleterre ne possède pas ce genre de monument.

Mais ce qu'on rencontre bien plus rarement, ce sont des portes en bois, ornées de riches sculptures. Une des plus remarquables en ce genre est celle qui se voit à l'église paroissiale de Sainte-Marie du Capitole à Cologne. Elle est placée à l'extrémité circulaire du transept méridional de l'église; elle a 5$^m$44 de hauteur sur 2$^m$88 de largeur et 0$^m$20 d'épaisseur. Chaque vantail contient treize panneaux représentant des sujets sculptés en ronde-bosse et tirés du nouveau Testament.

---

# PEINTURE.

## PROCÉDÉS DIVERS DE PEINTURE.

Le mode de peinture le plus généralement employé par les anciens était la peinture *encaustique*, en grec ἐγκαυστὸν ou ἐγκαυστική, du verbe ἐγκαίω (inuro) brûler, parce

qu'on procède à ce genre de peinture avec des cires qui-doivent être chauffées (1) presque jusqu'au point d'être brûlées.

On ne peut fixer l'époque de la peinture *encaustique*. Pline, l'auteur qui s'est le plus étendu sur cette manière de peindre, dit qu'on ne savait pas même de son temps quel était le premier qui avait imaginé de peindre avec des cires colorées et d'opérer avec le feu. Quelques-uns cependant, continue-t-il, croyaient qu'Aristide en était l'inventeur, et que Praxitèle l'avait perfectionnée ; d'autres assuraient que l'on connaissait des tableaux peints à l'encaustique longtemps auparavant, tels que ceux de Polygnote, de Nicanor et d'Arcésilaüs, artistes de Paros. Il ajoute que Lysippe écrivit sur les tableaux qu'il fit à Égine : « il a brûlé, » ce qu'il n'aurait certainement pas fait si l'*encaustique* n'avait été inventé. Quelque peu certaine que soit l'origine de cette peinture, il paraît cependant qu'elle prit naissance dans la Grèce et devint familière aux artistes de ce pays.

Il est constant, dit Pline, que l'on connaissait anciennement deux genres de peinture *encaustiques*, qui se faisaient avec la cire et sur l'ivoire au *cestrum*, c'est-à-

---

(1) La définition suivante que nous trouvons dans un journal italien du dernier siècle (*Novo giorn. enciclop.*, août 1786), nous semble l'une des plus simples et des meilleurs qu'on puisse donner de l'encaustique : « Les Anciens empâtaient leurs couleurs avec de la cire qu'ils savaient tenir constamment dans l'état de fluidité; et quand le tableau était achevé, ils y appliquaient le feu pour faire ressortir les teintes. » Fuesli, dans son *Discours sur l'art ancien*, traduit par L. Mérimée (*Les Beaux-arts* de L. Curmer, 48e liv., page 281) pense qu'il y avait quelque ressemblance entre cette méthode et notre peinture à l'huile.

dire au *viriculum*, avant que l'on connût la pratique de la peinture sur l'extérieur des vaisseaux, troisième espèce qui s'opérait avec des cires qui, ayant été rendues liquides par l'action du feu, étaient devenues propres à être appliquées avec le pinceau. Cette peinture était si solide, qu'elle ne pouvait être altérée ni par le soleil, ni par le sel de la mer, ni par les vents.

On employait aussi l'*encaustique* sur les murailles ; cette pratique était-elle une suite de l'encaustique des tableaux, ou l'encaustique des tableaux avait-il suggéré aux barbouilleurs de murailles d'en faire l'application à leurs travaux pour rendre leur peinture plus solide ? Il est impossible de décider la question, soit que l'on consulte Vitruve ou Pline, qui en ont parlé. Cependant, si ces deux auteurs ne disent rien qui puisse éclaircir cette difficulté, ils nous en dédommagent par une description très exacte de la manière de pratiquer cette espèce d'encaustique. Voici d'abord ce qu'en dit Vitruve, liv. vii, chap. ix, lorsqu'il parle de la préparation du minium :
« Cette couleur, dit-il, noircit lorsqu'elle est exposée
» au soleil, ce que plusieurs ont éprouvé, entre autres
» le scribe Fabérius, qui, ayant voulu que sa maison du
» mont Aventin fût ornée de belles peintures, fit peindre
» tous les murs des péristyles avec le minium qui ne put
» durer que trente jours sans se gâter en plusieurs en-
» droits : ce qui le contraignit à la faire peindre une
» seconde fois avec d'autres couleurs. Ceux qui sont plus
» exacts et plus curieux, pour conserver cette belle cou-
» leur après qu'elle a été couchée bien également et
» bien séchée, la couvrent de cire punique fondue avec un
» peu d'huile, et ayant étendu cette composition avec
» une brosse, ils l'échauffent et la muraille aussi avec

PROCÉDÉS DIVERS DE PEINTURE. 175

» un réchaud où il y a du charbon allumé, fondant la
» cire et l'égalant partout en la polissant avec une bou-
» gie et des linges bien nets comme quand on cire les
» statues de marbre. Cela s'appelle καῦσις en grec. Cette
» croûte de cire empêche que la lumière du soleil et de la
» lune ne mange la couleur. » Pline dit la même chose,
quoique moins en détail : « que l'on enduise la muraille
de cire ; lorsqu'elle sera bien séchée, qu'on la frotte
avec un bâton de cire et ensuite avec des linges bien
nets. C'est par ce même procédé que l'on donne au mar-
bre de l'éclat. » Il paraît, par conséquent, qu'il n'y avait
qu'une seule manière d'employer l'encaustique sur les
murailles.

Le bois était la seule matière sur laquelle on peignit
des tableaux portatifs. Il serait trop long de rapporter
tous les passages de Pline et des autres auteurs qui four-
nissent la preuve de cette vérité.

Passons maintenant aux moyens que les anciens em-
ployaient pour l'exécution de leur encaustique.

Les couleurs étaient contenues, comme le dit Varron,
dans des coffrets à petits compartiments.

On se servait de brosses ou de pinceaux pour appli-
quer les cires colorées, comme le dit Pline, ou la cire
sur les couleurs, comme le dit Vitruve.

On employait le feu, soit pour fondre les cires colorées,
soit pour liquéfier la cire pure destinée à être employée
sur les couleurs pour les rendre plus solides que la dé-
trempe. Les instruments destinés à cet usage portaient
le nom de *cauteria* (1), dont la forme devait varier se-
lon les différents travaux auxquels on en faisait l'appli-

(1) Selon un passage de Plutarque, *de sera numinis vin-
dicta,* le *cauterium* était une petite verge rougie au feu.

cation. Le cautère, dit Pline, était un des instruments des peintres avec lequel on faisait fondre les préparations bitumineuses les plus tenaces, dont on faisait usage pour la peinture appelée encaustique. Cette peinture s'opère en faisant fondre des cires avec des charbons allumés (1). Si l'origine de la peinture à l'encaustique est équivoque, l'époque de sa décadence est aussi fort incertaine (2).

Plusieurs savants français, surtout M. de Caylus et M. de Montaut, ont fait des recherches sur la peinture encaustique, et Calau, peintre prussien, publia dans la Gazette de Halle, en 1768 et 1772, le résultat de ses recherches sur le même sujet (3).

Parmi toutes les compositions de Protogène on donne la palme à l'Ialyssus (4) qui était à Rome, dédié au tem-

(1) Ceci se rapporte au mieux à une métaphore employée par Plutarque, *in amatorio*, et qui est à elle seule une description exacte de la pratique employée pour l'encaustique : « Il me semble, dit-il, que la simple vue ne peigne qu'à l'eau des images, qui bientôt se flétrissent, disparaissent et échappent à l'esprit, mais la vue des amants *trace en feu*, comme dans les tableaux à l'encaustique, des images dont les traits durables vivent, se meuvent et se conservent toujours dans la mémoire. »

(2) *Encyclopédie méthodique*, article *Encaustique*.

(3) L'académie de Bordeaux proposa un prix pour l'artiste qui retrouverait l'encaustique des anciens. Les Italiens s'en occupèrent, entre autres l'abbé Requeno, le chevalier Lorgna et un académicien de Venise, qui publia en 1786, un mémoire sur cette matière. Plus récemment, un savant lorrain, M. Frary (1831) en fit l'objet d'un petit traité, et il y eut quatre ans après à l'exposition, des essais de cette peinture retrouvée.

(4) Pline assure qu'il y avait travaillé sept ans, ne vivant que de lupins, pour se conserver l'esprit plus libre et la main plus sûre.

ple de la Paix. Il eut la précaution de peindre ce tableau à quatre couches de couleurs ; car il voulut en sa faveur prévenir l'injure des temps, et faire survivre la peinture subsidiaire à celle que leur injure aurait enlevée. On y voit un chien qui passe pour une merveille, précisément par la raison que ce qu'il y a de merveilleux en lui est autant l'ouvrage du hasard que celui du peintre. Protogène était satisfait de tout le reste du tableau ; mais à l'égard de l'écume du chien haletant, il n'était point content de lui-même. Il se déplaisait dans son art, désespérait de l'amener au point de subtilité nécessaire à rendre cet effet, je veux dire à le rendre semblable à la nature, à peindre une véritable écume, qui sortît réellement de la gueule du chien, et qui n'eût pas l'air d'être appliquée là comme une simple couche de peinture. En un mot, il voulait la vérité même et non le simple vraisemblable. Souvent il avait passé l'éponge sur cette partie, souvent il avait changé de pinceau, et toujours avec aussi peu de satisfaction, à son propre jugement. A la fin, il se dépita contre l'art, et jeta, de courroux, son pinceau sur l'endroit même (comme on a été à portée d'en juger depuis) où tout son talent s'était trouvé en défaut. Le pinceau rétablit accidentellement la couleur sur cet endroit de la manière dont le peintre la souhaitait, : et le hasard devint nature. On prétend qu'à l'exemple de Protogène, le peintre Néalce parvint pareillement en jetant contre la toile une éponge, à peindre l'écume d'un cheval retenu tout à coup par l'écuyer, au signal qu'il lui donne en le sifflant. Mais Protogène ne dut un tel effet qu'à la fortune, et son chien fut l'ouvrage du peintre et d'un hasard imprévu (1).

(1) Pline, *Hist. nat.*, liv. XXXV.

Les procédés employés par les peintres du moyen-âge nous sont connus. Ils sont décrits avec détail dans le *Diversarum artium Schedula* (1), ouvrage de Théophile, prêtre et moine, allemand de nation, toutes les probabilités s'accordent à ce qu'on le croie ainsi. Il vivait au XIIe siècle, c'est ce que tend à établir l'examen de son livre. Ce livre est un recueil de procédés réunis dans un ordre que l'auteur a cherché à rendre méthodique, pour l'instruction des ouvriers ou artistes, dont la décoration d'une église exigeait le concours. On y passe successivement en revue les principales opérations du peintre, de l'enlumineur, du pierrier, de l'orfèvre, du ciseleur, du facteur d'orgues, etc. ; et au milieu des détails les plus intéressants sur toutes ces matières, on y trouve les éclaircissements les plus décisifs sur un point qui depuis longtemps occupait les érudits de l'art; à savoir quelle est l'époque où la peinture à l'huile commença d'être en usage.

Vasari, dans la biographie d'Antonello, de Messine, a donné, à ce sujet, des notions, sinon exactes, du moins très circonstanciées; il nomme, sans hésiter, Jean de Bruges comme auteur de l'invention : il dit comment celui-ci fit ses premiers essais et obtint, après des tentatives sans nombre, un succès que lui et tous les peintres du monde avaient longtemps désiré ; enfin, il raconte qu'Antonello de Messine (2), ayant ouï parler du pro-

(1) Une partie de ce qui suit, est emprunté à la préface que le trop regrettable Marie Guichard a faite pour la traduction du livre de *Théophile*, par M. de l'Escalopier (in-4°).

(2) C'est le premier de cette grande famille de peintres mesiniens, « dont la descendance pendant près de trois siècles se composa toute de peintres plus ou moins renommés

cédé nouveau, alla en Flandres, surprit le merveilleux secret et le rapporta dans sa patrie. Tel est, en abrégé, le document sur lequel on a attribué à Jean de Bruges ou Van-Eyck, une découverte que le flamand Charles Van-Mander, qui, le premier, a reproduit la narration de Vasari, fixe, un peu à l'aventure, à l'année 1410.

Mais on a élevé, dans ces derniers temps, des objections considérables contre ce qu'on appelle « la légende de Vasari. » Le biographe d'Antonello de Messine, a-t-on dit, écrivait cent cinquante ans après l'événement; il ne cite aucune autorité, et les historiens flamands ne rapportent la découverte de Jean de Bruges que lorsque le livre de Vasari est tombé dans le domaine public: d'autre part, Miræus, Horace Walpole, Giuseppe. Vernazza, etc., ont signalé des tableaux peints à l'huile et dont la date est certainement antérieure aux frères Van-Eyck (1). Bien plus, Celano et Tafuri ont réclamé l'invention pour la ville de Naples, ainsi que Dominici, qui prétendait que c'était la méthode des anciens peintres napolitains connus sous le nom de *Trecentisti*, Auria et

et portant tous indistinctement le même nom. » *De l'État des beaux-arts dans la Sicile*, etc., 2ᵉ article, *Gaz. littér.*, 3 mars 1831.

(1) On citait notamment un tableau de la galerie impériale de Vienne, peint à l'huile, sur bois, par le bohémien Thomas de Mutterdof; ainsi que deux compositions exécutés de même sur bois en 1357, l'une par Nicolas Wurmser de Strasbourg, l'autre par Thierry de Prague. L'anglais Raspe rapportait une ordonnance rendue par Henry III, en 1239 pour payer *l'huile, le vernis* et *les couleurs* employés à la décoration de la chambre de la reine à Westminster, et il citait un portrait de Richard II, peint à l'huile vers 1405 (*A critical Essay on oil Painting*, 1790).

Mongitore, pour la Sicile, Malvasia pour Bologne, affirment que Lippo le Dalmate peignait à l'huile, tandis que le comte de Caylus semble vouloir faire remonter ce genre de peinture jusqu'aux Romains. Or, il était connu du moine Théophile, et pour couper court à toute contestation, nous emprunterons à la *Diversarum artium schedula* (chap. 18) le passage suivant : « Si vous
» voulez peindre des portes en rouge ou leur donner
» une autre couleur, employez de l'huile de lin que vous
» ferez ainsi : prenez de la graine de lin que vous séche-
» rez dans une poêle, sur le feu sans eau : mettez-la
» dans un mortier et triturez-la avec le pilon en poudre
» très fine ; puis, la remettant dans la poêle et y versant
» un peu d'eau, vous ferez ainsi chauffer fortement.
» Après cela enveloppez-la dans un linge neuf, placez-
» dans un pressoir où l'on extrait habituellement l'huile
» d'olive, de noix ou de pavot, et exprimez de la même
» manière l'huile de lin. Avec celle-ci broyez du ver-
» millon et du cinabre, ou telle autre couleur que vous
» voudrez, sur une pierre, sans eau. Avec un pinceau
» vous en donnerez une couche aux portes et aux ta-
» bles que vous voudrez peindre en rouge, etc.

On ne manquera pas de nous faire observer qu'enduire une porte d'une couche de cinabre ou de vermillon mélangé d'huile n'est pas peindre un tableau : d'accord. Citons donc un nouveau fragment (chap. 20) : « Prenez
» les couleurs que vous voudrez poser, les broyant avec
» l'huile de lin sans eau, et faites les teintures des figu-
» res et des draperies comme précédemment vous les
» avez faites à l'eau. Vous pourrez à volonté donner aux
» animaux, aux oiseaux et aux feuillages les nuances
» qui les distinguent. »

Il dit encore (chap. 23) : « On peut broyer les couleurs de toute espèce avec la même sorte d'huile (l'huile de lin) et les poser sur un travail de bois, mais seulement pour les objets qui peuvent être séchés au soleil ; car chaque fois que vous avez appliqué une couleur, vous ne pouvez en superposer une autre si la première n'est séchée ; ce qui dans les images et les autres peintures est long et trop ennuyeux.

» Certains défenseurs de Jean de Bruges, dit M. L. Viardot, à qui nous empruntons une excellente conclusion pour tout ce débat, n'ont trouvé qu'une chose à dire : c'est que depuis Théophile ce procédé avait été oublié, perdu, et que Jean de Bruges l'avait retrouvé. Nous n'en voulons pas davantage.

» Lanzi, ajoute le judicieux et savant auteur *des Origines traditionnelles de l'art moderne en Italie* (p. 55), a parfaitement expliqué quelle est au vrai l'invention du peintre flamand. Nul doute que bien avant lui l'on connaissait l'emploi de l'huile dans la peinture ; mais la façon de l'employer était imparfaite et d'une pratique très lente et très difficile, surtout dans les tableaux à figures. D'après la méthode ancienne, on ne pouvait mettre qu'une seule couleur à la fois sur la toile, et, pour en ajouter une seconde, il fallait attendre que la première eût séché au *soleil*, ce qui était, au dire du même moine Théophile, trop long et trop ennuyeux pour les figures. On comprend dès lors que la détrempe et les encaustiques fussent préférés. Jean de Bruges, qui fit d'abord comme les autres, ayant un jour mis sécher au soleil un de ses tableaux par une excessive chaleur, la table de bois éclata. Cet accident le conduisit à chercher un moyen de faire sécher les couleurs toutes seules

et sans secours artificiel. Il revint à l'emploi de l'huile, l'étudia, le perfectionna et parvint à composer le vernis, qui, d'après les expressions de Vasari, « une fois sec, ne craint plus l'eau, avive les couleurs, les rend plus lucides et les unit admirablement. »

Les procédés employés par les peintres byzantins sont encore pratiqués aujourd'hui dans les couvents grecs, et M. Didron a rapporté du mont Athos le *Guide de la peinture*, qu'il a publié avec M. Durand (1). Dans son introduction, M. Didron résume ainsi les procédés décrits dans l'ouvrage.

« Un des meilleurs peintres du mont Athos est le père Joasaph; il exécuta différentes peintures à fresque dans le monastère d'Esphigménon de concert avec son frère, un premier élève qui était diacre, l'héritier futur de l'atelier, et deux enfants de douze à quinze ans. Voici les procédés qu'il employèrent.

» Le porche de l'église, ou *narthex*, venait d'être bâti; il était échafaudé pour recevoir des peintures à fresque dans le haut des voûtes. Des ouvriers, sous la direction des peintres, préparaient dans la cour la chaux mêlée qui devait servir d'enduit. Comme on fait deux enduits, il y a deux espèces de chaux : la première, sorte de torchis assez fin, se mélange avec de la paille hachée menu, qui lui donne une couleur jaunâtre; dans la se-

(1) Depuis cette époque, de nouveaux renseignements sur les peintres de l'Athos et sur leurs procédés nous ont été transmis par Dom. Papety, dans un travail publié par la *Revue des Deux-Mondes*, du 1er juin 1847, sous ce titre : *les Peintures byzantines et les couvents de l'Athos*. C'étaient les impressions savantes et méditées d'un voyage que la mort de l'artiste explorateur devait suivre de trop près.

conde, qui est de qualité moins grossière, on mêle du coton et du lin. C'est avec la chaux de couleur jaune qu'on fait le premier enduit ; elle colle au mur mieux que la seconde. La seconde est blanche, fine, et donne, au moyen du coton, une pâte assez ferme ; c'est elle qui reçoit la peinture.

» Les ouvriers apportent donc la chaux jaune et appliquent sur le mur une couche d'une épaisseur d'un demi-centimètre à peu près. Sur cette couche, quelques heures après, on étend une pellicule de chaux fine et blanche. Cette seconde opération demande plus de soin que la première, et c'était le frère du peintre Joasaph, peintre lui-même, qui appliquait cette deuxième couche de chaux. On attend trois jours pour que l'humidité s'évapore. Si l'on peignait avant ce temps, la chaux souillerait les couleurs ; après, la peinture ne serait pas solide et n'entrerait pas dans le mortier, qui serait trop dur, trop sec pour absorber les couleurs. Il va sans dire que l'état thermométrique de l'atmosphère abrège ou recule l'intervalle qu'il faut mettre pour laisser sécher convenablement l'enduit avant de peindre.

» Avant de dessiner, le maître peintre met la chaux avec une spatule ; puis, au moyen d'une ficelle, il détermine les dimensions que doit avoir son tableau.

» Dans ce tableau, dans ce champ à personnages, il mesure avec un compas les dimensions qu'auront les différents objets qu'il veut représenter. Le compas dont se servait le père Joasaph était tout uniment un jonc plié en deux, fendu au milieu, et assujetti par un morceau de bois qui réunissait les deux branches et qui les rapprochait ou les éloignait à volonté. L'une des branches était aiguisée en pointe ; l'autre branche était gar-

nie d'un pinceau. On ne peut faire un compas d'une façon ni plus simple, ni plus commode, ni plus économique.

» Ce pinceau, qui garnit l'extrémité d'une branche de compas, est trempé dans du rouge ; c'est avec cette couleur que se trace légèrement le trait et qu'on esquisse le tableau. Le compas sert principalement pour les nimbes, les têtes et les parties circulaires ; le reste se trace à la main, qui est armée seulement d'un pinceau. En un peu moins d'une heure, le père Joasaph a tracé devant des amateurs un tableau entier, dans lequel figuraient le Christ et ses apôtres, de grandeur naturelle ; il a fait cette esquisse uniquement de tête, sans hésitation aucune, sans carton, sans modèle, et sans même regarder les personnages déjà peints par lui dans d'autres tableaux voisins. Il était tellement sûr de sa main, qu'il n'a pas effacé, qu'il n'a pas rectifié un seul trait. Il commença par esquisser le personnage principal, le Christ, qui était au milieu de ses apôtres. Il fit d'abord la tête, puis le reste du corps, en descendant. Ensuite il dessina le premier apôtre de droite, puis le premier de gauche, puis le second de droite, puis le second de gauche, et ainsi des autres symétriquement. Le peintre trace ses esquisses à main levée pour ainsi dire et sans se servir d'appuie-main ; cet instrument, dont se servent nos peintres, enfoncerait dans l'enduit qui est encore humide, dans la chaux qui est trop molle. Cependant, quand la main tremble ou se fatigue, on l'appuie sur le mur même.

» Dans l'intérieur de ce trait rouge qui arrête la silhouette des personnages, un peintre inférieur étend un fond noir, qu'il relève avec du bleu, mais en teinte

plate comme le fond noir lui-même. C'est dans ce champ que ce peintre, espèce de praticien, dessine les draperies et les autres ornements. Quant aux nus, il n'y touche pas ; on les réserve au maître. Toutes les draperies sont faites, et le trait circulaire du nimbe est tracé avant la tête, les mains et les pieds.

» Le maître reprend alors cette figure ébauchée et fait la tête. Il étend à deux reprises une couche de couleur noirâtre sur toute la face, et arrête au trait, avec une couleur plus noire encore, les lignes de la figure. Il peint deux figures à la fois, allant sans cesse de l'une à l'autre, pour épuiser toute la couleur que tient le pinceau ; il faut d'ailleurs que la couleur d'une tête ait le temps de s'imbiber dans le mur pendant que se fait la seconde tête ; puis, avec du jaune, il fait le front, les joues, le cou, la chair proprement dite. Une première couche de jaune éteint la couleur noire ; une seconde éclaire la figure. Ici la nuance importe, et le ton doit être juste. Le peintre essaie le degré de sa couleur sur le nimbe qui est tracé, mais non peint encore, et qui lui sert de palette dans cette circonstance.

» Après ces deux couches de jaune, l'une qui éteint le noir, l'autre qui éclaire le nu, on sent la chair venir ; une troisième couche de ce jaune clair, plus épaisse que les deux premières, donne le ton général des carnations. Le peintre ne fait pas sa figure partie à partie, mais tout entière à la fois ; il étend une couche sur toute la face avant de passer à une autre couche ; les yeux seuls sont exceptés, on les réserve pour la fin ; puis avec du vert pâle il adoucit le noir qu'il a laissé dans les parties ombrées et qu'il avait avivé déjà par du bleu ; puis, avec

du jaune, il resserre les empiétements du vert. Ce vert, qui tempère le noir, donne les ombres.

» La chair ainsi venue, il la fait vivre, il passe une couleur rosée sur les pommettes, sur les lèvres, aux paupières, pour les enluminer et y faire circuler le sang. Puis, sous du brun foncé, on voit pousser les sourcils, les cheveux, la barbe, et c'est alors que s'arrêtent les lignes du visage.

» Les yeux n'existent pas encore, ils sont restés noirs sous les deux couches premières et générales. Avec du noir plus foncé, il fait la prunelle, et, avec du blanc, la sclérotique. Ensuite, du rose pâle et fin donne le petit point lumineux de l'œil ; la vue s'allume et la figure voit clair.

» Les lèvres n'étaient qu'indiquées, le trait de la bouche était trop noir ; le peintre éclaire et termine la bouche et les lèvres. Puis, il orne d'une ligne très noire la figure entière pour la faire ressortir. Chez nous aussi, à l'époque romane surtout, on creusait une ligne profonde tout autour d'une figure sculptée, pour lui donner de la saillie.

» Puis, quelques coups de pinceau, d'un blanc rosé, sont donnés çà et là, pour atténuer et polir la vivacité du rouge dans certaines veines de la chair ; puis, quelques coups de brun, pour faire des rides aux vieillards. Enfin, quelques coups de couleurs diverses, pour donner la dernière façon à ces têtes et les achever.

» Deux têtes se font simultanément, comme le pratiqua Joasaph ; il mit une heure à peine pour toutes les deux. En cinq jours, Joasaph avait peint à fresque une Conversion de saint Paul, tableau de trois mètres en lar-

geur et de quatre en hauteur. Douze personnages et trois grands chevaux occupaient ce champ assez étendu.

» Quand le tableau est terminé, on attend que la chaux sèche à peu près complétement ; alors, on achève les personnages. On attache l'or et l'argent aux nimbes et aux vêtements ; on enrichit les peintures des plus fines couleurs, de l'azur vénitien particulièrement, et l'on fait les fleurs et ornements qui décorent l'intérieur des nimbes, l'étoffe des habits, le champ du tableau ; il faut, pour cela, que les couleurs plus grossières dont on s'est servi pour peindre les personnages soient bien sèches, afin quelles ne gâtent ni les couleurs précieuses, ni l'argent, ni l'or.

» La figure faite, on la nomme : le personnage terminé, on le baptise et on le fait parler. Un artiste spécial, un écrivain chargé uniquement de la lettre, écrit le nom du personnage dans le champ du nimbe ; il trace sur la banderole que tient ce personnage, patriarche, prophète, juge, roi, apôtre ou saint, la légende consacrée, et que le guide de la peinture recommande. Après cela, on n'y touche plus et tout est fait.

» On voit que les prescriptions du guide sont toujours observées au mont Athos, et qu'on n'y déroge pas notablement. On n'y peint presque jamais à l'huile, parce qu'il faudrait attendre que l'enduit fût sec ; et comme la couleur ne pénétrerait pas dans la chaux, ce serait moins solide. »

Une manière de peindre qui se rapprocherait de la fresque, est celle qu'on désigne en italien sous le nom de *sgraffito*. Le mot français, *égratignure*, serait une traduction assez exacte de l'expression italienne.

Sur un mur lisse, on étend un enduit noir sur lequel

on applique une couche blanche; on ponce ensuite le
dessin sur cette préparation, puis on gratte et on enlève
le blanc avec un fer pointu, et le noir se découvre par
hachures. Ces traits marquent le contour des figures et
les plis des draperies, de manière que, le surplus demeurant blanc, il en résulte une espèce de clair-obscur à
peu près semblable à ce que nous appelons grisaille.

Cette manière de peindre paraît avoir été pratiquée
très anciennement dans le moyen-âge et peut-être même
dans l'antiquité. L'auteur de la *Roma subterranea* en
cite un exemple tiré des Catacombes.

Les Florentins en ont fait souvent usage. Ce sont eux
qui ont orné par ce procédé les façades de plusieurs
maisons de Rome, dans le quartier qu'ils habitaient.

M. Seroux d'Agencourt a fait graver une marche
triomphale, peinte de la sorte sur une maison dans le
Borgo Pio (1).

Andrea di Cosimo Feltrino décora au *sgraffito* les façades de plusieurs palais. Il revêtait la muraille d'un
mortier mêlé avec du charbon pilé ou de la paille brûlée. Lorsque cet enduit noir était encore frais, il le recouvrait d'une couche blanche, sur laquelle il traçait les
dessins de ses arabesques avec des cartons piqués et à
l'aide d'un tampon rempli de charbon pilé qu'il frappait
sur le trait indiqué par les petits trous des piqûres, de
façon que la poussière, passant à travers ces trous,
marquait les traits du dessin en points noirs (2). Alors

(1) *Histoire de l'art.*
(2) Les peintres à fresque ponçaient souvent leurs esquisses. C'est encore l'usage des Italiens modernes. Michel-Ange ne recourut que rarement à la pointe pour le dessin de ses fresques, mais presque toujours à un ponçage. Le *Juge-*

il gravait ses contours et ses lignes avec une pointe de fer, qui, enlevant la couche blanche, laissait reparaître le mortier noir qui était dessous; puis, quand il avait ramené en noir tout son fond, il se servait d'une teinte grise pour orner ses arabesques qui étaient restées blanches.

Les peintures de l'Alhambra ne sont ni des fresques, ni des peintures sur toile ou sur panneau; elles sont disposées dans la concavité de coupoles formées d'une voûte en planches, disposées comme les douves d'un tonneau, auxquelles adhère un cuir bien tendu. C'est sur ce cuir que sont exécutées les peintures, ce qui les range, malgré leur dimension, dans la classe des miniatures de manuscrits sur parchemin plutôt que dans toute autre. La peinture centrale, qui a donné le nom à la galerie, représente, sur fond d'or, une réunion de dix personnages assis. Quelques-uns ont cru voir dans ce groupe les portraits des rois de Grenade, qui sont au nombre de vingt-et-un depuis Alhamar jusqu'à Boabdil. Il semble beaucoup plus simple et plus sûr d'y reconnaître le divan (al-Dyoûan) ou conseil des chefs, réunis sous la présidence du roi. Cette peinture, assez bien conservée pour que tous les détails ressortent clairement, donne le vrai costume des Arabes et des Maures d'Espa-

---

*ment dernier*, les *Sibylles* du palais Pitti furent peintes sur des esquisses poncées. Pérugin employait la même méthode, et Raphaël la suivit, après lui. « Les Carraches et leurs élèves se servaient quelquefois de la pointe : mais la grande majorité des ouvrages qu'ils ont laissés dans toutes les parties de l'Italie démontre qu'ils employèrent presque constamment le *spolvero*, c'est-à-dire la *poncette*. » — (*Les Beaux-arts*, etc., 46e livr., page 287.)

gne, qu'on représente d'habitude comme les Turcs, avec l'épais turban, la pelisse ouverte, le pantalon large et le cimeterre courbé. Ceux-ci ont la tête couverte par une sorte de voile ou d'écharpe, attachée sous le menton, et qui tombe à plis flottants sur les épaules. Ils sont vêtus d'une longue robe persane, collant au corps, et généralement mi-partie, c'est-à-dire formée de deux moitiés qui ne sont ni de la même étoffe, ni de la même couleur. Enfin, à un large baudrier passé sur l'épaule, est suspendue, au lieu du sabre arrondi, l'épée droite à deux tranchants.

Les peintures des voûtes, à droite et à gauche, sont toutes deux sur fond de paysage. Dans l'une, se voit le combat singulier d'un chevalier maure et d'un chevalier chrétien, où celui-ci succombe; puis un chevalier chrétien frappant de sa lance un vieillard nu, à longue barbe, qui tient une jeune fille enchaînée, comme ferait Persée au dragon d'Andromède; dans l'autre, on voit différentes chasses, au lion, au sanglier, au cerf, aux oiseaux, dont les auteurs sont maures ou chrétiens (1). Dans l'une et l'autre, un pavillon s'élève au centre du paysage, et des dames sont à leur mirador pour regarder les combats ou les chasses (2).

Pinturicchio, dans un tableau de sainte Catherine, modela en relief les arcs de Rome, de sorte que ces monuments, au lieu de fuir sur le dernier plan, venaient

---

(1) On voit encore à l'Alhambra d'autres tableaux peints sur cuir, l'un d'eux représente le *Jugement de la sultane adultère;* un autre le *Massacre des Abencérages dans la cour des lions.* Ces exemples suffisent pour prouver que les *Mores* n'étaient pas iconoclastes, comme les Turcs.

(2) Viardot, *Musées d'Espagne.*

plus avant que les figures peintes derrière lesquelles ils se trouvaient.

Au Musée national de Madrid, on voit d'anciennes peintures de l'école de Séville, six pendants sans nom d'auteur, représentant l'histoire de la Vierge, qui sont sur bois avec des incrustations de nacre qui se mêlent à la peinture.

A San Antonio de Barcelone, on voit un tableau de saint Antoine, représenté sur une espèce de trône. Le fond en est doré et ouvragé en relief, de même que la crosse et quelques autres accessoires.

Dans l'église Saint-Jean, à Munich, se trouve un tableau représentant la Vierge avec l'enfant Jésus et saint Dominique. Le cou de la Vierge est entouré d'un large ruban de satin cramoisi avec un cœur en or, appliqué sur le tableau même. L'enfant Jésus a un pareil collier; la Vierge étend la main vers saint Dominique, et, pour rendre ce geste plus significatif, on a ajouté en saillie sur le tableau un chapelet en perles d'émail de diverses couleurs, que saint Dominique reçoit des mains de la Vierge.

Presque tous les tableaux du XII<sup>e</sup> siècle sont peints sur bois de pin ou de chêne, quelquefois de sorbier.

Margaritone (au XIII<sup>e</sup> siècle) trouva le premier le moyen de rendre la peinture plus durable et moins sujette à se fendre; il étendait une toile sur un panneau et l'y attachait avec une forte colle composée de rognures de parchemin, et la couvrait entièrement de plâtre avant de l'employer pour peindre. Il modelait aussi en plâtre des diadèmes et d'autres ornements, et faisait sur des vases l'application d'or en feuilles.

Aux xiv⁰ et xv⁰ siècles les fonds d'or sont quelquefois gauffrés.

Dans la galerie degli Uffizi de Florence, on voit une tête de vieillard peinte par Masaccio sur une tuile.

Sebastiano del Piombo, vénitien, fit quelques tableaux d'appartement, peints sur pierre. Le David tuant Goliath, de Daniel de Volterre, est peint sur les deux côtés d'une ardoise.

Le palladium de Bologne, tableau du Guide, représentant la Vierge adorée par les saints protecteurs de la ville, a été peint sur soie.

Le tableau de la chapelle des Aumôniers à Anvers, par Bernard Van Orley, a été doré avant d'être peint, pour rendre les couleurs plus brillantes; on employait souvent une couleur rouge pour obtenir le même effet (1).

Lebrun a peint sur marbre noir le portrait d'Henriette Sélincart, femme de Sylvestre, graveur, mourante, et l'avait placé à Saint-Germain l'Auxerrois. M. de Sylvestre, dernier descendant de cette famille, le possède maintenant.

On voyait dans la collection de Bruge-Dumesnil, on voit à Berlin, à Vienne, des peintures exécutées sur des plaques de cristal de roche.

Beaucoup de tableaux des peintres qui ont précédé Cimabuë sont ôtés de dessus des coffres ou *cassoni* dans lesquels on enfermait les présents de noces destinés aux jeunes mariées (2), et qu'on faisait peindre par les

(1) Poussin avait l'habitude de peindre aussi sur fond rouge, c'est pour cela que ses tableaux poussent tant au noir.

(2) En outre de ces coffrets-tableaux, il fallait toujours qu'il y eût quelques belles peintures dans la dot de l'épousée : à Rome, en Toscane, dit M. L. Viardot, aucune fille ne

artistes en vogue. André Tafi, de l'école d'Apollonio, peintre grec, introduisit cet usage : il fut imité par plusieurs artistes du xiv⁰ siècle. André Oscagna en peignit de plus grands que ses prédécesseurs ; on voit sur quelques-uns les traces des serrures. Ceux de Dello, florentin, ont pour sujet des faits historiques. Fra Filippo Lippi et Pesellino Peselli, firent encore des caissons plus longs et d'un travail très soigné. Les plus grands artistes ne dédaignèrent pas ensuite de faire des *cassoni*.

On a de même des plateaux sur lesquels on offrait des présents aux femmes en couche. Raphaël et Jules Romain donnèrent des dessins pour les vases de Majolica (1).

Un de ces plateaux, conservé dans la galerie du chevalier Artaud de Montor, représente sainte Élisabeth, au moment où elle vient de mettre au jour saint Jean-Baptiste ; outre le grand nombre de personnes occupées à servir la mère, trois femmes s'occupent de l'enfant : une fait des signes pour apaiser ses cris, une autre pince d'une espèce de guitare.

Au bas du tableau est la date 25 avril 1428.

Derrière ce tableau, sur toile collée sur bois, est un enfant dans un bosquet d'orangers, autour est écrit : « *Faccia Iddio sana ogni dona che figlia e padri loro... a loro... sia senza noia o rischia isono un banbolin Gesu dimoro fa la piscia d'argento e d'oro.* » L'enfant fait ce

se mariait qu'on ne mît quelque bon tableau, non-seulement dans ses bijoux, mais dans sa dot et porté au contrat.» *Orig. tradit. de la peinture*, page 27.

(1) Voir pour ce genre de peinture, *Mag. pitt.*, tome VII, page 92.

qu'exprime le mot *piscia* ; il tient à la main un jouet du temps. A droite et à gauche, les armoiries de deux familles distinguées de Florence. Le plan est octogone (1).

Raphaël peignit la plupart de ses tableaux sur un bois très peu durable, le peuplier ; aussi sont-ils déjà criblés de piqûres de vers. La *Transfiguration*, peinte sur un panneau de cette espèce, menaça réellement ruine quand on la transporta à Paris. Non-seulement les trous de vers avaient détruit la cohésion et la force des fibres ligneuses, mais ils perforaient la peinture de toutes parts. Il fallut approfondir chaque piqûre avec un instrument fait exprès, infiltrer goutte à goutte dans les trous nettoyés un mordant qui détruisît l'insecte et les œufs, puis refaire d'un pinceau délicat toutes les lignes dont les linéaments avaient été détruits, les couleurs altérées. Toute cette réparation, qui garantit au chef-d'œuvre une sorte d'immortalité nouvelle, fut faite avec le plus grand succès (2).

La Madone du *Foligno*, dite au *donataire*, n'était pas dans un meilleur état par suite de dégradations d'une autre nature. Les alternatives d'humidité et de chaleur avaient gercé, fendu, déjeté le panneau ; on fit disparaître les gerçures et les fentes, on redressa les gauchissements ; et de plus, comme la fumée des cierges avait altéré le coloris de ce merveilleux tableau d'autel, on raviva toute sa splendeur effacée (3).

Au moyen âge et pendant la Renaissance, les bannières des nombreuses corporations et confréries étaient

(1) Ch<sup>er</sup> Artaud de Montor., *Peintres primitifs de l'Italie*.
(2) *Mém. de la classe de littérature et beaux-arts* (Institut), tome V, page 144.
(3) *Ibid.*

souvent peintes par des artistes distingués. Ainsi, Cosimo Roselli peignit la bannière des enfants de la confrérie du Bernardino, et, sur celle de la confrérie de San Giorgio, il figura une Annonciation.

La confrérie d'Arezzo possédait un somptueux baldaquin peint à l'huile par Domenico ; il fut brûlé dans une fête et remplacé par un autre beaucoup plus riche, dû au pinceau de Vasari.

Ce même peintre, étant au service du duc Alexandre de Médicis quand Charles-Quint vint à Florence, peignit les bannières de la citadelle, parmi lesquelles il y avait un étendard d'étoffe cramoisie de dix-huit brasses de largeur sur quarante de longueur, qu'il couvrit tout à l'entour d'ornements dorés et des devises de l'empereur et de la maison de Médicis. Andréa et Mariotto furent employés par lui dans cette occasion.

Le Sodoma, pour la confrérie de San Bastiano de Florence, peignit à l'huile, sur un gonfalon de toile, un saint Sébastien nu, attaché à un arbre, et regardant un ange qui lui tend une couronne. Le revers du gonfalon représentait la Vierge et l'enfant Jésus, accompagnés de saint Roch, de saint Sigismond, et de quelques flagellants agenouillés. Des marchands de Lucques offrirent 300 écus d'or, somme très considérable alors, de ce gonfalon ; mais la confrérie ne voulut pas priver Florence d'une si belle peinture.

Pour la confrérie della Trinità de Sienne, il peignit une magnifique civière à porter les morts, et une autre pour la confrérie della Morte ; Vasari déclara que c'était la plus belle qu'on pût rencontrer au monde.

En 1594, Pachéco peignit les étendards de la flotte

portugaise, qui partait pour la nouvelle Espagne, sur des fonds de damas cramoisi de 40 à 50 aunes.

Ridolfo ne dédaigna pas de peindre des drapeaux, des étendards et autres choses semblables. Il peignait souvent les bannières des jeux des *puissances*, à Florence.

Le Pontormo peignit, suivant l'usage florentin, pour les funérailles de Bartolomeo Ginori, sur les pentes en taffetas blanc d'un baldaquin, la Vierge avec l'enfant Jésus. Au milieu des pentes, qui se composaient de 24 pièces, il représenta un saint Barthélemy.

Lors du mariage de la reine Jeanne d'Autriche, Bronzino peignit sur trois grandes toiles, qui furent placées sur le pont Alla Carraia, divers sujets des noces d'Hyménée ; ces tableaux, dit Vasari, étaient d'une telle beauté, qu'ils méritèrent d'être conservés éternellement au lieu d'être employés comme une décoration temporaire.

La ville d'Orléans possédait aux derniers siècles une bannière peinte sur soie des deux côtés, qu'on portait chaque année à la fête du 8 mai, anniversaire de la délivrance de la ville par Jeanne d'Arc, et que M. Vergniaud-Romagnési, dans la notice qu'il a consacrée à cette relique, croit avoir été peinte par Léonard de Vinci.

Ugo de Carpi fit pour l'autel del Volto Santo, à Rome, un tableau à l'huile qu'il peignit sans se servir de pinceau, partie avec ses doigts, partie avec des outils bizarres. Vasari montrait un jour à Michel-Ange l'inscription qui relatait ce fait ; celui-ci répondit : « Il aurait mieux valu qu'il se fût servi de pinceaux, et qu'il eût fait quelque chose de moins mauvais. »

Kelel peintre hollandais, mort au commencement du xviie siècle, se mit sur la fin de sa vie à se servir de ses

doigts au lieu de pinceaux. Il fit plusieurs portraits en ce genre avec beaucoup de succès; bientôt il employa les doigts de sa main gauche et de ses pieds, pour prouver disait-il, que pour un artiste habile aucun moyen d'exécution n'est impossible.

Boulongne laissait faire son portrait par un de ses élèves ; celui-ci embarrassé, se plaignait d'avoir de mauvais pinceaux. « Ignorant, dit le maître, je vais faire le tien avec mes doigts; » et il réussit.

Pordenone, quand il avait à refaire un trait dans ses fresques, se servait du bout de son appuie-main, ou même de la pointe de son poignard. On le voit aux ruptures du plâtre et aux inégalités de surface.

Plusieurs artistes ont peint de la main gauche. Antoine dal Sole est du nombre. J. Jouvenet, devenu paralytique à la fin de sa vie, eut recours à ce moyen pour peindre son grand tableau qui est à Notre-Dame de Paris.

Strozzi, peintre génois du xvii$^e$ siècle, peignit à la lueur d'une torche une voûte de l'église de Saint-Dominique qui n'était éclairée par aucune fenêtre.

Vasari raconte que le Giorgione, dans le temps que le Verrodico exécutait son cheval de bronze, se rencontra avec plusieurs artistes qui prétendaient que la sculpture avait sur la peinture l'avantage de montrer une figure de tous les côtés, pourvu qu'en tournant autour d'elle on changeât de point de vue. Giorgione, au contraire, soutenait que la peinture pouvait offrir tous les aspects d'un corps, et les faire embrasser d'un seul coup d'œil, sans qu'on eût besoin de changer de place. Il s'engagea même à représenter une figure, que l'on verrait des quatre côtés à la fois.

Les pauvres sculpteurs se mirent la cervelle à l'envers pour comprendre comment Giorgione se tirerait d'une semblable entreprise.

Il peignit un homme nu, dont les épaules sont tournées vers les spectateurs. Une fontaine limpide réfléchit son visage, tandis qu'un miroir et une brillante armure reproduisent ses deux profils : œuvre charmante et capricieuse, qui justifia les prétentions de notre artiste.

Dans un tableau du couvent de San Francesco, à Rome, représentant la déposition de croix, le Sodoma plaça un soldat qui se montrait de dos au spectateur, et dont l'image est complétement reproduite de face, par un casque posé à terre et brillant comme un miroir.

Vasari raconte que c'est sur la demande de Monsignor Giovanni della Casa, que Daniel de Volterre, après avoir modelé en terre un David, peignit les deux faces opposées de cette composition des deux côtés d'une même ardoise. Ce tableau double est, on le sait, au Louvre.

*Jésus recevant la Vierge dans le ciel*, tableau de Jacques Stella, est peint sur un fonds d'albâtre oriental, dont les veines ont servi à rendre les effets de la gloire céleste.

Grimou, peintre du temps de la Régence, mettait des couleurs si épaisses à la plupart de ses tableaux qu'il en résultait presque des reliefs, et que les enfoncements devenaient réels ; en sorte que dans l'obscurité on pouvait, en les touchant, distinguer le nez, les joues, les yeux, etc.

Ceci rappelle ce portrait de Rembrand, où ce dernier, en outrant jusqu'à l'abus sa méthode de l'empâtement, était parvenu à faire à une figure de face, un nez dont la saillie sur la toile ne le cédait guère à la saillie du nez original sur le visage qui le portait.

# PEINTURE CHEZ LES ANCIENS.

A Ardéa, ville de la Campanie, se voyait du temps de Pline, aux voûtes des temples, des peintures plus anciennes que la fondation de Rome ; elles étaient encore toutes fraîches et comme récentes, quoique peintes depuis nombre de siècles. À Lanuvium, on voyait dans un temple ruiné deux peintures représentant Atalante et Hélène ; toutes deux de la même main, étaient le pendant l'une de l'autre ; quoique au milieu des ruines, elles n'avaient éprouvé aucun dommage. L'artiste avait peint les princesses nues et toutes deux d'une exquise beauté ; mais Hélène y était représentée avec toute l'innocence virginale, c'est-à-dire avant l'époque de son enlèvement. L'empereur Caligula devint amoureux de ces deux images et essaya de les faire enlever ; mais la nature de l'enduit de la muraille ne le lui permit pas (1). On conservait à la même époque à Céré, ville d'Étrurie, des peintures plus anciennes encore que celles-là ; et, à en juger d'après leur mérite, nul art n'est parvenu en si peu de temps à sa

(1) Le transport des peintures murales n'était pourtant pas alors regardé comme impossible. Vers l'an 628 de Rome, les édiles Muréna et Varron, au dire de Pline (liv. 35) avaient fait ainsi enlever de Sparte une peinture qu'on avait ensuite encadrée dans un châssis de bois pour en orner la salle des Comices.

perfection, car il n'est fait aucune mention de peinture à l'époque du siége de Troie.

La peinture fut promptement en honneur à Rome ; ce qui se prouve par le surnom de Pictor affecté à l'illustre famille Fabia, et que porta le premier ce Fabius Pictor, qui peignit, dans l'année de Rome 450, le temple du Salut.

Le plus grand honneur que reçut la peinture après celui-là, fut de la part du poëte Pacuvius, qui peignit le temple d'Hercule dans le marché aux bœufs.

Turpilius, chevalier romain, de la contrée de Vénétie, dont on voyait tant de beaux ouvrages à Vérone, peignit de la main gauche. — Antistius Labéon tirait vanité de faire de tout petits tableaux.

Quintus Pédius, petit-fils de Quintus Pédius, personnage consulaire et décoré de triomphes, déclaré avec Octave, cohéritier de Jules-César, dictateur, était muet de naissance. Messala, l'orateur, de la maison duquel était l'aïeul de cet enfant, opina qu'il fallait lui apprendre la peinture, et cette décision eut toute l'approbation d'Auguste (1).

Mais ce qui augmenta le plus la considération pour la peinture, fut que Marcus Valérius Maximus-Messala plaça le premier, sur l'une des murailles latérales de la salle des plaidoyers, qui porte le nom de Curia Hostilia,

---

(1) Malgré tous ces exemples de peintres patriciens, l'art de la peinture était un art roturier. L'artiste chevalier ou consulaire aurait rougi d'être confondu avec les plébéiens, ou les étrangers ses rivaux; on en a pour preuve la singulière morgue du peintre Amulius, qui travaillait toujours sans quitter la toge (*pingebat semper togatus*), pour garder même dans l'exercice de son art, sa dignité de Romain.

un tableau où était peint le combat dans lequel il avait défait en Sicile les Carthaginois et le roi Hiéron, l'an de la fondation de Rome 490. — Lucius Scipion plaça dans le Capitole un tableau représentant sa Victoire asiatique.

« Auguste, dit Pline, est le premier qui ait enrichi les murailles des diverses salles et appartements de peintures infiniment agréables et variées, lesquelles représentent des métairies, des portiques, des boulingrins, des bois, des bosquets, des viviers, des euripes, des fleuves, des rivages au gré de toutes les fantaisies, embellis de promenades de toutes sortes, ou d'une vue de rivière, avec des bateaux sur lesquels remontaient, descendaient ou traversaient des passagers; ou le grand chemin, avec des personnes de tout état qui s'en allaient à la campagne sur des ânes ou dans des voitures. Ici c'est une pêche ; ailleurs des oiseleurs dressant des piéges aux oiseaux ; plus loin c'est une chasse courante, ou bien une vendange. Parmi les peintures remarquables de ce genre, il n'en est point de plus célèbres, ajoute Pline, que celles qu'on nomme les Marachers. On voyait ces gens, à l'entrée d'un village, faire prix avec des femmes pour les porter sur leurs épaules à travers la mare ; on en voyait d'autres en train de porter des femmes, prêts à tomber avec elles, et chancelant sous le faix. On remarquait nombre de peintures également ingénieuses et d'un sujet amusant parmi ces embellissements dus à la magnificence d'Auguste. Quant aux murailles extérieures, exposées aux injures du temps, c'est encore Auguste qui imagina d'y faire représenter des villes maritimes, ce qui formait le coup d'œil le plus agréable ; et la dépense de ces peintures de marines était très peu considérable (1). »

(1) Pline, *Hist. nat.*, liv. XXXV.

Pireïcus acquit une grande célébrité en ne peignant que des boutiques de barbiers et de cordonniers; des ânes, des légumes et autres objets du plus bas étage, ce qui lui fit donner le nom de *Rhyparographe*, ou peintre de choses de rebut; mais il sut les traiter d'une manière supérieure et pleine de délicatesse, tellement que, pour la perfection de l'art, il n'était inférieur à personne. Ses tableaux se vendirent plus cher que ceux de plusieurs peintres qui n'ont traité que des sujets du grand ordre. On peut lui opposer Sérapion, dont un seul tableau, selon Varron, suffisait à masquer toute une colonne avec sa balustrade (1).

Pline nous renseigne aussi sur l'usage qu'avaient les anciens de garder les images de leurs ancêtres, ce qui constituait une nouvelle classe d'artistes, les peintres de portraits. Il paraît, par ce qu'il dit, que l'on se réservait, pour sa propre représentation, les statues de marbre, d'ivoire ou d'argent, tandis que la peinture était affectée aux images des aïeux. Le vivant se voulait plus durable que le mort.

« Nous avons, dit-il, des galeries tapissées des portraits de nos ancêtres, et nous honorons encore la peinture dans l'image d'autrui, tandis que nous la négligeons pour nous-mêmes; et nous aimons mieux multiplier notre image avec des matières riches, que notre héritier ne manque pas de faire fondre ou qu'un voleur enlève à l'aide d'un nœud coulant. C'est ainsi que l'art de peindre s'est entièrement aboli; les portraits aujourd'hui représentent moins la personne même que son luxe et son opulence.

(1) Pline, *Hist. nat.*, liv. XXXV.

« Il n'en était pas ainsi de nos ancêtres ; on ne voyait point chez eux des statues de la façon des artistes étrangers ; on n'y voyait ni bronze ni marbre, mais des portraits en cire, enclavés dans un cadre particulier, pour pouvoir être transportés et promenés dans les pompes funèbres de la famille (1); car toutes les fois qu'il mourait un citoyen de marque, on voyait en quelque sorte un peuple entier du même nom assister, en peinture, à son convoi. Sur la muraille où étaient attachés ces cadres, était peint un arbre généalogique dont les divers jets et rameaux répondaient chacun à un de ces portraits. Les cases des archives étaient remplies de cahiers contenant les faits et gestes de chacun de ces personnages, pendant leurs magistratures. Au dehors de la maison, et principalement autour des portes, étaient d'autres effigies qui représentaient les nations vaincues, et des trophées chargés des dépouilles de l'ennemi ; décorations honorables qu'un nouvel acquéreur même n'était point libre de faire ôter. Les maisons continuaient de triompher, même en changeant de maîtres ; ce qui était la source d'une incroyable émulation, chaque propriétaire étant continuellement averti par les murailles mêmes, qu'un maître sans courage était indigne d'entrer dans une maison triomphale.

« Quoi qu'il en soit, la passion des images est ancienne à Rome, comme le prouve le traité intitulé *Atticus*, composé à ce sujet par Cicéron. Cette passion n'est pas moins prouvée par l'invention, singulièrement agréable au public, dont s'avisa Marcus Varron, en ajoutant à la fécondité de ses ouvrages, et aux sept cents noms de person-

---

(1) Cet usage se conserva au moyen âge, surtout pour les obsèques royales. V. l'art. de l'*Illustration*, cité plus haut.

nages illustres dont ils traitent, les portraits, en quelque sorte, de ces personnages : invention digne de rendre les dieux mêmes jaloux de Varron, qui par un tel moyen, n'immortalisa pas seulement ces grands hommes, mais multiplia encore leur immortalité, les dissémina sur toute la terre, les rendit présents dans tous les lieux, et donna à tous les hommes la faculté d'avoir à chaque heure leurs portraits sous l'enveloppe d'un livre (1). »

Néron, dit Pline (2), se fit peindre sur une toile de 120 pieds de long, et à peine cette peinture monstrueuse fut-elle achevée, que le feu du ciel l'incendia.

Les descriptions que nous ont laissées les écrivains anciens des chefs-d'œuvre de leurs peintres, inspirent un profond regret de leur destruction, et rendent plus précieuses encore les peintures découvertes à Pompéï et conservées avec un soin religieux.

A ce sujet, nous rapporterons textuellement le récit d'une prétendue découverte qui a, pendant quelque temps, occupé les journaux.

(1) Pline, *Hist. nat.*, liv. XXXV, ch. VII.

(2) M. Quatremère de Quincy (*Mélang. archéol.*, page 1-48) se faisant fort du passage de Pline et d'un autre de Cicéron, a émis l'opinion que Varron multipliait ainsi « les dessins coloriés, au moyen de l'impression sur toile avec plusieurs planches. » M. Letronne a soutenu le contraire (*Revue des Deux-Mondes*, 1er juin 1837. pages 657-668). Il n'a voulu voir dans l'invention de Varron, que l'*idée* bien simple certainement de placer des portraits, « soit en tête d'un livre, soit dans le corps d'un ouvrage biographique, en regard de la notice sur chaque homme illustre ; *idée* qui eut pour résultat de populariser les traits des grands hommes. » Enfin, le professeur Becker a pensé qu'il s'agissait peut-être de *silhouettes*.

Un prince italien, M. de P..., grand amateur de tableaux, et qui possède en ce genre une des galeries les plus belles qu'on puisse voir, vient de faire une découverte de la plus haute importance. Ayant fait un jour l'acquisition d'un Annibal Carrache, il crut remarquer en examinant la peinture, qu'elle était exécutée d'après un procédé qui lui était inconnu. La toile, en outre, était tissée en écorce d'aloès, dont le secret de fabrication était perdu depuis l'antiquité. Il lui parut donc impossible que ce tableau fût de la Renaissance. Animé par une curiosité croissante, le prince poussa plus loin ses investigations, et il ne tarda pas à découvrir que les places qui avaient tout d'abord éveillé son attention, étaient peintes à la cire. Décidé à pénétrer ce mystère à quelque prix que ce fût, il n'hésita pas à sacrifier son tableau et se procura un acide mordant sur l'huile, sans attaquer la cire. Le tableau sur lequel il pratiquait son expérience représentait *Une Sainte Famille*. La Vierge, tenant en main un rameau vert, était debout entre un enfant et un saint Jérôme couché à ses pieds. Quelle ne fut pas la surprise du prince, lorsque chaque coup d'éponge effaçant l'œuvre du Carrache, fit reparaître une admirable peinture antique. La draperie de la Vierge tombe et fait place à la nudité provoquante d'une nymphe. Le pieux rameau se change en thyrse. Ce n'est plus une vierge, c'est une bacchante. L'enfant se change à son tour en petit satyre, et le saint Jérôme perdant lui-même son caractère chrétien, voit poindre des ailes à son dos et se métamorphose en génie du paganisme. L'œuvre du Carrache cachait un magnifique *Triomphe de Bacchus*. Le prince de P..., mis en goût par cette découverte, répéta la même expérience sur des Titien, des Raphaël, des Cor-

rége, et enfin sous l'un de ceux-ci il retrouva, en petites proportions, et toujours empreint de ce caractère antique impossible à méconnaître, *la composition exacte de l'école d'Athènes,* qui dès lors ne serait plus qu'une copie.

—

## VARIÉTÉS D'EFFETS.

### DIFFÉRENCES D'EXÉCUTION. ANACHRONISMES. IMPIÉTÉS NAIVES. TABLEAUX MIRACULEUX. TABLEAUX GIGANTESQUES.

Le Titien peignit pour une église de Venise, celle des Crocicehieri, le supplice de saint Laurent. Le martyr est couché sur un gril autour duquel sont des bourreaux occupés à attiser le feu. Comme la scène se passe de nuit, deux valets portent des torches qui illuminent les endroits où n'arrive pas la réverbération du brasier ardent qui est sous le gril. Le saint et les principaux acteurs sont éclairés par un rayon céleste qui perce les nuages et absorbe la lueur des torches et du brasier; dans le lointain, les fenêtres d'un édifice sont garnies de personnages sur lesquels des lampes et des flambeaux projettent leur lumière.

Au musée royal d'Amsterdam on voit un tableau de Gérard Dow, qui représente une école à la lumière; le maître, assis à son pupitre, réprimande un écolier, tandis qu'une jeune fille récite sa leçon; près d'elle se voit un sablier et une chandelle qui éclaire ce

groupe. A droite est une autre jeune fille debout, tenant une lumière et causant avec un jeune garçon qui écrit sur une ardoise. Sur le devant du tableau se trouve une lanterne entr'ouverte et qui donne de singuliers effets de lumière. Dans le fond du tableau on aperçoit plusieurs écoliers travaillant autour d'une table, sur laquelle est une chandelle. Enfin, un autre écolier descend un escalier, tenant à la main une lumière.

Douze figures entrent dans cette composition, éclairée par cinq lumières différentes.

Dans son Apollon révélant à Vulcain sa mésaventure conjugale, Vélasquez a fait lutter la lumière du brasier de la forge divine avec celle du soleil qui entoure le dieu révélateur.

Dans son beau tableau de la *Crèche,* Corrége a eu la singulière idée d'éclairer la scène de l'adoration des bergers, par la lumière qui sort du corps de l'enfant Jésus. Cette lumière frappe d'abord le visage de la Vierge, d'où elle est ensuite répercutée sur les autres personnages.

Dans son tableau de l'*Adoration* dans la *Crèche*, de la galerie *degl' Uffizi*, Gérard des Nuits n'a placé aucune lumière; la scène n'est éclairée que par l'enfant Jésus lui-même, dont le corps est lumineux.

Dans le *Saint-Pierre-ès-liens* des chambres du Vatican, les soldats dorment au reflet d'une lampe, tandis que l'ange lumineux comme un astre, apporte dans la prison une lueur éclatante.

Les différentes manières dont on a figuré la résurrection et l'incrédulité de saint Thomas sont très intéresrantes à étudier. Avant le xiii<sup>e</sup> siècle, époque d'une foi vive et que rien n'ébranle, les sculptures et les peintu-

res représentent Jésus-Christ sortant du tombeau, pendant que les soldats qui le gardent dorment profondément; on n'avait pas besoin pour croire, que des témoins eussent constaté la résurrection. Mais quand la raison humaine, excitée par Abailard, demanda des preuves, les artistes désormais ne firent plus ressusciter le Christ à l'insçu de tous, mais en présence de quelques soldats bien éveillés, et qui purent témoigner de ce qu'ils avaient vu; sur un vitrail de Saint-Bonnet à Bourges, Jésus ressuscite devant cinq soldats qui sont éveillés tous les cinq; deux sont comme éblouis, un autre médite sur ce qu'il voit arriver, un quatrième est en admiration devant le Christ, qui s'envole; mais le cinquième, plus dur que les autres, ou plus sceptique, celui qui, bientôt, témoignera plus vivement de ce qu'il a vu de ses yeux, saisit une pique et menace d'en percer Jésus, qui lui échappe en montant. C'est à partir du xiiie siècle aussi, qu'on représente fréquemment l'incrédulité de saint Thomas. Paris, la ville du scepticisme, montre dans ce qui reste de la clôture qui ferme le chœur de Notre-Dame et sur les vitraux de Saint-Étienne-du-Mont, les nombreuses et significatives apparitions de Jésus à Magdeleine, à sa mère, aux trois Maries, aux pèlerins d'Emmaüs, à saint Pierre, aux apôtres réunis, à tous les disciples assemblés, à saint Thomas, afin de bien constater la résurrection. Le vitrail de Saint-Bonnet est du xvie siècle, comme ceux de Saint-Étienne-du-Mont; la sculpture de Notre-Dame de Paris est du xive siècle (1).

Dans des dessins au nombre de sept, attribués au roi

(1) *Iconographie chrétienne*, par Didron.

René, on voit Julien relevant les murs de Paradis et au fond l'église de Notre-Dame, telle que nous la voyons encore. L'Empereur et sa cour ont des costumes de fantaisie qui rappellent ceux du temps du peintre-roi.

César massacré a le costume du roi de cœur, et Brutus et ses complices sont vêtus en conseillers du parlement.

Ces anachronismes sont constament reproduits dans les tableaux et les sculptures du moyen âge, et d'une grande partie de la renaissance.

On voit Adam lavant son nouveau né dans un bassin de cuivre, et Caïn tuant son frère d'un coup de poignard.

Cet usage s'est prolongé fort tard. Dans les *Noces de Cana* de Paul Verronèse, on ne voit que des gentilshommes vénitiens.—Son Europe est habillée en dame de Venise, ainsi que la femme de Darius.—Adam et Ève sont mariés par le Père Éternel en évêque. — Dans l'*Enlèvement des Sabines* de la *National gallery* de Londres, Rubens a placé des dames vêtues en costume de son temps. Dans un tableau du xive siècle, peint à Florence, représentant la *Nativité de la Vierge*, on voit sous le lit de sainte Anne, un baquet, une aiguière ; une femme apporte un bassin et une serviette, une jeune fille donne à l'enfant un jouet semblable à une girouette destinée à tourner.

Stefano peignit à Florence une Vierge dont l'enfant Jésus lui présentait un oiseau pendant qu'elle était occupée à coudre.

Dans un tableau de la *Naissance de saint Jean-Baptiste* par Andrea del Sarto, une vieille rit malicieusement de l'accouchement d'Elisabeth, cette autre vieille.

Pachéco fit au peintre Roelas le reproche d'avoir manqué de bienséance et de dignité, parce que, dans un tableau de *Sainte Anne instruisant sa fille*, il avait figuré sur une table des confitures et d'autres objets domestiques.

Dans la chapelle du Rosaire à Milan, on voit le purgatoire représenté par un puits, dont la Vierge retire les âmes avec un chapelet qui tient lieu de chaîne.

Dans une *Annonciation* de Procaccini à Saint-Nazaire de Milan, l'ange et Marie sourient d'un sourire presque malin. — Le même sujet est représenté à Weymar, avec Gabriel qui tient un petit cor, d'où sort une banderolle portant ces mots : *Ave Maria*. De la main gauche, il tient en laisse quatre chiens sur lesquels est écrit : *veritas, misericordia, pax, justitia*.

On cite de Jérôme Bosch une *Fuite en Égypte*, où saint Joseph demande le chemin à un paysan. Le sujet principal du tableau était exécuté avec un vrai sentiment chrétien ; mais dans le fond du paysage, le peintre avait donné carrière à sa bizarrerie. On apercevait dans le lointain, au pied d'un rocher escarpé, un petit cabaret flamand ; non loin de là, toute une peuplade égayée assistant à une danse d'ours.

Cognacci avait la bizarre habitude d'introduire dans ses tableaux des anges très âgés.

Canova peint l'Eternel apparaissant aux saintes femmes réunies auprès du Christ mort. Il est en soleil, comme Louis XIV, et ses bras pendent à travers ses rayons.

Dans une petite église d'Aix en Provence, on voit un tableau du XVIᵉ siècle, peint sur bois, et représentant l'*Annonciation*. A la parole de l'ange, au moment où la Vierge répond : « que la volonté de Dieu soit faite », on

voit un petit être humain tout nu, descendant du ciel sur un rayon lumineux, qui vient toucher Marie. C'est l'enfant Jésus, enfant en miniature, que son père envoie dans le sein de Marie. Le Saint-Esprit, en colombe, plane sur cette scène, et le Père Eternel se montre dans le lointain, au fond du ciel. Dans plusieurs beaux manuscrits à miniature de la Bibliothèque impériale, du XIV° et surtout du XV° siècle, l'Annonciation est également figurée ainsi; c'est une manière hardie d'exprimer la divine conception.

A Oppenheim, sur la rive gauche du Rhin, se voit une sculpture représentant l'Annonciation. De la bouche de Dieu le père, part un souffle, figuré par des rayons et qui va atteindre la sainte Vierge. Dans ce souffle descend vers Marie, le Saint-Esprit, sous la forme d'une colombe, puis l'enfant Jésus qui porte une croix sur ses épaules.

La Visitation a été l'objet également d'une hardiesse curieuse. Lors de la Visitation, les deux cousines Elisabeth et Marie étaient enceintes. « Dès qu'Elisabeth, dit saint Luc, s'entendit saluer par Marie, l'enfant qu'elle portait tressaillit. » Certains artistes ont voulu montrer ce tressaillement. Ils ont donc ouvert la robe et le sein d'Esabeth, et ont fait voir le petit saint Jean dans le ventre de sa mère; ils ont ouvert aussi la robe de Marie, et ont montré dans son sein le petit Jésus nu comme saint Jean. Les deux enfants se saluent à leur manière : Jésus, avec la main droite, bénit saint Jean, qui s'incline pieusement. Un tableau peint sur bois, donné à la ville de Lyon par l'architecte Pollet, offre cette scène. Un vitrail de l'église de Jouy près de Reims, représente Jésus nu, enfant non à terme, encore debout dans le ventre de sa mère, et joignant les mains : il est peint par dessus la

robe. Ce vitrail, comme le tableau de Lyon, est du xviᵉ siècle; à la renaissance, on a tout osé (1).

Dans un tableau de la *Conception*, à Constance, la Vierge avale un œuf dans lequel entre un rayon émané de Dieu le père.

« Un des tableaux que Pinaigrier avait peints à Saint-Hilaire de Chartres, présentait une de ces conceptions bizarres, que la piété peu éclairée des âges précédents avait avidement recherchées, et dont le beau siècle de François Iᵉʳ offre plus d'un exemple. C'était une allégorie dont l'objet était de rendre sensible le bienfait de la rédemption. On y voyait le corps du Sauveur couché sur un pressoir; le sang en ruisselait de toutes parts; les évangélistes recueillaient cette pieuse liqueur; les docteurs de l'Eglise en remplissaient des barriques qu'ils transportaient sur une charrette conduite par un ange : des papes, des rois, des évêques, des cardinaux, renfermaient les barriques dans des caves, ou les distribuaient aux peuples. Dans le fond, étaient des patriarches qui labouraient une vigne; les prophètes cueillaient le raisin ; les apôtres le portaient au pressoir; saint Pierre le foulait. Les têtes des principaux acteurs étaient des portraits; on y reconnaissait Léon X, François Iᵉʳ, Charles-Quint, Henri VIII et d'autres personnages illustres du même temps. Ce tableau singulier obtint une grande réputation ; il fut copié sur les vitraux de plusieurs églises, et notamment à Paris, dans les charniers de Saint-Etienne-du-Mont, par un des petits-fils de l'auteur, cent ans environ après l'exécution du vitrail de Chartres (2). »

(1) *Iconographie chrétienne*, par Didron.
(2) *Biographie universelle*, au mot *Pinaigrier*.

Dans l'église du couvent de Césariani, sur le mont Hymette, l'interprétation de la parabole du levain est ainsi peinte à fresque. Au centre d'une vigne épaisse, le Christ tient un livre de la main gauche et bénit de la main droite. Sur les rinceaux sont étagés les douze apôtres, qui semblent naître du Christ et qui, avec les rameaux touffus de l'arbrisseau, se répandent partout et jettent une ombre épaisse. Le même sujet a été représenté en France, mais avec certaines différences. Le Christ, étendu sur un pressoir, mêle son sang au jus des raisins ; de l'homme-Dieu sort une vigne touffue, à laquelle, en guise de grappes, pendent pour ainsi dire les apôtres. Ce vin des apôtres tombe avec le sang de Jésus dans une grande cuve, où le genre humain vient s'abreuver. Linard (ou Léonard) Gontier, peintre verrier de Troyes, a fait pour la cathédrale de Troyes, en 1625, un vitrail de ce genre, qui existe encore dans une chapelle latérale de la nef, du côté du nord (1).

La société scientifique de Calais a découvert, il y a quelques années, dans Notre-Dame de Calais, sous un badigeon épais, plusieurs peintures murales. L'une d'elles représente la Vierge debout, tenant l'enfant Jésus ; elle est nimbée et couronnée. Un personnage agenouillé est nimbé et tient une crosse. C'est un saint et un abbé. Il tend les mains vers Jésus qui le bénit ; il invoque la Vierge. Marie presse son sein et fait couler un ruisseau de lait dans la bouche de ce saint abbé en extase.

Un très beau tableau qui est dans la cathédrale d'Arras, montre saint Bernard écrivant et trempant sa plume

---

(1) *Iconographie chrétienne*, par Didron.

dans un écritoire où la vierge Marie fait tomber un filet de lait qui s'échappe de son sein. Le personnage de Calais doit également représenter saint Bernard, qui a célébré avec une si haute éloquence les louanges de la Vierge ; c'est aussi l'avis de M. Didron ; il rapporte que le même sujet, avec des inscriptions, se voit dans une église de village, près de Troyes, à Laisnes-aux-Bois. Un vitrail de cette église représente la généalogie de Jésus-Christ. Au bout, à gauche, est saint Bernard à genoux, en habit de son ordre et la crosse adossée à l'épaule. Bernard reçoit dans sa bouche un ruisseau de lait que la Vierge assise fait jaillir de son sein, tandis que l'enfant Jésus, placé sur les genoux de sa mère, donne sa bénédiction à l'illustre orateur sacré. Au-dessus de la tête de Bernard, sur une banderolle, on lit : *Monstra te esse matrem*, paroles du saint lui-même (1).

La Genèse ne s'explique pas sur l'essence de l'arbre adamique. Quand il s'est agi de représenter l'arbre du bien et du mal, les peintres ont tous été dans un grand embarras, et il en est résulté de bien étranges variétés.

Les peintres avaient donc le choix. En général, c'est le figuier qu'ils ont choisi, surtout en Grèce, parce que cet arbre est le préféré pour la douceur et la quantité de ses fruits. Dans le couvent de Saint-Grégoire, au mont Athos, l'arbre de la science est un oranger. En Italie, aussi, l'oranger, le figuier sont les deux arbres qu'on représente assez volontiers comme ayant séduit les regards et le goût d'Ève et d'Adam. Dans le *Speculum humanæ salvationis*, manuscrit latin exécuté en Italie au xiv$^e$ siècle, l'arbre de la science est un figuier, comme sur les

---

(1) *Bulletin archéologique du comité des arts et monuments*, 2. 126. — Note de M. Pigault de Baupré.

tableaux byzantins; Adam et Ève ont chacun un serpent réel qui leur offre une figue. Dans la *Biblia sacra*, dont les miniatures, qui sont du xve siècle, ont été, pour quelques-uns du moins, exécutées en Italie, l'arbre fatal est un oranger; le serpent est à tête de femme. Ces deux manuscrits sont à la Bibliothèque impériale. En Bourgogne et en Champagne, où l'oranger est inconnu et où le figuier donne des fruits sans sirop, on a quelquefois figuré la vigne comme arbre de la science du bien et du mal. En Normandie, où la vigne ne vient pas et se remplace par le pommier, une des richesses de la contrée, c'est autour d'un pommier chargé de fruits abondants et vermeils que les sculpteurs et les peintres ont parfois enroulé le serpent; le cerisier n'a pas été dédaigné, et je crois l'avoir remarqué en Picardie et dans l'Ile-de-France. L'arbre varie donc souvent; mais l'idée qui fait choisir celui-ci dans une contrée, celui-là dans une autre, le figuier au xiie siècle, le pommier au xive, le cerisier au xvie, l'idée est la même : on choisit l'arbre réputé le plus précieux dans le pays et à l'époque où l'on vit (1).

Dans le tableau du couvent de Saint-Grégoire, dont nous parlions tout à l'heure, on voit Adam et Ève sans nombril; ailleurs, presque partout, on remarque le nombril sur le ventre d'Adam comme sur celui d'Ève. Il y a plus, dans ce même monastère de Saint-Grégoire, ni Adam ni Ève n'ont de parties sexuelles (2). Quelques manuscrits à miniatures représentent Adam et Ève éga-

(1) *Iconographie chrétienne*, par Didron.
(2) C'est aussi ce que quelques peintres ont fait pour les anges.

lement sans sexe ; mais c'est avant la chute. Après, nos premiers parents aperçoivent et cachent leur nudité ; parce que cette nudité leur était venue seulement alors. C'est une façon d'expliquer la Genèse, mais qui n'est pas conforme à la lettre (1).

Lomazzo raconte, au sujet de la fameuse Cène peinte à la fresque dans le réfectoire du couvent de la Grâce, à Vienne, par Léonard de Vinci, qu'il avait déjà achevé les deux saints Jacques avec tant de beauté et de majesté, que voulant ensuite faire la figure du Christ, il ne put parvenir à ajouter quelque chose à cette beauté pour celle de la sainte face. Plein de désespoir, il fut consulter Bernard Zénale, qui, pour l'encourager, lui parla ainsi : « O Léonard ! la faute que vous avez commise est si grande, qu'il n'y a que Dieu qui puisse la réparer ; il n'est ni dans votre pouvoir, ni dans celui d'aucun autre mortel de donner à une figure une beauté plus grande, plus divine que celle que vous avez répandue sur celle de saint Jacques le Majeur et sur celle de saint Jacques le Mineur ; ainsi consolez-vous et laissez votre Christ aussi imparfait qu'il est ; également vous ne parviendrez jamais à en faire un Christ à côté de ces deux apôtres. » Néanmoins, il paraît que la tête du Christ fut merveilleusement finie.

C'est ainsi que Timanthe peintre grec, ayant, dans un tableau du sacrifice d'Iphigénie, représenté Calchas triste, Ulysse plus triste encore, et Ménélas avec toute l'affliction qu'il était possible de lui donner, vit bien que l'art ne pouvait aller plus loin ; ne sachant donc comment exprimer la douleur d'Agamemnon, père

(1) *Iconographie chrétienne*, par Didron.

de la victime, il prit le parti de lui jeter un voile sur les yeux.

On lit dans le voyage de M. Pouqueville, que la grande église du monastère de la *Panagia-phanéroméni*, à Salamine, est complétement couverte de fresques et que le nombre des figures qu'on y voit peintes s'élève à cent cinquante mille ; l'exagération est effrayante, on le sent bien, cependant ce nombre étant écrit en toutes lettres et non en chiffres, on ne peut croire à une erreur typographique ; l'hyperbole même indique, par sa monstruosité, que la quantité de ces peintures doit être considérable.

Effectivement, lorsqu'on entre dans cet édifice par un soleil de deux heures de l'après-midi, avec une lumière qui éclaire également l'église tout entière, on est bien près d'absoudre M. Pouqueville. Malgré l'habitude qu'on peut avoir de compter les figures d'un tableau ou les personnages qui tapissent un monument, on est étourdi à la vue de ces figures hautes depuis six pieds jusqu'à six pouces, qui s'alignent le long des murs, qui s'enroulent autour des archivoltes, qui escaladent les tambours des coupoles, qui se promènent au pourtour des absides, qui sortent de partout, s'enfoncent dans toutes les longueurs et montent à toutes les hauteurs. Cependant, il faut rabattre singulièrement du nombre donné par M. Pouqueville ; car tous ces personnages comptés avec la meilleure envie de n'en passer aucun, ne s'élèvent qu'à trois mille cinq cent trente ou à trois mille sept cent vingt quatre, en y ajoutant les cent quatre vingt-six qui décorent la chapelle adjacente où les religieux font l'office quotidien. Mais ce nombre ramassé dans un petit espace vous enlève de surprise à la pre-

mière vue. Il peut justifier M. Pouqueville, qui n'avait pas le temps de compter ces figures une à une (1).

Le Jugement dernier de Sprauger, haut de six pieds, comprend plus de cinq cents têtes.

On voit à la cathédrale de Florence une coupole peinte par Vasari et Fred. Zuccari, qui offre plus de trois cents figures qui ont cinquante pieds de haut. A Trévise, une peinture à fresque, dans l'église Saint-Nicolas, représente un saint Christophe qui a trente-quatre pieds de hauteur au-dessus de l'eau, où il est entré jusqu'aux genoux.

Girolamo peignit des figurines qui n'excédaient pas la dimension d'une fourmi, et cependant tous les membres étaient nettement rendus.

Anne Smyters peignait très agréablement en détrempe des tableaux imperceptibles. Selon Van-Mauder, « elle a représenté un moulin à vent avec ses voiles tendues ; le meunier montait à l'escalier, un sac de blé sur le dos, sur la terrasse, un cheval était attelé à une charrette. »

On raconte que Timante représenta un cyclope dormant, sur une pièce de cuivre de la longueur de l'ongle, entouré de satyres qui lui mesuraient gravement l'ongle avec une gaule.

A *Santa Maria Maggiore* de Venise, Paolino a peint une noce de Cana où l'on compte deux cent cinquante têtes ; Scarpaccio a peint un tableau des Martyrs où l'on voit plus de 300 figures de toutes grandeurs ; dans le tableau de l'Agneau symbolique des frères Van Eyck, on voit 330 figures.

(1) *Iconographie chrétienne*, par Didron.

Le plafond du salon d'Hercule, à Versailles, par Lemoine, a 64 pieds de longueur sur 54 de largeur et contient 142 figures. Un tableau de la galerie de Schleissheim, d'assez grande dimension, représente une foire d'Italie, le conducteur a bien soin de faire remarquer que ce tableau contient plus de 1,100 têtes, soit d'hommes, soit d'animaux.

On fit voir un jour à un voyageur qui visitait Constantinople deux tableaux qu'on regardait comme des chefs-d'œuvre de peinture : ils représentaient deux des exploits les plus mémorables d'Hassan-Pacha : la surprise des Russes à Lemnos et le bombardement d'Acre. Tout y était peint avec la plus grande exactitude : les vaisseaux, les batteries, les boulets fendant les airs, les bombes tombant sur les maisons et y apportant la ruine et l'incendie ; une seule chose manquait, une bagatelle, un rien, les combattants. L'artiste les avait omis en considération de la haine des Turcs contre la représentation des figures humaines : les Turcs croient que ces êtres peints sur la toile viendront, après la mort de l'artiste qui les a créés, lui demander une âme. « Mais, bien loin que cette circonstance diminue la valeur de ces tableaux, ajouta le voyageur, remis de son premier étonnement, c'est la chose la plus judicieuse que j'aie jamais vue ; le grand point, en effet, dans les œuvres d'art, est de faire ressortir les principaux traits, tout ce qui est essentiel à l'action, et d'écarter les accessoires auxquels l'imagination supplée aisément. Or, qui a produit les grands effets peints dans ces tableaux ? Sont-ce les hommes ? Non ; ce sont les boulets, les bombes, la mitraille. » L'officier qui servait de *cicerone* au voyageur conçut tant de plaisir de cette remarque, qu'il l'embrassa avec effusion, en

lui disant : « Vous êtes le seul chrétien de bon sens que j'ai jamais rencontré (1). »

—Presque toujours les noms donnés aux tableaux sont dus à la présence d'un objet particulier. Ainsi la Vierge à la perle, la Vierge au poisson, la Vierge au lézard, etc.; quelquefois aussi, les noms rappellent une anecdote.

Quelqu'un avait commandé un Martyr de saint André à un pauvre peintre, nommé Gregorio Utande. Quand l'ouvrage fut fini, Utande demanda cent ducats ; mais le prix paraissant excessif à l'acheteur, on convint de s'en rapporter à des arbitres ; comme il n'était pas bien sûr du mérite de son œuvre, le peintre le présenta à Carreno, le priant d'y faire quelques retouches, et, pour se le rendre favorable, il lui apporta en cadeau une petite cruche de miel. Carreno, avec sa bonté ordinaire, se chargea du travail et peignit entièrement le tableau qui avait grand besoin de cette retouche universelle. L'expert choisi, reconnaissant le pinceau, estima l'ouvrage deux cents ducats. Utande reçut la somme, et ne garda que la cruche de miel, qui, depuis, a donné son nom au tableau. On l'appelle *el cuadro de la Cantarilla*.

(1) Les Persans, comme sectateurs d'Ali, ne partagent pas l'horreur des Turcs pour les images humaines. Ceux-ci même dérogent quelquefois au précepte iconoclaste. Il existe à Constantinople une collection de tous les portraits des sultans depuis Othman. C'est un vol. in-4°, relié. Il est vrai que les sultans ayant tout pouvoir échappent, dit-on, aux conjurations cabalistiques qu'un portrait ne manque jamais d'attirer, disent les Turcs sur son original. Ils sont donc seuls à pouvoir se passer cette fantaisie. D'Ohsson rapporte qu'il y a cinquante ans, il n'existait pas deux Turcs, hors le sultan, qui eussent osé se faire peindre.

La Madona del grand-duca, ou del Viagio, est celle que le duc Ferdinand III emportait avec lui partout où il allait.

La Madone des grâces à Verceil, doit son nom à la levée du siége de cette ville, en 1553.

Le tableau mystique de la génération temporelle de Jésus, de Luis de Vargas, très vanté, a reçu le nom italien de la Gamba ; voici à quelle occasion : un peintre fameux à cette époque, Mateo Perez d'Alesio, qui venait d'exposer un magnifique Saint-Christophe, voyant avec admiration la jambe d'Adam agenouillé au premier plan, dans le tableau de Vargas, lui dit, dans son enthousiasme : « *Più vale la tua gamba che tutto il mio San Cristoforo.* »

Christ des fouettés (*il Christo de los azotados*), tel est le nom donné à un Christ peint sur les degrés de la cathédrale de Séville, par Luis de Vargas, et appelé aussi *Calle de la Amargura*.

Son premier nom vient de ce que devant lui s'arrêtaient les gens condamnés à faire amende honorable.

Au palais Pitti, une Vierge de Parmigianino est appelée la Vierge au long col.

Comme les statues, les tableaux opèrent aussi des miracles.

Vasari fait mention de ce don précieux au sujet de plusieurs. Giorgione, dit-il, peignit un Portement de croix. Ce tableau, objet de la vénération des fidèles, et qui opère aujourd'hui des miracles, est placé dans l'église de San-Rocco.

Ugolino avait, au xiv<sup>e</sup> siècle, peint sur un pilier de la loge construite sur la place d'Orsan-Michele, une

Madone qui bientôt fit des miracles, et était encore en vénération du temps de Vasari.

Une Madone miraculeuse, peinte à la fresque à Gravedma, jeta pendant deux jours, en 823, une telle clarté, qu'elle excita le fils de Carloman à l'aumône et à la prière.

## PEINTURES SINGULIÈRES. TROMPE-L'ŒIL.

Tout le monde, dit Pline, a entendu parler de ce qui se passa entre Apelle et Protogène; celui-ci demeurait à Rhodes. Apelle aborde dans cette île, curieux de connaître ses ouvrages dont on lui avait fait de grands récits. Il va droit à l'atelier; Protogène était absent. Une seule vieille était là, laissée à la garde d'un tableau immense dressé sur le chevalet, et sur lequel il n'y avait encore rien de peint. Cette vieille dit à Apelle que Protogène était sorti, puis ajouta : Quelle personne annoncerai-je comme ayant demandé à lui parler? Il répondit, Apelle; et, en même temps, saisissant un pinceau trempé dans la couleur, il conduisit sur la surface un trait d'une étonnante ténuité. La vieille apprit à Protogène, de retour, ce qui s'était passé; et l'on dit que l'artiste n'eut pas plutôt jeté les yeux sur ce linéament si subtil, qu'il s'écria qu'Apelle était venu, nul autre que lui n'étant capable de rien faire de si parfait. Prenant toutefois lui-même le pinceau, il conduisit sur ce linéament un trait d'une autre couleur, et si subtil, que la couleur de dessous débordait

de part et d'autre. Ce qui étant fait, il sortit, commandant à la vieille, si l'étranger revenait demander Protogène, de lui répondre en lui montrant ce second trait : *Voilà celui que vous cherchez !* En effet, ce qu'il avait prévu arriva. Apelle se présente une seconde fois ; il voit, non sans honte, qu'il a été surpassé ; il reprend donc le pinceau et, dans l'interligne tracée par Protogène, il trace un troisième trait, qui tranche par le milieu les deux autres couleurs, ne laissant plus d'espace intermédiaire où tracer un quatrième linéament si subtil qu'on le supposât. Cette fois-ci, Protogène s'avoua vaincu ; et, sans autre délai, courut chercher son hôte au port. Ils convinrent de transmettre le tableau en cet état à la postérité ; monument d'admiration non-seulement pour le commun des hommes, mais même pour les artistes. On dit que ce tableau a été consumé dans le premier incendie de la maison césarienne au Palatium. C'était un spectacle vraiment singulier que ce vaste tableau, semblable à un grand vide, au milieu de tant de chefs-d'œuvre, et qui, par cette raison, piquait davantage la curiosité et éclipsait les ouvrages les plus accomplis, encore qu'il ne représentât que de simples linéaments si déliés que la vue avait peine à les saisir.

L'anecdote d'Apelle et de Protogène, vraie ou fausse, a été renouvelée par plusieurs peintres modernes.

Franc-Floris, allant à Delft, s'écarta de sa route pour voir Ærtgen. On lui indiqua une petite maison sur les remparts. Il n'y trouva pas Ærtgen, mais ses élèves, qui l'introduisirent dans un grenier. Franc-Floris se découvrit et s'écria : « Quoi ! c'est là l'atelier d'un si grand peintre ? » Il prit un charbon et traça sur la muraille la tête de saint Luc ; une tête de bœuf et les armes

de la peinture ; après quoi, il salua les toiles ébauchées et poursuivit sa route. A son retour à l'atelier, Ærtgen reconnut la main d'un maître dans les lignes hardies de Franc-Floris ; il se découvrit à son tour et s'écria : « Franc-Floris est venu ici, car lui seul a pu tracer ces figures. »

Vandyck révéla à peu près de même son nom à Hals ; il lui dit qu'il était étranger et voulait lui faire faire son portrait. Quand Hals fut en train, Van Dyck manifesta le désir d'apprendre et se mit devant un chevalet, prenant Hals pour modèle ; lorsque celui-ci se leva à son tour pour voir l'œuvre de son élève improvisé, « Vous êtes Van-Dyck, s'écria-t-il, il n'y a que lui qui puisse faire ce que vous avez fait. »

C'était la coutume d'Apelle d'exposer ses nouveaux ouvrages sur des tréteaux aux regards des passants et de se tenir caché derrière le tableau, pour recueillir les diverses critiques et observations qu'on faisait, démarche par laquelle il semblait se reconnaître inférieur au vulgaire en jugement sur son propre art. On dit donc qu'un jour il arriva qu'un cordonnier censura un de ses tableaux, en faisant voir qu'Apelle, dans la chaussure, avait omis une des courroies intérieures du brodequin ; Apelle réforma ce défaut le jour même. Le cordonnier, tout fier de voir qu'Apelle avait eu égard à sa critique des courroies, essaya de railler aussi la jambe ; l'artiste, indigné, se montra alors en lui ordonnant de ne point s'ériger en censeur au-dessus du soulier : et ce mot devint un proverbe (*ne sutor ultra crepidam*) (1).

Benoît IX, voulant orner de peintures Saint-Pierre

---

(1) Pline, *Histoire naturelle*, livre XXXV.

de Rome, expédia en Toscane un de ses gentils-hommes pour juger si le mérite de Giotto égalait sa réputation; l'envoyé du pape, après avoir recueilli à Sienne des dessins de plusieurs peintres et mosaïstes, arriva à Florence et se rendit un matin dans l'atelier de Giotto. Il lui exposa sa mission, et finit par lui commander un dessin qu'il pût montrer à Sa Sainteté. Giotto prit aussitôt une feuille de vélin, appuya son coude sur sa hanche pour former une espèce de compas, et peignit d'un seul jet, avec une délicatesse toujours égale, un cercle d'une perfection merveilleuse, qu'il remit en souriant entre les mains du gentilhomme. Celui-ci, se croyant joué, s'écria : « Eh quoi ! n'aurai-je point d'autre dessin que ce rond? Il est plus que suffisant, répondit Giotto; présentez-le avec les autres dessins, et on en reconnaîtra facilement la différence. » L'envoyé du pape, malgré ses instances, ne put obtenir que ce trait, et se retira fort mécontent, soupçonnant qu'il avait été bafoué. Néanmoins, il présenta à Benoît IX le cercle de notre artiste, en lui expliquant la manière dont il l'avait tracé. Le pape et les courtisans reconnurent alors combien Giotto l'emportait sur ses concurrents; Giotto fut appelé à Rome, peignit plusieurs tableaux et fut comblé de faveurs.

Aux jeux publics donnés par Clodius Pulcher, une des toiles du théâtre représentait une maison avec son toit, et cette imitation était si parfaite et si naturelle, que les corbeaux, dit Pline, venaient s'abattre contre cette partie de la toile, se figurant y voir un véritable toit de tuiles.

Apelle ayant peint un cheval pour un concours, exposa les tableaux de ses rivaux et le sien en présence de

chevaux réels, lesquels hennirent pour le seul cheval d'Apelle.

On connaît aussi l'anecdote des raisins de Xeuxis, que des oiseaux venaient becqueter, celle du rideau peint par Parrhasius qui trompa Xeuxis lui-même, enfin l'histoire du serpent peint pour Lépidus, afin d'empêcher les oiseaux d'approcher du bois où on l'avait placé, et mille autres contes reproduits par Pline, et trop connus pour trouver place ici (1).

Gran-Vasco, le peintre le plus célèbre du Portugal, était fils d'un meunier, et on rapporte qu'étant enfant, il peignit sur la porte de la maison paternelle un âne chargé de sacs de farine avec une telle habileté, que le père en rentrant chez lui vers la fin du jour, voulut faire entrer dans la chaumière l'âne qu'il croyait voir à sa porte.

Pendant son voyage en Italie, il entra dans la maison d'un peintre, et demanda à être employé. Ses vêtements en lambeaux, son air misérable le firent mépriser. Toutefois le peintre, par charité, lui donna des couleurs à broyer. Resté seul à l'heure du dîner, Vasco s'approcha d'un tableau sur le chevalet, peignit une mouche sur la joue d'une figure, et une toile d'araignée attachée aux cheveux et au nez d'une autre figure, ce qu'il fit avec un tel art, que les gens de la maison en rentrant, essayèrent à plusieurs reprises de chasser la mouche, avant de s'apercevoir de leur erreur. Pendant ce temps le peintre portugais s'était esquivé et tous les gens de la maison s'écrièrent d'une voix unanime, que cela n'avait pu être fait que par le grand Vasco (2).

(1) Pline, *Histoire naturelle*, livre XXXV.
(2) *Des Arts en Portugal*, par Radzinski. Ces histoires sont aussi répandues en Italie, attribuées à d'autres peintres.

Les peintures dont nous venons de parler, pourraient rentrer dans la série des trompe-l'œil; elle est très considérable, à commencer dès ce temps, mais après ce qui vient d'être dit des anciens, nous aimerons mieux nous en tenir aux modernes.

On montre au musée d'Anvers le tableau de la Chute des anges rebelles, par Franc Floris. On aperçoit sur le corps d'un des anges de ténèbres une guêpe très habilement faite. On prétend que cette mouche a été peinte par Quentin Metsis qui, n'étant d'abord qu'un simple maréchal, avait osé demander en mariage la fille du peintre Franc Floris. Repoussé par ce dernier qui déclara ne vouloir donner sa fille qu'à un peintre, Metsis, de forgeron devenu artiste à force de travail, fit dit-on, cette mouche à l'insu de Franc-Floris, et il eut la satisfaction de voir le peintre chercher à la chasser avec précaution. On pense bien qu'alors, il ne fut plus possible au père de résister à un amour qui avait causé un tel prodige.

Au couvent de San-Pablo de Séville, se trouve un Christ crucifié, de Zurbaran, peint en grisaille, et imitant la sculpture à s'y méprendre.

Dans le vaste tableau de la Purification qui se voit encore à Messine, Antonello a peint sur une des colonnes du temple, un morceau de parchemin qui trompe les yeux les mieux exercés. On croit à première vue qu'il est attaché à la muraille au moyen d'un clou.

Au palais Pitti à Florence, on voit quatre bas-reliefs simulés en marbre. La poussière paraît en couvrir les parties les plus saillantes, comme cela a lieu souvent pour le vrai bas-relief. C'est à Giovanni qu'est due cette peinture.

Sur le portail du Saint-Sépulcre à Milan, le Christ mort, du Bramantino, offre cet effet de perspectives que les jambes du Sauveur, de quelque point qu'on les regarde, semblent tournées vers le spectateur.

A Mantoue, on voit au plafond de la galerie de l'ancien palais ducal, les chevaux blancs du char d'Apollon, qui paraissent toujours de face, à quelque endroit qu'on se place.

Lebrun peignit dans l'église des Carmélites de Paris, un crucifix sur la voûte, sur un plan horizontal, et qui semble être placé perpendiculairement : les figures de la Vierge et de saint Jean, qui l'accompagnent, produisent la même illusion.

Un âne, dit-on, prit pour naturel un chardon peint au bas d'un de ses tableaux, et il fallut le chasser à coups de bâton pour préserver le tableau.

Rembrandt avait une servante extrêmement babillarde ; après avoir peint son portrait, il l'exposa à une fenêtre où elle faisait souvent de longues conversations. Les voisins prirent le tableau pour la servante même, et s'approchèrent pour causer avec elle.

A Rueil, dans les jardins du cardinal, Lemaire avait peint une arcade qui laissait voir un ciel si bien imité, que des oiseaux croyant pouvoir la traverser, vinrent s'y heurter.

La Suzanne au bain, de Reinoso peintre espagnol, trompa aussi des oiseaux qui vinrent pour boire l'eau du bassin.

On sait la plaisante aventure du faux damas de Mabuse. « Ce peintre débauché, dit M. Alfred Mi-

chiels (1), était pensionné par le marquis de Veere, lorsque ce puissant seigneur reçut une visite de Charles-Quint. On habilla tous les domestiques et les pensionnaires du château en damas blanc; un poëte et un philosophe, qui étaient aux gages du maître, laissèrent gravement confectionner leur parure. Mabuse demanda qu'on lui remît l'étoffe, sous prétexte de lui donner une forme nouvelle et originale; on ne douta pas de son intention, mais dès qu'on lui eut livré la soie, il courut la vendre. La somme qu'il se procura ainsi, disparut bientôt en débauches; le moment solennel arrivait cependant, et il fallait pouvoir se présenter devant l'empereur Le marquis de Veere, prévenu de la nouvelle fredaine de Mabuse, était curieux de voir comment il se tirerait d'affaire. Le jour venu il conduisit le prince à un balcon et ordonna que toute sa petite cour défilât processionnellement, le poëte, le peintre et le philosophe en tête. Il croyait tenir son homme, mais quelle fut sa surprise, lorsqu'il vit Mabuse habillé d'un costume plus brillant que tous les autres. Les fleurs de son damas avaient un éclat, une élégance qui charmèrent l'empereur lui-même. Un officieux donna au marquis le mot de l'énigme. Jean s'était fait faire un vêtement de papier, que son habile pinceau avait orné de fastueux dessins. Il enjoignit en conséquence au peintre de se tenir près du monarque pendant le dîner. La trompeuse étoffe attira encore les regards de Charles; il voulut voir quel était ce damas d'un nouveau genre, et y porta la main. Son étonnement égala celui du marquis de Veere; et demanda ce que signifiait cette supercherie. On lui ra-

(1) *Vie des peintres flamands.*

conta l'aventure et elle l'égaya, l'amusa tellement, que son hôte n'eût pas voulu, pour bien des aunes de damas, supprimer de la fête cette récréation inattendue. »

Le peintre espagnol Pereda avait épousé une dame d'assez haute naissance, qui, désireuse d'imiter en toute chose ses amies de haut ton, voulait que son mari mît une duègne dans son antichambre; c'était la mode chez les grands. Pereda, pour la satisfaire, peignit, sur le paravent, une duègne avec ses lunettes, faisant de la couture. L'illusion était parfaite, et nul n'entrait dans l'antichambre sans en être dupe.

Pendant que Filippo Lippi peignait la chapelle des Strozzi, à Florence, un soir un de ses élèves courut en toute hâte vers une des parois de la chapelle pour cacher dans un trou du mur, un objet qu'il voulait dérober à la vue d'un visiteur qui frappait à la porte. Ce trou venait d'être peint par le maître, c'est celui d'où s'échappe le serpent chassé par saint Philippe de l'autel de Mars.

Le père de Léonard de Vinci, prié par un paysan de lui faire peindre une rondache, la confia à son fils encore jeune. L'artiste, après l'avoir enduite de blanc, et préparée à sa guise, se mit à réfléchir comment il pourrait y représenter quelque sujet effrayant, une sorte d'épouvantail, comparable à la Méduse des anciens. Alors il rassembla dans un endroit où lui seul entrait, toutes sortes de bêtes affreuses et bizarres, des grillons, des sauterelles, des chauves-souris, des serpents, des lézards. Il arrangea le tout d'une manière si étrange et si ingénieuse, qu'il en forma un monstre effroyable, sortant d'un rocher sombre et brisé.

Léonard souffrait beaucoup pendant ce travail, à cause de l'infection que répandaient tous ces animaux morts;

mais sa verve lui faisait tout braver. Cependant la rondache paraissait oubliée; Léonard avertit son père qu'il eût à l'envoyer prendre. Ser da Vinci se rendit un matin à l'atelier de son fils, la rondache était placée sur le chevalet; à cette vue, il s'élança pour fuir précipitamment. Léonard le retint et lui dit : « Mon père, cet ouvrage produit l'effet que j'en attendais, prenez-le donc et emportez-le. »

Vasari ajoute que le père acheta secrètement chez un mercier une autre rondache, sur laquelle était peint un cœur percé d'une flèche, et la donna au paysan, qui en conserva toute sa vie une grande reconnaissance, et le bon père, sans rien dire, vendit la rondache de son fils cent ducats à des marchands florentins, qui ne tardèrent pas à en obtenir trois cents du duc de Milan (1).

Jean d'Udine avait peint au bout de la loge qu'il décora au Vatican, des tapis sur des balustres, avec une telle perfection, qu'un palefrenier, cédant à l'illusion, courut un jour pour les prendre, afin de les étendre sous les pieds du pape, qui se rendait au Belvédère.

Vasari donne la description d'un tableau bizarre, de deux brasses et demie environ, qui, à la première vue, n'offrait qu'une inscription sur un fond incarnat, et dont le milieu était occupé par un croissant. Au-dessus de ce tableau était fixé un portrait du roi de France Henri II, entouré de ces mots : Henry II, roi de France. On voyait aussi ce portrait en posant le front sur le bord supérieur du tableau, et en regardant en bas, mais alors le portrait se montrait dans un sens opposé à celui que présentait le miroir. Ce portrait n'était visible

---

(1) M. Delecluze, dans sa remarquable *Étude sur Léonard* (page 14-15), a donné créance à cette anecdote.

que de ces deux façons, parce qu'il était peint sur vingt-huit petits gradins ingénieusement disposés entre les lignes de l'inscription. Les lettres placées au commencement, au milieu et à la fin de chaque ligne étaient un peu plus grandes que les autres, et formaient, lorsqu'on les réunissait les mots suivants : Henricus, Valesius Dei gratia Gallorum rex invictissimus. Ce tableau avait été donné par Henri II au cardinal Caraffa. Voici l'inscription qui seule frappait la vue de prime abord :

> HEus tu quid viDes nil ut reoR :
> Nisi lunam crEscentem et E
> Regione posItamque eX
> Intervallo GRadatim utI.
> Crescit nos Admonet ut iN
> Una spe fide eT charitate tV
> Simul ut ego IlluminatI
> Verbo dei cresCamus doneC
> Ab ejusdem Gratia fiaT
> Lux in nobis Amplissima quI
> Est æternus iLLe dator luciS
> In quo et a quO mortales omneS
> Veram lucem Recipere sI
> Sp eramus in vanVM non sperabimus.

---

## PEINTURES LICENCIEUSES.

La nudité dans les tableaux n'entraîne pas toujours l'indécence. Chez quelques peintres, surtout chez les peintres de l'antiquité, l'une cependant allait rarement

sans l'autre ; rien ne peut même donner une idée de l'obscénité des peintures de grande dimension dont les Romains ornaient leurs appartements. Dans son choix de peintures antiques, M. Raoul Rochette passe en revue l'hiérogamie des dieux païens et cite une peinture de Pompeï dont, dit-il, il est impossible d'indiquer le sujet. Elle a été laissée en place et couverte d'un volet de bois fermé à clef. Pline cite des tableaux licencieux de Parrharius et de Nicomaque.

Les danses licencieuses, telles que la *sikinnis* et la *chordax*, faisaient une partie si considérable des fêtes bachiques, qu'on ne doit pas être supris du grand nombre de monuments figurés de tout genre qui nous en ont conservé des images. C'étaient des représentations de cette espèce, peintes ou sculptées qui faisaient le sujet de la plupart des *anathemata* consacrés dans les temples de la Grèce, d'où l'on voit quelle quantité d'images licencieuses dut être exposée à la curiosité publique, rien que dans cette seule classe de peintures.

Giovanantonio, surnommé le Sodoma, sur le point de terminer les peintures de la vie de saint Benoît, qu'il avait entreprises dans le couvent des Bénédictins de Chiusari, près de Sienne, voulut jouer une pièce au général et aux moines. Il peignit le prêtre Fiorenzo, ennemi de saint Benoît, essayant de débaucher les religieux de ce saint homme, en faisant balader et chanter une troupe de courtisanes autour de son monastère. Le Sodoma qui était aussi indécent dans ses peintures que dans ses actions, figura une danse de femmes nues, d'une obscénité révoltante. Comme il se doutait bien que l'on s'opposerait à ce qu'il traitât un pareil sujet, il se renferma

jusqu'à ce qu'il l'eût achevé. Lorsque ce travail eut été découvert, le général voulut le faire détruire, et le Sodoma, après avoir débité une foule de plaisanteries, voyant que le général était sérieusement en colère, cacha sous des draperies les nudités qui souillaient cette peinture, une de ses meilleures.

Fra Bartolomeo, de San-Marco, accusé par les critiques de ne pas savoir peindre le nu, fit un saint Sébastien, absolument nu, d'un coloris et d'un dessin si parfaits, d'une beauté si suave, que tous les artistes s'accordèrent à le louer. Mais les religieux ayant appris, dans leurs confessionaux, que cette trop séduisante imitation de la nature, devenait l'objet spécial de l'admiration des dévotes, retirèrent le tableau de l'église, où il était exposé dans leur chapitre; il fut bientôt acheté par Della Palla et envoyé au roi de France (1).

Au réfectoire de Saint Romuald, à Ravenne, saint Charles Borromée fit couvrir d'un voile la femme placée près du Sauveur, dans la grande fresque des noces de Cana.

Un prêtre disait à Giovan Francesco que ses figures d'autel étaient trop lascives. « Eh bien, reprit l'artiste, si une image vous remue ainsi les entrailles, dans quel état doit vous mettre la vue d'une beauté vivante! Diable, é ne vous confierai pas ma femme. »

---

(1) Même au temps le plus pur du christianisme, le *nu* comme un reste des peintures païennes, avait été admis sur les tableaux chrétiens. On trouve des nudités jusque sur les fresques des catacombes. On peut s'en assurer en consultant la *Roma subterranea* de Bosio. Le *Jonas avalé et vomi par la baleine*, le *Daniel dans la fosse aux lions*, le *Sacrifice d'Abraham*, offrent des personnages complètement nus.

Le saint Jean, évangéliste, de Dosso Dossi, a été gâté par l'application d'une longue draperie verte, qui enveloppe le corps autrefois à demi-nu du saint.

Le Corrége a peint dans un couvent de Bénédictines de Parme, sur la demande de l'abbesse Giovanna di Piacenza, Diane, Minerve, Adonis, Endymion, la Fortune, les Grâces, les Parques ; Minerve, Adonis, Endymion, sont parfaitement nus.

Dans la deuxième partie du *Guide de la peinture*, par le moine de l'Athos, Denys, où il traite la manière de représenter les merveilles de l'ancienne loi, le peintre a passé le sujet de Suzanne surprise au bain par les deux vieillards, comme il a omis l'histoire de Loth et de ses filles. Dans le psautier de saint Louis, qui est à la bibliothèque de l'Arsenal, le miniaturiste a sauté de même l'histoire de Loth et la violence de la femme de Putiphar ; mais, de plus, saint Louis, lui-même très probablement, a enlevé tous les sujets de la création, parce que la nudité d'Adam et d'Eve effarouchait sa chasteté. Contrairement à tout ce qui s'est fait au moyen âge, cette Genèse peinte commence au sacrifice de Caïn et d'Abel Tous ces faits sont de même nature, et la pudeur du peintre Denys s'est comportée à peu près comme celle de saint Louis (1).

Lorsqu'on dit à Michel-Ange de la part du pape Paul IV, de voiler les nudités de son Jugement dernier, « Que le pape, répondit l'artiste, ne s'inquiète pas tant de corriger les peintures, ce qui peut se faire aisément, mais un peu plus de réformer les hommes, ce qui est beaucoup moins facile. »

(1) *Guide de la peinture*, par Didron.

Daniel de Volterre accepta la mission d'habiller certains personnages de cette grande peinture qui blessaient la vue de Pie IV. Salvator Rosa appela Daniel, dans ses vers, le culottier *il Bracchetone*.

Le passage de la satire de Salvator où ce fait est rapporté, trouve bien sa place ici : « Lorsque Michel-Ange, dit-il, montra son Jugement universel au pape Paul III (en 1541), il n'y eut aucun des assistants qui ne proclamât cet ouvrage immortel. Seul un certain chevalier, à la face et à la parole austère, parla au peintre de la sorte : Vous avez très bien exprimé votre Jugement, puisque l'on y voit à nu toutes les choses obscènes de la vie. Non, mon cher Michel-Ange, ce n'est pas en plaisantant que je vous parle, vous avez peint un grand *Jugement*, mais quant à du jugement, vous en avez peu montré. Ma critique ne s'attaque pas à votre art, mais je parle des convenances à propos desquelles votre grand talent s'est transformé en un grand défaut. Vous auriez dû faire une distinction, et réfléchir que votre ouvrage était destiné à une église. Quant à moi, je ne vois dans votre tableau d'autel, qu'une étuve remplie de gens nus. Or, vous auriez dû vous souvenir de ce qui est arrivé au fils de Noé pour avoir découvert les nudités de son père ; il attira la colère de Dieu sur lui. Et vous, sans respect et sans crainte pour le Christ et sa mère, vous osez nous représenter l'armée des saints se montrant nus, et s'approchant ainsi jusqu'au ciel devant le Souverain pasteur ! Enfin là où le vicaire de Dieu lie et délie les choses de la terre et du ciel, seront sans cesse exposés à la vue des.....

» A ces mots, le peintre rouge de colère, et incapable de proférer un seul mot de réponse, résolut de donner

un autre cours à sa fureur : il peignit le chevalier dans l'enfer de son *Jugement*. Mais cette dernière incartade fut si monstrueuse, que (sous Paul IV) Daniel de Volterre fut chargé de faire le métier de tailleur et de peindre des caleçons sur le Jugement. L'orgueil et les peintres sont nés de la même mère (1). »

Un citoyen de Florence ayant critiqué certains peintres qui, selon lui, ne savaient traiter que des sujets lascifs, demanda au Nunciata de lui peindre une madone avancée en âge, et qui par son aspect vénérable ne fût capable d'éveiller aucune idée voluptueuse. L'artiste imagina de lui peindre une vierge dont le menton était couvert d'une longue barbe.

Un autre individu voulant orner d'un crucifix une chambre qu'il habitait pendant l'été, et s'étant adressé au Nunciata, sans savoir exprimer ce qu'il désirait autrement qu'en disant : je voudrais un crucifix d'été. Le Nunziata lui fit un Christ vêtu d'une légère culotte.

Lebrun, dans son tableau de la Conception, a représenté la Vierge d'une manière très galante, inusitée jusqu'à lui. Une gaze légère et transparente forme l'habillement de Marie, en sorte que l'on découvre tout son corps à nu.

On disait que plusieurs ecclésiastiques évitaient de dire la messe devant un autel de la Sainte-Chapelle de

(1) Le censeur de Michel-Ange était le maître des cérémonies du pape, messer Biagio, et la figure qui vengea le peintre, est celle du damné aux oreilles d'âne qu'un serpent dévore, on sait comment. On dirait un souvenir de la vieille romance espagnole où le roi Rodrigue s'écrie :

Y a me comen, y a me comen
Per de mas pecado habia.

Versailles, où on avait placé une Sainte Thérèse peinte par Santerre, trop belle et animée d'une expression trop vive.

Au mausolée de Paul III à Saint-Pierre de Rome, la statue de la Justice a été revêtue par le Bernin, d'une tunique de bronze, peinte en couleur de marbre, pour éviter un second attentat pareil à celui d'un Espagnol qui avait renouvelé la scène de la Vénus de Gnide racontée par Lucien dans son livre des *Amours*.

La Vérité du tombeau d'Alexandre VII, du Bernin, a été habillée par ordre d'Innocent XI.

A Marly, la reine Marie Leksinska fit jeter une chemise de marbre sur la Vénus Callipige; elle voulut aussi que les dieux et les héros cachassent décemment, sous des feuilles de stuc, les marques de leur virilité; plusieurs même furent impitoyablement mutilés, et ont perdu depuis, sous les injures de l'air, les voiles qui les couvraient; de sorte qu'ils n'offrent plus qu'une honteuse dégradation, pire que le premier scandale.

On voit à Rouen, rue de l'Hôpital, près de la place Saint Ouen, n° 1, un hôtel en pierre du XVIe siècle.

Dans une galerie, au rez-de-chaussée, sur la rue, s'aperçoivent encore quelques fragments de peintures à fresque.

Le premier palier de l'escalier est soutenu par une colonne en pierre, contre laquelle on voit deux petites figures nues de femmes enceintes. Celle d'homme qui se trouvait au milieu, et qui était aussi entièrement nue, a été supprimée à cause de son indécence (1).

(1) *Description des maisons de Rouen*, par M. de La Guerrière, I. 144.

M. Valery signale parmi les curiosités milanaises de la maison Origo, un grossier bas-relief représentant, dit-on, l'usurpatrice, femme de Barberousse, couronnée de son diadème, et occupée d'une des parties les plus secrètes de sa toilette (*in attos di depilarsi*), bas-relief malhonnête, jadis exposé aux regards publics, et que saint Charles Borromée fit enlever de la porte Tosa.

L'empereur Joseph II, dont le cabinet était garni de si étranges peintures, fut pris d'un accès de pudeur à la vue de l'Agneau mystique des frères Van-Eyck. Adam et Ève le scandalisèrent par leur nudité naïve : il blâma la chaste ingénuité des vieux artistes, il s'étonna de ce qu'on laissait voir un pareil tableau à la multitude. On prit pour des ordres ses remarques malencontreuses, et on ferma servilement les ailes. Lorsque, le 10 mai 1816, les panneaux, enlevés pendant la révolution, furent réunis aux autres, on avait gardé la mémoire des sottes paroles de Joseph II, et les volets ne furent pas remis en place. La suite de cet acte, ce fut la disparition des précieux volets. Pendant que le siége de Gand était privé de son évêque, un marchand de tableaux les acheta 6,000 fr. au chapitre, les revendit 100,000 fr. à un Anglais, qui les revendit 400,000 fr. au roi de Prusse (1).

La belle Vanité du Titien, la célèbre Fortune du Guide ont été mises hors de la galerie du musée de Rome à cause de leurs nudités. Un pareil scrupule avait fait retirer du musée du Vatican les trois Grâces, petites statues antiques assez ordinaires et qui n'avaient rien d'indécent. Ce scrupule semble peu éclairé ; la Vanité du Titien, la figure beaucoup trop vantée du Guide, les

---

(1) Alfred Michiels, *Histoire des peintres flamands.*

trois Grâces, eussent été à peine remarquées au milieu des autres tableaux et des autres statues. Comme ce zèle ne va pas jusqu'à détruire, on tombe dans un bien plus grave inconvénient; c'est l'immorale, c'est la scandaleuse création du cabinet secret, où l'on se croit obligé d'arriver avec des idées lascives ; cabinet, il est vrai, que le public ne voit point, mais que l'on montre à tout le monde (1).

« Ces cabinets, comme on l'a fort bien remarqué, n'ont d'autre résultat que de faire naître devant ces nudités, d'ailleurs fort innocentes, des idées que l'on n'aurait point en les rencontrant dans la galerie publique. » Le même scrupule puéril a fait mettre à part, au musée de Naples, les Danaë de Titien et de Véronèse. Mieux avisés, les Florentins ont placé au beau milieu de la Tribuna, la plus visitée des salles de leurs galeries, les deux Vénus du Titien. Nous ne savons pas ce que les mœurs ont pour cela perdu à Florence, ni ce qu'elles ont gagné à Rome et à Naples.

## MODÈLES. PORTRAITS.

### PEINTURES SATIRIQUES.

Zeuxis, ayant à peindre une Junon pour les Agrigentins, obtint de voir leurs filles dépouillées de leurs vêtements, et en choisit cinq pour rassembler dans sa Junon ce qu'il trouva de plus beau en chacune.

(1) Valery, *Voyage en Italie*, 65.

Sénèque dit que, Parrhasius ayant voulu représenter Prométhée au naturel, avait appliqué un esclave à la torture, de manière qu'il le fît périr.

Pline fait un reproche au peintre Atellius d'avoir pris des femmes de mauvaise vie pour modèle des déesses qu'il peignait.

« Phidias, ce grand artiste, lisons-nous dans *l'Orateur* de Cicéron, quand il faisait une statue de Jupiter ou de Minerve, n'avait pas sous les yeux un modèle particulier dont il s'appliquait à exprimer la ressemblance ; mais au fond de son âme résidait un certain type accompli de la beauté, sur lequel il tenait ses regards attachés, et qui conduisait son art et sa main. » Il réalisait ainsi ce qu'a dit Platon (1) sur l'idéal que tout grand artiste doit se créer quand il travaille. « L'artiste qui, l'œil fixé sur l'être immuable et se servant d'un pareil modèle, en reproduit l'idée et la vertu, ne peut manquer d'enfanter un tout d'une beauté adorée, tandis que celui qui a l'œil fixé sur ce qui se passe, avec ce modèle périssable ne fera rien de beau. » Raphaël faisait souvent poser devant lui cet *idéal* que rêvait Platon et qu'évoquait Phidias. « Quant à ma Galathée, dit-il, dans sa lettre fameuse au comte Balthazar Castiglioni (2), je me croirais un grand maître, s'il y avait dans cette fresque la moitié de toutes les choses que V. S. m'écrit... Si V. S. se fût trouvée ici, elle m'aurait aidé à faire un choix meilleur ; mais, manquant de bons juges et de belles femmes, je me sers d'une certaine idée qui me vient dans l'esprit ; je ne sais si celle-ci a en elle quelque excel-

---

(1) Platon, traduction de M. V. Cousin, tome XII, p. 116.
(2) *Raccolta dilett. sulla pit.*, tome I, page 83.

lence de l'art, mais je sais bien que je me fatigue beaucoup pour l'avoir. »

Léonard de Vinci, voulant représenter une assemblée de paysans pleins de gaîté, réunit quelques gens de bonne humeur qu'il invita à dîner ; et lorsque le repas les eut disposés à la joie, il les entretint de contes plaisants qui les égayèrent encore davantage ; cependant il étudiait leurs gestes, examinait avec attention les mouvements de leurs visages; et dès qu'il fut libre, il se retira dans son atelier pour y dessiner de mémoire cette scène comique.

Antoine Coypel ; se préparant à peindre la grande galerie du Palais-Royal, pria quelques dames de la cour de vouloir bien servir de modèles pour les déesses qu'il devait représenter ; chacune d'elles brigua aussitôt l'honneur d'être admise dans le cercle des dieux ; et l'artiste qui avait commencé par demander une grâce, finit par en faire une lui-même en ne peignant que les dames qui lui paraissaient les plus belles.

Le Guide était si bien fait, sa physionomie était si agréable, que Louis Carrache le prenait pour modèle quand il peignait des anges. On dit que, ennemi de la galanterie, il ne restait jamais seul avec les femmes qui lui servaient de modèles.

Extrêmement curieux de connaître le modèle dont le Guide se servait pour les têtes de femmes, le Guerchin pria un ami commun d'engager cet excellent artiste à satisfaire sa curiosité. L'ami s'étant acquitté de la commission, aussitôt le Guide fit asseoir son broyeur de couleurs, qui était la laideur même, et peignit la plus belle tête de femme qu'on pût voir. « Allez, dit-il, rapporter à notre ami que lorsqu'on a l'esprit rempli de belles idées,

l'on n'a pas besoin d'autre modèle que celui dont je viens de me servir en votre présence. »

Un peintre européen, voyageant dans les Indes, reçut l'ordre de faire le portrait de la favorite du gouverneur de Surate; mais ayant demandé à voir son modèle, il échappa à peine aux bourreaux de l'Indien, qui ne concevait pas qu'il eût besoin de voir sa maîtresse pour peindre ses traits.

Lebrun fit dessiner des chevaux à Alep pour le guider dans le dessin de ceux qu'il plaça dans ses batailles d'Alexandre. Il y représenta d'abord le conquérant de la Perse sous les traits délicats d'une femme, parce qu'on lui avait donné pour la tête d'Alexandre une tête de Minerve gravée sur une médaille antique au revers de laquelle on lisait le nom d'Alexandre.

L'anecdote qui suit se trouvait dans les Mémoires du président Bouhier :

« M. Lebrun ayant un jour aperçu un gueux qui avait les cheveux hérissés et la barbe longue, lui dit : « Mon ami, viens me voir demain, je veux te peindre. » Ce gueux se fit raser la barbe et peigner les cheveux, et alla ensuite trouver M. Lebrun. « Eh ! mon ami, lui dit ce peintre, de quoi diable t'avises-tu là ? Tu n'as plus les cheveux hérissés, et ta barbe est faite ! tu as perdu, pour moi, toute ta beauté. »

Girardon, pour exécuter la statue équestre du roi Louis XIV, se fit amener seize des meilleurs chevaux de l'écurie du prince; il eut plusieurs conférences avec d'habiles écuyers pour s'instruire des plus beaux mouvements du cheval et des attitudes les plus nobles du cavalier, il étudia beaucoup aussi l'anatomie du cheval.

Alexis Orloff avait commandé au célèbre paysagiste

Hankert, d'après l'ordre de Catherine, quatre tableaux représentant les faits principaux de la guerre de Morée, et particulièrement l'incendie de la flotte turque, à Tchesmé. Hackert ayant déclaré ne savoir comment rendre un vaisseau sautant en l'air, Orloff fit sauter le plus beau de sa flotte, au risque de détruire les bâtiments nombreux et richement chargés qui se trouvaient dans la rade de Livourne (1).

Le peintre Santerre forma une académie de jeunes filles, auxquelles il enseignait la peinture, et qui lui servaient de modèles.

Henri Vershunving suivit l'armée hollandaise, en 1672, pour en dessiner toutes les opérations.

L. Bakhuysen allait étudier les tempêtes dans des barques, et souvent il était ramené malgré lui par ses matelots.

On sait l'histoire de Joseph Vernet se faisant attacher au mât du vaisseau pour contempler une tempête et dessinant ainsi à la clarté des éclairs.

Vanden Welde, peintre, assista à un combat et le dessina. Le Péon s'engagea pour voir de près les batailles qu'il voulait peindre, et fut blessé.

François II, marquis de Mantoue, faisait travailler le peintre Monsignori dans son palais. Allant un jour suivant sa coutume, le voir travailler à un tableau de saint Sébastien, il lui dit : « Francesco, il faut prendre un beau modèle pour le saint. J'ai, répondit Francesco, un superbe portefaix, que je lie avec des cordes afin d'obtenir une pose naturelle. Cependant, répliqua le marquis, ta figure manque de vérité et de mouve-

---

(1) Valery, *Voyage en Italie*, tome III, page 379.

ment; tous les membres de ton saint devraient exprimer la douleur et l'effroi qu'éprouve nécessairement un homme garrotté et percé de flèches; mais si tu veux, je te montrerai comment tu dois opérer. J'accepte avec empressement votre proposition, signor, dit Francesco, Eh bien, quand tu auras solidement attaché ton modèle, avertis-moi et je te donnerai une leçon. » Le lendemain, Francesco n'eut pas plus tôt serré les liens de son portefaix, qu'il fit appeler secrètement le marquis dont il ignorait encore les intentions. Le marquis arriva bientôt ; il se précipita avec fracas dans l'atelier, les yeux flamboyants de fureur et la main armée d'une arbalète qu'il dirigea contre le modèle, en lui criant à tue-tête : « Ah traître! tu es mort, je te tiens donc, enfin ! » Le malheureux patient se livra aux efforts les plus désespérés pour rompre les cordes qui le retenaient. La contraction de son visage et de tous ses membres exprimait avec une vérité effrayante l'horreur de la mort. Alors le marquis dit tranquillement à Francesco : « Le voilà posé convenablement, le reste est ton affaire. »

Vasari raconte, mais sans donner de détails, que le Sodoma peignit d'après nature une Lucrèce nue, se poignardant « Il *fut assez heureux*, dit-il, pour trouver l'occasion d'exécuter, d'après nature, ce terrible sujet, car la fortune a soin des fous et leur vient parfois en aide. »

C'est un conte d'atelier que l'Albane, le peintre des Vénus, des Danaé, des Galathée, ayant une femme fort belle et douze enfants non moins beaux, ne se servait jamais que de sa famille pour modèles. Le musée de Bologne possède de lui quatre tableaux de sainteté, pour les-

quels ses charmants modèles ordinaires n'ont pas pu lui servir.

Mignard a souvent pris pour modèle sa fille, la marquise de Feuquières. « Il avoit une fille parfaitement belle, dit Saint-Simon, c'estoit sur elle qu'il travailloit le plus volontiers et elle est répétée en plusieurs de ses tableaux magnifiques qui ornent la grande galerie de Versailles et ses deux sallons. »

En 1788, Fuesli épousa Sophie Rawlins, jeune personne qui, dit-on, lui servait de modèle pour ses tableaux, et qu'il jugea digne de lui, en voyant que le métier qu'elle faisoit, n'avait ni corrompu son cœur ni altéré ses sentiments.

Le peintre Philippe Lippi, de l'ordre des Carmes, peignant le tableau du maître-autel des religieuses de Sainte-Marguerite, à Florence, vit la belle Lucrèce, fille de François Buti, qui était pensionnaire dans ce couvent, en devint amoureux, et afin de l'entretenir à l'aise, demanda qu'on lui permît de faire son portrait, pour une belle tête de Vierge dont il avait besoin dans son tableau. On le lui accorda, les séances se passèrent plus en conversation qu'en peinture, et peu de jours après, Lucrèce était enlevée par le moine. Il en eut un fils, qui devint célèbre comme son père, sous le même nom de Philippe Lippi.

Simone de Sienne introduisit le portrait de Cimabuë dans son tableau de la Foi, que possède le chapitre de Santa-Maria-Novella. Le visage est de profil et maigre, la barbe courte, un peu rousse et pointue, le front est couvert d'un chaperon qui enveloppe le cou avec grâce. A côté, Simone se peignit lui-même de profil, à l'aide de deux miroirs.

Giotto plaça le portrait d'Arnolfo, architecte de Santa-Maria del Fiore, dans un tableau de l'église de Santa-Croce.

Taddeo mit celui de son père Gaddo à côté du mosaïste Taffi, dans un Mariage de la Vierge, à Santa-Croce.

Spinello plaça dans l'ancienne cathédrale d'Arezzo une Adoration des mages, où il avait peint Margaritone.

Giotto s'est peint dans ses tableaux de l'église de San-Francesco d'Arezzo, de la Nunziata de Gaëte, à Naples, etc.

Sur la voûte de la grande chapelle de San-Francesco, à Pise, on trouvait le portrait de Tadéo Gaddi à côté de celui du pape Honorius.

Orcagna, dans son Jugement dernier de Santa-Croce de Florence, introduisit ses amis dans le paradis et ses ennemis dans l'enfer. Parmi les élus il plaça le pape Clément VI, ami des Florentins et maestro Dino de Garbo, médecin célèbre, revêtu du costume des docteurs de ce temps, et la tête couverte d'une barrette rouge ornée de fourrures. Au nombre des damnés il mit le Guardi, huissier de la commune de Florence, qui avait saisi ses meubles. Un démon harponne avec un crochet ce malheureux, que l'on reconnaît aux trois lys rouges de sa barrette blanche. A côté du Guardi, il mit le notaire et le juge qui contribuèrent à sa condamnation, et Cecco d'Ascoli, fameux magicien d'alors.

Il se représente lui-même dans un bas-relief dans la chapelle d'Orsanmichelle.

A San-Francesco de Florence, on voyait autour de la table d'Hérodes, Filippo Lippi et son élève Diamante. Il plaça aussi J. Bellucci dans une Annonciation que ce seigneur lui avait commandée.

Andréa del Castagno eut la singulière idée de se peindre pour représenter Judas Iscariote dans la Mort de la Vierge, à San-Fresco de Florence. Tous les autres apôtres sont des personnages de cette ville.

Dans une Adoration des mages, Andréa del Sarto s'était placé regardant défiler le cortége, appuyé sur l'épaule de Sansovino, derrière lequel on voyait le musicien Aiole.

Andréa del Sarto a placé son portrait parmi les apôtres de son Assomption de la Vierge, destinée à la ville de Lyon.

Don Bartholoméo se peignit lui-même dans une chapelle d'Arezzo, avec l'évêque Gentile d'Urbin, son ami.

A Santa-Maria-Novella de Florence, dans la chapelle des Ricci, Dominico Ghirlandaio mit son portrait, celui de David son frère, d'Alesso Baldorinetti son maître, de Bastiano de San-Gemignano son élève. Dans un autre compartiment, il plaça une foule de personnages distingués de la ville.

Le père de Raphaël a mis son fils enfant dans quelques-uns de ses cadres, entre autres sous les traits d'un enfant à genoux devant Marie et Jésus, dans un tableau qui d'Urbino a passé au Muséum de Berlin. « On ne saurait en douter, dit M. Audin (1), c'est bien là Raphaël aux cheveux noirs, son bel œil, son cou de cygne, sa peau rosée, avec cette fleur de carnation et de coloris que l'âge ne fit qu'épanouir. »

Andréa Mantégna, peignant le martyre de saint Jacques, y plaça le Squarcione, son maître, plusieurs personnages florentins, un certain évêque de Hongrie,

(1) *L'Institut catholique*, tome II, page 282.

espèce de fou qui vagabondait toute la journée dans les rues de Rome et qui allait dormir dans les écuries au milieu des chevaux, puis enfin il s'y mit lui-même.

Filippo Lippi suivit cet exemple dans les peintures d'une chapelle de l'église del Carmine, à Florence, et dans celle du couvent de San-Donato.

Le Pérugin peignit dans une Adoration des Mages, au couvent des Jésuates de Florence, une foule de portraits dont celui d'Andréa del Vérocchio, son maître.

Morietto s'est représenté sortant du tombeau, dans le Jugement dernier du cimetière de Santa-Maria-Nuova.

Francesco Moroni s'est peint, apportant de l'eau, dans le tableau du Christ lavant les pieds des apôtres, qui se trouve à l'église de San-Bernardo de Vérone. On y voit aussi le portrait du Véronais Paolo Cavazzuola, dans sa Déposition de croix.

Le Sodoma s'est représenté dans la Vie de saint Benoît du couvent de Chiusuri, près de Sienne, et dans une Flagellation du couvent de San-Francesco à Rome.

Ridolfo s'est représenté sous la figure d'un apôtre, dans l'Assomption qu'il peignit pour l'église des Battilani à Florence.

La figure du roi don Sébastien, enfant, se voyait sous la figure d'un jeune garçon portant un poisson, dans un tableau de la Multiplication des pains, au réfectoire du couvent de Notre-Dame-de-la-Santé en Portugal.

Une statue du Christ, au couvent de Saint-François de Santarem, exécutée par ordre du roi Jean I$^{er}$, passe pour être de la taille de ce prince.

Giorgione a mis son portrait au bas de sa célèbre Vierge conservée à Castel-Franco.

Une Sainte-Vierge, peinte par don Bartoloméo dans une Annonciation, a les traits de la mère du poète Piétro d'Arezzo. Au-dessus de la porte d'une chambre du palais pontifical, Pinturicchio représenta la signora Giulia Farnèse sous les traits de la Vierge, devant laquelle est en adoration le pape Alexandre VI.

Andréa del Sarto, dit Vasari, ne peignait jamais dans ses tableaux d'autre femme que la sienne, Lucrezia, et si par hasard il prenait un autre modèle, il arrivait presque toujours à reproduire cette image bien-aimée, par l'habitude qu'il avait de la dessiner, de l'avoir devant les yeux et plus encore dans son esprit.

On sait que l'amour fit peindre Zingaro le serrurier, comme il avait fait Quintin Metzys. Le Napolitain étudia, voyagea, et dix ans après épousa sa maîtresse. Dans la galerie degli Studi de Naples, on voit de lui une *Vierge glorieuse* entre saint Pierre, saint Paul, saint Sébastien et d'autres bienheureux. C'est sa femme qu'il a représentée sous les traits de la Vierge. Il s'est peint lui-même derrière le jeune évêque saint Aspremus, et l'on croit qu'un laid petit vieillard, blotti dans un coin, est le portrait de son beau-père (1).

Frans Floris s'est peint, revenant à la vie, dans un tableau du Jugement dernier, conservé à Bruxelles.

Dans le beau tableau de la Reddition de Breda, (le tableau des Lances *el cuadro de las Lanzas*) du musée royal de Madrid, l'officier placé à l'angle du cadre est le portrait du peintre, de Velasquez.

Carducho s'est représenté sous la figure du moine,

---

(1) Valery, *Curiosités italiennes*, pages 222-223.

qui est au chevet du Père Odon de Novarre, étendu sur son lit de mort, dans le 35° de ses Miracles ou Martyres des chartreux.

Dans ses fresques de Saint-Nazaire de Milan, Bernardin Lanino s'est placé sous le Martyre de sainte Catherine ; il écoute son maître, Gaudence Ferrari, disputant avec un autre de ses élèves, J.-B. de la Cerva.

Palma a peint sa fille, la belle maîtresse du Titien, dans son tableau de sainte Barbe, conservé dans l'église de Sainte-Marie-Formose, à Venise.

Mantegna s'est placé, ainsi que son maître F. Squarcione, sous les traits de deux soldats debout auprès du saint, dans le Martyre de saint Christophe, l'une des fresques de l'église des Ermites de Padoue.

Dans le Miracle de l'Avare par saint Antoine, ouvrage de Daninni, à San-Canziano de Padoue, on voit le portrait du célèbre anatomiste J. Fabr. d'Acquapendente et celui de l'auteur.

Raphaël, dans son *Héliodore chassé du temple*, peignit la figure de Jules II. C'est celle qui est placée près du grand-prêtre Onias ; « et jamais, dit M. Delécluze (1), la colère et l'emportement n'ont été peintes avec plus de vigueur. »

L'Arioste se fit peindre par Dosso Dossi, dans le célèbre Paradis du couvent de Saint-Benoît de Ferrare, afin de se trouver toujours dans ce Paradis-là, n'étant pas, disait-il, très sûr d'être dans l'autre.

Le Mudo, dans une Assomption, plaça sa mère, dona Catalina Ximénès, sous les traits de la Vierge, et son père parmi les apôtres.

(1) *Vie de Léonard de Vinci*, page 48.

Le saint Thomas d'Aquin du grand tableau de Zurbaran est le portrait d'un bénéficier de l'église de ce nom, D. A. Nunez de Escobar.

Au musée de Bologne, un saint François, du Guide, est le portrait d'un de ses amis.

Le saint Grégoire à table avec douze pauvres, représente les protecteurs de Vasari, Clément VII, le duc Alexandre de Médicis, etc.

Le Salomon du tableau de Gran Vasco à Évora, au couvent de Saint-François, est le portrait du roi Emmanuel.

Dans l'école d'Allucius, on voit les portraits de Raphaël, du Pérugin, de Frédéric II, duc de Mantoue, de Bramante (Archimède). Raphaël et le Pérugin se retrouvent encore dans d'autres compositions du divin maître.

Au Vatican, le tableau de Léon III et Charlemagne, représente Léon X et François I$^{er}$.

Dans l'église de Saint-Jérôme d'Aix, on voit une Assomption où figurent les apôtres sous les traits des membres du parlement de Provence, en 1504.

Vasari s'est peint dans sa Conversion de saint Paul.

Dans le célèbre tableau le Triomphe de l'Agneau pascal, commencé par Hubert Van-Eych et terminé par son frère Jean, les deux frères se sont peints parmi les cavaliers guerriers du Christ. Hubert est coiffé d'un bonnet orné de fourrure, d'une forme singulière, et retroussé par devant. Jean est représenté jeune encore, coiffé d'un bonnet en forme de turban; il est vêtu d'une robe noire, il a un chapelet rouge à la main et au bras une médaille pendante.

Hans Hemling s'est peint dans l'Adoration des Mages,

revêtu du costume des malades de l'hospice, penché à une lucarne, derrière le roi nègre.

Bernard Van-Orley s'est peint dans son tableau du Jugement dernier. Il est coiffé d'un chapeau à cornes, avec des moustaches, dans un grand déshabillé.

Hemskerke s'est peint derrière saint Luc, sous la figure d'un homme couronné de lierre, dans son tableau de Saint Luc peignant la Sainte Vierge.

Mabuse peignit la Vierge et l'enfant Jésus ; la Vierge était la marquise de Van-Werenn ; l'enfant Jésus était le fils de la marquise.

Arrêté dans son voyage vers l'Italie par l'amour que lui inspira une meunière d'un village des environs de Bruxelles, Van-Dyck peignit, pour l'église du village, un saint Martin donnant la moitié de son manteau aux pauvres ; c'est lui qui est le saint Martin. Il fit aussi une famille de la Vierge où il représenta le vieux meunier, la vieille meunière et sa belle maîtresse.

Les *Noces de Cana*, de Paul Véronèse, contiennent les portraits de Marie, reine d'Angleterre, Soliman II, Victoria Colonna, Charles-Quint, des cardinaux ; lui-même s'est peint en habit blanc, jouant du violoncelle ; le Tintoret est derrière lui ; de l'autre côté le Titien joue de la basse ; enfin Benoît Caliari, frère de Paul, magnifiquement vêtu et debout, tient une coupe remplie de vin.

Finsonius s'est placé dans son *Martyre de Saint Étienne* ; il a mis l'archevêque Gaspard du Laurens, dans l'*Adoration* que ce prélat lui avait commandée. Dans les voluptueuses peintures qu'il a exécutées pour le cardinal de Vendôme, il a donné les traits de ce prélat à

Endymion, et ceux de sa belle maîtresse « la belle du Canet » à Diane.

Bourdon a placé son portrait dans son *Alexandre au tombeau d'Achille.*

Adrien Laquespée en a fait autant dans son *Martyre de J. Adrien* (1).

Dans son premier tableau, *la Sainte Famille*, Raphaël Mengs prit pour modèle de la Vierge une belle et modeste jeune fille de Rome, Margherita Guazzi, qu'il épousa l'année suivante.

Kranach peignit Melanchthon sous l'image de saint Jean-Baptiste prêchant dans le désert. Parmi les spectateurs, on voit une partie de la cour de Jean Frédéric, électeur de Saxe, vêtu lui-même en rouge, la tête nue, la barbe large et carrée ; derrière lui sont Luther et les principaux seigneurs qui adhéraient à la réforme. L'Hercule filant avec Omphale, du même peintre, représente encore Jean-Frédéric filant au milieu de ses maîtresses.

Dans la Cène du Louvre, Philippe de Champagne a peint sous les traits des apôtres les principaux solitaires de Port-Royal. Arnault est Judas. C'est pousser loin l'abus du portrait.

Ferari s'est peint avec son maître Jérôme Grovannone et son élève, Lannino, dans sa fresque du martyre de sainte Catherine de l'église de Saint-Christophe de Verceil.

Largilière s'est placé parmi les spectateurs de son vœu à sainte Geneviève et y a mis Santeul enveloppé dans un manteau noir. Selon d'Agenville, le fougueux

(1) *Notice sur quelques peintres provinciaux*, par Ph. de Pointel.

Victorin se fâcha de ce qu'au lieu d'un surplus on l'avait accoutré de ce sombre manteau. Il en porta plainte au prévôt des marchands, en beaux vers latins.

A Sainte-Marie-Nouvelle de Florence, on voit dans les fresques du chœur de Ghirlandaio, les portraits du peintre, des artistes ses amis, de Ginevra de Banci, une des beautés du temps.

Le portrait d'Alphonse Boschi, en berger, est placé dans la Nativité de Matthieu Rosselli.

La Madeleine au Jardin, de Bronzino, est le portrait de la maîtresse de Pierre Bonaventuri, le mari de Bianca Capello.

Dans son tableau d'*Hippocrate refusant les présents d'Artaxercès*, Girodet s'est représenté lui-même derrière le médecin grec.

Dans le tableau d'Horace Vernet, *le Maréchal Moncey à la barrière Clichy*, se trouve le portrait du peintre Charlet qui, en effet, s'était vaillamment conduit, comme artilleur de la garde nationale, en cette circonstance.

La magnifique Judith, peinte par Allori et qui se voit au musée de Florence, si belle mais si impérieuse et si fière, est le portrait d'une maîtresse du peintre qui se nommait Mazzafiera. La suivante, tenant le sac, est la mère de sa maîtresse, et lui-même s'est peint sous les traits d'Holopherne décapité. Il voulut représenter, dans cette espèce d'allégorie, le supplice que lui faisait incessamment éprouver l'orgueil capricieux de la fille et l'avare rapacité de la mère. D'autres disent plus simplement, qu'Allori, mécontent des modèles qui ne rendaient pas à son gré le mouvement et l'expression des figures, avait l'habitude de poser lui-même et de se faire dessiner par son ami Pagani; ils ajoutent que s'étant

laissé croître la barbe et les cheveux, il posa ainsi pour la tête de son Holopherne. Quoi qu'il en soit, cette tête est certainement son portrait et le tableau tout entier un admirable ouvrage.

Au château de Caprarola les Zuccari se sont peints en porteurs de dais à l'entrevue de Charles-Quint et de François I$^{er}$.

En haut de l'escalier, Ant. Tempesta s'est peint fuyant à cheval et déguisé en femme, comme il l'avait fait lorsqu'il fut repris et obligé de continuer son ouvrage qu'il abandonnait inachevé.

Dans son Jugement dernier de la cathédrale de Ferrare, Bastianino a placé ses amis en paradis et ses ennemis en enfer ; on y voit même une jeune fille qui avait dédaigné sa main ; elle y est regardée de travers par celle qui consentit à l'épouser et qu'il a mise au rang des élus.

On voit les amis du roi René parmi les élus, et ses ennemis parmi les damnés, sur son tableau du Jugement dernier que possède l'hôpital d'Avignon.

Dans son Martyre de saint Jérôme, le Mudo, pour se venger de Santoyo, secrétaire du roi, donna sa figure au bourreau du saint.

Un acteur du commencement du xvii$^e$ siècle, qui avait créé le rôle d'Achille dans la tragédie de ce nom, du poète Hardy, avait été garçon menuisier avant d'être héros de théâtre. Tout fier de son personnage il voulut se faire peindre dans son costume. Il convint de 40 écus avec le peintre; mais prévenu qu'il était mauvais payeur, celui-ci prit ses précautions, si bien que le tableau achevé, l'Achille menuisier n'en voulant plus donner que 20 écus, la vengeance se trouva toute prête. Voici comment. Le

peintre, sans réclamer, laissa emporter le portrait, mais, en riant sous cape, il dit à l'acteur d'avoir soin de passer sur le tableau, afin de le rendre plus brillant encore, une éponge imbibée de vinaigre. L'autre n'y manqua pas, et alors sous l'Achille armé, il vit paraître un menuisier complet, tenant un rabot au lieu d'un bouclier. L'Achille avait été peint en détrempe, le menuisier était peint à l'huile. Pour que le héros reparût, il fallut bien payer les 40 écus.

A Evora, on voit un tableau de Gran-Vasco, représentant saint Jérôme et un autre ermite. Au-dessus d'eux, se voient un ange gardien tenant les armes de Portugal, et saint Michel, portant une chaîne qui aboutit à un nuage. Ce nuage a remplacé le diable à qui, dit-on, le peintre avait donné une très jolie figure de femme. Voici ce que raconte la chronique à ce sujet. Cette figure aurait été le portrait d'une dame d'honneur de la reine, qui trouvant Gran-Vasco fort laid, se moquait de lui du haut d'une tribune pendant qu'il peignait ce tableau ; ce serait par dépit, que le peintre aurait donnée au diable la figure de cette dame. Ce beau visage causait, il y a une cinquantaine d'années, des distractions à un moine, lorsqu'il disait la messe; ce fut lui, qui devenu supérieur du couvent, fit couvrir la figure d'un nuage.

Finsonius, irrité des injures d'une vieille servante, se vengea d'elle en plaçant son portrait au milieu des personnes les plus acharnées à la mort de son Saint Etienne (1),

Kennet fut représenté par un de ses ennemis sous la forme de Judas Iscariote, dans un tableau de la Cène.

(1) *Notice sur quelques peintres provinciaux,* par M. Ph. de Pointel.

Dubost pour se venger de Hope, le peignit avec sa femme, dans un tableau qu'il nomma la Belle et la Bête.

Girodet avait fait le portrait de mademoiselle Lange de la comédie française ; elle refusa de le prendre sous prétexte qu'il n'était pas ressemblant. La belle était représentée en Danaé. Le peintre pour se venger ne changea rien à la figure, seulement il démonétisa l'or qui tombait en pluie autour de la belle. Il le changea en écus de 6 livres, et même en gros sous. Dans un coin était un dindon faisant la roue. La vénalité de la courtisane, et la sotte ignorance de la femme étaient ainsi flagellées l'une et l'autre. Le portrait parut au salon, mais n'y resta que vingt-quatre heures, c'en fut assez pour que chacun l'ayant reconnu ressemblant de toutes les manières, le peintre se trouvât vengé. De cette anecdote, longuement racontée par Arnault dans les *Souvenirs d'un sexagénaire*, De Guerle fit un poème, *Stratonice et son peintre, conte qui n'en est pas un* (Paris, Brumaire, an VIII, in-8°.)

Mademoiselle Guimard avait chargé Fragonard, des peintures de son salon. Elle devait y être représentée en Terpsichore. Les tableaux n'étaient pas achevés, que la danseuse était déjà brouillée avec son peintre. Un autre fut chargé d'achever le travail. Fragonard évincé, parvint pourtant un jour à se glisser dans le temple, ainsi qu'on appelait l'hôtel de la maigre danseuse. Il arrive au salon, trouve dans un coin, la palette toute préparée de son remplaçant, et l'échelle dressée ; il y monte, et en quatre coups de pinceau vivement appliqués sur le portrait de Terpsichore, de l'idéal il fait une caricature. Ce n'est plus une Muse, c'est Mégère, mais c'est toujours aussi mademoiselle Guimard. Elle entre au moment où

s'achève la profanation vengeresse ; et vous jugez de sa colère, mais la joie du peintre s'en augmente. Plus la danseuse était furieuse, plus la caricature devenait ressemblante.

Léonard de Vinci fit à Florence, entre autres portraits, celui d'une dame auquel il s'appliqua beaucoup ; pendant toutes les séances qu'il exigea de son modèle, il eut soin de lui faire toujours entendre de la musique afin de lui inspirer une physionomie gaie.

Un jour que Rembrandt s'occupait à peindre toute une famille noble dans un groupe, on vint lui annoncer la mort d'un singe qu'il affectionnait beaucoup ; il lui prit aussitôt fantaisie de représenter cet animal sur le devant même du tableau ; et malgré le mécontentement des personnes à qui cette singulière apothéose paraissait une offense, il aima mieux emporter chez lui son ouvrage que d'en effacer la figure du singe. »

Van-Dick se fit à la fin de sa vie une manière expéditive de faire les portraits ; il ébauchait le matin, retenait à sa table la personne qui se faisait peindre et terminait l'après-dînée.

Les portraits du maître flamand François Porbus ou Pourbus, sont reconnaissables par une exactitude si scrupuleuse, qu'elle s'étend aux moindres détails des ajustements, et que l'on peut aussi bien compter les points d'une dentelle à la fraise de ses gentilhommes, que les poils de leur barbe.

On raconte que, dépouillé par des voleurs, Annibal Carrache les fit reconnaître et arrêter sur le portrait qu'il en dessina devant le juge.

Le cardinal Brogni, qui était de la plus humble origine, se fit peindre, tel qu'il était gardant les cochons.

Baan, peintre hollandais, refusa à Louis XIV, maître de la Hollande, de faire son portrait. Callot avait déjà refusé de faire la représentation de Nancy, sa patrie, conquise par les Français.

La communauté de Saint-Cyr ayant demandé à Fiquet le portrait de madame de Maintenon, il ne voulut pas y travailler ailleurs que dans le couvent et exigeait qu'on lui envoyât des pensionnaires pour lui tenir compagnie.

Quand Dumoustier peignait les gens, il leur laissait faire tout ce qu'ils voulaient; quelquefois seulement il leur disait : « Tournez-vous. » Ils les faisait plus beaux qu'ils n'étaient, et disait pour raison : « Ils sont si sots, qu'ils croient être comme je les fais et m'en payent mieux. »

La coutume du peintre Grimou (1) était de coiffer les figures avec ses bonnets d'une façon assez singulière, et de les habiller au gré de ses caprices.

Il devait à tout le monde : son boulanger ne pouvant en être payé et voulant en tirer quelque chose, dit à l'artiste de lui faire son portrait; Grimou y consentit et prit jour pour la semaine suivante. Le boulanger court aussitôt commander une perruque neuve, un habit à basques, à grandes manches et arrive dans cet appareil chez l'artiste qui ne l'aperçoit pas plutôt qu'il se met dans une furieuse colère : « Que signifie cette masca-
» rade, s'écrie Grimou? Où est votre veste et votre
» bonnet? Je ne vous reconnais plus. » Le boulanger a beau insister sur l'habit du dimanche, et alléguer qu'on doit être vêtu décemment dans un portrait de famille, il n'y eut pas moyen de calmer Grimou; il fallut reprendre

(1) Mort en 1740.

le bonnet et la veste ; et le boulanger fut supérieurement peint en homme de sa sorte.

Son seul ami était un cabaretier, devenu son mentor. Lorsque celui-ci trouvait un portrait peint par l'artiste à son goût, le peintre le forçait à l'emporter, sans se soucier du modèle qui le lui avait commandé.

Il avait reçu 25 louis, moitié du prix d'un portrait ; dégoûté de cette peinture, il l'efface, vend ses meubles 40 louis, en rend 25 à son client et boit le reste.

Mandé pour faire le portrait de M$^{me}$ de Pompadour, La Tour répondit brusquement : « Dites à Madame que je ne vais pas peindre en ville. » Un de ses amis lui fit observer que le procédé n'était pas très honnête. Il promit de se rendre à la cour au jour fixé, mais à condition que la séance ne serait interrompue par personne. Arrivé chez la favorite, il réitère ses conventions, et demande la liberté de se mettre à son aise ; elle lui est accordée. Tout à coup, il détache les boucles de ses escarpins, ses jarretières, son col, ôte sa perruque, l'accroche à une girandole, tire de sa poche un petit bonnet de taffetas et le met sur sa tête. Dans ce déshabillé pittoresque, le peintre se met à l'ouvrage ; mais à peine a-t-il commencé le portrait, que Louis XV entre dans l'appartement. La Tour dit, en ôtant son bonnet : « Vous aviez promis, Madame, que votre porte serait fermée. » Le roi rit du reproche et du costume de l'artiste, et l'engagea à continuer : « Il ne m'est pas possible d'obéir à Votre Majesté, répliqua le peintre ; je reviendrai lorsque Madame sera seule. » Aussitôt il se lève, emporte sa perruque, ses jarretières et va s'habiller dans une autre pièce, en répétant plusieurs fois : « Je n'aime

point à être interrompu. » La favorite céda au caprice de son peintre et le portrait fut achevé.

Au grand autel de l'église de Sainte-Marie della Vita, dans le tabernacle, se trouve singulièrement un médaillon de Louis XIV, garni de diamants et peint par Petitot; il est même exposé aux fêtes de la Sainte-Vierge, probablement à cause de sa richesse. Ce médaillon est un legs du chanoine, comte de Malvasia, qui l'avait reçu de Louis XIV, auquel il avait dédié sa *Felsina pittrice*. Un premier médaillon fut volé au courrier, et remplacé par celui-ci, encore plus précieux.

Mlle Quinault avait réuni dans une même bordure les portraits de Molière et de Bourdaloue; on lisait au bas cette inscription : « Les deux plus grands prédicateurs du dernier siècle. »

Jouvenet dessina un jour sur le parquet, avec de la craie blanche, un de ses amis absent depuis quelque temps, et rendit la ressemblance d'une manière si frappante, qu'on fit enlever et garder la feuille du parquet.

Lorsque Frédéric II, duc de Mantoue, traversa Florence pour aller visiter Clément VII, il vit au-dessus d'une porte du palais Médicis le célèbre portrait de Léon X, peint par Raphaël, et désira vivement l'avoir en sa possession. Arrivé à Rome, il le demanda au pape, qui le lui accorda gracieusement. On écrivit alors à Octavien de Médicis qu'il eût à l'expédier à Mantoue. Octavien, affligé de cet ordre, répondit que le cadre avait besoin de réparation, puis manda mystérieusement Andréa del Sarto, et lui fit faire une copie exacte du précieux tableau. Andréa s'enferma chez Octavien et reproduisit tout, jusqu'aux taches, avec une si merveilleuse fidélité, que, quand il eut achevé son travail,

Octavien, qui cependant était un excellent connaisseur, fut incapable de le distinguer de l'original. On envoya donc le tableau d'Andréa au duc de Mantoue, qui en fut ravi. Jules Romain lui en fit les plus grands éloges sans s'apercevoir de rien ; il ne fut désabusé que par Giorgio Vasari, protégé d'Octavien, qui avait été admis à voir travailler Andréa. Jules Romain, ancien élève de Raphaël, croyait si bien reconnaître le pinceau du maître, même dans les accessoires, qu'il fallut que Vasari lui montrât la marque d'Andréa, mise au revers de la toile.

Raphaël a été imité de la façon la plus exacte par plusieurs de ses élèves. Jules Romain, qui imitait parfaitement Raphaël, a été imité lui-même par Christophe Ghérardi.

Un grand nombre de peintres italiens ont fait et vendu de faux Titien. En tête de tous les faussaires de ce genre, il faut placer Ercolino de Castel, qui ne voulut jamais faire de tableau de son chef et s'obstina à rester copiste.

Parmi les plus habiles faiseurs de pastiches, il faut placer David Téniers qui imitait avec la plus grande facilité Bassan et Paul Véronèse. Luc Giordano, peintre napolitain, que ses compatriotes appelaient *il fa presto*, était, après Téniers, un des plus habiles en ce genre. Il entreprit de grandes compositions, à la manière du Guide, représentant l'histoire de Persée.

On rapporte que Bon Boullogne saisissait à merveille la manière du Guide. Il fit un excellent tableau dans le goût de ce maître, que le frère de Louis XIV acheta chèrement, sur la décision de Mignard, comme étant un ouvrage du peintre italien. Cependant le véritable auteur ayant été découvert, Mignard, déconcerté, dit plaisam-

ment pour s'excuser, « qu'il fasse toujours des Guide et non pas des Bouilogne. »

Battista del Mazo Martinez, gendre de Valasquez, fit des copies de Tintoret, de Titien, de Véronèse, envoyées en Italie où on les prit pour des originaux ; il copiait aussi Velasquez à s'y méprendre.

La galerie de Londres et le palais Doria de Rome ont tous deux un tableau pareil de Claude le Lorrain, et tous deux prétendent avoir l'original. Très souvent les artistes eux-mêmes ont fait une ou plusieurs copies de leurs tableaux. Raphaël a peint ainsi deux ou trois fois le Saint Michel.

On est étonné du nombre prodigieux de tableaux que Giordano exécuta pendant son séjour de huit années en Espagne. On trouve, dans le livre de Cean-Bermudez, lequel convient cependant qu'il est loin de connaître tous les ouvrages de Luca Giordano, une liste nominale qui comprend cent quatre-vingt-seize tableaux répartis entre les églises et palais de Madrid, l'Escurial, Saint-Ildephonse, le Prado, Cordoue, Grenade, Séville, Xérez, etc. Il faudrait y joindre la liste impossible à faire des tableaux achetés par les amateurs (1). Il avait peint en outre les fresques du grand escalier de l'Escurial, les dix voûtes latérales de l'église ; au palais de Buen-Retiro une vaste salle, la voûte et tous les murs, une autre grande pièce ; la sacristie de la cathédrale de Tolède ; la coupole de Miestro-Senora de Atocha ; l'église de Saint-Antoine-des-Portugais ; une quantité considérable de portraits.

Vicente Carducho reçut l'une des plus vastes commandes dont l'histoire de l'art fasse mention. La Char-

(1) L. Viardot, *Notices sur les principaux peintres d'Espagne*, in-8°, 1839, p. 320.

treuse del Paular lui confia toute la décoration de son grand cloître. Par un contrat passé le 29 août 1626 devant l'escribano Pedro de Aleas Matienzo, entre le prieur de la Chartreuse et le peintre, il fut convenu que ce dernier livrerait, en quatre ans, cinquante-cinq tableaux, quatorze par années, tous et tout entiers de sa main, dont le prix serait fixé à dire d'expert. Ce singulier contrat fut exécuté ponctuellement. Quatre ans après, le cloître de la Chartreuse del Paular possédait les cinquante-cinq toiles commandées à Carducho.

Franc Floris était arrivé à peindre comme en se jouant. Il fit en un jour sept grandes figures personnifiant les victoires de Charles V sur un arc de triomphe dressé pour l'entrée de ce prince à Anvers, et en aussi peu de temps un grand tableau sur toile, allégorique, pour célébrer les triomphes de Philippe II.

Il peignit tout le dehors de sa maison en bas-reliefs de bronze.

Le Guerchin peignit un Dieu le Père en une nuit et le mit en place le lendemain matin à la stupéfaction des assistants, pour le couvent des Servi de Bologne. Il fit en une nuit et gratis l'âme de saint Charles au ciel.

Les marguilliers d'une église de Paris ayant demandé aux artistes de cette ville des esquisses pour un tableau de saint Nicolas, Philippe de Champagne peignit le tableau dans le délai donné, et le plaça dans la chapelle au grand étonnement de ses rivaux. C'est au sujet de ce tableau qu'on lui demanda combien il vendrait un cent de saint Nicolas. Le Poussin fit en six jours six grands tableaux pour la canonisation de saint Ignace.

Loir, peintre français (mort en 1679), composa en un

seul jour, par suite d'une gageure, douze sainte-Famille, sans qu'aucune figure se ressemblât.

Rubens peignait avec une très grande facilité ; il a fait 1500 tableaux ; son Adoration des Mages, conservée à Anvers, vaste et belle composition de plus de trente figures de grandeur colossale, a été conçue et exécutée en treize jours ; son Assomption du maître-autel de la cathédrale d'Anvers a été peinte en seize jours ; il a peint une grande sainte Famille en dix-sept jours.

Séb. Bourdon peignait avec tant de facilité qu'il fit un jour la gageure qu'il peindrait en un jour douze têtes d'après nature et de grandeur naturelle ; il gagna son pari.

La coupole de l'église de Saint-Sigismond, près de Crémone, fut peinte en sept mois par Bernardin Campi. Cette rapide exécution parut tellement suspecte aux marguilliers de l'église, peu connaisseurs, qu'avant de payer l'artiste, ils exigèrent de lui un certificat du Sojaro et de Jules Campi, qui répondît du mérite de l'ouvrage.

Le grand-duc de Toscane demanda au Guide une tête d'Hercule ; il la peignit en moins de deux heures, en présence de ce prince, qui lui donna 60 pistoles et une chaîne d'or avec son portrait. Il fit encore en moins de quatre heures un grand tableau pour le cardinal Cornaro, qui le vit aussi travailler sous ses yeux.

Des peintres flamands montrèrent un jour au Tintoret des têtes dessinées avec la plus grande patience ; apprenant qu'ils avaient mis quelques jours à les faire, il prit un pinceau trempé dans du noir, fit en quatre coups une figure rehaussée de blanc, et leur dit : « Voilà com- » me nous travaillons, nous autres Vénitiens. »

A côté de ces exemples de peintures si rapidement exécutées, citons Cignani, qui mit vingt ans à peindre la coupole de la Madone del Fuoco ; Gerard Dow qui mit trois jours à peindre un manche à balai.

Slingelandt, Hollandais, employa trois années entières à peindre en petit un tableau de famille ; et un rabat de dentelle lui coûta tout un mois de travail. S'il représentait un animal, on en distinguait les poils ; s'il peignait un bonnet tricoté, on en comptait les mailles.

Pline nous apprend que le peintre Cléside fit un tableau représentant la honte de la reine Stratonice. N'ayant reçu d'elle aucune distinction, il s'en vengea en la représentant qui se roulait à la nage avec un pêcheur qu'elle passait pour aimer. Cléside exposa ce tableau dans le port d'Éphèse, et gagna aussitôt la haute mer à force de voiles. La reine ayant admiré la ressemblance des deux portraits, ne voulut point qu'on touchât à ce tableau.

M. Michiels parle d'un tableau de Henri de Bles représentant un très beau site champêtre où l'on voyait un colporteur endormi sous un arbre ; une foule de singes tiraient les marchandises de son ballot, les emportaient sur les branches et s'en servaient pour faire mille drôleries. Il ajoute que quelques personnes regardaient cette image comme un emblème : le vendeur nomade figurait le pape, les singes représentaient les luthériens, qui appelaient la doctrine de l'Eglise un objet de trafic, et leurs grimaces témoignaient de leur mépris pour elle.

L'évêque Guido d'Arezzo ordonna à Buffalmacco, peintre florentin, de peindre sur la façade de son palais l'aigle d'Arezzo, terrassant le lion de Florence. Aussitôt notre artiste construisit en planches solides, devant le

mur qu'il devait décorer, un petit atelier dans lequel il ne laissa entrer personne, sous prétexte qu'il ne pouvait décemment se montrer occupé d'un semblable travail. On le laissa donc seul ; mais, loin d'obéir à l'évêque, il représenta le lion florentin étouffant l'aigle arétin. Dès que cette peinture fut terminée, il ferma soigneusement l'atelier, demanda à l'évêque la permission d'aller chercher à Florence des couleurs qui lui manquaient, et retourna dans sa patrie. Après l'avoir attendu longtemps en vain, Guido fit découvrir le tableau. Furieux d'avoir été joué, il mit à prix la tête de Buffamalco, qui se moqua de ses menaces. Plus tard, l'évêque lui pardonna et l'employa de nouveau.

Le duc d'Athènes, ayant été chassé par les Florentins, le 2 juillet 1343, Giottino fut forcé par les douze réformateurs de l'État de consacrer le souvenir de cet événement en peignant, dans la tour du Podestat, le duc et ses complices, le front couvert d'une mitre ignominieuse. Un de ces hommes, traître à la patrie, offrait le portrait de Priori au duc, dont la tête était environnée d'animaux rapaces et cruels, emblèmes de son caractère. En outre, chacun avait auprès de lui les armes de sa maison et des inscriptions.

L'an 1478, lorsque les Pazzi et leurs complices eurent tué Jean de Médicis et blessé son frère Laurent, à Santa-Maria del Fiore, la seigneurie de Florence, pour flétrir la mémoire de ces conjurés, résolut de les faire peindre comme traîtres sur la façade du palais du Podestat. Cet ouvrage fut offert à Andrea del Castagno, qui, en sa qualité de protégé des Médicis, l'accepta avec empressement. Il rendit avec art tous ces personnages, dessinés d'après nature pour la plupart, et pendus par les pieds,

dans les attitudes les plus étranges et les plus variées.
Dès lors il ne fut plus appelé Andrea del Castagno, mais
Andrea degli Impiccati (Andrea des Pendus).

Pendant le siége de Florence, quelques capitaines
avaient déserté la ville et emporté la solde de leurs compagnies ; Andrea del Sarto fut requis de peindre sur la
place publique ces traîtres et quelques autres citoyens
rebelles. Il y consentit ; mais, afin de n'être pas appelé
Andréa des Pendus, il répandit le bruit qu'il avait chargé
de ce travail un de ses élèves, nommé Bernardo del
Auda. Puis, ayant fait construire en planches un grand
atelier où il entrait et sortait de nuit, il représenta avec
une rare perfection les soldats déserteurs sur la façade
de la Mercatanzia Veccha, près de la Condotta, et les
citoyens rebelles sur la façade du palais du Podestat.

Un couvent de capucins chargea un peintre de faire
un tableau de la tentation de Jésus-Christ au désert.
L'artiste s'avisa de revêtir Satan d'un habit de capucin ;
les révérends pères, extrêmement scandalisés, firent de
violents reproches au peintre, qui leur répondit « que
l'ennemi du salut ne pouvait mieux s'y prendre pour séduire Jésus-Christ qu'en prenant l'habit des plus honnêtes gens. »

Un peintre de Florence, à l'occasion du siége de cette
ville par les Médicis en 1529, peignit sur une paroi de
la grande salle de leur palais le pape Clément VII sur
le point d'être suspendu à une potence.

Pâris, pour se venger des médisants, peignit dans une
chapelle de l'église de Muriells, des démons attisant un
foyer sur lequel brûlaient des langues maudites, par le
Christ, avec ces paroles : *a lingua dolosa.*

On raconte de plusieurs peintres cette boutade criti-

que d'avoir, dans une série de costumes des diverses nations, représenté le Francais nu avec toutes sortes d'étoffes près de lui et les ciseaux d'un tailleur, pour railler cette nation qui change tous les jours de mode. Descamps l'attribue à Lucas de Heere, et dit que c'est contre les Anglais qu'il a fait cette épigramme (1).

Herrera le Jeune était jaloux et violent ; il accusait ses rivaux de nier son mérite, et se prétendait victime de l'envie. Dans la coupole d'Atocha, qui représentait l'Assomption de la Vierge, il peignit un lézard rongeant sa signature ; ailleurs, c'étaient des souris qui mangeaient le papier où se trouvait son nom. Du reste, accusant les autres peintres sans pitié ni convenance, et se permettant, même par écrit, de sanglantes personnalités ; sa manie satirique s'attaquait aux plus hautes positions. On raconte qu'un grand personnage de la cour l'avait chargé de lui désigner, dans une vente publique, les meilleurs tableaux, et que, malgré le choix du peintre, il en acheta d'autres fort inférieurs. Piqué de cette offense à son bon goût, Herrera prit une toile, et représenta, au milieu de fruits exquis et de fleurs brillantes, un singe tenant à la main un chardon qu'il venait de cueillir. Il allait présenter cette peinture emblématique au grand seigneur ignorant, lorsqu'un ami, le rencontrant dans la rue, lui arracha le tableau et le mit en pièces (2).

On voit au château de Cintra, en Portugal, une salle appelée la salle des Pies. M. Radzinski en raconte

---

(1) Il est déjà parlé de cette peinture satirique dans le curieux livre de Henry Estienne : *Deux dialogues du langage françois italianisé*, etc., Paris, 1579.

(2) Viardot, *Vie des peintres espagnols*, 1839.

ainsi l'histoire : « Le roi Jean Ier avait été surpris par la reine dona Philippa dans un moment où il embrassait une de ses dames d'honneur, par amitié et non dans un but criminel ; il répondit à la reine irritée, qu'il agissait *por bene*, pour bien, ou mieux par pure amitié; puis sous cette légende, que nous pourrions bien assimiler au *Honni soit qui mal y pense* des Anglais, il fit construire par allusion une salle dont le plafond représente une multitude de pies, afin que cet oiseau, réputé bavard, publiât son innocence, et la pureté de la réputation, injustement attaquée, de la dame d'honneur. » D'autres, moins galants, et dont M. Radzinski ne veut pas partager l'opinion, prétendent que cette aventure ayant été divulguée à la cour et ayant passé de bouche en bouche parmi les autres dames, le roi, pour les en punir, fit peindre des pies dans cette salle, comme symbole de leur loquacité.

Au commencement du xvie siècle, D. Manuel fit peindre les armoiries de la noblesse du royaume dans une salle de ce château. Des cerfs, disposés autour de la salle, portent 74 blasons; au milieu du plafond, on voit les armes du roi et celles des membres de la famille royale.

## COLLECTIONS D'OBJETS D'ART. MUSÉES.

Terentius Varo le premier forma une collection de portraits et de dessins des grands-maîtres.

Cicéron, Hortensius, Atticus, Pollion, qui possédait

un Silène de Praxitèle ; Jules César, Agrippa, Mécènes, avaient des collections d'objets d'art.

Lorsqu'au temps de Varron on répara le temple de Cérès bâti près du grand Cirque, on enleva par grandes pièces et sans les endommager les enduits d'une partie des murailles, parce qu'il s'y trouvait des peintures de Damophile et de Gorgasus, artistes siciliens ou grecs, comptés parmi les plus anciens de ceux qui avaient travaillé à Rome..

Un pareil soin prouve que les amateurs de ce temps portaient le zèle jusqu'à vouloir conserver des témoignages de la marche progressive de l'art.

Muréna et Varron avaient déjà fait transporter des peintures de Lacédémone à Rome par une opération semblable (1).

Asinius Pollion avait orné sa bibliothèque des images des hommes illustres de tous les pays.

Mais c'est dans Cicéron surtout qu'on trouve le zèle le plus ardent et la curiosité la plus empressée pour tous les monuments de cette espèce autant que pour les écrits des anciens. Ses lettres à Atticus font foi de cette ardeur.

(1) François Ier voulut tenter la même épreuve pour le fameux *Cénacle* de Vinci. « Il consulta à ce sujet, dit M. Delécluze, tous les architectes et les plus fameux artisans de Milan, pour savoir s'il était possible de faire un châssis et une armature assez forte pour garantir le tableau des fractures, assurant qu'il ne regarderait pas à la dépense pour posséder un tel chef-d'œuvre. Mais cette peinture étant faite sur mur, l'opération fut jugée impossible, et, à la grande joie des Milanais, l'ouvrage leur resta. » *Vie de Léonard de Vinci*, page 64. — Plus tard, dès le commencement du XVIIIe siècle fut trouvé ou retrouvé le moyen de transporter sur toile les peintures à fresque.

« Vous connaissez mon cabinet, lui écrivit-il ; tâchez de me procurer des pièces dignes d'y occuper une place et propres à l'embellir ; au nom de notre amitié, ne laissez rien échapper de ce que vous trouverez de curieux et de rare. » Il écrivait à Fabius Gallus qu'il avait l'habitude d'acheter toutes les statues qui pouvaient orner le lieu de ses études. Il n'est pas plutôt informé par une lettre d'Atticus qu'il recevrait bientôt une très belle statue qui réunissait les têtes de Mercure et de Minerve, qu'on le voit lui répondre tout enthousiasmé que sa découverte est admirable, que la statue dont il lui parle est faite tout exprès pour son cabinet. « On place, comme vous savez, lui dit-il, précisément les Mercures dans tous les lieux d'exercice, et la Minerve convient admirablement à celui-ci, qui est uniquement destiné à l'étude. » Il ajoute qu'il ne doit point cesser de lui rassembler une aussi grande quantité de monuments de cette nature qu'il sera possible. L'annonce des Hermès de marbre à tête de bronze dont Atticus lui a parlé ailleurs, le ravit et lui donne un plaisir inexprimable : « Faites en sorte, lui écrit-il, qu'ils me parviennent incessamment, je m'en rapporte à votre amitié et à votre goût. »

On voit dans Horace que quelques-uns se ruinaient pour satisfaire ce goût, et Sénèque traite de folie le fast de rassembler des statues et des tableaux dont se piquaient les riches, même ignorants.

Verrès, gouverneur de la Sicile, fut un des amateurs les plus avides. Le *De signis*, un des discours de l'accusation portée contre lui par Cicéron, est entièrement consacré aux spoliations d'objets d'art dont il se rendit coupable.

Il força Heïus, riche citoyen de Messine, à lui livrer

les tapis attaliques qui garnissaient sa maison et à lui vendre pour le prix dérisoire de 6,500 sesterces toutes les statues qu'il possédait de Praxitèle, de Myron, de Polyclète, quand tout récemment une seule statue de bronze, de grandeur médiocre, s'était vendue à Rome 120,000 sesterces.

Pour se procurer des objets d'art, il employait deux artistes grecs chassés de leur pays comme voleurs : promesses, menaces, esclaves, enfants, amis, ennemis, tout était pour eux un moyen de faire des découvertes ; et souvent, sans se donner la peine de faire des marchés simulés, ils faisaient enlever d'autorité ce qu'ils jugeaient devoir convenir au préteur. C'est en vain qu'on cherchait à soustraire des objets précieux à sa rapacité en les cachant dans les îles voisines, il les y envoyait chercher par ses affidés. Un jour s'étant fait transporter au bas de la côte où était bâtie la ville d'Halcuste, il donne l'ordre aux magistrats de lui descendre tout ce qu'il y avait dans la ville d'argenterie bien travaillée et de vases de Corinthe, et aussitôt des visites domiciliaires faites avec violence dépouillent les habitants de ce qu'ils ont de précieux pendant que Verrès attend au bord de la mer.

La galerie ainsi formée devait, on le comprend facilement, être une des plus riches ; elle contenait tout ce qu'on pouvait voir de plus curieux en ouvrages d'or, d'argent, d'ivoire, diamants, perles, statues, tableaux, meubles somptueux.

On y voyait une statue de Jupiter Ourios ou imperator; une des trois connues de ce nom (1), la Diane colossale

---

(1) « Toutes trois, dit Cicéron, égales en beauté. » L'une

de Ségéste, autrefois enlevée par les Carthaginois et rendue aux Ségestins par Scipion ; deux statues de Cérès, dont l'une avait été prise à Catane, toutes deux colossales et objets d'une vénération particulière ; un Mercure rendu au culte des Tyndaritains par Scipion (1), ainsi qu'un Apollon de Myron enlevé du temple d'Esculape à Agrigente et sur la cuisse duquel le statuaire avait mis son nom en caractères d'argent ; un Hercule en bronze du même sculpteur ; le Cupidon de Praxitèle, des canéphores d'airain dues à Polyclète ; l'Aristée, dépouille fameuse du temple de Bacchus à Syracuse ; le Péon, le Ténès, fondateur de Ténédos ; la Sapho de bronze du célèbre statuaire Silanion ; enfin Cicéron prétend que le goût de Verrès avait coûté plus de dieux à Syracuse que la victoire de Marcellus ne lui avait coûté d'hommes.

Verrès avait mis des statues en dépôt chez ses amis, il leur en avait même donné ; témoin le sphinx de bronze qu'Hortensius, son défenseur, avait reçu de lui et menait partout où il allait. Pline raconte que pendant la contestation entre Cicéron et Hortensius au sujet du préteur, il échappa à Hortensius de dire : « Pour moi, je n'ai pas appris à expliquer les énigmes. Vous devriez pourtant le savoir, repartit Cicéron, car vous avez chez vous le sphinx. »

était en Macédoine, l'autre dans une ville du Pont, la troisième à Syracuse. C'est celle-ci que Verrès s'était donnée.

(1) Sopater, premier magistrat de la ville, avait reçu de Verrès l'ordre de lui envoyer cette statue. Au nom du sénat, il refusa. Verrès le fit saisir, garrotter tout nu derrière la statue équestre de Marcellus et ne le délivra que lorsqu'il eut été mis en possession du Mercure.

Mais Verrès avait un morceau unique, le célèbre joueur de lyre pris à Aspende, ville fameuse de la Pamphilie. Il le gardait dans un cabinet fermé. Cette statue semblait ne jouer que pour elle seule et avait donné lieu à un proverbe grec. « C'est, disait-on, le musicien d'Aspende, il ne joue que pour lui. » Cicéron dit de Verrès qu'il avait su renchérir sur l'adresse du musicien.

Verrès avait aussi enlevé plusieurs de ces petites Victoires d'or et d'ivoire que tenaient dans leurs mains quelques statues des temples.

Denis l'Ancien s'emparait de ces statuettes ailées toutes les fois qu'il en rencontrait : « Je ne les prends pas, disait le tyran narquois, je les accepte de la main des dieux. » Verrès faisait de même ; il avait ainsi *accepté* la petite Victoire que tenait la Cérès d'un temple de l'île de Malte.

Nous avons vu comment il avait formé une collection de pièces d'orfévrerie ; il avait aussi les cassolettes à encens volées à Papirius, deux gondoles d'argent, des cuirasses et des casques d'airain de Corinthe ciselés, des urnes de toutes matières, le tout enlevé au temple d'Enguinum ; des dents d'éléphant d'une grandeur incroyable sur lesquelles on lisait en caractères puniques : que le roi Masinissa les avait envoyées à Malte au temple de Junon. On y trouvait jusqu'à l'équipage du cheval qui avait appartenu au roi Hiéron. Il avait établi un atelier d'orfévrerie dans le palais des anciens rois de Syracuse, et on ne lui faisait là que des vases d'or qu'on enrichissait des reliefs précieux enlevés aux vases qui appartenaient aux particuliers. Les tapis-

series étaient rehaussées d'or, plusieurs ateliers ne faisaient des meubles que pour lui.

Il avait aussi plus de trente tableaux précieux, presque tous provenant du temple de Minerve à Syracuse ; entre autres, celui qui représentait le combat de cavalerie livré par Agathocle ; puis les candélabres dont les plus merveilleux avaient été destinés au temple de Jupiter-Capitolin par Antiochus, fils du roi de Syrie. Ce prince était à Syracuse, attendant la réédification du temple ; Verrès vit son candélabre, l'emprunta et ne le rendit plus.

La porte de cette riche galerie en était digne par sa richesse et par la manière dont elle avait été acquise ; elle était enrichie de l'or et de l'ivoire ciselés enlevés à la porte du temple de Minerve à Syracuse, la plus belle qu'eussent produite les artistes de l'antiquité (1).

Les candélabres étaient, de tous les objets d'ameublement et de curiosité, les plus recherchés par les collectionneurs ; Pline rapporte à ce sujet l'histoire suivante, dont nous ne retranchons aucun détail :

« Les bobèches ou parties supérieures des candélabres (chandeliers), dit-il, étaient particulièrement l'ouvrage des Éginètes, comme la tige et le pied se faisaient à Tarente. Ainsi, deux fabriques concoururent à faire les chandeliers de grande vogue ; et ce meuble, dont la dénomination, comme on le peut voir, dérive d'une chandelle, on n'avait pas honte d'en donner une somme égale à la paye annuelle d'un tribun. Un chandelier mis à l'enchère fut énoncé par le crieur avec la circonstance d'un autre meuble qu'il fallait acheter en même temps,

---

(1) Cicéron. Orat. in Verrem de signis. — *Histoire de l'Académie des inscriptions et belles-lettres*, tome VI.

circonstance trop singulière pour ne la pas rapporter ici. Gegania marchandait ce chandelier ; le crieur Théon lui déclara qu'elle ne l'aurait point si elle n'achetait en même temps un esclave foullon, nommé Clésippe, qui était bossu, et qui d'ailleurs était on ne peut plus désagréable à voir. Elle passa par dessus cette condition, moyennant quoi le chandelier et Clésippe lui restèrent l'un dans l'autre pour la somme de 50,000 sesterces. Le soir même, Gegania, dans un festin qu'elle donnait, fit parade de son achat, et fit mettre nu le malheureux esclave bossu, pour l'exposer à la risée des convives. Bientôt après, cette femme débauchée lui donna place dans son lit, et enfin dans son testament. Clésippe, devenu riche, eut toujours une dévotion particulière pour ce candélabre, le regardant comme l'idole tutélaire qui avait présidé à sa fortune. Il donna ainsi lieu à l'un des contes les plus en vogue dont l'airain de Corinthe ait jamais prêté la matière. Cependant, pour justifier les mœurs de la défunte, Clésippe lui éleva un riche mausolée ; mais il ne fit par là que perpétuer partout l'univers la mémoire de l'infamie de cette dame romaine. »

Les propriétaires de ces statues d'airain de Corinthe, dont nous vous avons parlé plus haut, en étaient la plupart si engoués, rapporte Pline, qu'ils ne les quittaient jamais. Néron faisait toujours voiturer avec lui l'amazone qu'il possédait en cette riche matière ; et un peu avant Néron, Caïus Cestius, personnage consulaire, avait fait porter à sa suite, même dans une bataille, une statue qu'il affectionnait. La tente d'Alexandre le Grand était flanquée de quatre supports habituels, qui n'étaient autres que quatre statues, dont deux ont été dédiées à

Rome devant le temple de Mars-Vengeur, et les deux autres devant le palais.

Néron acheta d'une dame romaine un bassin de cristal 150,000 sesterces. Apprenant la révolte qui lui fit perdre la vie, il brisa deux coupes de cette matière pour empêcher qu'un autre ne s'en servît.

Vespasien ayant bâti le temple de la Paix, le décora d'une partie des statues que Néron avait fait venir de la Grèce, et y fit exposer des tableaux des plus célèbres peintres de tous les temps.

Adrien avait réuni tant d'objets d'art dans sa célèbre villa, que depuis trois siècles ses ruines ont enrichi de statues tous les cabinets de l'Europe.

Faute d'un assez grand nombre d'antiquités, on faisait collection d'objets archéologiques imités. « Hérode Atticus, dit M. B. de Xivrey (1), ornait sa splendide villa de ces monuments triopéens, où il se plaisait à faire imiter les caractères des plus anciennes inscriptions ; sans se douter peut-être que, par le hasard singulier d'une conservation refusée à tant de monuments originaux, ces objets d'un ingénieux délassement, offriraient au bout de quinze siècles une source curieuse et féconde à l'archéologie. »

Commode, lui-même, était un amateur de choses précieuses. Il est vrai qu'il les entremêlait d'objets de la plus futile coquetterie. J. Capitolinus, racontant la vente que Pertinax fit faire de ses biens, décrit ainsi son singulier mobilier : « Dans les enchères des biens de Commode, dit-il, on remarquait : une étoffe de soie brodée en or, avec des tuniques, des casaques, des manteaux,

---

(1) *Essais d'appréciations historiques*, tome II, page 154.

des robes de Dalmatie à longues manches, des vêtements militaires ornés de franges, des chlamydes de pourpre de Grèce pour les camps, des capuchons gaulois; une robe, des armes de gladiateur, enrichis de pierreries, des épées d'Herculanum, des colliers de gladiateurs, des vases d'or fin, d'ivoire, d'argent et de citronnier, des vases samnites pour faire chauffer la poix et la résine destinées à épiler et à adoucir la peau; on voyait encore des voitures d'une fabrique nouvelle, aux rouages diversement compliqués, etc... »

Un édit prétorien, rapporté par Ulpien, défendait de rien placer dans les lieux publics où il y avait des statues qui pût leur nuire, les endommager ou les dérober à la vue. La loi Julia avait puni les violateurs de statues comme les violateurs de sépulcres. Théodoric punit ces violations de la peine du talion, membre pour membre. L'exécution de ces lois était confiée à des gardes et à des magistrats spéciaux; il en est question dès le temps d'Auguste. Dans les provinces, on retrouvait la même institution; il en est question dans deux inscriptions de Narbonne.

Le goût des collections et des curiosités se perpétua sans interruption des temps anciens jusqu'au moyen âge.

La Vie de Suger fait mention des dents d'un monstre marin qui lui avaient été envoyées par David, roi d'Écosse.

Ce fut Pétrarque, dit Galilée, qui eut le premier l'idée de faire une collection de médailles impériales.

Lorenzo Ghiberti laissa à ses héritiers une collection d'antiques en marbre et en bronze, un lit, des vases grecs; mais tout fut dispersé.

Nicolo Nicoli, Bembo, Francesco Fusconi, Leone Leoni, dont la galerie fut si utile aux sculpteurs du dôme de Milan, sont célèbres pour avoir réuni des statues, des vases, des tableaux et des médailles.

Le graveur Valério, de Vicence, aimait avec passion les marbres antiques et les plâtres moulés sur les ouvrages des maîtres de l'antiquité et des temps modernes.

Dona Isabelle d'Este, marquise de Mantoue, forma une collection de marbres, bronzes, peintures, médailles.

L'archiduc Mathias, frère de Rodolphe, empereur d'Allemagne, appelé par la noblesse des Pays-Bas comme compétiteur de Guillaume le Taciturne, se forma une collection de tableaux pendant la guerre qu'il eut à soutenir.

Vasari s'était formé une collection de dessins et d'esquisses; il conservait le mannequin articulé inventé par fra Bartoloméo.

Le peintre Solis, Espagnol, laissa une collection d'armures et un cabinet de dessins et de gravures.

Mercati, naturaliste toscan, mort en 1593, avait formé au Vatican un muséum de minéralogie, qui fut détruit et dispersé après sa mort.

Zamichelli avait formé une curieuse collection de fossiles et de médailles.

Le cabinet du voyageur Tradescant avait reçu le nom d'Arche, parce qu'il contenait des objets de toutes sortes.

Smétius, historien et antiquaire de la province de Gueldre, forma un cabinet d'antiques très remarquable, qui contenait environ 10,000 médailles.

Strada, antiquaire italien, auquel on reproche d'avoir donné l'exemple fâcheux de trafiquer des objets

d'art, passant à Lyon, profita de la pauvreté du Serlio pour lui acheter ses portefeuilles à vil prix ; il acquit ensuite, à Rome, de la veuve Périn del Vaga, deux caisses de dessins originaux, parmi lesquels il y en avait plusieurs de Raphaël ; enfin, il emporta de Mantoue les cartons de Jules Romain, que le frère de ce peintre lui céda à bas prix.

Trichet Dufresne, ayant conseillé à Christine de Suède de se défaire d'une partie de ses médailles et de ses tableaux, il s'en rendit l'acquéreur et se trouva posséder les médailles les plus rares et les tableaux des meilleurs maîtres.

Witsen, antiquaire hollandais du xvii° siècle, forma une collection d'antiquités et d'objets d'art que Guy Patin nous a fait connaître.

Worm, savant danois, publia la collection d'objets rares et curieux, sous le titre de Musæum Wormianum.

Au mois de mars 1648, le parlement anglais fit inventorier et vendre les curiosités qu'avaient possédés Charles I*er* et sa famille ; la vente produisit 50,000 livres sterling.

Une partie de ces tableaux fut achetée par le banquier Jaback, le plus riche amateur du xvii° siècle ; après avoir servi à l'ornement de son bel hôtel de la rue Neuve-Saint-Méry, la plupart fut acquise pour le cabinet du roi. Les Van-Dyck et les Holbein que nous possédons en viennent. « C'est ainsi, dit M. Ed. Fournier, que nous nous enrichissions des dépouilles d'un roi décapité..... Mais un jour vint où Londres sut prendre une cruelle revanche, en s'emparant aussi, dans une occasion pareille, des plus précieux tableaux de la galerie de Louis XVI. Quand la magnifique collection du ca-

binet du Roi fut dispersée aux jours de la Terreur, les Anglais firent main basse sur tout ce qu'ils purent saisir. C'est dans ce pillage, si favorable à l'avidité étrangère, que la France perdit le tableau du Poussin, connu sous le nom des Grands-Bacchanales, et qui, porté à Londres, y fut vendu, en 1805, la somme de 15,000 guinées (375,000 fr.) (1). »

Lodoli, moine de Saint-François, Italien du XVIII° siècle, fit une collection comme le musée des monuments de Lenoir ou comme celui de Millin. Il avait réuni divers morceaux d'architecture, de peinture, de sculpture et de gravure, dont la suite mettait sous les yeux les progrès successifs des arts depuis l'époque de leur renaissance jusqu'à celle des grandes écoles. Un accident détruisit tous ses manuscrits et tous ses dessins (2).

Leba, naturaliste allemand, forma une très belle collection de curiosités, qui fut achetée par Pierre le Grand, en 1716. Il forma alors un nouveau cabinet qui surpassa tous ceux qui existaient en Europe, et qui fut dispersé à sa mort. Il a été publié en 4 volumes, avec 449 planches.

Le musée des médailles antiques de Schulze a été publié à Hall, en 1746.

L'antiquaire Lewis, Anglais, légua à lord Holland sa collection de caricatures. Le médecin anglais Mead avait joint à sa bibliothèque une collection de médailles et de tableaux. Townley, antiquaire anglais, forma une collection de marbres d'un travail exquis ou curieux, et acheta

(1) *L'Estafette*, 16 juillet, 1845.
(2) Voir pour cette collection le livre publié à Rome en 1786, sous ce titre : *Éléments de l'architecture lodolienne*, etc., in-4° (en italien).

deux maisons pour les recevoir. Après sa mort, les conservateurs du muséum britannique obtinrent du parlement une somme de 20,000 fr. pour en faire l'acquisition.

Galiani ayant fait une collection de pierres volcaniques, en fit présent au pape, qui lui donna un canonicat d'Amalfi valant 400 ducats de rente.

Hoorn, antiquaire hollandais, avait formé une collection des pierres gravées les plus parfaites; elle lui fut volée en 1789 par son valet de chambre. Apprenant que le voleur est à Amsterdam, Hoorn s'y rend aussitôt avec une forte somme, rachète deux cents de ses pierres, c'était tout ce qui en restait, et revient se fixer à Paris sans poursuivre sa vengeance.

Si l'on cite quelques collections de tableaux dont l'origine remonte au temps des Médicis, il n'en est pas de même des collections d'estampes et de dessins, dont on n'aperçoit de traces que cent ans plus tard. George Vasari à Florence, Paul de Praun à Nurenberg et Claude Maugis à Paris, sont les seuls collecteurs de cette époque, dont les noms soient connus. En entrant dans le xvii<sup>e</sup> siècle nous ne pouvons encore en citer d'autres que ceux de Charles I<sup>er</sup>, roi d'Angleterre, du comte d'Arundel, et de Jean de l'Orme, premier médecin de Marie de Médicis. Un peu plus tard, nous trouvons Michel de Marolles, dont le cabinet fut acquis en 1667 pour la Bibliothèque royale de France; puis Sauveur d'Iharse, évêque de Tarbes; l'évêque d'Ypres, probablement Antoine de Haynin; le sur-intendant Fouquet; le célèbre ébéniste Boul, dont une partie du cabinet se trouva consumée dans l'incendie qui eut lieu au Louvre en 1661; puis enfin Israël Silvestre, fameux graveur de cette épo

que, dont le cabinet a été conservé dans sa famille jusqu'en 1810.

Parmi les collections de gravures, on remarque celles qu'avaient formées eux-mêmes l'électeur de Bavière Charles-Théodore, l'empereur d'Autriche François I$^{er}$, celle-ci contenant la série complète des portraits publiés dans les xviii$^e$ et xix$^e$ siècles, et un grand nombre de ceux du xvii$^e$ siècle. On y compte près de 80 mille portraits divisés en huit cents portefeuilles; il n'y a jamais qu'un seul portrait sur chaque feuille ; les souverains sont classés par pays et rangés par ordre chronologique. On a joint à la suite de chacun d'eux leurs femmes et leurs enfants, avec des n$^{os}$ de renvoi qui indiquent comment un prince de branche cadette tient à la maison souveraine. Les autres portraits, séparés par profession, sont tous classés sans être divisés par pays.

De nos jours une collection de portraits, non encore dispersée, a presqu'égalée celle-ci par le nombre et l'a surpassée par la rareté des pièces ; c'est celle qu'a laissée M. Deburé ; elle se compose de soixante-cinq mille portraits rangés par ordre alphabétique dans cent quatre-vingt-douze portefeuilles in-fol. Entre autres pièces du plus haut prix, très rares, sinon uniques, on y trouve le *Louis XIV* dit *aux pattes de lion*, gravé par Nanteuil; quatre épreuves d'états différents de John Evelyn, surnommé le *Petit Mylord*, gravé par le même; le *roi de Pologne*, par Baléchon; le comte d'Harcourt, dit *Cadet la Perle*, par Masson; le *Charles I$^{er}$* de Strange ; le Thomas Parr avec le géant et le nain du roi d'Angleterre; le *Louis XIV* de Berwick avant la restauration de la planche.

L'empereur avait également formé une collection topographique et une autre d'estampes modernes.

On voit aussi à Vienne les collections connues sous le nom d'*Ambras*, par ce qu'elles furent originairement formées dans ce château par les soins de l'archiduc Ferdinand et de sa femme Philippine vers 1560.

Le duc Albert de Saxe-Teschen, forcé par les événements politiques de quitter Bruxelles en 1787, se retira à Vienne avec une fortune immense et forma lui seul une collection d'estampes et de dessins. « En parcourant les dessins, dit M. Duchesne aîné, il est facile de voir que le prince a souvent accueilli ce qui lui était présenté, moins pour embellir sa collection, que dans l'intention d'être utile à de jeunes artistes qui, revenant d'Italie, se trouvaient dans le besoin et cherchaient à se défaire d'études faites pendant leur voyage. Cette collection appartenait dernièrement à l'archiduc Charles et contenait quatre-vingt-six mille pièces. »

La galerie *degl'Uffizi* de Florence renferme une collection de vingt-huit mille dessins de maîtres, dont deux cents de Michel-Ange, cent cinquante de Raphaël, etc.

L'inventaire des objets d'art que possédait Marguerite d'Autriche, gouvernante des Pays-Bas, contient, au milieu d'un grand nombre de tableaux de sainteté, une collection de portraits.

« Un tableau de la face d'une Portugaloise ;

D'un chief d'un Portugalois ;

De la royne donne Ysabel en son age de xxx ans, fait par maistre Michiel ;

De madame Ysabeaul de Portugal ;

Du chief du duc *bleu* de Brabant ;

Du chief de Madame ;

De madame de Hornes ;

Un autre fait à l'huile ;

Du duc Philippe fait de la main de Johannes ;

Du chief du roy Henry d'Angleterre ;

Du chief du cardinal de Bourbon tenant la teste d'ung mort en sa main ;

Du chief de la royne de Portugal ;

Du bon duc Philippe ;

Du chief de made de Charny faict de bien bonne main ,

Du fief du duc Charles, agent de Madame ;

Un bien petit tableau d'un sainct Jehan et saincte Marguerite, faict à la semblance du prince d'Espagne et de Madame ;

De l'empereur Frédéric ;

Un tableau d'ivoire où est le duc Charles et le duc Philippe ;

Le contrerolleur de Madame et aussi le chien de Madame qui s'appelle Boute ;

Un tableau de Madame en une chambre ;

Un petit tableau de papier où est paincte madame la duchesse de Nemours.

« En la librairie se trouvaient les portraits de Charles VIII, de la duchesse, de Charles-Quint enfant, le feu roi Philippe, le duc de Bourgogne, la reine Jeanne, le duc Jean de Bourgogne, l'empereur, les sœurs du roi, les infantes, l'empereur Frédéric, Charlemagne, la reine des Romains, la fille du prince de Tarente, le grand-turc, le duc de Berry, le duc de Savoie, le roi de Dannemark, la reine Marie d'Angleterre, le duc de Milan. »

Peyresc avait réuni, pendant son voyage en Italie, tous les portraits des hommes les plus fameux alors dans les sciences : c'étaient Grotius, Saumaise, Pierre Pithou, Bignon, de Thou, Casaubon, Malherbe, Duvair, Scaliger,

Pinelli, Desportes, Barclay, Camden, le pape, etc. (1).

Pour prix des services qu'il leur avait rendus à tous, c'était, selon Lémontey (2), la seule grâce qu'il leur avait demandée. La collection de ces portraits donnés par reconnaissance au Mécène bienfaisant, était très considérable. Elle était passée dans la famille de Valbelle, et, à l'époque de la Révolution, elle décorait le château de Cardanache, sur la Durance. Des bandits vinrent l'y détruire, et le propriétaire périt sur l'échafaud.

Pacheco, le beau-père de Velasquez, voyait tous les hommes distingués se réunir dans son atelier à Séville. Au moyen de ce concours et pendant sa longue carrière, il put se former la plus curieuse galerie; on compte qu'il fit plus de cent cinquante portraits à l'huile et plus de cent soixante portraits au crayon noir et rouge représentant tous les hommes de quelque mérite et de quelque renommée qui avaient paru chez lui. Dans le nombre étaient ceux de Cervantes, de Quevedo, de Herrera le poète, etc.

Parmi les ouvrages de Juan Ribalta on cite une collection de portraits de tous les hommes célèbres du pays de Valence. Cette collection, qu'il ne put achever et qui contient seulement trente-un portraits, lui fut commandée par don Diego de Vich, lequel la laissa par testament à la bibliothèque du couvent de la Murta de San-Gerominizo. On y trouva le moraliste Lui Vivéa, le poète

---

(1) *Recherches sur la vie et les ouvrages de quelques peintres provinciaux de l'ancienne France*, par Ph. de Pointel, page 7.

(2) *OEuvres de Lémontey*, tome III, page 116, *Éloge de Peiresc*.

catalan Ansias Morcle, Gaspar de Aguilar, traducteur de Virgile; don Guillen de Castro, auteur original du Cid; le maëstro de capilla Juan Bautista Comès, les bienheureux saint Louis Bertrand, saint Vincent Ferrez, saint François de Borja, les papes Calixte III et Alexandre VI, etc. (1).

M Craufurd, amateur, qui tient à deux siècles, le dernier et celui-ci, et à deux pays, l'Angleterre, son pays natal, et la France, sa patrie d'adoption, se fit deux magnifiques collections de portraits, dont l'une fut saisie pendant la terreur et l'autre vendue seulement après sa mort en 1819. La seconde était d'un prix égal à la première. Pour chaque portrait M. Craufurd avait fait une notice très détaillée et souvent remplie de détails inédits concernant le personnage représenté. Il en a publié plusieurs en 1818 et 1819. Le Bossuet de Rigaud, l'une des belles toiles de notre Musée, vient de cette collection, sur laquelle on peut lire de curieux détails dans la notice publiée par M. Barrière, en tête des *Mémoires de madame du Hausset*, desquels M. Craufurd avait été le premier éditeur.

Les lambris de l'ancienne salle du grand conseil à Venise offrent une partie de la collection. Les portraits des doges, peints par le Tintoret, Léandre Bassano, et le jeune Palma. A la place où Marino Faliero avait dû être peint est l'inscription célèbre encadrée sur un fond noir : « *Hic est locus Marini Falethri, decapitati pro criminibus,* » menace sanglante faite au pouvoir jusque dans son palais. La suite de la collection est dans la salle

---

(1) Viardot, *Notices sur les principaux peintres espagnols*, in-8°., 1839.

du scrutin. Le portrait du dernier doge, Manin, qui abdiqua, n'y est pas ; car les portraits des doges n'étaient exécutés qu'après leur mort. Il y a soixante-seize portraits dans la première salle, trente-huit dans la seconde.

Le Giovio, au xvie siècle, avait formé à Florence une collection de portraits d'hommes illustres (1).

Au musée de Florence, deux salles, parmi lesquelles une de ses plus vastes, sont remplies de la base au faîte par des portraits de peintres de toutes les époques et de toutes les écoles ; faits en grande partie, comme des autographes, par les maîtres mêmes dont ils conservent les traits : leur nombre s'élève à plus de trois cent quatre-vingt. Est-il besoin de faire sentir le prix inestimable d'une telle collection ? Ce fut le cardinal Léopold de Médicis, qui commença à rassembler cette série sans doute unique. Il avait acquis plusieurs portraits de peintres antérieurs à son époque ; il invita les plus célèbres parmi ceux qui vivaient de son temps, à lui envoyer aussi leurs portraits, et l'habitude de cet envoi, continuée après sa mort jusqu'à nos jours, a successivement grossi les richesses de la salle des peintres, dont il a fallu déjà doubler le local. La statue en marbre de son fondateur s'y voit dans une niche près de la célèbre et admirable urne antique, appelée *vaso mediceo*, dont les bas-reliefs représentent le Sacrifice d'Iphigénie.

Le plus ancien portrait de l'école florentine que possède la collection degl' Uffizi est celui de Masaccio. Il est fâcheux de n'y pas trouver ceux de Giotto et de Cimabuë. C'est une lacune que Florence, leur patrie, de-

---

(1) Valery, *Voyage en Italie*, I, 314.

vrait essayer de combler à tout prix, ce qui est possible, puisque les portraits de ces deux antiques fondateurs de l'école existent ailleurs, et sont connus. Mieux vaudraient pour leurs noms, de simples copies que des cadres vides. L'ordre de placement est judicieux. C'est à peu près celui des dates, des époques, tout en réservant néanmoins les meilleures places aux tableaux que rendent supérieurs, soit le nom du peintre plus éminent qu'ils représentent, soit leur exécution plus belle. Raphaël, par exemple, est dans le centre bien éclairé d'un panneau, à une place d'honneur, ayant au-dessus de lui, son maître Pérugin, au-dessous, Jules Romain, son meilleur élève. Outre ces trois portraits, ceux qui me semblent mériter par la beauté de l'exécution, le plus d'attention et de faveur, sont, dans l'école florentine, Léonard de Vinci, Michel-Ange, Andrea del Sarte et Christophe Allori, auxquels on peut joindre le Parmigianino Francesco Mazzuola ; parmi les Vénitiens, Giorgion, Titien et Tintoret ; parmi les Bolonais, An. Carrache, Dominiquin, Guide, le Guerchin, Carlo Dolci ; parmi les Flamands, Jordaens, Rembrandt, Gérard Dow. Quant aux Espagnols, ils ne sont représentés que par le valencien Ribera, que les Italiens veulent à toute force, en le faisant naître à Gallipoli, mettre au nombre des peintres napolitains, et par deux portraits de Vélazquez, fort beaux, dont l'un est certainement du pinceau de ce maître. Le second peut être une répétition faite dans son atelier ; la présence de Vélazquez dans cette collection s'explique par les deux voyages qu'il fit en Italie, l'un sur le conseil de Rubens, l'autre sur l'ordre de Philippe IV, et pour rapporter à ce prince des tableaux, des statues, des médailles. Quant aux Espagnols qui n'ont point

quitté leur pays, même les plus fameux, Murillo, Alonzo Cano, Zurbaran, Moralès, etc., on les cherche vainement au milieu de cette foule. C'est encore une lacune, et que l'on peut remplir aisément. De tels noms sont nécessaires dans une telle collection, et leur absence nuit plus que ne peut servir la présence d'un nombre centuple de médiocrités, par exemple, de tous ces peintres et peintresses du xviiie siècle, oubliés déjà, et qui, par le don de leurs portraits à la galerie de Florence, ont trouvé l'ingénieux moyen de se rendre immortels.

A Dresde, dans une cour du palais, au rez-de-chaussée, est placé un riche et précieux cabinet auquel on donne le nom de *Grüne-Gewölbe* (voûte verte). « Ce cabinet, dit M. Duchesne aîné, qui l'a décrit sommairement dans son *Voyage d'un iconophile*, ce cabinet doit véritablement porter le nom de trésor, tant à cause de la richesse de la matière, qu'à cause de la beauté du travail, ou bien de l'ancienneté des objets qui y sont renfermés; sa valeur est au-dessus de ce qu'on voit dans le reste de l'Europe. » On y voit entre autres curiosités dans la troisième salle qui contient des vases en vermeil des xve, xvie et xviie siècles, les gobelets en or, qu'avait fait faire vers 1651, l'électeur Jean-Guillaume; on assure qu'ils avaient été donnés par l'électeur à ses quatre fils, avec la condition de les transmettre en ligne directe; mais en cas d'extinction d'une branche le gobelet devant revenir à l'aîné; c'est ce qui eut lieu peu après. Ces gobelets pèsent trois livres et demie chacun, il ne s'en trouve plus que trois dans le trésor, le quatrième a disparu par l'infidélité d'un ancien conservateur.

La salle qui suit, très vaste et d'une magnificence extraordinaire, renferme un grand nombre de coupes et

de vases en agate, en jade, en serpentine, en lapis-lazuli, en cristal de roche, en ambre jaune et en marbre de Pappenheim. Deux vases de cette dernière matière, d'une assez grande dimension, sont ornés de plus de quarante pierres gravées dont quelques-unes sont antiques et d'un fort beau travail. La plupart de ces objets sont montés en or émaillé, dans le goût du xve siècle. L'un des plus curieux est un cabinet, ou meuble, avec une infinité de petits tiroirs et de petites armoires, exécutés dans ce temps et entièrement en ambre jaune.

Dans un des angles de ce salon, est l'entrée d'une très petite pièce renfermant une grande quantité de jolis bijoux en or émaillé et garnis de pierres précieuses de toute couleur ; parmi eux se trouve un grand nombre de petites figurines dans lesquelles on a employé des perles monstrueuses, qui figurent la tête ou les bras, la gorge, le ventre ou autres parties de ces singulières et grotesques images. Plusieurs de ces objets sont exécutés avec assez de goût, tels que des figures d'artisans et d'ouvriers aussi en or émaillé, ornées de pierres précieuses. Toutes ces pièces sont très remarquables par la perfection et la délicatesse du travail ; ce qui est le plus étonnant, sous ce rapport, est un œuf en or de la grosseur d'un œuf de pigeon, dans l'intérieur duquel est renfermée une poule couveuse en or émaillé ; en l'ouvrant, on y trouve une couronne fermée, enrichie de diamans, qui s'ouvre également et dont une des parties est une bague entourée de diamans, avec une cornaline gravée servant de cachet.

Parmi les richesses contenues dans la salle, qu'on peut appeler le trésor, et qui n'est pas accessible à tous les visiteurs, se trouvent près des fenêtres deux grands sur-

touts de table en vermeil : l'un représente le palais du sophi de Perse, entouré de ses officiers et d'un grand nombre d'esclaves ; toutes les figures sont en or émaillé et ornées de pierres précieuses. Cet énorme *joujou* ne peut servir à rien qu'à faire connaître la perfection du travail des frères Dinglinger, qui ont été occupés à cet ouvrage depuis 1704 jusqu'à 1708, et à qui on a payé 85,000 thalers (environ 320,000 fr.) pour la façon et la matière, les pierres appartenant au prince. L'autre surtout est dans le goût égyptien. Cette pièce, fabriquée dans le commencement du xviii° siècle, se ressent du temps où les imitations chinoises ou antiques étaient ajustées suivant le goût des artistes imitateurs.

La dernière armoire est celle où sont renfermées les décorations ou parures d'usage pour la cour : il y a six garnitures d'habits en émeraudes, en rubis, en saphirs, en topazes, et deux en diamans, l'une desquelles est taillée en brillants et l'autre en roses. Toutes ces pierres sont superbes et remarquables par leur grosseur et leur qualité. On admire surtout un diamant vert de 160 grains, une topaze et un rubis d'une grosseur extraordinaire, et une très belle émeraude donnée par l'empereur Rodolphe II. D'autres objets fort curieux, dont il serait difficile de trouver l'emploi, sont six grandes agates-onyx non gravées, dont une a cinq pouces de haut sur deux et demi de large, et qui fut payée 45,000 thalers (environ 170,000 fr.).

La magnifique galerie de tableaux originaux, formée par le ministre Walpole à Hougton, estimée 40,555 livres sterling, fut vendue en bloc 36,000 livres sterling à l'impératrice Catherine de Russie. Elle renferme des tableaux des premiers maîtres et a été publiée. La collec-

tion formée par Horace Walpole, substituée par une disposition de son testament, a été vendue et dispersée en juin 1842. On sait qu'elle se trouvait au château de Strawbury-Hil, et contenait des curiosités de toutes sortes. On la trouve minutieusement décrite dans l'ouvrage de lady Morgan, *le Livre du Boudoir*, tome II, pages, 322-387. La vente produisit 29,615 livres sterl. (750,000 fr.), non compris un grand nombre d'objets retirés par lord Waldegrave, entre autres la cloche d'argent attribuée à Benvenuto Cellini, et le livre d'Heures de Julio Clovio, estimés ensemble 1,000 guinées. Les marchands avaient tâché de jeter sur cette vente une défaveur qui ne résista pas à l'examen des objets. Le fameux encrier d'argent d'Horace Walpole, qui pesait 90 onces, fut vendu 36 shillings l'once, pour le compte de sir R. Peel, dit-on; la reine fit acheter la montre d'Anne Boleyn au prix de 100 livres sterlings.

La galerie de tableaux que renferme Hampton-Court, et qui est la plus considérable de l'Angleterre (au moins parmi les galeries publiques), comprend sept cents morceaux de peinture et de dessin, sans compter les grandes et curieuses tapisseries d'Arras et de Flandres, qui ornent deux salles attenantes à la grande salle du cardinal Wolsey. Ces tableaux sont dispersés dans les appartements du premier étage, où l'on voit encore des lits, des prie-dieu, des estrades, des meubles de tous genres, qui servaient jadis aux royaux habitants. Il est difficile de voir un plus complet et plus affligeant pêle-mêle, une plus grande ignorance des règles qui doivent présider à l'arrangement d'une collection d'ouvrages d'art; et ce n'est pas seulement un désordre moral, les époques transposées, les écoles confondues, de détestables

croûtes accolées à des chefs-d'œuvre, d'évidentes copies ou des œuvres apocryphes mêlées à d'incontestables originaux ; c'est aussi un désordre matériel, de grossières ébauches, mises à hauteur d'appui, tandis que de fines miniatures sont hissées au plafond ; des tableaux dans l'ombre, quand ils mériteraient d'être vus ; d'autres en plein soleil qu'on ne peut voir davantage, d'autres tournés à contre-jour et perdant leur effet.

Tout le monde sait, par exemple, que la plupart des peintures sont éclairées de gauche à droite, et doivent, autant que possible, recevoir le jour dans cette direction, pour que la lumière et les ombres soient à leur place ; tout le monde sait aussi qu'en rangeant des tableaux dans une pièce éclairée latéralement, et ne recevant pas le jour d'en haut, on éprouve toujours l'embarras d'avoir trop de cadres pour l'un des deux côtés, pas assez pour l'autre. Eh bien, à Hampton-Court, on a si bien calculé la disposition des cadres, que, s'il se trouve par bonheur un tableau éclairé de droite à gauche, et pouvant aller à droite avec son jour propre, il est certainement perdu de l'autre côté.

Ainsi une belle Foi de Guerchin, qui aurait dû occuper un panneau de droite, au lieu d'autres tableaux placés à contre-jour, est justement sur le panneau de gauche, soumise au même inconvénient.

C'est bien trouvé pour un ouvrage de Guerchin, celui de tous les peintres peut-être qui, par l'éclat lumineux et transparent de son coloris, exige davantage l'exacte application de la lumière (1).

Le musée du Vatican, le plus beau et le plus riche des

---

(1) *Musées d'Angleterre*, etc., par Viardot,

musées, fut commencé, il y a cinquante ans, dans une cour et un jardin. On ne sait ce qu'on doit le plus admirer, ou du zèle des derniers pontifes, ou de la singulière fécondité d'une terre qui, en si peu de temps, a produit tant de chefs-d'œuvre. L'abbé Barthélemy estimait que de son temps le sol de Rome avait rendu 70,000 statues.

Le vaste musée Chiaramonti a été fondé par Pie VII et classé par Canova.

Le musée Pio Clémentino doit son nom aux papes Clément XIII, Clément XIV et Pie VI, qui l'ont commencé et étendu ; le dernier a acheté plus de 2,000 statues. Ce musée contient les chefs-d'œuvre de l'antiquité : le sublime torse d'Apollonius, le Mercure, le Laocoon, l'Apollon du Belvédère, la salle des Animaux, etc.

Le Musée Gregoriano est consacré à l'art étrusque.

La galerie du Vatican n'a pas 50 tableaux, mais des chefs-d'œuvre : la Transfiguration de Raphaël, le Saint-Jérôme du Dominiquin (1), la Vierge au donataire, le Titien, le Guide, André Sacetti, Paul Véronèse, etc.

François I<sup>er</sup> envoya le Primatice à Rome en 1540, pour lui procurer quelques marbres antiques (Cellini dit que c'est en 1543) (2).

Le Primatice rassembla et acheta promptement cent vingt-cinq morceaux, tant bustes que torses ou figures. Il fit aussi mouler par Jacopo Barozzi de Vi-

---

(1) Il ne faut pas confondre ce saint Jérôme du Dominiquin avec celui du Corrège qui se trouvait à Bologne et dont le pape fit abandon à la France lors de l'armistice que le général Bonaparte accorda au saint-siége le 5 messidor an IV. La ville de Bologne offrit un million pour le racheter.

(2) « A cette époque, dit Cellini, le peintre Bologna, —

gnola, et par d'autres artistes, le cheval de bronze du Capitole, quantité de bas-reliefs de la colonne Trajane, le Commode, la Vénus, le Laocoon, le Tibre, le Nil et la Cléopâtre du Belvédère. Arrivé en France, il fit couler en bronze la plupart de ses plâtres. Ces copies réussirent parfaitement, et furent placées dans le jardin de la reine, à Fontainebleau.

On a publié une lettre de Catherine de Médicis, par laquelle elle demande aux magistrats consulaires de la ville d'Arles *quelques antiquailles.*

En 1556, Hubert Goltzius voyagea dans l'Europe pour voir les cabinets des *curieux* de médailles. Ce fameux antiquaire en remarqua en France seulement deux cents dont vingt-huit à Paris, et vingt-quatre en cour. Il cite ceux du roi, de la reine Catherine de Médicis, du prince de Condé, des cardinaux de Bourbon, de Lorraine, de Tournon, d'Armagnac, de Châtillon, de Givry, les ducs de Lorraine, de Nevers, de Montmorency, le chancelier de Lhospital, le président Brisson, les princesses de Condé et Diane de Valentinois.

Mocquet, voyageur français, déposait au cabinet du

---

c'est ainsi qu'il appelle Primatice—persuada au roi qu'il serait bon que Sa Majesté l'envoyât à Rome avec des lettres de recommandation pour qu'il pût mouler les plus beaux antiques : le Laocoon, la Cléopâtre, la Vénus, le Commode, la Zingana et l'Apollon. Ce sont vraiment les plus belles statues qu'il y ait à Rome. Il dit au roi que quand Sa Majesté connaîtrait ces merveilleux chefs-d'œuvre, elle serait alors seulement en état de parler sur l'art, parce que tout ce qu'elle avait vu de nos auteurs modernes était bien loin de la perfection des anciens. » *OEuvres de Benvenuto Cellini*, traduit par Leclanché, *Mémoire*, liv. VI, chap. I, Paulin, 1847, in-12, tome II, page 34.

roi tous les objets curieux qu'il rapportait, et fut nommé garde du cabinet des *Singularités*, avec 600 francs de gage.

Charles IV et Catherine de Médicis, étant à Arles, donnèrent plusieurs tombeaux au duc de Savoie et au prince de Lorraine. Le monarque français et sa mère firent enlever huit colonnes de porphyre, et plusieurs beaux sarcophages pour les transporter à Paris ; mais le bateau fut submergé au pont du St-Esprit, et le Rhône recèle encore ces objets précieux. Le cardinal Barberin avait aussi obtenu de la ville d'Arles la permission d'enlever plusieurs beaux tableaux qu'il fit transporter en Italie. En 1635, le marquis de Saint-Chamont en reçut treize en présence du corps municipal. On en donna trois autres, en 1640, à Alphonse du Plessis, cardinal-archevêque de Lyon ; ils furent placés dans sa maison de campagne ; celui où l'on a représenté la chasse de Méléagre était peut-être de ce nombre. M. de Pérussis en a obtenu un pour lui servir de tombeau ; MM. de Peiresc, de Bon, seigneur de Fourques, le comte de Berton Crillon, le marquis d'Aulan, le marquis de Caumont, M. Lebret, intendant de Provence, M. Séguin, ont aussi enlevé des tombeaux, et plusieurs curiosités tirées des Champs-Élysées. Un des plus curieux sacorphages d'Arles, consacré à Mémorius, comte de la Mauritanie, a été emporté par les ordres de M. Charles Lacroix, alors préfet, et est aujourd'hui un des principaux ornements du musée de Marseille (1).

On ne saurait oublier ni laisser passer inaperçu, dit M. L. de Laborde, le caractère de publicité libérale,

---

(1) Millin. *Voyage dans le Midi de la France.*

tout particulier aux collections du cardinal Mazarin (1), dans un temps où au Louvre, il n'y avait de tableaux que dans les appartements particuliers de la reine-mère et du roi, où le Luxembourg ne possédait que peu d'objets d'art et où les abbés de Cluny n'avaient rien à montrer.

Tout le xvii<sup>e</sup> siècle a été enclin à la rapine; au jeu on trichait, dans les plus simples rencontres de la vie, on prenait indûment à droite et à gauche : dans les charges et dans les finances de l'État, on faisait des profits illicites : partout enfin on volait. Les exemples seraient faciles à donner, ils surabondent, et ces faits expliquent pourquoi l'idée de rendre publiques des collections d'objets précieux n'était venue à personne, les permissions de les montrer étaient même très restreintes. Un jour, le cardinal Barberini, le même qui plus tard, vint demeurer au palais Mazarin, étant alors légat en France, durant le pontificat de son oncle, eut la curiosité de voir le cabinet du peintre Du Moustier, et Du Moustier lui-même. On prend heure, il se présente, en entrant il répond de sa suite; précaution d'autant plus singulière, qu'il n'avait avec lui que les personnes de sa compagnie, et entre autres, monseigneur Pamphili, qui fut plus tard Innocent X. Après avoir tout visité, on se re-

(1) On peut lire, touchant les tableaux de cette collection, un très curieux passage des *Mémoires de Brienne*, donné par M. Fr. Barrière, deux vol. in-8°. Brienne y parle en connaisseur, même en admirateur, d'autant plus qu'à la mort du cardinal, les tableaux dont il s'occupe furent, pour la plupart, acquis par lui pour une somme de 80,000 francs, et firent ainsi le fonds de la belle collection dont il donna la description dans un petit livret latin, moitié prose et moitié vers, dédié à Huygens, imprimée en 1662, et réimprimée dernièrement par les soins de MM. Paul Chéron, Anat. de Montaiglon et Th. Arnauldet, Paris, 1854, in-8° de 16 pages.

tiré; mais il manque à Du Moustier un beau volume du concile de Trente, et il se retrouva sous une soutane.

La reine Christine donnait, à ce qu'il semble dans ce travers; étant à Paris, elle n'aurait pas cru connaître la capitale, si elle n'avait visité le palais Mazarin. Elle s'y annonce, Colbert se met à sa disposition; mais laissons le parler, il rend compte au cardinal de cette visite royale, nous verrons après le singulier avis confidentiel que l'intendant reçoit au sujet de cette *folle* : « La reyne
» de Suède vit hier (11 septembre 1656), le palais de
» votre éminence, où elle arriva à trois heures et en
» sortit entre cinq et six; elle commença par l'apparte-
» ment bas, dont elle considéra fort les statues et les
» trouva fort belles, elle vit l'escurie, qu'elle dit estre
» estroite. En suitte elle monta en haut, s'arresta dans
» chacune chambre assez long-temps, en considéra tous
» les tableaux, et parla presque sur tous, et particuliè-
» rement sur la Sainte Catherine du Corrége; elle con-
» sidéra fort la chambre du grand alcôve, qu'elle trouva
» fort belle, elle vit ensuite la bibliothèque, et voulut
» monter au garde-meuble, où elle admira la Vénus du
» Corrége et celle du Titien. Elle parla pendant tout ce
» temps, beaucoup plus italien que français. » Le cardinal écrit sur la marge de la lettre de Colbert : « Je
» ne vois pas par ces récits, que la reyne aye veu mon
» appartement du Louvre; mais en cas qu'elle demande
» à le voir, je vous prie de prendre garde que la folle n'en-
» tre pas dans mes cabinets, car on pourrait prendre de
» mes petits tableaux. » Colbert répond le 15 septembre.
» Elle n'a pas visité l'appartement du Louvre; sy elle y
» avait esté, j'aurais tasché d'empêcher le désordre,
» comme j'ai faict avec assez de peine dans le palais de

» votre éminence, quoique M. de La Bretêche, qui gar-
» dait sa majesté, ay fait ce que je désirais de luy. »

La princesse royale et le roi de Danemark peuvent encore être cités parmi les visiteurs ; ce dernier fit exécuter dans son pays, quelques-unes des dispositions de cette belle habitation, et rendit publiques sa bibliothèque ainsi que ses autres collections. C'est ainsi que la France se plaçait déjà à la tête des nations et donnait des modèles aux pays étrangers (1).

Après Mazarin, les collections furent nombreuses à Paris. Il y en avait de toutes sortes : celle de l'hôtel de Guise était des plus fameuses en tableaux et en objets précieux ; elle gâtait tous ceux qui la voyaient en leur donnant le goût des choses rares pour lesquelles ensuite ils se ruinaient. Coulanges fut du nombre et l'avoue ingénument. Gaignières, en sa qualité d'écuyer de mademoiselle de Guise, y gagna, plus qu'aucun, cette belle passion de collectionneur dont le cabinet des médailles, celui des manuscrits de notre grande bibliothèque, héritière de ces trésors, se sont trouvés si bien plus tard. Il y avait alors toute une classe de *curieux*, pour les appeler par le nom que leur donne La Bruyère, dont la liste se trouve dans les *Almanachs* d'adresse d'Abraham du Pradel. Cette liste est considérable ; encore n'est-elle pas complète. Pour l'étendre et pour avoir en même temps des descriptions assez détaillées des principaux cabinets de ce temps-là, il faut lire le second *voyage* que Lister fit à Paris dans la dernière moitié du xvii$^e$ siècle. Entre autres curiosités de cette sorte, on y trouve des particularités sur le cabinet de médailles formé par

(1) *Les habitations du dix-septième siècle*, par le comte L. de Laborde.

Le Notre; sur celui du maréchal de L'Hospital, etc.; ce voyage de Lister est pour la fin du xviie siècle, dans le monde des amateurs parisiens, ce que le *Voyage littéraire* de Jordan, où tant de cabinets sont aussi décrits, est pour le temps de la Régence; mais ni dans l'un ni dans l'autre de ces deux Voyages ne se trouve la description de l'un des lieux les plus fameux en ce genre, l'atelier de Girardon. Nous l'emprunterons à un autre livre : « On ne voyait point ailleurs, dit G. Brice, une plus grande quantité de morceaux de sculpture ancienne et moderne et d'un plus beau choix : des statues, des bustes, des vases, des bas-reliefs, et mille autres choses de cette sorte, de marbre et de bronze, des urnes antiques d'un dessin particulier, des esquisses et des dessins de la propre main des plus excellents maîtres italiens et français; il conservait plusieurs morceaux de Jean de Boulogne réparés par Antoine Sousine, Florentin, et un grand nombre de modèles de François Quenoy, surnommé le Flamand, sculpteur le plus excellent de son temps, qui a fait dans Saint-Pierre de Rome une statue de saint André que tout le monde admire. On trouvait dans ce cabinet jusqu'à soixante-dix morceaux différents en terre cuite de cet habile maître. Avec ces belles choses, on voyait les bustes antiques des philosophes et des hommes illustres très bien conservés, entre lesquels était le buste en bronze de la déesse Isis que l'on avait trouvé dans les ruines d'une vieille tour à Paris; un buste antique de porphyre d'Alexandre le Grand avec un casque à la grecque, que les curieux estimaient beaucoup, lequel avait appartenu au cardinal de Richelieu, et mille autres singularités rares, comme une momie entière, des lampes sépulcrales, des lacrimatoires,

des lares, des idoles, des amulettes que les femmes pendaient à leur cou pour devenir fécondes, des sphinx et des harpocrates que les anciens Egyptiens mettaient dans leurs tombeaux. Ces pièces étaient disposées dans une galerie qui en était toute remplie, dont la description et le catalogue donnerait beaucoup de satisfaction au public s'il pouvait paraître un jour (1). »

Au milieu du tumulte des destructions de monuments qu'entraîna la révolution française, quelques hommes eurent encore la tête assez froide et l'esprit assez calme pour se rappeler que la conservation des monuments de Saint-Denis intéressait au plus haut point l'histoire de notre art national. Ils réclamèrent avec la plus courageuse persévérance le transport à Paris de toutes les sculptures qui, par leur antiquité ou par la perfection du travail, pouvaient mériter d'être proposées aux artistes comme de sérieux objets d'étude. Au premier rang se montrait Alexandre Lenoir ; ce fut lui qui sut préparer un asile aux monuments proscrits et qui leur ouvrit les portes de ce musée célèbre des Petits-Augustins, dont la création n'a pas été sans influence pour la réhabilitation de l'art du moyen âge.

Le transport des tableaux et des statues ne s'effectua qu'avec de grandes lenteurs et d'extrêmes difficultés. Ce n'était pas un problème commode que celui de faire arriver à Paris, sans frais, des monuments d'un poids énorme, celui de François I<sup>er</sup> par exemple, et environ quatre-vingts statues. M. Lenoir se vit obligé d'user le passage par Saint-Denis des convois militaires qui rentraient dans la capitale avec leurs chariots vides. La Convention n'avait réellement pas de fonds disponibles

(1) *Description de Paris*, par G. Brière, in-12, 1701.

en faveur des arts, elle qui tenait à la fois quatorze armées sur pied pour la défense du sol français. Il arriva plus d'une fois qu'afin d'obtenir un monument précieux et d'en solder les frais de route, on fut réduit à céder en échange d'autres monuments de moindre importance sous le rapport de l'art et de l'histoire. S'il existait plusieurs effigies du même personnages, il fallait immédiatement faire choix de la meilleure, et ne plus se préoccuper des autres ; on n'avait pas le loisir de posséder des doubles. A cette époque le peuple ne voyait partout que des emblèmes d'aristocratie, de despotisme ou de fanatisme à briser : les artistes, de leur côté, méprisaient les œuvres du moyen âge et ne se souciaient guère qu'elles fussent conservées ou détruites. Le fondateur du musée des monuments français a fait preuve d'un courage et d'un sentiment de l'art plus qu'ordinaire assurément quand il est venu proclamer que les monuments n'étaient pas responsables des erreurs ou des crimes de ceux qui les avaient élevés, et que leur conservation se liait intimement à l'histoire de la civilisation des temps modernes. Nous ne reprocherons donc pas avec trop de dureté les supercheries auxquelles il dut quelquefois avoir recours, bien que plus tard elles aient produit des résultats funestes : on conçoit que, pour sauver un monument menacé d'une ruine imminente, il ait cru pouvoir lui attribuer une origine, une illustration, un mérite qui ne lui appartenaient pas toujours. On sait d'ailleurs que M. Lenoir se réservait de remanier plus tard le classement de son musée, et de soumettre à un contrôle sévère l'attribution de tous les monuments qu'il avait glorieusement sauvés (1).

(1) *Monographie de l'église royale de Saint-Denis*, par le baron de Guilhermy.

# PRIX D'OBJETS D'ART ET D'ANTIQUITÉS.

Dans l'antiquité, comme de nos jours, le prix des objets d'art remarquables était très élevé.

La ville de Cnide possédait une Vénus sculptée par Praxitèle ; cette Vénus était d'un très grand mérite, et le roi Nicomède voulut acheter des Cnidiens ce chef-d'œuvre, à condition de payer toute leur dette nationale, qui était immense. Mais les Cnidiens aimèrent mieux endurer les dernières extrémités que d'en passer par ce traité ; et ce ne fut pas sans raison, car toute la célébrité de leur ville est due uniquement à cet ouvrage de Praxitèle (1).

Candaule, roi de Lydie, pour avoir un tableau du peintre Bularque, représentant le Combat des Magnètes, en donna son pesant d'or.

Zeuxis finit par donner ses tableaux pour rien, disant qu'on n'en pourrait jamais donner le prix.

Le tableau d'Apelle, représentant Alexandre le Grand, et placé dans le temple d'Éphèse, lui fut payé une somme de 20 talents attiques, parce qu'on le couvrit de pièces d'or, tant que l'aire du tableau en pouvait contenir.

Le roi Attale donna 100 talents d'un tableau du peintre Aristide, et ne put en avoir un de Nicias pour 60 talents.

---

(1) Pline, *Histoire naturelle*, liv. XXXV.

Il paya 75,000 fr. le Bacchus du premier. Le Diadumène de Polyclète fut vendu 540,000 fr.

Des vases d'argent ciselés par Pythéas se vendirent 5,000 sesterces l'once.

Mnason, tyran d'Élatée, dans le pays de Locres, paya au peintre Aristide, contemporain d'Apelle, qui peignit une bataille contre les Perses, 10 mines pour chaque figure, et le tableau était composé de cent figures. Ce même Mnason paya encore plus magnifiquement le peintre Asclépiodore en lui donnant 300 mines par chaque figure dans un tableau des douze grands dieux. Le peintre Théomneste reçut du même prince 300 mines pour chaque figure héroïque qu'il représenta.

Lucullus paya 2 talents le portrait de Glycère assise, couronnée de fleurs. Ce n'était pourtant qu'une copie du tableau de Pausias.

L'orateur Hortensius paya 144,000 sesterces (environ 25,564 fr.) les Argonautes du peintre Cydias.

Crassus paya 100,000 sesterces deux coupes gravées ou ciselées de la main de Mentor.

Jules-César donna pour la Médée et l'Ajax de Timomaque un prix équivalent à 330,000 livres tournois. La Vénus sortant de la mer fut estimée et payée 100 talents. Lucullus donna 8,734 liv. pour une copie du tableau de Glycère. Une très grande statue d'Apollon, que Lucullus transporta du Pont dans le Capitole, coûta 639,364 livres, et il donna la valeur de 11,520 livres pour le modèle de la Vénus Génitrix.

Tibère paya 60,000 sesterces un tableau de Parrhasius, représentant un archigalle, grand-prêtre de la Diane d'Éphèse.

— Deux vases murrhins furent payés, du temps de Néron, 6,000 sesterces.

L'histoire de l'architecte Semnar, appelé de Grèce en Perse pour y bâtir un palais pour le sultan Naoman, se trouve ainsi racontée dans des poésies persannes :

« Terminé en cinq ans, le Khavarnak était le plus bel édifice qu'on eût jamais vu.

» Alors le sultan combla l'architecte de magnifiques présents. Mais l'architecte eut l'imprudence de dire que s'il eût pu prévoir tant de générosité, il aurait élevé un palais auprès duquel Khavarnak ne paraîtrait plus qu'une bagatelle.

» Naoman, blessé par cette orgueilleuse déclaration, fit précipiter l'architecte du haut de son palais Khavarnak (1). »

Mahomet II prit à son service un architecte grec et le chargea de la construction de mosquées, d'hôpitaux et autres édifices; et le récompensa d'une manière analogue à sa profession en lui donnant, dit-on, la propriété d'une rue entière de la ville.

Voyons comment au moyen âge on rémunérait les artistes, surtout chez les moines :

« Un certain homme nommé Fulco, instruit dans l'art de peindre, vint au chapitre de Saint-Aubin devant Girard, abbé, et tout le couvent, et là fit la convention suivante : il peindra tout leur monastère et ce qu'ils lui ordonneront, et fera des fenêtres de verre. Et là devint leur frère, et en outre devint homme libre de l'abbé (2). Et l'abbé et les moines lui donnèrent en fief un arpent

(1) Recueil de Poésies persannes, appelés *les Sept faces*.

(2) Et ibi frater eorum devenit insuper homo abbatis liber factus est.

de vignes et une maison, à la condition qu'il les ait pour sa vie et qu'à sa mort elles fassent retour au couvent, à moins qu'il n'ait un fils qui sache l'art de son père et reste au service de Saint-Aubin (1).

A Coimbre, l'architecte de la cathédrale, en 1168, recevait, outre un traitement en argent, la nourriture à la table de l'évêque et un vêtement par an (2).

On lit dans un registre du xv<sup>e</sup> siècle de l'église de Roye : « Il y a esté enterré ung enfant de Gilles Savary, peintre, pour lequel enterrement il ne doit rien payer à l'église ; mais, par traitté faict, il doit donner et livrer à ycelle ung ymage de sainct Quentin. »

Les chanoines de Bourges payèrent la peinture de leur horloge au moyen d'un anniversaire.

Giocondo, employé à la construction du pont Notre-Dame, recevait 8 livres par jour (43 fr. d'aujourd'hui). Le tombeau des cardinaux d'Amboise, à Rouen, fut fait par Roullant Le Roux, qui reçut pour son salaire 80 livres.

San-Gallo recevait 10 écus par jour pour diriger des travaux au château Saint-Ange, en 1512.

Guillaume Stertes reçut d'Édouard VI 33 liv. sterl., 6 sch. 8 d. pour deux portraits de ce roi et un du comte de Surrey.

Alb. Lenoir a publié, dans sa *Description du musée des monuments français*, les marchés passés par quelques artistes de la Renaissance pour les belles sculptures que nous admirons encore.

Pour les bas-reliefs du tombeau de François I<sup>er</sup> et deux

(1) *Bulletin de la société d'Angers*, 1 vol. de l'École des Chartes, t. 3<sup>e</sup>, deuxième série, p. 271.
(2) Razinski, *les Arts en Portugal*.

statues agenouillées du Dauphin et du duc d'Orléans, Pierre Bontemps reçut 1639 livres.

Pour huit figures de trois pieds de haut, à Germain Pilon, sans qu'il ait à fournir le marbre 1,100 livres. A Ambroise Perret, 210 livres pour quatre figures de petite dimension.

A Pierre Bontemps, pour le vase qui contenait le cœur de François I$^{er}$, 115 livres.

A Germain Pilon 3,172 liv. 4 s., pour le prix des deux figures couchées du tombeau de Henri II et Catherine de Médicis, ainsi que des quatre bas-reliefs en marbre, et des six statues en bronze. Les ouvrages de pose, maçonnerie et sculptures accessoires coûtèrent 865 liv. 6 s. 2 d.

Le groupe des trois Grâces, qui portait dans l'église des Célestins le cœur de Henri II, revint à 850 liv. 3 s., y compris quatre bas-reliefs représentant des anges faits pour le tombeau de François I$^{er}$.

Clementi, sculpteur, reçut 1,250 écus d'or pour le tombeau d'Ugo Rangone, qu'il avait fait en cinq ans.

En 1522, Bernard d'Orley, peintre officiel de Marguerite d'Autriche, régente des Pays-Bas, recevait 1 sou d'appointement par jour en cette qualité, et était en outre payé pour chacun de ses tableaux; dans les comptes de la régente, on trouve la mention de ce traitement et de plusieurs sommes distinctes pour ses tableaux. Il eut le même office auprès de la régente Marie d'Autriche qui lui paya en 1535, seize portraits de sa personne, 28 et 30 livres chacun.

En 1569, Becerra termine le grand retable de la cathédrale d'Astorga, qui coûta 30,000 ducats, et le cha-

pitre lui paya 3,000 ducats de gants, et une charge de greffier qu'il vendit encore 8,000 fr.

A la fin du second volume de l'*Histoire de la peinture flamande et hollandaise* de M. Alfred Michiels, on trouve de précieux documents sur le salaire des artistes employés aux préparatifs des fêtes du mariage de Charles le Téméraire, à Bruges en 1468.

« Jacques Daret, maistre peintre, conducteur de plusieurs autres peintres soubs lui, payé par jour xxiv sols pour son salaire, et iii sols pour sa despence de bouche. »

Le salaire des autres peintres varie entre 18 sols, 9 sols, 8 sols et même 6 sols par jour.

En 1508, Quentin Metsys se chargea de peindre un tableau pour l'autel de la corporation des menuisiers dans la cathédrale d'Anvers. On en fixa le prix à 300 florins qui devaient être payés de la manière suivante, on lui en donna immédiatement une partie, puis d'autres fractions par intervalle jusqu'à 100 florins, 100 florins lui furent remis au bout d'un an, et les 100 derniers au bout de deux ans. Quentin fit un chef-d'œuvre. Philippe II voulut l'emporter en Espagne, mais il ne put l'obtenir; sauvé lors des pillages des *Gueux*, il tenta Élisabeth d'Angleterre, qui en donna 64,000 florins, et le marché fut conclu. Mais le gouvernement communal, instruit par le peintre Martin de Vos, intervint et acheta le tableau pour 1,500 florins.

En 1496, Gonçalo Gomez, peintre du roi de Portugal, recevait 60 reis par jour; Diégo Gomez et Joane, ses deux apprentis, le premier 50 reis, le second 40 par jour.

En 1508, George Alfonse fut nommé peintre de la cour,

examinateur et priseur de tous les ouvrages de peinture faits pour le roi, au traitement de 10,000 reis par an.

A la même époque Boitaca, architecte du monastère de Batalha, recevait du roi 100 reis par jour; ses seconds, de 60 à 40 (1).

En 1541, Grégoire Lopez, peintre, reçoit un moio de blé pour ses appointements (c'est une mesure de 60 boisseaux).

En 1554, Christophe de Moraes reçoit 63,140 reis pour peindre et dorer la litière de la reine, et 72,000 reis pour l'or et les couleurs qu'il y a employés. Cette litière fut faite à Almeirins.

Ruy Soares reçut 2,000 reis pour les huit jours qu'il passa avec vingt ouvriers à réparer ladite litière, y compris la fourniture des couleurs.

En 1554, un tableau sur bois pour la supérieure du couvent d'Abrantès est payée 1 cruzade à Simon Sequo, peintre. A Dominique Fernandez, peintre, 8 creuzades pour un tableau de Notre-Dame.

Georges Van der Stratten, peintre flamand, se fit payer 7,600 reis le portrait de dom Antonio, et 80 crusades pour le portrait de l'infant dom Sébastien, petit-fils de la reine (1556), le portrait de la reine en miniature fut payé 800 reis à François de Hollande.

Maître François Henriquez fit les vitraux de Saint-François à Evora, et de Notre-Dame de Pena à Cintra, au prix de 60 reis le palme de vitraux unis, et de 140 reis pour ceux qui étaient peints avec des personnages.

Michel-Ange, au lieu de payer son apprentissage chez Ghirlandajo, reçut tout d'abord de son maître une cer-

---

(1) Razinski, *les Arts en Portugal.*

taine somme de salaire annuel ; l'une de ses premières statues, représentant un ange, et destinée au tombeau de saint Dominique à Bologne, lui fut payée 12 ducats, et celle de saint Dominique 18 ; pour le Cupidon endormi qu'il eut l'adresse de faire passer pour un antique, grâce à la précaution qu'il prit de l'enterrer pendant quelques jours, il reçut du cardinal de Saint-George, 200 ducats.

Il était tenace pour le prix de ses œuvres. Sur la demande d'un riche amateur, Angelo Doni, il avait peint une sainte famille, et la lui avait envoyée, en lui faisant demander le prix qui était 70 ducats. Doni en offrit 40, Buonarotti en exigea alors 100 ; Doni voulut capituler à 70, et l'artiste ne voulut plus donner son tableau que pour 170 ducats.

Jacopo da Pontormo ayant fait un superbe portrait du duc de Médicis, celui-ci lui fit demander ce qu'il désirait pour récompense. Pontormo réclama l'argent nécessaire pour dégager son manteau qu'il avait laissé en nantissement chez un prêteur sur gages. Sa simplicité divertit beaucoup le duc, qui ne réussit pas sans peine à le déterminer à accepter 50 écus d'or et une pension.

Raphaël reçut pour la Transfiguration, une somme équivalente à 3,000 fr. de notre époque.

Dominico ne reçut que 150 francs pour son Saint Jérôme, et eut un peu plus tard la mortification de voir payer le double, une fort médiocre copie de son chef-d'œuvre.

Paul Véronèse se fit payer 400 francs de notre monnaie son tableau des Noces de Cana.

Le Saint Jérôme du Corrége auquel il travailla pen-

dant six mois, lui fut payé 550 fr. (1). — La Nuit, 480 fr. — La coupole de Saint-Jean, 472 sequins. — Plus, un petit cheval du prix de 8 ducats. — La coupole de Saint-Jean, 476 sequins. — Celle du dôme, 350. — Ce qui fait pour dix ans, 9864 francs (2).

En 1576, Mudo reçut 500 ducats pour son tableau d'Abraham et les trois Anges.

Le duc Borso d'Este paya à Franco de Russi et Thadée Crivelli, les miniatures d'une bible en deux volumes, 15,000 francs.

Antoine Moor, peintre de Charles-Quint, ne faisait pas de portraits à moins de 100 ducats, et recevait en outre des présents.

Alors qu'il n'était pas connu, Poussin fut une fois obligé de donner pour huit francs un tableau dont un jeune

---

(1) Voir ce que nous avons dit plus haut de ce chef-d'œuvre et du million offert par la ville de Bologne pour le racheter au général Bonaparte.

(2) La modicité des prix donnés au Corrége pour ses tableaux a fait croire qu'il était mort dans la misère. Mengs réfute cette erreur dans les *Mémoires* qu'il a laissés sur la vie et les ouvrages de ce grand peintre : « Il est probable, dit-il, qu'il a joui d'une certaine aisance, pour le pays où il vivait, et le peu d'argent qui circulait alors !... » Mengs, pour le prouver, entre dans quelques détails sur les préparations coûteuses des tableaux du Corrége : « Tous ses tableaux sont peints sur des panneaux bien préparés ; sur des toiles très fines et même sur du cuivre ; tous sont finis avec étude et avec soin. Il faisait entrer à profusion l'outremer dans ses draperies, dans les chairs, dans les sites, et partout fortement empâté, ce qu'on ne voit dans les ouvrages d'aucun autre peintre. Il employait les laques les plus fines, ce qui fait que sa couleur s'est bien conservée, et ses verts sont si beaux qu'on ne peut rien voir de si parfait. »

peintre un peu moins inconnu fit une copie qu'il vendit le double.

Le Guide ne mettait pas de prix à ses tableaux et appelait honoraires ce qu'il en recevait.

On lit dans Condivi que le grand-seigneur ordonna aux Gondi de Florence de compter à Michel-Ange tout l'argent qu'il voudrait pour venir à Constantinople comme architecte ; il refusa.

François Ier lui fit offrir 3,000 écus pour le voyage de Rome à Paris ; il n'accepta pas davantage.

Le Titien ayant terminé une Annonciation pour l'église de Murano., en demanda 500 écus, qui lui furent refusés. Alors, par le conseil de l'Arétin, il l'offrit à Charles-Quint qui en donna 2,000 écus.

Ad. Vander Werf fut appelé à la cour de l'électeur palatin, qui lui fit une pension de 4,000 florins pour l'employer six mois par an, et lui en donna ensuite 6,000 pour l'occuper neuf mois. Son tableau de Loth et ses filles fut porté de son vivant à 4,200 florins ; il en reçut 5,000 du duc d'Orléans pour un Jugement de Pâris.

Torrigiano, sculpteur florentin, étant en Espagne, y exécuta une Vierge avec son fils, d'une telle beauté, que le duc d'Arcos lui en demanda une pareille, et pour l'obtenir, ce seigneur fit tant de promesses, que Torrigiano crut sa fortune faite. Quand le travail fut terminé, le duc le paya avec une si grande quantité de maravédis, monnaie de très petite valeur, qu'il fut obligé de charger deux hommes pour les porter chez lui. Aussi était-il bien convaincu qu'il allait se trouver très riche ; mais ayant prié un de ses compatriotes de compter cette somme et de l'évaluer en monnaie italienne, le Floren-

tin lui prouva que le tout ne montait pas à 30 ducats. Torrigiano, outré de colère en se voyant joué de la sorte, courut vers la statue et la brisa à coups de marteau.

L'Espagnol, pour se venger, accusa le pauvre artiste d'hérésie ; ballotté d'un inquisiteur à un autre, il fut condamné à mort et n'échappa au supplice qu'en se laissant mourir de faim; c'était en 1522.

Caparra, sculpteur, et ciseleur ne s'exposait pas à de pareilles mésaventures. A la porte de son atelier pendait une enseigne représentant des livres qui brûlent, et si quelqu'un lui demandait du temps pour le payer, il disait : « Impossible, vous le voyez, mes livres brûlent, je ne puis plus y inscrire mes débiteurs. » Les signorri de Florence lui ayant fait demander des landiers (chenets) dont le prix ne lui avait été payé qu'à moitié, il ne voulut en livrer qu'un et ne donna le second que contre le total de la somme convenue.

Le graveur Matteo ayant exécuté un beau camée pour un seigneur, celui-ci n'en offrit qu'un prix trop mesquin. L'artiste le lui offrit alors pour rien, plutôt que d'en recevoir un prix au-dessous de sa valeur, et sur l'insistance du seigneur, il prit un marteau et brisa son camée.

La bibliothèque du palais Hercolani renferme le manuscrit du registre des commandes du Guerchin, tenu par son frère, commencé le 4 janvier 1629 (le Guerchin avait alors trente-huit ans), et fini au mois de septembre 1666, trois mois avant sa mort. A la fin de chaque année est le total des gains et de la dépense (celle-ci manque à deux années) : les premiers s'élèvent, pour ces trente-huit années, à la somme de 72,176 écus bolonais (311,800 fr.), faisant par année environ 1,899 écus

(8,205); la dépense est de 57,437 écus (243,807 fr.) par année de 1,485 écus (6,415 fr.); les placements d'argent sont de 3,250 écus (14,040 fr.); et la dépense pour l'acquisition de deux maisons et de rentes, de 9,989 écus (43,152 fr.). On peut ainsi juger de l'opulence et de la bonne administration de la fortune du Guerchin. Les 6 à 7,000 fr, que dépensait chaque année le Guerchin devaient lui procurer, en Italie, une existence fort aisée. Il est vrai que l'abondance de ses aumônes et de ses libéralités devait faire sa plus forte dépense. Les prix de quelques-uns des ouvrages du Guerchin ne seront point peut-être sans intérêt : l'admirable Agar, du musée de Biera, revint à 70 écus 1 livre 8 sous (303 fr.); le Saint-Bruno, de la galerie de Bologne, à 781 écus (3,373 fr.); le Saint-Jérôme s'éveillant au bruit de la trompette, resté à la galerie du Louvre, à 295 écus (1,274 fr.). Un tableau d'*Angélique et Médor*, offert assez singulièrement par la ville de Certo au cardinal Giretti, légat de Ferrare, est payé 351 écus (1,516 fr.); un autre, sur le même sujet, plus convenablement commandé par un Français, le marquis Duplessis Perlin (Praslin), 312 écus et demi (1,350 fr.); les portraits du duc et de la duchesse de Modène, de grandeur naturelle, 630 écus (2,721 fr.). Le prix de certains tableaux est quelquefois acquitté en denrées; c'est ainsi qu'un sieur Sébastien Fabri paye en froment un Saint-Barthélemy qui lui revient à 432 écus (1,866 fr.) et une Madone della Neve, qui lui coûte 62 écus (267 fr.).

Lorsqu'on eut persuadé au roi d'Espagne Charles II que Luca Giordano, le peintre le plus illustre du temps, devait être au service du plus grand des monarques, pour l'attirer à Madrid on lui offrit un présent de 1,500

ducats, le transport et l'entrée franche de tout ce qu'il lui plairait d'apporter, l'emploi de fourrier de la chambre sans obligation de le remplir, une maison montée, un carrosse, 100 doublons par mois, toutes les dépenses de peinture et le prix de ses œuvres. Giordano partit aussitôt et arriva à Madrid au mois de mai 1692.

Huit ans après, retournant à Rome, il fut reçu avec distinction par le grand-duc de Toscane, et le pape Clément XI lui permit d'entrer au Vatican avec l'épée, la *cape* et les *lunettes*.

Rubens demanda 1,600 florins pour son Assomption de la Vierge d'Anvers, parce qu'il y avait consacré seize jours et qu'il gagnait 100 florins par jour.

D'après ses lettres, conservées à la bibliothèque d'Aix, il paraît que la galerie du Luxembourg ne lui fut que médiocrement payée par Marie de Médicis, et qu'il dut attendre longtemps le payement des cartons de tapisserie qu'il avait fournis pour le service et d'après les ordres du roi.

On peut citer comme un exemple unique, peut-être, le fait que nous apprend Descamps : « Hemskerke, dit-il, fit un tableau d'une grande beauté où l'on voit les Quatre fins de l'homme, la mort, le jugement, l'enfer, le paradis. Ce tableau fut fait pour son élève Jacques Rauwaert, grand amateur et en état de le bien récompenser. Il paya son maître d'une façon peu commune, en lui comptant des doubles ducats si longtemps et en si grand nombre, que le peintre, étonné, s'écria plusieurs fois : « En voilà assez ! »

Téniers, revenant d'une course dans la campagne avec sa palette et ses couleurs, s'arrêta dans une auberge et se trouva sans argent. Il commença par déjeûner

copieusement, et comme il était à table, un pauvre aveugle jouant de la flûte vint à la porte du cabaret. Il le fit arrêter et en deux heures il le peignit. Un voyageur, lord Falston, qui s'était arrêté dans la même auberge, offrit au peintre trois ducats de son tableau. « C'est où j'en voulais venir, » dit Téniers. Des trois ducats, l'un fut pour le joueur de flûte, l'autre pour le cabaretier, le dernier pour le peintre.

Le peintre flamand, Schoreel, ayant envoyé au roi de Suède, Gustave I$^{er}$, un tableau figurant la Vierge, le prince, ravi de ce présent, envoya à l'artiste une lettre autographe, une bague précieuse, un manteau de martre zibeline, son propre traîneau, tous les harnais qui forment l'équipement d'un cheval et un fromage pesant 200 livres.

L'*Andromède* du Puget lui fut payée par Louis XIV 15,000 livres. Il avait dépensé cette somme en marbre et en frais de transport.

Fouquet donna à Lebrun une pension de 12,000 liv. que le roi lui continua après la disgrâce de son surintendant.

Roubillac, sculpteur français, fit un buste du docteur Méad. Le statuaire était convenu du prix de 50 livres sterlings, mais quand on vit la perfection de l'ouvrage, on lui en offrit 100 livres sterlings, il dit alors que ce n'était pas assez et qu'il l'estimait 108 liv. et 2 shillings, et la somme lui fut comptée.

Romney, peintre anglais, gagna 90,000 liv. en une année. Il ne peignait pas une tête à moins de 20 guinées et un portrait en pied à moins de 80 livres.

Pour un tableau de Van Eyck, représentant une promesse de mariage, la princesse Marie, sœur de Charles-

Quint, donna à son possesseur une charge qui lui rapportait annuellement cent florins.

Huit tableaux du peintre espagnol Orrente, sur la Genèse, furent substitués (*vinculados*), dans le majorat des vicomtes de Huertes.

La *Vierge à la perle*, de Raphaël, fut achetée par Philippe IV, 3000 livres.

La *Femme hydropique*, de Gérard Dow, fut payée 30,000 livres (1). Le *Centaure* et la mosaïque des *Colombes*, de Furietti, lui valurent 14,000 écus.

D'un autre côté, les cartons de Raphaël (les *Actes des apôtres*), cotés 300 liv. sterl. ne trouvèrent pas d'acheteur.

La *Psyché*, de Gérard, fut achetée à l'exposition de 1797 par le général Rapp; après sa mort, le musée l'acheta 30,000 francs.

La *Méduse* de Géricault fut achetée, après la mort du peintre, 6000 fr. par M. Dreux d'Orcy, son ami, qui la céda aussitôt pour le même prix à l'administration du musée. « La dimension de ce tableau, écrivit alors M. de Forbin à M. de La Rochefoucauld (2), a pu s'opposer à ce qu'il fût porté à un prix aussi élevé que les moindres études de feu Géricault, et déjà les amateurs deman-

---

(1) C'est le roi de Sardaigne qui en avait donné cette somme. Il resta dans le cabinet de Turin jusqu'en 1799, époque où le général Clausel le reçut en présent de S. M. Piémontaise, comme arrhes d'un traité conclu entre la France et les États sardes. Le général fit hommage du chef-d'œuvre à son gouvernement, et c'est depuis ce temps qu'il est un des joyaux du Louvre. Gérard-Dow l'avait fermé de deux volets, sur lesquels étaient peints une aiguière avec son bassin. Ces deux volets sont aujourd'hui un tableau.

(2) *Archives de l'Art français*, par MM. de Chennevière-Pointel et Anat. de Montaiglon.

daient que le *Naufrage de la Méduse* fût coupé en quatre parties, et la somme de 20,000 francs eût été le résultat de cet acte barbare ; la conduite des commissaires-experts et celle de M. Dreux d'Orcy ont été, à cet égard, dignes de tous éloges. »

La *National Gallery* de Londres a payé à lord Londonderry, 300,000 fr. l'*Ecce homo* et l'*Education de l'Amour* du Corrége. La *Danaé* du même peintre fut payée 30,000 fr. en 1827, chez M. Bonnemaison ; sa *Madone* fut vendue 80,000 fr., et sa *Vénus surprise dans les filets avec Mars*, fut achetée en 1807 par M. Cliford, 5,000 guinées qui équivalent à 125,000 fr. de notre monnaie de France. 150,000 fr., le *Jésus adoré par sa mère et saint Joseph*, de Murillo. 130,000 fr., une de ses *Saintes familles*, 2,000 guinées son *Saint Jean avec un agneau*. 100,000 fr. deux tableaux de Francesco Francia.

Un chanoine de Séville a raconté à M. Viardot, que lord Wellington avait offert d'acheter au chapitre l'*Extase de saint Antoine de Padoue*, en la couvrant d'onces d'or. Et le tableau est un des plus vastes de cet artiste. Le chapitre refusa cette offre séduisante (1).

L'œuvre de Rembrandt, du cabinet de M. Denon, a été acquis par M. Th. Wilson, pour le prix de 40,000 fr.

Les portraits de la collection de M. Marc Sykes vendus à Londres en 1824 l'ont été à des prix très élevés. Ces gravures ont été adjugées au prix de 10 à 40 livres sterlings, le portrait du vicomte de Mordaunt, gravé par Guillaume Fayrthom a été jusqu'à 42 livres, celui de lady Smith, à 52 livres.

Un des nielles en argent de ce même cabinet, attribué à Maso Finiguerra, a été acquis par M. Woodburne

(1) *Musées d'Espagne.*

pour le prix de 300 guinées près de 8,000 francs (1).

Les principaux tableaux de la galerie d'Orléans vendus en Angleterre en 1793 et 1800, ont atteint les prix suivants :

Sept tableaux de N. Poussin, les sept Sacrements, par le duc d'Orléans, 120,000 fr., vendus 4,900 liv. (122,500) (2).

— Moïse faisant sortir l'eau du rocher. 2,000 l. st.
Raphaël, la Madone au palmier. 1,200 «
— Saint Jean dans le désert. 1,500 «
Le Guerchin, David et Abigaïl. 800 «
Ch. Lebrun, Massacre des Innocents. 150 «
S. Lesueur, Alexandre et son médecin. 300 «
Pérugin, le Christ mis au tombeau. 60 «
Seb. del Piombo, Résurrection de Lazare. 3,500 «

L'*Enfant prodigue* de Téniers fut vendu 29,999 liv. 19 sh., en 1770, chez M. Blondel. *Les OEuvres de miséricorde* ont été payées 10,510 fr. en 1777. *Le Déjeuner de jambon* a été acheté 24,560 fr. Les productions les plus remarquables augmentent toujours de prix. Son *Concert champêtre*, vendu en 1768 chez Gai-

(1) *Voyage d'un iconophile.*
(2) Ils se trouvent maintenant chez lord Egerton à Bridgewater. Wagen, *OEuvres d'art en Angleterre*, I, p. 333. La *Naissance de Bacchus*, du même peintre, fut vendue en 1850 à M. Hope, pour 17,000 francs. La France laissa encore échapper ce chef-d'œuvre, comme si ce n'était pas assez que les collections étrangères possédassent du grand artiste français plus de tableaux que nous n'en possédons nous-mêmes. L'Angleterre à elle seule en a plus que nous. En outre des *Sept Sacrements* et du *Moïse faisant sortir l'eau du rocher*, elle possède une *Sainte famille, Marie avec l'Enfant Jésus entouré d'anges.* « Le plus beau Poussin que je connaisse, pour le coloris, » dit M. Wagen. *La Peste d'Athènes, la première Arcadie* qu'il eût été, dit M. Cousin, si précieux d'avoir à côté de la seconde

gnat 671 fr., a été vendu de nos jours 6,051 fr. En 1837, l'*Homme à la chemise blanche*, 180,000 fr. — En 1843, un *Corps de garde*, 15,300.

Deux tableaux de Claude Lorrain, ont été vendus à Rome à la fin du dernier siècle 45,000 francs, et plus tard lord Beekford les paya 250,000 francs.

Le *Sacre de David* et le *Débarquement de Cléopâtre* du Louvre ont été estimés à la fin du dernier siècle, 18,000 fr. — Les deux Marines, n°ˢ 164 et 165, 172,000 fr.

Un tableau du Titien, la *Fille d'Hérode portant la tête de saint Jean sur un plat*, fut adjugé en 1826, lors de la vente de lord Radstoch, 8,390 guinées (226.250 fr.) au banquier M. Rading. Les Paul Potter atteignent aussi à un très haut prix : les *Saules* furent vendus à Paris, chez M. Tolozan, en 1802, la somme de 27,050 francs ; le *Pâturage* fut acheté en 1825, chez M. de la Peyrière, 28,900 francs ; à la même vente, la *Sainte famille* de Rubens fut adjugée pour 64,000 francs ; le magnifique tableau de la *Vache* qui appartenait à l'impératrice Joséphine fut cédé en 1815, à l'empereur Alexandre, moyennant 200,000 roubles (800,000 francs) (1).

et la meilleure qui est au Louvre ; cinquante dessins environ, dont celui de *la Peste d'Athènes*, enfin l'esquisse du *Testament d'Eudamidas*. Au musée de Madrid se trouve le départ pour la chasse du sanglier de Calydon ; et la galerie du Belvédère à Vienne, possède la *Prise et destruction du temple de Jérusalem*, par Titus.

(1) A cette même vente de la Malmaison, on acheta encore pour la collection de l'Ermitage, quatre des chefs-d'œuvre de Cl. Lorrain, *le Matin, le Midi, le Soir*, et *la Nuit*. Nous n'avons que treize tableaux de ce peintre français. Le musée de Madrid en possède autant, et l'Angleterre n'en a pas moins d'une cinquantaine, entre autres le plus merveilleux

A propos du prix arbitraire des tableaux, et de quelques autres particularités concernant leur vente, il sera, je crois, intéressant de citer ici une note du *discours* sur le luxe, le vi⁶ des *Discours moraux et politiques* de madame de Genlis : « J'ai vu donner, dit-elle, 17,000 livres d'un petit tableau hollandais, et à la même vente, un des plus beaux paysages du Poussin a été vendu 800 livres. Je connais dans un cabinet un tableau flamand, qui représente trois vaches et deux arbres, qui a coûté 29,000 livres, et l'admirable tableau représentant le *Serment des Horaces*, a été fixé pour 6,000 livres! Il faut savoir que le surintendant des bâtiments et de l'académie de peinture (qui n'était ni architecte ni peintre), commandait tous les deux ans un certain nombre de tableaux pour le roi, en annonçant que chaque tableau serait payé 6,000 livres. C'est ainsi que le *Tableau des Horaces* appartient au roi, par droit de conquête, et non par celui d'une magnificence royale, ou même par une convention raisonnable, car l'artiste a dépensé en frais de voyages, de modèles, etc., une somme infiniment plus forte que celle qu'il a reçue. Le particulier qui possède le tableau de la *Mort de Socrate*, ne devait en donner que 6,000 livres (les figures n'y sont pas de grandeur naturelle); en recevant ce chef-d'œuvre, il pria M. David d'accepter le double de la somme convenue. »

A Dresde, au musée des antiques, on remarque trois statues de femmes en marbre, découvertes à Herculanum en 1706; elles furent données alors par le duc d'Elbeuf, vice-roi de Naples au prince Eugène de Savoie,

de tous, l'*Embarquement de la Reine de Saba*, marine et paysage que Claude avait fait en 1648 pour le duc de Bouillon.

qui les plaça dans son palais à Vienne. Après sa mort elles furent acquises pour 6,000 thalers (environ 23,000 fr.).

Le fameux camée de Vienne, l'apothéose d'Auguste, donné autrefois à Philippe le Bel, fut placé par ses ordres dans le trésor de l'abbaye de Poissy. Ce précieux monument fut enlevé pendant les guerres de religion du XVI<sup>e</sup> siècle, et vendu alors 150,000 fr. à l'empereur Rodolphe II.

A la fin du XVII<sup>e</sup> siècle, les consuls d'Arles achetèrent à la mort d'un amateur pour le prix de 27 livr. 14 sols, un beau torse antique trouvé en 1598.

Une belle tête de bronze antique de la Bibliothèque impériale (cabinet des antiques fut achetée 12 livres en 1737.)

Winkelmann dit que la reine Élisabeth Farnèse avait acheté, pour la somme de 50,000 écus, une tête antique en bronze représentant un jeune homme inconnu. Un autre antiquaire dit qu'elle a été payée 25,000 pistoles.

Un camée, représentant Persée et Andromède, a été acheté à la mort de Mengs, son possesseur, 3,000 écus romains pour le compte de l'impératrice de Russie.

Le rédacteur du catalogue de la galerie Pembroke, en parlant d'un bas-relief antique qu'on y voyait, semble avoir voulu apprécier sa valeur par son poids; il dit qu'il pèse 3,000 livres anglaises.

Donnons maintenant les prix de quelques ventes modernes, en commençant par celle de la galerie de feu sir Thomas Acraman de Bristol. On y comptait 122 ouvrages tous flamands. La vente faite en octobre 1842, produisit 1 million 140,000 fr. Le tableau payé le plus cher fut le *Muletier* de Berghem, acheté 42,000 fr. par

la pinacothèque de Munich ; le *Dentiste* de Téniers fut vendu 14,850 fr. ; un *Paysage de Savoie* de Wouvermans, 13,280 fr. ; etc. Il n'y eut pas un tableau acheté au-dessous de 80 guinées (2,160 fr.).

La vente des tableaux du cardinal Fesch, qui eut lieu dans les premiers mois de 1845, est une des plus célèbres ; voici à son sujet quelques détails que nous empruntons aux journaux du temps : « Deux tableaux du Poussin ont été achetés, la *Danse des saisons*, par le marquis de Hertfort, connu depuis longtemps à Paris sous le titre de lord Yarmouth, et frère de lord Seymour, 33,223 fr. ; le *Repos*, 9,460 fr. ; un très grand paysage d'Hobbéma s'est vendu 44,520 fr. ; le *Miroir cassé* de Greuze, 18,898 fr., tous les deux aussi au marquis de Hertfort ; deux portraits de Rembrand, 24,792 f. à deux Anglais ; le *Charlatan* de Karel Dujardin, 16,165 fr. (1) à un amateur italien ; le Jugement dernier d'Angelico de Fiesole, 17,808 fr. au prince de Canino ; un magnifique Claude Lorrain, *Lever du soleil dans un port de mer*, 28,103 fr. à un Anglais ; un Retour de Chasse de Wouwermans, 68,727 fr. à M. Kolb, consul de Wurtemberg. »

Il se trouvait dans la même collection un beau Lesueur, qui fut vendu 16,000 fr., la France représentée par son expert, M. Georges, ne poussa l'enchère que jusqu'à 12.000 fr. ; nous perdîmes ainsi l'occasion de ressaisir l'un des nombreux tableaux de Lesueur qui sont passés à l'étranger. Lady Lucas a acheté de lui en 1809 Alexandre et son médecin.

(1) Un autre *Charlatan*, du même peintre qui se trouve au Louvre sous le n° 534, fut acheté pour le roi, à la fin du dernier siècle 18,300 francs, par M. d'Angevilliers.

Dans la galèrie du duc de Devonshire, qui possède aussi le magnifique *Liber veritatis* de Cl. Lorrain, on trouve la *Reine de Saba devant Salomon;* chez M. Miles, à Leighcourt, la Mort de Germanicus; à Allon-Torves, chez le comte de Shwesbury, le *Christ au pied de la croix;* à Burleigh-House, chez lord Exeter, la *Madeleine répandant des parfums sur les pieds de Jésus;* le Musée de Berlin possède un *Saint Bruno adorant la croix dans sa cellule ouverte sur un paysage,* copie de celui qui est à Paris, faite par Lesueur lui-même; à Saint-Pétersbourg, si comme le prétend le catalogue de l'Ermitage, on ne trouve pas sept tableaux de Lesueur, ce qui serait trop magnifique, on en voit au moins un, le *Moïse exposé sur les eaux du Nil.*

Les prix de la vente Aguado faite dans ces derniers temps, trouveront bien leur place ici; c'est par eux que nous terminerons ce chapitre.

| | |
|---|---:|
| Murillo, la Mort de sainte Claire. | 19,000 fr. |
| — Saint François d'Assies. | 15,400 « |
| — L'Annonciation. | 27,000 « |
| — Madone dans une gloire. | 17,900 « |
| Raphaël, la Vierge et l'enfant. | 27,200 « |
| Vélasquez, Portrait de femme. | 12,750 « |
| Guido Reni, la Vierge et l'enfant Jésus. | 5,880 « |
| Téniers, un Corps de garde. | 15,300 « |
| Berghem, Paysage. | 9,880 « |
| Boll, Figure de buveur. | 3,650 « |
| Gérard Dow, l'Ermite. | 9,000 « |
| Claude Lorrain, Paysage. | 8,500 « |
| Hersent, Daphnis et Chloë. | 4,240 « |
| De Hoogh, les Joueurs de boule. | 4,800 « |
| Miéris, le Petit tambour. | 6,300 « |
| Van Ostade, le Marché. | 17,500 « |

| | |
|---|---|
| Prudhon, Assomption. | 12,000 « |
| Rembrandt, Portrait de sa mère. | 7,101 «. |
| Jan Steen, les Noces de Cana. | 16,501 « |
| David Teniers, Danse de village. | 10,400 « |
| Van der Velde, Paysage. | 9,000 « |
| Jean Wynants, Paysage. | 8,330 « |
| Boucher, Deux pendants. | 2,820 « |
| Greuze, Sophie Arnoult. | 7,900 « |

Et ceux de la vente Perrégaux, en 1842.

| | |
|---|---|
| Berghem, le Passage du bac, haut de 31 centim., large de 43 centim. | 12,000 fr. |
| Jean Both, Paysage. | 21,000 « |
| Albert Cuyp, Pâturage. | 18,100 « |
| Van der Heyden, Vue de ville. | 17,003 « |
| Hobbema, Entrée d'un bois. | 23,000 « |
| Karel Dujardin, Passage du gué. | 26,300 « |
| Miéris (François), le Chant interrompu. | 22,100 « |
| Van Ostade, le Repos. | 15,000 « |
| Paul Potter, le Maréchal ferrant. | 15,000 « |
| J. Ruysdael, une Chute d'eau. | 16,000 « |
| Ad. Van der Velde, Départ pour la chasse. | 26,850 « |
| — Guillaume. | 22,100 « |
| Ph. Wouwermans, l'Espion. | 35,100 « |
| Paul Véronèse, Portrait de femme. | 2,510 « |
| Greuze, Psyché. | 8,550 « |

A peu près à la même époque :

| | |
|---|---|
| Une petite esquisse de Prud'hon. | 8,000 fr. |
| Une autre, grande comme la main. | 3,150 « |
| Deux petits dessins de Boucher. | 450 « |
| Latour, portrait au pastel. | 600 « |
| Deux dessins de Prudhon. | 105 « |
| Une miniature de Hall. | 1,100 « |
| Une feuille d'études de Raphaël, à la plume et au bistre. | 2,301 « |
| Un dessin de Claude Lorrain. | 1,620 « |
| Un petit dessin d'Ostade. | 1,265 « |
| Un autre. | 1,242 « |

# PRIX D'OBJETS D'ART ET D'ANTIQUITÉS.

| | |
|---|---|
| Un dessin à la plume de Berghem. | 1,620 « |
| Un paysage lavé au bistre, *id.* | 730 « |
| Le Roi boit, de J. Jordaens, dessins. | 675 « |
| Un dessin de Ruisdael. | 701 « |
| — Deux chênes et une tonne renversée. | 750 « |
| Une Flotte de Vanden Velde, dessin fini. | 641 « |
| Un dessin de Claude Lorrain, haut de 15 centim. | 1,400 « |
| Greuze, dessin à la plume, lavé à l'encre de Chine. | 965 « |
| Prudhon, dessin au crayon noir et blanc. | 2,000 « |
| — Autre, Allégorie sur la justice. | 1,000 « |

Quant aux bronzes antiques, une vente de 1842, fait connaître quelle valeur ils ont atteinte.

| | |
|---|---|
| Figurine étrusque, Vénus nue, hauteur, 20 centim. | 380 fr. |
| Jambe votive d'enfant. | 207 « |
| Silène barbu, 14 centim. | 541 « |
| Mercure assis, les yeux incrustés d'argent, haut de 22 centim. | 1,515 « |
| Jeune femme assise, haut. 17 centim. | 1,200 « |
| Candelabre. 41 centim. | 400 « |
| Figure ailée, la Comédie, 0,07 centim. 1/2. | 410 « |
| Deux Éphèbes emportant un blessé, groupe qui a servi de poignée au couvercle d'un ciste, 11 c. 1/2. | 702 « |
| Camille de bout, hauteur, 16 centim. | 450 « |
| Ciste mystique, haut. 36 centim., diam. 22 cent. | 2,905 « |
| Sophocle, statuette aux yeux incrustés d'argent, hauteur, 27 centim. | 4,520 « |
| Un petit bouffon en bronze a été acheté | 9,000 « |
| Un Silène en bronze, haut d'un pied. | 6,100 « |

# MOSAIQUES.

Au temps de Pline, l'art du *mosaïste* était encore tout nouveau ; car il n'avait été trouvé, dit-il, qu'au temps de Claude. Sous le règne de Néron, on imagina de mé-

langer les marbres simples ; « et par ce moyen, dit encore Pline, le marbre *numidique* se trouva moucheté de marques ovales, et le *synnadique* fut enrichi de taches de pourpre. L'art, qui sans cesse travaille à nos délices, suppléa ainsi à la nature en défaut, et créa des marbres tels que le désiraient les caprices du luxe, si bien qu'il était à craindre que les montagnes ne s'épuisassent à fournir ces matières qu'on entassait sans cesse dans les villes, où elles finissaient par être la proie des incendies (1). »

Une des plus remarquables mosaïques qui nous soient restées de l'antiquité a été découverte à Pompeï, en 1829, dans l'une des maisons de la rue de Mercure, à laquelle on a donné le nom de la maison du Faune. Ce tableau a 19 palmes environ de largeur sur une hauteur de 10 palmes. Il recouvre tout le pavé d'une grande salle quadrangulaire pour les jeux et festins. Le fond est tout blanc, privé de lointains, sans doute à cause de la difficulté de les représenter en mosaïque avec cette dégradation de perspective aérienne. L'exécution matérielle est parfaite, le travail est fait non pas en pâte, mais en marbre précieux avec leurs couleurs naturelles (2), de petits morceaux réunis avec le plus grand soin et parfaitement unis. Le savant Nicolini les a comptés dans diverses parties, de manière à pouvoir les évaluer à près de 7,000, non compris l'encadrement.

(1) Pline, *Histoire naturelle*, liv. XXXV.
(2) « On doit faire observer, dit M. de Clarac, qu'en général les mosaïques antiques sont en marbre, et quelquefois même en pierre dure, tandis que les nôtres sont en émaux. Il est vrai aussi que dans les nôtres les tons sont plus justes et les dégradations mieux observées. »

Ce tableau représente aux trois quarts de sa grandeur naturelle, une bataille au milieu de sa plus grande ardeur, exécutée par la rencontre des chefs des deux armées.(1). Le chef des vainqueurs renverse tout ce qui lui fait obstacle, pendant que l'autre, sur un char élevé, étreint son arc de la main gauche et ne combat plus ; il reste immobile et stupéfait de douleur à la vue d'un infortuné jeune homme percé de part en part, son parent ou favori, à en juger par la richesse de son costume.

Cependant le fidèle conducteur du char en détourne les quatre chevaux et cherche à soustraire son maître au danger qui le menace; pendant que lui, tourné presque en arrière, la main droite levée, ne détourne pas les yeux de la scène qui l'émeut et absorbe toute son attention.

Le cavalier transpercé a déjà son cheval abattu sous lui et cherche à s'en dégager, lorsqu'il est lui-même mortellement atteint.

On aperçoit derrière le char les lances des gardes vaincus qui résistent pour sauver leur chef. A côté du char, un personnage richement vêtu, descendu de son cheval, le prépare pour que son chef puisse le monter et fuir plus rapidement.

Tous les autres guerriers, par leurs gestes, expriment la part qu'ils prennent à la scène principale.

Cette mosaïque, chef-d'œuvre de ce genre de travail, présente un intérêt bien plus grand encore parce qu'elle reproduit à n'en pas douter un des chefs-d'œuvre de la peinture antique. Comme dessin, comme peinture,

(1) Avant cette découverte on ne possédait aucune scène de bataille figurée par l'art antique.

comme composition, les modernes n'ont rien produit de plus admirable (1).

Lors des fouilles opérées à Aix pendant l'année 1843, on découvrit dans le faubourg Sextius une salle de 5 mètres 55 de largeur sur 8m05 de longueur. Au milieu, se trouve un tableau complet de mosaïque, dont la bordure de gauche avait seule disparu. Nous empruntons les détails suivants à un rapport fait par un antiquaire, M. Rouard.

« Ce tableau, dit-il, représente un personnage dans une pose gracieuse et presque aérienne, car sous ses pieds rien n'indique le sol ; sa tête porte une couronne de fleurs plutôt que de lauriers. Une espèce de réseau paraît même enfermer la chevelure. Ce personnage tient une lyre à sept cordes, dont chaque montant, ou branche, semble fait de deux pièces, et rappelle par sa forme sinueuse les cornes de bouquetin qui servaient souvent de bras à la lyre primitive; elle repose sur l'épaule gauche du personnage, qui tient dans la main droite le *plectrum* ou *pecten* (espèce d'archet), et touche de l'autre les cordes de la lyre, dont le *magas* ou *margadion*, c'est-à-dire la table sur laquelle les cordes étaient fixées, est ici fort sensible et caractérise la grande lyre ou le *barbitos*. On y voit de plus dans le fond, si nous ne nous trompons, ce morceau d'étoffe attaché au

(1) Selon M. C. Bonnucci, architecte des ruines de Pompéia, c'est la bataille de Platée qu'on y voit représentée. Selon M. Azellino, c'est le passage du Granique. M. Quaranta veut que ce soit la bataille d'Issus ; mais M. Nicolini, d'accord en cela avec M. Raoul-Rochette, est d'avis qu'il faut y voir la bataille d'Arbelles. Cette opinion, fort bien développée par le dernier de ces deux archéologues (*Journal des savants*, 1833, p. 286), est la plus plausible.

bas de l'instrument, que M. de Clarac a remarqué le premier sur plusieurs lyres de cette espèce, et qui servait, selon lui, soit à recouvrir la lyre quand on n'en jouait pas, soit à essuyer les mains du musicien lors qu'elles étaient échauffées par le mouvement et par l'ardeur du soleil.

Le bras droit, le seul que l'on aperçoive, est entièrement nu. On distingue à leur couleur variée et à l'agencement, deux vêtements et même trois, si une suite de points noirs que l'on remarque vers le milieu de la robe est une bordure et non une simple broderie. Cette grande robe, ou tunique, est *enomide*, c'est-à-dire sans manches, du genre appelé *cimbericum*, qui était ordinairement d'un tissu très léger, et même transparent. La forme des jambes et des cuisses se dessine parfaitement à travers ce tissu singulièrement léger et gracieux, et serait peut-être un peu grêle si le personnage est une femme.

Par dessus cette large tunique, est probablement un petit *peplus* assez clairement indiqué par une bordure qui s'arrête au haut des cuisses et qui est terminé sous les bras par une large broderie ou par une ceinture destinée à soutenir la lyre. La couleur de la principale tunique paraît être blanche, avec des bandes perpendiculaires rouges et bleues.

Aucune inscription n'indique quel est ce personnage. Seulement la présence de deux animaux placés à droite du spectateur a fait supposer, non sans raison, que ce pouvait être Orphée.

Cette belle mosaïque a été transportée d'une seule pièce au musée d'Aix, où elle se trouve actuellement.

La ville de Nîmes possédait en 1840 ving-cinq mosaïques.

Parmi les plus belles de l'antiquité qui nous sont parvenues, il faut citer en dehors de l'admirable pavé de Pompeï, l'*Hercule* de la villa Albani, le *Persée avec Andromède* du musée du Capitole; les Neufs Muses, trouvées à Saint-Ponci, en Espagne, sur les ruines de l'Italica, bâtie par Scipion, et quelques autres encore.

Le pavement des temples antiques se formait ordinairement de larges tablettes de marbre composant des compartiments étendus, qui s'alignaient avec les colonnes de la nef et les points principaux de l'édifice. C'est ainsi que sont pavés les temples antiques de la Concorde et de Jupiter tonnant au pied du Capitole, et les églises fondées dans les premiers siècles du christianisme. A ce pavement simple, a succédé l'*opus Alexandrinum*, composé de cercles ou de carrés en porphyre rouge et vert, encadrés de compartiments de très petites dimensions taillés en triangles, en losanges, ou en ovale dans du marbre et des brèches de toutes couleurs, donnant à tout l'ensemble du pavé l'aspect d'un riche tapis, système répandu dans toute la chrétienté jusqu'au XII° siècle. (1) Ce genre de mosaïque n'excluait pas les représentations d'hommes ou d'animaux, d'attributs ou d'armoiries. le pavé de la grande nef de Saint-Laurent hors les murs, présente un guerrier à cheval, et portant son étendard. Justinien avait fait représenter dans le pavé de Sainte-Sophie, les quatre fleuves du paradis se diri-

---

(1) « C'est au temps de Sylla, selon Pline, que s'était introduit à Rome l'usage des pavés en mosaïque de marbre et d'émaux nommés *Lithrostrote.*

geant vers les quatre points cardinaux, des cerfs et des oiseaux venaient se désaltérer dans les fleuves.

On exécutait aussi des pavés en mosaïque ordinaire, ornées de sujets de toute nature, puisés dans l'histoire sacrée, des zodiaques, des fleuves, des animaux.

Pendant le Bas-Empire, l'art du mosaïste ne se perdit pas, il se transforma seulement. C'est avec eux surtout comme dit M. Viardot, qu'elle devint une façon de peindre. « Ils y mêlèrent naturellement, ajoute le même auteur, le faux goût de leur époque qui prenait le riche pour le beau, et mêlait à tout l'orfèvrerie, le travail des métaux précieux. On fit des mosaïques à Constantinople, en glissant sous les pièces de verre, des feuilles d'or et d'argent, des émaux, des pierreries.

Aurea concisis surgit pictura metallis. »

A Ravenne, à Rome, dans les anciennes églises, on trouve de ces mosaïques, de façon byzantine; celle de Sainte-Marie-Majeure est du IVe ou Ve siècle; celles de Saint-Paul, hors les murs, sont du VIe, et le fameux *Triclinium* du palais de Saint-Jean-de-Latran est du IXe, à l'époque même où Théodulphe, faisant construire sur le modèle de la basilique d'Aix-la-Chapelle, la petite église de Germigny-des-Prés, à deux lieues de Saint-Benoît-sur-Loire, en décorait la voûte d'une mosaïque précieuse (*musivo opere*) dont les restes ont été trouvés lors de la restauration de ce monument historique (1).

Selon M. Viardot, il est difficile de faire la part des rtistes byzantins et italiens qui travaillèrent la mo-

---

(1) Voir *Album archéologique de Saint-Benoît-sur-Loire*, par Ed. Fournier, *Notice sur Germigny*.

saïque dans les premiers temps du moyen âge; quelques mosaïques, comme le Saint-Sébastien de San-Pietro *in vincula*, à Rome, lui semblent toutefois évidemment dues à l'art byzantin; quant à la *Pala d'oro* de Venise, il est certain que c'est un de ses plus rares produits. On sait que des Vénitiens amenèrent des mosaïstes grecs pour l'exécuter ainsi que les autres ornements de Saint-Marc.

Les artistes italiens semblent s'en être tenus longtemps au pavage des églises et des palais.

Dans la cathédrale de Sienne, Domenico Beccafiumi avait fait un pavé remarquable. Il était en marbre blanc, gravé au ciseau, la gravure remplie d'un enduit noir accompagné de marbres colorés; du marbre gris formait les ombres; autour du maître-autel, il représenta différents traits de la Genèse, Adam et Ève chassés du Paradis terrestre, le Sacrifice d'Abel, celui de Melchisédech et celui d'Abraham; au bas des escaliers, il grava Moïse sur le mont Sinaï, l'Adoration du veau d'or, Moïse brisant les tables de la loi. Devant la chaire, on voit les Hébreux se désaltérant dans l'eau sortie miraculeusement du rocher frappé par Moïse.

Aux XIIe et au XIIIe siècle, on abandonna les pavements mosaïques, qu'on remplaça par le liais dur, taillé en larges tables et enrichi par la gravure; des mastics des bitumes colorés en rouge, en brun, en vert furent coulés dans ces entailles, en grandes dimensions qui représentaient ou les personnes ensevelies sous ces dalles, ou de belles combinaisons d'ornement d'animaux, de fleurs; on en voit de beaux restes dans la cathédrale de Saint-Omer et dans les magasins de l'église royale de Saint-Denis.

M. Brunette architecte de Reims, a découvert près de

cette ville, des pavés en pierre de liais avec incrustation de plomb provenant de Saint-Remi de Reims, ils sont du xiii° siècle et représentent alternativement des ornements, et des sujets de la Bible.

Dès le xii° siècle, on fit aussi usage de la terre cuite vernissée pour le pavage des églises. L'église de Saint-Denis en possède encore de beaux échantillons enrichis d'ornements dans l'émail (1).

Les pavés de l'abside de Saint-Pierre d'Orbais (Marne) sont en terre cuite émaillée et représentent des fleurs de lys, diverses feuilles, des cercles, des damiers, des chasses au cerf, des chasseurs à cheval et armés de lances, des chiens rongeant des os, des fous tenant leurs marottes, les armes du cardinal de Vendôme. Dans l'abbaye de Jumiéges, on voyait autrefois des pavés émaillés, dont plusieurs réunis servaient de tombes aux abbés et portaient leur effigie (2).

Souvent le pavé des églises présentait une mosaïque à grands carreaux, dont les dessins formaient un labyrinthe. Tel était celui de Saint-Bertin de Saint-Omer (3).

« Il existe encore des vieillards dans le pays qui ont souvenir de ce labyrinthe, qui faisait partie du pavé de l'église et se trouvait placé dans la nef transversale de droite; il arrivait que les enfants et les étrangers qui le parcouraient, troublaient l'office divin, ce qui a été cause qu'il fut détruit.

(1) Note de M. Alb. Lenoir lue au Comité des arts et monuments, *Bulletin*, tome I, 240.

(2) *Ibid.* Note de MM. de Mellet et A. Le Prévost.

(3) *Bulletin monumental* de M. Caumont, treizième vol., et *Histoire de Saint-Bertin*, par M. Wallet, 1843.

» Ces sortes de décorations de pavés dans les grandes églises étaient anciennement en vogue. La cathédrale d'Amiens avait au centre de sa nef son labyrinthe, qui était de forme octogone ; construit en 1288, il a été détruit en 1825 ; on y voyait représentés les architectes de l'église et l'évêque Évrart, et il portait une inscription en vers français.

» On voit encore à l'entrée de l'église paroissiale de Saint-Quentin, bâtie dans le xiie siècle, un labyrinthe dont le parcours offre absolument la même combinaison que celui d'Amiens, l'un et l'autre ne présentant qu'un guillochis octogonal, simple et continu.

» La notice sur la cathédrale d'Arras, publiée en 1829, nous apprend qu'en suivant la ligne de parcours à genoux, comme c'était l'usage, et en récitant les prières ordinaires, on était une heure à terminer ce pieux pélerinage ; aussi, dans certaines localités appelle-t-on ces sortes de dédales, *la lieue*.

» Au milieu du pavé de la grande nef de la cathédrale de Reims, existait aussi, avant 1779, un labyrinthe construit vers 1240, qui paraîtrait avoir eu quelque rapport avec celui d'Amiens. Géruzez dit que, dès son origine, ce labyrinthe était un objet de dévotion et qu'au temps des croisades, on y faisait des stations pour tenir lieu du pélerinage à Jérusalem (1). »

Sur un mur de la chambre des hôtes du couvent de Saint-Barlaam, en Grèce, M. Didron a vu un labyrinthe dessiné à la sanguine, semblable à celui de Chartres. Un moine dit que c'était la prison de Salomon : qu'un moi-

---

(1) Nous avons parlé plus haut, dans une note, du labyrinthe de la cathédrale de Chartres.

ne l'avait trouvée dans un livre et reproduite ici; le moine était mort, le livre perdu.

A Amiens, le labyrinthe s'appelait la maison de Dé- (1).

Les parois de l'abside de l'église cathédrale de Parenzo en Istrie, bâtie en 542, sont incrustées de nacre de perle, de porphyre, de serpentin, et autres matières précieuses, et sa voûte est couverte en mosaïque qui représente au centre la Vierge et l'enfant Jésus, et à ses côtés saint Maur et saint Eufrasius.

Dans l'église de Saint-Weit, à Pragues, on voit en entrant, à droite, une grande chapelle sous l'invocation de saint Wenceslas, assassiné en 935 par son frère. Elle fut construite en 1343 par Charles IV; les murailles de cette chapelle sont revêtues de pierres dures de forme irrégulière très-bien polies. Ces pierres sont des agates, des jaspes, des améthystes, des chrysoprases, dites émeraudes de Bohême, et autres pierres tirées des mines du pays; des baguettes dorées divisent les pans de murailles par compartiments égaux; dans chacun d'eux est placée une croix également composée en pierre dure, polie, et aussi de forme irrégulière.

Au musée de Florence, on voit une table octogone en pierres dures, la plus grande qui existe, à laquelle 22 artistes travaillèrent sans interruption; commencée en 1623 sur le dessin de Ligozzi, elle ne fut achevée qu'en 1649.

Il n'existe plus d'ouvrages de peinture à Saint-Pierre; on les a transportés aux musées du Vatican et du Capitole, et ils ont été remplacés par des mosaïques. On ad-

---

(1) *Annales archéologiques*, I, 177, art. de M. Didron.

mire en entrant sous le portique, et vis-à-vis de la porte principale, la célèbre mosaïque appelée la barque de saint Pierre (la Navicella), ou plutôt la barque de Giotto. C'est en effet l'œuvre de ce grand homme, à qui tous les arts doivent un progrès immense, la mosaïque, comme la peinture qu'il tira, de l'immobilité byzantine, et qu'il lança dans cette voie d'émancipation qui est en toute chose le trait distinctif de la renaissance (1). Cet ouvrage de Giotto ne se fait pas seulement remarquer par l'assortiment bien entendu des couleurs, l'harmonie entre les clairs et les ombres, mais encore par un mouvement, un sentiment de vie et d'action qui étaient méconnus des mosaïstes grecs. Une fois dans le temple, il est inutile de recommander l'attention et l'admiration devant les fameuses copies de la *Transfiguration*, du *saint Jérôme*, de la *sainte Pétronille*, du *saint Michel*, etc., qu'admirent tous ceux qui les voient. Les auteurs, inconnus pour la plupart, de ces mosaïques si connues (2), ont poussé, comme nous l'avons déjà dit, la perfection de leur art au point de faire avec des filets d'émaux de toutes formes et de toutes nuances, tout ce

(1) Cette mosaïque de Giotto est, en effet, le point de départ des progrès de la mosaïque. Dès-lors on commença à compter d'illustres artistes dans cet art, les Zuccati de Trévise, par exemple, qui commencèrent les magnifiques décorations modernes de Saint-Marc à Venise (*voir* Zanetti, *della Pittura Veneziana*) et qui obtinrent de Titien lui-même des cartons pour les dessins de leurs mosaïques. Les Bianchini furent célèbres aussi. En haine des Zucchati, ils leur firent un long procès en les accusant de s'aider du pinceau dans le travail de la mosaïque.

(2) Ces mosaïques admirables sont du xvi$^e$ et du xvii$^e$ siècle.

qu'un peintre peut faire avec les couleurs de sa palette,
au point d'imiter admirablement la transparence des
eaux et des ciels, la finesse de la barbe et des cheveux
de l'homme, du poil et de la plume des animaux, les
étoffes et la couleur des vêtements, les expressions des
visages ; enfin, de reproduire toute la délicatesse du
dessin et tous les charmes du coloris. On s'accorde assez
généralement à tenir pour la meilleure des mosaïques
de Saint-Pierre la sainte Pétronille, d'après Guerchin.

« Si dans les âges futurs, dit M. Viardot, si parmi
les calamités de quelqu'autre invasion des barbares,
les toiles originales venaient à périr, ces admirables
mosaïques, aussi durables que l'édifice même qui les
renferme, suffiraient pour apprendre aux hommes d'un
âge postérieur, ce que fut la peinture à la plus grande
époque de l'art moderne. »

## CÉRAMIQUE. ÉMAUX.
### ORNEMENTS D'OR ET D'ARGENT.

Les Romains, dit Pline, faisaient un grand usage de
la poterie, et l'art de façonner ainsi la terre était tellement varié, que les caprices les plus divers étaient satisfaits : ils fabriquaient des vases à renfermer le vin,
des canaux pour la conduite des eaux, des boules
creuses faites en mamelons pour contenir et adminis-

trer l'eau chaude dans les étuves, des tuiles plates et des tuiles à rebord pour la couverture des édifices ; fabrication d'une telle importance, que Numa crut devoir établir un septième collége en faveur de la communauté des ouvriers en terre. Quelques-uns même, comme Marcus Varron, ont préféré pour leur sépulture, des cercueils de terre cuite, farcis de feuilles de myrte, d'olivier et de peuplier, à la pythagoricienne. La majeure partie du genre humain se servait de vases de terre. La terre de Samos avait la vogue sur toutes les autres pour la vaisselle de table, et partageait en Italie cette même vogue avec la terre d'Aretium. Pour les gobelets et coupes, on vantait également en Italie celle de Sorrente, d'Asta, de Pollentia ; en Espagne, celle de Sagonte ; en Asie, celle de Pergame. La ville de Tralles, en Lydie, avait aussi ses manufactures d'ouvrages de terre, comme Modène en Italie : car cette seule branche de commerce suffisait à rendre plusieurs nations célèbres, et ces ouvrages étaient à l'envi exportés et voiturés sur mer et sur terre, à la grande illustration des fabriques de poteries. A Érythres, ville d'Ionie, se voyaient encore du temps de Pline deux amphores si merveilleusement minces qu'on les avait consacrées dans un temple. Elles étaient d'un maître et d'un élève, qui se défièrent à qui des deux ferait en terre le vase le plus mince possible.

A l'inventaire et à la vente des effets d'Aristote, que ses héritiers mirent à l'enchère, il se vendit soixante et dix plats, et le simple acteur tragique Æsopus avait un plat qui coûta seul cent mille sesterces, mais qui n'était rien en comparaison de celui que fit faire l'empereur Vitellius, pour la somme d'un million de ses-

terces ; plat pour lequel il fit construire un four énorme en pleine campagne (1). »

Les jarres à contenir le vin, l'huile et les grains, nommées amphores, avaient jusqu'à 2 mètres de haut sur 70 centimètres de diamètre. On en a trouvé une de cette dimension près de Pouzzole.

On en a trouvé, non loin de l'ancien Antium (aujourd'hui Anzio), de cette dimension qui avaient été raccommodées avec des liens de plomb.

Au musée de Naples on conserve des vases grecs trouvés dans la Pouille, élégants de forme, à pied et collets distincts et garnis de grandes anses ; ces vases ont environ 1$^m$ 87 de hauteur.

En admettant le récit de Juvénal sur la monstruosité du fameux turbot de Domitien qu'on dut faire cuire entier, et en ne donnant à ce poisson qu'une des grandes dimensions connues, c'est-à-dire 1$^m$ 80 c., il eût fallu pour le cuire un plat d'environ 2 mètres. Ce plat devait être rond, tourné et de terre cuite, les expressions d'*orbem* et de *rotam*, dont se sert Juvénal, le disent clairement.

Le plus grand plat de poterie commune qui se soit conservé jusqu'ici a été apporté d'Espagne par M. Taylor ; il a 95 centimètres de diamètre.

On a trouvé à Chiusi des vases dont la partie supérieure se compose de deux bras, un col et une têt qu'on croit avoir dû être les portraits des défunts don les cendres étaient contenues dans ces vases. Les têtes étaient mobiles, ainsi que les bras, et attachés aux vases par des chevilles de bronze.

(1) Pline, *Hist. nat.*, liv. XXXV.

En Corse, sur la route de Sartènes à Propiano, on a trouvé des urnes funéraires remarquables en ce qu'elles sont fermées de toute part. Chaque urne est composée de deux parties à peu près d'égale dimension et s'emboîtant l'une dans l'autre, et si bien lutées qu'on les a crues d'abord cuites avec le corps ou au moins avec les os qu'elles contenaient. Diodore de Sicile dit, en parlant des usages des peuples des îles Baléares, que ces peuples brisaient les cadavres avec des bâtons et les déposaient, rendus flexibles par ce procédé, dans une jarre de terre.

Au Brésil, on rencontre de grandes jarres qui servaient d'urnes funéraires. On y plaçait, un peu recourbés, les corps réduits en momies, des chefs de tribus ou des guerriers renommés, revêtus de leurs ornements et accompagnés de leurs armes. On nomme ces urnes Caumies. On les trouve enfouies aux pieds des grands arbres dans la tribu du Guaytokarès, maintenant civilisée et nommée Coroados dans l'aldea de Sanfidelis, village sur les rives du Paraïba, à six lieues de Campos (1).

Après que Pompée eut dédié dans les temples les vases *murrhins* qui avaient servi à son triomphe, chacun voulut en avoir, et un de ces vases qui tenait 3 setiers se vendit 70 talents (170,000 liv. de 1782). Un personnage consulaire qui buvait dans un de ces vases, se passionna pour lui tellement qu'il en rongea le bord, et ce vase acquit une valeur prodigieuse à cause de cette cassure. Ce même personnage avait un si grand nombre de ces vases que Néron s'en étant emparé après sa mort

(1) Brongniart, *Traité des arts céramiques*, in-8°, 1844.

en couvrit les gradins du théâtre de son palais; il fit néanmoins ramasser avec soin les morceaux de l'un d'eux qui s'était cassé.

Titus Pétronius, à l'article de la mort, brisa son plus beau vase murrhin, pour que Néron n'en pût jouir. Néron en acheta un 300 talents (720,000 liv. de 1782), et, ajoute Pline, c'est une chose bien mémorable qu'un empereur et un père de la patrie ait bu dans un vase qui coûtait si cher.

Pline nous apprend que les pierres murrhines venaient d'Orient (1); elles étaient plutôt luisantes qu'éclatantes. On estimait celles qui avaient différentes couleurs, surtout lorsque les bords avaient des reflets semblables à l'arc-en-ciel. La bonne odeur de cette pierre ajoutait à son mérite (2).

Les vases ornés de peintures, longtemps connus sous la dénomination de *Vases Étrusques* (3) constituent la

(1) Il dit positivement que les vases *murrhins* se fabriquaient en Caramanie, et ce seul fait donnerait à croire, avec Malte-Brun (*Journal des Débats*, 29 juillet 1811), que ces vases précieux étaient de même nature que ceux de porcelaine légère qu'on fabrique encore à Kerman en Perse.

(2) Pline, *Histoire naturelle*, liv. XXXVII, ch. 2.

(3) On sait maintenant, à n'en plus douter, que ces vases étaient de fabrique grecque, soit qu'ils eussent été faits sur place en Étrurie ou en Campanie par des ouvriers grecs, soit qu'ils eussent été importés d'Égine ou de Chalcis. Les vases trouvés à Nola, par exemple, sont certainement l'œuvre des Chalcidiens qui vinrent s'établir dans cette ville de Campanie. La découverte que M. Dodwell fit à Corinthe d'une grande quantité de ces vases est une preuve de plus que leur fabrication n'était rien moins que spéciale à l'Étrurie et à l'Égypte. Voir le livre de cet archéologue anglais « *A classical and topographical Tour in Greece*, etc. Londres, 1818.

classe de monuments antiques la plus nombreuse après celles des médailles et des inscriptions ; et, par un étrange contraste, il n'en est aucune sur laquelle les écrits des anciens nous aient laissé moins de renseignements. On peut pourtant évaluer à 50,000 au moins le nombre des vases de ce genre qui ont été successivement découverts depuis deux siècles. Plus de 6000, les plus beaux et les plus intéressants, ont été trouvés dans la nécropole d'une seule ville étrusque que l'histoire mentionne une fois ou deux à peine.

Les plus anciens monuments émaillés connus sont des fibules et des boutons ayant servi à fixer les vêtements. Ces ornements de bronze chargés d'émail rouge, blanc et bleu, parfois disposé en échiquier, ont été trouvés dans le nord de la France, au milieu d'antiquités évidemment gallo-romaines. Rien ne répond mieux à la description de Philostrate qui dit dans son traité des Images : « On dit que les barbares voisins de l'Océan, étendent les couleurs sur de l'airain ardent ; elles s'y unissent, se pétrifient, et le dessin se conserve (1). » Philostrate écrivait sous le règne de Septime Sévère.

Au Ve siècle les mêmes ornements se fabriquaient encore dans les mêmes lieux. Le tombeau de Childéric découvert à Tournay, en 1653, contenait des abeilles, une plaque de manteau, la monture d'une épée, le tout d'or émaillé de rouge.

Une magnifique crosse émaillée attribuée à l'évêque de Chartres Raganfroi, qui mourut en 960 et qui peut à la rigueur appartenir à cette époque, est chargée de

(1) *Icon.*, lib. I, cap. 28.

rinceaux du meilleur goût, entre lesquels sont disposées diverses scènes de la vie du roi David (1).

Une charte de 1197, citée par Ducange, nous apprend qu'une église de la Pouille avait reçu deux plaques de bronze travaillées à Limoges.

La tombe de Jean, fils de saint Louis, déposée aujourd'hui à St-Denis et provenant de l'ancienne abbaye de Royaumont, est un monument à peu près unique aujourd'hui, qui a droit, dit M. de Guilhermy à qui nous en empruntons la description, de tenir une place importante dans l'histoire de l'industrie du cuivre émaillé.

« Le champ de la tombe se compose de six plaques de métal, couvertes dans toutes leurs parties apparentes, d'émaux coulés entre des filets de cuivre jaune qui dessinent des enroulements d'un très-bon style. Les rinceaux, courant sur un fond bleu, se terminent par des fleurs nuancées de vert, de blanc, de rouge et d'azur. La figure du jeune prince, en fort relief, est au milieu de la tombe. Il reste, vers la tête, seulement la silhouette de deux anges tenant des encensoirs, et, de chaque côté du corps les traces de deux moines priant dans des livres ouverts. La grossièreté de la tête de l'effigie accuse évidemment la difficulté qu'a rencontrée l'ouvrier dans son travail de repoussé. Le visage est dépourvu de toute beauté ; les yeux grands et privés d'expression sont incrustés d'émail blanc avec la prunelle en noir. Un petit cercle semé de points bleus, comme des turquoises, sert de couronne ; sur la robe de dessus se voient alternativement des fleurs de lys et des châteaux de Castille. Les plaques de cuivre étaient fixées

(1) Voir la planche de l'ouvrage de M. Willemin.

sans doute sur du bois ; on voit les marques de tous les clous qui les retenaient ; la tête s'attache au corps par des clous rivés au nombre de cinq. Les lettres de l'inscription se dessinent incrustées d'émail rouge sur le fond de cuivre (1).

M. l'abbé Texier, dans son *Essai historique et descriptif sur les émailleurs et les argentiers de Limoges*, donne la description d'autels portatifs émaillés. L'un à conques, est en agate, dix médaillons en émail incrusté sont coulés dans le cadre en métal doré qui renferme la pierre. Ces médaillons représentent Jésus-Christ, les évangélistes et d'autres saints personnages. Sur un autre publié par M. Heideloff, le fond du cadre en cuivre doré est couvert d'imbrications, sur le fond se jouent des arabesques élégantes, au milieu desquelles les quatre fleuves du Paradis, jeunes gens imberbes à demi nus, répandent l'onde de leur urne à long col ; ils sont séparés par des anges et des séraphins.

On conserve à l'apothicairerie du palais du gouverneur de Lorette, les pots célèbres, au nombre de trois cents, commandés par le duc d'Urbin Guidobaldo, représentant des sujets de l'ancien et du nouveau Testament. Ils sont de Raphaël Ciarla; Christine à son passage en fut si ravie, qu'elle offrit de les échanger contre un nombre égal de vases d'argent.

La décoration en faïence émaillée, a été et est encore très employée en Portugal ; on l'appelle *azulejos*. Dans l'origine, les *azulejos*, petits carrés de faïence (2) de di-

(1) *Monographie de l'église royale de Saint-Denis*, par le baron de Guilhermy, page 165.

(2) A propos de ce mot *fayence*, n'oublions pas de dire, faute d'autres détails, qu'il pourrait bien venir, non pas

verses couleurs représentaient des arabesques de deux couleurs. Ces carreaux pouvaient présenter soixante-quatre combinaisons; dès le xve siècle, on en fit présentant des dessins en relief, des fleurs, des arabesques, des figures. On en couvrait les autels; on voit à l'église de Madre Deos à Lisbonne, deux médaillons qui datent de sa fondation sous Jean II. On voit le portrait de ce roi en *azulejo* dans l'église d'*Aldea Galega de Merceana*, fondée par lui. On en conserve de très anciens en relief, au couvent *da Peisa* à Cintra, et les cheminées du château en étaient ornées. Au couvent de la Trinité à Lisbonne, il en existait représentant la prise d'Arzilla. Près la sépulture de Camoëns, dans le couvent des sœurs de Sainte-Anne, on voyait un trophée représenté sur azulejos; chez le seigneur de Pancas, à Arroios, se trouve encore un carrelage représentant la bataille d'Ameixal, gagnée par Dom Sancho Manoel, son aïeul, lors de la proclamation de Dom João IV. On voit aussi de précieux azulejos dans la grande salle de l'hôtel du comte d'Almada au Rajo, où se réunissaient les conjurés de la révolution de 1640; ils en représentent les principaux faits.

Avant le tremblement de terre de 1755, dans l'ancien bâtiment du jeu de paume, il existait de très anciens azulejos qui se rapportaient aux règles de ce jeu, et représentaient des joueurs dans différentes attitudes. On en trouve dans des jardins représentant des sujets my-

comme on le croit, du nom de la ville de Faenza, mais de celui de la petite ville de Fayence, en Provence, de laquelle Mézeray, qui partage notre opinion, a dit que c'est un lieu « plus renommé par les vaisselles de terre qui s'y font que par sa grandeur ni par son importance. » *Histoire de France*, 1651, in-fol., III, 978.

thologiques ; dans la plupart des couvents, dans les hôpitaux, ils sont consacrés à des sujets tirés de la Bible ou de l'histoire des saints patrons de ces établissements. Dans les maisons particulières du dernier siècle, où ils sont très nombreux, ils se rapportent aux mœurs de l'époque, aux courses de taureaux, aux danses, aux chasses. On avait aussi l'habitude de placer au bas des escaliers, près des portes d'entrée, des figures modelées en argile et cuites au four, représentant des hallebardiers, des figures grotesques et des animaux.

Il résulte de la lecture des réglements des arts et métiers, recueillis en 1572, qu'à cette époque il y avait une partie de la corporation des maçons qui s'occupait exclusivement de placer les *azulejos* (1).

Ce ne fut qu'au xvi° siècle que la porcelaine commença à être bien connue en Occident (2) par quelques beaux produits dus aux voyageurs portugais ; mais on ignorait ses éléments constitutifs, qu'on présumait être de la poudre de nacre (3). C'est à la fabrique de Meissen qu'on donna à la porcelaine européenne l'éclat et la transparence de celle de l'Orient. Alors s'engagea entre les souverains allemands une lutte d'efforts où les moyens diplomatiques, l'espionnage, la séduction, la captation ne furent pas épargnés, et que vint couronner l'enlèvement de vive force, à titre de trophée,

(1) Notice du vicomte de Juromenha. — *Les Arts en Portugal*, par Radzinski.

(2) La porcelaine eut d'abord son histoire fabuleuse. Voir Davity, *le Monde*, in-fol., tome I, page 461.

(3) Dès 1695, il y avait déjà une fabrique de porcelaine à Saint-Cloud. Lister en parle dans son voyage à Paris ; mais on n'y faisait encore qu'une porcelaine fusible, etc., se fendant comme le verre, par la transition subite du froid au chaud.

des pâtes de Meissen par le grand Frédéric. Déjà on avait vu son père ne consentir à céder à l'électeur de Saxe quatre *rouleaux* de porcelaine, qu'en échange d'un régiment de dragons.

La manufacture royale de Saxe a fait, vers 1730, une série de grands animaux, approchant de la grandeur naturelle, tels que des ours, de petits rhinocéros, des vautours, des paons, etc., destinés à orner le grand escalier qui conduisait à la bibliothèque électorale, située à Dresde, et au-dessous de laquelle sont de nombreuses et grandes salles, renfermant une réunion innombrable de pièces de porcelaine de divers pays.

Parmi les nombreux objets exécutés par cette manufacture sont les grotesques ; une des plus remarquables et d'une exécution très difficile par le nombre considérable d'objets accessoires qui la composent, est la fameuse figure du tailleur du comte de Bruhl. Ce grotesque personnage, à cheval sur une chèvre, accompagné et couvert de tous les instruments de son état, forme un groupe d'environ 50 centimètres de hauteur, qui a été composé par Kündler, en 1760, et a eu une vogue qui a beaucoup diminué ; il s'est vendu jusqu'à 300 fr.

Quand Philippe III, roi d'Espagne, alla en Portugal, en 1619, les ouvriers en faïence firent aussi leur arc de triomphe à l'instar des autres métiers ; parmi les divers emblèmes dont était décoré cet arc, on apercevait la figure allégorique de leur profession ; à ses pieds on avait représenté divers instruments, entre autres la roue sur laquelle elle posait sa main gauche, tandis que de la droite elle tenait un vase inachevé semblable à ceux qu'on faisait alors à Lisbonne à l'imitation des porcelaines de la Chine ; tout près de cette figure on lisait

un quatrain disant : Ici, monarque, grand souverain, l'art prospère vous offre, fabriqué dans le royaume lusitanien, ce que la Chine nous vendait si cher.

On remarquait, dans un second tableau, un vaisseau de l'Inde dont on déchargeait les caisses de porcelaine chinoise; d'autres bâtiments étrangers embarquant la porcelaine portugaise; d'autres, enfin, déjà chargés et sortant du port; sur ce dernier tableau on lisait ces mots :

<center>Et nostra pererrant.</center>

— « Les Romains, dit Pline, par lequel il faut toujours commencer, ont étalé en or et en argent des pompes si extraordinaires, que la postérité pourra les regarder comme fabuleuses. César, alors édile, et depuis dictateur, désirant donner une pompe funèbre au peuple à l'occasion de la mort de son père, voulut le premier que tout l'appareil de l'arène fût d'argent; et ce fut alors pour la première fois que des bêtes féroces, produites en spectacle, furent harcelées par des criminels armés en argent, magnificence qu'aujourd'hui de simples villes municipales s'efforcent d'égaler. Aux jeux que donna Caïus Antonius, toute la décoration du théâtre fut d'argent, ce que renouvela Lucius Muréna. L'empereur Caligula fit paraître dans le cirque un échafaud qui était chargé de 124,000 pesant de matière d'argent. Au triomphe britannique de son successeur Claude, furent produites deux couronnes d'or. Les tableaux qui les accompagnaient portaient que la couronne fournie par l'Espagne citérieure était de 7,000 pesant, et que celle qu'avait fournie la Gaule chevelue était de 9,000. A Claude succéda Néron, qui, pour la décoration d'un seul jour, cou-

vrit d'or en entier le théâtre de Pompée, afin de montrer sa magnificence à Tiridate, roi d'Arménie (1). »

Avant même qu'il fût empereur, Héliogabale n'avait pour sa cuisine que des ustensiles d'argent ciselés, les fers de ses mules étaient d'argent, comme la semelle des sandales de quelques dames romaines; dans les bains tout était d'argent, non-seulement les robinets, mais les tuyaux et les conduits.

Dans le troisième triomphe de Pompée, où il triompha des pirates, de l'Asie, du Pont, de plusieurs rois et de plusieurs nations, sous le consulat de Marcus Pison et de Marcus Messala, il fit porter un échiquier avec ses pièces, lequel échiquier était fait de deux pierres précieuses, et néanmoins avait trois pieds de largeur et quatre de longueur; et de peur que cela ne semble incroyable, parce qu'on ne voit guère de pierrerie qui approche de cette grandeur, il y avait dans cet échiquier une lame d'or du poids de trente livres. On porta dans le même triomphe trois petits lits de salle pareillement d'or; des vases d'or et des pierres pour garnir neuf buffets; trois statues d'or, une de Minerve, une de Mars et une d'Apollon; trente-trois couronnes de perles; une montagne d'or; un parc, ou grand bassin carré, où l'on voyait des cerfs et des lions, des fruits de toute espèce, et une vigne d'or qui entourait le parc, un temple dédié aux muses et fait de perles. On porta aussi l'image de Pompée faite de perles (2).

En 1793, on trouva à Rome, sur le mont Esquilin, un coffret d'argent, meuble de toilette d'une grande

---

(1) Pline, *Histoire naturelle*, livre XXXIII.

(2) *Ibid.*

dame romaine, long de deux palmes et demi sur deux de largeur et un de hauteur. Sur le dessin du couvercle on voit les portraits en buste des deux époux, au milieu d'une couronne de myrte, supportée par deux amours. Les quatre pans inclinés de ce couvercle sont ornés de bas-reliefs dont les sujets gracieux font allusion à la destination de ce meuble. Celui de la face antérieure offre la toilette de Vénus marine, à laquelle un triton présente un miroir. Sur la face opposée du couvercle, on voit l'épouse conduite au palais de son mari. Sur le pan de droite, une néréide sur les flots, accompagnée d'un amour. Le quatrième côté est rompu. Sur l'orle de ce couvercle, on lit encore :

SECUNDI ET PROJECTA VIVATIS IN, etc.....

Sur le corps du coffret, sont représentés les détails de la toilette de la dame, entourée de toutes ses femmes de service.

Au même lieu furent trouvés une boîte à parfums en argent, avec des vases, des patères, une cuiller, un candélabre en argent (1).

Le plomb blanc servait chez les Romains à étamer les ouvrages d'airain ; cette invention était due aux Gaulois, qui faisaient de cette manière des étamages si brillants, qu'on pouvait à peine discerner chez eux l'art des étameurs d'avec celui des argenteurs : c'est ce qu'ils nommaient *æra incoctilia*, airains étamés. Ensuite, les Gaulois commencèrent à étamer en argent, et non plus

(1) Chez les Gallo-Romains, les ustensiles et ornements d'argent étaient un luxe fort en vogue ; le trésor trouvé à Bernay et dont les pièces si précieuses sont passées au cabinet des médailles de la bibliothèque, en est la preuve.

en étain, nombre d'ornements, principalement les branches des mors des chevaux de selle et jusqu'aux harnais de leurs attelages, témoins les habitants d'Alise qui s'en avisèrent les premiers. Ils n'enlevèrent pas cependant toute la gloire d'une telle invention, et en laissèrent une part à ceux de Bourges; car ceux-ci argentèrent leurs voitures mêmes, litières, chars et charriots. Enfin, on en est venu insensiblement à substituer la dorure même à l'argenture dans ce genre d'ornement. On dorait donc ces mêmes voitures et même on les chargeait de sculptures d'or en relief. C'est ainsi qu'un luxe qui avait eu auparavant quelque chose de monstrueux dans une coupe, devint l'enjolivement ordinaire des chariots et ne passa plus que pour une simple propreté (1).

Pausanias cite un autel d'argent sur lequel étaient sculptés en bas-relief les noces d'Hercule et d'Hélée, etc. Un paon d'or enrichi de pierres précieuses, donné par l'empereur Hadrien au temple de Junon, près de Mycènes.

Pline parle d'une coupe conservée au temple de Minerve, à Rhodes, qui passait pour avoir été donnée par Hélène, et modelée sur un des seins de cette princesse.

Théodore de Samos avait ciselé une grande coupe d'argent qui contenait 600 mesures et fut envoyée en présent à Delphes par Crésus, roi de Lydie.

Les Spartiates en envoyèrent une de 300 mesures au même roi.

Pittasus de Bithynie donna à Darius une statue et une vigne d'or.

---

(1) Pline, *Histoire naturelle*, livre XXXIV, cap. 17.

Ptolémée, au dire de Varron, tint en Judée une table de 1,000 couverts, où chaque convive buvait dans une coupe d'or et où l'on changeait de vases et de plats à chaque service.

Pompée trouva dans le trésor de Mithridate 2,000 vases à boire faits de pierres précieuses.

Pendant les prédications de saint Paul à Éphèse, un orfèvre nommé Démétrius, qui fabriquait de petites reproductions en argent du fameux temple de Diane et en faisait un grand commerce, ameuta contre l'apôtre les nombreux ouvriers qui vivaient comme lui de cette industrie.

Le christianisme proscrivit longtemps ce luxe. Ce n'est qu'au commencement du III<sup>e</sup> siècle, au temps d'Urban I<sup>er</sup>, que les papes purent faire faire des vases sacrés en argent; jusque-là ils n'étaient qu'en verre.

Mais dès que le christianisme fut triomphant, les temples furent promptement enrichis.

Constantin donna à la seule église de Saint-Laurent une lampe d'or pur de 30 livres, une couronne d'argent de 30 livres, deux flambeaux de bronze de 300 livres, la passion de saint Laurent, en argent, de 15 livres, une patène d'or de 20 livres, plusieurs patènes d'argent de 30 livres chaque, un calice d'or de 30 livres, deux calices d'argent de 10 livres chacun, dix calices d'argent pesant chacun 20 livres; plus 1,100 livres d'argent en divers ornements et 100 d'or.

Anastase le bibliothécaire (1) donne ainsi l'énumération des dons de Symmaque à douze églises de Rome,

---

(1) *Historia de ritu romanorum pontificum, à B. Petro, apostolo usque ad Nicolaum I.*

qu'il construisit ou restaura. 42 autels d'argent pesant 963 livres ; 21 vases d'argent pour le vin du saint sacrifice pesant 330 livres ; 2 ciboires d'argent pesant 240 livres ; 3 confessions en argent pour placer les reliques des martyrs sous l'autel ; une croix d'or du poids de 10 livres ; des statues d'or pesant 120 livres. Dans ce même livre d'Anastase, tout rempli d'énumérations semblables à celle-ci, on trouve la description des plus énormes objets d'argenterie qui fussent peut-être jamais exécutés : c'est d'abord un dais d'argent poli pesant 2025 livres, y compris les anges et les apôtres qu'il portait ; il se trouvait dans l'une des basiliques fondées par Constantin, *Basilica Constantiniana*. La fontaine qui servit au baptême de ce prince par le pape Sylvestre, était plus colossale encore ; elle était toute revêtue de porphyre en dedans, en dehors, en dessus, et la partie qui recevait l'eau était en argent pur dans une proportion de 5 pieds, ce qui faisait 3,008 livres d'argent.

Léon III, mort en 816, enrichit les églises de Rome d'objets d'orfévrerie dont le poids s'élevait à 1075 livres d'or et 24,744 livres d'argent (1).

Malgré sa grande valeur, le magnifique autel d'or ou paliotto de la basilique de Saint-Ambroise de Milan existe encore. Il a été exécuté en 835. La face de devant, toute en or, est divisée en trois panneaux par une bordure en émail ; le panneau central présente une croix à quatre branches égales, qui est rendue par des filets d'ornement en émail alternant avec des pierres fines cabochons ; le Christ est assis au centre de la croix ; les symboles des évangélistes en occupent les branches ; les

---

(1) Ser. d'Agincourt, *Histoire de l'art*, I, page 101.

douze apôtres sont placés trois par trois dans les angles. Toutes les figures sont en relief. Les panneaux de droite et de gauche renferment chacun six bas-reliefs dont les sujets sont tirés de la vie de J.-C. Ils sont encadrés par des bordures formées d'émaux et de pierres fines. Les deux faces latérales, en argent rehaussé d'or, offrent des croix très riches, traitées dans le style de ces bordures. La face postérieure, aussi en argent rehaussé d'or, est divisée, comme la face principale, en trois grands panneaux : celui du centre contient quatre médaillons à sujets, et chacun des deux autres six bas-reliefs dont la vie de saint Ambroise a fourni les motifs. Un de ces médaillons représente le saint donnant sa bénédiction à l'artiste auteur de ce chef-d'œuvre, Volvinius, avec cette inscription : *V. Volvinius magister phaber.*

Willigis, archevêque de Mayence, mort en 1011, dota son église d'un crucifix en or du poids de 600 livres. La figure du Christ était ajustée avec une telle perfection que tous les membres pouvaient se détacher dans leurs articulations. Les yeux du Rédempteur étaient formés par des pierres fines.

Le pieux Ina, roi des Saxons occidentaux, fonda la chapelle de Glastenbury ; on employa à sa décoration 2,680 livres d'argent, à la fabrication de l'autel 264 livres d'or ; au calice et à la patène 10 livres d'or, à l'encensoir 10 livres grains de même métal, à deux chandeliers 12 livres et demie d'argent ; à la couverture d'Évangiles plus de 20 livres d'or ; aux statues de J.-C., de la Vierge et des douze apôtres 175 livres d'argent et 38 livres d'or ; les vêtements des prêtres et la couverture d'autel, tissus d'or et richement ornés de pierres

précieuses, avaient employé plus de 365 livres d'or et plus de 2,897 livres d'argent.

Les murs et les pavés d'un oratoire que l'empereur Basile dédia au Sauveur, furent entièrement revêtus de plaques d'argent enrichies d'or et de pierreries, les bases des colonnes étaient en argent, les chapiteaux et les architraves en or.

La couronne de fer du royaume de la Lombardie, qui tire son nom d'un cercle en fer incrusté dans son intérieur et qu'on suppose avoir été forgé avec un des clous de la Passion, est le plus remarquable et le plus connu des bijoux qui nous soient restés des Lombards. Elle se compose d'un cercle à articulations chargé de pierres fines et de fleurons d'or. On la conserve avec une boîte et une couverture d'évangéliaire données à l'abbaye de Mouza par la reine Théodelinde, morte en 616.

A Toulouse, au temps des Visigoths, on fabriquait de belles vaisselles d'or et d'argent; Théodoric montrait avec orgueil, comme l'œuvre de ses sujets, celle qu'on y avait faite pour sa table.

Le plus ancien orfèvre français connu est un certain Mabuinus, dont le nom nous a été conservé (1) dans le testament de Perpétuus, évêque de Tours (mort en 474), comme celui de l'auteur d'un reliquaire d'or, de deux calices et d'une croix d'or que cet évêque légua à son église.

Les plus anciennes œuvres de l'orfévrerie française qui soient venues jusqu'à nous, sont les abeilles d'or trouvées à Tournay, en 1653, dans le tombeau de Childéric, avec le fourreau et l'épée du même prince, si

(1) *Bulletin de la Société de l'Histoire de France,* août 1843, page 139.

toutefois ce fourreau et la poignée de l'épée ne sont pas byzantins.

Les bas-reliefs en argent et vermeil dont le roi des Burgondes Gontran avait fait couvrir la tombe de saint Bénigne à Dijon, formaient une immense tableau de 7 coudées et demie de haut sur 10 de large, représentant la nativité et la passion de J.-C.

L'abbé Suger nous a laissé le détail des magnificences de son église. Il y avait fait un sanctuaire pour ainsi dire tout d'or en ajoutant plusieurs tables en cette matière à celle donnée par Charles le Chauve, et en y plaçant des candelabres d'or du poids de 20 marcs donnés par Louis VI, et une magnifique croix d'or le plus pur, pesant 80 marcs, enrichie d'une profusion de pierres précieuses.

Godefroid, évêque de Champ, allemand, assignait un certain nombre de prébendes aux ecclésiastiques qui s'occuperaient d'orfèvrerie, et il faisait apprendre cet art aux serfs des abbayes placées dans le ressort de sa juridiction épiscopale. Plusieurs moines et ecclésiastiques se distinguèrent en effet dans cet art; ainsi, sans parler de saint Éloi, qui est si connu comme artiste et comme patron du métier, nous pouvons citer Josbert, qui fit une image d'or de saint Martial de Limoges pour orner le sépulcre dont il était le gardien; Wallon, moine du diocèse de Metz; Odoranne, religieux de Saint-Pierre-le-Vif.

On sait que le moyen âge faisait de Virgile un magicien. J'ai trouvé la mention suivante des chefs-d'œuvre de ciselure en même temps que de magie qu'on lui attribuait, dans un manuscrit de la bibliothèque de Bourges. « Virgile fit moult merveilles selon aucunes

cronicques, il fit une mouche d'airain à l'une des portes de Naples, laquelle chassoit toutes les autres mouches hors de la cité. En ceste mesme cité il fit une boucherie, en la quelle la chair ne povait pourrir ne corompre. Item, il fit un clochier de piarre qui se mouvoit en la guise que les cloches sonnoient. »

» Item, il fist à Rome ceste merveille qui est des vii miracles du monde qu'on appelloit le sauvement de Rome, car illec estoient toutes les statues de toutes les provinces du monde, et avoit chacune escript en son pis le nom de sa province, et avoit chascune à son col une cloche pendue, et se il avenoit que aucune province se revelast contre les Romains, tantost ceste statue tornoit le dos a celle des Romains, et la cloche se commançoit à sonner; et l'image tendoit le dos vers la province qui s'estoit revelée et tantost li unz des prestres qui gardoit les ymages, pourtoit en escript le nom de cette province au sénat li quiels tantost envoient le ost pour remettre cette province en leur subiccion. »

Le tombeau de Henri le Large, comte de Champagne, mort en 1180, était en argent massif orné d'émaux et avait deux mètres de long sur un de hauteur ; il était à jour et percé d'arcades romanes et géminées, et au milieu se trouvait la statue de Henri, en costume de comte, également en argent massif (1).

La châsse des rois mages, à Cologne, est un chef-d'œuvre d'orfèvrerie du xiie siècle, elle est en cuivre doré, à l'exception de la façade qui est d'or pur. La forme est celle d'un tombeau, long de 1m85c, large de 1m à la base, haut de 1m,50. Sur la façade sont sculptés, l'ado-

---

(1) *Antiquités de la ville de Troyes*, par Arnaud.

ration des rois mages et le baptême de J.-C. Le couvercle, en s'enlevant, laisse voir trois crânes ornés de couronnes dorées garnies d'espèces de grenats. Le reste de la châsse est couvert de sculptures, une énorme topaze occupe le sommet du fronton, la châsse est couverte de plus de 1,500 pierres fines, et camées antiques représentant des sujets païens, Hercule, Méduse, Alexandre, l'apothéose d'un empereur.

On a trouvé dans une petite église d'un village du diocèse de Trèves, nommé Buchholz, près du château des comtes de Manderscheid, un encensoir en bronze doré et très curieux, soit que l'on regarde l'idée qui a inspiré l'artiste ou l'habileté de l'orfèvre, ou le temps reculé auquel il appartient; et il est très vraisemblable qu'il appartenait autrefois à la chapelle du château détruit depuis le xie siècle. Désormais ce vase fera partie du musée chrétien qui va être établi dans la chapelle du cloître de la cathédrale de Trèves. Nous renverrons pour sa description curieuse et très détaillée au dix-huitième volume du *Bulletin monumental* de M. de Caumont. Les encensoirs se trouvent dès l'origine parmi les ustensiles de l'église; mais il n'en est pas de même pour les crucifix, les ciboires et les ostensoirs, dont l'absence se fait d'abord remarquer sur les autels; d'abord parce que, jusqu'au xive siècle, il ne fut pas d'usage de représenter en ronde-bosse l'image du Christ; ensuite parce que l'eucharistie se conservait, non dans un ciboire ou dans un ostensoir, mais dans une colombe d'or ou d'argent suspendue par une chaîne au *ciborium*. Théophile, pour ces raisons, ne parle dans ses *Schédula diversarum artium* ni de *crucifix* ni de *ciboire*, etc. Les plus beaux ornements de ce genre datent

donc du xvie siècle, ou bien au plus tôt du xve. Le magnifique ostensoir en vermeil de la cathédrale de Barcelonne est de cette dernière époque. On sait qu'il ne faut pas moins de huit prêtres pour le porter.

Au moyen âge on croyait volontiers à l'intervention des personnes divines ou surhumaines dans les œuvres d'église ; les ouvrages d'orfévrerie participèrent à cet honneur. Moralès raconte qu'Alfonse, second roi d'Espagne, ayant la pensée d'employer à faire faire une croix de l'or et des pierres précieuses qu'il avait, deux pèlerins vinrent à lui se disant orfévres ; qu'il leur confia de suite les riches matières et les fit mettre dans une chambre. Un peu de méfiance toutefois lui fut inspirée ; il envoya surveiller les ouvriers, et les officiers virent la chambre éclatante de lumière, les pèlerins disparus et la croix terminée.

L'autel de l'église collégiale et bénédictine de Combourg, dans le royaume de Wurtemberg, est en bronze et remonte à la fin du xiie siècle. Ce curieux monument a 2m10 de longueur sur 0,80 de hauteur ; au centre est représenté le Christ dans une auréole en amande, entouré des symboles des quatre évangélistes ; à ses côtés sont placés les douze apôtres sur deux rangs. Ces figures en relief ont 40 et 30 centimètres de hauteur ; elles sont bien proportionnées, d'un style sévère et noble, bien drapées. La grande auréole qui entoure le Christ et les bandes perpendiculaires et horizontales qui partagent l'autel en douze compartiments, sont couverts de mosaïques formant des dessins très élégants, variés et disposés symétriquement ; leurs couleurs sont séparées par des filets de métal brillant. Huit pierres fines sont placées dans l'auréole.

On remarque dans les descriptions que les Arabes ont laissées de la mosquée de Cordoue l'emploi de chandeliers en argent et en cuivre, de diverses hauteurs, dont quatre plus grands que les autres se trouvaient dans la maksourah, et un plus grand encore que tous les autres placé dans le sanctuaire à côté du Koran. Sa circonférence était considérable, il pouvait porter mille lumières; il était orné de clous d'or et d'argent et même de pierres précieuses. Selon Maccarthy, le nombre des chandeliers répartis dans l'intérieur de la mosquée aurait été, sans compter ceux au-dessus des portes, de 280, et celui des coupes ou lampes à l'huile de 7425, chiffre que d'autres historiens portent à 10,805.

A la cathédrale de Cologne il existait autrefois quatre candelabres de bronze ciselés du xiv° siècle, dont chacun était surmonté de quatre anges portant des cierges.

Le *tenebrario* ou candelabre en bronze de la cathédrale de Séville n'a pas moins de 8 mètres de haut; il est couronné par quinze statues grandes environ de 70 centimètres. C'est Morel qui est l'auteur de ce bel ouvrage.

On voit dans les *Annales archéologiques*, (mars 1847) le dessin d'une boucle en or trouvée récemment en Angleterre; elle est en or et doit dater du xiv° siècle. Sa forme est celle d'un A à tête plate; sur une face on lit : « + *io fas amer e dos de amer*, » je fais aimer et je donne l'amour; sur l'autre face on voit les lettres A. G. L. A. qui pourraient bien former Aglaé.

Don Martenne dit avoir vu à Clairvaux un calice d'argent à la coupe duquel appendaient quatre clochettes.

L'orfévrerie civile se livrait dès le xiv° siècle à tous les écarts de l'imagination. On lit dans les inventaires des trésors du roi Charles V et du duc d'Anjou son frère :

« Un coc faisant une aiguière, duquel le corps et la queue est de perle, et le col, les elles et la teste est d'argent esmaillié de jaune, de vert et d'azur, et dessus son dos a un renart qui le vient prendre par la creste, et ses piez sont sur un pré émaillé d'azur a enfans qui jouent a plusieurs gieux.

» Un hanap de cristal à couvescle garny d'argent que porte un porteur d'affeutreure et est le fritelet d'un brotier qui mene une broete ou est ung homme malade.

» Une très grant fontaine que XII petits hommes portent sur leurs espaules, et dessus le pié sont VI hommes d'armes qui assaillent le chastel, et il y a VI ars bouterez en manie de pilliers qui boutent le siége du hanap. Au milieu a un chastel, en manière d'une grosse tour a plusieurs tourelles, et siet ledit chastel sur une haute mote vert; et sur trois portes a trois trompettes, et au bas, par dehors ladite mote, a basties crenelées, et aux créneaux du chastel, par en haut, a dames qui tiennent bastons et escus et deffendent le chastel, et au bout du chastel a le siége d'un hanap crénelé. »

On rencontre aussi parfois des caricatures ; celle-ci, par exemple : « un singe d'argent doré estant sur une terrasse..... lequel singe a une mictre d'evesque sur la teste azurée... et en sa main senestre tient une croce et a un faucon au bras, et de la destre main donne la beneyçon, et est vestuz d'une chazuble dont l'orfroy d'entour le col est esmaillé d'azur (1). »

Au milieu de la nef de la Sainte-Chapelle, à Bourges,

---

(1) *Introduction historique* de M. S. Labarte à la *Description de la collection* de Bruge Duménil. Paris, voir Didron, 1847, in-8°, page 229 et 30.

était suspendu, par seize grosses chaînes qu'un crochet et une autre chaîne rattachaient à la voûte, un grand lustre ou, comme on s'exprimait alors, un chandelier à couronne en cuivre et en fer polis, chef-d'œuvre d'élégance et de goût, dont toutes les parties se démontaient et où l'on pouvait placer jusqu'à 160 cierges; il reproduisait quelques-unes des formes variées qui se montraient dans tous les détails de l'édifice; la circonférence (de 20 mètres environ) se divisait en travées, évidées à jour, ornées chacune de quatre fleurs de lys et d'un petit ours en relief, qui tenait une banderolle aux armes de Berry; elles étaient séparées par un pilastre, surmonté d'un clocheton, et au bas duquel se voyait en relief un cerf à mi-corps. Les cierges se posaient entre ces clochetons sur des branches de lys en saillie, garnies de fleurs et de feuilles, et en arrière sur des chandeliers entourés de fleurs de lys fleuronnées.

La plus grande couronne de la Sainte-Chapelle ne fut, dit-on, allumée que deux fois; la première, le jour de la consécration, le 18 avril 1405; la seconde, aux funérailles de la fille de Louis XI, Jeanne, duchesse de Berry, l'épouse répudiée de Louis XII, le 21 février 1505 (1).

En 1439, le pape Eugène, étant venu à Florence, commanda à Lorenzo Ghiberti de faire une mitre d'or du poids de 15 livres et chargée de 5 livres et demie de perles dont six grosses comme des noisettes. Il avait déjà fait pour le pape Martin une mitre couverte de feuillages d'or d'où sortait une foule de petites figurines en ronde-bosse d'une beauté ravissante, ainsi qu'un bou-

(1) *Histoire du Berry*, par M. L. Raynal.

ton de chappe enrichi de joyaux et de figures en relief.

De toutes les œuvres de Benvenuto Cellini, très peu sont parvenues jusqu'à nous. La plus remarquable est une salière qu'il avait faite pour François I$^{er}$, et qui se voit aujourd'hui au musée de Vienne. Cellini en a donné lui-même la description suivante : « J'avais représenté l'Océan et la Terre assis tous deux, les jambes entrelacées, par allusion aux golfes qui pénètrent dans les terres et aux caps qui s'avancent dans la mer. J'avais placé un trident dans la main droite de l'Océan et dans la gauche une barque d'un travail exquis destinée à recevoir le sel. Au-dessous du dieu étaient quatre chevaux marins qui n'avaient du cheval que la tête, le poitrail et les jambes de devant ; les queues de poisson qui terminaient leurs corps s'entremêlaient gracieusement. L'Océan était assis sur le groupe dans une attitude remplie de fierté ; une foule de poissons et d'autres animaux marins nageaient autour de lui et fendaient des vagues, recouvertes d'un émail exactement de la couleur de l'eau. La Terre, sous la forme d'une belle femme nue, tenait de la main droite une corne d'abondance, et de la gauche un petit temple d'ordre ionique délicatement sculpté, propre à renfermer le poivre. Au-dessous de cette figure étaient représentés les plus beaux animaux que produise la terre. Une partie des rochers qui se trouvaient près d'elle était émaillée ; j'avais laissé l'autre en or. Ce groupe était encastré dans une base d'ébène, dans l'épaisseur de laquelle j'avais ménagé une doucine ornée de quatre figurines d'or en demi-relief ; elles représentaient la Nuit, le Jour, le Crépuscule et l'Aurore, et étaient séparées l'une de l'autre par les quatre vents

principaux, ciselés et émaillés avec tout le soin et le fini imaginables (1). »

Une ordonnance de Charles IX, de 1563, défendit d'employer dans les vêtements aucuns boutons, plaques, grands fers ou esguillettes, petites chaînes d'or, ni autre espèce d'orfévrerie avec ou sans émail, de quelque sorte que ce soit, sinon en boutons pour fermer les sayes et les fentes de cappes, et aussi en garniture de bonnets; et quant aux damoiselles, en chaisnes, carquons et brasselet, et les autres femmes de ville, en patenôtres et brasselets.

On sait que ces prohibitions n'ont jamais à aucune époque arrêté le luxe, à moins qu'on ne procède, comme Louis XI, par la confiscation. Selon la *Chronique scandaleuse*, ayant ordonné la saisie des aiguières et des gobelets d'argent dont les glorieux couvraient leur table, il en fit faire la grille de Saint-Martin de Tours.

Pour les *ex-voto* on a fréquemment employé le talent des orfèvres. Notre-Dame de Liesse en a reçu un grand nombre aussi précieux par la richesse de la matière que par le talent des artistes. On y voyait un fort, des monuments français, le une ville de Bourges, offerte par le maire et les échevins après une peste qui avait ravagé la ville ; à Notre-Dame de Lorette le prince de Conti avait envoyé un château de Vincennes, et madame de Tournon, la citadelle de cette ville. Il y avait aussi le *portrait* de la ville de Nancy.

On voyait deux anges en argent de grandeur naturelle, portant dans des urnes les cœurs de Louis XIII et de

---

(1) *Mémoires de Benvenuto Cellini*, livre VIe. Paulin, 1847, 2 vol. in-12, tome 2, page 33.

Louis XIV de chaque côté du maître-autel, à l'église Saint-Paul.

Au collége Louis-le-Grand, se trouvait un devant d'autel tout d'argent et une grande quantité d'orfévrerie.

Le tabernacle de l'église des Carmélites, tout d'argent, représentait l'arche d'alliance.

A la Sorbonne était un soleil d'or, donné par le cardinal de Richelieu, qui avait coûté 20,000 livres.

Aux deux côtés du grand-autel de la chapelle du palais électoral de Munich, au-dessus de deux petits autels accessoires, sont deux grands tableaux d'ébène sur lesquels ressortent des os de tous les saints de l'année, incrustés dans des pierres précieuses ; c'est un calendrier de diamants.

## VERRERIE. VITRAUX PEINTS.

Pline raconte « que, sous l'empire de Tibère, on imagina un procédé pour rendre le verre flexible ; et que toute la fabrique de l'artiste fut enlevée et abolie, pour prévenir le décri où seraient tombés le cuivre, l'argent et l'or. Le bruit de ce fait a duré longtemps ; mais le fait lui-même reste à constater ; qu'importe, au reste, qu'il soit controuvé ou réel, puisque, sous l'empire de Néron, l'art a trouvé le moyen de faire monter le verre à tel prix que deux coupes très modiques ont été payées six mille sesterces (1) ?

(1) 600 livres monnaie de France en 1782.

» Dans la classe du verre, sont aussi les vases obsidiens, ainsi nommés à cause de leur ressemblance avec la pierre qu'Obsidius trouva en Éthiopie, pierre d'un très beau noir et quelquefois transparente, mais d'une transparence mate ; en sorte qu'attachée en miroir contre la muraille d'un appartement, elle rend plutôt l'ombre des objets que les objets mêmes. Plusieurs en font des pierres de bagues. Pline en a vu des statues massives représentant l'empereur Auguste, qui prisait fort cette espèce de verre opaque, et qui dédia lui-même à titre de merveilles, au temple de la Concorde, quatre éléphants de pierre obsidienne ; l'empereur Tibère renvoya aux hiérapolitains, pour leurs cérémonies religieuses, une effigie obsidienne de Ménélas, ce qui doit donner une haute opinion de l'antiquité de cette pierre confondue du temps de Pline, avec le verre par le commun des hommes. Xénocrate écrit que la pierre obsidienne se trouvait dans l'Inde, à Samnium en Italie, et sur la côte océanique de l'Espagne ; on faisait de l'obsidienne artificielle dans les verreries où l'on colorait le verre, on faisait des plats et autres vaisselles de table de cette matière factice. On y composait aussi, sous le nom de verre sanguin, du verre tout rouge, et même d'un rouge si chargé, qu'il rendait ce verre tout opaque. On y faisait encore du verre blanc, du verre myrrhin, du verre qui imitait le saphir, l'hiacynthe et les autres couleurs de pierreries. Enfin, nulle matière à cette époque, n'était plus maniable que le verre, et n'était plus propre à prendre toutes les teintures : mais il n'y en avait point qu'on estimât autant que le verre blanc bien transparent, à cause de son extrême ressemblance avec le cristal ; il était même arrivé dans l'usage à bannir

des buffets et des tables, les coupes et gobelets d'or et d'argent. »

Pline dit encore n'avoir jamais vu de pièce de cristal aussi grande que celle que l'impératrice Livie dédia dans le Capitole, et qui pesait environ 50 livres. Xénocrate dit avoir vu un vase de cristal qui tenait une amphore (1), et d'autres disent en avoir vu un qui venait des Indes, et qui tenait quatre setiers (2).

— Le musée de Naples renferme de mille à douze cents objets de verre provenant de Pompéï.

On conserve une coupe antique en verre, découverte en 1725, qui offre un curieux exemple de l'habileté des anciens à travailler cette matière. Elle est entièrement enveloppée d'une espèce de filet qui en est distant d'environ 3 lignes, et tient à elle par des fils ou des fûts de verre d'une grande finesse, placés à une distance égale les uns des autres. Au-dessous du bord de la coupe, il y a en caractères attachés comme le filet, l'inscription suivante : *Bibe, vivas multis annis.* Cette coupe n'a ni pied ni base, et se plaçait sur une base creuse dans le milieu.

Winkelmann cite un ouvrage en verre antique, qu'il a vu à Rome, qui n'a pas tout à fait un pouce de longueur sur un tiers de pouce de largeur. Il offre sur un fond obscur et diapré un oiseau qui ressemble à un canard, et dont les couleurs sont très vives et très variées, sans toutefois être l'imitation exacte de la nature. Le contour en est sûr et franc ; les couleurs sont belles et pures, d'un effet très doux ; parce que l'auteur y a em-

(1) 36 pintes de Paris.
(2) 3 pintes, mesure de Paris.

ployé tour à tour du verre opaque et du verre transparent. Le pinceau le plus délicat d'un peintre en miniature n'aurait pu rendre plus nettement le cercle de la prunelle, ainsi que les plumes de la gorge et des ailes, à l'origine desquelles ce morceau est cassé ; mais ce qui surprend surtout, c'est que le revers de cette peinture offre le même oiseau, sans qu'on puisse y remarquer la plus petite différence dans les moindres détails. On peut conclure de cela que la figure de l'oiseau est continuée dans toute l'épaisseur du morceau, composé de lames de verre colorées qui se sont unies en s'amollissant au feu.

Au sujet de la verrerie, la *Schedula diversarum artium* nous révèle, entre l'industrie pratiquée au moyen âge et celle des anciens, l'existence d'une relation aussi curieuse qu'elle est peu soupçonnée. Le moine Théophile avoue que de son temps le verre d'émail se faisait avec les pièces des anciennes mosaïques, et que le beau verre bleu, vert et pourpre employé dans la composition des vitraux, s'obtenait par la fusion des verreries teintes en couleurs, *que les Français, habiles à ce genre de travail, recueillaient dans les antiques édifices des païens.*

Chez les anciens, le verre était employé, comme aujourd'hui, pour clore les fenêtres (1). Winkelmann en avait vu des fragments à a fenêtre d'une maison d'Herculanum. On a trouvé dans les fouilles de Pompéï des fragments de vitres et des châssis qui sont conservés au musée *degli Studj* à Naples; et dans les premiers temps du triomphe du christianisme, les fenêtres des églises étaient

---

(1) Selon Senèque, cet usage s'était introduit de son temps; Saint Jérôme en parle comme d'un usage universel.

souvent ornées de verres colorés formant des mosaïques, mais sans figures, et encore n'était-ce pas un usage général.

Cet usage du verre colorié, par préférence au verre blanc, venait des Romains, qui dans leurs temples avaient rarement employé celui-ci parce qu'ils le fabriquaient mal. Ils se servaient plutôt du verre bleu qu'ils réussissaient à merveille, et qui ne prenait pas de *sils* comme le blanc. Leurs vitres étaient épaisses et de petite dimension. Ils les adaptaient aux ouvertures étroites qui existaient entre les réseaux de pierre dont leurs fenêtres étaient formés.

De l'usage du verre colorié à celui des vitraux peints, il n'y a qu'un pas; il fut franchi dès les premiers temps du moyen âge. Ainsi dans l'église de San Miniato al Monte, près de Florence, reconstruite vers l'an 1013; les cinq grandes croisées du rond point sont remplies par des dalles de marbre qui tiennent lieu de vitraux. Ce marbre est une espèce de brèche violette, les parties blanches seules sont parfaitement transparentes, les parties violettes sont plus opaques. Targioni prétend que c'est le *phengites* de Pline, ou la pierre spéculaire des anciens. Ces dalles d'un seul morceau ont 10 pieds de hauteur environ, sur 2 pieds et demi de largeur, et quelques pouces d'épaisseur; elles sont fixées de manière à ne pouvoir pas s'ouvrir. Il paraît qu'autrefois les petites fenêtres de la nef en étaient garnies ainsi que les deux grandes arcades aujourd'hui murées.

La cathédrale de l'île de Torcello, offre des vitraux de la même espèce. Cette manière d'éclairer les temples, se retrouve dans quelques églises de la Toscane et en Orient. Les fenêtres de Torcello étant de petite di-

mension ont pu être ferrées et montées sur des gonds, de manière à ouvrir et fermer (1).

Dans l'église cathédrale de Parenzo en Istrie, bâtie au vi⁰ siècle, les fenêtres sont fermées par des dalles de pierre percées d'entrelacs à jour, comme celles de l'amphithéâtre antique de Pola.

L'époque précise où l'art de peindre sur verre est né, n'est pas bien connue, et les dissertations et les opinions divergentes sur ce point, n'ont point manqué. Quoi qu'il en soit, les vitraux les plus anciens connus, sont ceux du rond point de l'église de l'abbaye de Saint-Denis, faits par l'ordre de l'abbé Suger. Deux panneaux conservés d'une manière inexplicable dans la cathédrale de Bourges sont, sans doute, plus vieux encore. Sous les pieds d'un des apôtres qui ornent les fenêtres hautes de la grande nef, se trouvent ces panneaux. Ils représentent l'Annonciation et l'Adoration des mages. Les vêtements, leurs couleurs et leurs formes, les couronnes et plusieurs autres détails se rattachaient à une époque tellement ancienne, qu'il faut croire que c'est là le vitrail le plus ancien qui soit venu jusqu'à nous. Le congrès archéologique réuni à Bourges en octobre 1849, après avoir examiné un dessin exact de ce curieux monument, fait par M. le commandant Thévenot, peintre verrier de Clermont, après avoir écouté les remarques que son examen avait fait faire à ce savant artiste, a reconnu sa haute antiquité, sans toutefois lui donner une date déterminée (2). Saint Benoît Biscop fit ve-

---

(1) Seroux d'Agincourt, *Histoire de l'art*.

(2) Ce précieux vitrail serait ainsi contemporain au moins de celui qu'Éméric David disait avoir existé à Dijon avant

nir de France des verriers qui initièrent les Anglo-Saxons à la connaissance de ce nouveau progrès de l'art religieux. En Allemagne, les premiers vitraux connus furent ceux des monastères de Hirschan et de Tegernsee; ceux de Tegernsee furent fabriqués aux frais d'un seigneur voisin, du comte Arnold, que l'abbé Gosbert remerciait en ces termes : « Jusqu'à présent, les fenêtres de notre église n'étaient fermées qu'avec de vieilles toiles. Grâce à vous, pour la première fois, le soleil promène ses rayons dorés sur le pavé de notre basilique, en pénétrant à travers les peintures qui s'étalent sur des verres de diverses couleurs. Tous ceux qui jouissent de cette lumière nouvelle, admirent la variété étonnante de ces ouvrages extraordinaires, et leur cœur se remplit d'une joie inconnue (1). »

La peinture sur verre fut longtemps un art presque exclusivement particulier aux Français; en Italie eux seuls les cultivèrent. Les vitraux qui s'y trouvent sont dus à Guillaume de Marseille ou à ses compatriotes.

C'est Jules II qui avait fait venir le grand artiste marseillais, et qui lui avait donné à décorer les fenêtres du Vatican, dont Raphaël peignait les murailles.

Les vitraux représentaient souvent des images singulières; sur ceux de Sainte-Marie l'Égyptienne, on voyait figurée toute l'histoire de la sainte, y compris la scène où, disait la légende : « *la sainte offrit son corps au batelier pour son passage.* » Ce vitrail exista jusqu'en 1660. Quelquefois les peintures des vitraux n'étaient nullement

---

le règne de Charles le Chauve, *Premier discours sur la peinture moderne.* Paris, 1812, page 151.

(1) *Annales archéologiques.* Mars 1847.

en rapport avec le lieu où ils se trouvaient. Ainsi, aux *Charniers de Saint-Jean-en-Grève*, on voyait les Noces de Cana avec ce distique :

> En Cana noces se celebroient,
> Architriclin maître d'hostel estoit.

Souvent la légende explicative va jusqu'au quatrain, de façon que texte et figures détaillent complétement telles scènes de l'Écriture ou tels épisodes de la *Légende dorée*, comme à Rouen, par exemple, sur les vitraux de l'église de Saint-Jean, aujourd'hui détruite. M. de la Querière, dans son *Histoire des maisons de Rouen*, entre à leur sujet dans une description très complète, et qui par conséquent serait trop longue ici. Nous nous en tiendrons aux quatrains. Au-dessous du premier vitrail, on lisait :

> Come un clers en mortel péchié,
> En aourant de Jhésus la mère,
> Au fond de l'unde horrible et fiere,
> Fut par les faulz maulvais neiié.

Et voici ce qui se trouvait au-dessous du second :

> Coment la benoiste Marie
> Encontre Sathan qui l'aherd,
> Debattit de l'ame de cler
> Et la reprint en sa baillie.

Nous avons décrit dans un précédent chapitre le bizarre vitrail de Pinaigrier. Ce grand artiste du moins rachetait l'étrangeté de ses sujets, qu'il devait au mauvais goût de son temps, par la perfection de son art, pour lequel il n'avait de rival que Angrand Leprince.

« Des ouvrages authentiques de ces deux maîtres, lisons-nous dans un remarquable travail où ils sont très judicieusement appréciés, il ne subsiste peut-être plus dans leur intégrité que les vitres de la chapelle de la Vierge, dans l'église de Saint-Gervais, à Paris, pour le premier, et la plupart des fenêtres de l'église de Saint-Étienne, à Beauvais, pour le second. On reconnaît dans Pinaigrier un homme profondément versé dans la connaissance et le sentiment des ressources de son art. Ses teintes fondamentales sont les plus belles et les plus variées du monde ; ses ombres, placées avec intelligence, n'en dérobent presque jamais l'éclat ; ses têtes et ses nus, modelés très légèrement sur un fond extrêmement limpide, conservent un ton argentin qui supplée à l'éclat naturel des carnations ; les figures occupant presque toute la hauteur du tableau, le champ se trouve extrêmement resserré, de manière à ce que la masse de lumière qui traverse les parties claires qui le composent ne puissent nuire à l'effet des parties teintées et ombrées. Le paysage, qui lutte d'éclat avec les draperies, est comme elles traité dans un sentiment de vérité purement relative ; l'intensité des verres symbolise la richesse et la fraîcheur des campagnes ; l'azur foncé du ciel indique toute sa pureté ; l'architecture aussi, chargée d'or et de guirlandes, participe de cette donnée idéale qui domine l'ensemble. Tous les tons enfin, poussés à leur plus haut degré de vigueur, se lient et se font naturellement valoir par une harmonieuse opposition.

» Les mêmes qualités, quoique à un moindre degré, caractérisent les peintures de Leprince. Ce maître, il est vrai, reproduisait souvent des dessins de l'école de Raphaël ; mais la manière dans laquelle il les traitait était

ancienne et ne rappelait l'original que par le caractère du dessin. Outre un grand nombre de vitraux à compartiments, l'église de Saint-Étienne de Beauvais possède encore des fenêtres où se développe un sujet unique, une grande scène telle que l'arbre de Jessé ou le Jugement dernier. Nous y puisons une nouvelle preuve de l'arbitraire dans les accessoires qui distingue ce que nous appelons l'ancienne école. Dans le jugement dernier, par exemple, le Christ, la Vierge et les autres personnages importants figurent, dans leurs compartiments respectifs, sans autre lien de composition que l'idée morale qui les réunit. Le Christ se détache sur un fond uni jaune d'or; le reste du champ est rempli par un azur extrêmement intense. Deux anges aux ailes vertes sonnent de la trompette ; d'autres anges, le soleil, la lune et les étoiles, remplissent les vides de l'amortissement (1). »

De nos jours, l'art de la peinture sur verre s'est ranimé et avec succès ; mais il n'a pas toujours été heureux dans les modèles qui lui ont été imposés. On a cru assurément faire merveille en développant sur les verrières de Saint-Denis, dans toute la longueur du chœur, une longue série de scènes historiques, ou prétendues telles, depuis les sacrifices druidiques jusqu'à la visite que Louis-Philippe vint faire à Saint-Denis en 1837. Dans ce dernier tableau, les habits brodés de MM. V. et de M., les chapeaux à plumes des dames, les costumes des aides-de-camp, forment un ensemble qu'on ne s'attendait guère à trouver sur les vitraux d'une galerie du XIII<sup>e</sup> siècle. Ailleurs, un Napoléon de verre donne des

(1) *Revue française*, Juillet, 1828, page 127-129.

ordres pour la restauration de Saint-Denis ; sa majesté impériale a dans son cortége un hussard fort extraordinaire, tout bleu de la tête aux pieds. Une troisième fenêtre est occupée par l'enterrement de Louis XVIII, avec les tentures, le catafalque et les cierges ; c'est un vitrail digne d'une administration des pompes funèbres (1).

## BRODERIES. TAPISSERIES. TOILES PEINTES.

L'art de broder les étoffes a dû être un des premiers que les hommes aient inventés pour leur parure ou pour l'ornement de leurs demeures et de celle des dieux. Dans l'antiquité, on brodait l'histoire des dieux et des héros sur les voiles tendus dans les temples ; Homère représente Andromaque « dans les appartements secrets de sa haute demeure, tissant une toile double, éclatante de pourpre, et l'ornant de diverses fleurs. »

Cet usage, suivi dans l'antiquité, fut développé encore par le christianisme, qui couvrit les ornements sacerdotaux de broderies éclatantes.

La peinture en broderie est fréquemment mentionnée dans les descriptions des présents que les papes faisaient aux églises, soit en vêtements pour les ministres du

(1) *Annales archéologiques*, tome V$^e$, page 213, article de M. Guilhermy.

culte, soit en ornements pour les autels et surtout pour les portes, soit encore en voiles ou rideaux, alors très multipliés dans les temples.

Les femmes des Goths et des Huns savaient filer et tisser les toiles les plus fines, teindre la laine et les soies, en former de riches tapis; tel était celui qui couvrait le plancher de la chambre où la reine des Huns reçut les ambassadeurs romains, tandis que ses femmes travaillaient autour d'elle à des broderies d'or, enrichies de perles et de pierres précieuses, destinées à parer les guerriers.

Au XIe siècle, « les femmes de l'Angleterre, dit Guill. de Poitiers, sont très habiles aux travaux d'aiguille et aux tissus d'or, et les hommes se distinguent dans tous les arts. C'est pour cela que ceux des Allemands qui sont très habiles dans ces arts ont coutume d'aller habiter parmi eux (1). »

On a longtemps conservé à Lyon une nappe d'autel brodée au IXe siècle. On y voyait tracés en or plusieurs vers relatifs au sacrement de l'autel; ils indiquaient aussi qu'elle avait été donnée à saint Remy, archevêque de Lyon, par une dame nommée Berthe (Berthe d'Aquitaine, petite-fille de Louis le Débonnaire). Au milieu de la nappe, était brodé un agneau avec les deux lettres A, Ω (2).

Un inventaire du trésor de l'église de Bayeux, en date de 1476, contient la mention du mantel, « duquel, comme on dit, le duc Guillaume estoit vestu quand il épousa la ducesse, tout d'or tirey, semey de croisettes

---

(1) *Vie de Guillaume le Conquérant*, page 433-434.

(2) De la Mure en a fait la description dans son *Histoire ecclésiastique de Lyon*, en 1671.

et florions d'or, et le bort de bas est de or traict a ymages faict tout environ ennobly de fermailles d'or émaillies, et de camayeux et autres pierres pretieuses, et de present en y a encore sept vingts, et y a encore sexante dix places vides. Item ung autre mantel duquel, comme l'en dit, la duchesse estoit vestue quand elle epousa le duc Guillaume, tout semé de petits ymages d'or, et pour tout le bort de bas enrichiz de fermailles d'or emaillés et de camayeux et autres pierres pretieuses (1). »

La fameuse tapisserie de Bayeux est une bande de toile qui a un pied et demi de hauteur sur 212 pieds de longueur ; elle portait autrefois le nom de toilette du duc Guillaume, passait pour être l'ouvrage de la reine Mathilde et des dames de sa cour ; elle était exposée dans la cathédrale de Bayeux à certaines fêtes ; elle est mentionnée dans un inventaire du trésor de Notre-Dame de Bayeux, en date de 1476. « Item, une tente très longue et etroite, de telle, a broderie de ymages et escriptaulx faisant représentation de la conquest d'Angleterre, laquelle est tendue environ la nief de l'eglise le jour et par les octaves des reliques. »

C'est une broderie à l'aiguille en laines de diverses couleurs, fort altérées maintenant, exécutée sur une toile de lin. Elle représente une espèce de drame historique d'une partie de la vie de Guillaume le Conquérant, divisé en trois actes et subdivisé en 55 scènes séparées les unes des autres par un arbre. Une inscription latine, placée au-dessus des figures, explique les sujets. Le premier acte, composé de quinze scènes, embrasse tout ce qui a rapport à l'ambassade, à la captivité et à la déli-

---

(1) *Revue anglo-française*, tome II, page 438.

vrance d'Harold. Le second acte, composé de neuf scènes, fait connaître les différends que le duc Guillaume eut avec la Bretagne, et ses suites ; ainsi que le serment qu'il fait prêter à Harold dans la cathédrale de Bayeux, afin de l'enchaîner à son parti. Enfin, le troisième acte forme trente et une scènes, qui représentent la mort d'Édouard, l'usurpation et le couronnement d'Harold, les apprêts et la descente de Guillaume sur les côtes d'Angleterre, ainsi que d'Hastings. La mort d'Harold termine ce drame.

Il règne, en outre, dans le haut et dans le bas de cette tapisserie, une bordure de quatre à cinq pouces de hauteur, qui représente diverses figures d'hommes, d'animaux, de fleurs et même quelques fables, qui n'ont aucun rapport avec le sujet historique et qui ne lui servent que d'ornement.

Le dessin primitif de ces figures, modifié par la grossièreté de la laine, n'est pas dépourvu, ajoute M. Lechaudé d'Anisy, d'une espèce de pureté. La majeure partie des figures sont généralement assez bien posées ; elles expriment parfaitement le motif pour lequel l'artiste a voulu les faire agir.

Cette tapisserie eut une grande renommée, au moyen âge, à ce point qu'il semble qu'on en ait fait des copies. Le « grant tapiz de haulte lice, sans or, de l'istoire du duc Guillaume de Normandie, comment il conquist l'Angleterre... » qu'on voit figurer dans l'inventaire des ducs de Bourgogne, en 1420, ne doit pas être autre chose.

Lorsqu'en 1843 l'abbé Martin put se faire ouvrir la châsse de Charlemagne à Aix-la-Chapelle, il y trouva deux pièces d'étoffes dans lesquelles Frédéric Barberousse avait fait envelopper les reliques de son glorieux pré-

décesseur. « L'une de ces étoffes, dit le père Martin, était ornée de fleurs rouges, bleues, blanches, vertes, jaunes, sur un fond violet, et tissue en soie.

» L'autre, tissue en soie et en fil, nous apparut magnifique de forme et d'harmonie de couleurs. Sur un fond rouge-amaranthe, étaient semés de larges ovales, au centre desquels s'avançaient des éléphants richement caparaçonnés. Les broderies des encadrements et la rose jetée au centre des vides laissés entre les ovales, rappelaient ces crêtes fleuronnées qui se découpent sur les châsses du xiie siècle ; au-dessus et au-dessous, des éléphants se dessinaient ; sur les fonds, des végétaux que l'on eût dit avoir servi de type aux arbres de Jessé, admirés à Saint-Denis et à Chartres. Une inscription en grec moderne tissue dans l'étoffe et traduite par M. Hase, apprit que l'étoffe avait été commandée par le maître du Palais de Constantinople, et exécutée dans les manufactures impériales, en faveur d'un gouverneur de Négrepont. »

A Saint-Étienne de Chalons, on conserve une mitre de saint Malachie, archevêque d'Armagh, primat d'Hibernie, ami de saint Bernard. Dans le tissu de cette mitre sont des ornements composés d'aigles au vol déployé et de lions passants.

Vasari parle de deux dalmatiques, d'une chasuble, et d'une chape de brocart tissues d'un seul morceau, et brodées par Paolo de Vérone, sur les dessins du peintre Antonio del Pollaiuolo. » Le brodeur, dit Vasari, rendit les figures avec l'aiguille, aussi bien qu'Antonio aurait pu le faire avec le pinceau. On ne sait ce qu'on doit le plus admirer du beau dessin de l'un ou de l'étonnante patience de l'autre. Cet ouvrage demanda vingt-six

années de travail, il représentait la vie de saint Jean-Baptiste. »

Vasari parle encore de la sœur du célèbre Parri Spinelli, brodeuse excellente, pour laquelle son frère avait fait une suite de vingt dessins sur la vie de saint Donato.

On possède un compte de Charles d'Orléans, fils de Louis, concernant des habits sur les manches desquels était brodée, en perles fines, paroles et musique, une chanson, apparemment en vogue, qui commençait par le vers :

Madame, je suis plus joyeux.

Selon l'ordonnance de payement, on n'avait pas employé moins de 568 perles « pour servir à former les nottes de la ditte chanson, où il y a 142 nottes, c'est assavoir pour chacune notte 4 perles en quarré (1). »

M. Leber signale une carte à jouer, très ancienne, un valet de carreau, qui conserve des traces sensibles de cette singularité. On y distingue les portées ou lignes de papier à musique que pouvait représenter la broderie de l'habit modèle, ou qui aurait fait allusion à la bizarrerie de ce genre d'ornement (2).

On conserve dans le trésor impérial de Vienne une suite de vêtements ou portions de costumes qui ont servi dans le xve siècle à des personnages de la plus haute distinction pour les couronnements des empereurs, ou

(1) *Catalogue des livres et documents historiques de M. de Courcelles*, 1835, in-8°, page 219, année 1414.

(2) *Études historiques sur les cartes à jouer*, par M. Léber, tome VIe, 2e série des *Mémoires de la Société royale des antiquaires*.

pour d'autres grandes cérémonies. On y voit des casaques courtes en étoffes d'or et d'argent, surchargées de grandes armoiries formées en applique avec des velours bleus, cramoisis ou noirs, le lion de Bourgogne, armé et lampassé, se trouve répété dans plusieurs de ses vêtements. Toutes les pièces sont découpées et brodées en applique avec une précision parfaite. L'ancien manteau impérial est en drap d'or, surchargé d'ornements brodés et de figures peintes, parmi lesquelles on distingue les apôtres ; ces figures ont de huit à dix pouces de haut.

Au cabinet des armures de Dresde, formé au XVII<sup>e</sup> siècle par l'électeur Auguste I<sup>er</sup>, est une pièce où sont conservés un grand nombre d'habits de cour en étoffes richement brodées de différentes époques.

La ville de Reims est probablement une des plus riches en vieilles tapisserres à histoires ; malgré la destruction d'un bien plus grand nombre, elle possède encore 52 tapisseries et 44 toiles peintes et non tissées. Un grand nombre de ces tapisseries et de ces toiles a été publié. Nous emprunterons à M. Louis Paris la description des tapisseries *du fort roy Clovis*, curieuse entre toutes comme étude des mœurs et costumes laïcs du XV<sup>e</sup> siècle.

Ces tentures ont été données en 1573 à la cathédrale de Reims par le cardinal de Lorraine ; elles se composaient de six grandes pièces, aujourd'hui incomplètes. C'était l'histoire de Clovis, représentée d'après les récits légendaires des anciens chroniqueurs ; le premier tableau représente le sacre de Clovis. D'abord c'est le jeune roi franc... « moult bieau et preu et gracieux, » assis sur un trône qu'ombrage un magnifique dais, vêtu d'un ample manteau où l'or et les pierreries éclatent aux bor-

dures; il reçoit le sceptre de la main d'un des prélats, qui lui dépose sur la tête une couronne d'or, richement ciselée. Les évêques sont reconnaissables à leurs mîtres, leurs mains gantées et l'anneau pastoral, comme aussi à la longue et riche chape qui leur couvre les épaules... Clovis prend le sceptre d'une main et lève l'autre comme pour jurer le maintien des droits de tous; près de lui et sous les yeux de l'évêque, un clerc tient ouvert un livre où le prélat lit la formule du serment...

» Vient ensuite la prise de Soissons. C'est un tableau admirable où le génie militaire du xvᵉ siècle semble revivre tout entier.

Sur le plan le plus reculé, et pour servir d'arrièregarde à Clovis, sont d'abord les troupes de Regnacaire, le roi de Cambrai; tous cavaliers, parmi lesquels flotte l'étendard rouge, fleuronné d'or... Puis paraît, à cheval, le fort roy Clovis; sa tête est couverte d'un heaume d'or couronné, finissant en crête pyramidale... Le destrier n'est pas moins richement enharnaché : ses fastueux caparaçons écarlates, ses chanfreins semés de pierreries et de grelots d'argent, sa houppe d'or surmontée d'une aigrette flamboyante, désignent assez le palefroi royal. A côté du roi sont les habiles archers et les forts crancquiers... Tout près encore sont les héraults d'armes embouchant les trompettes, remarquables par leur dimension, et la banderolle aux trois crapauds; puis les archers et autres fantassins, dont les équipements variés témoignent assez du luxe de l'époque, mais aussi du peu d'importance attachée à l'uniforme.

La troisième partie de la tapisserie est la continuation de la scène qui précède; c'est la prise d'assaut de la ville de Soissons. Les Romains, surpris, épuisés, se

défendent encore du haut de leurs murailles et précipitent sur les assiégeants force projectiles. Mais déjà le fort roy Clovis est entré dans la place, et tout fuit devant son redoutable aspect.

Sur le devant, un artilleur dirige le feu d'une pièce de rempart vers un retranchement des Francs, à l'abri duquel un soldat de Clovis, debout devant un fourneau, travaille à la fusion des boulets; tandis qu'un autre, agenouillé, allume la pièce d'artillerie qui va frapper les murailles de Soissons.

Les autres tableaux qu'on a conservés sont tracés avec les mêmes anachronismes de vêtements, de mœurs et d'armes. Les sujets sont : Alliance avec le roi Gondebaud, et comment Aurélius, ambassadeur secret de Clovis, vit la *pucèle* Clotilde; les deux phases de la bataille de Tolbiac; le vœu de Clovis et sa victoire; son entrée à Reims, son baptême; la fondation de l'église Saint-Pierre-et-Saint-Pol, depuis Sainte-Geneviève; la défaite du roi Gondebaut de Bourgogne; l'armée de Clovis guidée vers un gué de la Vienne par un cerf merveilleux.

Depuis un temps immémorial, l'Hôtel-Dieu de Reims est en possession d'un grand nombre de toiles peintes, qui, suivant la tradition, sont des cartons ou modèles de tapisseries exécutées au moyen âge. M. Louis Paris, qui les a publiées avec M. Ch. Leberthais, pense au contraire qu'elles n'ont pas eu cette destination. Pendant l'octave de la Fête-Dieu, les dames hospitalières étalent ces toiles sous le vaste cloître de la maison, où les antiquaires et les étrangers se rendent, attirés par la curiosité de cette exposition. Ces toiles sont divisées en trois séries; l'histoire de la Passion, la prise de Jéru-

salem et les portraits des Apôtres. « Le dessin est franc et fait à la volée, dit M. Vitet, qui le premier les a signalées au monde savant, la couleur jetée avec adresse et sans hésitation. Ce sont des tableaux d'un grand prix, indépendamment de tout intérêt historique, et de tout mérite de rareté et de singularité. »

Une partie de ces toiles, la Passion, a été peinte sous le règne de Charles VII. M. Louis Paris donne à la Vengeance de Jésus-Christ, ou la Peste de Jérusalem, la date de 1530.

Rubens, après son séjour en Angleterre et l'ambassade secrète dont l'avait chargé Philippe I$^{er}$ d'Espagne, fit l'acquisition, pour Charles I$^{er}$, de sept cartons dessinés par Raphaël. Léon X, voulant orner de tapisseries de Flandre la chapelle papale au Vatican, en avait commandé les dessins à Raphaël, qui les termina en 1520, dans l'année même de sa mort. Ces cartons, au nombre de douze, représentant des sujets pris dans les évangélistes et les Actes des apôtres, furent envoyés à la fabrique d'Arras, où l'on exécuta les copies aussi parfaitement qu'il était possible à ces Gobelins de l'époque pour le prix de 70,000 écus. Les cartons revinrent à Rome avec la collection des tapisseries; par suite d'accidents dont la tradition n'a pas conservé le souvenir, cinq disparurent; mais heureusement les sept qui restaient étaient les plus beaux pour la composition et le style. Ce sont ces sept cartons qu'acheta Rubens. Charles I$^{er}$ leur consacra une grande pièce, en forme de galerie, de son château d'Hampton-Court, où ils sont encadrés dans la boiserie et rangés convenablement. Cinq d'entre eux remplissent le grand panneau du fond, en face des fenêtres. Ce sont : au milieu, la Pêche miracu-

leuse.; à gauche, saint Pierre et saint Jean guérissant un boiteux à la porte du temple, et Elymas, le sorcier frappé de cécité par saint Paul ; à droite, saint Paul et saint Barnabé à Lystre, et la prédication de saint Paul à Athènes. Les deux autres, Ananias frappé de mort et Jésus donnant les clefs à saint Pierre, occupent les murs latéraux, au-dessus des portes. Cette disposition est bien entendue et permet de saisir facilement l'ensemble de l'œuvre aussi bien que les détails de chaque composition. Malheureusement les cadres sont placés trop haut, trop loin des vues même les plus perçantes ; et les fenêtres, ouvertes sur une cour, ne donnent pas tout le jour et toute la lumière qui devraient éclairer de telles œuvres.

Ces cartons de Raphaël ne sont point comme les cartons ordinaires, de simples dessins au crayon noir sur du papier gris ou blanc. Pour servir de modèles à des tapisseries, et non pas seulement de préparations à des tableaux, ils devaient être coloriés. Aussi sont-ce de véritables peintures à la détrempe, lesquelles, placées dans des boiseries qui couvrent les murailles, font précisément l'effet de peintures à fresque ; ce sont donc plutôt des tableaux que des cartons.

La France possédait aussi des cartons dessinés par de grands peintres, même par Raphaël, pour les tapisseries de ses palais royaux.

« Lucas, dit Félibien, parlant de Lucas de Leyde, a encore fait des dessins de tapisseries. Il y en a douze pièces dans le garde-meuble du roi, où sont représentés les douze mois de l'année, et une autre tenture qui représente les sept âges.

» Le roi n'a-t-il pas aussi, dit Pimandre, des tapisse-

ries du dessin d'Albert Durer ? Il y a quatre tentures, repartis-je, qui ont toujours passé pour être de lui, dont l'une représente l'histoire de saint Jean ; un autre la Passion de Notre-Seigneur ; la troisième sont ces belles chasses de l'empereur Maximilien, qui étaient autrefois à M. de Guise ; elles sont toutes relevées d'or. Il n'y a que la quatrième qui n'est que de soie et qui représente la vie humaine... Aussi l'on m'a assuré qu'elles étaient de la main d'un peintre de Bruxelles, nommé Bernard Von Orlay..., et même, il y en a qui ont voulu dire que les tapisseries de saint Paul, qui sont dans le garde-meuble du roi, et qui ont toujours passé pour être des Raphaël, sont de son dessin... Il avait sous lui un nommé Tons, grand paysagiste, qui a travaillé aux chasses de l'empereur Maximilien ; et un autre de ses élèves, Pierre Koesck, natif d'Alos, fort bon peintre et architecte. Celui-ci alla en Turquie, d'où il apporta le secret des belles couleurs pour les teintures des soies et des laines (1). »

Jules Romain fit des cartons de tapisseries pour le duc de Mantoue.

Le peintre Bastiano composa les dessins pour la tenture du lit de noce du prince Jean-François de Médicis et de la reine Jeanne d'Autriche ; elle fut brodée et enrichie de perles par son frère Antonio.

Les batailles de Scipion, d'après les dessins de Jules Romain, ont été achetées en Flandre 22,000 écus par François I$^{er}$.

Le peintre espagnol Joanes peignit des cartons pour

(1) Félibien, *Entretiens sur les vies et les ouvrages des plus excellents peintres*, etc., pl. 327-329.

des tapisseries exécutées en Flandre. Ces cartons sont conservés dans la cathédrale de Valence.

Perino donna les dessins de riches tapisseries pour le prince Doria.

Wroom peignit dans une suite de dix tableaux les modèles de tapisseries que Spierings fit pour Howard, amiral d'Angleterre, et qui représentaient, jour par jour, les différents accidents du combat naval livré, en 1588, entre les flottes espagnole et anglaise.

Philippe II fit faire par Michel Coxie des dessins pour la tapisserie de l'Escurial.

Robert, peintre et graveur français du xviie siècle, dans les dernières années du règne de Henri IV, dessinait et peignait des fleurs qui servaient de modèle pour les broderies de la reine; il fit entre autres la fameuse guirlande de Julie. Robert avait reçu le titre de *brodeur du roi*.

# NUMISMATIQUE.

Dans le midi de la France, les monnoyeurs avaient des médailles d'argent pour leur servir de laissez-passer. Elles portent pour légende : *Barries. peagies. pontonies. leses. passer. les. monoies*. Le cabinet des médailles en possède de frappées à Grenoble, Cremieu, Lyon, Avignon et Trévoux. Celle d'Avignon, qui est la plus récente de toutes, porte le nom et les armes du cardinal

de Bourbon (Charles X), qui était alors légat du saint-siége pour le comtat Venaissin.

Une ordonnance rendue à Bourges, le 3 mars 1508, exempta les monnayeurs de l'impôt du huitième, établi même sur le vin que les nobles vendaient au détail, par l'ordonnance de Blois du 22 septembre 1506 (1).

On a trouvé en Sologne, près de la voie romaine, de Tours à Bourges, le sceau en bronze des monnayeurs de Vierzon. Il offre dans le champ l'écu au lion grimpant, chargé d'un lambel, armes de la maison de Brabant, lorsque Marie de Brabant était dame de Vierzon.

M. Muret possède l'empreinte d'un sceau de ce genre, qui représente un bras tenant un instrument à frapper la monnaie, dont la forme est semblable à celle d'un coin antique, portant l'effigie de Constans, et que l'on conserve au cabinet des médailles. On distingue facilement les tenailles, leur axe, les deux coins qui pressent un flaon de monnaies. C'est le sceau de Houdaut, monoier d'Avalon, dans la seconde moitié du xv<sup>e</sup> siècle.

En 1342, Jean l'Aveugle, roi de Bohème et comte de Luxembourg, se trouvant à Verdun avec Henri VI, comte de Bar, ces deux princes conclurent un traité par lequel ils s'engageaient pour trois ans à frapper monnaie à frais et profits communs, à leurs deux noms et à leurs armes. Dom Calmet, dans son Histoire de Lorraine, a donné ce traité.

Quelques monnaies des princes de Dombes, de la maison de Bourbon, portent des légendes pieuses assez singulières :

---

(1) Fr. Michel et Édouard Fournier, *Histoire des hôtelleries et cabarets*, I, 226.

Dominus nostrum refugium
Et virtus in tribulationibus
Dextra Domini exaltavit me,
Dominus adjutor et Redemptor meus,
In te, Domine, speravi.
Dispersit dedit pauperibus.
Vate et dabitur vobis.

Vers 1550, Cesari fit pour le cardinal Farnèse une médaille fort curieuse où la tête, qui est d'or, se détache sur un champ d'argent.

Les médailles conservent le souvenir de monuments détruits et même de monuments seulement projetés et non exécutés.

La principale façade de l'église de Saint-François de Rimini, projetée par L. B. Alberti, vers 1447, n'a pas été terminée, et le projet d'Alberti n'est connu que par une médaille de S. P. Malatesta.

A Bourges un usage étrange, établi lorsque Colbert, devenu seigneur de Châteauneuf, vendit le fief de La Chaussée qui en dépendait. Ce fief de La Chaussée était l'hôtel de Jacques Cœur, dont la ville de Bourges fit l'acquisition pour y établir sa mairie. Outre le prix principal, Colbert exigea qu'à chaque changement de maire, et le mairat était pour un temps limité, le maire et les officiers de la ville portassent au seigneur de Châteauneuf, en son château, une médaille d'argent aux armes dudit seigneur et du maire ou de la ville. Cette clause fut exécutée jusqu'à la Révolution; elle était devenue l'occasion d'une dépense considérable pour la ville, et une source intarissable de procès. Outre la médaille destinée au seigneur, il s'en frappait des exemplaires en argent et en bronze pour le maire, les échevins, les

conseillers de la ville et ses officiers. Le musée de Bourges en conserve la collection.

Nicolas Briot devint célèbre, au commencement du xvii$^e$ siècle, comme graveur de monnaies et comme inventeur en dernier lieu du metteur en œuvre du balancier monétaire, dont Lacroix Dumaine, dans sa Bibl., attribue l'invention à Abel Foulon.

Michel-Ange, en contemplant la médaille du pape Paul III, faite par Alexandre Cesari, s'écria que l'heure de la mort avait sonné pour l'art, parce que l'on ne pouvait rien faire de mieux.

On désigne sous le nom de *monnaies obsidionales*, celles qui sont frappées pendant un siége par les défenseurs de la place, et auxquelles la nécessité force de donner le plus souvent une valeur imaginaire. M. Cartier a publié la liste des principales monnaies obsidionales qui se rattachent à l'histoire de France par le lieu ou par la cause de leur fabrication.

Aire, 1641-1710.

Anvers, défendue par Carnot, 1814.

Barcelone, 1652.

Bouchain, 1711.

Cambrai, 1581-1595.

Casal, défendue par le maréchal de Toiras, 1630.

Catanzaro, assiégée par les Français, 1528.

Cattaro, en Albanie, défendue par les Français, 1813.

Crémone, assiégée par les troupes de François I$^{er}$ et de ses alliés, 1526.

Egra, prise par les Français, 1742.

Genève, pendant la guerre du duc de Savoie avec la France, 1590.

Gironne, assiégée par les Français, 1808.

Jametz, 1588.

Landau, 1702, 1713.

Leyde, assiégée par les Français, 1673, (C'est au siége de 1574, par les Espagnols, qu'on fabriqua des monnaies obsidionales en carton.)

Luxembourg, pris par le général Jourdan, 1795.

Lyon, se défendant contre les troupes de la Convention.

Maestricht, 1579, 1793.

Malte, reprise par le général Vaubois, 1800.

Mantoue, reprise par les Français, 1799.

Mayence, prise par les Prussiens sur les Français, 1793.

Nice, assiégée par les Turcs et les Français, 1543.

Palma, défendue par les Français, 1814.

Paris, assiégée par François I$^{er}$, 1524.

Le Quesnoy, 1712.

Sarragosse, défendue par Palofux contre les Français, 1809.

Saint-Omer, 1638.

Saint-Venant, 1657.

Heenwyck, assiégée par les Français, 1580.

Tarragone, 1809.

Tournai, 1521, 1581, 1709.

Valence, pendant l'expédition du duc d'Angoulême, 1823.

Valenciennes, 1567.

Venise, bloquée par les alliés, 1813.

Gara, en Dalmatie, 1813.

Les monnaies de nécessité, frappées dans les calamités publiques, sont émises à bas titre. Dans cette catégorie, se placent les monnaies d'argent de Charles I$^{er}$,

celles de Jacques II, en métal provenant de vieux canons, les écus de cuivre de Charles XII, roi de Suède. M. Cartier y comprend les monnaies que Charles VII, encore dauphin et au commencement de son règne, fit frapper dans des ateliers monétaires provisoires, pour résister aux Anglais; on peut citer encore celles qui ont été frappées à Strasbourg en 1814 et 1815 à l'N et à l'L couronnés, suivant le moment de la fabrication : on eut recours à ce moyen pour payer les troupes. Le général Decaen, gouverneur des îles de France, et Bonaparte, firent frapper par la même raison, en 1807, des pièces de 10 livres en argent.

A cause de leur nature et de leur peu de valeur, M. Cartier classe au nombre des monnaies de nécessité les monnaies corses de Théodore et de Paoli.

Parmi ces monnaies obsidionales, il faut remarquer celle du siége de Nice, assiégée par l'armée de François I$^{er}$ et par la flotte des Turcs. Au revers, dans le champ, on lit sur trois lignes : Nic. a Turc — et Gal. obs., 1543.

La plupart de ces pièces ont des devises qui rappellent les circonstances dans lesquelles on les a frappées. Sur celles qui furent mises en cours à Ypres en 1583, on lit : *Quid non cogit necessitas;* sur celle de Deventer, *Urgente necessitate Daventrie;* sur celles de Breda : *Necessitatis ergo.* « Le marquis de Surville, gouverneur de Tournai, lit-on dans l'*Esprit des Journaux* (mai 1786, pag. 134), fut le premier qui, en 1709, a fait graver son effigie sur les pièces obsidionales, qu'il fit frapper avec sa vaisselle d'argent, procédé qui déplut beaucoup à la cour, attendu que le seul souverain a le droit de faire battre monnaie; mais procédé qui fut jus-

tifié par l'Académie des Inscriptions et Belles-Lettres, consultée à ce sujet, comme on peut le voir dans le tom. I de ses Mémoires, en alléguant que les pièces obsidionales ne pouvaient jamais être appelées monnaies qu'imparfaitement, et qu'on ne devait les envisager que comme des gages publics et des obligations contractées forcément par un gouverneur assiégé. »

Turenne, au siége de Saint-Venant, se trouvant dans une nécessité pareille à celle de tant de généraux assiégés, se contenta de faire frapper sur un flanc carré : « *Pour* 30 *sols de la vaisselle du maréchal de Turenne assiégeant Saint-Venant,* 1657; » à côté est une fleur de lys, renfermée dans un cercle. Les monnaies obsidionales de Landau consistent en morceaux de vaisselle d'argent coupée avec ces mots : « *4 liv. 5 sols. **Landau**,* 1702. »

Celles du siége de la forteresse de Zamose (1813) est remarquable en ce qu'elle servit aux assiégés à acheter des vivres aux assiégeants. Lorsque tout fut dévoré dans la forteresse, tout jusqu'aux rats, le commandant eut recours à l'avidité des assiégants et leur acheta des vivres. Ces achats faits à des prix fort cher, épuisèrent bientôt la caisse du commandant qui improvisa un atelier monétaire alimenté par les décorations et les épaulettes des officiers, les ornements des églises et les dons des Polonais, habitants de la ville. Des officiers d'artillerie dirigèrent cette fabrication; ce sont des pièces de 2 florins polonais avec la devise : « *Dieu aide les fidèles à la patrie*, et la légende : « *Monnaie faite pendant le siége de Zamose*. » Cette monnaie, étant de bon aloi, fut reçue par les avant-postes ennemis, et les vivres affluèrent de nouveau vers la forteresse pendant que les juifs

achetaient aux Russes la monnaie des assiégés pour la refondre immédiatement, ce qui la rend aujourd'hui extrêmement rare.

Le docteur Humbert de Morlay possède des *mereaux* en cuir. Ils sont ronds et ont 10 lignes de diamètre et 2 d'épaisseur ; ils sont marqués d'un seul côté et offrent trois fleurs de lys disposées comme celles de l'écusson de France, et entourées de deux cercles, dont l'un, uni, borde la pièce, et l'autre en grenelé est éloigné d'environ une ligne. Il n'y a point de légende ; mais la forme des fleurs de lys n'indique pas une époque antérieure au dernier siècle. D'après une tradition locale, ces mereaux auraient été frappés pour être distribués pendant les travaux d'utilité publique, exécutés par ordre du gouvernement, dans une année de disette ; les ouvriers pouvaient les donner en paiement aux boulangers, qui étaient seuls autorisés à les échanger dans les caisses de l'Etat. Dans la démolition d'un mur de la cathédrale de Limoges, on trouva un pot contenant beaucoup de ces mereaux (1).

Parmi les plus curieuses médailles, il faut placer les monnaies des fous, des innocents, des évêques et des papes ; l'une d'elles, trouvée à Abbeville, représente un personnage grotesque portant un capuchon et monté sur un âne. Sur une autre, on voit un évêque dans un berceau d'enfant, montrant de la main droite un dé à jouer, portant de la gauche une crosse avec une pinte. Une autre porte cette légende : *De bone nonnains non cure de vielx a. b.*

Entr'autres médailles satiriques inspirées par les guerres civiles ou religieuses citons celle qui représente dans

(1) Revue de numismatique.

un sens la tête du pape couronnée de la tiare et, la mettant le haut en bas, un diable à longues oreilles avec cette devise : *Ecclesia perversa tenet faciem diaboli.* Au revers, une tête également double, un cardinal et un fou avec cette légende : *Stulti aliquando sapientes.* Ce même sujet est représenté plusieurs fois avec quelques variantes dans les têtes et dans les légendes.

La contre-partie de cette pièce est celle qui représente de la même façon Calvin et le diable.

Après la dispersion de la grande flotte de Philippe II dirigée contre l'Angleterre, les confédérés des Provinces-Unies firent à ce sujet frapper une médaille représentant le pape, des cardinaux, des évêques, l'empereur et le roi d'Espagne assemblés en conseil, ayant des bandeaux sur les yeux. Au revers une flotte battue par la tempête.

En 1710, les alliés, ayant repris la ville de Douai sur les Français, frappèrent des médailles satiriques remarquables par leur mauvais goût. Sur l'une d'elles la reine d'Angleterre fait danser au son de la harpe le roi Louis XIV, figuré comme un homme infirme, appuyé sur des béquilles et les jambes enveloppées de bandes ; la légende est : *Il faut s'accorder aux dames ;* à l'exergue on lit : *Ludovicus magnus. Anna illo major.* En 1712, après la célèbre victoire de Denain, Douai fut repris, et Louis XIV, dédaignant de répondre aux sarcasmes de ses ennemis, frappa plusieurs médailles d'un style noble et sévère (1).

Les médailles avec devises à allusions furent un des grands moyens satiriques des Hollandais contre Louis XIV. Un des échevins d'Amsterdam, au commencement de la lutte, osa, dit-on, se faire représenter sur une mé-

(1) Revue de numismatique, 1836.

daille avec un soleil et cette devise : « *In conspectu meo stetit sol.* » Plus tard, dit-on encore, mais sans preuves, je dois l'avouer, Louis XIV ayant mis sur une de ses médailles un Neptune menaçant avec le fameux *quos ego* pour devise, les Hollandais ripostèrent par une autre dont les vers suivants de Virgile, étaient la légende :

> Maturate fugam, Regique hœc dicite vestro,
> Non illi imperium pelagi.....

Élisabeth devenue vieille et encore enlaidie par l'âge, voulut tromper l'avenir sur sa décrépitude. « A soixante ans, a dit un de ses modernes historiens, en 1593, elle fit en sorte que les graveurs de ses monnaies lui prêtassent une beauté qu'elle n'avait jamais eue, même dans sa jeunesse. Il existe dans Londres une seule *broad piece* (pièce d'argent de la forme d'une pièce de 5 francs) brisée de tous les côtés et qui offre encore le redoutable profil de la reine, son nez de vautour, son front ridé, ses lèvres contractées ; elle se trouva si ressemblante qu'elle fit briser la matrice de cette monnaie et envoya l'artiste se repentir sous les verroux d'avoir osé faire un portrait si exact. »

Une médaille représentant une potence à laquelle est attaché un pendu, à droite un clocher sur lequel est arboré un drapeau, la légende *end of pain*, fin de la peine, fut frappée par allusion au célèbre Thomas Payne, que sa défense de la révolution française contre Burke avait fait nommer citoyen français et député à la Convention. Au revers on voit un livre ouvert avec l'inscription 21 janvier 1793 et la légende *the wrongs of man*, les torts de l'homme.

Une autre représente encore Payne attaché au gibet ;

sur le revers on lit : *may the knave of jacobin clubs never get a trie,* puisse le valet des clubs jacobins ne jamais obtenir un avantage !

Une troisième, d'un plus grand module, représente encore le conventionnel pendu ; un diable assis sur la potence fume sa pipe *end of pain.* Au revers un faiseur de tours et un singe qui l'imite, mettent leur pied derrière leur tête : *We dance,* **Pain** *wings,* nous dansons, Payne est pendu.

Enfin une quatrième, autre Payne pendu, montre au revers une culotte pleine de matières qui font explosion, au-dessus une tête d'homme séparée par un couteau du corps d'une vipère. C'est, dit-on, celle de Priestley qui avait suivi l'exemple politique de Payne.

D'un autre côté, Pitt eut les honneurs d'une pendaison en effigie. Sur une médaille il est pendu à une potence ; la légende apprend par un rebus que c'est la fin de Pitt ; au revers, telle est la récompense des tyrans : *such is the reward of tyrants,* 1796 (1).

Parmi les singularités numismatiques il faut compter les monnaies des prétendants exilés. Une lettre du général Kellermann, dont la connaissance est due à M. Anatole Barthélemy, a révélé qu'en l'an v on avait émis dans le midi des pièces de 6 francs qui avaient les apparences de celles frappées en 1791 avec la date an v et l'effigie du comte de Lille, avec la légende : Louis XVIII, roi des Français.

Celles aussi des rois imaginaires, comme celle du prince de Condé en qualité de roi de France (2), et celle

(1) Revue de numismatique, cabinet A. Durand.
(2) *Histoire de l'Académie des inscriptions et belles-lettres,* tome 17e, page 614.

aussi du cardinal de Bourbon, roi de la Ligue, sous le nom de Charles X. Sur celle-ci on lit d'un côté : *Carolus decimus Francorum rex*; de l'autre : *Avita et jus in armis*. Une autre monnaie du cardinal de Bourbon porte la légende *Carolus X D. G. Francorum rex*; au revers, sur une table, sont rangés une crosse, une mitre, un calice surmonté d'une hostie, et la couronne royale posée sur un coussin avec le sceptre et la main de justice ; en sautoir la légende : *Regale sacerdotium*. Il y en a une troisième encore, même tête, avec la légende : *Sit nomen Domini benedictum*. Une croix fleurdelysée occupe le champ du revers.

Il faut citer aussi celles du baron de Newhoff, le roi de Corse, Théodore, cet intrigant à aventures bizarres, qui, pendant la lutte des Corses contre les Génois, s'était fait proclamer roi de l'île, où il ne resta que huit mois. M. Cartier a donné de lui, dans la Revue numismatique, des monnaies d'argent et de cuivre; sur les premières l'image de la Vierge, 1736, et la devise: *Monstra te esse matrem*. Au revers la tête de Théodore sous la couronne, avec trois chaînons, des fers brisés par la Corse, et la légende : *Theodorus rex Corsiæ*. Il fit aussi frapper une série de pièces de 20, 5 et 2 1/2 sols. De ces monnaies les deux dernières, en cuivre, portaient les deux initiales T. R. Théodore roi. Mais ceux des Corses qui n'étaient pas ses partisans disaient que cela voulait dire *tutto rame*, tout cuivre, et les Génois les traduisaient par *tutti rebelli*, tous rebelles.

On eut une telle curiosité pour ces monnaies dans toute l'Europe, qu'elles étaient achetées jusqu'à 45 francs pièce, et lorsque la monnaie réelle fut épuisée, on la contrefit à Naples, comme on faisait pour les médailles

antiques ; celle-ci fut encore vendue un très haut prix et gardée soigneusement dans les cabinets des curieux.

La Corse fournit encore d'autres médailles singulières. Lorsqu'en 1754 Pascal Paoli devint le chef de l'insurrection corse, ses partisans distribuèrent une médaille présentant d'un côté les armes de la Corse avec le monogramme de la Vierge, et pour légende : *Opportunitatem expectate*. Au revers, dans le champ. *Pro Christo et patria dulce periculum*. En 1761 il fit frapper monnaie ; les pièces sont de 20, de 10, de 4, de 2 sols, et de 1 sol et de 6 deniers. Les pièces de 20 sols ne continrent d'abord que 15 sols d'argent, puis de 10 à 11 sols, puis 5 1/2. Il en fut de même pour les pièces de 10 sols.

Paoli paya toujours avec ces pièces comme si elles eussent été de bon aloi, tous ceux que le gouvernement soudoyait, tandis qu'il recevait directement ou par ses changeurs les monnaies de France ou d'Italie qui circulaient dans le pays. Cette manœuvre frauduleuse l'enrichit aux dépens de la nation, et M. Cartier estime à cent mille écus ce qu'il a dû gagner de la sorte. Il avait mis les églises à contribution, prenant les vases sacrés et ustensiles pour alimenter sa monnaie, et chaque paroisse avait dû fournir une livre d'argent.

A la vente de la collection du baron Roland, faite à Londres en 1842, on vendit une pièce extrêmement rare et curieuse, c'est un *groat* de Perkin Warbeck, le fameux Richard IV, mis à mort par ordre de Henri VI. Au revers se lit un passage extrait du prophète Daniel, chap. V, vers. 25, qui fait allusion aux guerres civiles qui alors déchiraient l'Angleterre. Cette pièce, d'une valeur intrinsèque à peu près nulle, s'est vendue 11 livres sterlings. Une médaille du temps de la république,

sur laquelle se voyait gravée la chambre des communes, a été poussée jusqu'à 13 livres.

En Suède il circule encore des monnaies de cuivre représentant des divinités romaines, frappées dans le xviiie siècle.

Les ateliers monétaires espagnols frappent des espèces de monnaies historiques en certaines circonstances. Ainsi, en 1838, à Valence, il en a été frappé une pour le sixième anniversaire séculaire de la conquête de cette ville par D. Jayme Ier, roi d'Aragon. On frappe de ces monnaies à l'avénement de chaque roi, lorsqu'il est proclamé dans la ville. Ces pièces sont de véritables monnaies de titres et de poids légaux, portant, selon le module propre à chaque division monétaire, un type spécial ou les armoiries de la ville, avec ces mots *acclamatio Augusta*, et la date.

La compagnie anglaise a continué jusque dans ces derniers temps à battre monnaie dans le Bengale sous le nom de l'infortuné sultan de Dehli Schâh-Alam. Sur les monnaies d'or et d'argent on lit d'un côté une inscription persanne qui signifie le *Padischâh-Alam, défenseur de la religion de Mahomet, reflet de la bonté de Dieu, a frappé cette monnaie pour qu'elle eût cours dans les sept climats*, c'est-à-dire le monde entier.

Cela tient à ce que depuis le règne de ce souverain les monnaies avaient été altérées par les gouverneurs des provinces, et que la date des monnaies servait aux changeurs à reconnaître leur véritable valeur.

M. Denon avait imité pour les sœurs de l'empereur des médailles grecques. Une de ces médailles représentait la tête de Caroline entre une rose et une branche de myrte avec cette légende ΚΑΡΟΛΙΝΑ ΒΑΣΙΛΙΣΣΑ ; au-

dessous BR, initiales du graveur Brenet. Au revers un taureau à face humaine, couronné par une figure ailée, type des anciennes monnaies de Naples. Au-dessus ΑΩΙΙ 1808. Sous le taureau ΔΕΝ, abréviation de Denon ; exergue ΝΕΟΠΟΛΙΤΩΝ, des Napolitains. Pour Pauline, on voit les trois grâces avec cette légende : *Belle, sois notre reine.*

Dès que les princes, les grands seigneurs et les savants commencèrent à former des collections de médailles, on vit paraître des faux-monnayeurs qui s'appliquèrent à la fabrication des pièces antiques.

Parmi les premiers qui se sont livrés à cette industrie, on compte d'abord deux Français, Guillaume Duchoul et Antoine le Pois ; vinrent ensuite deux graveurs de Padoue, dont les imitations sont encore admirées des connaisseurs et se trouvent dans tous les musées (1). D'autres suivirent la même carrière mais avec moins de succès sous le rapport de l'art. Un nommé Laroche, établit dans un bourg, entre Lyon et Grenoble, un atelier où il travailla à imiter plusieurs médailles rares du ca-

(1) La collection de la bibliothèque Sainte-Geneviève possédait au XVIIe siècle, la plupart de leurs coins : « Là, dit Lister, dans la relation de son voyage à Paris, en 1695, on me fit voir les coins en acier sur lesquels les frères de Padoue contrefaisaient les meilleurs médailles de l'antiquité avec tant d'habilité qu'on n'eût pu les distinguer qu'en les plaçant elles-mêmes dans ces moules. Ces coins, au nombre de plus de 100, valant près de 10,000 livres, sont gravés sur de vieilles médailles, ils en offraient le calque fidèle ; et les médailles contrefaites présentaient le même métal, les mêmes taches verdâtres, et sur les bords les mêmes rognures. » C'est l'antiquaire du roi, Th. Lecointe qui avait acheté ces coins du Padouan, dont en 1670, il avait fait don à la bibliothèque Sainte-Geneviève.

binet de Pellerin. Après sa mort, une de ses filles voulut continuer ce métier ; mais, craignant que la chose ne tournât mal, elle ne tarda pas à y renoncer.

A Madrid, de faux-monnayeurs fabriquèrent des médailles dont ils retirèrent des sommes considérables du temps de l'infant don Gabriel, grand amateur de numismatique. A Stutgard, il y eut aussi un atelier de fausses médailles. Une autre fabrique fut montée à Venise pour reproduire les deniers et quinaires des premiers empereurs et de leurs femmes. Michel Dervieu et Cogornier s'établirent à Florence après les deux Padouans. Le premier fabriqua toutes sortes de monnaies antiques, le second imita les monnaies des tyrans ; ils en firent un débit considérable. En Hollande, Carteron et beaucoup d'autres augmentèrent encore le nombre des fausses médailles.

Dans le siècle dernier, un nommé Welcer vint à Florence et y exerça impunément le même métier de faussaire, en imitant et fondant avec peu d'art des *as* étrusques et romains. Il infecta toute l'Italie et le nord de ses fontes grossières, contrefaisant non-seulement les monnaies antiques, mais encore les idoles étrusques. A Rome, un certain Galli se montra fort habile à imiter les monnaies d'or des premiers Césars, et plusieurs quinaires d'argent des empereurs du moyen-âge. Il y eut aussi à Catane, en Sicile, une fabrique de fausses médailles qui imita les pièces les plus rares de cette île.

En général, les premiers faussaires s'appliquèrent surtout à contrefaire les médailles des empereurs romains, notamment celles d'Othon, en bronze, de Vitellius en divers métaux ; de Didius Julianus, Pescenni-

nus-Niger (1), Pertinax, etc., parce que c'étaient les plus rares et celles qui avaient le plus de valeur (2).

De nos jours, le plus habile fabricant de fausses médailles est un graveur de Hanau, Beeker. Il a fabriqué des médailles en or des douze Césars et un grand nombre de monnaies romaines en or, en argent et en bronze. Maintenant, presque tous les cabinets de l'Europe renferment des médailles de Beeker. Il s'est établi, il y a quelques années, à Smyrne, en concurrence contre ce faussaire, une fabrique de médailles antiques, dirigée par un nommé Caprara ; mais son industrie n'ayant pas eu dans le Levant des résultats favorables, il s'est transporté à Syra, île grecque de l'Archipel, où il continue le même commerce.

Au XVIe siècle, l'époque des plus fameux faussaires, après avoir rappelé Cavino, dit Tochon (*le Padouan*), dont nous avons déjà parlé, puis Duchoul et Lepois, nous redirons un mot de quelques autres moins habiles: le Parmesan Michel Dervieux, français établi à Florence ; Carteron en Hollande ; Cogornier à Lyon, etc. Les uns ont contrefait les médaillons de bronze, d'autres comme

---

(1) Celle-ci est surtout très rare. Le cabinet des médailles en possède une qui vient de la collection du ministre Ferrier, acquise après la mort de son gendre, le lieutenant criminel Tardieu.

(2) Pour faire des médailles rares de deux communes, on procède ainsi selon Mongez (*Dictionnaire d'Antiquités*) : « On prend par exemple un *Antonin* dont on creuse le revers dans son entier ; on prépare ensuite une tête de Faustine qu'on applique dans ce revers, et l'on a une médaille rare. » On appelle ces fausses pièces médailles *encastées*. On en a de *martelées* de cette manière : « On lime totalement le revers, et à la place, on en frappe un nouveau avec un coin moderne. »

Cogornier, les tyrans sous Gallien, pièces toujours très rares.

Weber, mort à Florence il y a quelques années, était un industriel du même genre ; il moulait les médailles et les monuments et fabriquait des coins semblables à ceux des anciens romains. Ses médailles sont presque toutes du bas-empire.

Osmon-Bey, colonel hongrois qui se fit musulman en 1782, laissa une belle collection d'environ 300 médailles tant grecques que latines, mais la plupart fausses. Ainsi son musée contenait par exemple 400 pièces au moins taillées au burin et refaites d'après un procédé uniforme de falsification.

Les médailles sont les monuments de l'antiquité les plus communs, c'est par milliers qu'on les trouve souvent (1).

Le général Court, attaché au service du roi de Lahore, a fait faire avec ardeur des recherches souvent heureuses. Il découvrit dans certaines fouilles un si grand nombre de monnaies de bronze des rois scythes, qu'après avoir choisi toutes les pièces qui par leur conservation pouvaient offrir quelque intérêt, il put fondre plusieurs pièces avec les rebuts.

En 1832, à Genève, en démolissant un vieux mur de la chapelle des Machabées, dans le temple de Saint-Pierre, on trouva un petit tronc taillé dans l'épaisseur d'une construction qui communiquait avec l'emplacement de l'autel par une petite ouverture circulaire. Cet

---

(1) Il y en a encore une grande quantité en circulation, qu'on donne pour des sous ou des décimes. On peut voir à ce sujet un curieux article dans un des numéros de l'*Illustration* de 1853.

autel devait avoir été supprimé longtemps avant l'époque de la réformation, à en juger par l'époque des monnaies les plus récentes, et le trou avait été muré sans qu'on eût songé à en retirer les offrandes des fidèles. Les pièces qu'il contenait sont des xiv<sup>e</sup> et xv<sup>e</sup> siècles, de Savoie, des diverses provinces de France, de Portugal, de Bavière, de Milan, de Namur, etc.

Près de Chartres, en 1839, une fouille fit découvrir un pot de grès qui contenait une masse adhérente de 8,000 médailles impériales en petit bronze (1).

En 1836, on trouva près Laval (Marne), 540 médailles romaines, dont 364 consulaires ; peu auparavant, on en avait trouvé, près du même endroit, environ 800.

En 1827, auprès d'Artenay (Loiret), un laboureur voulut arrêter ses chevaux qui s'emportaient ; sa charrue lui échappa des mains, et le soc s'engagea assez profondément dans une masse de bronze oxydé. C'était 100 kilogrammes environ de médailles grand bronze, contenues dans un vase recouvert d'une large et épaisse tuile. La plupart étaient à fleur de coin, et la masse fut achetée par un chaudronnier moyennant 19 sous la livre (2).

(1) Le grand nombre de ces monnaies romaines enfouies s'explique par la terreur qui s'empara de tout le monde à l'époque de l'invasion des Barbares, et qui fit confier à la terre tout ce que chacun possédait.

(2) Ce ne sont pas toujours des médailles trouvées par les paysans qui s'en allèrent ainsi se perdre chez les chaudronniers ; des collections entières y passèrent aussi, ou bien se perdirent par un autre genre de destruction. Meibomius raconte, dit l'abbé Prévost, qu'un apothicaire de sa connaissance, se trouvant héritier d'un riche cabinet de médailles

Au commencement de 1835, on trouva 26,000 pièces de monnaie romaine, petit bronze, dans un souterrain à Mâcon, près Chimay (Hérault), appartenant à douze empereurs et une impératrice.

En 1837, on trouva 228 pièces des règnes de Charles VII à celui de Charles VIII, dans une cave de closerie, en Sologne, contenues dans un de ces vases connus sous le nom de *tirelires*.

En 1830, à Damery, près d'Épernay, on découvrit les ruines d'un atelier monétaire détruit par le feu, contenant encore au moins 2,000 médailles d'argent, dont plus de 1,500 à l'effigie de Posthume, plus de 4,000 pièces de bronze, et, en outre, des moules en terre cuite, renfermant encore des monnaies et des instruments de monnayeur.

En 1834, un cultivateur trouva dans un massif de maçonnerie, dans la plaine de Richebourg, 8 à 900 médailles romaines formant une suite qui embrassait près de deux siècles de l'empire romain.

En 1837, on trouva près de Saint-Maixent, environ 4,000 monnaies françaises du moyen âge.

En 1838, près de Villagon (Loir-et-Cher), on fit sortir de terre un vase en cuivre, en forme de coupe, rempli de près de 900 médailles romaines de billon et couvert d'une patère aussi en cuivre.

que son père avait amassé avec une dépense et des soins incroyables, et les regardant comme un meuble très inutile, en fit faire un gros mortier pour l'usage et l'ornement de sa boutique; sur quoi Meibomius s'écrie : « O cervelle digne de
» tout l'ellébore d'Anticyre! ô tête qui mériterait d'être pilée
» dans le même mortier! »

A Chavannes (Drôme), on a découvert un vase de cuivre contenant 2,000 médailles romaines de petit bronze, et un Apollon en bronze de neuf pouces de haut.

Dans la commune de Chastres, arrondissement de Sarlat, on a trouvé, en 1845, dans un vase, 5,000 médailles françaises.

## SCEAUX. GLYPTIQUE. GRAVURE.

Pline (1) raconte que du temps d'Isménias, c'est-à-dire plusieurs années après Polycrate, on était dans l'usage de graver des émeraudes. Ce sentiment est confirmé par l'édit d'Alexandre le Grand, qui portait que personne ne gravât sa figure en pierreries, excepté Pirgotèle, lequel était sans doute le plus habile en cet art. Après lui, Apollonide et Cronin y excellèrent; comme aussi Dioscoride, qui grava la figure de l'empereur Auguste, en pierrerie; et les empereurs suivants se servirent de cette figure pour leur cachet. Le dictateur Sylla se servait toujours d'un cachet où était représenté Jugurtha livré aux Romains par Bocchus; les au-

(1) *Histoire naturelle*, livre XXXVII.

teurs racontent que cet Espagnol d'Intercatia dont Scipion Émilien tua le père après un défi, faisait usage d'un cachet où ce combat était représenté, de quoi Stilo Préconinus se moquant, demandait ce que cet Espagnol aurait donc fait si son père eût tué Scipion. L'empereur Auguste, dans le commencement, se servit d'un sphinx pour son cachet, il en avait trouvé deux parmi les bagues de sa mère, mais qui se ressemblaient tellement, qu'on ne pouvait les distinguer l'un de l'autre. Pendant les guerres civiles, ses amis employaient en son absence un de ces sphinx pour cacheter les lettres et les édits qu'il était nécessaire d'envoyer de Rome en son nom ; aussi ceux qui les recevaient disaient agréablement, que ce sphinx apportait toujours quelque énigme. Mécène avait sur son cachet une grenouille que l'on craignait beaucoup, parce qu'elle servait à cacheter ses édits pour la levée des impôts. Dans la suite, Auguste voyant qu'on se moquait de son sphinx, cacheta avec une figure d'Alexandre le Grand.

En 1174, Louis VII employa pour contre-sceau, une pièce du genre des Abraxas, représentant un personnage à tête de coq, dont les jambes se terminent en queue de serpent, et qui tient d'une main un bouclier, de l'autre un fouet. En 1275 et jusqu'à la fin de son règne, il se servit d'une autre pierre sur laquelle était gravée une Diane chasseresse.

Jean, duc de Berry, avait donné pour sceau des contrats au chapitre de la Sainte-Chapelle de Bourges, une pierre gravée antique.

Vers le milieu du xviii° siècle, en démolissant l'ancien château de Pinon, on trouva un sceau de bronze fort singulier. Il a pour légende : *le sceel de l'évesque de*

*la cyté de Pinon*, et représente un singe assis sur un trône, portant une mitre, une crosse et une chappe.

Le gouvernement politique du mont Athos, est déposé entre les mains de quatre moines nommés annuellement par tous les couvents réunis. Ces moines sont assistés par un secrétaire; leurs délibérations ne sont exécutoires qu'après avoir été scellées du sceau de l'État; ce sceau est en argent et coupé en quatre parties égales. Chaque moine (épistate) est dépositaire de l'une de ces parties. Quand la délibération est prise, les épistates déposent sur la table du conseil chacun leur quart de sceau, en guise de boule, le secrétaire prend ces quatre parties et les réunit au moyen d'une vis à queue, ou d'une clef dont il est le seul dépositaire.

Mithridate avait une belle collection de pierres gravées; lorsque Lucullus aborda à Alexandrie, Ptolémée ne trouva rien de plus précieux à lui offrir qu'une émeraude montée en or, sur laquelle était gravé son portrait.

Alexandre ne permit qu'au graveur Pyrgotèle, de graver son portrait sur pierre.

La gravure sur pierre fine poussée au plus haut point de perfection par les artistes grecs, les fit employer en très grand nombre par les Romains, et ceux qui ne pouvaient se procurer une pierre fine pour leur anneau, faisaient monter un morceau de verre colorié, gravé ou moulé sur quelque belle gravure.

Scipion l'Africain avait fait graver sur son cachet, Syphax qu'il avait vaincu; Jules César, l'image de Vénus, dont il prétendait descendre; Pompée, un lion tenant une épée; Néron, Apollon et Marsyas. Les premiers chrétiens avaient pour signe de reconnaissance, des ca-

chets sur lesquels étaient gravés le monogramme de J. C., une colombe, un poisson, une ancre et d'autres symboles pareils.

Héliogabale poussa le luxe des pierres gravées, au point d'en faire mettre d'un prix inestimable jusque sur sa chaussure, et de ne plus vouloir se servir de celles dont il s'était paré une fois (1).

Charlemagne portait, dit-on, à son baudrier le célèbre camée d'une palme en tous sens, et contenant vingt-et-une figures et un aigle, objet d'art donné par lui au chapitre de Saint-Cernin de Toulouse. On dit que le pape Clément V passant par Toulouse en 1306, offrit à la ville de lui donner un beau pont de pierre construit à ses dépens, à condition que la ville lui céderait ce riche joyau. La ville de Venise en offrit aussi, dit-on, une somme de 300,000 fr.; le chapitre refusa de vendre son camée.

La légende de ce rare joyau disait qu'il avait été trouvé par Josué, dans les déserts de l'Abyssinie ; dans la suite, il avait été placé dans le temple de Jérusalem, où il s'était fendu à la mort de J.-C., en même temps que le voile se déchira.

On remarque au musée de Naples, parmi les camées de l'ancienne collection Farnèse, la fameuse tasse d'agate sardoine appelée *tazza farnesiana*, morceau unique au monde par la dimension et le travail. On prétend qu'elle fut trouvée, au XVIe siècle, dans les ruines d'une villa de l'empereur Adrien, par un soldat de l'armée du duc de Bourbon qui assiégeait Rome ; le pape Paul III, de

---

(1) Lamprid., *In vita Eliogab.*, c. 23.

la maison Farnèse, en fit plus tard l'acquisition. Ce camée, fait d'une seule pierre, n'a pas moins d'un pied de diamètre; sa partie extérieure et convexe représente l'égide ou bouclier de Jupiter, portant à son centre la tête de Méduse enveloppée de serpents. Par malheur, en voulant faire de ce camée une tasse ou coupe à boire, on a dû y ajuster un pied, et l'on a percé le visage de la gorgone. Dans sa partie intérieure ou concave, les graveurs romains ont figuré une scène assez vaste, où se trouvent groupés sept personnages et un sphynx.

Les anciens et les modernes ont gravé sur toutes les espèces de pierres fines et de pierres précieuses. On voit aussi des pierres sur lesquelles des figures de bas-relief, ciselées en or, ont été rapportées et incrustées.

Clément Birague, milanais, que Philippe II avait attiré en Espagne, essaya le premier de graver sur le diamant. Il grava aussi pour le prince don Carlos, un cachet aux armes d'Espagne et son portrait. On a vu aussi gravé sur cette pierre les armes de France, celles de Marie-Thérèse et du roi de Prusse Frédéric-Guillaume I$^{er}$.

Quelquefois on a donné des *intailles* comme diamants, tandis que ce n'était que des saphirs blancs. Constanzi a gravé sur diamant pour le roi de Portugal, une Léda et une tête d'Antinoüs.

Ce qui contribua le plus à la gloire de Ghinghi, graveur en pierres fines, mort en 1766, c'est une Vénus de Médicis, qu'il grava pour le cardinal Gualtieri, sur une améthyste pesant 18 livres, et si pleine de ramifications que les connaisseurs regardaient comme impossible de la travailler.

Matteo del Nassaro de Vérone, grava une descente de

croix sur un *jaspe sanguin*, et il eut l'adresse de disposer les figures de façon que les taches rouges, qui se trouvaient dans la pierre, servaient à exprimer le sang qui coulait des plaies de J.-C. Isabelle d'Este, marquise de Mantoue, acheta cette belle pièce.

Sur une calcédoine, il représenta une Déjanire coiffée d'une peau de lion, sur le revers de laquelle il adapta une veine rouge, de telle sorte que cette peau semblait fraîchement écorchée ; d'autres couches lui servirent pour rendre dans leur couleur naturelle, les cheveux, le visage et la poitrine.

Nassaro, vanté par Benvenuto dans ses *mémoires*, fut attaché comme lui, à la cour de François I<sup>er</sup>. Ce roi, après sa captivité de Madrid, le fit graveur de ses monnaies. On pense que les magnifiques bracelets dits de *Diane de Poitiers*, qu'on admire au cabinet des médailles, sont l'œuvre de ce remarquable artiste.

Les plus belles pièces de ces bracelets sont imitées des pierres gravées antiques ; ainsi le médaillon représentant un taureau frappant la terre ne fait que reproduire la belle calcédoine antique, sur laquelle se lit le nom du graveur Hyllus.

Cet usage de reproduire des imitations antiques sur les camées et les pierres gravées ne se perdit pas ; Henri IV, par exemple, avait pour boutons de son pourpoint ; douze camées en coquille représentant les douze Césars

Berini, célèbre graveur, fut jeté en prison à Milan, lors du couronnement de Napoléon, comme roi d'Italie. Un incident assez singulier amena cette rigueur. Le comte de Caprara lui avait confié une très belle pierre dure pour y graver le portrait du nouveau roi : le hasard

voulut qu'une tache de sang se trouvât précisément à la partie du cou, et on en fit un crime à cet artiste connu par ses idées républicaines.

Le plus grand des camées modernes est peut-être celui dont parle Vasari, et qui fut gravé de son temps par Gio. Antonio de Rossi, de Milan. « Auteur, dit-il, d'un
» immense camée d'un tiers de brasse en tous sens,
» dans lequel il représenta à mi-corps Son Excellence et
» l'illustrissime duchesse Léonora, son épouse, tenant
» tous deux un médaillon qui renferme l'effigie de Flo-
» rence. A côté, se trouvent les portraits d'après na-
» ture du prince don Francesco, du cardinal Giovanni,
» de don Garzia, de don Ernando, de don Pietro,
» de dona Isabella et de dona Lucrezia. C'est le plus
» étonnant et le plus grand camée que l'on con-
» naisse. »

Pikler, graveur italien, mort en 1794, était arrivé à copier les pierres antiques avec une si grande perfection que les brocanteurs, profitant de sa jeunesse et de son inexpérience, lui achetaient ses ouvrages à bas prix et les revendaient ensuite pour de véritables pierres antiques. Pikler, s'étant aperçu de cette ruse, prit le parti de mettre son nom à toutes ses productions. On a cependant à lui reprocher d'avoir vendu lui-même, comme antique, pour le prix de 100 sequins, au chevalier d'Azara, une tête de Sapho, qu'il avoua depuis avoir faite (1).

Hippert, mort en 1785, parvint à réunir un millier d'empreintes de verre des plus belles pierres gravées

---

(1) *Biographie universelle*, tome 34, page 441.

des différents cabinets de l'Europe. Il en offrit aux amateurs des copies d'une composition blanche et brillante dont il avait trouvé le secret.

L'art de l'impression des estampes gravées a pris naissance à Florence, dans l'atelier du plus célèbre orfèvre de l'époque, Tomaso Finiguerra. Il dessinait et gravait à merveille, il excellait aussi dans l'art de nieller. Cet art, fort en usage durant tout le moyen âge, mais qui fut abandonné vers le temps de Léon X, consistait à étendre dans les tailles d'une gravure exécutée sur l'or et sur l'argent une composition métallique, espèce d'émail noirâtre, appelé en latin, à cause de sa couleur, nigellum, et en italien, niella; cet émail, qu'on fixait en le mettant en fusion, était ensuite poli avec le reste du métal. Comme il n'était possible ni de corriger, ni de faire la moindre retouche à la gravure une fois que la nielle était fixée dans les tailles, il fallait avant de l'y introduire, s'assurer si le travail était terminé; aussi les orfèvres étaient-ils dans l'usage de prendre des empreintes de leur gravure, soit avec une terre extrêmement fine et compacte, soit avec du soufre coulé. Or, voici ce qui se passa un jour dans l'atelier de Finiguerra. Une femme, portant un paquet de linge mouillé, le déposa sur l'établi du graveur, sans faire attention qu'il s'y trouvait une planche prête à être niellée. Au bout de quelque temps, cette femme reprenant son paquet, Finiguerra fut fort étonné de voir tout le travail de la gravure empreinte sur le linge humide. Il répéta aussitôt cet essai, d'abord avec d'autres linges; puis, réfléchissant qu'un papier humide pouvait produire le même résultat, quelques chiffons placés derrière son papier et la paume de la main lui suffirent pour se convaincre de

la vérité de la conjecture. Bientôt, remplaçant le linge par une étoffe de laine, dont les poils plus élastiques devaient faire entrer plus fortement le papier dans les tailles ; substituant à la matière noirâtre destinée à opérer la niellure, une composition qui avait un peu plus de rapport avec notre encre d'impression ; enfin, employant en guise de la paume de la main un rouleau de bois, au moyen duquel la pression devenait plus forte et plus égale, il obtint une véritable épreuve de ses planches gravées, et donna à ses confrères l'exemple de l'impression des estampes. Selon la tradition, la découverte de Finiguerra se rapportait à l'an 1455 environ.

On pense que la précieuse estampe de la Bibliothèque impériale (*fond Marolle*), représentant le *Couronnement de la Vierge*, n'est autre chose que l'épreuve d'une patène niellée par Finiguerra, dès les premiers temps de sa découverte. Cette patène est encore à Florence, dans l'église Saint-Jean.

Le premier livre *illustré* de gravures sur métal parut à Florence en 1577 ; c'est *Il monte santo di Dio*.

D'abord on ne grava que rarement sur cuivre. Jusqu'à Marc-Antoine, les graveurs italiens ne se servirent que de planches d'étain ou d'argent, de là vient l'aspect terne et grisâtre de leurs estampes.

L'art de graver sur cuivre se répandit si lentement en Angleterre, que sir J. Harrington, dans sa traduction de l'*Arioste*, nous informe (1591) qu'il ne vit jamais qu'une fois des *peintures* gravées sur cuivre. C'était dans le Traité sur les *Révélations* de Bringhton ; les autres livres qu'il avait vus en Angleterre avec des *peintures* étaient Tite-Live, Gesner, les Emblèmes d'Alciat ;

le Traité *de Spetris*, en latin ; les *Chroniques* anglaises, *la Chasse au faucon* et les Emblèmes de Whitney ; mais les figures de ces livres étaient gravées sur bois.

Au musée britannique, M. Duchesne aîné a trouvé une pièce qu'il signale aux curieux. C'est la figure monstrueuse d'une femme entièrement nue, vue de profil et tournée vers la gauche, le corps couvert d'écailles, ayant la tête et la crinière d'un âne, la jambe droite terminée par un pied fourchu, et la gauche par une patte d'oiseau ; le bras droit est terminé par une patte de lion et le gauche par une main de femme ; son derrière est couvert d'un masque barbu, et en place de queue on voit un cou de chimère avec une tête bizarre, ayant une langue de serpent. Dans le haut est écrit : *Roma caput mundi;* à gauche est une tour à trois étages, sur laquelle flotte un drapeau ayant en sautoir les clefs de Saint-Pierre ; sur le château on lit : *Castelsagno;* en avant est une rivière où se trouve écrit *Tevere;* plus bas le mot *Januarii,* au-dessous l'année 1496 ; à droite, dans le fond, est une tour carrée et crénelée sur laquelle est écrit : *Tore di nona;* du même côté, sur le devant, est un vase à deux anses ; au milieu du bas est la marque W. Cette gravure allégorique, haute de 4 p. 8 lignes, large de 3 p. 80 lignes, a certainement, ajoute M. Duchesne, été faite lors des discussions qui eurent lieu vers cette époque entre quelques princes d'Allemagne et la cour de Rome. La marque est celle de Wenceslas d'Olmutz. La pièce est gravée à l'eau-forte, ce qui change les idées si longtemps reçues qui attribuaient à Albert Durer l'invention de cette manière de graver. Celles qu'on connaît de lui portent la date de 1515.

Claude Mellan (né en 1604, mort en 1688), graveur, s'avisa de rendre les formes et le clair-obcur par un seul rang de tailles renflées ou diminuées, suivant que le ton l'exigeait. Il alla plus loin, et on voit partout sa Sainte-Face, grande comme nature, gravée d'une seule taille tournante qui commence au bout du nez.

M. Cousin a dit judicieusement de cet artiste : « Mellan est le premier en date de tous les graveurs du xviie siècle, et peut-être aussi est-il le plus expressif. Avec une seule taille, il semble que de ses mains il ne peut sortir que des ombres : il ne frappe pas au premier aspect ; mais à mesure qu'on le regarde, il saisit, il pénètre, il touche, comme Lesueur. » Il faut voir de lui, non-seulement les portraits d'après les peintres célèbres, mais la gravure qui sert de frontispice à l'*Introduction à la Vie dévote*, in-fol., et les beaux frontispices des Écrits de Richelieu, édit. du Louvre.

Jean Lutma, orfèvre d'Amsterdam, a gravé au ciselet, se servant d'un petit maillet pour faire pénétrer cet instrument dans le cuivre. Il mettait au bas de ses estampes : *Opus mallei*, ouvrage au marteau.

On cite comme l'une des plus piquantes cartes de fantaisie, un jeu de cartes françaises du xvie siècle, dans lequel Henri III est représenté avec un éventail et la reine tenant un sceptre.

Lorsque Baccio Bandinelli eut fait une copie en marbre du Laocoon pour le cardinal Jules de Médicis, on lui prêta la prétention d'avoir fait une œuvre plus parfaite que l'antique dont il altérait les formes et l'expression. Le Titien fit une gravure sur bois du nouveau groupe où il travestit les trois figures en trois singes.

Il existe une gravure de Rembrandt représentant une

femme couchée avec un homme ; la figure de la femme a quatre bras, Rembrand ayant négligé d'effacer les deux qu'il avait ajoutés, en changeant quelque chose à la première idée.

Marc-Antoine Raimondi a fait presque toutes ses gravures, non pas d'après les tableaux, mais d'après les dessins que lui donnait Raphaël et qui étaient les esquisses de ces tableaux. De là vient que le peintre ayant souvent modifié son idée première en l'exécutant sur la toile, il y a souvent des différences notables entre la gravure et le tableau tel que nous le connaissons. Le *Parnasse* et la *Sainte Cécile* offrent surtout cette singularité. Quelquefois aussi, Raphaël fit des dessins expressément destinés, non pas à être peints, mais à être gravés par Raimondi. Le *Jugement de Paris*, par exemple, *l'Enlèvement d'Hélène*, le *Massacre des Innocents*. A propos de cette dernière gravure, nous devons faire remarquer que Raimondi en fit lui-même une répétition en fraude du propriétaire à qui il avait vendu la première planche. Le besoin le força souvent d'agir ainsi pendant ses dernières années, qu'il passa si tristement à Bologne. Non-seulement il contrefaisait les œuvres d'autrui, mais aussi les siennes mêmes. Le plus étrange, c'est que la contrefaçon est d'ordinaire plus recherchée que l'original. Pour le *Massacre des Innocents*, on en distingue les épreuves à une sorte de pointe ayant à peu près la forme d'un if et qui se trouve au-dessus des arbres. On les appelle pour cela en Italie épreuves à *la falcetta*, et en France épreuves *au chicot*.

Aux soins de son empire, madame de Pompadour ajoutait d'autres soins, pour se délasser de sa grandeur, Elle s'occupait activement de beaux-arts ; elle gravait. On

a d'elle un volume in-folio de suites d'estampes gravées par madame la marquise de Pompadour, d'après les pierres gravées de Guay, graveur du roi. Il y a 63 planches, plus une scène de Rodogune, gravée par elle à l'eau-forte, et un frontispice. Le choix des sujets répond aux préoccupations de l'auteur. La première planche est un portrait de Louis XV, suivi des batailles de Fontenoy, de Lawfeld, et des principaux traits de la vie de ce roi; du mariage du dauphin, de l'alliance avec l'Autriche, d'allégories relatives au culte des beaux-arts, Léda, un prélat entre l'amour cultivant un myrte et l'amour qui, ayant désarmé les dieux, présente la couronne à son héros, Jacquot, tambour-major du régiment du roi (1), les chiens favoris de la marquise, et une foule d'amours.

Marie de Médicis gravait sur bois. Pour remercier Philippe de Champagne qui lui avait fait son portrait, elle lui donna une figure de femme gravée de sa main. Le peintre écrivit derrière l'estampe : « Ce vendredy, 22 de féburier 1329, la reyne-mère, Marie de Médicis, m'a trouvé digne de ce rare présent faict de sa main. » Le portrait est signé *Maria Medici*, F., MDCXXII.

Louis XIII dessinait, gravait et peignait même au pas-

---

(1) La marquise savait aussi peindre; mais c'est le dessin de portrait qui lui plaisait le plus. Voltaire la surprit un jour qui crayonnait une tête, et il lui adressa cet impromptu pour compliment :

> Pompadour, ton crayon divin,
> Devrait dessiner ton visage.
> Jamais une plus belle main
> N'aurait fait un plus bel ouvrage.

tel..M. de Caylus a donné à la bibliothèque un portrait fait par lui dans cette dernière manière (1).

Mercier se plaint de l'abus des gravures qu'on mettait de son temps dans tous les livres : « Cette incision du cuivre occupe une foule d'artistes inutiles, qui usent leur vie et leur patience sur des objets indifférents et fastidieux..... Une mauvaise brochure est accompagnée d'une gravure plus mauvaise encore. Le style a beau être estropié, il ne le sera jamais autant que le dessin du graveur. »

« Viennent ensuite les portraits qu'une vanité bête multiplie de toutes parts. Voilà bien des planches de cuivre! Qu'a-t-on besoin de la physionomie de ces personnages subalternes? On grave, et le peintre, et le graveur, et l'imprimeur en taille-douce, et le papetier ; ce sera sans doute bientôt le tour des vendeurs d'estampes. »

Sur le portrait de Perrault, mis par lui-même à la tête du livre des hommes illustres, Gacon fit l'épigramme suivante :

    Le Gascon qui cria : D'Aubusson tu mebernes,
   De mettre le soleil entre quatre lanternes ;
      Voyant le portrait de Perraut
      Dans le rang des hommes illustres,
  S'écria : Cadedis, que fait là ce nigaud;
      Peut-on mettre au même niveau
      Une lanterne avec des lustres !

En retournant dans sa patrie, Denon vit à Rome d'Agincourt, l'auteur de l'*Histoire de l'art par les monuments*, et il lui emprunta une gravure de Rembrandt

---

(1) *Curiosités biographiques.*

pour l'étudier. Quelques jours après, il revint en disant à d'Agincourt : « Vous m'avez donné deux gravures du même sujet ; faites-moi présent de l'une des deux. » D'Agincourt le regarda en riant, et répondit : « Je vous connais, vous avez copié ma planche ; je vais reprendre l'original auquel je suis fort attaché. — Retrouvez-le, reprit Denon. » D'Agincourt considéra les deux gravures, les retourna, les plaça devant le jour, ne put distinguer l'original de la copie, et s'avoua vaincu. Denon laissa les deux gravures à son ami, et ce ne fut que quelque temps après qu'un célèbre dessinateur reconnut la copie à un grain de papier, quoique Denon eût eu la malice de prendre à un ouvrage relié anciennement à Leyde, une de ces feuilles blanches qui sont au commencement et à la fin du livre, et d'y faire imprimer la copie.

## SÉPULTURES.

Les plus anciens monuments élevés sur la sépulture des héros, ont été des monticules de terres appelés *tumuli*, et dont on retrouve un si grand nombre, l'Histoire Ancienne à la main, sur toutes les côtes de l'Asie Mineure, le long des bords de la Méditerranée et jusque dans le nord de l'Europe (1). Homère parle d'un tombeau de ce

(1) *Zoega, de Orig. et usu obelisc.*, page 338.

genre qui se voyait près de Troie, et de celui de Titias situé dans la Phocide. Le *tombeau d'Achille*, sur le promontoire de Sigée, était un *tumulus* très élevé qui se voit, dit-on, encore ; le monticule décoré de ce nom, a été fouillé en 1787 par ordre de M. de Choiseul-Gouffier. Vers le centre on trouva deux grosses pierres appuyées l'une contre l'autre, et formant une espèce de toit sous lequel était une petite Minerve placée sur un char, et une urne remplie de cendres, de charbons et d'os humains. Le *tumulus* élevé par les Lydiens, sur le tombeau du roi Alyattès père de Crésus, avait, dit Hérodote, plus de six stades de circonférence, plus de 1000 mètres.

On voit des *tumuli* sur tous les rivages de la mer Noire. Il y a une vingtaine d'années, on en découvrit un qui appartenait à l'antique Panticapée, et dans lequel furent trouvés plusieurs objets d'or qui avaient servi à orner le vêtement mortuaire de quelque riche citoyen de la Tauride. M. Raoul-Rochette en a donné la description (1).

Le tumulus de Silbury dans Wilshire est d'une énorme dimension ; sa circonférence mesurée, aussi près que possible de la base, est de 740 mètres, sa hauteur perpendiculaire de 62 mètres. Le plus grand que l'on connaisse en France a 120 mètres de tour et 33 de hauteur. Il se voit à 6 kil. de Sarzeau, sur les bords de la mer, et sert de point de reconnaissance aux marins. Les fouilles opérées dans un grand nombre de ces monticules ont donné de curieux résultats. Celui de Fontenay-le-Marnicon près de Caen, renferme plusieurs caveaux gros-

---

(1) *Journal des savants*, janvier 1832.

sièrement arrondis, dont les murs construits en pierres plates et brutes superposées, et sans aucune espèce de ciment ni de mortier, s'élèvent en se rétrécissant, et forment des espèces de voûtes à peu près coniques. Le diamètre de ces chambres varie de 4 à 5 mètres, chacune est munie d'une allée couverte, ou galerie souterraine tournée vers la circonférence du *tumulus*. On a trouvé dans ces tombes un grand nombre de squelettes, une petite hache en pierre verte, et deux vases en terre noire d'une forme singulière, qui paraissent avoir été formés à la main, sans le secours du tour.

Dans l'arrondissement de Melle, à Bougon, une chambre sépulcrale trouvée dans un tumulus était entièrement encombrée d'ossements humains, la tête de chacun des squelettes touchait aux parois, et tous avaient à côté d'eux des vases en terre cuite contenant des provisions parmi lesquelles des noix et des glands bien conservés. On y a aussi trouvé des armes et des instruments en silex, deux cuillères, dont une en coquillage, et l'autre en terre cuite, plusieurs défenses de sanglier, le squelette d'un chien et quelques fragments d'une assiette portant l'empreinte d'un dessin grossier.

Des fouilles opérées dans des *tumuli* des îles Orcades ont procuré des paniers de jonc contenant des ossements et des scarabées comme ceux que l'on trouve dans les sépultures égyptiennes, des peignes, des grains de verre, des bracelets, des ustensiles, des armes, des médaillons.

On a trouvé en plusieurs lieux des chambres sépulcrales creusées dans des rocs ou formées de grottes naturelles (1).

(1) Alb. Lenoir, *Art des monuments anciens et modernes.* de M. Gailhabaud.

On trouve en Perse à 4 milles de Tschilminar, un rocher de marbre blanchâtre taillé à pic, et qui s'élève à plus de 800 pieds. C'est sur la face de ce rocher que se trouvent les tombes appelées le trône ou l'image de Roustan, héros fabuleux de la Perse, et parmi lesquelles Kez-Porter veut voir le tombeau de Darius, fils d'Hystaspe (1). Ce tombeau dont Ctésias a dit : « qu'il se fit faire un tombeau sur le mont à deux cimes, lorsqu'il fut achevé il lui prit envie de le voir, mais il en fut dissuadé par les Chaldéens, ainsi que par son père et sa mère. Quant à ceux-ci, ils voulurent contenter leur curiosité, il leur en coûta la vie ; les prêtres qui les guidaient au haut de la montagne ayant aperçu des serpents, furent si effrayés qu'ils lâchèrent les cordes. Le prince et la princesse se tuèrent en tombant (2). »

M. Dumège fait connaître une circonstance touchante, au sujet du n° 285 du Musée formé par lui à Toulouse. C'est une mosaïque trouvée à Calagorris. Elle ornait une très petite chambre dont les murs s'élevaient encore de quelques centimètres au-dessus du sol. En enlevant quelques moellons d'un mur de séparation, on s'aperçut que l'on avait pratiqué sous cette mosaïque une excavation. C'était dans l'un des angles. Elle était recouverte par une voûte plate, qui depuis longtemps s'était en partie affaissée. Là existait un petit caveau sépulcral, dont les murs étaient peints de manière à imiter un marbre à larges veines rouges. Dans le fond parais-

(1) Kez-Porter, *Travels*, I, pages 576, et suivantes.
(2) Dans une autre de ces sépultures, creusée aussi dans le roc, on a cru, à tort, retrouver le tombeau de Cyrus. (Morier, *Travels*, page 144. Hoeck, *Veteris Mediæ et Persiæ monumenta*, pages 62-69.)

saient les restes d'un enfant, une lampe brisée, plusieurs osselets (1), quelques jetons d'ivoire colorés en vert, et le squelette assez bien conservé d'un passereau. Cette découverte inattendue a sans doute révélé le secret d'une mère ; car quelle autre qu'une mère aurait dérogé aux coutumes générales, aux habitudes des peuples de l'antiquité, en faveur d'un enfant ? Enlevé par une mort prématurée, il ne fut pas cependant séparé de celle qui lui avait donné la vie. Le bûcher ne consuma point ses formes délicates ; son tombeau fut placé dans la demeure de sa mère ; avec lui furent ensevelis et les jouets de ses premières années, et l'oiseau qui voletait autour de lui, qui recevait de lui sa nourriture. Au-dessus du caveau une mosaïque étendit ses élégants rinceaux, ses rosaces de couleurs variées, et seule, peut-être, celle qui avait fait construire ce sépulcre, connaissait la place exacte où reposait son enfant.

Vers 1598, on découvrit dans une vigne appartenant à Guenebaud et située sur une voie romaine, un tom-

(1) C'était l'usage de mettre ainsi des jouets dans les tombeaux des enfants. Boldetti, dans ses *Observations sur les cimetières des martyrs, etc.*, dit qu'il trouva ainsi dans quelques tombes des *tire-lires*, des marionnettes (*burratini*) faits d'ivoire, longues comme la main, et dont les membres mobiles étaient attachés par un fil de cuivre. Le prince Biscari a fait un livre sur ces jouets d'outre-tombe. Au n° 6 de la pl. 335, on y voit une petite marionnette en terre cuite..

Quelquefois on allait jusqu'à figurer des jeux sur les tombeaux des enfants. Sur le sarcophage d'Artémidore, qui se voit dans la cour du palais Rondinini, à Rome, on a représenté au bas-relief des enfants dans l'Élysée jouant avec des anneaux ou des roulettes qu'ils font descendre sur un plan incliné, etc..... (Guattiani, *Monuments antiques*, 1786.)

beau en pierre, de forme ronde, haut d'un pied et renfermant une urne en verre. Autour de la pierre était une inscription grecque, que Guenebaud traduisit ainsi, « *Dans le bocage de Mithra* (1), *ce tombeau couvre le corps de Chindonax, grand-prêtre. Retire-toi, impie, car les dieux sauveurs gardent mes cendres.* » L'antiquaire publia cette inscription, dans un livre intitulé : *le réveil de Chindonax, prince des vacies, druydes, celtiques, dijonnais*, etc., 1621, in-4°, avec la gravure du tombeau et de l'urne. Ce monument fut donné à Richelieu par le fils aîné de Guenebaud et passa ensuite à Gaston, duc d'Orléans. L'abbé Lebeuf assure qu'il a vu, en 1738, ce tombeau dans la basse-cour du curé d'un village, près de Versailles, où il servait d'abreuvoir (2).

Parmi les catacombes étrusques de l'antique Tarquinia, on en voit qui sont taillées dans le rocher; le plafond, orné de grands caissons quadrilatères, est supporté par des piliers carrés et massifs couronnés d'un imposte; le tout taillé et réservé dans la pierre.

Une autre est couverte par une espèce de voûte à quatre pans, ornée de compartiments, refouillés dans la pierre.

(1) C'était, on le voit, un de ces monuments mithraïques, si communs dans le monde romain vers l'époque d'Héliogabale, quand le culte oriental vint supplanter le paganisme épuisé. C'est dans l'ancienne ville étrusque de Céré, où les dernières fouilles entreprises par le général Galassi et décrites par Griffi datent de 1836, qu'on trouva les plus curieux de ces monuments.

(2) Que de tombeaux furent ainsi profanés. Il y a quelques années, dans un village du département de Loir-et-Cher, près de Dun-le-Roi, on construisit un pont avec des pierres tombales récemment découvertes.

Tous ces souterrains sont construits avec une grande recherche et une parfaite intelligence des nécessités de la solidité; ils ont évidemment été creusés pour leur destination funéraire et non pour servir d'abord de carrière.

Les cimetières des chrétiens avant le triomphe du christianisme sont des cavernes profondes, souterraines, creusées dans le tuf et dans les veines de sable et de pouzzolane, avec une infinité de rues, de ruelles et de recoins, semblables au labyrinthe le plus inextricable. Dans les murs, ou côtés de ces rues, sont creusées les sépultures, les unes au-dessus des autres, de la dimension des corps qui y sont ensevelis. C'est comme une grande cité, mais à double et triple étage, communiquant au moyen d'escaliers maçonnés ou taillés dans le tuf.

Depuis le xii° siècle, les catacombes de Rome semblaient être oubliées.

Le plus ancien auteur du moyen âge, qui en parle de nouveau, est Petrus Mallius, écrivain du xii° siècle, sous Alexandre III, cité par Mabillon dans son *Iter italicum*. Cet auteur ne donne qu'une simple énumération de ces cimetières, et il en compte dix-neuf. C'est tout ce qu'a fait aussi un anonyme dans un traité intitulé : *De mirabilibus Romæ*, que Montfaucon cite comme ayant écrit au xiii° siècle. Il se borne à une nomenclature des monuments de Rome, au rang desquels il place les catacombes, au nombre de 10 à 12.

Onufre Pauvini en compte 43 en 1574.

Enfin, Bosio réunit pendant 30 années les éléments de sa *Roma subterranea*, qui ne put être publiée qu'après sa mort.

Boldetti, dans son ouvrage sur le même sujet, publié en 1720, et que nous avons cité tout à l'heure, donna une notice complète de toutes les catacombes de Rome et de l'Italie, et même de toutes celles qui sont le plus célèbres dans le monde chrétien.

Nous citerons les principales :

Celles de Saccara, à 4 lieues du Caire, appelées le *Puits* ou la *Fosse des oiseaux*, parce que les Égyptiens y déposaient les oiseaux sacrés, mis dans des vases de terre dont leur tête surmontait l'orifice (1).

Les catacombes d'Alexandrie.

Les catacombes de Syracuse, dites le cimetière ou les grottes de Saint-Jean.

Les catacombes de Naples, appelées le cimetière de Saint-Janvier. Elles sont taillées dans des masses continues de pierre et divisées en routes, dont quelques-unes ont 17 à 18 pieds sur 14 à 15. Elles offraient jusqu'à trois étages les uns au-dessus des autres; un seul à peu près est praticable, on y trouve des églises et des chapelles enrichies de peintures sacrées.

A Rome, les catacombes de Saint-Marcellin, de Saint-Saturnin, de Saint-Sébastien ; hors les murs, Sainte-Agnès et Sainte-Hélène.

En Sicile, les catacombes de Taormine, cimetière des Sarrazins, dit-on.

Sous l'antique Tarquinia, près de Corneto, des catacombes étrusques.

(1) Sépultures, dit M. Raoul-Rochette, moitié grecques, moitié égyptiennes, qui portent ainsi le caractère mixte que le génie de la Grèce, déjà corrompue, avait imprimé à celui de l'Égypte depuis longtemps déchue. » Voir Walpole's *Memoirs of Turkey*, 1, 373-387.

Les catacombes de Quesnel (1).

Enfin, les anciennes carrières de Paris, consacrées à recevoir les débris qu'on exhumait des cimetières supprimés dans l'intérieur de la ville.

Nous ne devons pas oublier de mentionner ensuite ces obscurs ouvriers qui préparaient, au péril de leur vie ces caveaux destinés à recueillir les restes des courageux martyrs du christianisme, et à nous conserver tant de curieux et précieux monuments de l'histoire religieuse et des arts.

Ceux qui creusèrent les catacombes de Rome, étaient revêtus de la dignité de *fossores*, qui ne se donnait qu'à des clercs, et qui, selon saint Jérôme, n'était pas un petit office : « car, dit-il, ils doivent avoir la même sainteté, la même science, la même vertu que Tobie. » L'emploi d'ensevelir les morts et surtout les martyrs ne paraissait pas aux saints pontifes eux-mêmes indigne de leur dignité. « Creuser tant de *cunicula*, suivre sous terre tant de rues et de sentiers, préparer un si grand nombre de sépultures, remuer une aussi immense quantité de terre, ne pouvait se faire sans le ministère d'hommes spéciaux. On voit dans quelques tombeaux quelques-uns d'entre eux représentés avec leurs instruments et les harnais nécessaires à leurs travaux si variés.

Le plus remarquable représente :

« Diogenes fossor in pace depositus,
» Octabu kalendas octobris. »

On le voit armé et entouré de pioche, lance, hache à

(1) *Histoire de l'Académie des inscriptions et belles-lettres,* tome 27.

tranchant et marteau, un compas et un autre instrument à deux branches; une lampe allumée, suspendue par une chaîne à une petite barre de fer, est dans sa main gauche. Cette barre se fichait dans la terre ou le rocher. Il est vêtu d'une tunique qui descend au-dessous des genoux, au-dessus des brodequins, manches étroites; sur l'épaule gauche, un manteau de peau ; sur les bras et à la hauteur des genoux, quatre croix.

On trouve encore : — Junius fossor aventinus ; F<sup>s</sup>.

— Felix fossarius in P.

—Lergius et Junius Tossores, B.N.M. in pace Bisom.

— Lucilio fossor. Maximinus frater posuit que bixit A. cxxx in pace.

— Paterno fossori. Benemerenti bixit a. p. m, xxxvi. Quiescat in pace.

— Frigianus et Herculeus fossores rufio fossori bene quescenti legitima fratri karissimo posuit uixit anno xxxi cum pace.

Vibius fossor.

— Petro fossori B. M. in pace (1).

Seroux d'Agincourt dit que de son temps (peut-être encore aujourd'hui) une compagnie de 24 hommes est chargée sous l'inspection d'un prélat, du sacristain du pape et d'un custode des catacombes, de chercher dans les cimetières les reliques des martyrs, et d'en dégager les routes, etc.

Par une singularité remarquable, ces hommes fossoyeurs, *cavatori*, sont payés pour des travaux relatifs au culte des morts, sur ce qu'il en coûte pour l'obtention des dispenses de mariage, et, par conséquent, au moyen du retour d'une génération nouvelle.

(1) *Bosio, Roma subterranea.*

S. d'Agincourt, par un sentiment de reconnaissance, a donné le portrait du chef de *cavatori delle catacombe Petro Luzi*, qui y travailla 40 ans, et fut son guide pendant 5 mois (1).

Les caveaux servant de sépulture commune à une famille étaient en usage dans l'antiquité ; il en était de même pour les urnes ou sarcophages dans lesquels on déposait plusieurs corps et qu'on appelait *Bisoma*, *trisoma*, *quadrisoma*, selon le nombre de corps qu'elles contenaient.

Cet usage a été pratiqué au moyen âge. Aringhi, dans sa *Roma subterranea*, cite une belle urne dans laquelle ont été réunis les corps de quatre papes du nom de Léon. Ils y étaient déposés séparément au moyen de divisions pratiquées dans l'intérieur.

Sous la période gallo-romaine on commença à se servir des cercueils de plomb, auxquels les antiquaires ont pu assigner cette date, parce qu'en les découvrant, on y a trouvé des médailles des empereurs romains. On en a trouvé un à Nîmes, dans un massif de maçonnerie, et orné de bas-reliefs représentant deux griffons ailés, deux lions et deux couples de petits génies ombragés par des ceps de vigne, et s'occupant autour d'un cercle des travaux de la versification ; un lion est placé derrière la tête du défunt.

A Bourges on a trouvé également un de ces cercueils, mais sans ornements.

Les tombes antiques ont été souvent employées à de nouvelles sépultures.

Le mausolée de la famille des Savelli servit dans la chapelle de Saint-François de l'église de Sainte-Marie

(1) *Histoire de l'art.*

de l'*Ara cœli* à Rome ; il est exécuté en marbre, orné de mosaïque, et richement sculpté des ornements alors en usage, et forme le plus étrange contraste avec la base sur laquelle on l'a posé, base qui occupe la moitié de sa hauteur totale. Cette base est un sarcophage antique représentant une bacchanale.

Lorsque les Pisans allaient au loin avec leur flotte chercher des marbres pour la décoration de leur cathédrale, il se trouva, parmi les débris antiques, un sarcophage qui représentait une chasse de Méléagre, merveilleusement sculptée ; les Pisans en décorèrent la façade de leur cathédrale près de la porte principale, et plus tard il servit de tombeau à Béatrix, mère de la comtesse Mathilde, ainsi que le constate une inscription gravée sur le sarcophage.

On trouve dans la légende de saint Thomas une question adressée par un individu qui demande si l'on a un tombeau neuf pour y déposer le saint.

On a des exemples d'anciens tombeaux qui servent de fonts baptismaux. Celui de Probus, trouvé dans le cimetière du Vatican, servit à cet usage dans l'oratoire de Saint-Thomas, jusqu'à sa destruction en 1607, et fut transporté alors dans l'église de Sainte-Marie-de-la-Fièvre, pour le même usage.

Dans les temps modernes le temple de Thésée à Athènes, après avoir longtemps servi d'église sous l'invocation de saint Georges, avait reçu une destination touchante ; il servait de mausolée aux malheureux voyageurs qui expiraient loin de leur patrie.

Anquetil a mesuré à Surate un *dakhmeh* des Guèbres qui avait 30 mètres de diamètre. C'est une tour ronde dans laquelle les Guèbres exposent les cadavres de

leurs morts pour les faire dévorer par les animaux carnassiers (1), La plate-forme du dakhmeh est divisée en compartiments de différentes grandeurs, où on dépose les cadavres des hommes, des femmes, des enfants. Le sol en est en pente et conduit les eaux dans un puits central ; c'est là aussi que se jettent les ossements lorsque les oiseaux ont dévoré toutes les chairs.

Dans un village de l'Auxois, nommé Quarrées-les-Tombes, aux confins du Morvan, à deux lieues d'Avalon, on a découvert plus de 2,000 tombeaux de pierre, sur un espace d'environ 660 pas de longueur, 160 de largeur. Ces tombes, qui sont d'une pierre grisâtre, ont de cinq à six pieds de longueur. On en a brisé un grand nombre pour bâtir et pour paver l'église ; on s'en est même quelquefois servi pour faire de la chaux ; on en a réservé quelques-unes pour la montre et on les a laissées dans le cimetière.

On ne voit sur ces tombeaux aucune marque de christianisme, ni même d'autres figures ; et sur un seul on a vu une croix gravée ; sur un autre, un écusson qu'on ne saurait déchiffrer. En creusant les fondements de la sacristie, on en déterra deux dans lesquels on trouva deux pendants d'oreille ; dans un autre, tiré d'une cave, quelques ossements avec deux autres pendants d'oreille, et dans quelques autres enfin, des éperons. A cela près, tous les autres ne marquent en aucune façon qu'ils aient pu être employés.

(1) C'était aussi un usage des Perses, qui jugeaient de la promptitude avec laquelle les âmes arrivaient à la félicité par la rapidité que les animaux mettaient à dévorer les corps. Les Bactriens livraient les cadavres à des chiens sacrés.

Il n'y a, assure M. de Mautour, qu'une seule carrière dont on ait pu tirer les pierres qui ont servi à faire ces cercueils ; elle est dans un lieu nommé Champ-Rotard, à six lieues de Quarrées-les-Tombes, et d'habiles maçons, qui ont examiné la qualité et la couleur de la pierre de cette carrière parfaitement ressemblante à celle des tombeaux, sont convenus de ce fait.

M. de Mautour croit que Quarrées était autrefois un magasin, un entrepôt où l'on avait conduit, de la carrière de Champ-Rotard, des cercueils tout faits pour de là être transportés dans les lieux où l'on en aurait besoin ; et c'est ce qui fait qu'ils n'ont ni caractère, ni gravure, ni aucune autre marque qui prouve qu'ils aient servi. Ce qui a enfin contribué à le déterminer à prendre ce parti, c'est la lecture d'un ancien manuscrit de la bibliothèque de M. de Savigny, président à mortier du parlement de Dijon, où il a trouvé que, dans le xiiie siècle, il y avait dans Quarrées et aux environs une multitude considérable de tombeaux de pierre qui n'avaient jamais été employés, et qui étaient devenus inutiles depuis que l'usage s'était établi d'enterrer les fidèles dans les églises (1).

Des tombes royales de France, une seule peut-être a échappé à la destruction.

Le roi Philippe Ier est enterré à l'abbaye de Saint-Benoît-sur-Loire, où son tombeau se voit encore (2). Son

(1) *Histoire de l'Académie des inscriptions et belles-lettres*, t. III.

(2) C'était l'une des trois tombes royales qui ne se trouvaient pas réunies à celles de l'abbaye de Saint-Denis. Les deux autres étaient celles de Louis VII, à l'abbaye de Barbeau, près de Fontainebleau, détruite pendant la terreur,

corps est placé dans un cercueil de bois de chêne, dont des fragments existent. Ce cercueil a été revêtu d'un tombeau en pierre d'Apremont en plusieurs morceaux. Dans l'intérieur de la tombe, visitée en 1830 (1), on a distingué très aisément la forme du squelette, de très grande taille, la tête placée à l'ouest, les dents de la mâchoire supérieure se voyaient seules. La mâchoire inférieure avait disparu. On voyait une immense quantité de feuilles de menthe des prés ou grand baume, et de mélisse ; elles étaient entretenues par des bandelettes d'étoffe de soie damassée et brochée d'un dessin courant de fleurs et de feuillage.

Les moines de la Chartreuse près de Pavie, élevèrent de 1490 à 1562, un magnifique mausolée à Jean-Galeas Visconti ; mais une incription placée auprès apprend au voyageur que lorsque le tombeau fut fini, on ne se souvint plus où les os avaient été déposés.

Jusqu'à saint Charles Borromée, on voyait dans la cathédrale de Milan des cercueils de bois recouverts de riches étoffes, suspendus entre les colonnes par des

mais sans que les ossements du roi, déposés à Saint-Denis en 1817, eussent été dispersés ; l'autre était le tombeau de Louis XI. à Cléry, profané une première fois par les calvinistes, qui brûlèrent le corps et en jetèrent les cendres au vent, puis rétabli pour être renversé de nouveau pendant la terreur, et restauré ensuite comme on le voit aujourd'hui.

(1) « Ce tombeau, fermé depuis plus de sept siècles, fut ouvert le 16 juillet 1830, c'est-à-dire quelques jours avant la révolution qui mit sur le trône un roi, qui, lui aussi, prit d'abord le nom de Philippe Ier. » Édouard Fournier, *Album archéol. de l'église de Saint-Benoît-sur-Loire*, p. 12, note 58.

chaînes de fer. C'étaient ceux des personnages de grandes familles et des ducs de Milan.

Dans la chapelle Sainte-Materne, cathédrale de Cologne, se voit le tombeau de l'archevêque Philippe de Fleinsberg, mort en 1191. Ce tombeau représente une ville enceinte de murailles, munies de tours, de portes et de meurtrières. Aux deux faces sont placées les armes de la maison et de la ville de Cologne. Sa statue colossale est couchée au milieu de cette enceinte.

Il a bâti les murailles de la ville. C'est à quoi fait allusion la forme étrange de son tombeau.

Les inscriptions tumulaires du moyen âge, sont toutes en français dans l'île de Chypre. On voit une seule exception dans les tombes des membres de la noblesse du pays. Encore était-ce celle d'un étranger, Antoine de Pergame. Au contraire, celles des morts étrangers à la noblesse sont en latin, excepté toutefois celle de Johan de Sarasins, de Padoue, docteur et juge.

L'église de Saints-Jean et Paul, à Venise, renferme le tombeau de Marc-Antoine Bragadino, qui ne contient que sa peau ; elle fut rachetée du pacha qui l'avait fait écorcher après la défense de Famagouste.

Le tombeau de Boccace est placé en face la chaire de l'église Saint-Jacques, à Certaldo. Il est représenté en buste et tenant sur sa poitrine, à deux mains, un in-folio, sur lequel est écrit Décaméron, livre singulièrement placé en face même d'un prédicateur.

On voyait à Nevers une pierre tumulaire du xiv<sup>e</sup> siècle, où Jehan de Clugny, licencié en droit, était gravé entre ses deux femmes.

Isabelle, fille du comte de Glocester, et veuve du fameux comte de Warwick, après avoir disposé de toute

sa garderobe, par son testament, voulut que sa statue qui devait être placée sur son tombeau, fût entièrement nue, les cheveux retroussés ; et l'on regarda cela, comme une preuve de l'humilité de cette princesse et d'un renoncement parfait à toutes les superfluités dont elle ne pouvait plus jouir.

Une tombe singulière était celle qu'on voyait à Lille dans la collégiale de Saint-Pierre, elle portait l'inscription suivante :

*Au préau cy-devant, gist Guillemot, fils de Matthieu de l'Espine et de demoiselle Agnès de Bordebec, dit de le Val, sa femme, lequel trespassa evesque des Innocents de cette église, le XXIX<sup>e</sup> jour de juin, l'an mil V<sup>c</sup> et ung. Priez Dieu pour son âme.* — Sur les tombes des fous en titre des rois ou des princes on représentait ces personnages dans leur costume avec le capuchon à grandes oreilles, les grelots et la marotte. Ainsi, Saint-Léger, fou de Charles V, à Senlis. A Sans-Souci, dans une partie très rapprochée du château, se trouvaient placées onze pierres carrées, sur lesquelles on lit les noms de plusieurs levrettes que le roi avait habituellement près de lui, qu'il a perdues successivement et à la mémoire desquelles il a voulu consacrer des monuments près de son habitation.

Dans une église de Delft, on voit le tombeau de Guillaume de Nassau, élevé par ordre des états-généraux. La statue du prince, en marbre blanc, est couchée sur le tombeau ; à ses pieds est placée l'image de son chien, qui, dit-on, aida à retrouver l'assassin caché dans la foule, et mourut de faim, ne voulant plus manger ni boire (1).

(1) *Voyage d'un iconophile.*

Le célèbre docteur en théologie Clémengis était enterré dans l'église du collége de Navarre, avec cette inscription :

Qui lampas fuit Ecclesiæ, sub lampade jacet.

A Parme, à Sainte-Christine, une inscription indique où est enterré le P. Paciaudi, *Improviso fato abreptus*, brillante périphrase pour exprimer qu'il est mort de la colique.

Le burlesque prêtre Arlotto, de Florence, a fait mettre cette épitaphe sur son tombeau :

Questa sepoltura il Pievano
Arlotto la fece fare per se
e per chi ci vuole entrare.

Sur le tombeau du maréchal de Trivulce était écrit :

Jean-Jacques Trivulce, fils d'Antoine, qui jamais ne se reposa, repose ici, tais-toi.

Le prince de Tessin, appelé pendant sa vie le plus heureux des hommes, fit graver sur sa tombe :

Tandem felix !

Un anatomiste de Louvain ordonna de mettre cette épitaphe sur l'endroit où il serait enterré :

Philippe Verteger a choisi ce cimetière pour le lieu de sa sépulture dans la crainte de profaner l'église et de l'infecter par des vapeurs malfaisantes.

Le tombeau d'Alexandre Farnèse, à Parme, porte le seul mot : « *Alexander*. »

Un honnête et brave chevalier, mort devant Rouen, pendant le siége de 1592, a reçu sur sa tombe ces louanges modestes :

> Le soleil des esprits, la vaillance d'Achille,
> L'audace d'un Cæsar, la force d'un Hercule,
> Bref, tout ce que nature avait créé de beau,
> Par la cruelle Atropos il gist dans ce tombeau.

Palliot, dans son *Histoire du Parlement de Dijon*, rapporte une épitaphe écrite sur vélin, à quatre colonnes et encadrée, placée au-dessus du tombeau de Guy de Rochefort et de Marie de Chambellan, dans l'église de l'abbaye de Cîteaux. L'une était de 120 vers, l'autre de 116, et voici ce qu'on y disait de Guy de Rochefort :

> Ci gist la fleur, le titre et l'excellence,
> Le parangon, la haute précellence,
> L'honneur, le prix, le parfait des humains,
> Le vray miroir de prouesse et vaillance,
> Le grand ruisseau et fleuve d'éloquence,
> Le bien public excédant les Romains,
> Saige, discret, mettant partout les mains,
>               Etc., etc.

M. de La Rivière, évêque de Langres, avait légué cent écus à celui qui ferait son épitaphe ; un plaisant publia celle-ci :

> Ci git un très grand personnage
> Qui fut d'un illustre lignage
> Qui posséda mille vertus,
> Qui ne trompa jamais, et qui fut toujours sage ;
> Je n'en dirai pas davantage
> C'est trop mentir pour cent écus.

On voyait aux Feuillants le tombeau de Jeanne Armande de Schomberg, princesse de Guémenée. Elle s'était fait faire ce tombeau de son vivant ; il était en marbre, avait la forme d'une grande cuvette et avait douze

pieds de long. On racontait à ce sujet que la princesse, étant fort belle et très bien conservée malgré son grand âge, et ne pouvant se résigner à la pensée de la destruction complète de son corps, avait fait faire cette énorme cuve avec ordre de l'y placer dans l'esprit de vin, et de fermer hermétiquement le couvercle (1).

« Près de l'église des Saints-Innocents se voit le cimetière public de la ville de Paris : le tombeau le plus singulier est celui de Nicolas Flamel et de Pérenelle sa femme, du côté de la porte qui donne sur la rue de Saint-Denis. L'un et l'autre y sont représentés à genoux, et Notre Seigneur au milieu de saint Pierre et de saint Paul avec des figures d'anges et des caprices gothiques qui paraissent n'avoir aucune signification. Cependant les chimistes ou ceux qui cherchent la pierre philosophale, dans l'opinion qu'ils avaient entre eux que Flamel avait découvert le grand œuvre, croyaient que ces figures contenaient des secrets importants pour leur science, et faisaient tout ce qu'ils pouvaient pour les déchiffrer, comme on le voit dans leurs écrits, où ce tombeau est souvent rapporté. La chose alla si loin dans le siècle passé, que l'on délibéra de rompre les figures à cause de l'entêtement ridicule où l'on voyait plusieurs personnes qui s'engageaient à souffler, dans la croyance qu'ils avaient découvert bien des mystères par l'étude des figures chimériques de ce tombeau (2). »

« Je vis, dit M. Valery, dans un jardin qui fut, dit-on, autrefois cimetière, le prétendu sarcophage de l'épouse

(1) Millin, *Antiquités naturelles*.

(2) *Description nouvelle de la ville de Paris*, 1701, par Germain Brice.

de Roméo, à Vérone. Cette tombe de Juliette fut à la fois l'objet d'honneurs excessifs et d'étranges indignités. Madame de Staël et un antiquaire fort instruit que j'ai connu à Vérone, la regardent comme véritable. Marie-Louise a fait monter un collier et des bracelets de la pierre rougeâtre dont elle est formée. D'illustres étrangers, de jolies femmes de Vérone, portent un petit cercueil de cette même pierre. Les paysans dans le jardin desquels se trouvait, en 1826, le poétique sarcophage y lavaient leurs laitues. Ce sarcophage est aujourd'hui conservé religieusement à la maison des orphelins. »

# INSCRIPTIONS.

Les inscriptions sont, après les médailles, les monuments les plus nombreux de l'antiquité ; les divers recueils imprimés ou manuscrits qu'on en a faits remplissent de nombreux volumes.

Sur l'arc-de-triomphe que les bouchers élevèrent à Septime-Sévère dans le *Forum Boarium*, se lisent des inscriptions en l'honneur de cet empereur, de sa femme et de ses fils Caracalla et Géta ; mais on reconnaît que Caracalla, après avoir fait assassiner son frère, a fait effacer le nom de sa victime.

Dans les inscriptions du bas-empire, au lieu d'une

noble simplicité, on trouve cette enflure qui est un des caractères de la faiblesse étonnée de ses succès :

« Allez, disait une inscription qui se lisait sur un pont bâti par Narsès, allez jouir de la promenade avec liberté, et rendez grâce à Narsès, qui a su mettre sous le joug et les Goths et le fleuve. »

Qui potuit rigidas Gothorum subdere mentes,
Hic docuit durum flumina ferre jugum.

Qu'il y a loin de là à la noble simplicité de Trajan qui, après ses victoires les plus éclatantes, se contentait de tracer son nom sur le beau pont de la voie Appia.

Trajanus imp. P. M. stravit.

Pour faire apprécier l'importance de la lecture intelligente des inscriptions pour l'archéologie, nous citerons une découverte faite par M. Ph. Lebas dans sa tournée archéologique en Asie mineure. Il se trouvait au milieu des ruines de Jasos : « Là, dit-il, je me suis arrêté trois jours, occupé à déchiffrer sur les murs d'un théâtre antique, des inscriptions déclarées illisibles par mes devanciers, mais dont à force de patience je suis parvenu à comprendre et à copier la plus grande partie. Il en est une surtout qui sera regardée par tous les savants, et même par les hommes du monde, comme une découverte vraiment curieuse. Il résulte avec certitude de ce monument, qu'il existait autrefois à Théos une corporation d'artistes dionysiaques, qui était comme une espèce de conservatoire dramatique, qui fournissait des troupes d'acteurs, tant tragiques que comiques, avec les musiciens et les auxiliaires indispensables, aux principales villes de l'Asie mineure. En effet, le monument en question n'est autre chose qu'une délibération

par laquelle cette société arrête, entre autres dispositions, qu'une compagnie dramatique sera expédiée à Jasos, et en détermine la composition ainsi qu'il suit :

Joueurs de flûte. . . . . Trimoclès et Phætas.
Tragédiens . . . . . . Posidonias et Sosipâtre.
Comédiens . . . . . . Agatharque et Chærias.
Citharède. . . . . . . Zénothée.
Cithariste. . . . . . . Apollonius.

» Rien n'est oublié, pas même les figurants et les comparses. Ne croit-on pas lire une de ces affiches qu'on placarde, dans les villes d'Italie, au commencement du carnaval, ou dans nos villes de province, à l'ouverture de l'année théâtrale. Il n'y a donc rien de nouveau sous le soleil! Ce qui rend la conformité plus frappante, c'est que le cas est prévu où quelqu'un des artistes désignés ne se trouverait pas à son poste pour l'époque indiquée et empêcherait ainsi les représentations. Il sera passible d'une amende de 1,000 drachmes, ni plus ni moins. Les seules excuses qu'il puisse faire valoir sont le mauvais temps ou la maladie (1). »

Les inscriptions tumulaires donnent une foule de renseignements précieux sur les mœurs, les usages, l'organisation sociale et politique des anciens. Quelquefois elles consacrent les faits honorables pour ceux qui en ont été l'objet, comme sur le tombeau de C. P. Bibulus,

Honoris virtutisque caussa, senatus consulto, populique jussu.

ou contiennent des pensées étranges ou philosophiques :

(1) *Rev. Indépend.*, 25 juin 1844, p. 537.

Lollius a été placé près de cette route pour que les passants lui disent : Lollius, adieu.

Ci-gît un vieillard très âgé qui n'a rien que sept ans.

Sur la tombe d'une petite fille :

Terre ne pèse pas sur elle, elle n'a pas pesé sur toi.

Souvent, dans les inscriptions antiques, les lettres étaient de bronze et s'attachaient au marbre avec des clous. Wimkelmann raconte à ce sujet une anecdote singulière sur l'ignorance du premier ingénieur qui fut chargé de la direction des fouilles d'Herculanum. On ne savait encore quelle était la ville si merveilleusement découverte. Une inscription en lettre d'airain pouvait l'apprendre ; malheureusement c'est notre homme, Roch Joachim Alcubierre, qui dut la reconnaître. Or, comme dit Winkelmann, d'après le proverbe italien, « il avait aussi peu de rapport avec les antiquités que la lune en a avec les écrevisses. » Que fit-il ? On détacha par ses ordres les lettres de l'inscription ; chacune avait deux palmes de haut; on les lia pêle-mêle, par botte, et les ayant fait mettre ensuite dans de grands paniers, il les envoya au roi. Jugez s'il fut facile de lire. Chacun refit les mots comme il put, et devina ce qu'il voulut (1).

Une des plus intéressantes inscriptions du moyen âge se voit aujourd'hui à Saint-Denis ; elle est ainsi décrite par M. de Guilhermy (2).

« Ce sont deux longues pierres gravées en creux, re-

(1) *Lettre de Winckelmann au comte de Brühl*, p. 26.
(2) *Monographie de l'église royale de Saint-Denis*, in-12, 1848, p. 244.

haussées d'or et de couleur, qui représentent l'accomplissement du vœu fait par les sergents d'armes pendant ce glorieux combat de Bouvines, dont la renommée, après plus de six cents années, égale encore celle de nos plus illustres victoires. Les inscriptions gravées en deux lignes au-dessus de chacune des deux tables, disent mieux que nous ne pourrions le faire à quels nobles souvenirs se rattachent ces monuments. Les voici :

A la prière des sergens d'armes mons<sup>r</sup> saint Loys fonda ceste église et y mit la première

pierre et fu pour la joie de la vittoire qui fu au pont de Bovines l'an mil CC et XIIII

Les sergens d'armes pour le temps gardoient ledit pont et vouerent que se Dieu leur

donnoit vittoire ils fonderoient une église en lonneur de madame sainte Katherine et ainsi fu il.

» Ces inscriptions ne sont-elles pas d'une simplicité et d'une concision admirables ? le dernier trait surtout, qui résume en trois mots la victoire remportée et le vœu accompli, nous paraît d'une portée sublime. »

Le portail des Célestins de Paris était orné des statues de Charles V et de sa femme. Sur le piédestal du roi, on lisait une inscription en latin :

*Karolus Quintus fundator hujus ecclesiæ.*

Sur celui de la reine l'inscription était en français.
« *Jeanne de Bourbon espouse de Charles Quint.* »

Ce fait rappelle les deux inscriptions gravées au pied des deux statues funéraires de Raoul de Lannoix et de Jeanne de Poix sa femme, dans l'église de Folleville (Somme), sous les pieds de Raoul on lit : *Antonius de Porta Tomagninus mediolanensis faciebat;* sous ceux

de Jeanne : *Antonio Tomagnino de Milano facieb* (1).

La statue de Ferdinand I<sup>er</sup>, grand-duc de Toscane a été fondue avec les canons pris sur les Turcs, ce qu'exprime un peu bizarrement l'inscription mise sur le ventre du cheval, qui porte que le *métal a été enlevé au fier Thrace*.

Dans l'église de Médan, près de Verneuil, se trouve une cuve baptismale en pierre, de forme octogonale, sur l'un des côtés de laquelle est gravée une longue inscription en vers français, contenant l'histoire complète, non-seulement du vase qui la porte, mais encore de l'église où elle est aujourd'hui placée. La cuve qui, d'après le dessin des moulures dont elle est ornée, paraît remonter au XIII<sup>e</sup> siècle, appartenait primitivement à l'église Saint-Paul de Paris, d'où elle fut transportée à Médan, en 1494, par Henri Perdier, seigneur du lieu et fondateur de l'église. C'est ce que nous apprend l'inscription dont voici le texte :

> A ces fons furent une fois
> Baptisés plusieurs ducs et rois,
> Princes, comtes, barons, prélatz
> Et autres gens de tous étatz ;
> Et affin que ce on congnoisse,
> Ilz servoient en la paroisse
> Royal de Saint-Pol de Paris,
> Où les roiz se tenoient jadis.
> Entre autres y fut notablement
> Baptizé honorablement
> Le sage roi Charles le Quint,
> Et son fils qui après lui vint,
> Charles le saige (*sic*) bien-aimé,
> VI<sup>e</sup> de ce nom clamé.

(1) *Bulletin du Comité des arts et monuments*, 1, 317. M. Didron.

Or, furent les dessus dictz fons
Fait aporter, je vous respons,
Par le sire du lieu, en l'an IIII$^e$,
Qu'on disait IIII$^{xx}$ XIIII$^{orze}$.
Son âme en paradis repoze!
Henry Perdrier fut son nom.
Dieu lui sache gré de ce don !.
Icelui seigneur commença,
Depuis ung peu de temps en ça,
A réédifier ceste église,
Qui en pauvre estat estait mise,
Tellement que, comme j'entends,
Il y avait près de cent ans
Qu'on y avait messe chanté,
Tant estait le lieu mal hanté.
Or a-t-il si bien procuré,
Qu'il y a de présent curé
Et grand foison paroissiens.
Dieu lui multiplie ses biens
Et nous doint faire telz prières
Pour Perdriers et Perdrières,
Qu'en paradis où n'a soucy,
Puissent aller et vous aussi ! (1)

A l'un des pilastres de l'une des portes de Sainte-Croix d'Orléans avant qu'elle eût été ruinée par les Huguenots, on lisait ces mots : *ex beneficio sanctæ crucis per Joannem Episcopum et per Albertum Sanctæ Crucis casatum factus est liber Lantbertus, teste hâc sanct$^a$ ecclesiâ* (2).

(1) *Bibliothèque de l'École des Chartes*, t. IV, 2$^e$ série, 144. Notice sur l'église de Médan (Seine-et-Oise), par M. Marion.

(2) Pasquier, *Recherches de la France*, liv. IV.

Les maisons particulières surtout à partir du xiiiᵉ siècle, étaient souvent ornées d'inscriptions. Une des plus singulières est sans doute celle de l'hôtel Lallemand de Bourges.

Cet hôtel fut bâti sur l'emplacement de trois maisons détruites par l'incendie de 1487. Ces trois maisons appartenant à trois paroisses différentes, Saint-Bonnet, Saint-Jean-des-Champs, la Fourchant. De là un procès entre les trois curés, procès qui fut tranché par un jugement qui rappelle la bonhomie du compagnon du héros de la Manche. Ce jugement est consigné dans l'inscription suivante gravée sur marbre noir.

Des alemans lhostel
Se peult donner loz tel.

Jadiz pour moy troys curés prindrent cure
A estimer qui m'aurait en sa cure ;
Mais en l'an mil et dix huit et cinq cens
Nostre prelat qui eut bon et sain sens
Les accorda d'une façon nouvelle
Car par arrest finitif leur revelle
Que chescun deux en son an me tiendra
Donc sainct Bonnet le premier obtiendra
Sainct Jehan des Champs le suivra de bien près
Puis la Fourchant viendra dernier après.
Et pour jouyr sans l'ung l'autre envyer
Commanceront droict au mois de janvier
Qui ouvre à tous la porte de l'année.
O bon lecteur par tel chose ordonnée
Venter te peulx quelque part où paroisses
D'avoir trové maison de trois paroisses.

A Abbeville, une maison gothique en bois, du xviᵉ siècle, porte ces mots gravés sur sa façade : « *Fais le bien pour le mal, car Dieu le commande.* »

Sur la porte d'une chapelle dite de Saint-Jean-in-Oleo, bâtie à Rome par Adam, auditeur de rote français, on voit écrit :

> Au plaisir de Dieu.

Au-dessus de la porte d'entrée de la maison de l'Arioste à Ferrare, on lit ce distique :

> Parva sed apta mihi, sed nulli obnoxia, sed non
> Sordida, parta meo sed tamen ære domus.

Enfin, dans une table placée au premier étage au-dessus de la croisée du milieu.

> Sic domus hæc Areosta propitios deos habeat olim ut Pindarica.

Quelquefois aussi les portes des villes portaient des inscriptions. C'est ainsi que le voyageur lisait sur celles de Bourges :

> Ingredere quisquis
> Morum candorem
> Affabilitatem
> Et sinceram religionem amas
> Regredi nescies.

Sur une maison de la rue Mignon, à Paris, on lisait *Parvulo sed avito*; ce que Benserade traduisait ainsi : « *Je suis gueux, mais c'est de race.* »

Selon Corrozet, c'est en l'an 1485 que l'on commença à construire l'hôtel appelé Hôtel du Bailliage. L'inscription placée sur la porte principale ne laisse aucun doute à cet égard. Cette inscription était composée en lettres d'or et d'azur; les lettres d'or, prises comme chiffres romains, donnaient en effet le nombre 1485, date de la fondation.

Voici l'inscription telle que Corrozet l'a recueillie :

> Les lettres d'or disent l'année

Que l'œuvre fut encommencée ;
Au temps du roi Charles le huict,
Cestui hostel si fut construit.

En relevant les lettres d'or du second distique :

AV teMps dV roI CharLes Le hVIct
Cest VI hosteL sI fVt ConstrVIct

On trouve  M     CCC          LLL         VVVVVV   IIIII
           mille trois cents  cent cinquante  trente   cinq.

Soit          M           1000
              CCC          300
              LLL          150
              VVVVVV        30
              IIII           5
              _____
              MCCCCLXXXV  1485

C'est ce qu'on appelle une inscription numérale, elles sont assez fréquentes au moyen âge.

On voit en dehors de la tour méridionale de la cathédrale de Bayeux, à sept ou huit pieds de hauteur du sol, l'épitaphe suivante, gravée en grands caractères sur un des piliers d'appui de cette tour :

Quarta dies pasche fuerat, cum clerus ad hujus
 Qui jacet hic vetule venimus exequias.
Letitieque diem magis amisisse dolemus
 Quam centum tales si caderent vetule.

Cette inscription ne porte ni date, ni nom appellatif ; on croit qu'elle regarde la maîtresse d'un duc de Normandie, qui, au lieu d'être enterrée dans l'église, comme elle l'avait désiré, fut pour ainsi dire enfermée dans l'épaisseur du mur de la tour par ordre du chapitre (1).

(1) C'était un usage assez commun au moyen âge. Par une habitude de touchante piété, on déposait ainsi dans les églises les enfants morts sans baptême. Ces sépultures entre la terre et le ciel s'appelaient les *limbes*.

Cette inscription fut parodiée par de Senecé, premier valet de chambre de la reine Marie-Thérèse.

> La vieille femme à maître Jacques
> Trépassa le beau jour de Pâques.
> Pour la fourrer ici dedans,
> En ce temps de réjouissance,
> Il nous fallut, malgré nos dents,
> Tronquer un repas d'importance.
> Onc ne le pûmes achever,
> Dont deuil plus cuisant nous opile
> Que si nous avions vu crever
> Toutes les vieilles de la ville (1).

Souvent la satire a pris la forme d'inscription ainsi que la plaisanterie : le prévôt des marchands s'étant plaint de ce qu'on ne faisait point d'inscription pour le quai de l'Horloge par lui rélargi en 1738, Piron fit celle qui suit :

> Monsieur le président Turgot
> De la ville étant le prévôt,
> Trouvant ce chemin trop peu large,
> En a fait élargir la marge;
> Passants qui passez tout de got,
> Rendez grâce à monsieur Turgot.

C'est à saint Grégoire que la célèbre courtisane romaine Imperia, l'Aspasie du siècle de Léon X, l'amie des Beroalde, des Sadolet, des Campani, des Colocci, avait obtenu l'honneur d'un monument public et l'étrange épitaphe : « Imperia courtisana romana, quæ digna tanto nomine, raræ inter homines formæ specimen dedit: vixit annos XXVI dies XII, obiit 1511 die 15 augusti, » Monument et inscription détruits dans le dernier siècle,

(1) *Histoire de Bayeux*, par l'abbé Béziers.

non point par convenance ni par scrupule, mais dans quelque restauration, par inadvertance. L'existence d'Imperia, l'espèce de dignité de la courtisane romaine, sont un des traits caractéristiques du paganisme de mœurs, si l'on peut le dire, des lettres de la renaissance. Imperia fut chantée en vers latins et italiens par ses savants amis. Bandello rapporte que tel était le luxe de ses appartements, que l'ambassadeur d'Espagne y avait renouvelé l'insolence de Diogène, en crachant au visage d'un de ses domestiques, disant qu'il ne trouvait pas d'autre place pour cela (1).

Lenoir nous a conservé la ridicule et longue inscription funéraire dont voici une partie.

Une nombreuse cour, vers cinq heures du soir, se rendit chez le marquis de Lède dans la grande mosquée où il avait fait pratiquer son logement. Son Excellence y gràcieusa beaucoup le baron de Trévelée, et lui demanda ensuite s'il aimait la bière. Il lui répondit qu'il l'aimait beaucoup et qu'il s'y était facilement accoutumé en Flandre, où il avait servi. Là-dessus le marquis de Lède fit apporter de la bière d'Angleterre, et ordonna de présenter le premier verre au colonel baron de Trévelee; et lorsqu'il fut rempli, le général se tourna vers les officiers généraux et autres, et leur dit : Messieurs, je compte bien que vous ne laisserez pas boire Monsieur tout seul. Aussitôt tous s'empressèrent de prendre des verres. Le baron de Trévelee envoya de suite le précis de cette anecdote à don Miguel Fernandez Durand, marquis de Tolosa, alors ministre de la guerre, qui en fit la lecture à Sa Majesté catholique; ce qui lui valut une gratification du roi, qui consistait dans une compagnie dans le même régiment(2).

(1) Valery. Voy. en Italie III, 79.—*Curios. ital.*, p. 234.

(2) *Description historique et chronologique des monuments de sculpture réunis au Musée des monuments français*, p. 239.

A Langres, on voyait dans le cloître de Saint-Mammès l'épitaphe d'un chantre formée des notes *la, mi, la,* entre deux têtes de morts.

L'épitaphe faite par M. de Bièvre pour un marquis mort de ses débauches avec M^lle Miré de l'Opéra :

Miré l'a mis là n'est ainsi qu'un plagiat.

Bramante imagina d'inscrire le nom du pape et le sien sur une frise de la façade extérieure du Belvédère, à l'imitation des anciens hiéroglyphes. Pour exprimer *Julio II Pont. maximo*, il représenta le profil de Jules-César, un pont avec deux arches et un obélisque du cirque *Massima*. Ce rébus divertit le pape, qui néanmoins le fit remplacer par des lettres romaines hautes d'une brasse. Bramante dit qu'il avait imité cette bizarrerie d'un architecte nommé Francesco, qui traduisit *Francesco architettore* par un saint François, un arc *arco*, un toit, *tetto*, et une tour, *torre*, sculptés sur une des portes de Viterbe.

A l'ancienne confrérie de la Charité, à Venise, un confrère, Chérubin Ottale, s'était chargé de dorer à ses frais la voûte de la salle principale ; n'ayant pu obtenir des autres confrères qu'une inscription mentionnât qu'on lui devait cette magnificence, il fit placer au milieu de chaque carré un petit ange ayant huit ailes, de manière que son nom de Chérubin Ottale est ainsi répété un grand nombre de fois.

M. Alègre a relevé à Bagnols une inscription constatant la fondation d'un monastère au moyen âge ; elle se termine par la mention d'une éclipse : « *in ipsa die sol passus est eclipsin.* » M. A. Le Prevost cite une inscription du même genre placée dans une chapelle de Manosque (Basses-Alpes).

Sur la cloche de l'horloge placée dans l'église de Dourdan (Seine-et-Oise), M. Montié, antiquaire de Rambouillet, a trouvé l'inscription suivante, en 1842 :

> Au venir des Bourbons au finir des Valois
> Grande combustion enflamma les Françoys
> Tant je vous sonnay lors de malheureuses heures
> La ville mise à sac le feu en ce saint lieu
> Maint bourgeois rançonné, o Dourdan priez Dieu
> Qu'a vous a tout jamais je les sonne meilleures
> EN L'AN 1599 THOMAS MOUSET M'A FAICT.

Sur le mur extérieur de l'église d'Arcueil, auprès de la porte d'entrée du côté de l'ouest, on aperçoit encore une circonférence légèrement tracée, au milieu de laquelle on lit cette inscription :

> Ici est le tour de
> la cloche de M. S.
> Taenc en galisce
> aporte à la Saint-Louis
> . . . . . present. . . .
> le. . . . . . . . .

Mercier demandait aux savants de son temps s'ils avaient raison de faire des inscriptions en latin, parce que, disaient-ils, la langue latine durera plus que la langue française. « Qu'en sais-tu, qui te l'a dit? Comment oses-tu affirmer ce qui se passera dans mille ans, et pour qu'un savant du XL° siècle puisse lire facilement ton inscription, faut-il que les trois quarts d'une ville ne sachent point ce qu'on a voulu leur dire? »

Le choix qu'on doit faire du latin ou du français pour les inscriptions était déjà mis en question au XVI° siècle. Joach. du Bellay, dans son *Inlustration de la langue*

*françoyse*, s'en occupe et tout naturellement opine pour le français. Boileau fut du même avis, comme on le voit par plusieurs de ses *Lettres* à Brossette ; mais ni ce qu'il put dire, ni ce qu'écrivirent Louis Racine et plusieurs autres de la petite Académie, comme on appelait l'Académie des Inscriptions, ne firent changer le vieil usage. Lorsque Campe vint à Paris, à la fin du dernier siècle, il pouvait encore se moquer du latin pédantesquement étalé sur les monuments de Paris : « Nulle part, dit-il, on ne trouve sur les monuments publics, des inscriptions aussi mauvaises et aussi ridicules que dans ce pays-ci, qui possède cependant une *Académie des inscriptions*. Je suis révolté de lire les discours latins rimés ou non rimés, longs d'une aune et assaisonnés de basses flatteries que l'on nomme ici des inscriptions, surtout ceux qui figurent sur les ouvrages d'une époque, modèle de honteuse courtisanerie, je veux dire le siècle de Louis XIII et de Louis XIV. »

Laissons maintenant Mercier continuer sa diatribe :

L'Académie française, dit-il, plaça ce beau vers au bas du buste de Molière, placé dans la salle où sa qualité de comédien l'empêcha d'entrer :

Rien ne manque à sa gloire, il manquait à la nôtre.

» Ce vers est de Saurin.

» A Saint-Eustache on lit encore l'inscription de Chevert :

» Sans aïeux, sans fortune, sans appui, orphelin dès l'enfance.

» Il entra au service à l'âge de onze ans ; il s'éleva malgré l'envie à force de mérite, et chaque grade fut le prix d'une action d'éclat. Le seul titre de maréchal de France

a manqué, non pas à sa gloire, mais à l'exemple de ceux qui le prendront pour modèle.

» Comme 600 mille citoyens faisant des maisons, des bas, des souliers, et pétrissant le pain que mangent messieurs les savants, n'ont pas eu le loisir d'aller au collége ; il faut que les latinistes aient de leur côté la complaisance de leur laisser l'usage de leur langue maternelle, et de ne pas mettre sous les pieds d'un roi un latin qu'il n'a jamais compris ; car il ne pourrait expliquer lui-même ce qu'on dit à sa louange.

» Voici un invalide qui s'avance avec une jambe de bois ; il a perdu un bras à la bataille de Fontenoi ; il s'approche de la statue du monarque pour lequel il a versé son sang. Il sait lire, mais il ne peut plus reconnaître le nom de la célèbre bataille où il fut blessé et vainqueur. Le cruel latiniste lui a enlevé une grande satisfaction, presque un dédommagement.

» Un porteur d'eau à la fontaine, tandis que son seau se remplit, regardera, bouche béante, deux vers latins. La patrie n'aura pas voulu communiquer avec lui, même à la fontaine. Il aurait pu retenir une inscription française, en faire un motif de consolation dans ses travaux journaliers. Les pédants veulent qu'il n'entende jamais un mot consolateur ; qu'il passe dans le monde avec le chagrin d'avoir vu jusqu'aux monuments publics repousser ses interrogatoires, et user avec lui d'un langage superbe et inintelligible. »

Ceci rappelle une inscription placée, en 1674, dans le clocher neuf de Chartres et commémorative d'un commencement d'incendie arrêté par le courage d'un couvreur, Claude Gauthier. Cet incendie avait été occasionné par la négligence d'un des guetteurs de nuit

placé dans cette tour. Le chapitre fit placer l'inscription, dit l'auteur d'une notice sur la cathédrale de Chartres, pour exciter la vigilance et le soin des guetteurs. Or, elle est en latin, d'où on peut conclure ou qu'elle ne remplit pas son but, ou que les guetteurs de nuit de Chartres sont bien lettrés.

Dans tous les pays on agita la question qui nous occupe, et partout il y eut des champions tenant pour le latin, d'autres pour la langue nationale. En Italie, où cette affaire était en litige au xvi<sup>e</sup> siècle, Chiabrera éluda fort ingénieusement la difficulté du choix. On l'avait chargé de l'inscription d'une madone, et pour satisfaire tout ensemble les partisans du latin et ceux de l'italien, il choisit des mots qui étaient communs aux deux langues :

> In mare irato, in rapida procella,
> Invoco te, nostra benigna Stella.

Après l'italien, il n'y avait que le portugais pour permettre à Chiabrera ce petit tour de force ingénieux.

Il est quelques inscriptions qui disent beaucoup de choses en peu de mots. Telle est celle de la statue de Léopold I<sup>er</sup> à Pise, avec cette inscription :

« Au grand-duc Léopold I<sup>er</sup>, quarante ans après sa mort (1). »

(1) L'estampage des inscriptions paraît avoir été employé pour la première fois en 1754 par A. Sym. Mazochi, pour reproduire exactement les inscriptions des tables de bronze d'Héraclée, conservées dans le cabinet du roi de Naples. Il fit couvrir les tables d'un papier fin mouillé légèrement, qu'il laissa plusieurs jours sous une presse préparée à dessein. On peut estamper très promptement une inscription ou une pierre tombale gravée, par le même procédé, en employant, au lieu de presse, une brosse douce, avec laquelle on frappe.

# ERREURS ARCHÉOLOGIQUES.

Théophraste dit qu'on trouve dans les livres des Égyptiens, qu'un roi de Babylone avait envoyé en présent à un de leurs rois, une émeraude longue de quatre coudées et large de trois; de plus, qu'il y avait en Égypte, dans un temple de Jupiter, un obélisque fait de quatres émeraudes seulement, lequel néanmoins était long de quarante coudées, et large de quatre en certains endroits, et de deux en d'autres. Le même auteur ajoute que, lorsqu'il écrivait ces choses, on voyait encore à Tyr, dans le temple d'Hercule, un pilier debout qui était fait d'une seule émeraude, à moins que ce ne fût plutôt une fausse émeraude; qu'en effet il s'en rencontre de cette espèce; et qu'on a trouvé dans l'île de Chypre une pierre qui était moitié émeraude et moitié jaspe : l'humeur n'était pas encore entièrement transformée en émeraude. Apion, surnommé Plistonice, a laissé par écrit, qu'il y avait encore de son temps en Égypte une statue colossale de Sérapis, qui était faite d'une seule émeraude, et qui avait neuf coudées de haut (1).

Le *Sacro Catino* (2) était autrefois gardé dans une

sur le papier pour le faire entrer dans tous les creux. On ne doit enlever le papier que lorsqu'il est séché.

(1) Pline, *Histoire naturelle*, liv. xxxvii.

(2) Il avait été pris par les Génois au siége d'Almeria, et il passait pour avoir servi aux noces de Cana. En 1797 les

armoire de fer de la sacristie, dont le doyen seul avait
la clef : on ne l'exposait aux regards qu'une fois l'an :
il était alors placé dans un endroit élevé ; un prélat le
tenait dans ses mains par un cordon ; autour étaient
rangés les chevaliers *Clavigeri*, auxquels la garde en
était confiée. Une loi de 1476 punissait même de mort,
dans certains cas, ceux qui toucheraient le *Sacro Ca-
tino* avec de l'or, de l'argent, des pierres, du corail, ou
quelque autre matière. « Afin, disait cette loi, d'empê-
» cher les curieux et les incrédules de faire un examen
» pendant lequel le Catino eût pu souffrir quelque at-
» teinte ou même être écrasé, ce qui serait une perte
» irréparable pour la république de Gênes. » M. de
La Condamine, emporté par la curiosité, avait caché
un diamant sous la manche de son habit, lorsqu'il exa-
mina le Sacro Catino, afin de le rayer et d'éprouver
sa dureté ; mais le moine qui le lui montrait s'en aper-
çut, et releva à temps le Sacro Catino, heureusement
pour lui, qui se serait fort mal tiré d'affaire, et pour
M. de La Condamine, qui, probablement, avait oublié
la loi de 1476. Il paraît, toutefois, que, malgré les ob-
servations de M. de La Condamine, qui avait remar-
qué dans le Sacro Catino, des bulles telles qu'on en
voit dans le verre fondu , il conserva assez longtemps sa
réputation d'émeraude, puisque les juifs avancèrent,

Français l'apportèrent à Paris, où il fut déposé au cabinet
des antiques de la Bibliothèque. Après examen des bijou-
tiers et marchands de pierres précieuses, il fut reconnu que
ce vase, de forme ovale, long de dix pouces sur cinq de lar-
geur et cinq de profondeur, était simplement un *vase en
verre de bouteille*.

dit-on, plusieurs millions sur ce gage lors du dernier siége (1).

La plupart des méprises des savants en fait d'antiquités, dit Winkelmann, proviennent du peu d'attention qu'ils apportent à discerner les restaurations modernes ; car il en est bien peu qui distinguent du véritable antique les parties substituées à celles qui manquent.

Fabretti a voulu prouver par un bas-relief du palais Mattéi, représentant une chasse de l'empereur Gallien, que dès lors on était dans l'usage de ferrer les chevaux à la manière d'aujourd'hui ; et il n'a pas remarqué que le pied du cheval qui lui fournit sa preuve est une restauration faite par une sculpteur ignorant.

Montfaucon, en voyant un rouleau ou bâton, qui est moderne, dans la main d'un prétendu Castor ou Pollux de la villa Borghèse, croit que ce sont les lois des jeux dans les courses de chevaux. Selon le même écrivain, un pareil rouleau, également moderne, dans la main du Mercure de la villa Ludovisi, offre une allégorie difficile à expliquer.

Wright regarde comme véritablement antique un violon dans la main d'un Apollon de la villa Negroni, et il indique encore comme tel un autre violon que tient une petite figure de bronze conservée à Florence. Wright croit défendre la réputation de Raphaël, en avançant que ce grand peintre a pris la forme du violon qu'il fait tenir à Apollon, dans son fameux tableau du Parnasse, au Vatican, de la statue en question que le Bernin n'a restaurée que 150 ans après Raphaël.

(1) *Voyage en Italie*, III, 395.

L'urne de verre de couleur dite *Urne d'Alexandre-Sévère*, a été prise, par Lachausse, pour une pierre ressemblant à l'agate; d'autres l'ont prise pour une véritable sardoine.

Richardson a donné pour antique une peinture à fresque du Guide.

Montfaucon a pris pour antique le Sommeil en marbre noir de la villa Borghèse, statue de l'Algardi et l'un des grands vases de marbre noir de Silvio de Veletri, et placés à côté de la figure du Sommeil, vases destinés à contenir une liqueur soporifique, a-t-il cru, parce qu'il les a vus gravés sur la même planche.

Le Mars de Jean de Bologne de la villa Médicis a été pris pour une statue antique, et l'erreur, une fois imprimée, a été réimprimée par plus d'un voyageur.

Des antiquaires se sont beaucoup extasiés sur une tête égyptienne de la villa Borghèse.

La tête est un ouvrage du Bernin !

Sur les médailles antiques de Malte on voit un reptile sur le front des divinités phéniciennes importées dans l'île.

Jacques Gronovius y a vu des têtes couvertes de la peau des petits chiens maltais dont la queue, dit-il, s'élève par-dessus le front.

L'abbé Bizot, dans son *Histoire métallique*, prend des bandeaux pour des oreilles d'âne, et fait graver des têtes avec ce dernier ornement.

On raconte que Casanova, aidé du célèbre peintre Mengs, se joua de Winkelmann. Ce célèbre antiquaire, soutenant la prééminence des anciens sur les modernes, en fait d'art, Mengs peignit un Ganimède, et Casanova le montra à Winkelmann comme un morceau antique

qu'on venait de découvrir. Winkelmann le reconnut sur-le-champ pour tel, éclata en témoignages d'admiration et en louanges sur ce chef-d'œuvre qu'il déclara inimitable, et qu'il ne balança pas à placer à côté des plus belles productions grecques.

Cette affaire prit de grandes proportions, parce que les journaux littéraires du temps s'en emparèrent, et que ce fut une arène où combattirent longtemps les amis et les ennemis de M. Winkelmann (1).

Ce n'est pas la seule erreur de cet archéologue. Il a reproduit le conte en cours de son temps, et peut-être encore aujourd'hui, que la tête de l'Hercule Farnèse a été trouvée dans un puits à une lieue du torse, et les jambes à dix lieues.

A la fin du 1er vol. de Winkelmann se trouve une dissertation de M. Heyne, professeur à l'université de Gottingue, sur l'ivoire chez les anciens et de son emploi dans les ouvrages d'art.

Il y dit, ou son traducteur, que les chrétiens ont employé l'ivoire pour la décoration de leurs temples, dont grand nombre se sont *conservés à Diptychis*, prenant des dyptiques pour une ville.

« Les Turcs, dit Caylus, ont employé les colonnes et les chapiteaux du temple d'Éphèse, pour la construction de leurs mosquées. Ils ont coupé les colonnes, scié les chapiteaux, et placé indifféremment des colonnes de différents ordres à côté l'une de l'autre : souvent ils ont renversé les fûts. Ce tableau de l'ignorance a quelquefois fait sur mon esprit le même effet que le plus grand nombre de nos explications modernes des anciens monuments,

(1) Voy. la lettre de celui-ci au comte Bühl, sur *les antiquités d'Herculanum.*

produirait sur l'esprit d'un ancien Grec éclairé, qui reviendrait au monde. »

Il était de mode au dernier siècle d'admirer beaucoup la corde par laquelle Dircé est attachée au taureau dans le fameux groupe, conservé au musée Bourbon de Naples, sous le nom de taureau Farnèse. Cet accessoire n'a rien de remarquable cependant ; il est moderne.

Les anciens fabriquaient et vendaient de fausses antiquités comme on le fait aujourd'hui. Phèdre, dans la fable 50, parle des artistes de son temps qui ajoutent à leurs statues de marbre, le nom de Praxitèles, à celles d'argent, celui de Myron.

Winkelmann parle d'un Hercule, portant aussi un faux nom de Lysippe.

Les Romains mettaient leurs noms sur des statues d'hommes illustres de la Grèce, afin de faire croire à la postérité que ces monuments avaient été érigés en leur honneur. Nous avons vu que les empereurs eux-mêmes commettaient cette supercherie.

Liceti prétend que les anciens plaçaient dans les tombeaux des lampes inextinguibles. Ferrari prouve que les lueurs aperçues ne sont que du phosphore.

Les anciens avaient la même tendance à vieillir leurs monuments pour leur donner un mérite de plus. Les Athéniens prétendaient que Deucalion avait bâti leur temple de Jupiter-Olympien. Les habitants de Trézène voulaient faire remonter à Diomède la fondation de leur temple d'Hippolyte.

En France, il n'est pas une cathédrale à laquelle on ne donne une date impossible d'ancienneté, et on sait à quelle fabuleuse antiquité les anciens historiens aimaient à faire remonter la fondation des villes. Ainsi,

pour Jehan Chaumeau, le premier historien du Berry, la ville des Aix avait été fondée par Ajax lui-même, et tant d'autres.

Le P. Paciaudi, dans ses Lettres au comte de Caylus, a de belles colères contre les faussaires d'antiquités, médailles, inscriptions ou peintures; il en démasque plusieurs, entre autres un Vénitien, nommé Louis, « qui, dit-il, contrefaisait toutes sortes d'antiquités, même les vases étrusques, à merveille ; il fit aussi des ouvrages en mosaïque, qu'il vendait comme antiques. Le cardinal de Polignac en acheta deux. Tâchez, ajoute le bon Père, de vous assurer que ce ne sont pas ceux du cabinet du roi : si ces derniers sont véritablement anciens, vous publierez une rareté singulière. » Dans sa 62e lettre, le P. Paciaudi entre aussi dans de très-curieux détails sur Guerra, qui, au XVIIIe siècle, faisait avec grand succès la fabrication et le commerce des fausses peintures antiques. « Guerra, dit-il, fait chaque jour des peintures de diverses grandeurs, selon le désir des acheteurs ; tout le monde le sait. Mais lui, il soutient fermement qu'il les a trouvés hors de Rome, dans des ruines qui sont à sa seule connaissance... Les Anglais et les Allemands ont été les victimes de leur crédulité, les Allemands surtout... Voilà la pure vérité sur ce qui regarde ces peintures, qu'on a vendues comme anciennes, et qu'on dit avoir trouvées tantôt à Herculanum, tantôt à Pompéïa, tantôt aux environs de Rome. Le musée des jésuites de cette ville en est rempli. Ils en ont vendu quelques-uns et n'osent plus faire voir les autres. »

Dans un article très-spirituel et très-vrai que Méry a publié en février 1836 (*Constitutionnel*), ces contrefa-

çons, dont le commerce continue, se trouvent on ne peut mieux démasquées. « Il existe à Rome, dit-il, des ateliers clandestins de sculpture où les ouvriers ne font que des bras cassés au coude, des têtes de dieux, des pieds de satyres, des torses qui n'ont appartenu à personne. On a inventé une liqueur, qui, répandue sur le marbre, lui donne une couleur d'antique. Il y a çà et là dans la campagne des chevriers qui mènent paître leurs troupeaux au voisinage des ruines, et qui attendent les étrangers ; ils leur parlent ensuite des fouilles merveilleuses qu'on fait chaque jour, en creusant quelques pieds sous terre. Les Anglais sont surtout victimes de ces mystifications ; ils offrent de l'argent aux bergers qui sont apostés par l'entreprise générale des ruines artificielles, et savent toujours où il faut piocher. Ils feignent d'abord de s'épuiser en tentatives infructueuses, et, après avoir beaucoup sué, ils découvrent enfin le précieux filon, et les étrangers les payent. L'Angleterre est pleine d'antiquités qui sont vieilles de six mois. Les amateurs de numismatique ne sortent non plus jamais de Rome les mains vides ; car on y bat journellement monnaie, sans crainte d'être puni, à l'effigie de César, d'Adrien, de Titus, d'Héliogabale, de tous les Antonins, etc. ; et puis on lime, on tenaille, on corrode la pièce pour la faire vieillir. »

Dans l'*Historia belli sacri*, qu'il a insérée dans son *Museum italicum*, Mabillon n'a pas craint de reproduire cette grosse erreur : « Tancrède entrant dans le temple de Jérusalem, y trouva sur un trône une statue de Mahomet, d'argent, si pesante, que dix hommes avaient peine à la lever, et, outre cela, cinq cents chaudières d'argent pour le service de la statue. » « Fut-il jamais

ignorance plus folle et plus grossière, dit l'abbé de Longuerue? Je montrais un jour cela au père Montfaucon, qui me pria de ne le pas faire imprimer, que je perdrais le P. Mabillon (1). »

On connaît cette explication des étranges allées de Carnac. Un officier du génie a écrit que c'est un ouvrage des Romains campés sur cette côte sauvage; qu'ils n'avaient d'autre but que de mettre leurs tentes à l'abri, et de les appuyer contre cette espèce de muraille continue de ces grosses masses de pierres, pour se garantir des coups de vents violents qui règnent sur cette côte. Il est vrai, dit l'auteur de cette belle explication, que l'on ne peut envisager l'entreprise de ce travail qu'avec étonnement; mais l'on sait que l'esprit qui régnait dans les soldats romains les a portés à laisser partout où ils ont séjourné, des monuments aussi extraordinaires que celui-ci !

J'aime autant la légende que nous disent les descendants des Armoricains. Saint Corneille ou Cornély, poursuivi par une armée de païens, arriva à Carnac, et, se trouvant arrêté par la mer, ne vit d'autre moyen d'échapper à leur poursuite que de les changer en pierres. C'est pour cela que les meulières qui forment les alignements portent le nom de *budardet sant Cornely*.

Le désir d'expliquer l'introduction des ogives dans l'architecture du moyen âge, a donné lieu aux plus bizarres inventions.

Un auteur, recommandable à d'autres titres, donna une planche qui renferme 55 sujets, sous ce titre général : *Conjectures sur l'origine, les formes diverses, et*

---

(1) *Longuerueana,* p. 203.

*l'emploi de l'arc en tiers-point, dit gothique, dans les contrées les plus connues.* Il y fait figurer une caverne creusée dans le roc, une excavation souterraine, toutes deux faites pour l'habitation, une allée d'arbres que *le hasard ou le besoin réunit,* et dont les branches entrelacées peuvent offrir une retraite ; deux supports liés diagonalement à deux piliers de bois pour aider à supporter l'architrave, dans un entrecolonnement trop large ; des côtes de baleines employées dans la structure des cabanes élevées par les pêcheurs du Nord sur le bord de la mer.

Lenoir a écrit dans son Introduction au *Musée des Monuments français* : « L'ogive, qui nous vient des Arabes, est une représentation de l'œuf sacré, considéré par les Égyptiens comme le principe créateur de leur grande déesse Isis, et même d'Osiris, son frère, tous deux nés d'un œuf fécondé de la substance lumineuse, etc.

» Dans les détails de l'ogive se retrouve aussi l'emploi très fréquent de la vigne et du lierre, tous deux attributs essentiellement consacrés à Bacchus, le dieu de la lumière et de la régénération universelle ; ne voyons-nous pas Phanès et Bacchus rompre l'œuf, et en sortir pour répandre partout la lumière ? Ceci est évident, et paraît expliquer clairement pourquoi les ogives sont toujours rehaussées de rouge, de bleu et d'or. »

Il est étrange que la même manie ait fait errer les antiquaires dans l'étude de l'antiquité païenne et du moyen âge, celle de vouloir retrouver partout des représentations des événements historiques. Winkelmann, dans son Histoire de l'art, insiste beaucoup sur ces erreurs et en cite de nombreux exemples. Les artistes

grecs ont reproduit les sujets divins ou de l'antiquité, et rarement les faits contemporains. Il en est de même dans nos églises.

On voit un grand nombre de statues et de tableaux représentant des personnages de l'ancien Testament; mais les noms ayant été effacés par le temps, quand toutefois ils ont été mis, il est très difficile de les reconnaître. De là il est arrivé depuis les bénédictins Montfaucon et Mabillon, que Bethsabée, Esther, Débora, et même d'autres qui ne sont pas reines, comme Judith, Rachel, Sara, ont été appelées sainte Clotilde, Ultrogothe, Berthe, la reine Pédauque ou Blanche de Castille. Une Bethsabée, qui vient de Corbeil, a été transformée en sainte Clotilde, et un Salomon en Clovis; on les voit tous deux sous ces faux noms dans le musée historique du palais de Versailles. Ce Clovis cependant est nimbé, et nous ne croyons pas que Clovis ait été canonisé. A Saint-Jacques de Liége, vingt-quatre personnages de l'ancien Testament ornent le pendentif des arcades de la grande nef. Comme ils sont à l'intérieur et que saint Jacques a toujours été suffisamment protégé, les noms écrits près de la tête sont encore très lisibles. C'est fort heureux, autrement on les aurait pris pour des princes et princesses de Liége, comme nous les avons pris chez nous pour des rois et reines de France. On lit donc parfaitement

« *David, filius Isaï, rex et propheta; Josias, rex Juda,*
» *filius Amon, regis; Barach, Israelitarum dux: Ge-*
» *deon, fortissimus dux Israel; Job, orientalis vir timens*
» *Deum; Thobias, vir justus ex tribu Ne* (Nephtali) *Mar-*
» *docheus, patruus Hester; Judas Machabæus, Matha-*
» *thiæ filius, etc.* » Et parmi les femmes : « *Delbora,*

» *Hebræa, prophetissa; Judith, vidua, israelitici libe-*
» *ratrix populi; Suzanna, uxor Joachim; Hestera,*
» *regina, filia Abiabil, etc.* »

Nos rois et reines de France ont pu figurer comme donateurs, et au nombre de un, deux ou trois tout au plus, sur les portails de nos églises; mais jamais ils n'y ont été en série complète, comme celle qu'on voudrait trouver, soit à Paris, soit à Amiens, soit à Saint-Denis, soit à Reims. Quand Charlemagne, quand Clovis, quand Philippe Auguste ou saint Louis sont peints ou sculptés, ainsi qu'on le voit encore dans la cathédrale de Paris, de Chartres et de Reims, c'est qu'on les regarde comme donateurs; c'est que Charlemagne et Louis IX sont saints; c'est que Clovis, baptisé par saint Remi, est la figure de David, sacré par Samuel; c'est que Charlemagne a donné des reliques précieuses de la Vierge à plusieurs de nos cathédrales. Mais jamais ces rois ne sont là en qualité de rois de France; jamais on n'en voit la suite ni la série continue. On a pris pour des rois de France les rois de Juda, ancêtres de Jésus-Christ. Nous insistons sur ce point, parce que c'est une erreur fort grave, en iconographie chrétienne, et qui est vigoureusement enracinée encore. C'est ainsi que trompé par ce système, renouvelé des Bénédictins, le restaurateur de Saint-Denis, M. Debret, a fait graver sur la banderole que tiennent six rois, adossés contre la paroi du portail méridional, les inscriptions suivantes :

« Hugo Capet, rex; septimus, rex. »

De sa pleine autorité et sans aucune bonne raison, l'architecte a débaptisé des rois de Juda pour en faire des rois de France et il a transformé David en Hugues Capet, Salomon en Robert, et ainsi des autres.

A la cathédrale du Mans, on a pris longtemps une statue du xiiie siècle pour celle de saint Louis; on voyait en effet sur la banderolle qu'il tient à la main les lettres S A L. dont on faisait *Sanctus Ludovicus*. On lava la banderolle, et on lut le mot Salomon.

Il y a quelques années on a lu dans tous les journaux qu'on avait trouvé à Hainnecourt (Somme), *huit carrés longs disposés circulairement et construits en pierre de taille;* une pierre, actuellement en la possession du propriétaire du sol, trouvée dans l'un de ces *carrés*, porte pour inscription :

Balbuska—Parliaski, mort 743 !

On mène les étrangers qui visitent le musée de Vienne, dit M. Mérimée, devant un groupe parfaitement conservé, qui représente deux enfants, dont l'un tient un oiseau, l'autre cherche à le lui enlever et le mord au bras pour le forcer à le lâcher. Sur les troncs d'arbres obligés, sont sculptés un serpent et un lézard. On a voulu voir dans ce groupe une allégorie morale, le bon et le mauvais génie, ou la lutte du bien et du mal. Il faut supposer, en ce cas, qu'il est bien d'attraper les petits oiseaux, que le lézard est une bonne bête et le serpent une méchante (1).

On voit dans l'église d'Avon, près Fontainebleau, une pierre tumulaire du xive siècle, dont les habitants du pays, les historiens locaux et les voyageurs se sont obstinés et s'obstinent encore à faire une tombe royale, celle de Philippe le Bel, ou tout au moins de son cœur, quoique son corps ait été bien authentiquement porté à Saint-Denis et que son cœur ait été retrouvé à Poissy.

(1) *Voyage dans le midi de la France.*

Quelques-uns voulaient au moins qu'on y trouvât le cœur de la reine Jeanne de Navarre, sa femme.

Cette opinion, réfutée par M. Le Prévost, ne peut pas résister à la lecture que ce savant a faite de l'inscription qui prouve que la pierre en question est la tombe d'un des principaux officiers de bouche du roi et de la reine. Les mots keuz notre sire le roi et keu madame Jehanne reine, avaient été lus, « cœur du roi notre sire, et cœur de madame Jehanne reine (1).

Otto Venius, auteur du *Théâtre de la vie humaine*, tire ses sujets d'Horace; aux mots *raro ante cedentem scelestum deseruit pede pœna claudo*, il représente la peine avec une *jambe de bois!!!*

Dans une Bible hollandaise, au verset *tu ne vois pas la poutre dans ton œil*, l'artiste a représenté *une poutre énorme qui va de l'œil de l'homme jusqu'à terre!*

Un peintre moderne ayant à peindre dans une église les litanies de la sainte Vierge, arrivé à ces mots, *Mater purissima*, a peint une mère *très propre*, elle fait prendre un bain au divin enfant.

Quant aux anachronismes de costume, nous n'en citerons qu'un ou deux, car il faudrait pour être complet citer presque toutes les peintures et sculptures du moyen âge.

Dans les toiles peintes de Reims, Jésus est amené devant Pilate par des archers revêtus de cottes de mailles et chaussés de souliers à la Poulaine. Pilate est de même dans le costume d'un gentilhomme du xv° siècle. Dans une autre scène, le roi Hérode est sous un dais ogival, et la reine vêtue comme une grande dame du temps de

(1) *Bulletin archéologique*, 2, 549.

Charles VII. Au haut de son énorme bonnet en pain de sucre, est la couronne royale.

Le même anachronisme se voit dans la tapisserie, la Vengence nostre Seigneur : l'armée romaine est composée de chevaliers armés de toutes pièces ; la ville de Jérusalem est bâtie comme une ville du moyen âge, et les habitants costumés comme ceux de Reims ou de Paris au xv<sup>e</sup> siècle.

Dans la toile de Judith, Holopherne est au lit, revêtu d'une armure complète de chevalier, et derrière sa tente on met le feu à un gros canon, pendant que des soldats tirent des coups de fusil sur Bétulie assiégée.

Paolo Vicelli, peignant les quatre éléments, y joignit des animaux symboliques. En rapport avec la terre, il mit une taupe ; avec l'eau, un poisson ; avec le feu, la salamandre ; avec l'air, ajoute Vasari, le caméléon, *qui en vit et qui en prend toutes les couleurs* ; mais comme notre bon Paolo n'avait jamais vu de caméléon, trompé par le nom, il fit un énorme chameau, ouvrant une large bouche et engloutissant l'air.

Le fameux peintre espagnol Zurbaran n'a presque jamais quitté Séville ; il n'est allé à Madrid que pour y mourir. Seulement il alla peindre huit grands tableaux, sur Saint-Jérôme, dans l'église du bourg de Guadalupe, entre Tolède et Cacerès. Ce qui a fait dire, dans une notice biographique, que Zurbaran avait été peindre ces tableaux à la Guadeloupe.

Parmi les erreurs relatives à l'archéologie, il en est une bien répandue et très regrettable, c'est celle qui tendrait à faire supposer que la France, devenue tout à coup stérile en artistes de génie ou de talent dès le xvi<sup>e</sup> siècle, n'aurait plus eu, pendant plusieurs règnes, de

ressources que dans le génie et le talent des artistes italiens, auxquels nous devrions tous les chefs-d'œuvre que l'époque de la renaissance nous a légués. Cette erreur a été bien longtemps et est encore très accréditée, et nous ne voulons pas donner à cette question moins de développement qu'elle ne le comporte, nous ne la traiterons donc pas ici ; mais nous ne pouvons citer quelques erreurs archéologiques sans en mentionner une qui porte une si injuste et si grave atteinte à l'honneur national.

FIN.

# TABLE DES MATIÈRES

CONTENUES

DANS CE VOLUME.

—

### A.

AFFICHES de théâtres chez les anciens. 58
AIRAIN de Corinthe. 108
ALHAMBRA : peintures qui le décorent. 189
ALIGNEMENT de Carnac. 19
ALIGNEMENTS (les) : monuments anciens. 19
ALLORI : sa Judith. 255
ANACHRONISMES de costumes. 475
ANDREA DEL CASTAGNO : ses *Pendus*. 268
— DEL SARTO copie un tableau de Raphaël. 262
— son *Accouchement d'Elisabeth*. 209
— ses *pendus*. 269
AN MIL : construction avant et après cette époque. 24
ANNONCIATION à Aix-en-Provence. 210
— à Oppenheim. 211
ANTIQUITÉ de l'art de broder les étoffes. 379
ANTONELLO : sa *Purification*. 227
APELLE et le cordonnier. 224
— son cheval. 225
ARBRE de la Genèse. 214
ARC DE TRIOMPHE de la porte Saint-Antoine. 78
ARCHITECTURE. 1
ARLES : antiquités enlevées de cette ville. 299
ART de faire des figures de cire : son développement sous les Médicis. 114
ARTIFICE usité par les anciens fondeurs. 118
ART MOSAÏSTE : son origine. 329
AURICHALCUM : alliage de cuivre et d'or employé dans l'antiquité. 109
AUTEL D'OR de la basilique Saint-Ambroise à Milan. 357

Azuléjos : décoration de faïence émaillée, très employée en Portugal. 348

**B.**

Bannière à Orléans, attribuée à Léonard de Vinci. 196
Baptistère de Saint-Jean-Baptiste à Florence : ses portes, par Andrea.
Basiliques (les) : églises primitives. 20
Bas-reliefs de Beyrouth. 118
— de Bi-Sutoun en Perse. 116
— indécent. 239
Bavaria : statue colossale de Swanthaler. 138
Borromée (Ch.) : sa statue élevée par Cerani, près d'Arona. 137
Boulongne : il peint avec ses doigts. 197
Bramantino : son *Christ mort*. 228
Briot (Nicolas), graveur célèbre de monnaies et metteur en œuvre du balancier monétaire. 394
Briques : leur emploi dans les édifices. 72
Bronze antique. (le) 108
Bronzino : toiles peintes par lui. 196
Buffamalco : son tableau. 267

**C.**

Caparra : l'enseigne qu'il avait mise au-dessus de sa porte. 316
Captifs représentés dans les constructions. 126
Carducho : il décore la Chartreuse del Paular. 263
Cariatides : origine de ce mot. 126
Carrières exploitées par les Romains en Italie. 68
Cartons dessinés par Raphaël et achetés par Rubens : copies qui en sont faites en tapisserie à Arras. 388
Cassoni : peintures qui en proviennent. 192
Catacombes étrusques. 430
— principales citées par Boldetti 432
— de Rome. 431
Cathédrale d'Amiens : réparations qui y furent faites. 79
Caveau sépulcral d'un enfant. 428
Cérémonies que l'on pratiquait chez les anciens à la fondation des villes. 1
Chaires curieuses. 28
Chambre du sublime : chambre microscopique donnée par Mme de Thianges au duc du Maine. 115
— sépulcrales. 427
Chandeliers de Clésippe. 278
Chapelle de Braudivy en

Morbihan : sculptures sur les stalles en bois qui s'y trouvent. 167
— de Glastonbury : objets employés à sa décoration. 358
— de Saint-Colomban : on s'y rend pour prier en faveur des fous. 28
CHAR qui porta les dépouilles d'Alexandre, de Babylone à Alexandrie. 104
CHEF D'OEUVRES d'orfèvrerie. 362
CHRISTINE (la reine) à Paris. 301
CICÉRON : il possédait des objets d'art. 272
CIMETIÈRES des chrétiens avant le Christianisme. 431
CINTRA (château de) : salle des pies. 270
CIRE : son emploi pour faire des figures. 114
COFFRET d'argent trouvé sur le mont Esquilin en 1793. 353
COINS de quelques monnayeurs. 392
COLLECTIONS de curiosités, chez les anciens. 271
— (diverses) d'estampes. 285
— diverses d'objets d'art à Paris. 302
— au XVIIe siècle. 282
— formées par divers Anglais. 283
— particulières de tableaux. 284

COLLECTIONS privées au moyen-âge. 280
— privées pendant la Renaissance. 281
COLOSSE de Rhodes. 134
— Egyptiens. 130
— existant encore en Asie. 130
COMPTES de l'œuvre de la cathédrale de Troyes. 25
CONCEPTION, à Constance. 212
CORRÉGE : son tableau de la *Crèche*. 207
COSIMO ROSELLI : bannières peintes par lui. 195
COUPOLE d'Atocha. 270
— de la Halle. 98
— de Santa-Maria del Fiore, à Florence. 78
— de Saint-Pierre de Rome, consolidée par Vanvitelli. 80
— de Saint-Vital, à Ravenne. 75
COURONNE de fer du royaume de Lombardie. 359
COUVENT du mont Athos. 34
— du moyen âge en Occident. 32
COYSEVOX : buste en marbre de son médecin. 151
CRAUFURD : sa collection de portraits. 289
CROMLECHS (les) : monuments anciens. 18

D.

DANIEL DE VOLTERRE : son tableau double. 198
DANSE licencieuse du So-

21

doma. 233
— licencieuses des anciens. 233
DEBURE : sa collection de portraits. 286
DESSINS du roi René. 208
DESTINÉE singulière de quelques théâtres antiques. 59
DIEUX du paganisme (les) introduits dans les églises et les tombeaux à la renaissance. 169
DINOCRATE architecte Macédonien : ce qu'en raconte Vitruve. 133
DIVERSES peintures satiriques. 269
DOME de Milan. 87
— de Sainte-Sophie. 73
DOMENIO : baldaquin et bannières peints par lui. 195
DURÉE de la construction de divers édifices. 95

· E.

EDIFICES religieux. 11
EDIT de Louis XVI, relatif à l'achèvement du Louvre. 80
— rapporté par Ulpien. 280
EFFETS merveilleux produits par le hasard dans quelques peintures. 177
EGLISE de Greensted en Essex. 23
— de l'abbye de Cluny. 22
— de Mafra, en Portugal. 88
— nombre considérable d'ouvriers employés à sa construction. 97
EGLISE de Montmajour. 77
— Saint-Clément à Rome: modèle des églises primitives. 21
— de Saint-François à Assise (comble de l'). 29
— Saint-Pierre : mosaïques qu'on y remarque. 340
— du Saint-Weit à Pragues : pierres qui en décorent les murs. 339
— du moyen âge. 22
— en bois construite très-anciennement. 23
EGRATIGNURE : système de peinture usité anciennement. 188
ELECTEUR de Bavière : sa collection de gravures. 285
EMAUX : premiers monuments de ce genre de travail. 346
EMERAUDES gigantesques, mais imaginaires. 462
EMPEREURS Romains amis des arts. 279
EMPLOI de la peinture dans les édifices anciens. 16
ENCAUSTIQUE : mode de peinture usité par les anciens. 172
EPITAPHES satiriques. 442
EQUILIBRE du Jupiter de Tarente. 134
ERECTION de l'obélisque de Saint-Pierre à Rome. 86

Erreurs archéologiques. 462
Estampes gravées : époque à laquelle on commença à en imprimer. 418
Etoffes trouvées dans la châsse de Charlemagne. 382
Ex-voto précieux. 368

### F.

Façon dont les statuaires Egyptiens faisaient leurs statues colossales. 132
Faits anecdotiques sur la peinture moderne. 243
Fausses antiquités. 467
Faux-monnayeurs. 405
Faux damas de Mabuse. 228
Filouteries en usage au XVIIe siècle. 300
Fontaines se trouvant dans les chapelles. 27
Forum de Nerva. 76
Fossores (les) creusaient les catacombes à Rome. 433
Fourmont : la grotte qu'il a vue en Grèce. 17
Fra bartolommeo : son *Saint-Sébastien*. 234
Fragonard : son portrait de Mlle. Guimard. 258
Franc Floris. 223
— sa *Chûte des anges rebelles*. 227
Frères pontifes : les ponts qu'ils construisirent. 64
Fresques du couvent de Césariani. 213

### G.

Galerie Aguado : vente de ses tableaux. 327
— du cardinal Fesch : vente de ses tableaux. 326
— d'Orléans : prix auquel certains tableaux qu'elle renfermait ont été vendus. 322
— de sir thomas acraman, de Bristol : vente de ses tableaux. 325
Gérard dow : son école. 206
— des nuits : son *Adoration*. 207
Giordano : sa fécondité. 264
Giorgione : il peint une figure qu'on voit des quatre côtés à la fois. 197
— son *Portement de Croix*. 221
Giottino : son tableau. 268
Giotto et Benoît IX. 224
Giovanni : ses bas reliefs. 227
Girodet : son portrait de Mlle Lange. 258
Goliath : son image à Berne, métamorphoses qu'elle a subies. 161
Gran vasco : son âne et son araignée. 226
— son Saint-Jérôme. 257
Gravure chez les anciens. 411
Gregorio utande : son *Saint-André*. 220
Grimou : son existence misérable. 260
— son portrait de M$^{me}$ de Pompadour. 261

GRIMOU : il peint presque en relief, comme Rembrandt. 198
GRUNE GEWOLBE : cabinet de curiosités à Dresde. 292
GUERCHIN : son registre de commandes. 316

## H.

HABITATIONS des anciens. 51
— d'un seigneur normand au xv<sup>e</sup> siècle, sa description. 43
HAMPTON-COURT (galerie de tableaux de). 295
HENRI DE BLES : son tableau satirique. 267
HÉRODE ATTICUS : ses inscriptions. 279
HOORN : sa collection de pierres gravées. 284
HORLOGE de la Bastille. 126
HOTEL d'Amelot de Brisseuil, exemple du luxe déployé dans les habitations du xvii siècle. 49
— de Jacques-Cœur à Bourges. 45
HYPOETHRES (les). 14

## I.

IMAGES des ancêtres, à Rome. 202
INCRUSTATIONS dans la cathédrale de Parenzo. 339
— dans quelques peintures. 191
— des Romains. 70
— en émaux. 72
INSCRIPTIONS chez les anciens. 446

INSCRIPTION curieuse datant du moyen âge actuellement à Saint-Denis. 448
— déchiffrée par M. Ph. Lebas en Asie mineure. 446
— sur les maisons particulières. 452
— sur les portes des villes. 453
— tumulaires. 440-447
INVENTION de la peinture à l'huile : opinions diverses à cet égard. 179
IVOIRE : son emploi dans l'antiquité pour la confection de divers objets de prix. 110

## J.

JACQUES STELLA : il peint sur fond d'albâtre. 198
JEAN DE BOLOGNE : sa statue colossale du Jupiter Fluvius. 137
JEANNE d'Arc : monument qui lui fut élevé par Charles vii à Orléans. 149
JÉRÔME BOSCH : sa *Fuite en Egypte*. 210
JEUX publics donnés par Clodius Pulcher. 225
J. JOUVENET : il peint de la main gauche. 197
JULES II : sa statue colossale par Michel-Ange. 136
JUPITER FLUVIUS : statue colossale de Jean de Bologne. 137

## TABLE DES MATIÈRES.

### K.

Kolel : il peint avec ses doigts. 196

### L.

Labyrinthes. (les) 35
— en mosaïque dans divers monuments. 337
Leda : sa collection de curiosités. 283
Lebrun : son crucifix et son chardon. 228
Légendes relatives à la construction des principaux ponts du moyen âge. 63
Lemoine : son plafond du salon d'Hercule à Versailles. 219
Lenoir : son musée national. 304
Léonard de Vinci : sa *Sainte cène*. 216
Léopold de Médicis : il forme un musée à Florence. 290
Les baux : ville du moyen âge, sa description. 7
Letronne : il nie les grandes connaissances en mécanique attribuées aux Egyptiens. 83
Lewis : sa collection de caricatures. 283
Liais (le) dur, remplaçant les mosaïques au xii<sup>e</sup> siècle. 336
Livre illustré : premier livre de ce genre. 419
Lodoli : son musée. 283

Louis de Vargas : sa *Génération de Jésus*. 221
Louis xiii : sa statue par D. de Volterre. 151
Louis xiv : fastueuses inscriptions de sa statue. 151
— sa statue, en perruque, avec le costume romain. 152
Luxe déployé dans les habitations du xvii<sup>e</sup> siècle. 49
— que les anciens déployaient pour les ornements d'or et d'argent. 352

### M.

Madone du *Foligno*. 194
— miraculeuse de Gravedma. 222
Maisons des xiv<sup>e</sup> et xv<sup>e</sup> siècles : leur description. 41
— de Pline le jeune : sa description. 52
Manoir d'un gentilhomme campagnard : sa description. 42
Manufacture de Saxe : objets divers qu'elle a exécutés. 351
Marbres du temple du Jupiter panhellenien au glyptothèque de Munich. 124
Margaritone : le moyen qu'il

trouva de rendre la peinture durable. 191
MARGUERITE D'AUTRICHE : inventaire des objets d'art lui appartenant. 286
MARQUES de familles. 91
MATÉRIAUX de construction : soins que les anciens mettaient à les choisir. 68
MATIÈRES diverses sur lesquelles existent des peintures. 192
— diverses employées dans tous les temps à la confection des statues et d'objets d'art. 111
MÉDAILLES antiques. Leur grand nombre. 408
— d'argent servant de laissez-passer aux anciens monnayeurs. 391
— commémoratives. 393
— frappées à Bourges, par ordre de Colbert. 393
— satiriques. 398
MELLAN, graveur du XVII<sup>e</sup> siècle. 421
MERCIER : sa diatribe contre les épitaphes latines. 438
— Il fait connaître une fraude en usage dans la construction des maisons. 81
— Il se plaint de l'abus des gravures qu'on mettait de son temps dans tous les livres. 424
MESNIR de Pontivy: évaluation de son poids. 20

MÉTAMORPHOSES subies par certaines statues. 146
MÉTAUX dont on s'est servi dans l'antiquité pour faire des statues. 103
MÉTÉORES de la Grèce. 33
MICHEL-ANGE : sa statue colossale de Jules II. 136
MODÈLES des peintres de l'antiquité. 240
— des peintres modernes. 241
MONASTÈRE de Cividale du Frioul. 77
MONNAIES historiques frappées en Espagne. 404
— de nécessité 395
— obsidionales. 394
— des prétendants exilés. 401
MONSIGNORI : son Saint-Sébastien. 244
MONTEIL : son récit sur le pont de Bonnecombe. 65
MONTPAZIER : ville du moyen âge : sa description. 4
MONUMENTS de Londres bâtis en pierre de Normandie. 77
— élevés par la reconnaissance nationale en France. 149
— primitifs. 17
MOSAÏQUES. 329
— du Bas-Empire. 335
— trouvée à Calagorris. 428
— retrouvée à Pompéï. 330
— dans des fouilles à Aix. 332

Mosquée de Cordoue. 29.
— de Tophana : ses fondements jetés et élevés à une grande hauteur en une nuit. 97
Moyen trouvé par Margaritone de rendre la peinture durable. 191
Musées (divers) Italiens. 297

## N.

Nieller : en quoi consistait cet art. 418
Nudités des peintures. 235
Nunciata : ses peintures extravagantes. 237

## O.

Objets d'art payés fort cher dans l'antiquité. 306
— sacrés en or et en argent. 356
Ogive : son introduction dans l'architecture du moyen âge. 470
— Son explication. 472
Oiseaux de Xeuxis. 226
Ordonnance Diastyle : son inconvénient. 15
Orfèvrerie française : premiers artistes et premières œuvres. 359
Ornements en or et en argent. 352
— singuliers appliqués à diverses statues. 119

## P.

Pacheco : étendards peints par lui. 195
— Collection de portraits peints par lui. 288
Palais des ducs de Spolète : sa description. 38
— de Guillaume-le-Conquérant, à Caen : sa description. 39
Paoli : ses médailles et sa fraude. 403
Paolino : sa *Noce de Cana*. 218
Parigi remet d'àplomb la façade du palais Pitti. 80
Particularités sur certains tableaux. 248
— sur divers portraits. 259
Paul Véronèse : ses *Noces de Cana*. 209
Pavement en mosaïque de la cathédrale de Sienne. 336
— des temples antiques en mosaïques. 334
Peintres byzantins : procédés qu'ils employaient. 182
Peintres mettant leurs portraits dans des tableaux. 251
— par amour. 256
— de pastiches. 263
— prenant leurs femmes pour modèles. 245
— romains. 200
Peinture. 173
— à l'huile : époque à laquelle elle commence à être en usage au *moyen âge*. 178
Peintures bizarres sur des vitraux. 375
— exécutées très lentement. 267

Peintures exécutées très vite. 265
— murales à Calais. 213
— microscopiques d'Anne Smyters. 218
— microscopiques de Girolamo. 218
— microscopiques de Timanthe. 218
— du palais d'Auguste. 201
— de la *Panagia phanéroméni*, à Salamine. 217
— représentant Adam et Ève. 215
— représentant saint Bernard. 213
— sacrées indécentes. 237
Peintures de bronze. 169
Pereda : sa Fausse duègne. 230
Personnages historiques s'occupant à graver. 422
Petitot : médailles de Louis XIV. 262
Peyresc : collection de portraits formée par lui. 287
Phalaris : son taureau d'airain. 153
Pierres branlantes. 18
— murrhines, leur origine et leur nature. 345
— obsidiennes. 370
Pilier butant (le), à Saint-Nicaise de Reims. 27
Pinaigrier : un de ses tableaux. 212
— ses vitraux. 376
Pireïcus, peintre d'enseignes, à Rome. 202
Placards injurieux collés sur les statues à Rome. 146
Plateau peint, représentant sainte Élisabeth. 193
Plomb blanc : usage que les Romains en faisaient. 354
Pont d'Avignon. 64
— de Doulfa, près d'Ispahan. 62
— du Danube. 61
— du Tage, près d'Alcantara. 61
— sur le Bend Amir. 62
— sur le Mançanarès. 63
Ponts au moyen âge. 62
Pordenone : il se sert, en peignant, de son poignard. 197
Porte des morts dans les maisons anciennes. 41
— en bois. 172
— de bronze. 170
— de Saint-Paul hors les murs : sa description par Seroux d'Agincourt. 170
Portraits des doges à Venise. 289
Portrait de Henry II, décrit par Vasari. 231
— de Néron. 204
— introduits dans divers tableaux. 246
Poterie (la) chez les Romains. 341
Prébendes assignées aux ecclésiastiques s'occupant d'orfèvrerie. 300
Primatice : ses travaux. 297
Prix auxquels furent vendus divers tableaux des principaux maîtres. 306

# TABLE DES MATIÈRES.

Prix auxquels furent vendus diverses sculptures. 324
— de différentes peintures. 312
Privations que s'imposa un chapitre pour la construction d'une cathédrale. 26
Procaccini : son *Annonciation*. 210
Procédés divers pour faire mouvoir de lourdes masses. 81
— divers de peinture employés par les peintres anciens. 175
— *Id.* par les peintres du moyen âge. 178
Procédé employé sous Tibère pour rendre le fer flexible. 369
Prohibitions relatives au luxe des objets d'or et d'argent. 368
Protogène : ses principales peintures. 176
Provins : singularité de cette ville. 9
Puits dans la cathédrale de Florence. 66
— dans le temple d'Erechtée. 66
— dans les temples des anciens. 66
— creusés à Orvieto. 67
— de Moïse à Dijon. 67

## Q.

Quentin Metsys : son tableau. 314

## R.

Reinoso : sa *Suzanne*. 228
Régularité dans la construction des villes (commencement de la). 10
Rembrandt : son portrait d'une servante. 228
Ressources du clergé pour élever les constructions gigantesques qu'il faisait exécuter. 25
Ribalta (Jean) : collection de portraits peints par lui. 288
Ridolfo : il peint un baldaquin. 196
Rivalité d'Apelle et de Protogène.
Roelas : sa *Sainte Anne*. 210
Rondache peinte par Léonard de Vinci. 230
Rubens : son enlèvement des Sabines. 209

## S.

Saint-Pierre-ès liens du Vatican. 207
Salaire des artistes au moyen âge. 308
Salière faite pour François I$^{er}$ par Benvenuto-Cellini. 367
Scarpaccio: ses *Martyrs*. 218
Sceaux de quelques personnages célèbres de l'antiquité. 412
Sculpture : son émancipation vers le ix$^e$ siècle. 162
Sculptures : leur profusion

sur les monuments du moyen âge ainsi que chez les Indous et les Chinois. 99
— colossales. 129
— microscopiques. 127
— singulières. 126 167
Sennar : il construit un palais pour le sultan Naoman. 308
Sépultures de famille. 435
Signes gravés sur les pierres des constructions militaires. 88
— gravés sur les murs d'Aigues-Mortes. 90
— gravés sur les murs des cathédrales. 89
— gravés sur les murs de Nuremberg. 91
— lapidaires de la cathédrale de Chartres. 94
— lapidaires de la cathédrale de Reims. 93
— lapidaires de la chapelle Saint-Quinin à Vaison. 94
Singularités relatives à certaines statues. 102
— relative à la construction de Saint-Paul de Londres. 96
— de diverses sortes dans la construction et la disposition de différentes églises. 26
Sodoma : gonfalon de toile et civière, peints par lui. 195
— il peint un soldat qui se mire dans son casque. 198
Sphinx de Gizeh. 132
Sprauger : son *Jugement dernier*. 218
Statues : leur grand nombre dans certaines villes de l'antiquité. 99
— chez les anciens. 98
— d'animaux. 148-152
— en bronze. 107
— en cire de Laurent de Médicis. 115
— colossales de Médinet-Abou près de Louqsor. 131
— habillées. 122
— honorifiques dans l'antiquité. 139
— de Jupiter Olympien. 133
— de Memnon. 130
— en métal précieux datant du moyen âge 105
— miraculeuses chez les anciens. 154
— chez les chrétiens. 157
— de neige. 115
— satiriques. 146
— de Sérapis. 13
— votives. 147
Stefano : sa Vierge. 209
Strozzi : il peint à l'aide d'une torche. 197
Substances dont on s'est servi dans l'antiquité pour faire des statues. 99
Superstitions s'attachant à certaines statues. 154
Superstition du peuple au moyen âge à l'égard de

certains ponts. 65

Symboles supposés. 474

Saint Bernard : ce qu'il écrivait sur les sculptures de son temps. 163

Saint-Paul de Londres : rapidité de sa construction. 96

Saint-Pierre de Rome : durée de sa construction. 96

Sainte-Sophie : sa construction. 77

### T.

Tableaux antiques repeints. 205

— d'Aristote et de Virgile. Sculptures du moyen âge, leur rapport. 165

Tableau de l'Achille-menuisier. 256

— de la Transfiguration de Raphaël. 194

Tableaux indécents de Guide, de Titien et de Véronèse. 239

— turcs. 29

Tapis peints par Jean d'Udine. 231

Tapisseries de Bayeux. 384

— de Reims. 385

Temple d'Ardéa : ses peintures. 199

— de Céré : ses peintures. 199

— de Chalembron. 32

— d'Éphèse : durée de sa construction. 96

— en Grèce. 14

— de Jupiter-Bélus : sa description dans Hérodote. 12

— de Jupiter-Olympien : durée de sa construction. 95

— de Lanuvium : ses peintures. 199

Temples monolithes des Egyptiens. 31

— — des Indiens. 32

Temple de Pocassar en Chine : la grande quantité de statues qu'il renferme. 99

— de Segeste. 77

— de Serapis. 13

— de la Vertu et de l'Honneur à Rome. 14

Terre (la) cuite employée pour le pavage des églises vers le $xii^e$ siècle. 337

Téniers : tableau qu'il peignit dans une auberge. 318

Théâtres chez les anciens. 55

Théâtre de Balbura en Asie mineure. 56

— de Caïus Curion. 57

— Farnèse à Parme. 59

— de la porte Saint-Martin : durée de sa construction. 98

— de Scaurus, gendre de Sylla. 56

Timanthe : son *Agamemnon exilé*. 216

Titien : son *Saint-Laurent*. 206

Toit de l'Aréopage d'Athènes. 74

TOMBEAU d'Amalasonthe, à Ravenne. 85
— découverts près d'Avalon. 000
— de Jean, fils de Saint-Louis : monument unique de l'industrie du cuivre émaillé. 347
— de Nicolas Flamel. 444
— de Philippe I : seule tombe royale ayant échappé à la destruction. 438
— de la femme de Roméo. 445
TORRIGIANO: aventure qui lui arriva avec le duc d'Arcos. 315
TOURS de Beurre à Rouen et à Bourges. 26
— du Munster de Saint-Pierre de Cologne. 23
TROMPE-L'OEIL peint par Filippo Lippi. 230
TROMPE L'OEIL peint par Lemaire. 228
TUMULI : les plus anciennes sépultures. 425
TYPES consacrés pour la représentation des Dieux anciens. 123

## U.

UFFIZI (gli) galerie de tableaux à Florence. 286
UGO DE CARPI : il peint un tableau sans pinceaux. 196
UGOLINO : sa *Madone*. 221
URNES funéraires. 344
UTILITÉ des inscriptions tumulaires comme renseignements sur les anciens. 417

## V.

VAISSEAU Génois chargé de marbre, échoué à Calais. 80
VAN DYCK ET HALS. 224
VAN EYCK: son *Agneau Symbolique*. 218
VAN EYCK (les frères) leur *Adam*. 239
VASARI : sa coupole à Florence. 218
— il emploie des armatures de bois pour voûter une salle. 77
VASES d'airain de Corinthe. 278
— Etrusques. 345
— Murrhins. 344
— Obsidiens. 370
— de terre cuite employés dans divers édifices. 75
VATICAN (musée du). 296
VENUS de Quimpily, (Morbihan). 88
VENGEANCE de Cléside. 267
VÉLASQUEZ : son *Apollon*. 207
VOUTES de Saint-Etienne le Rond, à Rome. 74
VENUS (la) de Quimpily : culte superstitieux dont elle fut l'objet. 158
VERRÈS : ses déprédations. 273
VERRE : son emploi chez les anciens. 370

VERRE colorié. 373
VERRERIE. 369
VILLES de l'antiquité. 1
— du moyen âge. 3
VISITATION de Pollet. 211
VITRAIL de Saint-Bonnet. 208
VITRAUX. 373
— modernes. 378
VITRUVE : ses conseils pour la construction des temples. 15
VOYAGEURS à la recherche d'antiquités. 298

### X.

XEUXIS : ses oiseaux merveilleux de vérité. 226

### W.

WALPOLE : sa galerie de tableaux. 294
WELLINGTON : statue que lui firent élever les dames Anglaises. 152
WREN : son plan de reconstruction pour Londres. 10

### Z.

ZENODORE : sa statue colossale de Mercure. 137
ZURBARAN : son Christ. 225

FIN DE LA TABLE DES MATIÈRES.

EN VENTE A LA MÊME LIBRAIRIE.

## GUIDES ILLUSTRÉS A 1 FRANC.

Guide général dans Paris.
Guide dans les environs de Paris.
Guide dans les théâtres, bals et concerts
Guide dans les promenades publiques.
Guide dans les monuments, églises, cimetières, etc.
Guide dans les musées et bibliothèques.

Guide de Paris à Bruxelles.
Guide de Paris à Londres.
Guide de Paris à Nantes.
Guide de Paris au Havre.
Guide de Paris à Strasbourg.
Guide de Paris à Bordeaux et Bayonne.
Guide de Paris à la Méditerranée.
Guide sur les bords du Rhin.

Guide en France.
Guide en Belgique et en Hollande.
Guide en Suisse.
Guide en Italie.
Guide en Allemagne.
Guide en Espagne.

Guide dans Bruxelles.
Guide dans Londres.
Guide dans Vienne.
Guide dans Rome.
Guide dans Florence, etc., etc.

---

ŒUVRES POSTHUMES DE LAMENNAIS.

LA DIVINE COMÉDIE.
CORRESPONDANCE.
MÉLANGES POLITIQUES.

---

HISTOIRE DES PROVINCES DANUBIENNES, par Élias Regnault, avec une carte du pays des Roumains : un vol. in-8° : 6 francs.

TABLEAU DE PARIS, par Edmond Texier, 2 volumes, 2,000 gravures : 30 fr.

---

TABLEAU DE LA TURQUIE ET DE LA RUSSIE, par Joubert et F. Mornand, 300 gravures : 7 fr. 50 c.

# CAHIERS D'UNE ÉLÈVE DE SAINT-DENIS

## COURS D'ÉTUDES

### COMPLET ET GRADUÉ

# POUR LES FILLES

PAR

DEUX ANCIENNES ÉLÈVES

De la Maison de la Légion d'honneur

ET

## L. BAUDE

Ancien professeur au collège Stanislas

### Divisé en 6 années ou 12 semestres

Pouvant suppléer tous les livres qui se rapportent aux diverses parties de l'instruction et dispenser du pensionnat

## LES 13 VOLUMES SONT EN VENTE

|  |  |  |  | Brochés. | Cartonnés. |  |
|---|---|---|---|---|---|---|
| Tom. 1er, | 1re année, | 1er sem. | Prix : | 1 50 | 1 75 | vert liseré. |
| — 2e, | — | 2e — | — | 2 50 | 2 75 | — uni. |
| — 3e, | 2e année, | 1er sem. | — | 2 50 | 2 75 | violet liseré. |
| — 4e, | — | 2e — | — | 2 50 | 2 75 | — uni. |
| — 5e, | 3e année, | 1er sem. | — | 3 » | 3 25 | aurore liseré. |
| — 6e, | — | 2e — | — | 3 50 | 3 75 | — uni. |
| — 7e, | 4e année, | 1er sem. | — | 3 50 | 3 75 | bleu liseré. |
| — 8e, | — | 2e — | — | 3 50 | 3 75 | — uni. |
| — 9e, | 5e année, | 1er sem. | — | 3 50 | 3 75 | nacar. liseré. |
| — 10e, | — | 2e — | — | 4 « | 4 25 | — uni. |
| — 11e, | 6e année, | 1er sem. | — | 4 50 | 4 75 | blanc liseré. |
| — 12e, | — | 2e — | — | 4 50 | 4 75 | — uni. |
| — 13e, volume complémentre. | | | — | 5 » | 5 25 | |

On peut prendre séparément chaque année, et recevoir franco, par la poste, en joignant 50 c. au prix de chaque volume broché.

La Bibliothèque de poche sera composée des volumes suivants qui paraîtront de mois en mois

    I. Curiosités littéraires.
    II. Curiosités bibliographiques.
    III. Curiosités biographiques.
    IV. Curiosités des traditions, légendes, usages, etc.
    V. Curiosités de l'Archéologie et des Beaux-Arts.
    VI. Curiosités philologiques et géographiques.
    VII. Curiosités des origines et des inventions.
    VIII. Curiosités historiques.
    IX. Curiosités anecdotiques.
    X. Curiosités militaires.

    Les cinq premiers volumes sont en vente.

IMPRIMERIE DE COSSON,
PARIS, RUE DU FOUR-SAINT-GERMAIN, 43.

www.ingramcontent.com/pod-product-compliance
Lightning Source LLC
Chambersburg PA
CBHW051344220526
45469CB00001B/99